口述──顏尼歐·莫利克奈
ENNIO MORRICONE

撰寫────亞歷山卓·德羅薩
ALESSANDRO DE ROSA

譯──邵思寧

審校────季子赫

電影配樂大師

顏尼歐
ENNIO
MORRICONE

Inseguendo quel suono:
La mia musica, la mia vita

──

音樂、電影、人生！
世界級大師最後口述自傳
珍貴樂譜手稿、創作心法與歷程

⬤⬤⬤
原點

獻給我的妻子瑪麗亞（Maria），我的愛人。我的靈感之泉，我永恆的勇氣之源。

——顏尼歐·莫利克奈
Ennio Morricone

獻給我的父母詹法蘭柯（Gianfranco）和拉斐拉（Raffaella），獻給我的兄弟法蘭切斯科（Francesco），獻給瓦倫蒂娜（Valentina）。獻給鮑里斯·波雷納（Boris Porena）、保拉·布坎（Paola Bučan）、費南多·桑切斯·阿米拉特吉（Fernando Sanchez Amillategui）。獻給顏尼歐·莫利克奈。

——亞歷山卓·德羅薩
Alessandro De Rosa

Contents

沿著過去的道路重新審視自己的人生，這感覺挺奇特的。說實話，我從來沒想過會這樣做。不久前我認識了亞歷山卓，計畫逐漸完善起來，進展太過自然，讓我回想起了許多事，我幾乎都沒有意識到，它們就這樣一點一點湧入腦海。

人的一生之中，有些事發生了就過去了，人們一般沒有時間去分析整理和客觀面對。而現在，我對這些事有了全新的理解。也許在我生命的這一刻，有這樣一段漫長的探索，這樣漫長的反思，是十分重要，甚至是必要的。我還發現，重新觸碰自己的記憶，帶來的不僅是世事易變、流光易逝的感傷，還意味著你會向前看，知道那些逝去的事物還會再次出現，說不定會出現很多次呢。

毫無疑問，這是關於我的最好的一本書，原汁原味、細節豐富、內容全面。

這是最真實的一本書。

——顏尼歐・莫利克奈
Ennio Morricone

對話的緣起

我很早就接觸到了莫利克奈的音樂。確切時間記不清楚了，因為在 1985 年我出生的時候，他的許多作品早已問世多年。我記得我很小就和父母一起在電視上看《撒哈拉之謎》（*Il segreto del Sahara*，1988）——我看的應該是重播，因為那時候我肯定不止三歲——或者看布德‧史賓賽（Bud Spencer）主演的《哥兒們，我們去西部》（*Occhio alla penna*，1981）……我還記得電視劇《出生入死》（*La Piovra*，1984–2001）的一些畫面……所以我肯定也聽過這幾部片子的配樂。

我們一家人從來不去電影院。

很久之後我才知道，那些音樂都是莫利克奈譜寫的，在我還不能把兩者聯繫在一起之前，誰知道有多少他的曲子早就深植在我的腦海中。

那時候我很討厭上學，所以我開始跟著我的父親學吉他。我還有其他吉他老師，但這遠遠不夠：我想創造屬於自己的東西。這是需求，也是權利。我想我應該用音樂來進行創造。我輾轉跟隨許多人學習，但是我只想要一位真正的老師。那位「對」的老師。

2005 年 5 月 9 日，我的父親詹法蘭柯（Gianfranco）下班回家帶來一份《地鐵報》（*Metro*），就是那種會在公共交通上免費分發的報紙。

「顏尼歐‧莫利克奈會出現在米蘭的奧貝丹影院（Spazio Oberdan），就是今晚……說不定你跟法蘭切斯科（Francesco）還能趕得上。」法蘭切斯科是我的兄弟。

我衝回房間，把自己用電腦創作的幾首曲子錄到 CD 裡，又寫了一封信放進信封，在信封上寫好「致莫利克奈」。信不是很長，我在信裡寫道，希望他聽一下CD，特別是其中一首曲目《樹林的味道》（*I sapori del bosco*，我當時非常喜歡史特拉汶斯基〔Stravinsky〕的《春之祭》〔*La sagra della primavera*〕——當然現在也很喜歡——於是我半是靠聽，半是靠一份被修補過的樂譜，試著寫出了新的樂曲）。那是曲目 11。我還寫道，希望他能指點一下我的音樂，要是能給我上幾堂課那就更好了。

是的，我在問他是否願意成為我的老師。

我和法蘭切斯科趕到奧貝丹影院的時候已經有些遲了，我們根本找不到停車位，講座也早已開始。放映廳裡沒有一個空座位，我們只能在外面等著，旁邊有幾個傢伙在不停地抱怨……我記得大概一個小時之後，一位穿西裝打領帶、儀表堂堂的中年男士等得不耐煩了，開著他的大紅色轎車揚長而去，敞開的車窗裡飄出尼諾・羅塔（Nino Rota）的《阿瑪珂德》（*Amarcord*）[1]，還開到最大音量，這太逗了。沒過幾分鐘，有人從後門出來了，我橫插一腳擋住門，和法蘭切斯科一起溜了進去。

　　講座已經進入尾聲，放映廳裡座無虛席。我只聽到交流環節的最後一部分。一個問題，一個回答。

　　某位觀眾問道：「對於新生代作曲家們，您有什麼看法？」

　　莫利克奈回答：「看情況。他們經常往我家裡寄一些 CD，一般來說我會聽個幾秒鐘，然後全部扔掉！」

　　我告訴自己，他可能心情不好。但我還是排在樂迷隊伍中等著問他要簽名。

　　在我快要排到的時候，莫利克奈起身準備離開。放映廳沒有後台，唯一的出口就在我這個方向。我心想：「這可不行！那就這樣吧……」他從台上下來，我毫不客氣地擠開人群，成功突圍到他面前。我攔住他，說有一張 CD 要給他。大師一開始以為我要他在 CD 上簽名，就拿出了筆，但我很清楚地告訴他這張 CD 是想給他聽的。他說他沒地方放，但我堅持要他收下，還熱切地把信封舉到他面前，讓他看看一張 CD 佔不了多少空間。我強調說，我尤其想要知道他對曲目 11 的看法。他接過信封，嘆了口氣，離開了。

　　回到家裡，我的父母已經躺在床上了。我長話短說，把發生的事情都告訴了他們。「嗯，反正他說過他都會扔掉的。晚安。」

　　第二天，發生了一件誰都沒想到的事。我去韋爾切利（Vercelli）上史特法諾・索拉尼（Stefano Solani）老師的和聲課——這門課我學得不是很好——課上到一半時，母親打來電話。她說莫利克奈來電想要跟我聊聊，他甚至給我留了一條語音留言，後來我把這條留言錄了下來，一直保存到現在。

　　那天是 5 月 10 日，星期二，他說他聽了那首曲子，覺得很有特色，但他斷定

1　尼諾・羅塔（Nino Rota），義大利著名作曲家，最負盛名的代表作是《教父》（*The Godfather*）系列的前兩部。他也曾為費里尼電影《阿瑪珂德》（*Amarcord*，1973）譜曲。

我是自學成才的。我需要一個好老師。他沒辦法給我上課，因為他沒有時間，但是建議我去學習作曲。「您必須這麼做，那是好音樂，但如果您不系統學習作曲，您永遠只能模仿他人。」這是一個大問題，因為作曲專業的老師我一位也不認識。

一個星期之後，我打電話給他表示感謝，順便向他諮詢：「您可以為我推薦一位老師嗎？」他說可以給我介紹幾位，但是他認識的老師都在羅馬。他建議我不要去音樂學院，而是走一條自己的道路——但至少去羅馬把賦格（fugue）[2]學了。我再次感謝他，回覆說自己一定會搬去羅馬。

我真的這麼做了。我開始學習作曲，我的人生之路從此截然不同，開始變得複雜，但是我學到了很多。我遇到了很多想要感謝的人，尤其是瓦倫蒂娜·阿維塔（Valentina Aveta），那些年她一直陪伴著我；還有鮑里斯·波雷納（Boris Porena），我在羅馬附近的坎塔盧波–因薩比納（Cantalupo in Sabina）向他學習作曲，後來他成了我的老師；還有保拉·布坎（Paola Bučan）、費南多·桑切斯·阿米拉特吉（Fernando Sanchez Amillategui）和奧利佛·韋爾曼（Oliver Wehlmann），我們在一起進行了很多很有意義的思考；Yes 樂團的喬恩·安德森（Jon Anderson），我第一個正式的合作對象就是他，還有我在維持生計的工作中遇到的所有人。沒有這些交集，也許就不會有這本書。

我和莫利克奈偶爾也會通電話。我會寫信把自己的思考告訴他，或者請教他的意見，第二天他會打電話給我說說他的看法。雖然這種碰撞只存在於電話之中，對我卻非常重要：它給了我目標和勇氣。

我在羅馬待了六年。當我決定搬到荷蘭繼續求學時，我給莫利克奈寫了一封信解釋自己離開的原因。他又一次打來電話，就像他一直做的那樣，動情地向我講述他事業的開端、輝煌、低谷……「等您回到羅馬的時候，我願把一篇描述我作曲生涯的短文交給您。」他對我說。在真正開始共事之前，我們一直互相稱呼「您」。

那篇短文叫作《電影音樂縱覽》（*La musica del cinema di fronte alla storia*）。2012 年夏天，我們再次在他家碰面，我到那時才真正看到這篇文章。按照承諾，他送給我一份複印件，讓我看完之後告訴他我的想法。我深感榮幸，興致盎然地讀完，並做了筆記。

2　複音音樂中最為複雜而嚴謹的曲體形式。

出書的計畫就這樣誕生了。在這個過程中我有很多發現，短文所呈現的只是冰山一角而已。我們的對話開始於 2013 年 1 月；當時我住在荷蘭，但是經常會回羅馬。從那時起，我一直帶著這樣的信念：我要在和他第一次見面的十週年紀念日之前，把完整的文稿交給他。我做到了。2015 年 5 月 8 日，我從米蘭的索拉羅（Solaro）出發——我的父母至今還住在那裡——前往顏尼歐的家，等待他審核那份文稿。四個小時之後，我離開他家，心裡就像有一個巨大而沉重的輪子正緩慢地轉著，緩慢地走向圓滿。

我們的對話就是這樣產生的，它們來自我強大的信念和顏尼歐‧莫利克奈的信任，他同意我繼續這場冒險，而我則把握這無比珍貴的機會，也身負巨大的責任。為此，我感謝他和他的妻子瑪麗亞（Maria）——瑪麗亞永遠那樣細心認真、熱心可靠；感謝他們一家，以及他們給予我的時間——有時候為了蒐集重要信息，我們會聊一整個下午，甚至更久。我還要特別感謝：貝納多‧貝托魯奇（Bernardo Bertolucci）、朱賽佩‧托納多雷（Giuseppe Tornatore）、路易斯‧巴卡洛夫（Luis Bacalov）、卡洛‧維多尼（Carlo Verdone）、傑里亞諾‧蒙達特（Giuliano Montaldo）、弗拉維奧‧艾米利歐‧斯科尼亞（Flavio Emilio Scogna）、法蘭切斯科‧艾勒（Francesco Erle）、安東尼奧‧巴利斯塔（Antonio Ballista）、恩佐‧奧科內（Enzo Ocone）、布魯諾‧巴蒂斯蒂‧達馬利歐（Bruno Battisti D'Amario）、塞吉歐‧多納蒂（Sergio Donati）、鮑里斯‧波雷納，以及塞吉歐‧米切利（Sergio Miceli）。

本書無意也無力做到鉅細靡遺，莫利克奈是二十世紀最有影響力的音樂大師之一，面對這樣一位博學多才的人，要描述出他人生的每個細節是不可能的。但是我覺得，每位讀者——不管你是不是音樂家——都能在閱讀本書時找到一些和自身息息相關的問題。能做到這一點，我就心滿意足了。

——亞歷山卓‧德羅薩

I
和梅菲斯特的契約：
棋盤邊的對話

莫利克奈：你想來一盤嗎？

德 羅 薩：比起對局，你得先教我怎麼下棋（我們正坐在莫利克奈家的客廳裡，桌上擺著一副非常精緻的棋盤）。你第一步會怎麼下？

莫利克奈：我一般用皇后開局，我會盡可能這樣做；曾經有一位史特法諾·塔泰（Stefano Tatai）級的西洋棋大師建議我走 E4 開局，這個縮寫總是讓我想到數字低音（figured bass）[1]。

德 羅 薩：我們很快就會聊到音樂了吧？

莫利克奈：某種程度上是的……我慢慢發現，記錄音符時值和音高的樂譜，與西洋棋之間有著很強的關聯性。這兩個維度是空間性的，而時間掌握在玩家手中，由他走出正確的一步。橫縱組合，不同的平面布局，就像協和的音符。還有一點：棋子和棋著互相匹配，就像演奏樂器。後行方在執白方（對手）再次行棋之前，有十種走法可以自由選擇，後續的選擇還會呈指數型暴增。這讓我想到對位法[2]。如果你用心去找，你會發現一些對應之處，一個領域的進步經常和另一個領域的進步相關聯。最厲害的棋手，總是藏身於數學家和音樂家之中，這不是巧合。我想到了馬克·泰馬諾夫（Mark Taimanov），傑出的鋼琴家和棋手，想到了尚–菲利普·拉莫（Jean-Philippe Rameau）、謝爾蓋·普羅高菲夫（Sergei Prokofiev）、約翰·凱吉（John Cage），想到我的朋友阿爾多·克萊門蒂（Aldo Clementi）和埃吉斯托·馬基（Egisto Macchi）：棋是數學的近親，而數學，用畢達哥拉斯的話來說，是音樂的近親。特別是某一種音樂，比如克萊門蒂的音樂，就和秩序、節奏、協調密切相關……這些也是西洋棋的關鍵元素。

總而言之，我認為下棋和作曲都是創造性活動；其基礎是複雜的圖像和邏輯處理過程，換言之就是各種可能性和不可預知性。

1　一種記譜法，作曲家可依此在樂譜低音聲部的每個音符上方，用數字和符號來表示和弦構成音。如數字 6 表示該音上方應有它的六度音和三度音。

2　在音樂創作中使兩條或者更多條相互獨立的旋律同時發聲並且彼此融洽的技術。

德 羅 薩：是什麼讓你特別著迷？

莫利克奈：有的時候就是那種不可預知性。合乎常理的一步棋，實際上反而更難預測。米哈伊爾・塔爾（Mikhail Tal），人類歷史上最偉大的棋手之一，他的許多勝局，贏棋之道都在於阻礙對手行動，並且不留反應時間。鮑比・費雪（Bobby Fischer），一位真正的頂級高手，也許是我最喜愛的棋手，他開創了出其不意、捉摸不定的棋風。

他們步步冒險，以直覺對弈。而我追求計算的邏輯。這麼說吧，西洋棋是最美的遊戲，因為它不僅僅是一個遊戲。一枰之上可論萬事，不論是道德標準、生活準則，還是對戰鬥的專注和渴望。這場戰鬥不會流血，但要有求勝的意志，要堂堂正正地贏。這拚的是才華，而不只是運氣。真的，當你握住棋子，這些木製小雕像就是一股力量，只要你願意，它們會從你的手上汲取能量。棋裡有生命，有戰鬥。西洋棋算得上是最暴力的體育運動，可以和拳擊媲美，但比起拳擊又多了幾分騎士精神，也要精緻、講究得多。

我跟你說，為昆汀・塔倫提諾（Quentin Tarantino）最近的一部電影《八惡人》（*The Hateful Eight*，2015）作曲的時候，我讀完劇本，感覺到在角色之間有一股沉默生長的張力，就想到了比賽中的西洋棋棋手，那就是他們的精神狀態。

和塔倫提諾的電影不同的是，在這項運動中沒有人會流血，也沒有人會受到肉體傷害。但這不等於冷冰冰、沒有溫度。相反，整個遊戲充斥著無聲的緊張氣氛，簡直要讓人抽筋。有的人甚至說，西洋棋是無聲的音樂，而對我來說，下棋有點像譜曲。說起來，我甚至為 2006 年都靈冬奧會寫了一首《棋手之歌》（*Inno degli scacchisti*）。

德 羅 薩：在你的導演和音樂家朋友之中，你和誰對局次數最多？

莫利克奈：我和泰倫斯・馬力克（Terrence Malick）下過好幾次，我必須承認我比他強多了。和埃吉斯托・馬基的戰局要激烈得多，而和阿爾多・克萊門蒂對決是比較困難的。下十盤棋，至少有六次是他贏。他真的比我厲害，我到現在都記得他說他和約翰・凱吉下過一盤！那盤棋成了音樂界的傳

奇對局，雖然參賽選手少了一個我。

德　羅　薩：秩序和混亂之間的對局。你是如何增進棋藝的呢？

莫利克奈：我認識好幾位專業棋手，可能的話我會跟著他們參加聯賽和各種比賽。
　　　　　而且我連續好幾年訂閱專門的棋類雜誌，比如《義大利西洋棋》（*L'Italia
　　　　　scacchistica*）和《城堡＆騎士：西洋棋！》（*Torre & Cavallo–Scacco!*）。
　　　　　有一次我甚至重複付了兩次訂閱費！
　　　　　儘管我這麼熱情執著，現在我下棋的時間是越來越少了。但是最近幾年
　　　　　我都在跟梅菲斯特（Mephisto）[3]下棋，那是一款西洋棋電子遊戲。

德　羅　薩：與惡魔對弈……

莫利克奈：你這麼說也沒問題，反正我老是輸。我的勝率大概是十分之一，偶爾也
　　　　　有平局，就像行話說的，握手言和，但總地來說還是梅菲斯特贏了。過
　　　　　去可不是這樣。我的孩子們還住在羅馬的時候，我經常和他們一起下
　　　　　棋。多年來我一直試著用自己的熱情感染他們，到現在安德烈（Andrea）
　　　　　已經比我厲害了。

德　羅　薩：你挑戰過鮑里斯・史帕斯基（Boris Spassky）大師是真的嗎？

莫利克奈：是的，是真的。大概十年前，在都靈。我覺得那是我作為西洋棋棋手的
　　　　　巔峰時刻。

德　羅　薩：你贏了嗎？

莫利克奈：沒有，但我們以 ½：½ 結束[4]，又一場和棋。那是偉大的一局，這是在場
　　　　　的一些人說的。我們身後圍滿了觀眾：只有我倆沉浸在棋局中。後來他
　　　　　告訴我他沒有使出全力。這很明顯，不然那盤棋不可能是那個結局，但
　　　　　我還是對自己非常自豪。我書房的棋盤上仍然保存著整場比賽的記錄。
　　　　　他執白先行，王翼棄兵開局，很可怕的一著，我很難應對。這種感覺持
　　　　　續了幾個回合，但是在第五步，我採用了鮑比・費雪的一著棋——他倆

3　梅菲斯特，《浮士德》（*Faust*）中引誘人類墮落的惡魔，魔術師的契約者。也是一款西洋棋遊戲軟體
　　的名字。

4　在西洋棋代數記譜法中表示和棋。

是老對手了——我們就勢均力敵了。接下來我們兩個人都被迫連續三次使用同樣的棋著，雙方一直旗鼓相當。

我嘗試過把對局的最後階段也記錄下來，但即使有阿爾維塞·齊吉吉（Alvise Zichichi）的幫助我也沒能成功。那盤棋下到最後，我的腦子實在是太混亂了，最後六七步怎麼也記不起來。太可惜了。

德　羅　薩：你有什麼常用策略嗎？

莫利克奈：有一段時期我喜歡「閃電戰」，一種建立在速度基礎上的行棋方式：一開始戰績不錯，但是後來慢慢行不通了。我和許多大師對弈過：比如卡斯帕洛夫（Kasparov）和卡爾波夫（Karpov）——這倆人都讓我輸得心服口服；比如波爾加·尤迪（Polgár Judit）——在她懷孕的時候；還有在布達佩斯，和萊科·彼得（Lékó Péter）下棋。都是非常難得的機會。前面提到的幾位大師中，最後一位非常客氣，在我一開場就犯了一個低級錯誤的情況下，還很友善地給了我一次雪恥的機會。最後我還是輸了，但是輸得有尊嚴多了。

那幾年，我見識到了非常純粹的西洋棋的智慧，它只在比賽之中展現出來，和那個人在日常生活中的反應能力沒有什麼關係。

德　羅　薩：一種體現在專業上的才智……

莫利克奈：是的，我經常會遇到一些和他們完全無話可聊的選手，但最後發現那是轟動一時的棋手。比如說史帕斯基，平時是一個非常平靜溫和的人，在棋盤上卻表現得堅定果敢、凶猛激烈。

德　羅　薩：你對這項遊戲的熱情是怎麼開始的呢？（顏尼歐一邊說著，一邊開始吃我的棋子，幾乎趕盡殺絕）

莫利克奈：那是個偶然。那時我還小，有一天，我無意間看到一本手冊，粗略翻過幾頁就買了下來。我翻來覆去地研究，之後就開始和鄰居朋友們一起下棋，馬利喬羅（Maricchiolo）、普薩泰里（Pusateri）、科納基奧內（Cornacchione），當時我們四家都住在台伯河岸區（Trastevere）弗拉泰路（Via delle Fratte）上的同一棟大樓裡。我們甚至組織了好幾次四人制

錦標賽。我的音樂學習就此荒廢。直到有一天，被我的父親發現了，他對我說：「你，不准再玩棋了！」這樣我才停下來。

之後很多年，我再也沒有碰過西洋棋。重拾棋子大概是在 1955 年，我二十七還是二十八歲的時候，但那並不容易。我在羅馬報名參加了一場聯賽，比賽地點就在台伯河岸邊的河濱大道上。你要考慮到，我那麼久沒有學棋了。我還記得我的對手來自聖喬瓦尼區（San Giovanni），他開局用了「西西里防禦」（Sicilian Defense）[5]，而我犯了幾個嚴重的錯誤，最終一敗塗地。但我想明白了一件事：我要重新開始學習西洋棋。

我拜師塔泰，他是一位西洋棋大師，曾經十二次獲得義大利全國冠軍，但很可惜沒能成為「特級大師」（Grandmaster），因為許多年前在威尼斯的一次公開賽中他只拿到了半分。之後我又跟著阿爾維塞・齊吉吉學棋。還有揚涅洛（Ianniello），他是一位「候選大師」（Candidate Master）。揚涅洛不止教我一個人，還是我們全家人的西洋棋老師。在他的指導下，我參加了升級賽，甚至打進了國家二級聯賽。我的等級分達到了 1,700，這個成績挺不錯了，雖然一般世界冠軍都自由徜徉在 2,800 分左右，比如加里・卡斯帕洛夫就有 2,851 分。

德 羅 薩：看來你是認真的啊⋯⋯之前你甚至說過，願意拿奧斯卡終身成就獎換一個世界冠軍頭銜。現在再換就容易多了，畢竟你手上的小金人不是一座，而是兩座。（笑）但是無論如何，聽你那麼說我還是很震驚。

莫利克奈：（笑）如果我沒有成為作曲家，我會想當棋手。高等級棋手，劍指國際稱號的那種。對，那樣的話要我離開音樂和創作也值得了。但那是不可能的。就像我小時候的醫生夢一樣不可能。

說到學醫，我根本沒有踏上過這條路；但是西洋棋我學了很多，當然現在已經太遲了：我被耽誤了太長時間。所以注定了我應該成為音樂家。

德 羅 薩：你會有一點後悔嗎？

5 西洋棋的一種開局下法。雙方直接在中心區域發起戰鬥，下法變化多端，是黑方應對王兵開局的有力武器，也是最複雜激烈的開局之一。

莫利克奈：能通過音樂實現自我，我很滿足，但是直到今天我都會問自己：如果我成了棋手或是醫生呢？我能取得同等分量的成就嗎？有時候我告訴自己，我能。我相信我會竭盡所能做到最好。我能夠做到是因為我全身心投入，因為我熱愛我的事業。也許不一定會成為「我的」事業，但我一樣會投入巨大的熱情，這可以挽救這樣一個草率的決定。

德 羅 薩：你是什麼時候發覺自己想要成為作曲家的？這是你的志向嗎？

莫利克奈：我不能說是。這是一個逐漸發展的過程。我跟你提到過，很小的時候我有兩個志向：一開始我想當醫生，再大一點我想當棋手。不管選擇哪一種，我都想成為那個領域的菁英。但是我的父親馬利歐（Mario），一位職業小號手[6]，他的想法和我不一樣。有一天，他把小號塞到我手上跟我說：「我靠著這把樂器養家糊口、把你們拉拔長大。你也要這樣。」他把我送進一所音樂學院學小號，幾年之後我才轉而學習作曲：我的和聲課成績非常優秀，老師們建議我走作曲這條路。

所以，與其說是志向，不如說成為作曲家滿足了我最主要的需求。我對這份工作的熱愛和熱情，在工作的過程中油然而生。

6　原書註：此處「小號手」一詞，顏尼歐‧莫利克奈用的是「trombista」（舊說法）而不是「trombettista」（常用說法）。

II
為電影服務的
作曲家

01 改編和改變

德 羅 薩：你從什麼時候開始以一名音樂家的身分參加工作？最開始的工作就是作曲嗎？

莫利克奈：不。最開始我是小號手，先是做伴奏。在第二次世界大戰期間，我有時會頂替我父親的班，後來還在羅馬的幾家夜店，以及在電影的同步錄音室裡工作。其實在學習作曲之前，我已經在好幾個不同場合靠演奏賺錢了。慢慢地，我讓大家知道我還會編曲。但在音樂學院之外，還沒有人知道作曲家顏尼歐‧莫利克奈。

第一位請我做編曲工作的人是卡洛‧薩維納（Carlo Savina），一位傑出的作曲家和樂團指揮。那是在 1950 年代初，薩維納想找人合作，協助他進行大量音樂作品的改編，好在廣播節目中播出。當時薩維納在和 Rai（義大利廣播電視公司）合作一個音樂節目，每週兩天，在阿西亞戈路（Via Asiago）上的錄音室通過廣播直播。那個年代還沒有電視。

我的工作是為管弦樂團編曲，他們每一期節目都要現場為四位歌手伴奏。樂團主要由弦樂器構成，再加上一些別的樂器，比如豎琴，還有一個節奏樂器組，像是鋼琴、電子風琴、吉他、打擊樂器等，我記得還有薩克斯風。這就是演奏輕音樂的樂團，所謂的「B 組樂團」（Orchestra B）。對我來說那是一個能讓我練習譜曲的好機會。其實當時我還在音樂學院學習……

神奇的是我和薩維納不是直接認識的，是當時和他合作的低音提琴手把我介紹給了他。那是一位低音提琴大師，名叫喬瓦尼‧托馬西尼（Giovanni Tommasini），其實也是我父親的朋友，他通過我父親知道我在學習作曲，覺得我應該是一個不錯的人選，他的思路很簡單：我在學習作曲，所以我應該適合那個工作。

德 羅 薩：真的很神奇！關於那段經歷、關於薩維納，你有什麼印象深刻的事嗎？

莫利克奈：是啊，就這樣聯繫起來了，很不可思議！薩維納是第一位給我機會的職業人士，我那時候還相當年輕，但是一下子就對他心懷感激。薩維納非

常有音樂才華，他的手稿清爽乾淨，他的編曲也是如此。薩維納一直和都靈的 Rai 弦樂團合作，但是就在我們認識之前不久，他搬到了羅馬。當時他在科爾索大道（Via del Corso）[1] 上的一家飯店裡住了很長時間（沒記錯的話應該是艾里西歐飯店〔Hotel Eliseo〕）。我記得我們第一次見面就是在那裡。我去找他，開門的是他的妻子，一位非常美麗的女性。過了一會兒，他本人出現了，我們互相自我介紹：那一刻我們才真正說上話，然後開始更進一步地互相了解。我們的合作就這樣開始了。

我跟他之間也發生了一系列「小插曲」……但我只是把它們當作軼事來講，因為我很喜歡這個人，是他選擇了當時還是無名小卒的我。

德羅薩：你想講幾個「小插曲」嗎？

莫利克奈：我的編曲風格非常冒險：換句話說，我充分利用管弦樂團做各種嘗試，我覺得就應該這麼做，不能只是寫一些簡單的全音符。所以每次彩排時我都盡可能在場，通過對比我寫的東西和實際演奏出來的效果，我學到了很多。但當時我還是個學生，有幾次被學習絆住，我就去不了了。

在那種情況下，薩維納經常會打電話到我家：「你快來，快點來。跑過來！」那時候我還沒有汽車，我會一路狂奔，跳上 28 路電車坐到貝恩西薩廣場（Piazza Bainsizza），再走到阿西亞戈路上，終於到達錄音室，他就在整個管弦樂團面前訓斥我：「完全看不懂！這裡你寫的是什麼東西？你在幹什麼？」

這一切可能只是因為一處臨時的調號變更，比如有一次，我記得，有一段在和聲上非常大膽的序列，其中包含了一個升 Fa，他認為是多餘的，不知怎麼處理。他猶豫不決，所以叫我過去，一邊又衝我大聲嚷嚷。

那次彩排結束之後，他問我要不要搭便車，我說要，因為我倆順路。到了車裡只有我們兩個人的時候，他為那段改變調號的處理手法表揚了我，但就在幾小時之前他還因此罵過我。（笑）

（突然嚴肅）這絕對是真事，我可以發誓。

1　科爾索大道，縱貫義大利羅馬古城中心區的一條主要街道。

德 羅 薩：當然，我完全相信！這可是信譽問題……

莫利克奈：我的改編不論是在技術上還是在概念上都有更高的要求。樂團經常發現
自己在演奏的東西是以前從來沒有演奏過的。其他人都平靜地接受了所
謂的標準，但我喜歡劍走偏鋒，我會選擇跟標準離得最遠的做法。事實
上沒過多久，編曲工作就由我和薩維納兩個人包了：他的其他助理編曲
師全都被我「做掉了」。

現在回想起來真有點不可思議，我就這樣開始了編曲工作。先是有貴人
相助，一位低音提琴手因為我在學作曲就報上了我的名字，而薩維納，
儘管完全不認識我，卻給了我這個機會。你想像一下。就是這些小小的
運氣……

德 羅 薩：放到現在不可想像。

莫利克奈：回過頭來看，我想這次私人的、小範圍的招人就是一個契機，我的工作
由此漸入佳境。Rai 的好幾位樂團指揮和編曲之後越來越頻繁地找我合
作。而且交給我的任務我都完成得很好。

除了薩維納，我的合作對象還有圭多‧切爾戈利（Guido Cergoli）、安傑
洛‧布里加達（Angelo Brigada）、奇尼科‧安傑利尼（Cinico Angelini），
以及那段時間在羅馬工作的所有音樂家，包括皮波‧巴爾齊薩（Pippo
Barzizza）和他的現代管弦樂團——那是當時規模最大的樂團，有五十
個人。從 1952 年到 1954 年，我和巴爾齊薩一起合作了科拉多（Corrado）
主持的廣播節目《紅與黑》（Rosso e nero）。

德 羅 薩：好像巴爾齊薩當時就斷言你是「最出色的，注定會開創一項偉大的事
業」。不過一首曲子的創作程序是怎麼回事？這些樂團都有什麼區別？
還有你到底是為誰工作呢？

莫利克奈：事實上，雖然那麼多指揮和樂團都圍著廣播轉，但他們之間的區別還是
挺大的。

布里加達和安傑利尼所指揮的樂團是所謂的銅管樂團，安傑利尼的樂團
規模稍小一些。他們的樂團都由薩克斯風、小號、長號和節奏樂器組組
成，形式更接近搖擺樂和爵士樂。巴爾齊薩的樂團有弦樂器和木管樂器，

對編曲來說，這支樂團能夠更好地表現交響樂曲。薩維納的樂團是規模最小的，但是其中增加了幾種樂器，使得整體編制多姿多彩，在這一點上，它和其他樂團比起來就略勝一籌。然後還有布魯諾·坎福拉（Bruno Canfora）的樂團。

一般來說，歌曲由作曲者和作詞者共同完成之後，要麼是交給廣播電台的藝術總監，要麼是給相關製作方。製作方會根據不同的作品類別，指定合適的樂團。所以那些樂團指揮就會打電話給我，叫我做好編曲，或者一次性做好幾首。結果，我就成了「外派助理」，公司會根據分配給我的任務數量支付報酬。

能熟練運用多種音樂語言進行不同風格的演奏——對我來說則是創作——意味著能拿到更多的活兒，接到更多工作。音樂家這一行其實向來非常自由，自由的意思是你能賺到錢，確實是這樣，但是沒有安穩的保障。

也是因為這個原因，幾年之後，我決定和RCA（美國無線電公司）簽約，這家公司代表著唱片產業在義大利的興盛發展。

總之，我在廣播行業和那些音樂大師一起工作是很久之前的事了，我最後一次回憶起這段時期、這些人，以及我當時是怎麼工作的，是因為一部電影：托納多雷的《新天堂星探》（*L'uomo delle stelle*，1995）。托納多雷知道讓我改編一段已然存在的音樂我是多麼不情願，但他還是叫我改編卡邁克爾（Carmichael）和帕里斯（Parish）創作的那首著名的〈星塵〉（Stardust），就像我在50年代為這些樂團做的工作一樣⋯⋯

德 羅 薩：你一般是怎麼改編的呢？

莫利克奈：我逐漸發展出了一套方法：一天最多能改編四首曲子。我盡可能地嘗試不同的做法來打破技巧、抵抗枯燥乏味。

德 羅 薩：你說的「打破技巧」是什麼意思？

莫利克奈：技巧是不斷積累的經驗，避免我們重蹈覆轍，技巧提升了我們創作的效率，也讓我們的作品更容易為聽眾所接受。技巧讓我們傾向於選擇更常規的做法，而常規即特定的文化和歷史時刻之下創作者和聽眾們公認的

慣例，我們的選擇也能反過來為所謂慣例增添新的定義。

我覺得那是一條「安全之路」，所以積累是很有用的。但是同樣地，我在技巧之中也看到了危險，放任下去就會變成習慣，變得保守。

如果一個人只是按照自己的習慣去創作，他將在探索之路上寸步不前，更不會有什麼新的發現。他會不斷重複，他會習慣性地踏上安全之路。如果他迷失在單純的技巧之中，迷失於常規做法和機械複製，迷失於已經掌握的能力，並且只是被動地使用這種能力，那麼他就只能重複，僅此而已。

我想說的是，追求純熟的技巧當然是神聖、無可置疑的，但是也要給實驗和探索留下同樣多的空間。

德　羅　薩：我明白了。那麼你改編的作品和同時期的其他作品相比，以及和當時的常規做法相比，有哪些明顯的不同之處呢？

莫利克奈：我會以歌曲的原始旋律為中心，保持編曲的獨立性。就這一點來說，我考慮的不僅僅是給歌手，或者相關樂段準備一件合適的「外衣」，我考慮的是一個獨立的部分，它和原有樂段既可互補也可疊加，同時還要和歌詞相呼應（如果有歌詞的話）。

這種做法在幾首曲子中非常明顯，比如和米蘭達·馬蒂諾（Miranda Martino）合作的三張 33 轉黑膠唱片，其中兩張是拿坡里歌曲集，另一張是義大利經典金曲集。

德　羅　薩：能詳細講講這次合作嗎？

莫利克奈：那是在 RCA 最早的一批合作項目之一，也是持續時間最長的一次：從 1959 年開始到 1966 年。

在和馬蒂諾合作的那些合輯中，我提出了一些先驅性的改編方法，採取方式比較隱晦，但還是受到了激烈批評，尤其是來自那些最「正統」的拿坡里人。

德　羅　薩：也許招致批評的地方也是成功的原因。你做了哪些創新？

莫利克奈：1961 年有一版〈深夜歌聲〉（Voce 'e notte），準備收錄進 45 轉黑膠唱片

《說我愛他》（*Just Say I Love Him*，1961）。在改編那首歌的時候，我的想法是用琶音[2]來為馬蒂諾（Martino）的歌聲伴奏，也用上一些貝多芬（Beethoven）《月光奏鳴曲》（*Moonlight Sonata*）的和聲部分，把整首歌做成夜曲（Nocturne）[3]的形式。在兩年之後《拿坡里》（*Napoli*）那張唱片裡，我換了一種做法，我決定在〈我的太陽〉（'O sole mio）第一部分和第二部分之間插入一段卡農[4]，這樣就有一種重疊效果。當人聲在唱副歌部分的時候，人們會察覺到背景音樂中有弦樂在演奏同一段旋律，就好像一段記憶在腦海中回放。

德 羅 薩：在這一版〈我的太陽〉中，除了卡農曲式，在開頭和結尾處，我好像還聽出了一點奧托里諾・雷史畢基（Ottorino Respighi）的影子。

我隱約看見一條紅線[5]，把好幾種改編自拿坡里音樂的歌曲串在一起，比如費魯喬・塔利亞維尼（Ferruccio Tagliavini，《昨日之歌》〔*Le canzoni di ieri*，1962〕）還有馬利奧・蘭沙（Mario Lanza）唱過的那些歌：幾乎形成了一個「拿坡里－莫利克奈－雷史畢基軸心」。你和他的音樂之間有什麼聯繫嗎？

莫利克奈：我很愛他的三首交響詩，也就是以羅馬為主題的《羅馬三部曲》（*Trilogia romana*）[6]，我曾經興致勃勃地研究過總譜。他用華麗豐富的編配達到的音色效果，還有他每次都不一樣的音樂色彩，都讓我非常感興趣。但是除了雷史畢基，我也嘗試過其他方向。

〈法國胸針〉（Spingole frangese）這首歌，我根據歌詞內容，做出了十八世紀法國民歌的感覺。還有一首〈法國女人〉（'A Frangesa），我也將其

2 指一串和弦音從低到高或從高到低依次連續奏出。

3 一般指由愛爾蘭作曲家約翰・菲爾德（John Field）首創的一種鋼琴曲體裁。旋律如歌、富於詩意，往往採用琶音式和弦的伴奏型。

4 卡農曲式，複音音樂的一種寫曲技法，指由多個聲部演唱或演奏同一個旋律，先後相距一拍或一小節出現，形成此起彼落、連續不斷的效果。

5 原文為法語：fil rouge。

6 原書註：《羅馬三部曲》：《羅馬的噴泉》（*Le fontane di Roma*，1916）、《羅馬的松樹》（*I pini di Roma*，1924）、《羅馬的節日》（*Feste romane*，1928）。

法國化，整首歌幾乎是一首康康舞曲[7]，另外在〈水手〉（'O Marenariello）的序曲部分，我給女聲安排了一個小調音階的音群[8]。

我之前提到過〈深夜歌聲〉，歌曲裡疊加了許多素材，感覺是幾個原本相去甚遠的世界重合在一起，我覺得效果不錯。

我還可以舉一個例子，〈他們如此相愛〉（Ciribiribin），收錄在米蘭達·馬蒂諾的《永遠的歌》（Le canzoni di sempre，1964）這張唱片中。這首歌我寫得飛快，而且是給四架鋼琴分別寫了不同的斷奏[9]。

一開始我在想歌名該如何劃分音節，靈感突然就來了，我想出了一個節奏，聽起來像狀聲詞一樣。我讓開頭的四個音沒完沒了地不斷重複。另外，在副歌之前我引用了四首古典名曲的開頭部分，從莫札特（Mozart）到舒伯特（Schubert），再過渡到董尼采第（Donizetti）和貝多芬。改編獲得了極大的成功，RCA 叫我再寫一個無人聲版，製作成 45 轉黑膠唱片來賣，我就把人聲部分替換成電子合成音。

德 羅 薩： 所以幾種完全不同的音樂語言調和在一起，也許不是你的最初意圖，但最終效果就是這樣的。為什麼要用四架鋼琴？

莫利克奈： 為了給這首歌原本的背景增加一種滑稽諷刺的效果。

這首曲子是沙龍音樂（salon music）[10]，人們一般在家裡輕輕鬆鬆就彈出來了，一邊彈一邊還可以想其他事。音樂就像清水一般流過無痕。於是我反其道而行之，我決定把技巧發揮到極致，同時也用上其他時期在沙龍裡表演過的樂曲。在所有樂器中，正確的選擇只能是鋼琴。

我和四位傑出的鋼琴家，格拉齊奧西（Arnaldo Graziosi）、吉利亞（Benedetto Ghiglia）、塔倫提諾（Osvaldo Tarantino）、魯傑羅·奇尼（Ruggero Cini），共同為 RCA 錄製。在樂譜上我還加了一句話：「所有

7 十九世紀末在法國流行的一種舞蹈音樂，一種輕快粗獷的舞蹈，後期風行於歌舞廳，高踢腿是其經典動作。

8 一種和弦，由多個音以半音連續疊置而成。

9 又稱頓音、跳音奏法，是鋼琴重要的基本彈奏方法之一。斷奏一般會產生短促清脆而富有彈性的音效。

10 法國浪漫主義時期的一種音樂類型。通常只用簡單的幾種樂器如小提琴、鋼琴等，樂曲短小輕盈，多炫技或抒情。

音符都要像是來自一台有毛病的破舊留聲機。」

效果就是這樣。

德 羅 薩：唱片製作公司一直很信任你……

莫利克奈：這是我自己贏來的，靠的是多次成功的積累。

在剪輯階段，RCA 原本想要縮減唱片裡管弦樂團出現的比例，因為他們對我的建議有點「害怕」。你要知道，那個時候 45 轉是大家都接受的規格，發行量非常高，成千上萬都不止，而 33 轉唱片在 60 年代早期還是小眾商品：能賣到兩三千張就已經是奇蹟了。我沒有請求任何人批准，自行決定冒險。

結果《拿坡里》賣了兩萬張。於是他們計畫《永遠的歌》也生產兩萬張。兩年之後又發行了《拿坡里 volume II》（*Napoli volume II*，1966）。

我的建議奏效了，但不能否定的是，那些成功完全是意外，是我放任自己在曲譜上冒險的結果。

德 羅 薩：你在 RCA 做編曲工作做了多久呢？

莫利克奈：一開始是斷斷續續地做，1958 年到 1959 年的時候。從 60 年代開始我們的長期合作越來越多。因為我需要維持生計。

1957 年，我寫了我的《第一協奏曲，為管弦樂團而作》（*Primo concerto per orchestra*），獻給我在音樂學院的老師佩特拉西（Goffredo Petrassi）[11]，我花了很多心血。首次公演在威尼斯鳳凰劇院（La Fenice），非常隆重。但是整體收入情況不理想，我一整年靠版稅只賺了大概六萬里拉[12]。而且 1956 年，我和瑪麗亞結婚了，我們有了第一個孩子，馬可（Marco）。我不能再繼續那樣下去了，我毫無積蓄。

如今也是這樣，想靠音樂專業活下去，尤其是像我腦子裡最初的設想那樣，絕不照搬普遍流行的傳統做法，而是追隨當代作曲家，那些我認識並尊重的偉大作曲家，遵循他們的「傳統」創作音樂，忠實表達自我，

11 佩特拉西為義大利知名作曲家、音樂教育家，許多作曲家皆出自他門下。

12 里拉（lira），義大利舊貨幣單位。1 歐元 = 1936.27 里拉。

不受影像束縛，無關一時需求，只聽從作曲家的創作需要……總之，這叫什麼？藝術音樂（musica d'arte），或者「絕對」音樂（musica assoluta），以後我就這麼說了……嗯，靠寫這種類型的音樂活下去，不管在過去還是現在都不是一件容易的事。

持續的間歇性工作方式讓我感到厭倦，給我的任務太沒有規律，有一天我去找 RCA 當時的藝術總監，文森佐・米可奇（Vincenzo Micocci），他還沒那麼出名的時候我跟他已經有好幾年的交情了，我對他說：「聽著，恩佐（Enzo，文森佐的暱稱），我做不下去了，你看怎麼辦吧。」

他讓我相信他，他說能搞定。那之後我的工作越來越多。過了不久他們又招進了路易斯・巴卡洛夫，有很長一段時間，編曲工作就是我倆在做，每個人各自和分配到的歌手合作。

RCA 有過一段嚴重的危機時期，他們挺過來了，恢復了元氣並且迅速擴張，這得益於顏尼歐・梅里斯（Ennio Melis）、朱賽佩・奧爾納托（Giuseppe Ornato）、米可奇的用心經營和精準直覺，還有其他高層們的共同努力。

德 羅 薩：那幾年你合作過的歌手有哪些？

莫利克奈：很多，如：馬蒂諾、莫蘭迪（Gianni Morandi）、維亞內洛（Edoardo Vianello）、帕歐里（Gino Paoli）……還有莫杜尼奧（Domenico Modugno）及其他許多人。

德 羅 薩：編曲最成功的一首是？

莫利克奈：我迎來了一連串成功的歌曲，〈罐子的聲音〉（Il barattolo）、〈毛衣〉（Il pullover）、〈我工作〉（Io lavoro）等等，RCA 得以從破產邊緣重新振作。但最成功的一曲也許是〈每一次〉（Ogni volta）。我把這首歌推薦到 1964 年的聖雷莫音樂節（Sanremo Festival）上，由保羅・安卡（Paul Anka）演唱。他沒贏得音樂節上的比賽，但是那張唱片是義大利歷史上第一張發行量達到一百五十萬張的45轉唱片。

德 羅 薩：根據保羅・安卡自傳的記述，那張唱片全球銷量超過了三百萬張！

莫利克奈：在那個時代，這是個讓人震驚的數字。

德　羅　薩：你怎麼解讀那次成功？

莫利克奈：有些事情沒有原因：它就這樣發生了。但是之前相當長的一段時間，
RCA 的一些高層一直在挑釁我，說我節奏樂器組用得不夠多，至少跟
那時候流行的風氣比，跟他們的希望比起來，不夠多。

德　羅　薩：他們說的是事實嗎？

莫利克奈：是，我從來都對節奏樂器組沒什麼興趣。我一直覺得，一段好的編曲，
在於各個聲部樂器出現的時機，以及與之相配合的管弦樂處理，在於音
色的選擇……但是在寫〈每一次〉的時候，我考慮了他們的意見，把節
奏樂器組寫得比較激烈，於是就有了後來的結果。

德　羅　薩：另一個轟動性的作品是你在 1966 年為米娜（Mina）寫的一首歌，〈如果
打電話〉（Se telefonando）。你是怎麼認識米娜的？

莫利克奈：Rai 的莫里齊奧・科斯坦佐（Maurizio Costanzo）和吉戈・德基亞拉
（Ghigo De Chiara）打電話來叫我寫一首歌，說要做成電視節目主題曲
的形式，他倆和塞吉歐・貝爾納迪尼（Sergio Bernardini）一起製作了一
檔新的電視節目《空調》（Aria Condizionata）。

一開始他們沒有說誰會來演繹這首歌，某一天突然有人跟我說：是米娜。
我想，不可能找到比她更好的人選了，我就接受了。之前我們從來沒有
在一起工作過，而那時候米娜已經是一位非常有名的歌手了，更重要的
是我很尊敬她。我寫好曲子，科斯坦佐和德基亞拉立馬開始寫歌詞。

我在特烏拉達路（Via Teulada）上的一間小房間見到了米娜和幾位創作
者，我們要試唱一下。我開始彈鋼琴，把旋律哼給她聽，她聽了一遍，
問我要歌詞。當我再次彈起鋼琴，她唱得棒極了，彷彿這首歌她已經聽
了一輩子。

那年五月，我們在國際錄製公司再次碰面，這次是為了錄音，我們要把
她的聲音和我準備好的伴奏合在一起。那天早上米娜肝絞痛，但她還是
全力演唱，唱得非常痛苦，也格外有力量，我被深深地震撼了。這段音

　　　　　樂被用在風靡全義大利的電視節目《一號攝影棚》（*Studio Uno*）中。米娜太了不起了。

德 羅 薩：有這麼一個傳說，據說你第一次哼出〈如果打電話〉的旋律，是在陪妻子瑪麗亞排隊付煤氣費的時候……帳單可以說向來都是靈感的泉源……事實到底是什麼？

莫利克奈：這首歌的旋律確實是在那種情況下出現在我腦海裡的，這是事實。其實〈如果打電話〉的主題我是一氣呵成寫出來的，沒有特別花心思。一段時間之後，因為歌曲太受歡迎了，我才認真思考了一下，我想知道為什麼它的傳唱度那麼高，形形色色的人都喜歡。

　　　　　〈如果打電話〉的主題部分，既似曾相識，又出人意料。我為主旋律挑選了三個音——Sol、升 Fa、Re，它們構成的和弦進行[13] 在流行音樂史上出現的次數不少，聽者立刻就會覺得旋律特別熟悉。而「不可預見性」是由旋律結構決定的。由於構造原因，音高重音[14] 總是落在不同的音上，直到三個音的排列組合輪完一遍。換句話說：三個音產生了三種不同的音高重音。

　　　　　在這條初始旋律線上，我還加上了另外一條旋律線，用到的音還是那三個，但是更加豐富，像定旋律（cantus firmus）一樣。音樂學家法蘭柯・法布里（Franco Fabbri）在他的分析研究中也提到了旋律線和三個音的編織交錯，他還認為這是二戰之後最好的歌曲之一。

　　　　　編曲我用了自己還不太習慣的手法。那段時期我偏愛低音長號，比起用低音號，低音部的旋律線可以提高八度：這樣能帶來強有力的起音[15]，飽滿洪亮的音質和聲音上的支撐，就像腳踏鍵盤之於管風琴。這份力道又

13　和弦進行是指一連串的和弦轉換。

14　重音的一種，通過音高的變化來突出某個音節的發音。

15　在音色上是指聲音在發聲瞬間的特性。起音較強的樂器，音量會在彈奏瞬間較快衝到最高點，例如鋼琴；起音較弱的樂器，彈奏時會較慢到達最高音量，例如弦樂器。

經一位頂級長號手加持，我永遠不會忘記他的名字：長號大師馬魯洛（Marullo），他吹得太好了。現在我不可能再用那樣的手法了，但當時的效果很不錯。

〈如果打電話〉很成功，是那種讓人琅琅上口又不落俗套的作品。

德羅薩： 你和米娜有沒有繼續合作？

莫利克奈： 後來她叫我再為她寫一首歌。我考慮了一下，打電話到她家（那時我住在羅馬維多里奧大道〔Corso Vittorio〕）。我說了我的想法：把停頓也變成聲音，變成音樂，把歌詞放在重複的停頓和空白之中，器樂演奏部分從寂靜之中逐漸響起。停頓需要一定的長度，給歌詞足夠的時間來對應旋律部分。她很喜歡這個主意，但這件事沒有下文了。

後來很長一段時間我都沒有米娜的消息。直到最近，我收到她寄來的一張唱片，專輯上有給我的題詞，還有一封她的親筆信，裡面回憶了我們的那次合作。

她一直是一位卓越不凡的歌手。

德羅薩： 也就是說你們合作的開始和結束，基本上都是在⋯⋯電話裡？

莫利克奈： 是的，我們合作了〈如果打電話〉。

德羅薩： 你還記得你為 RCA 改編的第一首歌曲是什麼嗎？

莫利克奈： 不是很確定⋯⋯最早分配給我的任務中有一張合輯，是《阿西西：1958 新歌節》（*Il^a "Sagra della Canzone Nova"-Assisi 1958*），由幾位著名歌星[16]演唱的義大利傳統歌曲。之後一張很重要的唱片是和馬利奧·蘭沙（Mario Lanza）合作完成的，他是一位義大利裔美國男高音，一直在羅馬錄音（直到 1960、1961 年，義大利 RCA 公司主要還是發行美國音樂唱片）。

德羅薩： 你為馬利奧·蘭沙寫了幾首歌？

16 原書註：包括妮拉·皮齊（Nilla Pizzi）、泰迪·雷諾（Teddy Reno）、保羅·巴奇列里（Paolo Bacilieri）、露西婭·巴爾桑蒂（Lucia Barsanti）、保羅·薩迪斯可（Paolo Sardisco）、努恰·邦喬瓦尼（Nuccia Bongiovanni）、法蘭柯·博利尼亞里（Franco Bolignari）。

莫利克奈：每張 33 轉唱片大概包括十二首歌，其中有一半是交給我的。用的是大
編制管弦樂團與合唱團。

第一張唱片，《拿坡里民謠》（*Canzoni Napoletane*，1959），1958 年 11 月
到 12 月在 Cinecittà 製片廠錄製，指揮是偉大的法蘭柯·費拉拉（Franco
Ferrara）。隔年 5 月，錄了一張聖誕歌曲合輯《蘭沙唱聖誕頌歌》（*Lanza
Sings Christmas Carols*，1959），指揮是保羅·巴倫（Paul Baron），還是
在那個製片廠。緊接著 7 月，《流浪國王》（*The Vagabond King*，1961），
魯道夫·弗里姆爾（Rudolf Friml）同名音樂劇歌曲集，指揮是康斯坦丁·
卡利尼科斯（Constantine Callinicos）。

唱片在義大利和美國都發行了，在紐約是現場混音成立體聲，這種新科
技當時還沒有傳到義大利。結果，那卻成了蘭沙生命中最後的幾次錄製
之一，那之後不久，他就心臟病發，於羅馬病逝。

德　羅　薩：關於那段日子，你有什麼深刻的記憶？

莫利克奈：記憶中最鮮活的應該是法蘭柯·費拉拉大師精彩絕倫的指揮。

費拉拉一般在錄音室工作，事實上他幾乎從來不指揮現場音樂會。意識
到身後有一堆觀眾，常會讓他突然昏厥，這是一種很麻煩的心理反應。
在那段時期，我跟你說過的，我總是出現在所有演奏和錄製現場，這是
為了檢驗我的編曲，也是為了學習，並且如果有必要的話，也會及時對
編曲進行修改。那天早上我也在現場，離樂團指揮台特別近：馬利奧·
蘭沙要在管弦樂團的伴奏和合唱團的伴唱下現場演唱。

我看著費拉拉身前的樂譜，在我面前是管弦樂團，在我左邊是蘭沙，他
背朝樂團站著（錄音時要盡可能避免聲音混雜），身邊有一張小桌子。
費拉拉示意起音，但是每一次蘭沙強有力的聲音響起，總有唱得不準確
的地方，他的起音總是走調。大家一遍遍地重複，可憐的法蘭柯·費拉
拉又氣又累，情緒累積到一定程度他就暈過去了，我趕緊攙住他，他無
力地癱在地上。

如果他能立刻把怒氣發洩出來，很快就沒事了，但如果沒有機會，這些
情緒會在他心裡爆發，接下來他就暈倒了。像這樣的反應我看到過好幾

次，因為費拉拉至少指揮了六部由我配樂的電影音樂（《革命前夕》〔*Prima della rivoluzione*，1964〕、《藝海補情天》〔*El Greco*，1966〕，以及其他）。他要是能發洩出來，一切好說，但是如果他必須忍住，那就完了。太難忘了。我們是老朋友了。

其他樂團指揮在到達錄音室之前一個音符都沒看過。而他在錄製前三天就要把總譜拿去研究。即便是特別複雜的曲子，他也能背下來，完全憑記憶指揮。真是個奇人。

德 羅 薩：和福斯托‧奇利亞諾（Fausto Cigliano）的合作也是在這個時期，還有多梅尼科‧莫杜尼奧（Domenico Modugno）。你和他們是怎麼認識的？

莫利克奈：奇利亞諾 1959 年就找過我了，當時是為了他早期的幾張 45 轉唱片，後來由 Cetra 唱片公司發行。其中有〈是的，就是你〉（Tu, si' tu，1959），〈愛讓人說拿坡里話〉（L'ammore fa parla' napulitano，1959）、〈祝你聖誕快樂〉（Buon Natale a te，1959）與〈蘿絲〉（Rose，1959），再晚些時候，1960 年，他翻唱了德國歌曲〈我的愛人〉（Ich liebe dich），還有我的一首作品〈誰不想要這樣的女人〉（La donna che vale），這是我在一年之前為薩奇（Luciano Salce）的舞台劇《喜劇收場》（*Il lieto fine*，1959）寫的曲子。

而莫杜尼奧，我在廣播中聽過他的歌聲。有一天他打電話給我，叫我為〈啟示錄〉（Apocalisse，1959）和〈下雨了（再見小寶貝）〉（Piove〔Ciao ciao bambina〕，1959）編曲，後來米莫（Mimmo，莫杜尼奧的暱稱）在他 1963 年的自傳電影〈一切都是音樂〉（*Tutto è musica*）裡用到了這兩首歌。之後是〈全世界聖誕快樂〉（Buon Natale a tutto il mondo，1959），由 Fonit 公司發行。

但是我更多還是和 RCA 合作，尤其是他們旗下的 Camden 唱片公司，我負責給恩佐‧薩馬里塔尼（Enzo Samaritani，〈我怕你〉〔Ho paura di te，1960〕以及〈那是雲〉〔Erano nuvole，1960〕）還有其他人編曲。

02 走向電影

▌學徒時期

德 羅 薩：你是怎麼從編曲轉為電影配樂的呢？是哪一年的事？

莫利克奈：第一部完全由我署名作曲的電影是 1961 年由盧奇亞諾·薩奇（Luciano Salce）導演的《法西斯黨》（*Il federale*），主演是烏戈·托尼亞齊（Ugo Tognazzi），還有一位叫史蒂芬妮亞·桑德蕾莉（Stefania Sandrelli）的剛滿十五歲的小姑娘。為大銀幕工作是一個逐步靠岸的過程，我先是在廣播、電視和唱片業做了好幾年，還給許多有名的作曲家當幫手。

德 羅 薩：必不可少的學徒時期？

莫利克奈：在羅馬，做管弦樂編曲工作的人有時候還負責加工潤色，把某位作曲家寫的草稿改寫一下，變成人們最終在電影裡聽到的樂曲，在行話裡他們被稱為「黑鬼」（negro）。唉，這種工作我做了好幾年，從 1955 年開始，和喬瓦尼·富斯科（Giovanni Fusco）一起，他是法蘭切斯科·馬塞利（Francesco Maselli）的電影《沉淪》（*Gli sbandati*，1955）的作曲者。

另一位我合作過的作曲家是奇科尼尼（Cicognini），他曾為薩瓦提尼（Zavattini）和狄西嘉（Vittorio De Sica）的電影《最後的審判》（*Il giudizio universale*，1961）作曲。其中，亞柏托·索帝（Alberto Sordi）唱的搖籃曲的管弦樂部分是由我完成的。另一位斷斷續續有在合作的是馬利歐·納欣貝內（Mario Nascimbene），我們一起加入了法蘭柯·羅西（Franco Rossi）導演的電影《朋友之死》（*Morte di un amico*，1959），還有李察·費力雪（Richard Fleischer）的《巴拉巴》（*Barabbas*，1961），後者叫我改編並指揮波麗露舞曲（bolero）[17]，用在電影片尾。

德 羅 薩：就在這個時候，《法西斯黨》找到你了。

莫利克奈：一位導演找我為他的電影作品配樂，並讓我成為那部片唯一署名的作曲

17 西班牙一種三拍子的民間舞蹈，使用響板做伴奏。舞曲節奏鮮明，氣氛熱烈。

家，在我生命的那個時刻簡直是個大新聞。不過我沒有那種第一次為大銀幕服務的焦慮，薩奇讓我加入他的新電影的時候，我已經寫了那麼多被其他人署名的電影音樂。和薩維納一起工作、參與時事諷刺劇（revue theater）、編曲，這些都是音樂應用的經驗。所以一開始，《法西斯黨》對我來說，只是那些年我抱著開放的心態去做的許多嘗試之一，結果卻成了我電影配樂生涯決定性的首秀。

德 羅 薩：之前我已經隱約感覺到了，一開始你似乎並沒有以後要為電影作曲的想法。

莫利克奈：我從來沒有想過要成為一位有名的電影配樂家。就像你說的，最初的時候，我的想法是盡可能地靠近我的老師佩特拉西、諾諾（Nono）、貝里歐（Berio），以及李格第（Ligeti）所走出的音樂道路，我的同學比如鮑里斯·波雷納和阿爾多·克萊門蒂都在追隨他們。

當然，我為我後來取得的所有成就自豪，但是在當時，我單純地沒有去想其他可能。

和所有人一樣，我以一個觀眾的身分接觸到電影音樂的世界，當然我的父親也對我講過很多，還有我自己作為樂器演奏者，在那些錄製電影音樂的房間裡積累了不少經驗。我開始和我父親馬利歐為時事諷刺劇伴奏，並在錄音室裡幫數不清的電影做同步錄音。但這些事我一直祕密進行，編曲工作也是一樣。

德 羅 薩：為什麼？

莫利克奈：那是一個音樂和意識型態緊密結合的年代：如果被佩特拉西或者音樂學院的同學們發現我在做商業性質的音樂，那太丟臉了。但是他們慢慢地也知道我在做什麼了。

德 羅 薩：你當小號手時，從來沒有想過要從電影配樂的演奏者轉變為作曲者嗎？

莫利克奈：我承認，有時候在錄音室，我會感到內心有一股欲望，我想要為眼前銀幕上投影的畫面寫出不一樣的音樂，我的音樂。而且我很快就意識到，有些作曲家才華橫溢，有些則碌碌無能。

德　羅　薩：你能說幾個名字嗎？

莫利克奈：我比較願意說我欣賞的那些，比如法蘭柯・達希亞迪（Franco D'Achiardi），他從很早的時候就開始做實驗性音樂，可惜現在沒什麼人記得他，他是一位有才且勇敢的創作者。恩佐・馬薩迪（Enzo Masetti），非常專業，而且是當時電影配樂界產量最高的人。還有安傑洛・法蘭切斯科・拉瓦尼諾（Angelo Francesco Lavagnino），他經常找我在他的樂團裡吹小號。

▌盧奇亞諾・薩奇

德　羅　薩：你和盧奇亞諾・薩奇是怎麼認識的？

莫利克奈：我們相識於 1958 年，在 1 月到 2 月之間。當時法蘭柯・皮薩諾（Franco Pisano）大師正在做他的首檔電視節目《大家的歌》（*Le canzoni di tutti*），他找我當「幫手」。盧奇亞諾是主持人之一。我們由此結識對方，成為朋友，並在工作中互相敬重。

多虧了他，不到一個月之後，我開始為時事諷刺劇作曲。薩奇把《蜂王漿》（*La pappa reale*，1959）中的配樂（musiche di commento）交給了我。那是費利西安・馬索（Félicien Marceau）導演的一齣喜劇，導演本人在米蘭也登台參加了表演。

德　羅　薩：所以他很快就喜歡上了你的作品。

莫利克奈：你知道的，作為應用音樂（musica applicata）[18]作曲家，除了寫出和文本相配的音樂，你還要和導演的思維保持在同一個頻率上，又不能完全忘了自己，忘了觀眾的期待（這也是為了最終能讓他們大吃一驚）。

我認為這些複雜的因素，我基本上都考慮到了，畢竟薩奇馬上又叫我為他的喜劇《喜劇收場》作曲。

德　羅　薩：這些劇目迴響如何？

18 應用在實際用途上的音樂，含有較為具體的實用性質，有外在目的和特定功能，多以商業目標為出發點。

莫利克奈：大眾迴響很不錯，報刊媒體的評論則比較兩極化。但哪怕是最「嚴厲」
的劇評，音樂的部分也是被表揚的，或者至少被評論為是「合適」的。
那是我第一次在演出海報和報紙文章上看到自己的名字。我記得他們像
是商量好的一樣，幾乎全都漏寫了一個「r」（變成了「Moricone」），說實
話，這個錯誤讓我相當不爽⋯⋯

德 羅 薩：在《喜劇收場》中，薩奇還第一次嘗試創作歌詞。

莫利克奈：是的。其中有兩首比較不錯：〈誰不想要這樣的女人〉，演唱者亞柏托·
廖內洛（Alberto Lionello），還有一首〈奧內拉〉（Ornella），應該是這部
劇裡最出名的曲子，演唱者是初次登台的愛德華多·維亞內洛（Edoardo
Vianello）。
第二首歌的旋律把歌名「奧內拉」按照音節用獨特的八度跳躍（salto di
ottava）斷開了（變成了「Or-ne-lla」），我覺得愛德華多受到了這種手法
的影響，後來他自己寫歌的時候也會用到，他最有名的一首歌〈甜蜜海
灘〉（Abbronzatissima），節奏和旋律跳躍跟〈奧內拉〉高度相似，那首歌
還是我在 RCA 高強度工作的那幾年特別為他編曲的。

德 羅 薩：你和薩奇一起接受了洗禮，這是一個很好的展示機會，你在舞台劇圈名
氣大增。

莫利克奈：確實是這樣的：找我的邀約數量倍增，我全都接下來了，因為我不知道
這段風光日子能持續多久。

德 羅 薩：這之中有你覺得特別有意義的嗎？

莫利克奈：有一個電視節目很不錯，恩佐·特拉帕尼（Enzo Trapani）導演的《小音
樂會》（Piccolo concerto），純粹的音樂節目，節目策劃是維多里奧·齊
韋利（Vittorio Zivelli），他作為另一檔音樂類節目《擲鐵餅者》（Il
discobolo）的主持人為廣播聽眾所熟知，而這個新節目是專門為 Rai 2
頻道構思的。
齊韋利讓我負責音樂，他給了我最大限度的自由，對我的創作欲來說這
是最重要的，選曲、管弦樂編曲、編寫樂曲都是我說了算。

我可以選擇完全不同的編制。有一支爵士樂團任我差遣，管樂器、薩克斯風、小號、長號，還有一組配置齊全的弦樂團。我甚至可以決定讓誰站在我身邊指揮樂團。

我沒想太多，直接選了卡洛・薩維納：終於有機會還這個男人一個人情了，他曾經給了我一份編曲的工作。

德 羅 薩：然而《法西斯黨》的音樂創作面對層層把關……

莫利克奈：……之前我們還有兩部電影根本沒合作成呢。

德 羅 薩：那兩次是？

莫利克奈：盧奇亞諾 1960 年拍攝電影《春藥》（*Le pillole di Ercole*）的時候就想找我了，但是製片人迪諾・德勞倫蒂斯（Dino De Laurentiis）發現寫音樂的是一個叫莫利克奈的傢伙，他說：「這人是誰？我不認識。」於是他們找了崔洛華約利（Armando Trovajoli）。

這種事發生了不止一次，同一年馬利歐・博納爾（Mario Bonnard）導演、索帝主演的《加斯托內》（*Gastone*），我也落選了。

這樣的情況下，問題不在於音樂品質，在於我的名氣。他們覺得沒有保障。那時候的我差不多就是個路人，而製片人，是要投資的，他們需要穩賺，所以他們喜歡名氣。《加斯托內》最終的作曲是安傑洛・法蘭切斯科・拉瓦尼諾。

這種機制讓我被兩個製片人刷掉，但是從他們的角度來看，其實這是一種可以理解的成見。

德 羅 薩：薩奇對《法西斯黨》的配樂有什麼要求？

莫利克奈：我記得我們倆花了很長時間來深入研究人物的性格，尤其是托尼亞齊飾演的主角法西斯黨高官阿科瓦吉（Arcovazzi）的性格。他對我講電影的劇情，一名法西斯高官受命押送一位喜歡讀李奧巴迪（Giacomo Leopardi）的哲學家（喬治・威爾遜〔Georges Wilson〕飾），然而他不知道的是，法西斯政權已經垮台了。那位哲學家博納費（Bonafè）教授讓

我想到薩拉蓋特（Giuseppe Saragat）[19]。正是因為這個靈感，我寫下了博納費的主題，一首幾乎帶有宗教意味的讚美詩，是哲學家和法西斯黨人談話時的背景音樂。

和薩奇交流之後，我明白了我們的目標是展現一種荒誕可笑、悲喜交集的現實，這讓劇本多了一絲隱晦的諷刺意味。

我覺得這種感覺在片頭曲裡也有所體現：主旋律的重音落在小鼓上，和其他樂器的主要節奏時不時岔開，聽起來就像一支不知為何讓人覺得有點滑稽的軍隊。尤其是我為一把低音號安排的一個低沉的切分音降 Si，幾乎構成了一個持續音[20]，和主旋律的調性格格不入，如此安排必然引人發笑，因為聽起來簡直像是吹錯了。

這種刻意製造的不協和讓我有種似曾相識的感覺，我在很多年前就做過類似的實驗，應該是《清晨，為鋼琴和人聲而作》（*Mattino per pianoforte e voce*，1946），我的第一首純音樂作品。

德 羅 薩：薩奇是個什麼樣的人？

莫利克奈：我記得他是一位溫柔的紳士。但《法西斯黨》以及他其他電影裡的諷刺挖苦，在他本人身上也能找得到。他有喜劇精神，也有尖銳的一面，他永遠不會落入平庸，更加不會耍蠢。他還有自嘲的智慧和自覺，可能是他的身體有一點點缺陷的緣故。由於幾年前的一場意外，他的嘴巴有一點點歪。也許正是因為複雜的性格和獨特的個性，才讓他作為演員擁有如此驚人的多變性，可以媲美變色龍。

德 羅 薩：你們的合作為何終止？

莫利克奈：因為他富有喜劇精神的這一面。

19 朱賽佩·薩拉蓋特，1964 年 12 月 29 日至 1971 年 12 月 29 日任義大利總統。

20 持續音是多聲部音樂作品中某一個或某幾個音在和聲進行時，始終保持在各自的聲部位置上形成的長音，又名延留音。

有一次他聽到我為李昂尼寫的一些曲子，他批評了我。一開始我還當是誇讚，他說：「你是一個神聖而神祕的作者。」他停頓了片刻，補充道：「所以你不能再跟我一起工作了，我是滑稽而可笑的。」

我試過說服他，尤其強調了我的多變性，我說不管別人要求什麼類型的音樂我都能寫得出來……但是一點用都沒有。這一事件標誌著我們事業上的合作走到盡頭，當然我們的友情依然延續。

當我得知他去世的消息（1989年），我又重新回想起當年他察覺到我有「神聖」天賦的事，已經過了那麼多年，我又為那麼多部電影做配樂，我的記憶裡突然出現了博納費的主題旋律、《教會》（*The Mission*，1986）的插曲、和李昂尼合作的電影，還有阿基多（Dario Argento）那邪惡的神祕主義……我覺得當初他沒有說錯。

德 羅 薩：保羅・維拉喬（Paolo Villaggio）主演的《凡托齊》（*Fantozzi*）系列你喜歡嗎？

莫利克奈：非常喜歡，很遺憾我沒有參與作曲。盧奇亞諾的電影總是被低估，他其實是一位洞察力敏銳，好奇心旺盛，又極其狡猾的作者。從《藝海補情天》這部關於西班牙文藝復興時期畫家的電影中就可見一斑。這是他拍的電影中不那麼喜劇的一部，也是我們合作的作品中我做了最大膽嘗試的一部。

德 羅 薩：你從他身上學到了什麼？

莫利克奈：面對任何類型的工作或環境，永遠把專業精神發揮到極致，努力到極致，哪怕相對輕鬆的工作也是一樣。不管遇到什麼情況，你總能找到一片發揮空間，貢獻出有品質、有個性的作品。

03 塞吉歐・李昂尼和「鏢客三部曲」

▌《荒野大鏢客》：神話和現實

德　羅　薩：你和盧奇亞諾・薩奇在1961年的合作，是你第一次為電影配樂，編曲新穎獨特，非常成功……但是直到1964年《荒野大鏢客》（*Per un pugno di dollari*）上映，你才真正為大眾所熟知。

你是怎麼遇到李昂尼的呢？

莫利克奈：那是在1963年底。有一天，我家電話響了。「你好，我叫塞吉歐・李昂尼（Sergio Leone）……」電話那頭的人自稱是導演，沒講幾句就告訴我，他馬上到我家來，有一個計畫要跟我詳談，而當時我住在老蒙特韋爾德（Monteverde Vecchio）。

姓李昂尼的人我不是第一次遇到，但是這位導演出現在我家門口的時候，我腦海裡的某些記憶突然蠢蠢欲動。他的下嘴唇動了一下，這動靜我太熟悉了，我瞬間想起來：這人很像我小學三年級時認識的一個男孩。

我就問他：「你是我同個小學那個李昂尼嗎？」

他也問我：「你是跟我一起去台伯河岸區大道的那個莫利克奈嗎？」

難以置信。

我翻出班級的舊照片，我們倆都在上面。這真是不可思議，將近三十年沒見，我們就這樣重逢了。

德　羅　薩：他是來和你談《荒野大鏢客》的？

莫利克奈：是的。不過當時片名還叫《神勇外來客》（*Il magnifico straniero*）。其實我對西部片一無所知，但是就在一年前，里卡多・布拉斯科（Ricardo Blasco）和馬利歐・卡亞諾（Mario Caiano）共同導演了《孤獨俠》（*Duello nel Texas*，1963），我為這部義大利和西班牙合拍片寫了配樂；李昂尼來找我的那段時間，我正在為《我的子彈不說謊》（*Le pistole non discutono*，1964）作曲，兩部都是西部片。

我整個下午都和塞吉歐待在一起，晚上也是，我們跑到台伯河岸區，在

菲利波（Filippo）家的小餐館吃了晚飯。菲利波也是我們的小學同學，
外號車夫，他從他父親切柯（Checco）那裡繼承了這家小店。晚飯是李
昂尼請的。然後他說想讓我看部電影。

我們又回到老蒙特韋爾德區，那裡有家小電影院，黑澤明的《用心棒》
（1961）正在重映。

德 羅 薩：你喜歡那部電影嗎？

莫利克奈：一點也不。塞吉歐倒很激動：他好像在電影情節裡找到他需要的東西。
有一組鏡頭，用彎刀的武士要和拿手槍的士兵對戰。這是個很荒謬的場
景，但正是這種荒謬感勾起了塞吉歐的興致，後來他拍出了拿來福槍的
沃隆特（Gian Maria Volontè）和拿左輪手槍的伊斯威特（Clint Eastwood）
的殊死決鬥場面。

德 羅 薩：「當拿手槍的人遇到拿來福槍的，拿手槍的死定了！」伊斯威特回答說：
「來試試看。」片中神槍手的性格帶著幾分石頭般的強硬傲慢，這似乎是
李昂尼本人的寫照。

莫利克奈：塞吉歐把黑澤明的故事框架拿來，加入諷刺、冒險和一絲辛辣，再把這
些刺激的挑釁元素放大，一同移植到西部片裡。
我想我也應該追隨這種風格，我的音樂也要像個無賴漢一樣凶悍好鬥。
我不知道電影最終會是什麼效果，但是我知道塞吉歐是一個有趣的人。
直到今天我都清楚地記得和他的重逢，記得那一天。

德 羅 薩：按照你說的，李昂尼似乎很快就決定要把西部片當成神話故事來拍攝？

莫利克奈：在電影上映之後的幾年裡，塞吉歐時常談到，最偉大的西部片作家是古
希臘詩人荷馬（Homer），其筆下之英雄就是塞吉歐電影裡牛仔們的原
型。我不知道1964年的塞吉歐有沒有這個想法，但我當時就看出他野
心很大：他想重塑西部片，敘事走美國風，但喜劇模式源自義大利藝術，
要和兩種風格都保持一點恰到好處的距離，最終作品得讓觀眾覺得既新
鮮又親切、既陌生又熟悉。當然，說是一回事，做是另一回事。
我承認，那時候我也不確定他能不能做到：當時的義大利，西部片市場

已經相當沒落了。但是塞吉歐只用了很短的時間就賦予了西部片新的生機。也許只有他才同時擁有正確的理念和將其付諸現實的能力。

德 羅 薩：你不是唯一一個對拍攝計畫沒有信心的人：沃隆特在某次採訪中表示，他接這部電影只是為了還債，他有一部戲劇票房很差沒人去看……然而《荒野大鏢客》獲得了巨大的成功，甚至被黑澤明指控侵權了。

莫利克奈：這部電影的製片公司之一喬利影業（Jolly Film），沒有付版權費給黑澤明的製片公司，後來就有了那個侵權指控。沒有人想到能獲得那麼大的成功，大家都不覺得一部預算這麼緊縮的電影能走出義大利。

塞吉歐跟我說：「我們這部電影能走到卡坦扎羅（Catanzaro）就很不錯了，但我們得使出全部本領讓他們見識一下。」

製片方想把這部電影包裝成美國電影來宣傳，這樣更有票房號召力，於是整個劇組都用起了假名。大反派拉蒙（Ramón）的扮演者沃隆特以約翰・威爾斯（John Wells）的名義出現；我署名丹・賽維歐（Dan Savio），我在卡亞諾的電影裡也用了這個化名；而塞吉歐變成了鮑勃・羅伯遜（Bob Robertson）[21]。唯一得以使用真名的是主角無名氏，也就是當時還沒演過幾部電影，幾乎無人知曉的克林・伊斯威特。

德 羅 薩：1964年9月12日，《荒野大鏢客》在佛羅倫斯的一家電影院首映，由此徹底走出了卡坦扎羅：影片取得了無可比擬的成功……你還記得影片拍攝時候的事嗎？

莫利克奈：那是我和塞吉歐友誼的試驗台，我們從協作到爭吵，所有細節都會被急速放大。

為了影片的最後一幕，我們差一點就要決裂了，他在剪輯的時候臨時起意，要用狄米崔・提昂姆金（Dimitri Tiomkin）寫的曲子〈殊死決鬥〉（Deguello），那是由霍華德・霍克斯（Howard Hawks）導演，約翰・韋恩（John Wayne）和迪安・馬丁（Dean Martin）主演的電影《赤膽屠龍》

21 原書註：鮑勃・羅伯遜（Bob Robertson），可理解為「羅伯特的兒子」（Robert's son），以紀念塞吉歐・李昂尼的父親文森佐・李昂尼（Vincenzo Leone）。文森佐是義大利早期導演，曾用藝名羅貝托・羅貝蒂（Roberto Roberti）。

（*Un dollaro d'onore*，1959）的主題曲。事實上他到現在還是喜歡這麼做：如果到了剪輯階段原創音樂還沒寫出來，他就找一段現成的救場。

在這種情況下，導演們一般都沒那麼好說服，要把他們引導到新的思路沒那麼簡單。塞吉歐也不例外，他就是固執地想要〈殊死決鬥〉。

德 羅 薩：你是什麼反應呢？

莫利克奈：我跟他說：「如果你用，我就退出。」然後我就離開了（1963年一整年我都身無分文！）。

沒過多久，李昂尼也退了一步，心不甘情不願地給了我更多自主權。他說：「顏尼歐，我不是叫你抄，你可以做一個類似的東西出來……」

但這是什麼意思呢？總之我得按照他眼中的那場戲來寫：那是一場死亡之舞，舞台是美國南方德州，按照塞吉歐的說法，墨西哥傳統和美國傳統在那兒混雜融合。

為了好好回應這份妥協，我把兩年前寫的一首搖籃曲翻了出來，原本是為尤金·歐尼爾（Eugene O'Neill）的戲劇《水手悲歌》（*I drammi marini*）而作，[22] 我改編了一個深沉版，拿給他交差了，什麼也沒解釋。決鬥場面原本就因為小號增添了幾分莊嚴感，加上這首配樂更顯凝重。我用鋼琴彈給他聽，我看他挺滿意的。

「好極了，好極了……但是你要讓它聽起來有〈殊死決鬥〉的感覺。」

「放心，」我向他保證，「只要讓米凱萊·拉切倫薩（Michele Lacerenza）來吹奏就好了。」

於是我們再一次激烈交鋒。李昂尼想要小號手尼尼·羅素（Nini Rosso），而我想要拉切倫薩。羅素當時已經頗有名氣，因為出過幾首不

22 原書註：這首搖籃曲，原本用於一個描寫海上小船的故事，由彼得斯姐妹（Peters Sisters）中的一位女低音演唱。彼得斯姐妹是1960年代在義大利非常受歡迎的一支美國三重唱團體，這也歸功於她們經常與雷納托·拉塞爾（Renato Rascel）合作。

錯的歌曲，他會自己輪流擔任小號和主唱，兩種表現方式結合得非常有趣。拉切倫薩是我在音樂學院的同學，一位技藝超群的小號手，他一定是那個更合適的人選。羅素不是RCA的簽約小號手，而且更重要的是他分身乏術。最後我贏了。

為了達到李昂尼的要求，展現墨西哥風情和軍隊氣質，我加了很多花音（melisma）和裝飾音（abbellimento），拉切倫薩不僅全部成功演繹出來，還加了點自己的東西：正式錄音的時候，他一邊吹一邊忍不住流淚，因為他知道，自己不是李昂尼的理想人選。我對他說，別擔心，給我吹出一點軍人氣質，再來一點墨西哥風情就好了，讓你自己完全沉浸在我寫的這些花音裡，然後自由發揮吧。

這首曲子的名字是〈荒野大鏢客〉（Per un pugno di dollari），後來成了電影的主題曲。

德 羅 薩：你把舊作拿來用這件事，後來有跟李昂尼坦白過嗎？

莫利克奈：我跟他說過，那是很久之後的事了。從那以後，塞吉歐連我捨棄不用的作品也全都要聽，我們還重新啟用了其中幾首。

德 羅 薩：為什麼在影片開頭片名出現的時候，背景音樂裡合唱團要唱「風與火」（wind and fire）？

莫利克奈：1962年我為RCA改編了伍迪・蓋瑟瑞（Woody Guthrie）的〈富饒的牧場〉（Pastures of Plenty），演唱者是彼得・泰維斯（Peter Tevis）[23]，一位很棒的加州歌手，常年在義大利工作。

我想讓聽眾實實在在地觸及蓋瑟瑞在歌曲中描寫的遙遠的鄉村，於是我加入了鞭子和口哨的音效，而通過鐘聲，我希望描繪出一個嚮往城市生活、渴望遠離村莊日常的鄉村漢形象。當合唱團再次唱起這首改編曲中最後的樂句：「我們與塵同來，我們隨風而去」，我的這些設想也越過了歌曲本身的旋律。

23 原書註：彼得・泰維斯的這張45轉黑膠唱片收錄了〈富饒的牧場〉和〈無盡之夜〉（Notte infinita）。同年又發行了第二張唱片，曲目有〈瑪麗亞〉（Maria）和〈只在今夜〉（Stanotte sì）。

我讓李昂尼聽了這首改編曲，同時解釋了背後的概念，他對我說音樂很完美，他想原封不動直接拿來用，包括合唱團唱的那句歌詞。我保留了主要部分，在此基礎上寫了新的旋律，就是後來由亞歷山卓尼（Alessandroni）完成的第一段口哨，之後達馬利歐（Bruno Battisti D'Amario）又用電吉他再次演奏。

合唱團的那段過門我也保留了，但是我很機智，至少稍微換了一下詞：把「隨風而去」改成了「風與火」。

德 羅 薩：在你使用過的音色之中，口哨也許是最原始的一種，但也是最觸動人心的：在一個人命不怎麼值錢的世界裡，吹口哨成了遠離孤獨的一種方式，在夜色裡，篝火邊，帶著自己的驕傲，還有一點點自負。

莫利克奈：亞歷山卓尼的口哨效果太好了，後來拍《黃昏雙鏢客》（*Per qualche dollaro in più*，1965）的時候，塞吉歐還想用這一段來開場，原封不動照搬前作。他很固執，但幸運的是，我成功地向他推薦了新的「武器」，可以再現那種氛圍，又稍微有所區別，還能更進一步。

德 羅 薩：亞歷山卓尼用口哨吹奏的旋律被達馬利歐用電吉他再次演繹：這是另一種十分有個性的音色，讓人聯想到影子樂團（The Shadows）。

莫利克奈：當時完全沒有人跟我講過這個樂團。我自己摸索著把電吉他用在編曲裡，後來又用於保羅·卡瓦拉（Paolo Cavara）的紀錄片《惡世界》（*I Malamondo*，1964）。那個時候還沒有電貝斯，當時的普遍做法是——我也是這麼做的——用一把四弦低音吉他負責低音部分。

《荒野大鏢客》出來的時候，很多人高呼這是個創新，事實是我已經用了電吉他很多年了，只是沒有作為獨奏樂器。我覺得電吉他冷硬的音色跟電影的氛圍是絕配。

德 羅 薩：在克里斯多福·弗瑞林（Christopher Frayling）的某次採訪中，亞歷山卓

尼[24]聲稱，在錄音室他經常被李昂尼友好的舉動給嚇到，李昂尼總是能特別精準地一掌拍在亞歷山卓尼的肩膀上，對他說：「我說，今天你要超越自己的最好水平，知道了嗎？」

莫利克奈：塞吉歐很強壯……（笑）他經常在錄製的時候跑到錄音室來，因為他是一個非常細膩的人，儘管我倆很快發展出了對彼此的信任，他還是想要一切盡在掌控之中，或者他只是好奇。

我記得有一次，我和他一起錄製，進行得不是很順利。他特別緊張，某個樂句的漸強他總是覺得不夠準確。我在指揮，所以我沒辦法跟他交流讓他平靜下來。於是他突然間按下了控制台上的對講按鈕，啟動了控制室和錄音室的通話系統，對著一群音樂家們大吼大叫。首席小提琴手是法蘭柯・坦波尼（Franco Tamponi）大師，我經常找他合作，他不論是自身為人還是專業能力都非常出色。當時他立刻起身，得體又有禮貌地用平穩的聲音回覆塞吉歐：「不好意思，但是在這兒我只聽從莫利克奈大師的指揮。」從這一點來看，塞吉歐是無法控制的。

這個小插曲讓塞吉歐自覺蒙受了羞辱，沒過多久他就跟我說：「聽著，為什麼你不讓別人來指揮你的音樂，而你跟我一起在控制室待著呢？這樣我們倆就可以更好地交流，你也可以更有效地跟那些樂手交流……」事實上，錄製時的確經常遇到需要現場調整的地方，比如原定的同步演奏要提前或滯後，或者演奏標準的更改等，確實，我站在導演身邊由其他人來指揮，在聲音材料、樂曲總譜、作曲家的意圖、影像畫面和導演的意願之間建立起了更緊密的連接。

這個主意真的不錯，我很快應用到和其他導演的合作中。指揮的位置我交給了一位大音樂家，也是我的好友——布魯諾・尼可萊（Bruno Nicolai），他幾乎指揮了我到1974年為止的所有作品。

德 羅 薩：《荒野大鏢客》的配樂讓你贏得了你的第一個銀緞帶獎（Nastro

24 原書註：亞歷山卓尼的口哨聲在莫利克奈作曲的許多電影中都有出現，比如《特工505大戰貝魯特》（*Agent 505 - Todesfalle Beirut*，1966）。

d'Argento）[25]，而且那一年，你在義大利「電影配樂」收入排行榜中升到了第一的位置。

莫利克奈：儘管獲得了很多肯定，但說實話，直到今天我還是覺得那些配樂是我電影配樂作品中最差的幾首。第二年，電影因為大獲成功，所以一直還在首輪放映，我和李昂尼一起在奎里納爾電影院（Cinema Quirinale）重看這部電影，我們一直看到最後一幕，走出電影院，對視了一眼，沉默一秒鐘，幾乎異口同聲地喊道：「真是部爛片！」我倆一起爆笑，然後各自回家沉思。

▌《黃昏雙鏢客》

德 羅 薩：1965年12月18日，「鏢客三部曲」的第二部《黃昏雙鏢客》在羅馬上映，再一次以哨音開場，哨音來自畫面遠處一個騎著馬的男人。

莫利克奈：音樂主題是全新的，但是我基本上保留了亞歷山卓尼的口哨和達馬利歐的電吉他。開場的合唱在前一部裡也出現過，這一次採用喉音代替歌詞，目的是讓曲子的「原始感」更加根深蒂固。出於同樣的理由，我選擇了口簧琴（marranzano），一種流傳於北非、西西里、韓國等地的頗具代表性的傳統樂器，演奏者是薩瓦托雷 · 斯基利羅（Salvatore Schillirò），他棒極了。

口簧琴運用起來並不簡單：和前作一樣，整部電影的配樂都是d小調，口簧琴的部分包括五個音，Re、Fa、Sol、降Si和Do，充當了和聲的基礎低音。但是我選擇了一件單音樂器，一次只能發出一個音高，而我們需要五個不同的音高，所以只能分開來錄，每個音都錄在單獨的音軌上。我們手頭有一台樸素到極點的三軌錄音機，除此之外還需要剪刀和錄音帶的幫忙才能實現流利的演奏。萬幸錄音師皮諾 · 馬斯楚安尼（Pino Mastroianni）展現了他極大的耐心。

25 義大利國家電影新聞記者協會（SNGCI）自1946年以來每年頒發的電影獎項，是歐洲歷史最悠久的電影獎之一。

德羅薩：口簧琴讓我想到有點自負的西西里男孩們，但科波拉帽[26]成了牛仔帽。

莫利克奈：我也有過這樣的聯想：跟電線短路一樣。

《黃昏雙鏢客》在電影製作和劇本表現上都比前作更加成熟，人物設定更加鮮明，適合大篇幅、細膩的音樂表達。比如克林‧伊斯威特飾演的「賞金獵人」蒙科（Monco），如風一般不可捉摸、來去無蹤，所以給他配上長笛和口哨吹奏的《荒野大鏢客》主題曲。李‧范‧克里夫（Lee Van Cleef）飾演的上校，所有角色中最神祕的一個，我覺得口簧琴很適合他粗獷的一面，而〈再見上校〉（Addio colonnello）這首曲子，讓我探索到他更細緻而隱祕的一面。英國管和女聲合唱團的結合展現了人物內省的一面：沒有人見過放棄賞金的賞金獵人，那麼他該怎麼做？

德羅薩：這一次，人們能夠通過音樂更加深入地研究主角們的精神世界。

莫利克奈：這一次，我和李昂尼非常和諧。我們一起讀劇本，一起討論，在拍攝之前就對許多細節達成共識，這是決定性的一刻，因為從這部影片之後我們就一直這樣工作了。

德羅薩：我們回到音樂和人物的關係上，事實上，我覺得印迪奧（El Indio）這個人物形象的音樂處理，從許多角度來看都非常原創：我們能看到他手裡有一塊懷錶，那是他殺害了某個人，還凌辱對方的妻子後奪到的戰利品，他的配樂就是這塊懷錶發出的音樂盒聲音，這種手法從很多方面來看都是一種創新。

音樂盒的聲音和印迪奧的殺人儀式有關，整體來看，又在整部影片中和代表其他人物個性的聲音交纏在一起，形成了一種真正的音樂象徵手法。

莫利克奈：把影片中出現的物品和某個超越畫面之外的概念聯繫在一起是非常重要的，這個概念同時具有現實意義、象徵意義和音樂意義。

我記得為了這塊懷錶，我安排了好幾種不同的樂器配置：有一架鋼片琴，在輕微的弦樂伴奏聲中彈出不安的音符；在〈大搏殺〉（La resa dei conti）一曲中，我用一把木吉他的共鳴箱作為柔和的打擊樂器；或是有時我會

26 科波拉帽，西西里傳統帽子，一般為羊毛絨質地。

在場景中混入更為微弱的鈴鐺聲，聲音直接來自懷錶，或來自印迪奧褪色了的記憶。

音樂主題建立在兩條旋律線的對比——一條是八分音符，一條是附點八分音符加十六分音符——就像一個來自過去、來自童年的破舊音樂盒，既喻示了印迪奧的瘋狂和身分，也關係到莫蒂默（Mortimer）那塊十分相似的懷錶、他的命運以及他的復仇，這些都在整部電影中不斷出現。

德 羅 薩：構成主題的兩條旋律線互相牽絆，像是時間生鏽了，又好像不斷遇到窒礙，磕磕絆絆不能自由流淌。這是創傷。

在廢棄教堂的那一幕，管風琴用最大音量演奏《d小調觸技曲與賦格》（*Toccata e fuga in Re minore*）的引子部分，激烈如同對抗。

為什麼為〈大搏殺〉選擇了巴哈（Bach）的曲子？

莫利克奈：那場戲是觀眾直接面對的一次「凌辱」。印迪奧當著一個男人的面殘忍地殺害了他的妻子和女兒（女兒由小法蘭切斯卡〔Francesca〕飾演，她是塞吉歐的女兒），之後又殺掉了這個男人。

殺人儀式是在一座教堂裡完成的，教堂的人提議用巴哈的管風琴作品，我被說服了。印迪奧的飾演者沃隆特的姿勢動作，讓我想起林布蘭（Rembrandt）和維梅爾（Vemeer）的幾幅畫，這兩位都是李昂尼特別喜歡的畫家，更重要的是，他們生活的年代和巴哈很相近。我在用我的音樂目光回溯那段歷史。

之前說過，這一次我的創作更加自由，我在衡量配樂的時候更加有野心。據一些研究學者說，〈大搏殺〉這場戲代表著我和李昂尼的水準有所上升。簡而言之，音樂始於場景，是場景的環境音，然後音樂逐漸走出場景，成為一種外部的評論，也就是「電影配樂」。這對製造懸疑很有幫助。因為以上種種原因，我覺得這部電影對我，還有對李昂尼來說，都是向前邁進的決定性一步。

德 羅 薩：《黃昏雙鏢客》的製片人是亞柏托·格里馬爾迪（Alberto Grimaldi）律師，他接替了喬治歐·帕皮（Giorgio Papi）和阿里戈·科隆博（Arrigo Colombo），後兩位和李昂尼的合作已經結束。格里馬爾迪還擔任了《黃昏三鏢客》（Il buono, il brutto, il cattivo，1966）的製片人，還有很多其他由你配樂的電影。

莫利克奈：格里馬爾迪是第一位我自己結識的電影製片人。他總是帶著他的公事包，每一次出現都是西裝領帶的標準搭配。「藝術家需要自由，不能只看他的表面，那是不可饒恕的！」他總是帶著微笑這麼對我說。

為了這部電影，格里馬爾迪拿出了將近三十萬里拉給一個音樂家，因為那人威脅說要告我抄襲，他堅稱電影主題曲和喬治歐·孔索里尼（Giorgio Consolini）的〈牙買加〉（Giamaica）高度相似。

這首曲子我沒聽過，後來我去研究了一下，發現確實有相似之處。但是格里馬爾迪完全沒有猶豫，也沒有跟我講一個字，我相信這是出於對我的尊重，等我發現這個事實已經是多年以後了。

他應該是憑直覺相信我是誠心做音樂的，不過我覺得他的謹慎判斷以及他所表現出來的老練周到，都不是尋常本領。

▌《黃昏三鏢客》

德 羅 薩：1966年12月23日，在羅馬的超級電影院（Supercinema），《黃昏三鏢客》上映，這是李昂尼「鏢客三部曲」的最後一部。電影開場是著名的狼嚎聲，配上伊吉尼奧·拉爾達尼（Iginio Lardani）設計的片頭……

莫利克奈：李昂尼寫的故事啟發了我，我想到在開頭用郊狼的聲音來體現荒蠻的美國中西部地區野獸一般的暴力。但是怎麼實現呢？

我覺得這樣，把兩個嘶啞的男聲相疊加，很明顯一個唱 A 另一個唱 E[27]，介於假聲和快要唱不出來之間，就離我想要的效果不遠了。

27 C、D、E、F、G、A、B七個字母表示基本音級的「音名」。唱譜時，一般都是唱音級的「唱名」，即：do、re、mi、fa、sol、la、si。但C不一定等於do，如果按照首調唱名法，是將該調的主音唱作「do」，其餘各音按照相應的音高關係來唱。比如F調，F音唱作「do」，G音唱作「re」，依此類推。

我到錄音室跟歌手們說了我的想法，我們在錄製時還加上了輕微的回聲效果，很不錯。然後我們繼續做這個引子，盡量用樂器的聲音做出「嗚啊嗚啊」的音效，小號和長號就可以實現，只要把弱音器（sordina）[28]前後移動，這是典型的20年代至30年代的銅管樂團效果。

德 羅 薩：片頭出現了三個主角，設計師拉爾達尼的標誌性設計騎馬剪影，不同的樂器演奏同一段旋律：長笛代表善人，人聲代表醜陋之人，陶笛代表惡人，像是在暗示，三個完全不同的人有著相同的身分。

莫利克奈：他們擁有共同的目的地，這三個無賴各有各的行事準則。就像我說過的，《黃昏雙鏢客》裡有細緻的人物性格，在音樂層面上也是這樣。但是在這一部裡，我們的進步更加顯著。

除此之外，三個流浪漢的故事中穿插了美國的南北戰爭，這個重大的歷史事件會以不同的方式叩響每個人的良知之門，哪怕只有那麼一瞬間。因此，我想用兩把小號來演繹軍樂，就好像對戰的雙方：北軍和南軍。在〈強壯的人〉（Il forte）一曲中，兩把小號的聲音交織在一起，就像在打掃戰場清理屍體的戰鬥間隙，在那般悲痛的時刻，戰友兄弟們給你的一個擁抱。而在主題曲裡，小號聲短促激烈，互相挑釁，像極了正在衝鋒的騎兵。

唯一能吹奏這幾段曲子的人是法蘭切斯科‧卡塔尼亞（Francesco Catania），他是一位偉大的小號手。我們做了好幾次多軌疊錄，把他的小號聲化為五個聲部，在錄音室裡互相碰撞相互交融。

在三個主角的奪寶事件中，李昂尼所描寫的戰爭終究是一個躲不開的龐大背景。

除了墓地和橋上的那兩場戲，在拘留營，三個人又一次目睹了痛苦與折磨。桑坦薩（Sentenza）對圖科（Tuco）嚴刑拷打，一群囚犯演奏了一首

28　一種輔助樂器，可以降低音量，使樂器聲音柔和縹緲。銅管樂器的弱音器呈碗狀放在號口處。

傷感的歌曲，掩蓋了此一暴行。突然間，一名囚犯停止演奏，但立刻就被殘酷的看守人逼迫繼續演奏。

德 羅 薩：這部電影如同一首史詩，這種獨特的感覺呼之欲出，在桑坦薩出現的時候：古典吉他伴著弦樂奏出〈黃昏〉（Il tramonto），主題旋律隱約呼應《荒野大鏢客》的主題曲，但是〈黃昏〉一曲是憂鬱哀傷的，似乎讓人憶起逝去的幸福時光。

莫利克奈：宏大安詳的弦樂和弦，在我寫的《狂沙十萬里》（C'era una volta il West，1968）裡也曾出現，還有《革命怪客》（Giù la testa，1971）。之前說的「原始」元素突顯出三位主角鮮明的個性，而和弦與之形成對比，增添了一絲神聖的神祕氣息，彷彿時間都不復存在了。

德 羅 薩：故事情節圍繞著主角的計畫不斷展開，越加龐大複雜。與此相對，主題曲中，金屬電吉他所演奏的、由兩個完全五度音程構成的著名琶音，彷彿讓戰鬥流動了起來，為劇情增添了幾分動感，聽起來像在描繪一場逃命，或是騎馬追殺。

莫利克奈：弦樂的節奏也是無比急迫，讓人想到奔跑。我之前想到過《坦克雷迪和克洛琳達之爭》（Il combattimento di Tancredi e Clorinda），以及蒙台威爾第（Monteverdi）獨樹一幟的作曲手法。吉他獨奏，在一弦二弦三弦上彈奏a小調三和弦。

現在，在現場音樂會上我會選用法國號代替吉他，帶來一種圓潤的音色，跟原始音色相反，但更有交響樂感。我在錄音室實現的原始聲音是很難再現的，而且我不想冒險，我主動做了改動以防萬一。布魯諾·巴蒂斯蒂·達馬利歐會找到一些特別的聲音。

這部電影裡我還加入了一種敲打的音色，讓從屬於旋律的節奏元素頓挫清晰：發出這種聲音的奧祕在於達馬利歐裝有拾音器的電吉他。在插曲〈黃金狂喜〉（L'Estasi dell'oro）中，除了艾達·迪蘿索（Edda Dell'Orso）的高音，還有來自電吉他如刀割般令人耳朵生疼的失真音效。我在譜裡寫的是「失真電吉他」，以及兩個音：Do和Si。達馬利歐可以用四分音符在這兩個音之間自由來回，我還加上了其他合成音效。

這些小創新帶給我們很多驚喜，在這些音色上聚集了越來越多的電子樂器，包括 Synket 合成器，還有我曾經使用過的 Hammond 風琴和 Rhodes 電鋼琴。

德 羅 薩：《黃昏三鏢客》的音樂延續了樂器選擇、音色選擇、音樂創意這三者之間的不可分割性，對你來說，這似乎是從事業初期以來的基本探索。

莫利克奈：你說得沒錯：我的音樂創意基本上都包括一個樂句要以什麼樣的音色來實現。有時候我也會立刻想到要找哪位音樂家。如果沒有他們的幫助，我的很多設想根本無從發展。

塞吉歐經常要我寫那種旋律動聽、好唱好記的音樂：他不想要複雜的。他選的那些曲子都是我在鋼琴上彈了簡單版本給他聽的。但是對我來說，音符本身就和樂器相關，我在譜寫管弦樂曲的時候也是如此，經常會更傾向於選擇比較不常用的樂器，每一次都追求能在音色上徹底地自我滿足。

我所接受的教育讓我也從前衛的後魏本（Webern）時代[29] 汲取養分，在樂曲中加入非常規樂器甚至是噪音也是一種長久的慣例。

其實我在為 RCA 編曲時也是這麼做的，但是跟塞吉歐的合作，以及他的電影，讓這一切發展成了一套穩固的模式。

德 羅 薩：拍《黃昏三鏢客》的時候你們也是先把配樂錄好？

莫利克奈：是的，跟前作一樣。但是這一次塞吉歐想出了一個主意，他把寫好的音樂拿到拍攝現場，讓演員們邊聽邊演（之後也一直沿用）。

塞吉歐一開拍就給克林・伊斯威特提了個建議，不管戲裡跟他對話的是誰，表演時他都得不停地默默在心裡罵髒話。這會產生一種辛辣野蠻的氣氛，哪怕是在一場無聲的對話中。

有了配樂，這一切更加明顯，塞吉歐對我說伊斯威特很欣賞這種做法。

29 指奧地利作曲家安東・馮・魏本（Anton von Webern），第二維也納樂派代表人物。納粹佔領奧地利期間，因受納粹迫害被迫隱居。1945 年被一名美國士兵誤殺。魏本師從荀白克，後者把音列當主題，魏本除了對音高加以組織控制，還對音色、時值等要素做相對安排，為二戰後的「完全序列」指出方向，因此有人稱二戰結束之初為「後魏本時代」。

德 羅 薩：李昂尼刺激觀眾的眼球，而你刺激耳膜。你怎麼評價這部電影？

莫利克那：我們前進了無數步。我相信我們總是在進步。

《黃昏三鏢客》的片長比前面兩部作品更長，對音樂的要求也更高。除了片頭與結局，我還為過場寫了幾首曲子，比如片中的沙漠鏡頭。

塞吉歐的電影經常讓人等個二十分鐘，然後在一秒之內全部解決。

影片結局他取了個名字叫「三方決鬥」（triello，伊斯威特、瓦拉赫〔Wallach〕、范·克里夫），塞吉歐無論如何都想要繼續用前作的懷錶音樂主題，或者至少要跟音樂盒相似的聲音。

德 羅 薩：除了片頭著名的〈狼嚎〉（del coyote），本片最有名的一段非〈黃金狂喜〉莫屬。金屬製品合唱團（Metallica）和雷蒙合唱團（Ramones）在好幾次演唱會上都表演了這首曲子。

莫利克奈：很多搖滾明星在演唱會上演奏過這首，布魯斯·斯普林斯汀（Bruce Springsteen）選的是《狂沙十萬里》的女主角吉兒（Jill）的主題曲。許多外國樂團用這種方式向我致敬，還有一些完全以翻奏我的作品為生。我都隨他們去……

我記得險峻海峽合唱團（Dire Straits）在羅馬巡演的時候請我吃飯，他們說寫了一首曲子是要獻給我的。我知道還有一支愛爾蘭的樂團也為我寫了歌。

德 羅 薩：U2樂團？[30]

莫利克奈：就是他們。

德 羅 薩：你喜歡嗎？

莫利克奈：非常喜歡。他們讓我知道，我被看作那個年代某一種類型音樂的詮釋者，同時也意味著我的一些作品成了流行文化的一部分，也許是間接地。

2007年，就在我獲得奧斯卡終身成就獎的時候，發行了一張專輯《我們都愛顏尼歐·莫利克奈》（*We All Love Ennio Morricone*），其中有斯普林

30 原書註：指〈崇高的愛〉（Magnificent），收錄於專輯《消失的地平線》（*No Line on the Horizon*，2009）。

斯汀、金屬製品合唱團、平克‧佛洛伊德樂團（Pink Floyd）的羅傑‧華特斯（Roger Waters）、席琳‧狄翁（Céline Dion）、杜塞‧邦蒂絲（Dulce Pontes）、安德烈‧波伽利（Andrea Bocelli）、馬友友、芮妮‧弗萊明（Renée Fleming）、昆西‧瓊斯（Quincy Jones）、賀比‧漢考克（Herbie Hancock）……一群背景如此不同的音樂家願意為我獻禮，我覺得真是太不可思議了。

德 羅 薩：在你看來，為什麼你的作品，尤其是為李昂尼寫的音樂，在全世界獲得如此巨大的成功，征服了不同階層的好幾代聽眾？

莫利克奈：我覺得首先是質感，就是玩搖滾的那幫人所追求的：一種有個性的音色，一種聲音。其次，還要歸功於流暢的旋律線與和聲：關鍵在於連續使用簡單和聲。此外，我很肯定是塞吉歐的電影打動了一代又一代的人，因為他是一位有革新精神的導演，最重要的是他為音樂留足了讓人去欣賞的時間。這一點現在還在被大量模仿，我覺得不需要進一步評價了。
《黃昏三鏢客》收穫了世界性的成功，第一次有評論界的人開始認真對待塞吉歐的電影了。可惜只限於當時評論界的一小部分人。和普通觀眾不一樣，我覺得評論界還是沒有弄明白。

德 羅 薩：你有沒有覺得自己被貼上了「西部片作曲家」的標籤？

莫利克奈：有。這是對那些曲子的廣泛共識，從某種程度上說我很害怕，因為我不想被這樣定義。
現在回顧我的職業生涯，我能數出三十六部西部電影，也就是我全部作品數量的百分之八左右。但是很多人，幾乎所有人吧，還是把我歸於那個類型……在美國也是這樣，那些年有很多西部片找我作曲，我幾乎全都拒絕了。[31]

31 原書註：「鏢客三部曲」回報驚人，比前期投資翻了太多倍。根據 IMDb 網站的數據，《荒野大鏢客》總收入超過 1,400 萬美元，預算只有 20 多萬美元。《黃昏雙鏢客》收入 1,500 萬美元（預算 75 萬美元），《黃昏三鏢客》收入 2,500 萬美元（預算 120 萬美元）。

04 皮耶・保羅・帕索里尼

▌《大鳥和小鳥》以及一首奇怪的詩

德 羅 薩： 1960 年代中期，你的電影配樂作品數量大幅增長，此時誕生了另一個重要的合作：皮耶・保羅・帕索里尼（Pier Paolo Pasolini）的《大鳥和小鳥》（*Uccellacci e uccellini*，1966）。想知道你們是怎麼認識的？

莫利克奈： 電影剪接師恩佐・奧科內（Enzo Ocone）介紹我們認識，當時他是製片人阿爾弗雷多・比尼（Alfredo Bini）的剪接指導。我們在 RCA 見面，1965 年末，他找我加入《大鳥和小鳥》，在場的還有演員尼內托・達沃利（Ninetto Davoli）和偉大的托托（Totò）。

德 羅 薩： 帕索里尼當年是義大利的一個熱門話題。你在跟他見面之前對他有什麼印象？後來有什麼改變嗎？

莫利克奈： 報紙上的內容我多多少少都會看一點，很多媒體為了詆毀他，捏造他犯罪的新聞。比如報導他搶劫了一個加油站工人，真是貨真價實的造假！當我見到他，我發現在我眼前的是一個勤勞、認真的男人，一個極其恭敬以及誠懇的人，做事十分謹慎。我被深深地震撼了，到現在我還保留著和他第一次見面的珍貴記憶。

德 羅 薩： 你們很快就談到了你加入電影的事？

莫利克奈： 是的。他從口袋裡拿出一張清單，上面寫了一串他想要用在電影裡的名曲，他很有禮貌地叫我只做一些必要的改動就好了。

他一直用現成的音樂，尤其喜歡巴哈和莫札特，僅有偶爾的幾次例外，比如和作曲家魯斯蒂凱利（Rustichelli）合作的電影《阿卡托尼》（*Accattone*，1961）和《羅高帕格》（*Ro.Go.Pa.G*，1963），還有和巴卡洛夫合作的《馬太福音》（*Il vangelo secondo Matteo*，1964）。我的同行們沒辦法開口向他要錢，因為電影裡絕大部分音樂都是非原創的。

但是，那種方式我不喜歡。我答覆他，作為一位作曲家，我不會簡單地

改動別人的音樂，不管音樂本身是好是壞。我還加了一句，我說很可能他來找我是個錯誤。

他沉默了幾秒鐘，有些不知所措，然後起身對我說：「那麼你就按照你的方式來。」奧科內和我一樣驚呆了，他驚訝既是因為我的表態，也是因為帕索里尼的反應：他給了我完全的信任。

我在工作中擁有絕對自由，我可以做任何我認為合適的事。他叫我引用莫札特的歌劇《魔笛》（*Die Zauberflöte*）中的詠嘆調，隨我怎麼改編，我毫不猶豫地滿足了他的要求，交出了用陶笛演奏的旋律。他以前總是用傳統的古典音樂，我覺得那是迷信。

德 羅 薩：面對這樣一部充滿政治色彩的電影，你在音樂上是如何表現的呢？

莫利克奈：電影講述的是托托和尼內托·達沃利飾演的一對父子，他們走在路上，走向一個不確定的未來，同時進行的是陶里亞蒂（Palmiro Togliatti）[32]的葬禮，這也象徵了馬克思主義的走向。於是我決定引用那首精妙的著名游擊隊歌曲，〈狂風嘶吼〉（Fischia il vento），用示威者的合唱來為這場緩慢的步行伴奏。這首插曲在電影中出現了兩次：一次是烏鴉出現之前，還有一次是為陶里亞蒂真實的葬禮畫面伴奏。帕索里尼很滿意。

但是他刪掉了一些鏡頭，我為那些畫面寫了幾首「魏本式的」、「抽象的」、暗示性的小曲，我還挺喜歡的，說實話，我覺得他也許是為了不讓我不開心才捨棄了那些片段，這樣，被棄用的就不只是我的音樂了。除此之外，他保留了我的所有建議，比如我提議使用我們義大利經典的民族樂器，曼陀林和吉他，這樣也更忠於電影中自始至終瀰漫的通俗感與馬戲團感。

德 羅 薩：「人類將走向何處？誰知道！」[33]影片一開頭，觀眾在銀幕上讀到了這樣一行字。這是一部要震動良知的電影，看到這行諷刺的小標題，人們就明白了。

32 帕爾米羅·陶里亞蒂，義大利共產黨創始人之一，前義共總書記，義大利工人運動和國際共產主義運動活動家，領導義共積極探索「走向社會主義的義大利道路」。

33 原書註：銀幕上的文字解釋說，這句話取自愛德加·史諾（Edgar Snow）對毛澤東的一次採訪。愛德加·史諾是在中國共產黨取得勝利後，第一個對其進行詳細描寫的西方記者。

莫利克奈：這部電影的片頭是唱出來的，我相信這是史上第一次。可以預見到以後還會有相似的例子。

當時帕索里尼找到我，給我看一首韻文，他把參加該片的幾個人的名字串在一起：製片人阿爾弗雷多·比尼、主演、我、製作團隊、塞吉歐·奇蒂（Sergio Citti），當然，還有他自己（「賭上名聲來導演的，是皮耶·保羅·帕索里尼」）。

我立刻產生了一個很強烈的念頭，我想做一首混搭的民謠，能在編曲中再現電影裡全部的音樂內容。

這首曲子最大的運氣，無疑是能由多梅尼科·莫杜尼奧來演唱，在錄音室裡我向他提了個小建議，唱到我的名字之後，緊接著來幾聲有點妖裡妖氣的大笑。我們玩得很開心。米莫（Mimmo，莫杜尼奧的暱稱）的加入是最後關頭才定下來的，因為帕索里尼原本想讓托托來唱。

德羅薩：從你們一起合作的電影數量來看，我覺得你們在工作中相處得很不錯。

莫利克奈：從他的角度來說，他察覺到了我回報給他的真摯的尊重之心。和其他導演不一樣，第一次見面他就把掌控權完全交給我，他的配合程度讓我驚訝，而這並不是唯一的一次。

《大鳥和小鳥》之後很多年間，我在不同的場合，好幾次邀請他幫我寫幾句歌詞供我譜曲。

帕索里尼每次都以極大的熱情回應我，而且和其他人不一樣，他不用人求他，過不了幾天就會往我家裡寄一封信，裡面就是我向他要的東西。

德羅薩：所以你們在電影之外也有合作？

莫利克奈：是的。比如1970年，為了紀念羅馬建都一百週年，他幫我寫了《說出口的沉思》（*Meditazione orale*），之後我又讓他幫我寫了一首歌的歌詞，內容是一次虛構的罷課。1975年他完成了三段〈教訓詩〉（Postille in

versi)[34]，我立刻就開始編曲了，但是1988年才最終完成，中間歷經了多次推倒重來，還有一段超過十年的停滯期：我將這部作品命名為《三次罷課，為三十六個小孩（童聲）和一位老師（大鼓）組成的班級而作》（*Tre scioperi per una classe di 36 bambini*〔*voci bianche*〕*e un maestro*〔*grancassa*〕）。

我們之間這種類型的合作，最早可以追溯到1966年，那次的作品我花了三年時間反覆構思，但我認定我永遠不可能圓滿完成。可能一切都源於我和帕索里尼之間的一個誤會。

德 羅 薩：什麼誤會？

莫利克奈：在為《大鳥和小鳥》寫配樂的時候，我靈光乍現，我想要寫一首曲子，用八種「寒酸」的樂器，民間樂器，一般都是街頭藝人在使用的那種。在羅馬，人們稱街頭藝人為「流動演奏者」。於是我就讓帕索里尼簡短地描寫一下這些「流動演奏者」，但是我們沒有討論細節，因為他表示他很願意，非常熱情又很可靠的樣子，讓我很放心。

幾天之後他寄給我一封信，裡面有一首詩，名字叫作〈熱腦袋秀〉（Caput Coctu Show），根據之後他自己的解釋，詩中描繪了某個被大家叫作「熱腦袋」的傢伙的表演，我反覆讀了好幾遍，但是出乎我的意料，裡面根本沒有寫到街頭演奏家。歌詞裡還有一些完全看不懂的地方。那首詩主要是以羅馬方言寫成的，提到了一張唱片《來張唱片吧，醫生！》（*Er disco, a dottò*），提到了聖克萊門特教堂（Chiesa di San Clemente），還用了馬利方言……

〈熱腦袋秀〉
來張唱片吧，醫生！
我從阿米亞塔來，我是長子
得了小兒麻痺，

34 原書註：收錄於《路德信札》（*Lettere luterane*），皮耶·保羅·帕索里尼，伊諾第出版社（Einaudi），都靈，1976。

我叫熱腦袋

（上帝從那惡棍手裡救出我）。

來張唱片吧，醫生！

知道聖克萊門特教堂嗎？

我在那兒待得快要發臭了（襪子都破了）。

叫我阿爾貝爾泰吧（來自十一世紀）。

妓女的兒子們喲，用力拉啊。

你們說的米蘭方言，

對我們來說是平民的語言。

祝你好運，爺們兒（妓女的兒子！）。

我是特拉瓦萊的吉基索福洛……

我說的是馬利方言。

所以你們不懂我！

看守吧，小心壞事！

來張唱片吧，醫生！

——皮耶・保羅・帕索里尼

我不知道該怎麼辦。我很快意識到，我們沒有真正理解對方的意思，但考慮了一下，我還是決定鼓起勇氣解決問題。

我們再一次碰面的時候，我馬上問他：「很抱歉，請您一定要幫我解釋一下這首歌的歌詞在講什麼，我看不懂。」（我們之間一直以您相稱。）

他愣了一下，表情有點驚訝：「怎麼會，您看不懂嗎？主角是一位停車場管理員[35]，就像您要求的那樣。一位平凡普通的看車人，管理著一座非法停車場。」我這才明白這是個什麼樣的誤會，我沒有再說什麼。

幾天之後，另一封署名帕索里尼的信件寄到我家，信很長，信中用大量的細節逐句詳解了之前那首詩，有些深意如果他不解釋，我就算讀得再

35 此處「停車場管理員」和前文「流動演奏者」的義大利語均為「posteggiatore」。

仔細也看不出來，信的結尾他開玩笑地抱怨說：「希望這篇註釋不需要用另一篇註釋來解讀了……」

他把我當傻子了！但是歌詞已經在那兒了，就等著譜曲了，我決定讓男中音來唱這首歌，還得讓男中音扮成一個口吃的停車場管理員。

給顏尼歐的詳解

一位停車場管理員（顯然他在羅馬的某個廣場上工作）先後和他三位來自中世紀義大利的貧窮祖先實現了合體。首先，「Caput Coctu」，可以參考《阿米亞塔公證書》（*Postilla amiatina*）[36]（在這份十一世紀的公證書上，應該是邊緣的位置，記載了一首八行短詩〔strambotto〕，也許是公證員寫的。Caput Coctu 是個外號，形容一個人容易頭腦發熱，做事衝動）。而後，另外兩份十一世紀殘存的史料上同樣出現了通俗語，非官方使用語言卻體現出豐富的創造力，其中能找到兩個人在地球上生活過的痕跡，一個人名叫阿爾貝爾泰（Albertel），還有一個叫吉基索福洛（Gkisolfolo）：羅馬聖克萊門特教堂的一幅壁畫上有一段頗為詼諧的文字，其中有一個人物就叫阿爾貝爾泰[37]；吉基索福洛出現在「特拉瓦萊證詞」（testimonianza di Travale）[38]中：而這份證詞，很可能提到了那個年代某位負責看守小廣場的士兵！——當然這份工作他做得很不情願。（「Guaita, guaita male」〔看守吧，小心壞事〕可以理解成「Guarda, guarda

36 1087年的私人贈予公證書，通篇為拉丁語，但在結尾處有幾行字，所用的語言與嚴謹的拉丁語有所區別，這份公證書為義大利從拉丁語過渡到通俗語的重要證據。詩中「Caput Coctu / 熱腦袋」和「Dio mi scampi de illu rebottu / 上帝從那惡棍手裡救出我」均節選自最後幾行字，後者化自「ille adiuvet de illu rebottu / 你把他從惡棍手中救出來」。

37 聖克萊門特教堂的地下室有一幅壁畫，畫的是西西尼奧（Sisinnio）命令他的僕人們把聖克萊門特綁起來拖著走，但事實上聖克萊門特並沒有被綁起來，兩個僕人拖著的是一根柱子。壁畫上的文字為人物的對話，均為十一世紀的通俗語。詩中「Fili de le pute, traite / 妓女的兒子們喲，用力拉啊」即西西尼奧的台詞，阿爾貝爾泰是兩名僕人中的一個。

38 1158年沃爾泰拉主教（Volterra）和一位公爵就特拉瓦萊幾處鄉間農舍的歸屬問題打官司，幾次開庭無果，法官決定審訊幾位當地的農民和看守，庭審記錄的一些片段流傳下來，被稱為「特拉瓦萊證詞」，是研究托斯卡尼地區通俗語的寶貴歷史資料。詩中「Guaita, guaita male! / 看守吧，小心壞事！」節選自一位廣場看守的證詞。

bene」〔看守吧，好好看著〕的諷刺版。）我們的停車場管理員，面對某位身分不明的「醫生」——很可能，或者說基本上可以肯定，是個米蘭人，詩中出現了一處關於米蘭的暗示——處於不平等的弱勢地位，他和三位窮酸的祖先們合體，是為了展現自己——一位在收入方面、甚至可以說在出身上都低人一等的無名小卒——可以和其他人自由轉換，不只能和活著的人轉換，就算是不同時代的人也可以，像是中世紀的人。總之他是一個倖存者：他的存在，證明了在先進的資本主義世界中還殘存著其他世界，為了宣告自己的存在他別無選擇，只能可憐兮兮地向別人推銷「來張唱片吧，醫生」，詩中甚至隱晦地提到，和他合為一體的還有一位來自馬利的黑人——也就是說來自更遙遠的第三世界——他們合體後擁有了一個共同願望，就是為不發達的國家找到問題的解決之道（而所謂「不發達」，按照法蘭柯・佛蒂尼〔Franco Fortini〕的說法，是我們精神分裂式的妄想）。

——皮耶・保羅・帕索里尼

德 羅 薩：您的音樂和這段歌詞如何互相影響？

莫利克奈：我一直認為相對於文本，音樂應該保留自主性。基於這一理念，在譜曲時我將人聲部分根據一些特定的音節劃分出節奏群，讓看車人的口吃聽起來很像是那麼回事。

我把選中的音節單個拎出來，讓發音和唱名一致。這樣我就得到了幾組音列，我把這些音節放在和它們發音相同的音高上，再分散到歌唱聲部中。比如對「do-ttò」這個詞，我把「do」這個音節放在 Do 的音高上。把高低八度都算上，我就可以盡情地重複使用這個音。

最後，在各種形式的口吃中，我完成了所有的音列，但是我記得，安排 Sol 的時候遇到了一點困難，因為它只出現在「Gki-sol-folo」中。於是我把 Si 也算上了，在「d-is-co」的「s」或者「is」上，也得到了不停口吃的感覺。

我為這首曲子取名叫《熱腦袋秀，為八件樂器和一位男中音而作》（*Caput Coctu Show per otto strumenti e un baritono*）。

德 羅 薩：這種人聲處理法既古老又現代，讓我遙想到《喜劇收場》選曲〈奧內拉〉的分音節處理法。

莫利克奈：我想要的聲音效果類似荀白克（Schönberg）的誦唱（Sprechgesang）[39]，他的《拿破崙頌》（*Ode to Napoleon Buonaparte, op. 41*）讓我注意到這種唱法，在這首曲子裡，荀白克沒有寫音符，只寫了聲音的抑揚轉調。音樂旋律如同一場演說，這點至關重要，而且男中音的演唱方式和傳統方式相去甚遠：保留了傳統的發聲方法，但是演唱不同的音高時沒有抒情的顫音，聽起來幾乎就是在說話。從這個角度來說和〈奧內拉〉也有點聯繫，是的，但是和帕索里尼一起寫的這首要複雜得多，明顯是無調性而自由的，雖然有一些重複的音列。

德 羅 薩：你怎麼會想到使用無調性的音樂語言呢？

莫利克奈：我當時的想法是，要用更進階的音樂語言，讓通俗元素互相對抗，像是人聲與簡陋的樂器，有點像我常用的歌曲處理方法。樂器之間、樂器和人聲通過對位法互相嵌套，確保聽覺上持續的音色交替。我認為這個主意和帕索里尼的文字結合得很好，他的詩作在顯而易見且奇詭怪誕的通俗性之下，隱藏了前所未聞的複雜性。而這複雜性來自他的思考，以及那些一般人聽都沒聽過的典故。

德 羅 薩：在這次創作中，你們各自的處理方式和對方完全互補，這很有趣。音樂想要用一種高深的語言「提升」通俗性的文字，而文字背後有帕索里尼隱藏起來的雅致含義，抵償這一點的是簡樸的音色，讓晦澀的深意更加世俗易懂。

你們的創作態度似乎是一種奇特的鏡像呈現，在「雅」和「俗」之間完成圓滿，幾乎要將這兩者之間的阻隔層層剝落。如果從這個層面來看，想到你們的合作，出現在我腦海裡的是一個擁抱。

莫利克奈：這幾年我一直想重製這首曲子，加入城市的聲音，做出第二版。1970年

39 原書註：誦唱，將歌唱和說話的特點融為一體的演唱方法。由荀白克在作品《月光小丑》（*Pierrot lunaire*，1912）中第一次運用，之後第二維也納樂派和各前衛樂派也多有運用。

的第一次錄製，就其本身而言，我不是很滿意。

當時，我在總譜上貼了幾張小紙條，上面寫著需要一台四聲道系統，以便讓每種聲音都足夠清楚，還要設計燈光，但是後來我把這些都去掉了。

從第一次閱讀帕索里尼開始，我就發現他的文字能夠讓人愉悅，但是我們實話實說吧，如果他不解釋真的沒人看得懂。

▌《定理》以及一個未實現的故事

德　羅　薩：與此同時，你們之間的電影情誼還在繼續。

莫利克奈：是的，《大鳥和小鳥》整部電影的效果不錯，緊接著，還是在1967年，帕索里尼再一次聯繫我為〈從月球看地球〉（La Terra vista dalla Luna）作曲，那是分段式電影《女巫》（Le streghe，1967）中的一個片段。他問我有沒有可能用一個只有曼陀林以及同類樂器組成的樂團。

我寫了這兩首曲子：一首是《曼陀林曲之一》（Mandolinate I），樂團編制為五件弦樂器（小型曼陀林〔mandolino piccolo〕、曼陀林、中型曼陀林〔mandola〕、大型曼陀林〔mandoloncello〕、低音曼陀林〔mandolone〕）。整支曲子洋溢著歡樂滑稽的氣氛，幾乎像是拿坡里木偶戲的音樂。另一首曲子《曼陀林曲之二》（Mandolinate II），呈現出沉思的氣質，同樣的五件樂器，還有一支弦樂團伴奏。

德　羅　薩：接下來1968年就是《定理》（Teorema）。

莫利克奈：帕索里尼叫我為《定理》寫一首聽起來不協和的十二音體系音樂，並且要引用莫札特的《安魂曲》（Requiem）。

於是我想從這首名作裡截取一個片段，放在一個完全十二音體系的環境裡，用單簧管演奏，作為結尾部分。最終效果是，我引用了一首名曲，但是聽不出來（如果事先不知道的話）。

正因為如此，我們一起聽錄好的音樂的時候，帕索里尼問我：「抱歉，但是我說的《安魂曲》在哪裡？」我又重放了一遍曲子，到單簧管演奏的部分，我和著音樂唱出旋律。那一刻，我覺得帕索里尼安心了，他跟我說這樣就好。

但是電影出來之後，我意識到他自己使用了《安魂曲》的其他片段，並使用泰德‧柯森（Ted Curson）1964年所寫的一首爵士樂〈為多爾菲流的淚〉（Tears for Dolphy），作為對我寫的兩首曲子〈定理〉（Teorema）和〈碎片〉（Frammenti）的補充，他都沒有知會我。他特別用〈碎片〉這首來表現主角們生活的沉悶壓抑和工廠的沉重氣氛。

「不協和的十二音體系音樂」，這是他寫在給我的劇本上的。

德 羅 薩：你問他原因了嗎，為什麼在電影裡用別人的音樂。

莫利克奈：沒有。如果我這麼做了，他總能說出理由的。當然，在電影公映的時候才發現導演做了這樣的選擇，這種事情沒有人會覺得高興，但是他已經那麼做了！

帕索里尼從來沒有把他的決定強加在我身上，但是很明顯，對於用什麼音樂，他有自己的想法。他提要求的時候總是那麼紳士、體貼，這一點非常難得。

如果我和他因為技巧或者美學問題意見相左，他一般會聽我的。在這方面他是非常隨和的，因為他極為尊重同事們的創造力和專業能力。

為此，我一直銘記著和他的情誼，我真的非常幸運。帕索里尼是我合作過的導演中對同事們最以禮相待的一位，這一點我從未動搖過。而《定理》是我和帕索里尼進行專業合作的一個重要階段。

德 羅 薩：你們私底下是朋友嗎？

莫利克奈：我記得我和妻子一起去他家找過他，他住在EUR區[40]，但是我無法定義我們之間是否友誼。有欣賞的成分，有真摯的互相尊重之情，但是除了在剪接機前，除了某些工作會議之外，我們沒有什麼交集。

他是一個謹慎內斂的人，彬彬有禮、溫文爾雅、體貼周到、慷慨大方、明理大度、從善如流。但是他有一個地方總讓我心情複雜：每一次見面我都很難在他臉上找到笑容。總是板著一張臉，悶悶不樂的樣子，只有

40 EUR區（Esposizione Universale Roma，羅馬萬國博覽會新城區），羅馬的行政中心和商業區，位於老城南部郊區。新城規劃始於1930年代，原本是墨索里尼為1942年的羅馬萬國博覽會所建。

尼內托‧達沃利和塞吉歐‧奇蒂去找他的時候他才笑一下。

我之前講過，我們一直以「您」互稱……有點像師生之間的相處模式，不過他從不賣弄自己的學識，因為他太謙遜了。但是他身上確實有一股若即若離的氣質，這是真的。

德 羅 薩： 在60、70年代的羅馬，他的同性戀身分引起了公憤，他很可能是為此才和別人保持距離。這對你們的關係有影響嗎？

莫利克奈： 這麼多年來，我至少跟十多位公開出櫃的導演共事過，我從來沒有受到這個標籤的影響。對我來說，重要的是這個人本身，是他的專業才能。有些人是我後來才發現的，從第三方那裡得知的，因為大家都感到極度羞怯。

有一天有人告訴我鮑羅尼尼（Mauro Bolognini）也是，我簡直不敢相信，因為我想都沒有想過。帕特羅尼‧格里菲（Patroni Griffi）也是這樣的情況，雖然我記得每次見面他總是極其熱烈地擁抱我，但我從來沒有往那方面想過。但是得知之後，我又重新思考這件事，我問自己：憑這些舉動能判斷一個人是不是同性戀嗎？我回答自己，這只是人們貼的標籤，是片面的概括。每個人都只是他自己。

很明顯，媒體逼得太緊了。關於帕索里尼的「狀況」我也聽過一些傳聞。然而，我從來沒有關注過那些臆測的所謂「醜聞」。那是他自己的事：我再重複一遍，對我來說重要的是這個人。

德 羅 薩： 且不論你們關係是否疏遠，我知道你很隨意地把自己的一個電影構思《音樂之死》（*La morte della musica*）告訴他了……

莫利克奈： 我說過，他明理大度，海納百川。那是《定理》上映之後不久的一個夜晚，在阿皮亞古道（Via Appia Antica）上的L'Escargot餐廳裡。恩佐‧奧科內也在，而且之後費里尼（Federico Fellini）也來了。

我不知道這個故事是怎麼跑到我腦子裡的，也不知道它如何成形（我從來沒有寫下來過，儘管這個故事在我的腦海裡保存了許多年），但是在那段時期，我覺得這是一個適合拍成電影的好故事。

我突然間鼓起勇氣，把故事告訴了帕索里尼：

《音樂之死》

在一個未知的年代，一片無名之地上，生活著一個集體，他們的生活中沒有戰爭和衝突。時間的流逝以自然循環為準，沒有鐘錶。穿著的衣物會隨著心情變色。這是一處寧靜和諧的理想國，不需要政府和警察。沒有仇恨也沒有鬥爭。

有一天，某位首領之類的人物突然決定，要消滅思想混亂的唯一根源，音樂。據說是為了維護秩序和安寧，說是勢在必行，事實上，這是獨裁開始的標誌。不僅是所有音樂，連言語上的細微變化，甚至一切跟音樂稍微沾邊的響動都被禁止了。然而有一些人決意反抗，他們建成了幾個祕密基地，用身邊最常見的物品製造出最簡單的聲音，把音樂留在生活裡。革命的種子開始萌芽，通過每天都在用的物品，通過每一步的節奏，通過呼吸，不斷壯大。

有一天，那個大概是首領的人看到了一個幻象：當大海被染成綠色，所有人都會收到屬於自己的訊息。於是所有人都趕去海邊等待一個啟示。最後，海水終於變成綠色，這就是大家翹首以待的訊息。海水中傳來了聲音，所有那些被詆毀、被遺忘的聲音混雜在一起，無法分辨，但是大家都聽懂了。韋瓦第（vivaldi）、史特拉汶斯基、巴哈、威爾第（Verdi）、馬勒（Mahler）⋯⋯革命的最後，音樂復甦。是音樂的勝利。

故事講完了，帕索里尼沉默著思考了一秒鐘，然後對我說，他覺得故事很有趣，但是很可惜他拍不了，因為如果要拍成電影的話，對他來說技術難度太大。他還跟我說他準備拍一部關於聖保羅（san Paolo）的電影，正在研究和蒐集資料，然而最後根本沒拍。但是他沒有對我的故事置之不理。他站起來打了通電話，過了一會，費德里柯・費里尼來了。

他們讓我把故事重新講了一遍，費里尼也說很感興趣，但是之後他也沒有拍。

過了幾年我也放棄了，《音樂之死》永遠也不會面世了。但不管怎麼說，那是個奇妙的夜晚。

▌對帕索里尼的投降書

德 羅 薩：70年代，你和帕索里尼一共合作了四部電影。其中三部——《十日談》（*Il Decameron*，1971）、《坎特伯里故事集》（*I racconti di Canterbury*，1972）、《索多瑪120天》（*Salò o le 120 giornate di Sodoma*，1975）——的片頭字幕讓我印象深刻：「音樂，由作者（帕索里尼）策劃，顏尼歐・莫利克奈合作完成」。

莫利克奈：是的，確實是這樣，這種片頭字幕以前從來沒有過。是我提出來的，因為這部電影其實還有其他人寫的音樂，我不能那麼單純地署名。在《十日談》中帕索里尼加入了很多拿坡里傳統歌曲，其中一部分經過了我的改編。《坎特伯里故事集》也是這樣，只不過根據情節需要，用的是英國傳統樂曲。

我知道提出這個建議等同於我為他做出讓步，我稱之為「對帕索里尼的投降書」。在《大鳥和小鳥》中帕索里尼讓我佔據了太過有利的位置，我心軟了，只能接受他的選擇，這一點在《定理》時期就初露端倪。

德 羅 薩：這和你習慣的工作方式完全不同。「投降」艱難嗎？

莫利克奈：每一次都是一場戰鬥。他甚至會在拍攝中叫我找一些現成的音樂來：一個口哨聲，一段合唱，一段角色在小型樂器伴奏下的歌唱……有時候我會自己重新寫，但是一般來說總能找到現成可用的。我不是每場戲都在現場，所以我也控制不了。他在電影裡加入什麼我都接受，因為除此之外別無他法：他來說服我的時候電影都已經做好了。

在我們合作的最初他做了讓步（或者只是我這麼覺得），但是接下來事情就朝著對他有利的方向發展了……（笑）

德 羅 薩：《一千零一夜》（*Il fiore delle Mille e una notte*，1974）好像是「投降書」的例外。有很多原創曲，但是，再一次出現了莫札特……

莫利克奈：是的，我們一致同意用莫札特的一首四重奏來表現極端窮困的環境。這個主意來自帕索里尼的直覺，這點我很欣賞：這首曲子為電影畫面增添了獨特的感染力。剩下的音樂都是我的，這次我在音樂手法上的創新比

較不明顯。

比如，一般來說，廣闊的全景和寬闊的風景都是透過管弦樂團的漸強演奏來突顯的，而我，為這些遠景配的是長笛獨奏。

德 羅 薩：不落窠臼。

莫利克奈：我想要探討的是，如果畫面是開闊的、靜止的，音樂不一定要創造巨大的效果，也不一定要有厚重飽滿的管弦編制：它可以是舒展而稀薄的。總之在《一千零一夜》裡，我用完整編制的管弦樂團不是為了描述畫面，而是為了烘托人物形象。

德 羅 薩：最後是《索多瑪120天》。

莫利克奈：帕索里尼的最後一部電影，我們還是按照「投降書」的原則合作。《一千零一夜》是唯一的例外。《索多瑪120天》裡，除了一首原創，其餘所有配樂都是古典曲目。我記得有蕭邦（Chopin）的鋼琴名曲，還有幾首小型管弦樂團演奏的小曲，是軍隊跳舞時的背景音樂。按照帕索里尼的要求，除了改編曲和一些次要曲目外，我唯一寫的原創曲是一首鋼琴獨奏曲：就是片中鋼琴家彈的那首，彈完他就結束了自己的生命，在一場狂歡的尾聲倒在窗邊。帕索里尼想要十二音體系，想要不協和。

德 羅 薩：1975年11月2日，帕索里尼遇害，二十天之後，《索多瑪120天》在巴黎電影節（Festival del cinema di Parigi）公映。但是，就像《定理》一樣，這部影片遭到審查，隔年遭到禁演。直到今日也沒有好好在電視上放過。有人因為這次合作批評過你嗎？面對有關這部電影的消息，你是什麼樣的心情？

莫利克奈：沒人敢對我說什麼。但是這兩部電影都引起一片譁然。尤其是《索多瑪120天》，裡面包含了許多荒誕怪異的鏡頭：我想到了演員吞食排泄物的畫面，還不止這些……

說到這個，我得承認我只在這部電影公映後才完完整整地看過一次。

德 羅 薩：你們沒有一起看過？

莫利克奈：帕索里尼對電影的拍攝很有把握。儘管如此，有一天下午他叫我跟他一

起審片。但是方式很詭異：我們坐在剪接機前，他不停地叫剪接師關掉機器，快轉到某一處，再重新開始放映，放幾秒鐘又停下來。總之，我跟他一起就看了一些片段。

當我第一次在羅馬的美國電影院（Cinema America）看完這部電影時，我忍不住對自己說「我的天啊！」，我呆若木雞，終於明白為什麼有些鏡頭他不讓我看：太有衝擊力了，他知道可能會傷害我的情感，或者我的道德心。帕索里尼自己也對那些畫面感到羞愧，敏感如他，他想要「保護我」。

他拍攝這部電影是為了激起社會的憤慨，不是為了讓我憤慨。在這一點上他有些靦腆，雖然這似乎有點矛盾……他想震撼民眾，如果有必要的話，他想搞得人們心神不寧，只要能讓人思考、反思就行，而不是讓人們對他個人產生反感。

那部電影讓我震驚。但是直到今天我都記得他對我的尊重、照顧，我還是覺得很感動。

德 羅 薩：帕索里尼有沒有跟你講過「Porno-Teo-Kolossal」[41]？那個電影計畫因為他的英年早逝而未能完成。

莫利克奈：沒有，我很多年之後才知道有這樣的計畫。90年代後期塞吉歐‧奇蒂找我幫他的新電影《釋君者》（*I magi randagi*，1996）配樂，他是我的好友，也是帕索里尼的親密合作夥伴。我接受了他的邀請，但是直到影片快要拍完的時候，在一次和導演的談話中，我才知道這部片子是建立在帕索里尼的構思之上。

德 羅 薩：1995年，帕索里尼的名字再一次和你聯繫在一起，因為馬可‧圖利歐‧喬達納（Marco Tullio Giordana）的電影《帕索里尼，一樁義大利犯罪》（*Pasolini, un delitto italiano*）。

莫利克奈：導演邀請我參與這部電影，我欣然接受。

所有的曲目都無比深沉，有時候是異常痛苦。我主要使用的是一支弦樂

41 直譯為「情色的—神學的—盛大的」。

團，但又不止。還有一支單簧管負責插曲〈犧牲〉（Ostia）的旋律主題，有一組鼓和鋼琴聲互相交錯。這段音樂就像是對帕索里尼事件的一段漫長反思，反思這場暴力悲劇的原因，是什麼導致了他的死亡，這一切直到今天還是迷霧重重。

最後，應該是在片尾處，我為帕索里尼早期的一段影像寫了一首曲子。畫面裡他朗誦著他用三行詩節押韻法（Terzina）[42]創作的詩歌《幾內亞》（*La guinea*）[43]。

德 羅 薩： 你如何得知他逝世的消息的？

莫利克奈： 大清早的一通電話。電話響了我去接，是塞吉歐·李昂尼。他跟我說的。我還記得當時心臟一緊，我悲痛欲絕。

德 羅 薩： 你怎麼看待那起凶殺案？

莫利克奈： 很難說。我覺得他死得太過莫名，很難確切地談論。

他離世之後，在我們的介紹人恩佐·奧科內的建議下，我把為《索多瑪120天》寫的最後一首配樂，獻給了他。在樂譜上我寫道：永別了皮耶·保羅·帕索里尼（Addio a Pier Paolo Pasolini）。這句話後來成了這首曲子的標題。

我經常會想像，如果他如今還在，他會說些什麼，對我們生活的這個世界，他會思考些什麼。我很懷念他源源不絕的智慧之光，至於這個世界會不會出現一個「新帕索里尼」……我覺得是不會了。

42 三行詩節押韻法，詩句三行一段，連鎖押韻（韻腳為 aba，bcb，cdc，以此類推）。但丁（Dante）的《神曲》（*Divina Commedia*）全書均為此形式。

43 原書註：收錄於《詩歌以玫瑰的形式》（*Poesia in forma di rosa*），皮耶·保羅·帕索里尼，加爾贊蒂出版社（Garzanti），米蘭，1964。

05 合作、實驗、確定職業

▎龐泰科法、德賽塔、貝洛奇歐

德 羅 薩：在與李昂尼和帕索里尼共事過後，你已經得到了電影界的認可，之後很快又遇到了不少有意思的合作。

莫利克奈：是的，我發現自己周圍有一張關係網，裡面各種各樣的人都有，基本上都是有意思的人。每個人對如何描述現實都有自己的想法和方式。靈感四濺，熱火朝天。

當然，身邊都是充滿創造力的人，有時候會產生一些競爭，比如維多里奧・德賽塔（Vittorio De Seta）和傑羅・龐泰科法（Gillo Pontecorvo）。1966年，《半個男人》（*Un uomo a metà*）和《阿爾及爾之戰》（*La battaglia di Algeri*）都參加了威尼斯影展：評論界對德賽塔猛烈抨擊，而龐泰科法的電影則獲得了金獅獎和銀緞帶獎最佳導演獎，受到了一致好評。

德 羅 薩：你也在威尼斯？

莫利克奈：對，我還參加了傑羅獲獎之後的記者會，非常好玩。

由於製片人穆蘇（Musu）的關係，那些音樂我得和傑羅聯合署名。傑羅用口哨把想到的旋律吹出來，錄在一台傑洛索牌錄音機（Geloso）上，連吹了好幾個月。每次見面他都拿磁帶給我，我們會交換一下意見，但是他說服不了我，我也說服不了他：我們找不到正確的方向。有一天，在我家台階上，他隨口吹出一個調子，來來去去只有四個音。我趕緊背著他偷偷記錄成譜，轉身就把譜拿給他看。他很驚訝，有點不知所措；一開始他不肯接受，準備回家去，然而馬上又原路折返回來了。我們終於找到了合適的主題。這段旋律的真正來源我只跟他老婆皮奇（Picci）說過，她也是一位音樂家，我們是很好的朋友。皮奇跟我保證什麼也不跟傑羅說，除非這部電影拿到了特別大的獎項。於是我也什麼都沒說，直到我們拿到金獅獎。

在記者會上，有一位記者提問為什麼電影的作曲不止我一個人。那一刻

我講出了真相，我在所有人面前，揭露了唯一一段由傑羅創作的主題〈阿里的主題〉(tema di Alì) 是如何得來的。傑羅一臉驚愕地看著我，記者們一陣爆笑。

德 羅 薩：和富有詩意的〈阿里的主題〉形成鮮明對比的是〈阿爾及爾：1954年11月1日〉(Algeri: 1° Novembre 1954)，電影開場時的背景樂。

莫利克奈：這部電影本身就充滿了對抗，這一點在音樂上也必須有所體現。我很高興你提到了影片開場時的音樂，我很喜歡這首，原因很多，但有一點至關重要。

這首曲子的旋律動機 (cellula melodica) 由鋼琴和低音提琴一起「斷奏」，小鼓打節奏。你要知道，事實上這段旋律動機來源於吉羅拉莫·弗雷斯可巴第 (Girolamo Frescobaldi) 的《無插入賦格半音階》(*Ricercare cromatico*) 的開頭部分（這首曲子給學生時期的我留下了強烈的印象）。先是三個相鄰的半音，將其反向進行後，得到接下來三個半音：La、La#、Si — Fa#、Fa、Mi。

德 羅 薩：你怎麼認識龐泰科法的？

莫利克奈：他從很早以前就是一位非常有地位的導演了，他的《零點地帶》(*Kapò*，1960) 提名了奧斯卡最佳外語片。但是我們不認識。是他來找我的，他跟我說他非常喜歡《黃昏雙鏢客》裡的配樂。我願意跟他合作一方面是因為當時我初出茅廬，而他已經頗有名望，藉此我可以鍛鍊自己的專業能力，另一方面當然也是因為這部電影的構思我很喜歡。然而，為《阿爾及爾之戰》配樂並不容易。我寫了好幾首，沒有一首讓他滿意，由於趕著參加威尼斯影展，正式上映的日子越來越近，我們在最後一刻才把一切都定下來……

德 羅 薩：你們私下有來往嗎？

莫利克奈：我們是很好的朋友，而且跟拍電影的時候比起來，我們在工作之外見面還更多些。

在《阿爾及爾之戰》之後，我們又合作了《奎馬達政變》（Queimada，1969），十年之後是《奧科羅行動》（Ogro，1979）。我為這部電影寫了兩首主題曲，〈悔罪經〉（Atto di dolore）和〈漆黑的夜，明亮的夜〉（Notte oscura, notte chiara）（我們還引用了巴哈的贊美歌〈我主上帝，敞開天堂的大門〉〔Herr Gott, nun schleuß den Himmel auf〕），這部電影的主角們是巴斯克地區（basca）一個反法西斯地下組織的成員，在這兩首曲子中，我嘗試把他們痛苦等待的氛圍翻譯成聲音的語言。

可惜這是傑羅導演的最後一部電影，這一點讓我無比惋惜。他一直在籌備劇本，不止一部，每一部都詳細修改了好幾版，但最後還是終止了拍攝計畫。之後他零零星星拍了幾部紀錄片。

德　羅　薩：你覺得是什麼原因？

莫利克奈：在拍《奎馬達政變》的時候他就有一個很危險的傾向。他懷疑一切，拍到最後電影的結尾變成了片段集錦。他不確定結尾應該走向何方，所以他無法告訴我他要什麼。最後他用一個全景鏡頭來特寫不同人物的面部，他們的表情很大程度上取決於放什麼音樂。於是我為一首非常長的曲子做了十三個不同的版本：十三個啊！

為了決定用哪個版本，他問了一堆人，包括我、他老婆，還有其他人。他在不同時間段讓我們分別做選擇，有的人選這一版，有的人選另一版，很明顯，整件事變成了一項浩大的工程……

德　羅　薩：德賽塔呢？

莫利克奈：他從一開始就嫉妒我和傑羅關係好，《阿爾及爾之戰》在威尼斯的成功也讓他很不舒服，因為作為競爭對手，他自己的電影受到了猛烈的抨擊。兩部電影都是由我作曲的。另外，那段時期他的生活也比較困難：他飽受神經衰弱的折磨，只有他妻子的關心照顧能稍微緩解他的痛苦。

德　羅　薩：你覺得他的電影怎麼樣？

莫利克奈：棒極了。你看，這兩部長片都是絕妙動人的，只是德賽塔的美學沒有贏得評審團的心，他們看不懂德賽塔在電影裡進行的探索，但是我被深深打動了。

站在我的立場，我只能解救那部電影中的音樂，所以我把主題曲改寫成芭蕾舞劇《命運安魂曲》（*Requiem per un destino*，1967），於電影上映隔年首演。但很遺憾，我再也沒有和德賽塔一起工作過，雖然隨著時間流逝我們倆也積累了深厚的友誼。幾年前他為新片《撒哈拉來信》（*Lettere dal Sahara*，2006）來找我，但是我很抱歉最終沒有合作成：他希望我用非洲音樂，我覺得不合適。

德 羅 薩：「探索」和「實驗」，你經常提到這兩個詞⋯⋯

莫利克奈：有些導演，尤其是年輕導演，他們會不顧商業結果大膽探索，這樣的我都很感興趣。所以 1965 年，我加入了馬可・貝洛奇歐（Marco Bellocchio）的第一部電影《怒不可遏》（*I pugni in tasca*），我在那位年輕導演的身上看到了探索的欲望，跟我一樣。

配樂中大量使用了一位小孩的聲音，而且由於創作手法相當複雜，那聲音彷彿一直縈繞在耳邊。等到電影的最後一幕，洛烏・卡斯特爾（Lou Castel）飾演的主角正在欣賞一首選自威爾第《茶花女》（*La traviata*）的詠嘆調，他跟著留聲機一起唱，突然癲癇發作，嘴巴也沒合上就這樣死了，貝洛奇歐的腦中立刻冒出一個想法，要把那個從生到死的瞬間拉長，於是我們把留聲機裡女高音唱的一個高音延長，變成了一聲無休止的痛苦喊叫：真是一個絕妙的靈感。我把音樂做出來之後，自己也聽得頭皮發麻。這樣的手法在電影配樂中完全是嶄新的。

德 羅 薩：但是接下來你們只再合作了一部電影。

莫利克奈：他的第二部電影是《中國已近》（*La Cina è vicina*，1967），製片人是法蘭柯・克里斯塔迪（Franco Cristaldi）。這一次我也滿懷熱情和探索精神，但我完全誤解了這部電影的意圖，我試圖放大電影怪誕的一面，其實沒有必要。我想把配樂標題的字母順序顛倒組成新詞，讓一位女高音用幾乎是「饒舌」的形式來演唱，唱得細緻溫柔、魅惑人心。當我把這個設

想告訴貝洛奇歐，他像看瘋子一樣看著我……之後我重新寫了配樂，還不錯，但是很可惜，在那之後他再也沒找過我。

我記得我為電影開場寫了一首節奏歡快的曲子，介於軍樂和馬戲團音樂之間，還引用了義大利國歌《馬梅利之歌》（*Inno di Mameli*）。

德 羅 薩：他不知道你只是理解錯了嗎？

莫利克奈：他拒絕我的提議是有道理的：確實不合適。他也知道我誤會了，但是在我的印象中，他好像不是很喜歡我同時為多部電影配樂。不管怎麼說，現在看來他自己的路走得很不錯。我一直認為他是一位非常優秀的導演。

德 羅 薩：你一直都願意跟新人導演合作？

莫利克奈：一般來說，這種實驗性的電影沒有太多回報，但是會有很多探索。對於這樣的電影計畫，年輕導演不一定有商業上的要求，他們有的是熱情和批判的視角，我總是全力支持他們。

有時候，在製作這類作品的過程中，我能巧遇新的天才，而且他們最終也成了我的合作對象。比如拍《怒不可遏》的時候，我遇到了西爾瓦諾·阿戈斯蒂（Silvano Agosti）[44]，他是這部電影的剪接師，在某次有趣的相遇和幾次閒聊後，緊接著他就叫我為他的第一部長片《塵世樂土》（*Il giardino delle delizie*，1967）配樂，兩部片子都是在同一段時間拍好的。後來，我還透過他們認識了莉莉安娜·卡凡尼（Liliana Cavani）。

德 羅 薩：那幾年你還和哪些導演一起進行各種實驗？

莫利克奈：我能很肯定地說出幾個名字：阿戈斯蒂、達米亞尼（Damiano Damiani）、阿基多、貝多利（Elio Petri）、卡斯泰拉里（Enzo G. Castellari）、拉多（Aldo Lado）和桑佩里（Salvatore Samperi），我和這幾位一起完成了許多實驗性的創新，還有拉陶達（Alberto Lattuada），他當時在事業上走得更遠。有些曲子我是找新和聲即興樂團（Gruppo di Improvvisazione Nuova Consonanza）來演奏的，他們是我的同事，也是

44 原書註：阿戈斯蒂和貝洛奇歐曾一同在義大利電影實驗中心跟隨莉莉安娜·卡凡尼學習。1968年，莫利克奈也開始同後者合作。

我的朋友。不同類型的電影——驚悚、懸疑、科幻——讓我得以運用不同的音樂語言，對我來說就像是呼吸新的空氣。

我嘗試各式各樣的題材，這樣我的音樂思維才能不斷求新。

▌ 鮑羅尼尼、蒙達特

德 羅 薩：到了1960年代後期，你的合作對象不再只是湧現出的年輕導演：1967年你結識了兩位成名已久的電影導演，莫洛・鮑羅尼尼（Mauro Bolognini）和傑里亞諾・蒙達特（Giuliano Montaldo），兩人之後成為與你合作次數最多的導演（分別是十五部作品和十二部作品）。

莫利克奈：事實上，在鮑羅尼尼、內格林（Alberto Negrin）、蒙達特和托納多雷之中，我和誰的合作次數最多，答案我也不知道……我覺得，在這個排名裡還可以加上薩奇……

1967年，鮑羅尼尼聯繫我，邀請我為《阿拉貝拉》（Arabella）配樂，電影主演是維娜・莉絲（Virna Lisi）。當時他作為導演已經很有造詣了。他從觀察新寫實主義電影起步，為帕索里尼當過編劇，還為索帝當過導演。和他一起工作是我的榮幸，我們很快就成了朋友。我們的合作關係建立在真誠和互信的基礎上：做出來的東西好，我們就互相稱讚祝賀，覺得有哪裡不對就直接批評。他文化底蘊深厚，作為歌劇導演也非常引人矚目。有一次我去看他導演的歌劇《托斯卡》（Tosca，1990），演唱者是魯奇亞諾・帕華洛帝（Luciano Pavarotti）。我被震撼了。

你記不記得我們是哪年拍《我的青春》（Metello）？

德 羅 薩：應該是1970年。

莫利克奈：啊……在那部電影裡馬西莫・拉涅利（Massimo Ranieri）飾演主角，我在想他那時候幾歲了，還不到二十啊……

我為《我的青春》寫了十五首插曲，但是結果，鮑羅尼尼一個字也沒通知我，直接把十五首曲子變成了三十首還是四十首，他把曲子簡單重複，安插在未經討論的地方。等到我們一起去薩沃伊電影院（Cinema Savoia）看首映的時候，我才和全體演職人員一起發現這個事實。也許

他喜歡這樣，誰知道呢？

音樂在泛濫……我陷入沉默。影片結束。電影院的兩頭有兩座互相對稱的樓梯，我們走下樓梯，我走這一邊，鮑羅尼尼走另一邊，我們遠遠地目光交錯，我對他做了個手勢，意思是：「你都做了些什麼？」他聳聳肩，好像在回應：「反正已經這樣了……」但是我知道，他也意識到自己做過頭：音樂真的太多了。

我為主演馬西莫寫了首歌，〈我和你〉（Io e te），這首歌本來應該能起到一箭雙雕的效果，結果完全被超量使用的音樂給毀了。

這讓我很難受，但是從那之後我們更加了解對方。

德 羅 薩： 聽起來，你很欽佩他。作為一個導演，他有什麼地方是你特別欣賞的嗎？

莫利克奈： 論美學修養，論畫面處理，在我看來維斯康提（Luchino Visconti）之後就是他了。如果他沒有得到應有的評價，我覺得是因為在某些方面他總是處在維斯康提的陰影下。

舉個例子，電影《茶花女》（*La storia vera della signora dalle camelie*，1981），改編自小仲馬（Alexandre Dumas fils）的小說，威爾第據此寫過歌劇。那是一部精妙絕倫的電影。他的所有作品都會給你留下深刻的印象，這讓我想起他的時候總是很傷感。

德 羅 薩： 在工作中你們相處得如何？

莫利克奈： 鮑羅尼尼給我充分的自主權，我工作起來特別主動。他會到我家來，聽我用鋼琴彈奏備選的主題。一旦選定，之後的一切決定他都交給我做主，並且他完全信任我的選擇：從配器到剩下的一切任務。

我和蒙達特也是這樣的工作方式，他是另一位能讓我平和地完成工作的人，他也會相信我，會去聽。兩個人都讓我對自己給出的意見更加負責。他們不是對我或對音樂不感興趣，而是尊重和信任。

我和鮑羅尼尼合作的最後一部電影是《愛你恨你更想你》（*La villa del*

venerdì，1991）。他住在西班牙廣場（Piazza di Spagna），我最後一次見到他就是在他的公寓。他惡疾纏身，逐漸變成全身癱瘓，只能縮在輪椅裡。如今我走過那附近還是會想起他。

在我之前，他的合作對象有曼尼諾（Franco Mannino）、皮喬尼（Piero Piccioni）、崔洛華約利和魯斯蒂凱利，人選一直在換。但我們合作過一次之後就成了固定搭檔。

不過有一天發生了一件很有意思的事。他應該是在什麼地方偶遇了魯斯蒂凱利，對方問他：「你不找我一起工作了嗎？」鮑羅尼尼回答說：「下一部電影吧。」就這樣我們的合作中出現了一次中斷。他很坦誠地跟我說：「我得跟魯斯蒂凱利合作一部。」我說：「放心吧莫洛，我們下次再合作，好好拍。」

德 羅 薩：那蒙達特呢？

莫利克奈：是龐泰科法跟我說起他的。你知道，在這個圈子裡大家基本上都互相認識，以這種或那種方式：千絲萬縷的聯繫對我們每一個人都是機會。

1967年之前我一直住在老蒙特韋爾德區，基本上所有導演和電影界的人都住在那兒：就算不想見也能見到。

我清楚地記得，蒙達特第一次找我是為了電影《國際大竊案》（Ad ogni costo，1967），講的是在巴西教了三十年書的老教授退休後千方百計偷鑽石的故事。製片人是帕皮和科隆博，也就是《荒野大鏢客》的製片人。

之後，我們合作了《鋌而走險》（Gli intoccabili，1969）、《神與我們同在》（Gott mit uns-Dio è con noi，1970）、《死刑台的旋律》（Sacco e Vanzetti，1971）、《焦爾達諾·布魯諾》（Giordano Bruno，1973）……

我們合作的次數太多了。在拍《焦爾達諾·布魯諾》的時候發生了一件事，到現在，我遇見他的時候還是會拿這件事跟他開玩笑。

我們在錄音室裡，他想要重聽某個片段：「顏尼歐，讓我再聽一下管弦樂團在調音的那段。」我問他：「什麼管弦樂團在調音？」其實是我寫了一些無調性音樂來描繪哲學家的抽象能力，並以更為調式的（model）、偽中世紀的、「世俗的」語言來呈現其所身處的歷史脈絡，兩者形成鮮

明對比。蒙達特聽得很高興，但是「樂團在調音」……完全不是一回事兒啊！

多年以後他跟我坦白，在選曲的時候，他會觀察在彈琴的我，猜測我更喜歡的是哪一首。這是百分之百的信任。他的夢想是能夠把《死刑台的旋律》拍出來；之前的所有電影都是在為這一部做準備。這是電影拍完很久之後他親口跟我說的。

德 羅 薩：《死刑台的旋律》的配樂非常成功。

莫利克奈：是的，那部電影讓我拿到了第三個銀緞帶獎，片中插曲在全世界引起了巨大的迴響，這也要感謝當時正處於事業巔峰期的瓊・拜雅（Joan Baez）。

德 羅 薩：你還記得和她合作的情景嗎？

莫利克奈：我寫了兩首歌，把樂譜裝在一只信封袋裡，跑到法國聖特羅佩（Saint-Tropez）親手交給她。我駕著我的雪鐵龍去的。當我到達她家，我看到她正和兒子在游泳池裡玩耍。真是美好的初遇。

再見面時是在羅馬的錄音室，正好趕上八月節（Ferragosto），沒有可用的管弦樂團。我只能先用節奏樂器組伴奏：一架鋼琴、一把吉他，還有一組打擊樂器。而她很快就要飛往美國，時間緊迫，我們得加緊工作。錄音室簡直要「飛起來了」。如果仔細聽的話，有一些不準確的地方還是能聽出來的。她唱得太精彩了，但是我得把注意力放在混音上，我要確保人聲和管弦樂團一致，管弦樂團的演奏是後錄的，混音的時候需要格外注意。這不是最理想的錄製模式。我還學到了一件事，趕時間對事情沒有任何幫助。儘管如此，這首曲子到現在還在傳唱。

我的音樂會有時候會演出這首〈薩科和萬澤蒂敘事曲〉（La ballata di Sacco e Vanzetti）[45]，演唱者是葡萄牙女歌手杜塞・邦蒂絲。

45 薩科和萬澤蒂是電影《死刑台的旋律》主角，也是美國歷史上著名的「薩科和萬澤蒂案」的當事人。1920年，尼可拉・薩科（Nicola Sacco）和巴托洛梅奧・萬澤蒂（Bartolomeo Vanzetti）被控搶劫殺人，兩人提交的證據足夠自證清白，但法院仍判他們有罪。二人質疑審判結果和他們無政府主義者的身分有關，英、法等多國都爆發了遊行示威，抗議他們受到的不公正待遇。儘管律師多次為他們提供新的證據，但均被法院否決，1927年8月22日，薩科和萬澤蒂被送上電椅。

德 羅 薩：〈獻給你〉（Here's To You）成了自由的象徵，多次出現在電影、紀錄片，甚至電玩遊戲中。

莫利克奈：這個我真的沒有預料到：我堅信另一首曲子〈薩科和萬澤蒂敘事曲〉會更受歡迎。我總是預測不到我的哪首曲子會獲得成功，這種事情發生了無數次。但是我認真地思考了一下。

德 羅 薩：然後……？

莫利克奈：我相信原因在於旋律的重複性。〈獻給你〉是一首讚歌，它的旋律會不斷重複。就像一支遊行隊伍，人群的聲音隨著隊伍的行進不斷壯大。隨著歌曲進行，我在拜雅的聲音之上疊加了人聲齊唱，就好像一個人發出的譴責慢慢得到了人群的聲援，眾人凝聚而成的集體如此團結，正義的訴求超越了個體。

德 羅 薩：你會覺得這部電影想要傳遞的訊息太過複雜嗎？

莫利克奈：電影想要譴責排除異己以及源自偏見的不正義行為，這個主題我一直很關注。

我很自豪能為這樣的電影配樂，貢獻我的創造力，這讓我更加珍惜眼前的每一刻。

德 羅 薩：關於自由，你和不同的導演合作，適應了不同的、甚至完全相反的性格和主題，同時一直保留著你自己的特質。在你之前的作曲家，比如從新寫實主義電影出身的那一輩人，他們無法做到像你這樣完全包容電影的變化。

在60年代的義大利，你配樂的電影作品有一些讓人感動，有一些讓人振奮，但還有一些令人震撼、引人反思。

莫利克奈：在這些方面我從來不覺得有問題。我首先嘗試追求內在的自由，作為一位作曲家，在任何情況下，哪怕是為一部沒有那麼成功的電影配樂，我

都全力以赴。我幾乎沒有拒絕過找我配樂的導演。但這不代表我沒有好惡。很多時候參與一部作品，我想的是完善，甚至提升這部電影。但是如果我和導演話不投機，如果我的內心深處對電影本身毫無反應，這工作我也不會接，因為我無從下手。也許我的這種態度能夠部分解釋為什麼我可以一直在工作中隨心所欲，這份自由讓我時不時地向那些驚世駭俗的作品靠攏⋯⋯

我經常想起帕索里尼，想到在剪接機前他讓剪接師跳過《索多瑪120天》某些片段，或者想到亞卓安·林恩（Adrian Lyne），1997年我們合作了影片《蘿莉塔》（Lolita）。他也像帕索里尼一樣，有些過激的畫面他一直不讓我看，直到電影上映⋯⋯有時候我也會問自己，我在別人眼裡到底是什麼形象。也許他們都覺得我是一個道德主義者？我不知道。

▌韋特繆勒、貝托魯奇

德 羅 薩：我們來聊一聊所謂的「作者電影」[46]，對你來說這類合作會有什麼不一樣的地方嗎？

莫利克奈：和商業電影相比，作者電影為藝術表達提供了更多的可能和更大的自由。一般來說，在藝術電影裡，作曲家可以遵從內心的意願進行創作，除了自己和導演，不用在意任何人。沒有票房收益的壓力，因為這類作品存在的意義，在於所想傳遞的訊息及其所做的探索。

這類電影可以讓作曲家最大限度地發揮自己的實力，寫出來的作品能夠完全代表本人，不會讓創作者懊惱後悔。

就我個人而言，我做過幾部作者電影，一是為了在創作中進行一些實驗，二是為了豐富自己的音樂語言，並將之運用到電影中，這一點對我來說尤為重要。

德 羅 薩：你的第一部作者電影是？

46 形成於1950年代法國電影界的創作主張，即高度肯定導演個性、貶抑流俗化的創作現象，「作者論」直接影響和助長了法國「新浪潮」電影的產生。「作者電影」也可泛指具有明顯個人風格的影片，有時與「藝術電影」的具體含義有所重疊。

莫利克奈：里娜·韋特繆勒（Lina Wertmüller）的《翼蜥》（*I basilischi*，1963）。但那次合作矛盾重重。

里娜有一個不好的習慣，我覺得她與高尼·克雷默（Gorni Kramer）在蓋瑞內和喬凡尼尼（Garinei e Giovannini）的舞台喜劇（commedie teatrali）中合作時就這個樣子了。也許克雷默的配合度更高，她說「給我把這個音符改掉」，他就會滿足她的要求。我不會。

在這部電影裡我改編了〈把燈光轉過來！〉（Volti la lanterna!），是埃齊歐·卡拉貝拉（Ezio Carabella）所寫的一首曲子，他的女兒弗蘿拉（Flora）是馬切洛·馬斯楚安尼（Marcello Mastroianni）的妻子，里娜要我把原曲改編成華爾滋。我跟她說原封不動用作插曲就很好，但是最後我屈服了。我想在職業生涯初期感受一下這樣的強硬命令，其實很正常。但越是往後，我對自己的想法看得越來越重⋯⋯

後來，里娜的新電影《咪咪的誘惑》（*Mimì metallurgico ferito nell'onore*，1972）找我配樂，主演是吉安卡羅·吉安尼尼（Giancarlo Giannini）和瑪莉安吉拉·梅拉圖（Mariangela Melato），我拒絕了。我們還是朋友，但有很長一段時間都沒有再一起工作過。再次合作是《平民女神》（*Ninfa plebea*，1996），一部很棒的電影，可惜商業迴響不是很好。這次她沒有給我下達什麼指示，也許她明白了給我更多空間對我們都有好處。

德　羅　薩：拍完《翼蜥》的隔年，1964年，貝托魯奇完成了《革命前夕》。

莫利克奈：這部電影非常特別，簡直前所未有。

德　羅　薩：你和貝托魯奇一起合作了五部電影。

莫利克奈：是的，非常遺憾《末代皇帝》（*L'ultimo imperatore*，1987）沒有交給我。我發現貝托魯奇一直是義大利最好的導演之一。

我們合作的電影有《革命前夕》，1968年的《同伴》（*Partner*），1976年的《1900》（*Novecento*），這一部我認為是他的傑作，還有最後兩部，也是非常特別的電影：《迷情逆戀》（*La luna*，1979），以及烏戈·托尼亞齊主演的《一個可笑人物的悲劇》（*La tragedia di un uomo ridicolo*，1981）。

貝托魯奇能夠生動地把他想要的音樂類型解釋給我聽。他會用色彩來描繪音樂，也就是聯覺，或者告訴我音樂在他腦海中的「味道」。

德 羅 薩：和貝托魯奇的早期合作正好撞上六八學運的高潮：學生運動是不是也改革了作曲家和導演之間的合作方式？有沒有人叫你換一種工作方法？

莫利克奈：帕索里尼和貝托魯奇都投身於這場運動，但不知道是出於他們穩重的性格還是別的什麼原因，在動盪的那幾年，兩個人都沒有明著跟我提過這些事。

很明顯，他們的電影和那些商業電影有所不同，自然而然地，和他們合作時，我的音樂也會走向極端。不過我一直避免跟導演談論藝術社會學（estetico-sociali）問題。他們的電影確實在技術上有所革新，但是和人們想像的不一樣，我們的工作方式其實是非常傳統的。我想說，比1968年我和艾里歐・貝多利（Elio Petri）一起完成的電影《鄉間僻靜處》（*Un tranquillo posto di campagna*）要傳統多了，在這部電影中我和艾里歐都進行了大膽的實驗。這也是我第一次和新和聲即興樂團一起譜曲。

▌ 大眾認可還是大眾消費？六八學運和《狂沙十萬里》

德 羅 薩：在60年代，電影作為文化產品的一部分，從更高的層面來說，作為社會的一部分，基本上呈現出分裂的狀態。說得生動一點，有些電影和新形成的消費社會情投意合，目的是讓大眾的選擇等同於主流模式；另一些電影則嘗試批判和反思，力求建立一種「文化多樣性」，然而這很危險，電影經常輕而易舉地被消費主義社會內部吞併、吸收、認可——個別情況除外——而這正是這種電影想要擺脫的。電影分成了「商業的」以及「作者的」，它們往往捕捉並表達了當時的社會氛圍，將懷疑和希望、從眾和不從眾等概念濃縮成幻燈片，進而快速地塑造、影響集體記憶。

電影整體的影響力在政治上是可疑的，擺盪於娛樂與教育大眾之間，你的電影活動也是如此。在那個熱火朝天的年代，你參與的眾多作品從內到外都迥然相異，從「作者主導型」到「大眾認可型」——也許這之間沒有所謂正確的選擇——在電視、廣播、電影、前衛音樂領域都衝在最

前端，好像同時與好幾個不同的世界對話。

尤其是1968年，學運進行得最激烈的一年。這一年，你和不同出身背景的導演合作，其中有羅貝托‧費恩察（Roberto Faenza，《升級》〔Escalation〕）、艾里歐‧貝多利（《鄉間僻靜處》）、莉莉安娜‧卡凡尼（《伽利略傳》〔Galileo〕）、馬利歐‧巴瓦（Mario Bava，《德伯力克》〔Diabolik〕）；這一年，你與帕索里尼（《定理》）和貝托魯奇的合作不斷鞏固，貝托魯奇沉寂了四年，在這一年完成了電影《同伴》。但最重要的是，這一年有《狂沙十萬里》。

在動盪的那幾年，一般觀眾和評論界的意見有什麼差異？

莫利克奈：那幾年，意識型態的分裂在各個領域都很明顯，人們普遍缺乏遠見，《狂沙十萬里》就是在這樣的1968年上映的。塞吉歐‧李昂尼擁有一般觀眾的支持，但是評論界一直將他的電影視為B級片。他們不想看他的電影，總是苛刻地攻擊他：「拍那麼多特寫鏡頭，李昂尼是瘋了嗎？」等他們發現他電影的價值已經是很多年之後了，基本上是在《四海兄弟》（C'era una volta in America，1984）上映之後。

德 羅 薩：當年，莫拉維亞（Alberto Moravia）在新聞週刊《快訊》（L'Espresso）上寫道：「義大利西部電影並非源自傳承的記憶，而是源自導演們小資產階級的包法利主義思想，他們從小就熱愛美國西部片。也就是說，好萊塢西部片誕生於對西部地區的神化，義大利西部片則誕生於對神化的神化。神化的神化：我們自然只能是畫虎類犬。」[47]

半個世紀後的今日，若想對這則陳述進行評論，其實都有點太遲了，至少會顯得很虛偽，因為不幸的是，莫拉維亞已經再也無法反駁了。但是我覺得，莫拉維亞條理清晰的筆尖分析到了兩點：一是雙重消費主義，也就是消費了消費主義的消費主義，靠這個自我解放？就像《大鳥和小鳥》中的那句話，誰知道呢（希望能！）。二是西部片和神化之間的聯繫，這一點尤為重要。

47　原書註：l'Espresso，刊載於1967年1月4日，引述自 Marco Giusti, *Dizionario del western all'italiana*, Milano, Mondadori, 2007.

莫利克奈：我想說，西部片之間是有區別的：有一些西部片，比如《革命萬歲》
（*Tepepa*，1969，朱利歐‧佩特羅尼〔Giulio Petroni〕執導）以及塞吉歐‧
考布西（Sergio Corbucci）的《雪海深仇》（*Il grande silenzio*，1968）與
《槍手大聯盟》（*Vamos a matar compañeros*，1970），帶領人們走進美洲
的革命。另一方面，塞吉歐‧李昂尼的電影並不是純粹的西部片。我相
信世人或多或少都感受到了這一點，所以他們為之著迷，無比投入，以
此表達對影片的讚賞。李昂尼的電影很難分類，我想在評論家的眼中這
些電影令人費解。

德 羅 薩：在這種分裂的歷史背景下，《狂沙十萬里》的拍攝出現了好幾次短路般
的靈光閃現。貝納多‧貝托魯奇去看了《黃昏三鏢客》的試片；李昂尼
也在放映室，以防發生放映事故，他認出了貝托魯奇，請他第二天到工
作室講講他對電影的看法。

貝托魯奇很熱情，為了給李昂尼留下深刻的印象，他說自己特別欣賞的
一點是電影拍到了馬的屁股，粗製濫造的西部片只知道從側面或正面拍
馬的鏡頭，試圖給人高雅之感。他說：「除了你，只有約翰‧福特（John
Ford）會這樣把馬匹粗俗的整體呈現出來。」

這時李昂尼提議，叫上達里歐‧阿基多，三個人一起寫《狂沙十萬里》
的腳本。於是他開始向貝托魯奇講故事……[48]

莫利克奈：1967年，李昂尼讀到哈利‧格雷（Harry Grey）的小說《流氓》（*The
Hoods*），那時候他的腦子裡就有《四海兄弟》的雛形了。在「鏢客三部
曲」之後，他本來決定再也不拍西部片。但是派拉蒙影業公司（Paramount
Pictures）有一個邀約讓他無法拒絕。李昂尼聯繫貝托魯奇和阿基多，定
好大致方向，然後和塞吉歐‧多納蒂（Sergio Donati）一起完成了劇本。

德 羅 薩：在騷動的1968年，李昂尼將《狂沙十萬里》的開場，設置在一座偏遠、
塵土飛揚的小火車站，位於虛構小鎮「石板鎮」（Flagstone）。電影開場

48 原書註：傳聞他們收到的報酬是每頁劇本7美元左右，為此還有人指責貝托魯奇為了「商業電影」背
叛了「作者電影」。

是一段漫長又微妙的沉默，長到前所未有。在我看來，這是第二次靈光閃現。

沉默來自風，來自一座嘎吱作響的風車，一扇敞開的柵欄門，黑板上粉筆的聲音，一位老鐵路工人，一個在掃地的印第安人，三個不知道在等什麼的人，一台電報機，一隻蒼蠅[49]，一列火車進站⋯⋯

莫利克奈：這些真實的聲音被塞吉歐精確地分隔開來，你會依次聽到，也會看到和聲音相對應的畫面。但畫面只出現一瞬間，很快就跳到下一個畫面、下一種聲音，之前的聲音就作為背景音。

第一個聲音，第一幅畫面，第二個聲音，第二幅畫面⋯⋯慢慢地形成一種由聲音構成的具象音樂（musique concrète）[50]，人們還可以用眼睛看到聲音，知道耳朵裡聽到的是什麼。

塞吉歐具有非凡的直覺，他應該是捕捉到了當時音樂和戲劇領域的一些觀念和潮流。他向來很關注音樂、環境音、效果音之間的比例，但是這一次，他超越了自己。《狂沙十萬里》的頭兩卷膠卷（二十分鐘）如今已家喻戶曉。一開始，我們計畫要為整組鏡頭配樂，但是走進剪輯室的時候，塞吉歐讓我聽一段他做好的混音，我對他說：「我覺得不會有更好的音樂了。」

聲音聚集在一起變成了音樂，我的沉默也是音樂。這就是我們倆的默契。

德羅薩：十多分鐘後，口琴聲出現，很快，畫面上出現了吹口琴的人。——「法蘭克？」「法蘭克沒來。」——幾聲槍響，重歸寂靜，就這樣又是十分鐘，直到法蘭克出場，帶著他的主題曲一起撕破沉默。

莫利克奈：法蘭克的電吉他失真音效首次出場，如一片鋒利的刀片割破觀眾的耳膜，就像紅髮小男孩聽到的突如其來的槍聲，他衝出家門，看到全家人被五個男人殺個精光，然後他也被殺死了。塞吉歐用亨利·方達（Henry Fonda）的臉搭配法蘭克的形象，只用幾秒鐘又顛覆了一個既定認知：

49 原書註：據攝影師托尼諾·戴利·寇利（Tonino Delli Colli）透露，他們一開始想用一隻假蒼蠅，但是拍出來太沒有說服力，於是只能在演員的嘴唇上塗上蜂蜜，默默等了蒼蠅好幾小時。

50 法國工程師暨作曲家皮耶·薛佛（Pierre Schaeffer）提出的概念，特點是將音樂的概念擴大到自然界、器具、環境等一切聲源。

美國電影總是把方達塑造成好爸爸、正面英雄，觀眾也默認他就是這樣的人。但是法蘭克不是那種人，他跟好人完全沾不上邊。

布魯諾・巴蒂斯蒂・達馬利歐再一次貢獻了完美的演奏，我們一起在錄音室找到了最合適的電吉他音色。我跟他說：「按你想的來，布魯諾，只要讓聲音聽起來像一把劍就行。」最終效果比我們在錄音室裡聽到的還要鋒利，因為電影在那之前沒有音樂，只有沉寂。經過大約二十五分鐘的音樂荒漠，吉他聲乍現，讓人喘不過氣。我想像不出更震撼更有衝擊力的效果了。

德 羅 薩：若想到時代背景，應更會覺得法蘭克的吉他激動人心：當時在義大利的電視和廣播中，滾石合唱團（The Rolling Stones）的歌要被審查很久，比如1965年的〈（無法）滿足〉（〔I Can't Get No〕Satisfaction），原因就是凱斯・理查（Keith Richards）魔鬼般的失真即興重複樂段（riff）。

方達在1975年的一次電視訪談中表示，在參演《狂沙十萬里》之前，他從來沒有看過李昂尼的電影，而他演的角色毫無疑問是一個「狗娘養的」。方達還說，李昂尼選他，是為了在他出場之前放大對他的期待。觀眾們會在銀幕上看到一個奇怪的人，一步一步逼近被嚇呆的小男孩。這時，攝影機從演員的背後繞到他的身前，此刻大家才會驚呼：「上帝啊，這是亨利・方達！」

莫利克奈：這也是塞吉歐的主意。這就是他的電影。所有元素都有多重含義。他為什麼要創造出期待的氛圍，這就是找方達來主演的原因？還是他只是單純想要這份期待？也許兩者都有。不管怎麼說，塞吉歐惦記方達很久了，但是在《黃昏三鏢客》大獲成功之後才真正有機會合作。

德 羅 薩：還有查理士・布朗遜（Charles Bronson），扮演吹口琴的人，當年他無疑是最受歡迎的演員。他的主題是如何誕生的？

莫利克奈：口琴原先只是在腳本中出現，最後成了主角之一。就像《黃昏雙鏢客》中超水準的懷錶主題一樣。

主角手中的這件樂器，逐漸成為復仇的象徵。當它在銀幕上首次出現時，它就引導著觀眾的心緒，引至眼睛無法觸及之處，超越了所身處的時空。

整部電影不時出現閃回畫面，到最後才和盤托出：一位少年被迫用身體支撐著站在自己肩膀上的哥哥，而哥哥的脖子上套著繩索，嘴裡有一只口琴。突然，法蘭克把口琴塞到少年嘴裡，他咬著口琴艱難地喘息：這就是為何口琴主題是半音階。

口琴主題必須同時具有不同功能，既要製造不協和感（半音之間的互相抵觸達到了這個效果），又要不用手就能吹出來（因為在閃回畫面中，男孩的手被綁住了），還要讓我能隨心所欲地嵌入到其他情境中。

我只用了三個音，相鄰兩個音為半音關係（如何縮減音的數量，是那段時間我一直在思考的問題）。

在錄音室裡，我叫法蘭柯・德傑米尼（Franco De Gemini）嘴裡含著口琴呼吸，然後塞吉歐來了，為了達到他想要的緊張感，他差點把演奏者弄窒息了。我記得我們先直接把管弦樂團伴奏的部分錄製好，接下來就是口琴。我會示意德傑米尼什麼時候換一個音，什麼時候變換強弱。吹出來的音不完全準確，因為演奏時的緊張氣氛，口琴的聲音在管弦樂伴奏之上搖擺不定。有時候節奏很準，有時候趕了幾拍，有時候又晚了……總之，幾乎就是在飄。

口琴主題和法蘭克的主題應該是相輔相成的，因此我在〈吹口琴的人〉（L'uomo dell'armonica）[51] 一曲中將兩個主題疊加。這樣的音色和主旨對比很有必要。

兩個人命運交纏，口琴客的身分源自法蘭克的迫害。他從中得到力量，轉換為復仇的願望，這種情感符合西部傳統價值觀，但它沒有未來，它屬於那個隨著火車的到來而即將死去的世界。

瘸腿鐵路大亨莫頓（Morton）的主題，也想表達這個走向烏托邦的絕望

51 原書註：RCA 在1969年發行了一張45轉黑膠唱片，曲目為〈狂沙十萬里（吉兒主題曲）〉（C'era una volta il West〔tema di Jill〕）和〈吹口琴的人〉。

進程。

塞吉歐把《狂沙十萬里》當作他的最後一部西部片來拍，影片顯而易見的憂鬱基調除了來自奄奄一息的舊世界，也來自他本人。

德 羅 薩：事實上，和這兩個人物的冷酷相對立的，是一股不斷蔓延的灼人哀愁，幾乎籠罩了一切。暴力和復仇之上，還有哀傷。

莫利克奈：因為這一點，本作和塞吉歐之前的電影相比顯得更加柔軟，瀰漫著無力抵抗的疲倦感，這在音樂之中也有所體現。沒有喇叭聲沒有打鐵聲，也沒有動物叫聲。我用舒緩得多的弦樂來拉長人們對時間的感覺，在吉兒的主題中，艾達·迪蘿索的歌聲也起到了相同效果。還有亞歷山卓尼的口哨聲，這是最舒緩、最有疲倦感的聲音。

德 羅 薩：女主角吉兒和土匪夏恩（Cheyenne）的主題你是怎麼寫出來的？

莫利克奈：吉兒的主題寫得有點痛苦，於是我想出了一個六度音程練習曲，八個小節裡出現了三個六度音程。

我記得我跑到了位於義大利電影實驗中心（Centro sperimentale di cinematografia）的拍攝現場，他們正在拍克勞蒂亞·卡汀娜（Claudia Cardinale）出場的一幕。那是拍攝的第一天。我第一次去塞吉歐的拍攝現場，而卡汀娜表現得非常出色。

〈永別了夏恩〉（Addio a Cheyenne）[52]則誕生於錄音室，我坐在鋼琴前即興彈出來的，塞吉歐就在我旁邊，他突然跟我說：「顏尼歐，我們把夏恩的主題給忘了！是不是？」夏恩的主題需要抓住他既滑稽又可靠，還有點邪氣的神韻，音樂結束，他一頭栽倒在地，就這麼死了。

德安吉利斯（De Angelis）的斑鳩琴讓這段主題變身美國民謠；有點走調

52 原書註：RCA在1969年發行了一張45轉黑膠唱片《永別了夏恩》（*Addio a Cheyenne*），曲目為同名樂曲和〈就像一場宣判〉（Come una sentenza）。

的酒吧鋼琴音和有點認命意味的亞歷山卓尼的口哨聲，也完成了它們的使命。

德　羅　薩：我總覺得吉兒這個人物代表了新美國，也許李昂尼也是如此看待她的，這個角色楚楚動人，同時又是利己主義者，為了保護自己或是為了一筆積蓄，可以委身任何人。

從這個角度來看，〈黃金狂喜〉一曲中艾達·迪蘿索美人魚一般動人的歌聲，在這一主題中成了美國的歌聲，令人著迷又野心勃勃，介於撫慰人心的美，以及夢一般的美之間，像一位精明賢惠的母親或情人。

莫利克奈：我首先聲明，一開始我並未想過再次使用同樣的聲音。但是顯然，越往前走，對作品某些方面越是精益求精，曾經使用過的手法也會回歸。我覺得需要一個女聲，接下來我發現，有實力又有理解力的女聲，只能是獨一無二的艾達·迪蘿索。這是個逐步揭曉的答案。

如果沒有遇到艾達，我很可能就不在西部片裡加入人聲了。曲子是為她寫的，我漸漸知道她能回饋我什麼。她會全身心投入到歌曲的演繹中，不僅能近乎完美地實現我提出的要求，還能在此基礎上有所發展。我剛把歌給她，她就已經在那個世界裡了。

▌《革命怪客》

德　羅　薩：儘管被莫拉維亞評論為對神化的神化，還有圍繞李昂尼電影的諸多傳說，《狂沙十萬里》原聲專輯由RCA發行之後，全球銷量超過一千萬張……但是，如果艾達·迪蘿索的聲音在這部電影裡是心之所向，在《革命怪客》裡則是空想，如同那個迷茫世界的生活一般遙遠，空想著逃離，逃回記憶中的愛爾蘭……

莫利克奈：艾達的聲音出現在一個節奏突變的節點：從二拍子進入三拍子的時候，旋律不斷重組、重複，給人一種一直奔跑永不停歇的感覺。這首曲子填

滿了愛爾蘭革命家約翰・西恩・馬洛里（John Sean Mallory，詹姆斯・柯本〔James Coburn〕飾）的回憶片段，他在愛爾蘭的青年時光有著大量閃回畫面，其中的對話都被音樂取代。

從整部電影的層面來說，這些音樂主題出場退場，似乎也是片中的角色，只是形式不同。有時候，角色本人像是能夠聽到配樂，還能和音樂交流。比如在臨近結尾的地方，墨西哥流寇胡安（Juan）就要被槍決，突然，他聽到不知從何處傳來的約翰的口哨聲，音樂直達他的內心，他幾乎是立刻意識到，那段主導動機（leitmotiv）[53] 將會救下他的命。

德羅薩： 又一個嶄新的音畫創意……

莫利克奈： 我和塞吉歐再一次更進一步。《革命怪客》拍的是走向末路的西部，或者說是經典的李昂尼式的西部，這是第二部以此為主題的電影長片。

我寫的主要配樂是〈愛〉（Amore）、〈革命怪客〉（Giù la testa）、〈乞丐進行曲〉（Marcia degli accattoni）、〈再見，墨西哥〉（Addio Messico）和〈弗德台地〉（Mesa verde）（最後這一首我尤其喜歡）。跟前幾部電影一樣，我會把現實中的聲音用作音樂素材。除此之外，在〈革命怪客〉中，我加入了用假聲唱出來的「scion, scion, scion」，歌詞取自主角約翰・西恩的名字。

和這個文質彬彬的人物形成鮮明對比的是另一位主角胡安，他的粗野魯莽被〈乞丐進行曲〉中一聲聲低沉的「uhà」展現得淋漓盡致，那聲音從胸膛裡發出來，聽著像打嗝似的。

胡安的扮演者是洛・史泰格（Rod Steiger），原本想找伊萊・瓦拉赫（Eli Wallach），但是史泰格剛剛以《惡夜追緝令》（*La calda notte dell'ispettore Tibbs*，1967）拿下奧斯卡最佳男主角獎，於是製片方決定還是由他出演。從一開始，約翰和胡安就注定要建立一種愛憎交加的關係，兩個人一路互相鄙視，一邊又成了最好的朋友。

為了刻畫胡安既粗獷又幼稚的性格，除了「uhà」，還需要各種滑稽、粗鄙、俗氣的音色：我再一次選擇在低音區使用低音管，某幾個音突然變

53 指一個貫穿整部音樂作品的動機。

強，或是為和聲製造一些瑕疵，造成衝突的效果，以此和斑鳩琴、竪笛和陶笛演奏的簡潔至極的複音旋律形成對比。

所有這一切都匯集在〈乞丐進行曲〉這首曲目，我做了好幾個版本。做成進行曲體裁是塞吉歐的主意，此時我與他默契極佳。

曲子最後，管弦樂登場，所有樂器一齊發聲，滑稽感仍然延續，充分描繪出了這個奇特人物的命運，甚至象徵了革命。

德 羅 薩：影片開頭，畫面全黑，幾行白字：「革命不是請客吃飯，不是做文章，不是繪畫繡花，不能那樣雅致，那樣從容不迫，那樣文質彬彬，那樣溫良恭儉讓。革命是暴動，是一個階級推翻另一個階級的暴烈行動。」然後電影出現畫面，接著 Synket 合成器產生的方波（onda quadra）[54] 音突然爆出，彷彿嘲笑著鏡頭裡出現的兩隻髒兮兮的腳，腳的主人正往螞蟻撒尿——這個人就是胡安。

莫利克奈：這是一部政治性很強的電影。不僅是開頭引用了毛澤東的話。影片開始只能聽到一小段進行曲，不久後遠處就傳來炸彈爆炸的巨響，突然間，某個遙遠的地方傳來一陣口哨聲，和畫面完全無關，口哨聲迴盪在觀眾耳邊，這時片頭字幕出現，背景音樂變成了〈約翰創意曲〉（Invenzione per John）。

〈乞丐進行曲〉是不同音樂模組的線性排布，跟之前幾部電影的配樂相比算是很傳統的手法了。〈約翰創意曲〉卻利用了不同的原則，也就是分層排布（stratificazione），這是我在探索多軌疊錄的過程中，發展出的一種創作和錄製技巧。由於控制了和聲以及對位，在整體類調性（paratonale）的音樂基調下，各個模組每一次疊加的方式都有所不同，樂譜處處有設計的可能。採用分層疊加是必然的，因為約翰‧西恩‧馬洛里的人物形象既飽滿又複雜，這是一位騎著一輛奇怪的摩托車，來到墨西哥鬧革命的愛爾蘭炸彈專家。

54 一種非正弦曲線的波形。使用電子合成器時，一般先由振盪器生成基本波形（鋸齒波、方波、三角波、噪音等），方波聽起來是頓感的，聲音突然變大，突然為零。

德 羅 薩：李昂尼一開始好像並沒有導演這部電影的打算。

莫利克奈：本來他只是製片人，沒有打算當導演。他和塞吉歐・多納蒂、盧奇亞諾・文森佐尼（Luciano Vincenzoni）一起寫了劇本，並讓彼得・波丹諾維奇（Peter Bogdanovich）擔綱導演，但是這兩人好像從來沒有意見一致的時候。傳言中也出現過吉安卡羅・桑蒂（Giancarlo Santi）的名字。但只要導演不是李昂尼，演員們便揚言罷工，而且出品方裡出資最多的那些美國人也想要他來導演。他的名字已經成了金字招牌。

塞吉歐終於在最後一刻被迫接受，於是我們所有人都邊拍邊趕進度。和之前的電影相反，我沒有在開拍之前寫配樂，而且很多進度都安排到了後期製作中。這個電影給我們大家製造了很多困難。

尤其因為時間倉促，我還不得不放棄史丹利・庫柏力克（Stanley Kubrick）的《發條橘子》（*A Clockwork Orange*，1971）……

德 羅 薩：也就是說，庫柏力克來找過你是真的……

莫利克奈：對，是真的。他很喜歡《對一個不容懷疑的公民的調查》（*Indagine su un cittadino al di sopra di ogni sospetto*，1970）裡的配樂，艾里歐・貝多利的這部作品在奧斯卡和坎城都拿到了大獎。他親自打電話來道賀，順便提到了他自己的電影。

我們開始洽談合作事宜，最大的分歧在於拍攝地點。庫柏力克不喜歡坐飛機，他想在倫敦完成全部拍攝，而我傾向於羅馬，因為我太忙了。那時候我已經在為《革命怪客》寫曲子了，最終我不得不放棄了這個邀約，太遺憾了。

沃特・卡洛斯（Walter Carlos）[55] 為《發條橘子》寫的配樂棒極了：把貝多芬的古典作品用電子合成器進行加工，真是天才。對我來說則是莫大的惋惜，錯過了和如此偉大的導演合作的機會。

德 羅 薩：你會怎麼寫《發條橘子》呢？

55 原書註：1972年，沃特・卡洛斯經歷了一場變性手術，改名為溫蒂・卡洛斯（Wendy Carlos），如今以此名為眾人熟知。

莫利克奈：我很可能會走《工人階級上天堂》（*La classe operaia va in paradiso*，1971）的方式。我覺得艾里歐・貝多利影片裡對暴力的狂熱會讓庫柏力克也為之震驚。

▌艾里歐・貝多利

德 羅 薩：你剛剛提到了兩部艾里歐・貝多利的電影；他是什麼樣的人？

莫利克奈：我們認識的時候正是1968年，因為電影《鄉間僻靜處》。那是非常精彩的一部電影，主演是法蘭柯・尼洛（Franco Nero），製片人是格里馬爾迪律師，可惜迴響不是很好。我們成了很好的朋友，他之後拍的所有電影都交給我配樂。

我們的合作為我往後的職業生涯立下好幾道關鍵的里程碑：他的每一部新作都極其強烈。艾里歐把他對現實批判的、精闢的詮釋轉化成一部部偉大的電影，高效、巧妙地描繪出人與社會之間的複雜關係。他是一位傑出的導演，超前了他所處的時代。

每次和他合作，我都努力追隨他的批判視角，並且用音樂加劇批判性：我所進行的實驗與創作出的主題，都充滿著持續性的顛覆元素。艾里歐在生活中也喜歡刺激別人，有一次我們一起審片，給我留下了不可磨滅的記憶。

德 羅 薩：我在你的眼中看到了恐懼。發生了什麼？

莫利克奈：是關於《對一個不容懷疑的公民的調查》這部電影。最開始的提議沒有得到他的認可，但是我很快又找到了方向。我把曲子錄好交給他。他堅持不讓我去剪輯室，我就沒去。事實上，在那些年，不去剪輯室成了我的習慣，我覺得那是導演的事。後來，他打電話叫我去看成片，要我提點意見。

我們約好在剪輯室見面，到了之後，關燈，開始放映。從第一幕開始到佛洛琳達・保坎（Florinda Bolkan）所飾演的角色遇害，總有什麼地方感覺不對。我聽到的音樂不像是我為這部電影寫的，而是別的什麼電影，也是我作曲的——《追殺黑幫老大》（*Comandamenti per un gangster*，

1968）[56]，一部相對廉價的電影，我為該片寫了那種討好觀眾的音樂（這種工作我之後再也沒做過了，但是那些年我會偶爾嘗試）。

我感到毛骨悚然，我看著他，一時不能理解。他會時不時給我一個信號，讓我知道他更喜歡自己挑選的音樂。保坎被殺害的時候他說：「顏尼歐，你聽，這音樂多搭啊！是不是？」這場面太荒唐、太難以想像了：一位導演用這樣的方式來否定一位作曲家的作品……

第一卷膠卷播完了，要接著播後面幾卷，這時燈亮了，我已然驚呆、石化、碎成渣了。

艾里歐湊過來問我：「那麼，你覺得怎麼樣？」

我鼓起勇氣回答說：「如果你喜歡的話，這樣挺好……」

他興奮起來，自信滿滿地說：「很完美，不是嗎？」

我默默無語，無言以對。我想，其實，我應該要讓步，畢竟他是導演，電影是他意志的體現，我能做什麼呢？

我努力忍耐、克制，但是還沒等我說話，艾里歐一掌拍在我肩上，雙手抓住我的肩膀晃了晃，用羅馬方言說道：「啊莫利克……你總是上勾，總是上勾！你寫的音樂跟這部片再合適不過了，我跟你鬧著玩呢，你是不是覺得挨了一記大耳光啊！」他就是這麼說的。

那是一個我沒有領會到的玩笑。他承認自己策劃了很久。真是前所未有的巨大打擊，但這也是貝多利。

那一刻，我第一次清楚了解到，音樂家其實是為導演和他的電影服務的。

德 羅 薩：真是永生難忘的惡作劇。1971年，《對一個不容懷疑的公民的調查》獲得奧斯卡最佳外語片，貝多利決定移居法國，因為他害怕獲獎的後續反應。你的音樂再次獲得巨大成功，你如何看待？

莫利克奈：我只寫了兩首曲子，差別很大的兩首。其中一首是三拍子，是副題音樂，在吉昂・馬利亞・沃隆特（Gian Maria Volonté）與美豔動人的佛洛琳達・保坎激情碰撞時充當伴奏；而我想在主題音樂中清晰呈現電影裡描繪的罪惡：怪誕的流行探戈，生動地表現出一位西西里警督的神經質和捉摸

56 原書註：導演為阿爾菲奧・卡爾塔比亞諾（Alfio Caltabiano）。

不定，刻畫出這位愛吹牛又貪汙受賄的殺人犯。這首探戈的旋律以及和聲都非常曖昧，同時又很好唱、好記。

我記得譜曲時，才剛把譜寫好，我突然重新檢查了一遍，仔細一想，剛寫完的這首很像我一年之前為亨利・韋納伊（Henri Verneuil）導演的《神機妙算》（*Le clan des Siciliens*，1969）寫的配樂。然後我更仔細地想了想，發覺一年前的那首主題源於我更早之前的作品，改編自約翰・塞巴斯蒂安・巴哈的《a小調前奏曲與賦格》（*Preludio e Fuga in la minore*，BWV 543）。我追求原創性，卻中了自己和自己的口味設下的圈套。

德 羅 薩：我覺得音色的選擇也是一個基本元素。

莫利克奈：樂器選擇是單獨考慮的。主題音樂由曼陀林和古典吉他開始，加入一架沒調準音的鋼琴和一支低音管，增添一點粗啞、俗氣的音色。另外，當曲子再度起音，我加上了持續不斷的電子合成器音效，我們在錄音室實驗了很久才找到想要的尖銳音色。我還想加入西西里口簧琴，呼應警督的西西里背景。我不是特別關注整體演奏，因為我想做出「粗製濫造」、不是那麼精確的錄製效果。所有的一切都要對應畫面表現出的混亂。

德 羅 薩：隔年，你和貝多利合作了《工人階級上天堂》，影片刻畫了被機械化吞沒的生活。

莫利克奈：這部電影直白激烈地講述了人和機器之間的病態關係，我需要的音樂，要能夠加劇由此產生的執念和異化。工廠生產線上工人們連續勞作，節奏緊迫，機械重複，讓我聯想到那種簡單又煩人的音樂，這種音樂是暴力，是對主角馬薩（Lulù Massa），是對他的工人同事們的宣判。

德 羅 薩：你是如何做出壓力機的特有音色的？

莫利克奈：用Synket的電子音效，再結合電吉他的短暫混響效果，這種混響效果是以悶音技法彈出的。混合的聲音和機械的聲音非常相近。

之前的《對一個不容懷疑的公民的調查》大獲成功，貝多利提出這一部的音樂不要完全擺脫之前那部。有一次，劇作家烏戈・皮羅（Ugo Pirro）對我說：「你這次寫的音樂是不是就是《對一個不容懷疑的公民的……」「不是。」我回答道，我只是想追求一種連續性，而且電影《工人階級上天堂》的控訴風格，便解釋了我的意願以及艾里歐的願望。在我看來，這部片的音樂是進化。

主題曲開頭是弦樂演奏的c小調密集排列和聲。很明顯，這些像是澆鑄、捶打的聲音都很扎實，彼此斷開，雜亂無章，彷彿自行運作的機器，構成一連串陰鬱的和聲。與之結合的是長號演奏的一段旋律，音域和強度都會讓人覺得耳朵不舒服。這段旋律想要表現的是人的聲音，主角們的聲音，他們被工廠生活摧殘，一天一天越來越不成人樣。

我為長號的粗野力道安排了一個對比：由小提琴獨奏演繹的詩意旋律，在整首曲子中出現了三次。但是超然的旋律並沒有帶來什麼幻想的餘地，壓力機每次響起時都更加強力。除了長號，在更低沉的音區還有倍低音管，更加粗嘎，跟在《對一個不容懷疑的公民的調查》中的表現一樣。你看，一想到要挑選這麼多音色，我就只想把自己關在工作室裡，除了寫曲什麼都不管……

德 羅 薩： 我知道艾里歐・貝多利和塞吉歐・李昂尼是你最親近的兩位導演朋友，你們也分享對藝術品的熱愛。

莫利克奈： 你說得沒錯。艾里歐在1970年為我引見了海鷗畫廊（Il Gabbiano）的主人弗拉維奧・曼齊（Flavio Manzi）。我們第一次去那裡還認識了古圖索（Renato Guttuso）[57]。

李昂尼夫婦以及我跟我妻子，我們有時候會一起四處搜尋畫、雕塑和古董。事實上，我和塞吉歐經常見面，在電影之外也是，我們倆自1974年以來一直住得很近，直到1981年我們全家從羅馬門塔納小鎮（Mentana）搬到EUR區的黎巴黎大道（Viale Libano）。

之前就是因為塞吉歐帶我去看房，我才買下了離他家很近的那棟美麗的

57 雷納托・古圖索（1911-1987），義大利西西里重要畫家。

大別墅。後來我們搬離那棟房子，來到現在這個離威尼斯廣場（Piazza Venezia）很近的家。

▌製片人塞吉歐

德 羅 薩：如今算算時間，我發現在《革命怪客》和《四海兄弟》之間隔了整整十三年。這麼長一段時間裡，李昂尼為一系列電影擔任了製片人，先是兩部西部片，《無名小子》（*Il mio nome è Nessuno*，1973），導演托尼諾‧瓦萊里（Tonino Valerii），主演亨利‧方達和泰倫斯‧希爾（Terence Hill）；導演達米亞尼的電影《一個天才、兩個朋友和一個傻子》（*Un genio, due compari, un pollo*，1975）；然後是柯曼西尼（Luigi Comencini）的《靈貓》（*Il gatto*，1977）；蒙達特的《危險玩具》（*Il giocattolo*，1979），一部由尼諾‧曼弗雷迪（Nino Manfredi）主演的劇情片；最後是卡洛‧維多尼（Carlo Verdone）的第一部和第二部電影，喜劇片《美麗而有趣的事》（*Un sacco bello*，1980），以及《白色、紅色和綠色》（*Bianco, rosso e Verdone*，1981）。全部由你擔任作曲。能跟我們講講這些作品嗎？

莫利克奈：作為製片人，塞吉歐可以說是非常認真，他事事用心，每一處微小的決定都會介入，因為那些影片就是這樣拍出來的：他製作電影時喜歡從內部開始構思，發展過程中一定有痛苦，但還是不斷追求完善。如果可以的話，他甚至會負責第二攝影組……我不是說他獨裁……只是說他很清楚自己要什麼。他從來不擺架子，儘管他也知道自己拍出了很多佳作。可能跟蒙達特和柯曼西尼一起的時候，氣氛最放鬆，但是跟達米亞尼一起拍攝時，某次討論就進行得很不順暢，塞吉歐突然爆發了。他跟我說：「你完全搞錯了！」

德 羅 薩：發生了什麼？

莫利克奈：我和達米亞尼商量好配樂在哪個點出現，持續多長時間，但是被塞吉歐全盤否定。達米亞尼有點失望，這可以理解，我也有點失望，但我發現在那種情況下我無話可說。

德 羅 薩：他擔任卡洛‧維多尼的製片人時，情況如何？

莫利克奈：他們感情很好。卡洛毫無疑問是一位傑出的演員與導演，除了討喜的一面，他的內心還潛藏著巨大的憂鬱。這種反差也是我為他所寫的電影配樂中想要表達的東西。只是很遺憾，完成了兩部由塞吉歐製片的電影之後，他再也沒有找過我。

▎《四海兄弟》

德 羅 薩：1984年，李昂尼作為導演的回歸之作《四海兄弟》上映。

莫利克奈：我認為這是塞吉歐的巔峰之作，我經常問自己，如果他有機會執導更多的電影，最終能達到什麼樣的高度。這個故事塞吉歐跟我講了很多年，我也早早就開始創作。儘管還不知道挑選編劇時會有多少人輪番上陣，在他的腦中，一切都早已清楚呈現。《四海兄弟》的拍攝過程複雜至極，但是他沒有把任何環節交給運氣。從電影開場不規律的電話鈴聲開始，他就想掌控一切細節。

塞吉歐把我寫的音樂帶去拍攝現場，許多隱含的、微妙的音畫同步效果藉此得以完成，在強調某些片段時也起到了決定性的作用，比如「麵條」（Noodles）到達了胖摩（Fat Moe）的酒吧，再次與昔日好友碰面的那一幕。鏡頭從狄尼洛（Robert De Niro）的一個眼神開始，他需要在某個瞬間突然眨眼睛。

德 羅 薩：從來沒有哪部電影像《四海兄弟》這樣，舒緩的音樂帶領著觀眾，從某人或是某幾個人共同回憶中的某個「他處」，躡著腳一起進入一個浩繁宏大又精雕細琢的世界。

莫利克奈：我們想擴展空間和時間，因此讓電影構建在連續不斷的閃回（flashback）和閃前（flash-forward）上。但有趣的是，該片在美國被認為太長了，於是製片方決定以順敘的方式重新剪輯，這一剪破壞了整部作品，剝奪了其生命必需的血液：時間跳躍。

德 羅 薩：《四海兄弟》的幾首主題曲是怎樣誕生的？女主角黛博拉（Deborah）的

主題曲早就躺在你的工作室抽屜了，這個大家都知道。這是怎麼回事？

莫利克奈：那是我在美國寫的。80年代初，我到達美國，準備為澤菲雷利（Franco Zeffirelli）的電影《無盡的愛》（*Amore senza fine*，1981）寫配樂，但是最後我沒有完成這份工作。通常在這種情況下，我會把寫好的曲子通通扔了，因為我覺得，如果把原本為其他人寫的音樂交給另一位導演，是很失禮的事。但是有些我覺得不錯的主題，我會自己收藏。

而我和塞吉歐從《荒野大鏢客》開始，就開創了一種不是很正派的做法，我會把其他導演不要的曲子都給他聽。好吧，如此選出來的曲子中，最著名的無疑就是黛博拉的主題，而且說實話這首曲子的情況不一樣，不是「別人不要」，是我拒絕了澤菲雷利的電影。就是這麼回事⋯⋯

德 羅 薩：雖然是為另一部電影寫的，我們無法抹殺這首曲子在整個故事中的完美表現。旋律在空間上如此寬敞，表現的是一種無邊無際的愛，也許是不可能的愛，正是「麵條」和黛博拉之間的感情，也是和那些失落在記憶中的朋友們的感情，說不定用在電影《無盡的愛》裡也合適。關於這首曲子的構思，能再詳細說明嗎？

莫利克奈：說實話沒什麼特別的，我只是突然想到了一個主意，覺得很不錯：一個第五音級的持續音下行到E大調的第四音級上，從曲調的角度來說這是一個「錯誤」的音符。這是我第一次寫出類似的音樂，以前從來沒寫過這種的⋯⋯旋律聲部中的Si，以及低音聲部中支撐起A大調和弦的La，共同創造出不協和的效果，在學校我們稱之為「變化音」（cambiata）或者「錯誤音符」（sbagliata），因為它位於所構成的和弦之外。

在我看來，這種手法用於一段沒有未來、對雙方都無益的愛情，恰到好處。間奏的旋律創作，也是基於擴展時間與空間的概念，從整體來看，不僅能夠適應塞吉歐使用攝影機的節奏和方式，在其伴奏的場景中，還能指引攝影機的動向，二者相得益彰。

德 羅 薩：這首主題和馬勒的〈稍慢板〉（Adagietto）有什麼聯繫嗎？其實後者也是圍繞無果之愛展開的……

莫利克奈：〈稍慢板〉是我一直都很喜愛的作品。但是和之前一樣：我在那首作品的基礎上進行了理想化的創作。你要知道，像《四海兄弟》這樣的電影中，一定會出現象徵性的主題，比如黛博拉代表浪漫的、傷神的、不可能的愛，但是氛圍也同樣重要，我營造的聲音「氛圍」必須和劇本裡所描述或暗示的一切協調一致，包括故事背景、美術布景、場地、色調、攝影、服裝。總之，人物周圍的每一個元素，作曲者和樂譜都要知曉。之前說到的「變化音」可以作為一個例子，除此之外我還運用了美國音樂典型的「走音」（stonazione）[58]效果。

德 羅 薩：你能舉一個「走音」的例子嗎？

莫利克奈：在我為這部電影寫的另一首插曲〈貧窮〉（Poverty）中，這一點就表現得非常明顯。聽主題的第一部分，尤其是鋼琴和單簧管一起演奏的旋律，你就會得到一個非常清晰的例子。樂曲內部的碰撞會讓人想到美國1920年代的音樂，也就是那個年代的爵士樂。我還安排了斑鳩琴，也是出於同樣的目的。

德 羅 薩：這一次，你和李昂尼之間還有互相無法理解，或者起爭執的情況嗎？

莫利克奈：一如既往……飾演少年黛博拉的小珍妮佛·康納莉（Jennifer Connelly）跟著音樂翩翩起舞，那一幕的背景樂是〈罌粟花〉（Amapola）[59]，其中連接著主旋律的模進段落像是一場無盡的冒險。塞吉歐先是在我們試錄曲子時根據音樂剪輯畫面，但是後來，他要求我根據畫面把同一首曲子用完整的樂團編制重新再錄一次。不懂這有什麼意義……
我們幾乎是以0.1秒為單位在播放畫面，進行音畫同步：三個半小時之

58 原書註：某些非洲音樂要求一定要有四分之一音（即半音的二分之一）組成的音階。當非洲音樂傳入美國，爵士和藍調音樂家利用這一特色，透過半音在和聲中的衝撞（通常是和弦中的第三音），或者通過半音旋律，來「汙染」整個樂段，就像出了一個錯誤的音，聽起來如「走音」一般。這些「錯誤」的音，彷彿在資產階級沙龍中道貌岸然的正統派身上，狠狠地踩了幾腳。

59 原書註：一首1920年代的西班牙曲，由何塞·拉卡列（José María Lacalle García）創作。

後，終於實現了他的願望，但是音樂聽起來不是很流暢，而原本的演奏並不受精密計時器的限制，更加收放自如。那一刻我對他說：「塞吉歐，我不會再重做了，你就用原始版本，就這樣！」

他只能這麼做，效果好得很。

自然誕生而發展的音樂，與受到時間限制的音樂，兩者之間到底有多大差別，有時候導演們根本想像不到。那種嚴格控制的做法需要和樂團一起研究很久，是能夠做到，但並不「真實」。幸好他最後還是聽我的，但是我們又為別的事情爭論起來。連接主題曲和〈罌粟花〉的過渡樂段，我覺得應該處理成彷彿是在夢中聽到的樂曲。於是我寫了一段非常微弱、輕盈，又有些不安的弦樂曲，但是塞吉歐覺得不好。

「不能這麼搞，不能用這種東西，」他說，「這應該是現實中的。」

於是我重新寫了第二版，過渡非常生硬，引出「歷史中的」〈罌粟花〉，也就是還原當年的風格。黛博拉真的是隨著留聲機裡的音符起舞，但我必須得說，我不喜歡這樣：我想要用我個人的做法再現那段優美動人的旋律，讓它成為我的音樂。我不得不讓步……不過塞吉歐也有他的道理。

德 羅 薩：電影中出現了〈昨日〉（Yesterday），這是誰的主意？

莫利克奈：和〈罌粟花〉一樣，在劇本裡就定好了；我只是重新編排了管弦曲。我也覺得插入這首曲子是必要的。某次電影又出現閃前畫面時，「麵條」以年老的形象重新出現：觀眾們需要知道，這個畫面意味著時間順序的抽換，我們甚至給出了確切的時間資訊，1965年，正是披頭四這首歌發行的年分。

德 羅 薩：你從什麼時候開始重新在錄音室裡指揮樂團？

莫利克奈：尼可萊最後一次指揮是在1974年。我跟你說過，很多年前，李昂尼建議我找指揮家來指揮，這樣我們就可以在錄音過程中密切交流。有一天他又提出異議：「顏尼歐，我覺得你的曲子由你自己指揮更好。」於是，我重新拿起了指揮棒。

德 羅 薩：電影中有哪些片段特別打動你嗎？

莫利克奈：當然，狄尼洛和伍德（James Woods），也就是「麵條」和麥克斯（Max）
最後對峙的那段，那天我也去了拍攝現場。還有影片開頭的幾個片段，
那些小孩開始犯罪，越來越頻繁，越來越惡劣，沒有思考沒有判斷，從
此犯罪和他們的人生、他們的世界糾纏在一起。與此同時，他們漸漸明
白自己從哪裡來，自己到底為什麼要這樣做。從一開始，我就覺得這是
一條非常強烈的故事線。

德　羅　薩：事實上，大家都會站在他們這一邊，溫柔地卸下原本堅固的道德標準。
這是一種解放的自由。

莫利克奈：有一幕讓我的心特別柔軟。「斜眼」（Cockeye），最小的那個孩子，在樓
梯上等他們的妓女女友，卻屈服於蛋糕的美味：其實這就是一群小孩，
他們只是被迫成長得太過急速。
在電影分水嶺的一幕中，主角也是「斜眼」，他被敵對幫派的一名年輕
成員一槍打死。[60] 李昂尼用慢動作完成這組鏡頭，我為此寫了一首旋律尖
屬的曲子，排簫的聲音以及一個加了漣音（mordente）的頑固低音
（ostinato）像是要捅破觀眾的記憶，就跟捅破了「麵條」的記憶一樣。
對他來說，那段記憶也有決定性的意義，是一處扯開了就無法再回頭的
傷口，他的少年時期隨之結束。下一幕就輪到「麵條」犯下殺人罪，要
被監禁二十年。

▌《列寧格勒圍城戰》與李昂尼逝世

德　羅　薩：他跟你提過《列寧格勒圍城戰》（Assedio di Leningrado）嗎？

莫利克奈：講了好幾年了。這樣的項目需要大手筆投資，不過塞吉歐手頭有很多資
源。音樂方面我們還沒有討論過，但是他跟我說，電影開場是一支管弦
樂團，正在演奏蕭士塔高維契（Dmitri Shostakovich）的一首交響樂。作
為抵抗的象徵，他們會出現不止一次，樂團的人數越來越少，還有受傷

60 以上所述的兩個場景，莫利克奈記錯了其中的角色關係：偷吃蛋糕的並非「斜眼」，而是「傻蛋」
（Patsy）；而最小的那個孩子，既非「斜眼」亦非「傻蛋」，而是多明尼克（Dominic）；多明尼克後遭「小
蟲」（Bugsy）槍殺。

的音樂家和空著的座椅。

我沒提前寫幾首主題曲其實挺奇怪的，我總有一種感覺，塞吉歐好像知道這部電影他完成不了。他得到了蘇聯政府的許可，讓他租借坦克（當然不是百分百如他所願），他還買了機票準備去實地考察，但是一直沒有成行。

塞吉歐的心臟在1989年4月30日永遠停止了跳動。在最後階段，他的身體越發沉重無力，他知道應該做個移植手術但他一直不肯，因為他怕從此要在輪椅上度過餘生。這樣做反而宣判了他的死亡。那天我趕到他家，他人已經昏過去了，癱在床上，他的侄子盧卡（Luca）告訴我一切，我才得知他的情況。當時是大清早，那天太可怕了，滿是痛苦。然而之後的日子更加難熬。

接下來是葬禮，這一段我的記憶比較混亂，因為我整個人都很混亂。參加葬禮的人數多到難以置信，現場放著我寫的曲子。我被叫到祭壇前，只說了一句話：「他為電影裡的聲音煞費苦心、精益求精，如今只剩下深深的沉默。」

我心亂如麻。逝去的是我的朋友，也是一位偉大的導演，而世人還沒有完全認識到這一點。

III
音樂與畫面

01 一位電影作曲家的思考和回憶

德 羅 薩： 你第一次看電影是什麼時候？

莫利克奈： 記不清楚了，但肯定是在1930年代，我還是個小孩子。那時候雙片聯映：成人憑一張票可以看兩場，我那個年紀的小孩子們則是免費入場。有一部中國電影，裡面的一組鏡頭讓我留下特別深刻的印象，那幅畫面一直留在我的腦海裡：銀幕上突然出現了一個雕塑之類的東西，然後居然緩緩地動了起來。真是記憶猶新。[1]

冒險片是我的最愛，愛情片就不是很對我的胃口。對於小時候的我們來說，電影是聖誕節才看的東西，像禮物一樣。

德 羅 薩： 後來你有喜歡上愛情片嗎？這麼多年來你作曲的電影裡有不少是愛情片。

莫利克奈： 我覺得有，但是總地來說，如果需要為愛情橋段作曲，我還是會保持一個相當嚴苛的距離，因為我覺得這樣的配樂，一不小心就有淪為媚俗作品之虞。無須刻意提醒，一看到這種畫面我就會自動進入警惕模式。比如1994年，我為《愛你想你戀你》（*Love Affair*）作曲，電影結尾處，兩位主角[2]在一段簡短的對話之後互相擁抱、親吻，此時鏡頭轉向紐約全景，之後就是片尾字幕。我立刻想到此處要讓主題段落反覆出現，音樂逐漸減弱，就好像兩人親吻的瞬間是獨一無二的，空前絕後的，是他們相遇的高潮，是神聖的時刻，這一刻永遠不可能重來，在發生的剎那已成回憶。然而，導演想要為最後的對白搭配輕快的音樂，從親吻的那一瞬間開始到紐約大全景，樂曲猛然漸強：這就成了真正的喜劇結局，成了兩人感情的勝利，但這說服不了我。

這類東西總是讓我心存疑慮。

1 原書註：他指的應該是電影《神女》（*The Goddess*，1934）。這部默片中有許多輔助敘事的字卡，莫利克奈所說的雕塑，正是字卡中的背景畫面。有趣的是，這其實是一張靜照，雕塑本身並不會動，然而莫利克奈在他的記憶中為這尊雕塑賦予了生命。

2 原書註：指華倫·比提（Warren Beatty）和安妮特·班寧（Annette Bening）。比提同時也是這部電影的製片人。

德 羅 薩：你不相信勝利？

莫利克奈：我不相信徹底的勝利，我覺得這種事情只存在於某些電影裡，事實確實
如此：在生活中，永遠一帆風順是不現實的。我通常不喜歡寫勝利式的
音樂，除非不得不寫。

　　《鐵面無私》（*The Untouchables*，1987）也是類似的情況，只不過這部電
影的勝利無關愛情。我記得我去紐約和導演一起待了四天，我完成了所
有配樂；我們正要告別，布萊恩（Brian De Palma）跟我說，他感覺還缺
一首至關重要的曲子。我們一首一首地檢查，「開場音樂沒問題，家庭
主題也沒問題，描寫四個人友誼的主題也在……還缺一首警察的勝利！」
我們決定我先回羅馬，在家寫幾首供他選擇。

　　我準備了三首曲子，讓兩位鋼琴家來演奏，這樣就比較好挑出彈得最好
的版本，然後寄給布萊恩。布萊恩告訴我三首都不行。我又寫了三首，
他打電話告訴我很可惜，還是不行。我繼續趕工，再次寄給他三首曲子，
還有一封信，信中我明確表示，在這所有的九首曲子中，不要選第六首，
因為我覺得最不合適、慶功氛圍最濃烈的就是那一首：用起來效果比較
差。你猜他選了哪一首？

德 羅 薩：（我沉默了一會兒，意識到狄帕瑪選的就是第六首。）

莫利克奈：你懂了……描寫愛情的電影畫面和背景音樂都是一副大獲全勝的架勢，
這會讓我產生不信任感，暴力場面也是一樣，尤其是無緣無故的暴力，
一般來說我會想用音樂來做些抵償。有時候我從受害者的角度來詮釋暴
力。從這一點來說，電影音樂可以放大或抵消畫面傳達的訊息。

德 羅 薩：對你來說打破常規重要嗎？

莫利克奈：我不能，也不想一直這麼做，但是在我看來，對作曲家來說重要的是，
在做選擇的同時，你對其他可能性也要瞭如指掌，你要知道面對畫面以
及其中深意的時候，該如何安放自己。

德 羅 薩：我們聊聊狄帕瑪：1987年的《鐵面無私》是你和他合作的第一部電影……

莫利克奈：這部電影製作精良，演員表星光熠熠，一看就很有佳片的氣質。狄帕瑪

給我很大的壓力，雖然沒過多久我就發現他其實是個非常含蓄且內向的人，但是他的工作模式把他敏感溫柔的一面都掩蓋住了。

我們合作得很愉快，兩年之後，1989年，他告訴我《越戰創傷》（*Casualties of War*）的設定，故事發生在越戰期間。我被故事中的越南小女孩揪住了心，幾個美國士兵先是拘禁、虐待她，最後將其殘忍殺害，她在一座鐵路橋上被機槍掃射，渾身都是彈孔。

那個越南女孩像一隻被擊中的小鳥，從高處墜下，無力地跌落在地。由此我想出了一個主題，只有幾個音，兩把排簫的聲音交替出現，讓人們聯想到垂死的鳥兒，翅膀漸拍漸緩。

和排簫的典型演奏曲目相比，我寫的這首曲子不太適合這件樂器，不過兩位吹奏者克萊門特兄弟（fratelli Clemente）表現得很棒。我在低音區安排了銅管樂器合奏與兄弟倆對抗，我覺得銅管樂器的聲音能充分表現出死亡擁抱了女孩從高處墜落的身體，永遠沈入在棕紅大地的懷抱中。她飛行的終點。

在這一段結束之後，合唱團重複吟唱著「ciao」（再見），這個單字在義大利語和越南語都是同一個意思。

德 羅 薩：在你們合作的三部電影之中，也許最後的《火星任務》（*Mission to Mars*，2000）是相對而言最不成功的一部。

莫利克奈：就我個人而言，這部電影給我留下了很不錯的印象。作曲時我完全走自己的路，而且在宇宙場景中，在絕對的靜默裡，我的音樂能夠完整、純粹地直達觀眾的耳膜。

當然，電影本身的口碑和票房並不成功，這點必須承認。我覺得我也有責任。另外，在拍攝過程中，我和狄帕瑪之間基本上沒有交流。

直到我快回羅馬了，在最後的音樂錄製階段，他才說要帶翻譯員來見我。那是非常詭異而神奇的一刻，差不多有整整三分鐘的時間，我們三人都

在抱頭大哭，布萊恩邊哭邊說：「我沒想到是這樣的音樂，也許我配不上。」儘管如此，之後我們再也沒有機會合作，他每每聯繫我，我們倆的檔期都對不上，很可惜。

德 羅 薩：你的這份責任感從何而來？

莫利克奈：很簡單，因為我會有感覺。我有什麼辦法呢？如果一部電影的票房不如預期，我就會覺得我有責任。

德 羅 薩：在連續的影像中，音樂要如何進入？

莫利克奈：看情況，沒有既定規則，但我比較喜歡漸入。我喜歡音樂從無聲開始，又回歸寂靜。所以這些年來我頻繁使用（搞不好用過頭了）所謂的持續音，也就是持續的低音，一般都安排給低音提琴或者大提琴，偶爾也會用在管風琴和合成器上。

音樂悄無聲息地進入畫面，觀眾的耳朵都沒有察覺：它存在，卻一直沒有向我們宣告自己的到來。這是一種中性的音樂技巧，靜態，但真實，這是經過高度提煉的音樂的「本質」，從出現之時，就為曲子的後續提供支撐。

音樂的退場也可以參照同樣的方式，審慎得體。所以，是持續音牽著觀眾的手，帶領他們去向別處，再溫柔地陪伴他們回到畫面所在的時空。

德 羅 薩：你通常怎麼選擇音樂進入的節點呢？

莫利克奈：這個問題也沒有標準答案。通常我們會看已剪好（或預先剪好）的電影，此時只差音樂聲軌。我和導演一邊看片一邊討論，一起花時間，一起決定關於配樂的一切。還有一種情況是先把音樂寫好，這不太常見，音樂源於劇本，甚至可以源於和導演的談話，比如他們會在劇本還沒出來的時候告訴我，大概有這樣的電影計畫，有什麼樣的場景、人物、構思……

德 羅 薩：你比較喜歡哪一種？

莫利克奈：當然是第二種，但這需要情投意合的對談才能做到。而且，不是所有作品都具備足夠的條件：在拍攝之前錄製音樂勢必造成預算的增加。基本上，這種做法還得要根據影片的最終剪輯進行二次錄製，修改一些不準

確的地方，還要處理一些細節、實現音畫同步等……程序很複雜。我只在少數幾位導演的作品中採用這樣的方式，比如李昂尼、托納多雷。

德 羅 薩：你能舉個例子嗎，哪組鏡頭的配樂是事先創作好的？

莫利克奈：也許最有名的鏡頭來自《狂沙十萬里》，至少在李昂尼的電影裡算得上著名橋段，就是克勞蒂亞‧卡汀娜（Claudia Cardinale）到達火車站的那一幕。

那場戲完全是按照音樂節奏來構思的。吉兒（Jill）慢慢明白沒有人會來接她，她看向時鐘，音樂進入，持續音支撐並引入了第一段主題。吉兒往前走，進入一棟建築，她向站長詢問消息，攝影機從窗外窺視她。這時艾達‧迪蘿索（Edda Dell'Orso）的歌聲響起，之後是猛然增強的法國號，引出了接下來的全體管弦樂團合奏。為了這一段配樂，李昂尼用了推軌與橫搖，然後讓鏡頭從窗戶慢慢上升，拍到卡汀娜走進城市。從一處細節過渡到整座城市，從一個孤零零的聲音過渡到整個管弦樂團。但是我不用為了湊上這些時間節點去調整音樂，是塞吉歐用鏡頭的運動來適應音樂。另外，他拍攝畫面時，鏡頭的運動軌跡和馬車車廂以及人物的運動軌跡也是同步的。

李昂尼執著於每一處細節。

德 羅 薩：有傳言說這組鏡頭引起了庫柏力克的注意，他打電話給李昂尼問他是怎麼做到的……

莫利克奈：很多人問他那鏡頭，其中就有史丹利‧庫柏力克。他問他怎麼樣才能讓一位作曲家寫出如此同步，又如此自然的曲子……塞吉歐回答得很簡單：「音樂我們事先錄好了。畫面場景、鏡頭運動和鏡頭切換都依照音樂來安排，在拍攝現場，我們把音樂用最大音量放出來。」

「當然，這很明顯。」庫柏力克說。

確實明顯，但並不當然，因為在電影界，音樂總是最後才考慮的東西。

德 羅 薩：在你看來是什麼原因？

莫利克奈：也許是默片時代的傳承，那時候的電影音樂，經常是由一位鋼琴家現場

即興演奏。

當然，這樣的慣習，也有意識型態上和實務上的原因。

比如，曾經有許多著名作曲家看不起為電影做陪襯的那種音樂：史特拉汶斯基就認為，這種音樂的任務是為對話伴奏，還不能打擾到對話本身，也不能喧賓奪主，就像咖啡廳的背景音樂一樣，而薩堤（Erik Satie）則說這是「擺設般的音樂」。

其實現在還是一樣，音樂是一種能夠傳遞訊息的語言，但是人們對此不以為然，覺得音樂只是背景。如此偏見，致使電影作曲家自身也普遍低估自己的工作，遷就導演和製作方，快餐式地完成作品，甚至成套堆砌老伎倆舊招數。

德 羅 薩：那麼如果電影已經拍好了，你是怎麼做的呢？

莫利克奈：我和導演一起看剪接機，一起審片。我會記很多筆記，蒐集有用的資訊，記錄導演的想法和要求，一起決定音樂的進入點和退出點。我們用計時器記錄每段配樂所需的持續時間，再逐一加上簡單註記，用來提醒從這一段到下一段需要做什麼，然後我會加上識別用的字母以及時間碼（用於膠卷的通用計時法）。

如果可能的話，我會跟導演討價還價，為每首曲子的開頭結尾都多爭取幾秒鐘時間，好為音樂的進入和退場做準備，這個我之前提到過。這是第一步工作。接下來的工作，就是不斷地互相妥協，總有新的要求需要回應。

作曲者必須對電影結構中的所有聲音和畫面都了然於心，並要有自己的創意，還要想好如何和導演步調一致。

到了這一步，我們就可以回家，把自己關在工作室裡，用辛勞的汗水找到屬於自己的方案。

德 羅 薩：你覺得和導演之間的關係重要嗎？

莫利克奈：這是整個流程中最微妙的一環。也是最重要的一環。導演是我效力的電影作品的主人，創作階段的交流討論基本上都能激勵我，給予我多重視角，促使我不斷創新。如果到了製作階段還缺少這種碰撞，氣氛太過平

靜的話，我甚至會有一點「被拋棄」的感覺，這樣交出的成果，我覺得不能表現出自己的最佳水準。

不管怎麼說，良好的溝通都是有益的，觀點一致自然相得益彰，意見相反正好切磋琢磨，讓實踐方法在交流中逐漸成形。

德　羅　薩：什麼樣的情況下會「太過平靜」？

莫利克奈：跟好幾位導演合作的時候都會變成這樣。我舉幾個例子：卡羅·利札尼（Carlo Lizzani）、塞吉歐·考布西（Sergio Corbucci），還有帕斯夸萊·費斯塔·坎帕尼萊（Pasquale Festa Campanile），最後這位甚至在剪輯前都沒來錄音室聽音樂過。

幾次合作之後我對他說，這個習慣要是不改，我就再也不接他的電影了。他對我說，音樂和布景、影像以及劇本都不一樣，音樂有自己的生命，是完全獨立的，如果一位導演想要控制音樂的某些方面，那只是導演的幻覺。

這種說法讓我困惑，也讓我思考：他在含蓄地表達對我和我工作的信任，而且他的話很有可能就是事實。面對作曲家的決定以及音樂，導演們常常覺得自己無能為力。

德　羅　薩：你對他還有什麼其他印象嗎？

莫利克奈：他是一個很討人喜歡的男人，總是在和他心愛的女人講電話。當然，電話那頭每次都是不同的人。

我總是能跟那些在攝製過程中缺少交流的導演建立起牢固的友誼，或者能夠在性格上互相吸引……在那之後，我和佩卓·阿莫多瓦（Pedro Almodóvar）的合作也遇到了同樣的問題，我們在1989年合作了電影《綑著你，困著我》（*Légami!*）。我至今仍沒搞清楚，他對我的音樂到底喜不喜歡……

德　羅　薩：阿莫多瓦也沒有來過錄音室？

莫利克奈：不是，他來了，他參與了所有在羅馬的音樂錄製。問題是他總是說「好的」，沒有絲毫激動、熱情或者投入的跡象。對他來說什麼都是「好的」。

我會忍不住想，他表現得那麼平靜是不是因為他其實什麼都不喜歡。幾年之後我在柏林遇到他，我們倆都是去領獎的，我對他說：「你跟我說實話，《絪著你，困著我》的音樂你到底喜歡還是不⋯⋯」他沒等我問完就異常熱情地回答我：「喜歡得不得了！」說完他突然爆笑起來。說不定他根本都不記得了⋯⋯

到現在我還保留著這個疑惑：他喜歡還是不喜歡？那次他說的「不得了」我總感覺不可信。

德 羅 薩：《絪著你，困著我》的音樂主題很有生命力。

莫利克奈：是的，我喜歡這樣的旋律。其實，如果聽到了意料之外的音樂，有些導演是需要時間來消化一下的：每一位導演在構思電影時對音樂都有自己的期待，基本上是他在某個地方聽過的一個片段，但他也不是很清楚到底是什麼。有的時候他們能接受，有的時候不能。

▍如果沒有主題？那我會更興奮！

德 羅 薩：你覺得導演們根據畫面來應用音樂的方式有所改變嗎？

莫利克奈：有，我覺得改善得恰到好處。我一直努力把我的工作模式，我堅持的手法和思路傳達給共事的導演們，我想要建立一種更加自覺的關係。導演們必須明白我為何一定要這樣或那樣配器，因為不同的樂器編配能讓主題面目全非。

說到主題，有時候我會想迴避，但是基於其必要性和導演自身的意願，又不得不實現。有時候我甚至會覺得，其實他們找我來，就是想要一段好聽的主題。

德 羅 薩：你所做的主題，你的妻子瑪麗亞都是第一個聽到的人，並對主題做出評判，這是真的嗎？

莫利克奈：是真的。導演們偶爾會從我給出的備選曲裡挑中不怎麼好的那些。我只能盡我所能去補救，比如在樂器編配上下功夫。我知道，我只能給他們聽真正的好曲子。於是我想出了一個辦法：所有曲目都要先通過我妻子

的耳朵。她會直接給出意見：「這首留著；這首不要；顏尼歐，這首很普通。」

她並不懂音樂技巧或是理論知識，但是她和聽眾們共享同樣的直覺。而且她很嚴格。問題解決了：從此以後，導演們只能在瑪麗亞選好的曲子裡再做選擇。反過來說，如果曲子是無主題的，那責任就不在導演或是我妻子身上了，在這種情況下，這些曲子都是我本人的選擇。

德 羅 薩：一般來說，你會提供幾個版本的主題？

莫利克奈：我會給導演聽很多片段，讓他有充分的選擇空間。每一個主題，我會提供四、五個版本。因此，我會準備大約二十首曲子，面對這麼多曲目有的導演會非常迷茫。但是迷茫過後，認真思考，他們會找到正確的方向。我們一遍遍重聽曲子，一起讓整體配樂變得越來越好。

和同一個導演合作到第八、第九部作品的時候都還是這個模式。

他們常常來到這間客廳，我在鋼琴前坐好，我們開始試聽曲子。

德 羅 薩：這件樂器陪伴你多長時間了？（我指指鋼琴，就在我們坐著的沙發旁，在客廳寬敞明亮的大窗戶下）

莫利克奈：我記得應該是從70年代初開始。雖然在學習作曲的第九年我通過了鋼琴考試，但我從來不是一個真正的鋼琴家，不過我還是覺得我需要一台鋼琴。於是我打電話給布魯諾·尼可萊，跟他說：「布魯諾，我要買鋼琴。你幫我一起選吧。」最後就是他幫我選了這台鋼琴。一台很棒的史坦威（Steinway）平台鋼琴。

尼可萊是我很好的朋友，我很想念他。

德 羅 薩：你的許多作品都是由他指揮的，除此之外，布魯諾·尼可萊作為作曲家還跟你聯合署名了不少電影。

莫利克奈：確實是這樣，但是我想在這裡把這件事一次講清楚，因為這麼多年來一直存在著一些不準確的說法。

首先我必須說的是，我找布魯諾跟我一起工作是因為他是一位頂級指揮家：我還在音樂學院的時候就久仰他的大名，我很尊敬他，我的許多電

影配樂作品都交給他，他在錄音室指揮，讓我能夠協助導演精確校準音畫同步。

但是最近，我讀到一些極為不負責的文章，其中一篇的作者認為那些聯合署名可能讓我們的友誼產生裂痕。另一個人甚至寫說我們為了爭奪某個共用的創作手法而對簿公堂⋯⋯還有一些人把尼可萊描述成我的「祕密幫手」，說我有些作品其實是他寫的。全部都是無憑無據的猜測，是報紙捕風捉影亂寫一通的產物！（看起來很生氣）

我的曲譜，從最初的構思到最後對編曲的一遍遍加工，都是我一個人親力親為。另外，從來沒有什麼官司，因為沒有什麼需要調查的：我和布魯諾之間的一切都公開透明，堂堂正正！

你也知道，《荒野大鏢客》大獲成功之後，所有人都想找我做西部片。1965年，亞柏托・德馬蒂諾（Alberto De Martino）邀請我為《林哥出戰》（*100.000 dollari per Ringo*）作曲，但是當時我正在忙李昂尼的《黃昏雙鏢客》。所以對於德馬蒂諾的懇切請求，我回覆他：「亞柏托，謝謝你想到我，但是你為什麼不找布魯諾・尼可萊呢？他是非常合適的人選。」於是《林哥出戰》，以及德馬蒂諾接下來的另外兩部電影，都邀請了布魯諾來配樂。等到亞柏托・德馬蒂諾籌備《戰鬥雄獅》（*Dalle Ardenne all'inferno*，1967）的時候，他再次聯繫我：「顏尼歐，這一次你一定要接。」我毫不猶豫地拒絕了，告訴他我不能頂替布魯諾的位置。但是導演比我還堅決，最後，我和布魯諾共同協商，一致同意一起來做這部片子：他寫一半，我寫一半。從那以後，德馬蒂諾的所有作品，只要叫了我倆其中之一，我們就一起署名，其中一部電影的音樂是布魯諾準備的，還有一部完全是我寫的，但是我們同樣選擇把兩個人的名字都放上去。除了《情郎情狼》（*Femmine insaziabili*，1969），這部電影只寫了布魯諾的名字。

《反基督者》（*L'anticristo*，1974）拍完之後，另一位導演找到布魯諾，他說想要莫利克奈與布魯諾的組合來為他作曲。但是我不想創造出一個類似蓋瑞內和喬凡尼尼（Garinei e Giovannini）這樣的標籤，我覺得這樣不管是對布魯諾還是對我的職業生涯來說，都會有一個不便之處：工作

兩個人做，個人收入就只有一半。

我立刻找布魯諾聊了這個想法，我說我覺得我們應該走出各自的路。之後我們就是這麼做的；我們的友誼毫髮無損，堅固如初。

德　羅　薩：我們剛剛說到如何準備一段主題。那麼管弦樂編曲你也會創作多個版本嗎？

莫利克奈：有時候會。我通常會在錄製音樂的時候觀察導演。某些「危險」的曲目，也就是那些比較具有實驗性的，我也知道風險太高，我會另外準備一個完全不同的版本，更加保守，更容易接受，以防導演說要換。朱賽佩‧托納多雷（Giuseppe Tornatore）──我都叫他佩普喬（Peppuccio）──有一次問我，新曲子寫那麼快是怎麼做到的。我回答他：「我早有備案啦。」

德　羅　薩：所以你經常感覺到主題帶給你的限制？

莫利克奈：幾年前我曾沉迷於消滅主題。當時我一直覺得自己和導演「建立在主題之上」的關係制約性太強，那段時期很漫長。1969年，鮑羅尼尼拍了一部非常有哲理的電影，片名叫《她與他》（L'assoluto naturale），改編自高夫雷多‧帕里塞（Goffredo Parise）創作的同名戲劇。配樂錄製進行到第三輪，也就是最後一輪，他全程沒跟我講一句話。這不是鮑羅尼尼的風格，他通常會非常積極地給我反饋。但是那一次，他一言不發，只顧埋頭畫畫，看都不看我一眼。他在畫一些哭泣的女人的臉。

我突然問他：「莫洛，音樂怎麼樣？」

他頭也不抬地忙他的畫稿，「我一點也不喜歡！」這是他的原話。

「怎麼會？那你為什麼要等到最後一輪錄製了才說！」我問他。

「這兩個音……我無法認同。」他的結論簡潔明瞭。

那次我寫的主題只用了兩個音。我跟他說，我馬上加上第三個，很快就能搞定一切。我去找管弦樂團，飛速完成必要的修改。這一次反響好多了。我們把已經錄了兩遍半的所有曲子從頭再錄過。最後，一切「搞定」。

這件事過去十年之後，有一天，我在西班牙廣場碰到他。十年間我們一起拍了無數部電影，他跟我說：「我今天重聽了你為《她與他》寫的曲子。

你知道嗎，那是你為我寫的所有曲子裡最好的。」

他的話讓我想到一個現象。新生事物剛出現時總是寸步難行，不論導演還是世人都拒絕接納「非主流」的事物。但是隨著時間的推移，這些創新終將煥發出原本的光彩，銘刻在大家的記憶裡。

這是我對鮑羅尼尼那番話的理解，因為我為他寫的其他音樂也都一樣好！總之，他的評價給了我很大的滿足，但同時也是一記當頭棒喝。

▌朱賽佩・托納多雷

德羅薩： 跟你合作最頻繁的那些導演之中，有哪一位在音樂方面有所進步嗎？

莫利克奈： 進步最大的是托納多雷：如今他甚至偶爾還能給我提個建議，這在我的經歷中是前所未有的。有時候他聽出一個大三和弦第一轉位，整張臉都會亮起來。最近幾年，他的音樂知識和音樂直覺都有了飛躍般的提升，他就像海綿一樣吸收一切術語，他的語言越來越專業，現在能夠勇敢地運用音樂術語來描述自己的感覺了，還能描繪——按照他的話來說——他的「幻想」。我們在工作上的配合也非常和諧。

佩普喬創作了許多非常重要的作品，涉及的題材多變，含義深刻，並且和我們的存在密切相關。

舉個例子，《真愛伴我行》（*Malèna*，2000）就包含了各種意義……

德羅薩： ……這部電影讓你又一次獲得了奧斯卡最佳原創音樂提名……

莫利克奈： 是的。那是2001年。要知道，撇開這個提名不說，我本身也很看重這部電影，因為它的鏡頭直視女性生存境況，以及這個命題之下敏感又不容迴避的問題。托納多雷給我們看的只是電影，但是在過去還有現在，女性在男權社會中遭受不公正待遇，這種事真實上演了多少次？數都數不清。太常見了，尤其是在義大利，一位女性僅僅因為某個冠冕堂皇的理由，就可以被無情地宣判有罪，這麼做的目的，好像只是為了顯示她比男性要低一等。這種觀念我當然極其反感。

在這部電影裡我用了一些幾何學以及數學的處理方法，以此搭建出的樂段和琶音就如那些愚蠢的刻板印象一般不知變通。主旋律則從中掙脫出

來，去到完全不同的地方。也許想要飛到烏托邦，或者至少找個自己喜歡的去處。

德 羅 薩： 你們初次合作的成果是《新天堂樂園》（*Nuovo Cinema Paradiso*，1988）。合作的契機是什麼？

莫利克奈： 法蘭柯·克里斯塔迪希望我能為他製片的一部電影配樂。我的工作表已經排得很滿了，而且正準備開始寫《烽火異鄉情》（*Old Gringo*，1989）的配樂，那部電影由路易斯·普恩佐（Luis Puenzo）導演，珍·芳達（Jane Fonda）、葛雷哥萊·畢克（Gregory Peck）、吉米·史密斯（Jimmy Smits）聯合主演。我回覆他說我沒時間。這時候他突然要掛電話，還非掛不可，我都有點不爽了。過了一會兒他又打回來，說總之他先把劇本寄給我了：「讀讀看，然後再做決定！」

我讀完了劇本，因為我們是很好的朋友，那麼多年我們一直合作愉快。當我一口氣讀到最後的親吻鏡頭，我知道自己陷進去了。我離開了《烽火異鄉情》，加入《新天堂樂園》。

生活就是這樣，有些相遇是無法預見的，你需要鼓起勇氣做出選擇。在劇本上看到最後一幕戲我就已經深受觸動，看到托納多雷把這一幕搬上大銀幕，我更加確認，我對他的敘事才能和導演才能的第一印象是準的。他把被神父刪掉的接吻鏡頭接在一起，以此講述電影院的歷史，真是絕妙的主意。

我立刻準備了這部電影的主題曲：〈新天堂樂園〉（Cinema Paradiso）。

德 羅 薩： 另一方面，你寫了愛情的主題，出現在片尾的接吻鏡頭，以及主角多年後回到兒時房間的鏡頭。這首曲子寫了你和你兒子安德烈（Andrea）兩

人的名字，具體來說是如何創作出來的？

莫利克奈：我把一段由他原創的主題拿來，做了一些微不足道的修改，因為他寫的已經很好了。這部電影的所有曲目都寫了我倆的名字。

我們還一起署名了托納多雷接下來的兩部電影，雖然這兩部的配樂都是我自己寫的。我這麼做主要是出於迷信：第一部電影，我們聯合，大獲成功，我希望接下來的電影也能如此。

安德烈也成了出色的作曲家，他還學了樂團指揮……儘管我曾經為他從事音樂相關職業深感擔憂，因為這條路向來難走，而且永遠無法做到穩定。但是現在我想說，我很高興他堅持了自己的選擇。其實那首愛情主題已經完全展示了他的天賦。

德 羅 薩：你和托納多雷一起完成了十一部電影……

莫利克奈：準確地說是十部半，因為〈藍色的狗〉（*Il cane blu*）——片中有許多音樂，但幾乎像是部默片——其實只是分段式電影《尤其是在禮拜日》（*La domenica specialmente*，1991）中的一個片段。

2013年某日，佩普喬打電話跟我說：「你知道嗎，今天是我們的銀婚紀念日。」二十五年就這麼咻地過去了，真是不可思議！

我和托納多雷的友誼深厚堅固，我感覺這樣的關係在工作上對我也有很大的推動。他是一位很有實力的創作者，才華橫溢，做事一絲不苟。是的，他的作品總是讓我激情澎湃。所以，我所說的工作上的推動，除了指他的電影所呈現出的技巧、品質和內涵，也是指他真的很會花心思，動腦筋。音樂在時間和空間上都佔據相當大的比重，為了將音樂發揮到極致，他會思考如何在畫面和聲音之間展開一個音樂構想，如何將它們融為一體，哪些情緒要放大，如何實現……在這一點上，我也和佩普喬默契一致。不過這樣的關係很難得。

德 羅 薩：《海上鋼琴師》（*La leggenda del pianista sull'oceano*，1998）的配樂很耗費精力嗎？

莫利克奈：那是一部鉅製，只要聽幾段主題的幾處編曲就知道了。

我寫了很多首曲子，風格各不相同，我在完整的管弦樂效果中，經常融

入雜音般的爵士樂音色。但是我必須承認，關於主題曲〈愛之曲〉（Playing Love），我更喜歡的也許是更簡單的那一版，鋼琴獨奏版，這一版出現時，畫面中的主角「1900」[3]正在演奏，一台簡陋的留聲機記錄著他的表演，而他透過舷窗看到了心上人的面容。

有一個問題，我第一次讀劇本的時候就注意到了，上面寫著「前所未聞的音樂」。這句話是原著作者亞歷山卓・巴瑞科（Alessandro Baricco）小說裡的原句，側面描寫了「1900」的演奏，被佩普喬用在劇本裡。當然，文字很美……但如果接下來，輪到你來把這個「前所未聞」化成樂曲，你會怎麼做？

在技術層面，我也遇到了無法想像的難題，當然，這部電影也是好多年前的事了。你還記得「1900」和傳奇爵士鋼琴家傑利・洛・莫頓（Jelly Roll Morton）對決的場景嗎？

德 羅 薩：當然……

莫利克奈：那好，傑利・洛・莫頓的音樂錄音因為都年代久遠了，唱片音質很差，所以不能原封不動搬到電影裡。找人重新彈奏是可行，但那樣會失去莫頓獨特的指法。拯救我們的是法比奧・文圖里（Fabio Venturi），我們的錄音師。

我們一起把感興趣的曲子蒐集起來，透過數位處理以及MIDI製作，成功地確定了每一個音符的強弱變化。

德 羅 薩：「1900」最終戰勝莫頓的那首曲子呢？那首曲子不僅點燃了大廳的火熱氣氛，還點燃了鋼琴弦。

莫利克奈：那首曲子難度極高，優秀的吉達・布塔（Gilda Buttà）以高超的技巧為我們做了出色演奏。我們從曲子中截取一部分做多軌疊錄，這樣就能呈

3　《海上鋼琴師》主角全名為「丹尼・柏曼・T・D・檸檬・1900」（Danny Boodman T. D. Lemon 1900）。

現出多架鋼琴同時彈奏的效果，而佩普喬的剪輯也很有說服力。

德 羅 薩：你為托納多雷所做的電影原聲帶中，如果要你選其中一張，其他都扔掉，你會選哪一張？

莫利克奈：你這是強人所難。我哪個都不想扔掉，因為我愛我創作的一切。但是如果必須選擇，我覺得就音樂和電影之間的融合度而言，達到最高水準的是《海上鋼琴師》、《裸愛》（*La sconosciuta*，2006），以及《寂寞拍賣師》（*La migliore offerta*，2013）。也許《幽國車站》（*Una pura formalità*，1994）還在這幾部之上，我覺得那部電影很特別。

德 羅 薩：《幽國車站》中還出現了羅曼‧波蘭斯基（Roman Polanski）的身影，他飾演一位警長兼精神分析師……

莫利克奈：我和他合作過兩次。第一次是為他的電影《驚狂記》（*Frantic*，1988）配樂，那部電影的主演是哈里遜‧福特（Harrison Ford）和艾曼紐‧辛葛娜（Emmanuelle Seigner，後來成為波蘭斯基的妻子），第二次就是托納多雷的《幽國車站》，他和傑哈‧德巴狄厄（Gérard Depardieu）同為主演。我曾在劇場看過波蘭斯基演出卡夫卡《變形記》（*Die Verwandlung*），印象深刻：他是一位偉大的導演，也是一名傑出的演員。一個智慧、正派、和藹、慷慨的人。

德 羅 薩：能講講《驚狂記》嗎？

莫利克奈：我不記得我們是怎麼聯繫上的了，但是一見面他就讓我看電影。第一次看過那部片後，我的靈感立刻迸發。那是一部犯罪驚悚片。
我提前列了一份和弦表，在此基礎上嘗試不同的創意。《驚狂記》的主題是組合式的，跟〈約翰創意曲〉類似，但是更複雜一些。你可以在電影《教會》的主題曲〈榮耀安魂曲〉（Requiem glorioso），也就是後來的〈宛如置身天堂〉（On Earth as It Is in Heaven）裡聽出一些相似之處。但是這一點在《驚狂記》的主題裡要隱晦得多，只有專家級的耳朵才能捕捉到。

德 羅 薩：你對德巴狄厄有什麼印象？你配樂的很多電影都有他參演，在《幽國車

站》中他還演唱了你寫的一首歌曲〈記住〉（Ricordare）……

莫利克奈：那首歌本來準備找克勞迪歐・巴雍尼（Claudio Baglioni）來唱。我們約好時間，他到我家來試唱了一下，演繹得很好，但是後來事情沒成。後來，佩普喬親自寫了歌詞，我們考慮讓德巴狄厄來唱。

我還記得我們在錄音室裡的場景：我告訴德巴狄厄幾處定好的起音位置，最終他的表現相當不錯。當時，我想出了「記住」這個單詞，直接放到旋律開頭：「記住，記住……」

▎ 電影中的歌曲、歌手以及音樂的適應性

德 羅 薩：電影中插入的歌曲你會參與嗎？

莫利克奈：看情況。一般是和導演達成一致後由我創作插曲，但是歌手的選擇全權交由製片方負責：沒有一位歌手是我找來的。只可惜，尤其是在現今，電影裡用哪首歌基本上跟導演或作曲家的意志無關，而是交由那些急於求成的製片人來決定。

這些年我拒絕了很多製片人，因為有些人叫我為電影作曲，卻在最後階段又跳出來說必須插一首歌進來，多半是那種已經名列各大榜單的熱門歌曲。

德 羅 薩：那是什麼時候的事？

莫利克奈：發生過好幾次。澤菲雷利的《無盡的愛》在最後階段被我拒絕，就是因為這個原因。我們講過，我為了那部電影趕到美國，在洛杉磯寫了好幾段主題，其中有一首後來成了《四海兄弟》中黛博拉的主題曲。

當然，我已經跟製片方簽好合約，然而在一次交談中，澤菲雷利提到我們需要用一首萊諾・李奇（Lionel Richie）創作的歌曲，這首歌由萊諾・李奇和黛安娜・羅絲（Diana Ross）合唱。

我覺得太荒唐了，一部電影作品，作曲是寫我的名字，卻要插入其他人

寫的曲子。澤菲雷利跟我解釋說，這相當於在我的合約條款之上追加協議，但是對他而言，他和那位美國創作歌手還有另外的合約需要遵守。他叫我睜一隻眼閉一隻眼。

我對他說：「法蘭柯，我們簽的合約裡沒有寫這個。這電影我不做了。」他堅持了一下，但我還是說要放棄。製片方還算誠實，為我之前做的工作付了錢。我和澤菲雷利再次合作是九年之後的事了，是梅爾·吉勃遜（Mel Gibson）主演的《哈姆雷特》（*Hamlet*，1990）。

第二天，錢包裡塞著這九天待在洛杉磯的報酬，我離開了美國。

後來，當李昂尼聽到這段主題旋律時，他就很想放進他的電影。他一聽就愛上，而當他得知關於這首曲子的來龍去脈時——他總是想掌握一切細節——他發表了一番辛辣的評論。他對待同行總是毫不留情。

德 羅 薩：你覺得歌曲是一種不太重要的類型嗎？

莫利克奈：我不這麼認為，這類音樂我自己寫過很多，我對歌手和歌曲沒有任何意見。但是，為一部電影寫音樂的任務交到手上時，作曲家是會整體考慮的。在最後一刻黏上一個感覺完全不同的音樂，這種事一定要慎之又慎，不能這麼做……

還有一首曲子也有個離奇的故事，就在近幾年，是昆汀·塔倫提諾和他的《決殺令》（*Django Unchained*，2012）。

德 羅 薩：你說的是〈所謂伊人，在水一方〉（*Ancora qui*），艾莉莎（Elisa Toffoli）演繹的那首？

莫利克奈：對。我們共同的發行商（卡泰麗娜·卡塞利〔Caterina Caselli〕的唱片公司 Suger）來聯繫我，跟我約歌。我同意了，寫好總譜寄給了艾莉莎。我們錄了 demo，音樂和歌聲結合，送到美國讓塔倫提諾聽。

他太喜歡這首歌了，甚至沒叫我再錄一個正式版，直接把 demo 用在電影中，而正式版只出現在專輯裡面。

塔倫提諾在運用音樂方面有自己獨特的一套，但是那一次他居然直接用了一個臨時版！

你們現在看那部電影，裡面就有那支 demo，我還是沒弄明白為什麼。

也許他就是想要這個感覺，或者他以為那就是正式版⋯⋯

還有一種完全不同的情況，歌曲在最初的劇本階段就規劃好了，它對整部電影與故事都具有特殊意義，當然這也影響了音樂的表達。

舉個例子，對蒙達特的《死刑台的旋律》來說，請瓊‧拜雅來演唱是早就想好的，理由很明確。最重要的是，故事本身解答了為什麼要邀請她加入。托納多雷的《幽國車站》也是這樣，〈記住〉那首歌有特殊的象徵意義與功能。

德　羅　薩：對於電影空間內部的音樂，也就是源自場景內部的音樂，你又是如何處理的？

莫利克奈：我一直熱衷於區分畫外的背景音樂和源自場景內部的音樂，後者的源頭可能是電唱機，舞廳，或是汽車收音機。在寫這種源自場景內部的音樂時，我甚至可能會故意寫得差一點，因為這類音樂通常是次要的，我不希望跟其他的畫外音樂混淆。

一種是畫外音樂，反映出我對電影及人物的理解和想法，另一種是畫面中某個聲源不經意間發出的聲響，我覺得應該要強調兩者之間的區別。除此之外，我們之前也說過，從收音機或者場景中傳出的樂聲，還可能對劇情起到某種重要作用。

德　羅　薩：你覺得音樂能在多大程度上適應特定的畫面呢？

莫利克奈：這取決於你想要表達多少。這麼多年的配樂工作讓我確定了一件事，音樂對於電影、故事、畫面來說有著特殊的可塑性。這種適應性你可以在只有一兩段配樂主題的電影裡找到蛛絲馬跡。你會發現，同樣一首曲子應用到不同的畫面上，呈現出的特性截然不同。

《對一個不容懷疑的公民的調查》這部電影我只寫了兩段主題，一直重複出現。這就是一個很好的例子：貝多利的精心剪輯讓主題呈現出不同感覺。

德　羅　薩：你覺得對於特定的某一組畫面來說，有「完美」的音樂嗎？

莫利克奈：我不會那麼絕對，雖然每一段樂曲都有自己的特點，能喚起不同的情感，

但是我覺得應該不存在所謂「對」的音樂。電影配樂的運用蘊含著詩意，於是成了神祕的經驗主義。音樂和畫面會如何混雜，其決定因素無法由作曲家完全掌控。音樂的應用可以有很多種方式，很多種目的。這種多樣性揭示了我剛剛提到的神祕性。

即使同一個模進也可以有多種應用方式，有些效果會優於其他，但是達到某種程度之後，就是演奏的問題了。為了講得更清楚些，我們舉個例子。我很喜歡尼諾‧羅塔為費里尼寫的配樂，有幾部電影尤其喜歡，比如《卡薩諾瓦》（*Il Casanova di Federico Fellini*，1976）。但是如果讓我來做，我會寫出完全不同的音樂，未必他寫的就一定更「對」。反之亦然。

德 羅 薩： 我覺得對於音樂和畫面的關係，你已經形成了非常靈活的視角……

莫利克奈： 幾年前，我曾經是某個評審團的成員，在斯波萊托（Spoleto）的一次音樂研討會上，我發起了一場實驗：十位作曲家為同一場戲配樂，每個人都有跟導演交流的機會。這樣的設置注定催生出五花八門的創意，各有各的妙處。

那麼問題來了：哪首樂曲最好？哪個效果最佳？

我們只能確定，同樣的畫面搭配不同的音樂會呈現不同的氛圍，從而影響到觀眾的觀感。但是我們沒有辦法很肯定地選出一段「更對」的音樂：最終的成果，往往受到各種變量的共同影響。

塔倫提諾就在這點玩了很多花樣，他經常從老電影裡把我寫的音樂提取出來，用在自己正在拍攝的新畫面上。

▌昆汀‧塔倫提諾

德 羅 薩： 對於塔倫提諾，以及你們之前合作的其他作品，你如何評價？

莫利克奈： 塔倫提諾在我心目中一直都是一位偉大的導演。他的電影每一次都震撼整個電影界。

他的電影我有的喜歡，有的不那麼喜歡，例如，《決殺令》就不是我的心頭好：這部作品以一種嶄新的方式揭開美國黑奴歷史，這是他一貫的做法，但是當他大量呈現血腥場面時，我不喜歡。對我來說這是一部「恐

怖」電影。

音樂方面，除了我為艾莉莎寫的新曲〈所謂伊人，在水一方〉，他用了兩首老歌，〈啼叫的騾子〉（The Braying Mule）和〈烈女莎拉的主題曲〉（Sister Sara's Theme），都選自一部70年代的美國電影《烈女與鏢客》（*Two Mules for Sister Sara*），由唐・席格（Don Siegel）導演，我作曲，莎莉・麥克琳（Shirley MacLaine）和克林・伊斯威特主演。除此之外還有路易斯・巴卡洛夫的一些曲子。

他之前的作品《惡棍特工》（*Inglourious Basterds*，2009）更合我的胃口。暴力元素作為導演的標誌在這部作品同樣多見，但是處理手法完全不同。對白耐人尋味，表演酣暢淋漓，《惡棍特工》是一部傑出的電影。

德 羅 薩：《惡棍特工》中也有很多你的舊作。當你在他的電影中，發現了你原本出於其他用意而寫的曲子，是什麼感覺？

莫利克奈：很奇怪的感覺。塔倫提諾為音樂搭配的情境常常與我的設想完全不同。從某種意義來說，和他一起工作，有時讓我感到勉強，因為我會有點害怕為他寫新曲子，導演本人以及他的音樂癖好，給我的制約很強，應該說太強了⋯⋯

在《八惡人》之前，塔倫提諾一直剪輯既有的曲目作為配樂。那麼我新寫出來的東西，要如何跟他已經如此熟悉，在他心目中簡直完美的音樂一爭高下？「你繼續你的盡善盡美，」我說，「我沒法跟你合作。」

還有一個嚇到我的地方是他對音樂的選擇太跳躍，沒有一個確切方向，因為他的音樂口味太雜，完全隨心所欲。而且那些曲子本來就是我的，也就是說我得仿造自己以前寫過的音樂。說實話我不是很喜歡這樣，我覺得在這種期待之上，做出來的成品永遠不可能如原曲般讓他滿意⋯⋯不管怎麼說，我相信他選擇的音樂抓住了所有人的心。比如《惡棍特工》的那組開場鏡頭，配樂節錄自我為電視劇《撒哈拉之謎》（*Il segreto del Sahara*，1988）所寫的〈山川〉（The Mountain），就有效表現出遞增的緊張氣氛。

德 羅 薩：沒錯，這種沉默不安的張力我們之前也講到過，是懸疑大師的經典招數，

也很像西洋棋棋手臨場時會散發出的氣場……

莫利克奈：確實。一個納粹分子和一位農夫在安靜地交談，就像我們倆現在這樣。
但是幾分鐘後納粹分子就變身成了凶殘的畜生！很明顯，我在60年代
創作那首配樂時，想的並不是冷血的納粹高官毫不猶豫地殺掉藏匿在木
地板下的可憐人們。不過搭配起來也不錯。

在幾首主要曲目之中，塔倫提諾還選擇了〈憤怒與塔朗泰拉舞〉（Rabbia
e tarantella），來自塔維安尼兄弟（fratelli Taviani）的電影《阿隆桑芳》
（*Allonsanfàn*，1974），那首曲子原本是屬於跳著塔朗泰拉舞[4]的革命者
們，被塔倫提諾重新分配給了《惡棍特工》裡的武裝集團。

還有〈裁決〉（The Verdict），來自索利馬（Sergio Sollima）導演的西部片
《大搏殺》（*La resa dei conti*，1966），那部電影裡有一幕我還引用了貝多
芬〈給愛麗絲〉（Per Elisa）的主題。

他在《大搏殺》中還選中了〈大對決〉（The Surrender〔La resa〕）這首曲
子。在索利馬的另一部電影《轉輪手槍》（*Revolver*，1973）中，他選中
了〈一位朋友〉（Un amico）為放映室中猶太女孩和德國狙擊手的同歸於
盡配樂，同時銀幕上正在重映納粹電影。

配樂曲目中還有：〈會見女兒〉（L'incontro con la figlia）、〈無情鎗手〉（Il
mercenario〔Ripresa〕）、〈阿爾及爾1954年11月1日〉（Algiers November
1, 1954，我和傑羅‧龐泰科法共同署名），以及〈神祕的和嚴峻的〉
（Mystic and Severe）。我說過，在音樂運用方面，他是那種有自己一套
獨特方式的導演。

德 羅 薩：那麼效果如何？當你走進電影院，就座，塔倫提諾的電影開始放映，然
後……？

莫利克奈：我很享受那部電影。那一刻音樂的事對我來說也沒有什麼關係了。我想，
「如果他喜歡這樣……」

4 流傳於義大利南部的一種民間集體舞蹈，節奏急促，動作豐富激烈。相傳十四世紀中葉，義大利南
部的塔蘭多省（Provincia di Taranto）出現了一種奇特的傳染病，是被名為「塔朗圖拉」（tarantula）的
狼蛛咬傷所致，受傷者只有發瘋般不停跳舞直至全身出汗方能排毒，塔朗泰拉舞因此得名。

之前我提到了〈裁決〉，那首曲子裡我引用了貝多芬的〈給愛麗絲〉。和索利馬合作的第一部電影，我就以〈給愛麗絲〉的主題為基礎，創作了新的主題。這個引用與電影內容無關，但是那部片子太成功了，索利馬覺得這是一個幸運符，他希望每一部作品的開場都能加入這個引用。於是我就在第二部、第三部都用〈給愛麗絲〉開場。

但是塔倫提諾也這麼做時，這我就講不出什麼原因了……為什麼？我還能說什麼？你喜歡？那就這麼辦吧……

德 羅 薩：對你來說脫離特定的情境就失去意義了。

莫利克奈：是的，但我還是得說他的電影有很多亮點。有時候我們的工作方式會產生碰撞，這一點總是被媒體曲解。大家都說莫利克奈不怎麼喜歡塔倫提諾的電影。但是如果我決定跟他合作了，那就肯定不是這麼回事，我一直非常尊敬他。而且他的電影如此風靡，受到各年齡與各階層觀眾的喜愛，應該有很多人，尤其是年輕人，是透過他的電影才真正接觸到我的音樂。

德 羅 薩：的確是，那麼是什麼讓你改變主意，最終決定接下電影《八惡人》的配樂工作？

莫利克奈：你也知道，我們因為《惡棍特工》有所接觸，但是當時我已經在籌備托納多雷的作品，昆汀要我在很短的時間內準備好所有音樂，好讓他的電影趕在坎城上映。我分身乏術，但是我從來沒有排除過跟他合作的可能。當然，打動我的因素有很多：我對他的尊重、打破世代藩籬的願望、他給我的劇本真的寫得很好……以及我的年齡帶給我的挑戰，這些一同說服了我。

塔倫提諾非常執著，他還到羅馬來了，在2015年大衛獎（David di Donatello）頒獎典禮的前一天，他為我帶來了義大利語版的劇本。他讓我知道，除了一直關注我，對我過去的作品瞭如指掌，他也非常需要現在的我。

當然，還有身邊人的意見。有很多我很尊敬的朋友，比如佩普喬、法比奧・文圖里、你，還有瑪麗亞，我的子女們，甚至我的孫子孫女們都跟

我說：「你為什麼總是拒絕他呢？」我回答：「也許這次我會答應他，但如果是西部片，我還是不做！」

德 羅 薩：然而……

莫利克奈：沒有然而。我不覺得這是一部西部片。某種程度上，它更像是部歷史冒險片。人物刻畫細緻入微，又具有普遍性，他們會戴著牛仔帽，只是因為這是故事背景設定的其中一種可能。

德 羅 薩：其實在看到電影之前，我聽到音樂，立刻聯想到的是某個恐怖邪惡的儀式，甚至是妖術。之後兩支低音管齊奏，勾勒出深藏在某處正孕育著的野蠻和殘暴……

莫利克奈：我用兩支低音管的齊奏開啟了主旋律，之後再現時，我用了倍低音管，並以低音號伴奏。因為就像你說的，我必須表達出一些深沉的東西，深藏不露，潛伏已久，又確實存在的東西。

昆汀對結果非常滿意，他到布拉格來協助錄製，後來又去美國進行混音，這一點當時我稍微擔心了一下。他完成得很不錯。

我跟塔倫提諾說，如果他下一部電影還想找我，很好，但是必須給我更多時間……我討厭倉促工作。

德 羅 薩：除了得到塔倫提諾的喜愛，這部電影的配樂也征服了各國評審。《八惡人》為你贏得了多項大獎，包括你的第三座金球獎，以及你終於獲得了奧斯卡最佳原創音樂獎。

莫利克奈：是的，那是個幸福的時刻。我敬愛的那些合作夥伴們紛紛發來祝賀。我考慮了很久要不要去美國，因為你知道，旅途太遙遠，以我這個歲數……事實上這趟旅行確實帶來了一些健康上的問題……而且在我必須做決定的時候，我還不知道最終獎項是否會落到我頭上。

得奧斯卡獎就像中樂透⋯⋯你去了，你坐著，期待著，也許你人氣很旺，但是如果沒有叫到你的名字你也沒有辦法。我經歷過五次了，這你也知道。「去？不去？」最後我跟自己說，我應該去，我就去了。

德 羅 薩：去得好！（笑）

莫利克奈：（也笑了）嗯，是的，這次是這樣的。同一時段不止有奧斯卡這個活動。他們還要在洛杉磯的好萊塢星光大道上為我鑲嵌一顆星星。

老實跟你說，整個過程很激動人心，但也特別累人。塔倫提諾也來了，還有製片人溫斯坦（Harvey Weinstein）。我當時很高興，高興極了，我同時還想到，我取得的這些成績對義大利電影業也有好處。

德 羅 薩：我在觀眾席中，注意到你的狀態和典禮本身截然不同。類似的儀式通常辦得盛大、豪華，非常隆重，但是我覺得從某些角度來看，也顯得流於表面。

然而在你的發言之中，你提到了作曲家的難題，他們為觀眾而創作，但是在他們心中也會分裂出「其他」的路，無法抹殺，你說要找到一條路，讓作曲家所做的一切，能夠同時得到外界和自己內心世界的認可，很難，但是有可能。

市場認可和作品品質並不是完全不相干的，雖然市場總是給我們相反的印象，甚至讓我們習以為常⋯⋯

莫利克奈：很遺憾我無法用英語演講，不過你也知道我從來沒學過英語。我相信你已經抓住了我演講的意圖：內在需求多種多樣，想要一一遵循太過困難，這些需求源自不斷分裂的道路，也源自作曲家的經驗，一位懷著好奇心見證了二十世紀的作曲家——我不會專門把自己定義成電影作曲家；而寫曲人和聽曲人之間的溝通平衡微妙至極，追求這樣變幻無常的平衡太過複雜。一個困難，一個複雜，我希望自己以及聽我音樂的人都能牢牢記住，這對我來說很重要。我一直在追尋兩者的交點，也是為了最終能夠反駁之、放棄之，但是不管怎樣，我一直很看重它。

德 羅 薩：也就是「追尋那個聲音」？

莫利克奈：是的，一直在追尋，一個聲音……也許不止一個，還有聲音之間的聯繫，
　　　　　還有……但是這件事極其玄奧……

　　　　　（他沉默了幾秒，雙眼彷彿失去了焦距。）

德 羅 薩：顏尼歐，你知道，塔倫提諾在比佛利山為你領金球獎的時候說，你是他
　　　　　最喜愛的作曲家。他把你排在莫札特、舒伯特、貝多芬前面……

莫利克奈：那個我就當是俏皮話，他是真心誠意的，同時也開了先賢們的玩笑。幸
　　　　　好我不用為自己排名，歷史會從整體來評判所有這些瑣事。
　　　　　正確的評價也許只能等到幾個世紀之後。什麼會名垂青史，什麼會煙消
　　　　　雲散？誰知道！
　　　　　音樂是神祕的，不會給我們太多回應，有時候電影音樂似乎更加神祕，
　　　　　既在於它與畫面的聯繫，也在於它與觀眾的聯繫。

▌短暫性和「EST」原則

德 羅 薩：我想繼續跟你討論音樂和畫面的聯繫，問一個更加技術性，以及稍微有
　　　　　些私人的問題：音樂與鏡頭結合的方式有其相對性，可能的組合也無窮
　　　　　無盡。你作為一位電影作曲家，如何控制這種無窮性？

莫利克奈：我知道音樂的可塑性很強，但是同時，我希望用連貫一致的音樂——至
　　　　　少我自己覺得連貫——來聯結、表達一部電影的畫面，或者回應其他元
　　　　　素對我提出的要求，我一直在找尋新的方法。配樂這項工作有很多模稜
　　　　　兩可的地方，你也看到了。但是完全的相對主義是得不出任何結論的，
　　　　　如果再把電影裡更加個人經驗的、僥倖的、意外的、即興的一面徹底藏
　　　　　住，我可能就無法繼續這項職業了。
　　　　　我唯一確信的是，一段音樂，即使其創作目的是應用於另一種藝術、另
　　　　　一種表現形式，也一定是精心打磨的完整作品，也就是說其內容、形式、
　　　　　結構達到了一定標準，作品能夠站得住腳，聽眾可以脫離畫面而單獨欣
　　　　　賞。但是同時，音樂的構思仍必須切合其應用環境，盡可能靠近作品暗
　　　　　示的深意。

這種職業技巧建立在劇本和電影的基礎上：必須深挖、鑽研，在場景、人物、劇情、剪輯、拍攝技術、打光方式都要下功夫。故事和空間，對於作曲家來說都很重要。

一般來說，讀過拍攝腳本或者劇本之後，我會開始構思幾個備案。我特別看重人物以及他們的內心世界。甚至，當人物已經被定型了，不管有意還是無意地被刻畫成流於表面的角色，我也會努力想像他們的心理活動、真實意圖，明示的部分、留白的部分，總之我盡可能透澈地去理解，再用音樂更加深入地把我心目中的人物形象展現出來。不需要那些依賴畫面的淺顯方法，而是要把畫面變成資源。

這一點我一直覺得是個挑戰：確實，我寫的音樂，既要有自主意識，又要表現我的想法，同時還要跟導演的想法保持一致，豐富畫面的內涵。我不知道我是不是每次都成功，但我一直奉行這條準則。

德羅薩：那麼觀眾呢？在你看來，為什麼觀眾基本上都會被電影配樂帶動？而矛盾的是，人們對畫面卻不像對音樂那麼信任——對於這一點，觀眾多多少少是有意識的……

莫利克奈：這是個難題。首先，我覺得電影要用看的，而不是聽。或者應該這樣說，大多數走進電影院的人期待的是「看」電影。那麼，音樂就處於一個相對隱蔽的位置，從這個意義上來說，音樂用一種相對狡猾的方式讓自己被觀眾接受。人們普遍認為音樂是無形的，無法察覺，所以才能夠起到提醒、暗示、帶動的作用。還有一個原因：電影面向一個龐大的受眾群體，什麼樣的人都有，但大部分是非專業人士，同樣導致了音樂的不可察覺性。

音樂展示的不可見的部分，可能跟電影直白講述的內容相矛盾，換句話說，音樂揭露了畫面沒有言盡的訊息。從這個角度來說，電影音樂是電影音樂作曲家的義務和責任，在我看來這個擔子很重，我能感覺到肩上的分量，一直都能。

大多數觀眾都會接受音樂並且信任它，他們意識不到這是電影在傳達訊息，意識不到這是二十世紀音樂的進化，諸如此類。那麼，從作曲家的

角度來說，如何堅持自我、尊重導演想表達的內容、尊重製片人的目標，與此同時還要跟觀眾建立聯繫，跟他們對話溝通？每一次都是新的挑戰。

德 羅 薩：在你看來，是什麼聯繫著音樂和畫面？

莫利克奈：音樂和畫面都有各自的意義，以及各自期望表達的意義，但是在此之前，二者首先都要對時間進行運用，才能聯繫在一起。在或長或短、但一定是有限的時間之內，一首曲子從發展到尾聲，在音符和休止之間交替往復，一格格畫面也拼接成一組鏡頭。

我的意思是，連接音樂與畫面的是短暫性，也就是說，在限定的時間內，對訊息進行調節與分配。這對訊息的發送者以及接收者來說，條件都是一樣的。

德 羅 薩：當音樂跟畫面相關聯時，最主要的功能是什麼？

莫利克奈：我的好朋友，導演傑羅·龐泰科法曾經說過，在每部電影所講述的故事背後，都隱藏著一個真正的故事，那個才算數。所以，音樂要把那個被隱藏的真正故事清清楚楚地揭露出來。

音樂要幫助電影表達其真正的深意，不管是從概念上，還是從情感上。這兩種情況對於音樂來說是同一回事。甚至就像帕索里尼說的，音樂能夠「讓概念情感化，讓情感概念化」。所以，音樂的功能一直沒有一個明確的定義。

音樂之所以沒有明確的定義，還在於音樂除了讓觀眾產生情感共鳴，我們也不能否認或者捨棄音樂的描述意圖和引導意圖。但我認為，這是個謎，未來也將是如此。

德 羅 薩：那麼，從技術的角度來說，音樂和畫面是怎麼結合的呢？

莫利克奈：在技術層面，音樂的應用（甚至是現成音樂的應用），都是在靜態畫面和動態畫面這兩項參數中進行的，其中涉及靜止和節奏、畫面深度和音畫順序、縱向和橫向。

所謂音樂的橫向應用，是出現在流動的畫面中，因此可透過加入節奏來加以表現：從耳朵到大腦，再到視覺感知。縱向應用則關注畫面的深度，

其重要程度更在橫向應用之上，因為電影天生是扁平的，就算是我們的主觀幻想也不能改變這一事實。縱向及深度應用所加持的內容不是物質的，而是精神的，應該說更適合用來強調概念。

我覺得，將音樂應用於電影畫面是電影史上決定性的一刻。音樂為電影褪去了虛假的深度，並且增添、甚至創造了一種詩意的深度。如果音樂本身能夠經受住嚴苛的聽評，藉此特別鞏固音樂本身的特質，如果音樂從此脫離電影單獨存在，這種深度還會更富有詩意。但是要想讓音樂完成這些任務，需要導演給予必要的空間，讓音樂遵循天性展示自我。音樂一定要有適度的空間，要從電影的其他聲音中解放出來。這就是技術的問題，或者說混音問題。

糟糕的混音跟沒有發揮空間的音樂一樣，都能毀掉一部電影。反過來說，音樂過量也會破壞整體效果、訊息傳達以及有效交流。音樂常常不是音量太低就是嚴重缺乏，再不就是沒完沒了。音樂出現和退場的時機和方式，還有對所有聲音的掌控，包括音效、噪音、對話，以及聲音之間的平衡，都需要特別注意。然而這些通常都沒有做到位。

人們經常問我，為什麼為李昂尼寫的音樂在我的作品中都是最好的。首先我不同意這個評價，我認為我寫過更好的。但是比起其他導演，塞吉歐為音樂留的空間更多，他把音樂看作一些片段的支柱。

還需要注意的是，跟耳朵比起來，眼睛更有可能把不同元素有意識地聯繫在一起，並加以「理解」。

德 羅 薩：你指的是？這是特定觀眾所具有的特性嗎？

莫利克奈：根據我的經驗，我認為是生理特性。很有可能視覺相較於聽覺具有感官優先權，但是速度不等同於理解力。

眼睛能夠解碼聚集在一起的一堆元素，將其視為一個整體，透過觀察各個元素之間的對比和關聯，找到一個概括意義。

而耳朵，當同時接收的聲音超過三個，就會無法一一辨別，而是把所有聲音混在一起。舉個例子，如果一間屋子同時有五個人在講話，你不可能聽懂他們在講什麼，結果只是一片嘈雜。還有一個很明顯的例子，三

聲部賦格曲，如果你仔細聽，三個聲音是可以一一捕捉到的，然而在六聲部賦格曲，每一個聲部各自的橫向特徵（旋律）都無處可尋，你只能聽出整體的縱向特徵（和聲）。

在混音階段，這些都要考慮到，以免讓觀眾混淆不清。為了讓聲音傳遞達到一定的清晰程度，最好檢查一下音樂和其他所有聲音之間的混合。

我經常跟導演說，也跟其他人說過，當音軌（也就是說不止音樂，還有音效、對話、噪聲）與畫面相關聯時，此時關於音軌及其察知性，會有一個原則，我稱之為EST原則：能量（Energia）、空間（Spazio）、時間（Tempo）。

導演和作曲家需要向觀眾傳遞訊息，這三個參數對於傳遞效果至關重要。我發現當代社會總是讓音樂淪為背景聲，而音樂需要這三個內容來擺脫這一定位，實現自己的價值。

幾年前在羅馬的人民廣場（Piazza del Popolo），有一個讓人驚嘆的裝置藝術展。到處都是音箱喇叭，放著我為布萊恩·狄帕瑪的《火星任務》寫的一首插曲，那天晚上很多人來觀展，我還記得他們驚奇興奮的樣子。我本來已經習慣在各種場合聽到自己的音樂，但是那一天展覽所使用的技術讓我大開眼界：音量擁有壓倒性的力量，人們的身體在顫動，聲音在整個廣場中迴盪。沉默敗退。這次體驗讓我更加肯定了當時在思考的「聲音能量」（energia sonora）的概念：當音樂達到某個程度，沒有人能假裝它不存在，它就在那裡，最心不在焉的人也放下了心事，開始聆聽。

德 羅 薩：總而言之，在你看來，電影配樂除了要和畫面有所關聯，它對於聽眾還有另一種力量。

莫利克奈：有件最重要的事，我可能從來沒講過，我在思考電影音樂時，其實認為音樂是獨立於電影之外的。我甚至可以說，真正的電影可以不需要音樂，這恰恰是因為，音樂在電影所創造的現實中，是唯一不從屬於它的抽象藝術。

我們能夠看到電影人物隨著廣播或者小型樂團演奏的一段旋律翩翩起舞，這很常見，但這不是真正的電影音樂。真正的電影音樂會把畫面沒

有說出來的東西表達清楚，你看不到，意識不到。所以在混音階段，要避免把電影音樂和其他音樂、聲音或者太多對話放在一起。

我為李昂尼和托納多雷的電影所做的音樂普遍更為世人所認可，原因不僅僅在於音樂本身：其實是托納多雷和李昂尼的混音工作做得比其他人好。怎麼做？他們把音樂單獨拎出來，和其他聲音之間的分隔清爽明瞭。聽者專注在聽上，對音樂更加欣賞。

李昂尼、克勞德·雷路許（Claude Lelouch）、艾里歐·貝多利、貝納多·貝托魯奇、傑羅·龐泰科法、托納多雷，還有很多其他出色的導演都把聲音分隔得非常清楚，不管是音樂還是噪音，因為這些聲音都有自己的效果和意義。

有人覺得電影更多是畫面而不是聲音，反駁他們沒有什麼意義，因為他們的認知是錯誤的。確實，電影誕生之初就是投影的畫面，一直延續至今。但是電影藝術包含視覺和聽覺，而且只有兩者之間享有平等地位，才能展現意義：想要判定這個斷言正確與否，可以試試看在沒有聲音，或者只有對白的情況下，放映畫面，那就只是扁平的畫面。不過，這跟我剛剛說的，一部電影可以不需要音樂，並不矛盾。

德 羅 薩：在你看來，電影錄音師有多重要？

莫利克奈：在電影配樂之中不可或缺，因為人們聽到的不是一場音樂演奏會，而是在錄音、混音、母帶後製後得到的數位版本。

在60、70年代，導演們都自己混音，但是後來我發現，更好的方式是只讓他們負責把關，避免出現錯誤就行。

這麼多年以來，我遇到了一群傑出的錄音師：塞吉歐·馬可圖利（Sergio Marcotulli）、喬治歐·阿加齊（Giorgio Agazzi）、皮諾·馬斯楚安尼（Pino Mastroianni）、費德里柯·薩維納（Federico Savina，卡洛·薩維納〔Carlo Savina〕的親兄弟）、朱利歐·史佩塔（Giulio Spelta）、烏巴多·孔索利（Ubaldo Consoli），我跟法比奧·文圖里也在這方面先後合作過好幾次。1969年，我、巴卡洛夫、崔洛華約利和皮喬尼，我們一起買下了一家羅馬的錄音工作室，在那裡開展自己的電影音樂製作工作。那時候競爭非常激烈。

德　羅　薩：就是現在的羅馬論壇錄音室（Forum Music Village）？

莫利克奈：當時的名字是正音工作室（Orthophonic Studio）。這是恩里科・德梅利斯（Enrico De Melis）想出來的，他也當過我的經紀人，是一位非常正派的人。

這間工作室我們開了十年，但是1979年決定賣掉它，因為維護和技術費用增長太快。不管怎麼說，那是一段美好的回憶，而且它還在，在歐幾里得廣場（Piazza Euclide）。買主是帕特里亞尼（Marco Patrignani），現在還是他在營運。我的音樂基本上都是在那裡錄製的。

德　羅　薩：為電影創作意味著你要構思的音樂跟現場音樂會不同，並不是「聲學式地」傳到聽眾的耳朵，而是經過了機械以及數位再製的過程。

在你的作曲過程中，純聲學式的編曲和配器佔多少比重，而利用混音台的電位器旋鈕作為輔助工具又佔多少比重？

莫利克奈：一般來說，我的作曲方式既要保證現場演奏沒問題，又要像音樂會一樣在聲學上達到平衡。首先，錄音室裡的演奏被原原本本地錄下來。接著混音，這個環節自由度更高，可以進行一些改動。不過一般我為管弦樂團寫的曲子都比較古典。混音時，給雙簧管加一點回聲，而不是專門給打擊樂器加混響，也會進行一些平衡的修正。也許在錄音室裡聽起來一切都好，但是麥克風會暴露原本聽不出來的細節，因此這些地方的音量要調低。這是個複雜的過程。

有的時候，我的樂譜會在多軌錄音以及混音的階段顯露出再創作的潛力，像是我在阿基多的早期電影以及布瓦塞（Yves Boisset）的電影——比如《大陰謀》（L'attentat，1972）——還有達米亞尼的電影，以及一直到最近跟托納多雷完成的一些實驗，都用到了多重化（multiple）或者模組化（modulari）的樂譜。

錄音室的多軌疊錄意味著一種可能、一種潛力，跟使用特效、使用所有技術一樣。最近幾年技術發展勢頭迅猛。

因此，在我看來，樂譜應該要涵蓋、考慮、探索作曲家能夠使用的新「工具」，將其囊括在構思之中，同時也不能忘記「傳統」。

德 羅 薩：你能舉個例子嗎？

莫利克奈：我跟你講講我如何完成托納多雷的《裸愛》，因為我覺得這部作品是我
　　　　　在作曲方式上向前邁進的重要一步，尤其在樂曲的「組裝」方面。

　　　　　那部電影充滿了閃回和回憶，因為這種敘事結構，我們保留了各種可能
　　　　　性，直到剪輯和混音階段的最後一刻。

　　　　　這也是錄製環節的宗旨：我們需要那種「百搭」的音樂，不管最後畫面
　　　　　效果如何都能適用。

　　　　　於是我寫了十七、十八張樂譜，能夠以各種方法進行組合。不同樂譜就
　　　　　像按照對位法結合的二聲部、三聲部樂曲一樣疊加起來，每一次都能產
　　　　　生新的音樂素材。我們一共進行三輪錄製，一方面是技術原因，另一方
　　　　　面是因為，當你進行如此多次嘗試，我覺得導演有權利知道結果到底有
　　　　　哪幾種可能。

　　　　　第一輪錄製，完成所有主題。第二輪，完成模組化音樂片段的錄音，以
　　　　　便我嘗試各種疊加方法：這時我會和佩普喬一起討論，一起剪輯出不同
　　　　　的版本。第三輪，按傳統方法錄製，配合畫面，選擇不同的主題疊加在
　　　　　第二輪錄製的音軌上（其中就有〈那首搖籃曲〉〔Quella ninna nanna〕和
　　　　　草莓主題曲）：電影場景不斷輪換，而我指揮樂團，努力達到音畫同步。

德 羅 薩：這場實驗的雛形可以追溯到更久遠之前的一些實驗……

莫利克奈：是的，比如和新和聲即興樂團一起做的那些探索，以及我為阿基多的電
　　　　　影作曲時第一次嘗試的多重化樂譜……

德 羅 薩：對你來說這樣寫譜也非常節省時間，是對創作方式的顯著優化，因為你
　　　　　可以用相同的素材，通過層層疊加，不斷創造出新的作品。

莫利克奈：是的，確實有關。但是我關注的不在於花了多少時間，我更關注這是一
　　　　　條不同的道路，這條路有多新，是否能讓我少一些厭倦。這一招我也不
　　　　　可能一直用下去，你得說服別人，用什麼方法都得說得出理由。

　　　　　有些導演的有些要求需要同時提供多種解法，好讓導演個人的訴求以及
　　　　　電影的需求得到最大化的滿足。不過對作曲家來說，這也是在累積經驗，
　　　　　讓他得以探索到達終點的新路徑（也許和老路沒什麼不同，也許徹底走

出一條新路）。我會進行各種各樣的嘗試，我的動力是好奇心。

德 羅 薩：透過這套系統，你可以在混音階段時，與導演一起做出所有決定，或者
說幾乎所有決定。就像一場西洋棋對決……這對電影製作來說是非常實
用……

莫利克奈：不只如此。其實在傳統製作模式中，作曲家反而佔據著優勢地位，雖然
看起來可能不是這樣。因為在曲子錄好的瞬間，導演要麼接受，要麼還
是只能接受，沒有其他選項。然而有了這個新系統，導演就可以干預音
樂，可以在剪輯以及之後的階段做出各種選擇。
以前導演沒有選擇權，或者說在我發明這套系統之前，他們的權力達不
到這種程度。

德 羅 薩：但是僅限跟你非常信任的導演合作。

莫利克奈：確實，不然的話我會瘋的，導演會跟我一起發瘋。這樣的製作方式讓導
演也擔負起責任。這無法跟所有人共享，因為不是所有人都接受如此開
放的系統。我們聊到貝多利和《鄉間僻靜處》的時候我就提過這一點。
我反覆嘗試，逐漸發展到一個新的高度，尤其是電影《寂寞拍賣師》的
插曲〈面孔和幽靈〉（Volti e fantasmi），其中每一部分都是單獨錄製的。
我獨立完成了第一次混音，第二次由法比奧·文圖里在他家中完成，但
最後沒有採用。最後一次由我和托納多雷在剪接機上結合畫面進行剪輯。
工作完成之後，我激動地跟佩普喬說：「我們到達終點了，但這也是一
個新的起點。」
例如，假設佩普喬能夠實現塞吉歐的夢想，拍出他自己版本的《列寧格
勒圍城戰》，我也想運用這套系統，但是也許在錄音和混音之後，我會
把得到的所有片段按照時間順序排列，如此得到一個總譜，之後嚴格按
照電影的實際剪輯情況來重新演奏。
很明顯，這樣做可能會花費更多的時間和精力，但是為了像《列寧格勒
圍城戰》這樣的作品，如果真的拍出來了，我是可以做到的……

德 羅 薩：你提到了近期和托納多雷一起完成的實驗，好像又開啟了一項新的探索。

莫利克奈：新的創作方法總是讓我很興奮。我喜歡意外、可能性以及出其不意。雖然音樂總是在結構和形式上響應一個固定的樂譜，以及呼應我的構思，但是音樂也能夠開啟完全不同的可能性，每一種可能都是可以接受的。尤其是對於畫面來說。

「經過構造的即興演奏」（improvvisazione organizzata）或者「有樂譜的即興演奏」（improvvisazione scritta），讓碰運氣的成分和決定論的成分能夠諧調交融。如果只是純粹的即興創作，我不會特別興奮，但是碰運氣的成分電影裡也有，因此作曲時，也應該將其納入考量。而且因為科技進步，將可能性與隨機性融入到合理而精準的架構中，這件事也變得更有可能。

我的創意，加上這樣的製作方式，讓導演在某種程度上變成了共同作者：音樂反正都是我寫的，但是即興創作的部分是混音時我和導演一起完成的。因此，2007年，我的奧斯卡終身成就獎獲獎感言中有這麼一句話：這一刻對我而言，是起點，不是終點。我指的就是那些我正在再次探索的道路，尤其是我在《裸愛》裡摸索出的路。

在那之前，我好幾年沒這麼冒險了，但是那部電影讓我向前邁進了一大步！我總是想在「一大步」之後繼續前進，當然我也知道不是所有電影都能提供類似的實驗空間。在音樂方面，《裸愛》有點像是《寂寞拍賣師》的序曲。

模組化樂譜讓我能夠精心製作各個片段，再和托納多雷一起把它們疊加起來：不是透過樂譜互相組合，疊加要麼透過混音，要麼發生在演奏的時候，此時我會給某些樂器或者樂器組一些起音與收音的手勢。

02 回顧好萊塢首秀

▌ 奧斯卡終身成就獎

德 羅 薩： 在得到無數獎項與無數認可後，2007年，你獲得了奧斯卡終身成就獎。這個獎項對你來說有多重要？這個獎來得太遲了，你覺得是什麼原因？

莫利克奈： 關於這點我真的不知該說什麼。我所知道的是，之前那麼多年我沒有得過一次奧斯卡獎，我挺沮喪的，因為我跟美國市場也有好幾次合作。所以最終能夠得到這個獎項，對我來說很有意義。

另一個我很看重的榮譽，是國立聖西西里亞學院（Accademia Nazionale di Santa Cecilia）[5] 授予我的院士任命。因為我一直覺得自己被整個學術界冷落。你知道，獲獎只是一瞬間，獎項之間才是人生，也許越多煎熬，越多滿足。也許經歷一些失望挫折是必需的。而且，獎項本身只是認可的一種形式：比如說拿到奧斯卡終身成就獎的時候，我還接到了昆西·瓊斯的一通電話，他的話我永生難忘。我收到了這麼多認可，接二連三，都是來自我尊敬的人，每一個都意義非凡。

德 羅 薩： 那次頒獎非常振奮人心，你看起來也很激動。你願意講講那幾天你是怎麼度過的嗎？

莫利克奈： 為我致頒獎詞、頒發小金人的是克林·伊斯威特。在我的記憶中，那一趟旅程排滿了大大小小的活動。頒獎儀式前一晚，伊斯威特給了我一個驚喜，當時義大利文化中心（Istituto Italiano di Cultura）為我舉辦了一場晚宴，他自己悄悄地來了，沒跟任何人說，突然就出現在我面前。我很開心，我們差不多有五十年沒見了。

頒獎典禮當晚，我跟我的妻子瑪麗亞坐在包廂座位，我的兒子站在我身後，幫我翻譯台上伊斯威特介紹我的內容。

接下來應該是席琳·狄翁演唱《四海兄弟》中黛博拉的主題曲，她突然

5 國立聖西西里亞學院，1585年建於羅馬，世界上歷史最悠久的音樂學院之一。

從第一排的座位上起身，走到我跟前，站在包廂下面對我說：「大師，今天晚上我不用聲音演唱，我用心。」

這是今晚的第一個「衝擊」。她的表演精彩絕倫，我從來沒有想過，一首那麼多年之前寫就、早已成名的曲子，還能讓我感動到這種程度。

叫到了我的名字，我走到布幕後面站著。突然有人拍了一下我的肩膀，我知道該上台了。

我走到聚光燈下，發現台下所有人都起立了：再一次的「衝擊」。流程都是事先規劃好的，包括得獎感言的時長和我提到的五點內容，學院事先將這些內容翻譯好後放在提詞機上，克林·伊斯威特會用英語念出來。彩排時，我就被美國人對典禮時間的精準掌控震驚了。我們每個人都只有幾秒鐘時間，所有人都必須集中精神，按時結束。提詞機一直亮著，上面的文字滾得飛快，如果沒有在規定時間內完成，典禮人員就會主動打斷。觀眾席上有幾個看起來特別暴躁的人在那兒張牙舞爪，我聽不懂英語，這一點我可以跟你保證；但是我也可以跟你保證，他們想表達什麼，光用看的就能明白。整場典禮就像一台瘋狂運轉的機器，讓我很焦慮。2016年，塔倫提諾的電影又為我贏得了一座奧斯卡，領獎的時候為了不出差錯，我把所有演講詞都寫在一張小紙條上。幸好終身成就獎得主不受限制，2007年，我有幸享有充足的時間。

獲獎詞我練了一次又一次，所以我沒有因為自己的話有什麼興奮的感覺。但是席琳·狄翁的那句話，她的演繹，全場起立的那一幕，還有熱烈的掌聲，讓我感覺特別踏實……這種情緒在我將奧斯卡小金人交給我妻子的時候，終於情不自禁地噴薄而出。

作為電影人，我用慣了剪接機，而那一刻，我彷彿回顧了我和她共度的一生。

所有這些情緒密集襲來，我沒有意識到自己犯了一個嚴重的錯誤：我把講話要點的順序弄反了，而站在我身邊的克林·伊斯威特還是按照提詞機上的文字在念，我們說的內容岔開了。不過幸好他早期在義大利的時候學過一些義大利語，所以他很快糾正了錯誤。現場有人注意到了，笑了起來。挺有意思的。

德 羅 薩：在《美國狙擊手》（*American Sniper*，2014）的片尾，伊斯威特引用了你
　　　　為杜喬・泰薩里（Duccio Tessari）的電影《浩雲掩月》（*Il ritorno di
　　　　Ringo*，1965）寫的一首曲子：〈葬禮〉（The Funeral）。
　　　　他跟你說過嗎？

莫利克奈：我記得那首曲子，因為那是我根據〈安息號〉（Silenzio militare）[6]改編的。
　　　　不過他沒跟我說。後來我自己知道了。你要知道我跟他一直沒有書信或
　　　　者電話往來。

德 羅 薩：因為李昂尼的電影，大家都認為你們是多年老友，類似同學一樣的關係，
　　　　但事實上你從來沒有為他的電影寫過曲子。你覺得他的電影如何？

莫利克奈：很棒，不管是劇本還是攝製都很高明，《登峰造擊》（*Million Dollar
　　　　Baby*，2004）和《經典老爺車》（*Gran Torino*，2008）兩部都是。伊斯威
　　　　特是一位德才兼備的偉大導演。

德 羅 薩：為什麼你沒有為他的電影作曲過？

莫利克奈：伊斯威特剛成為導演的時候找過我。考慮到不好跟李昂尼交代，我拒絕
　　　　了。他在塞吉歐的電影裡出演過，我不想給他作曲：對我來說這像是背
　　　　叛我和塞吉歐的友誼。聽起來很荒謬吧，但就是這樣。
　　　　他聯繫了我兩次，之後也明白了我的意思，不再找我了。當我得知他開
　　　　始自己寫音樂的時候，我很欣慰……我對自己說：「這樣也不錯。」我最
　　　　後一次跟他見面就是2007年，在奧斯卡頒獎典禮上。

德 羅 薩：除了唐・席格的《烈女與鏢客》，還有一部由你作曲，克林・伊斯威特
　　　　參演的電影是沃夫岡・彼德森（Wolfgang Petersen）的《火線大行動》（*In
　　　　the Line of Fire*，1993）。

莫利克奈：在那部電影裡，與伊斯威特演對手戲的大反派是約翰・馬可維奇（John
　　　　Malkovich），後者憑這個角色獲得了多項最佳男配角提名。那是我第一
　　　　次和沃夫岡・彼德森合作，可以說這是一段幸運的友誼，因為電影成功
　　　　打進了好萊塢，揭開了他在美國成功的序幕。

6　義大利軍號。

我們在洛杉磯碰面，那段時間我一直四處奔波。我們一起腦力激盪想出了各種創意，之後我回到羅馬錄音。

我一直喜歡在羅馬進行錄製，只要有可能我就會在羅馬。除了我的原創曲目，電影裡還有幾首邁爾士‧戴維斯（Miles Davis）的作品，比如〈完全藍調〉（All Blues）。戴維斯是我非常喜愛的小號手。彼德森對我的工作很滿意，電影在柏林影展首映時，他甚至提出讓我現場指揮樂團，為銀幕上播放的畫面伴奏。

然而由於一些組織策劃上的問題，很遺憾這個想法沒能實現。那次合作我獲益匪淺，電影緊張刺激的剪輯節奏、動作和懸疑場面，讓我也有機會創作一些快速而激烈的作品。可惜我和這位導演的職業道路再也沒有交集，我很喜歡他的《天搖地動》（The Perfect Storm，2000）。

▌美國電影圈首秀

德 羅 薩：你作曲的第一部美國電影是？

莫利克奈：《烈女與鏢客》，我們之前講過，主演是華倫‧比提的姐姐莎莉‧麥克琳，以及克林‧伊斯威特。導演是唐‧席格。

德 羅 薩：你們合作得怎麼樣？

莫利克奈：他是一位傑出的導演，但是我們沒什麼交流的機會。一方面有語言障礙，我不會說英語，另一方面我覺得席格在他的母語語境裡也是一個寡言的人。他沒有給我想要的那種回饋。他是一個很好親近的人，作為導演很出色，但是他似乎什麼都覺得好，對音樂也是。也許這是對我表現尊重的一種形式，但是當他這樣做，我就有點不知所措，因為我無法得知他對我及我的作品還有什麼想法。

德 羅 薩：和外國導演合作是完全不同的感覺嗎？

莫利克奈：也看情況，一般來說高水準的導演不會相差太多。我必須承認，外國導演整體都更加實用主義。比如說巴瑞‧李文森（Barry Levinson），我們合作了《豪情四海》（Bugsy，1991）。李文森不會在藝術的討論上耗費太

多精力。他思考的更多是在技術和美學層面上如何處理場景，這種做法有許多優點。

德　羅　薩：你第一次到美國是什麼時候？

莫利克奈：我記得應該是1976年到1977年之間，因為約翰・鮑曼（John Boorman）的《大法師2》（Exorcist II: The Heretic）。我們第一次見面應該是在都柏林，他在那裡工作，我們一起看了成片。他給予我很大的自由度，我積極地寫完了全部曲子，之後到洛杉磯錄製。

德　羅　薩：約翰・鮑曼說，你為電影寫音樂時總是熱情飽滿，因為你心懷熱愛：「他做音樂時就像觀眾一樣，以最直覺的方式回應電影。」你們合作得如何？

莫利克奈：一切都很完美。人們都說在洛杉磯，你可以分別請六支管弦樂團來錄製六次，充分比較，然後發現每一支樂團都同樣精彩。競爭異常激烈，共事的都是頂級音樂家。我為一支多重合唱團寫了一首〈非洲佛拉蒙小彌撒曲〉（Piccola messa afro-fiamminga），合唱團由六、七位獨唱、打擊樂器組和其他樂器組成，還有一首〈夜間飛行〉（Night Flight），也是這支合唱團唱的，但人聲部分採用了非傳統技巧。兩首曲子的每一條旋律線都可以獨立存在，每個人聲的加入或靜默，都是演唱者根據我隨意給出的手勢而定。整個合唱是自由的對位，會產生什麼樣的和聲沒有限定，而且和聲方式可能每次都不同。我記得導演把兩首曲子都用得很好，〈夜間飛行〉搭配的場景是驅魔人菲利普（Philip Lamont）神父遇到了惡魔帕祖祖（Pazuzu），之後跳到了它的翅膀上，在那樣的設定中，其中的一個人聲代表了惡魔的聲音。

德　羅　薩：在〈非洲佛拉蒙小彌撒曲〉中似乎沒有一處是完全統一的，〈夜間飛行〉更是如此。單打獨鬥、歇斯底里的任性音符，戰勝了所有聲音的總和。

莫利克奈：是這樣的，重點在於不明顯的和聲以及每一個獨立聲部的製作。根據當時已有的經驗，我很擔心跟美國合唱團合作的錄製效果。離約定時間還

7　原書註：「他是超級狂熱分子，深愛著電影。他做音樂時就像觀眾一樣，以最直覺的方式回應電影。」引述自約翰・鮑曼，於BBC製作的紀錄片《顏尼歐・莫利克奈》（Ennio Morricone，1995）。

有一週我就趕到了洛杉磯，因為我太緊張了，我想親耳聽到合唱團的準備工作。我記得到了美國，我做的第一件事就是衝到他們彩排的工作室。當我跨進大門，前往彩排室時，我聽到遠處傳來的聲音越來越清晰有力（他們在排練〈非洲佛拉蒙小彌撒曲〉）。效果好得簡直讓人不敢相信，而且聽得出來他們很努力。「該死。」我低聲說，差點哭出來。顯然他們已經好好研究過了。我走進彩排室，他們停了下來，我熱烈鼓掌，激動地喊了一聲：「太棒了！」現在回想起來，我身上還是會起雞皮疙瘩。突然，合唱團中的一位成員走到我面前對我說：「你應該聽一下我們的隊長唱得怎麼樣，就是在指揮的那位。」指揮是一位髮量多得驚人的女士，她是名黑人，幾乎整個合唱團都是。我對她印象深刻。我提議：「女士，他們說您唱得好極了，為何不一起唱呢？」她欣然接受，走到麥克風前。她的聲音低沉渾厚，有點像男中音，而且她已經把樂譜都背下來了。

這段經歷以及電影的製作過程都很美妙，但是很可惜，電影本身不像第一部那麼成功。說到這裡，有一件事很神奇，1987年，第一部《大法師》（*The Exorcist*，1973）的導演威廉・佛瑞德金（William Friedkin）也來找我。他希望我加入電影《抓狂邊緣》（*Rampage*，1987），這是一部劇情片，講述的是一位連環殺手的故事，不是恐怖片，但極其血腥。對我來說太過血腥了，不過我還是接受了他的邀約。

▌在美國安家？

德 羅 薩：你有沒有想過搬到美國生活？

莫利克奈：迪諾・德勞倫蒂斯（Dino De Laurentiis）跟我提過這個建議，他甚至說要免費送我一棟別墅，但是我覺得可信度不高。

德 羅 薩：為什麼？你跟他的關係怎麼樣？

莫利克奈：我們見過幾次面，但是說實話一直不是很合得來，這其中有性格的原因，還因為有好幾次，他剛邀請我加入一部電影，下一秒又找了其他人。他提出一個合作計畫，然後就失蹤了。

德 羅 薩：比如說？

莫利克奈：1984年，他說大衛・林區（David Lynch）的《沙丘魔堡》（*Dune*）找我配樂，那位導演是一位極其熱忱又特立獨行的電影工作者，我原本無比期待跟他至少合作一次。我同意了，但是德勞倫蒂斯就此消失，一段時間之後我才發現配樂已經由美國的托托合唱團（Toto）完成了。我假裝什麼事也沒發生，我通常避免因為類似爭論陷入衝突。但是我從此多了一份戒心。

德 羅 薩：很有宿命論色彩。

莫利克奈：他要我搬到洛杉磯的提議發生在這些事之前，但是那些年我已經習慣了他那樣的姿態，所以我當場拒絕了，而且說實話，一點也不後悔。

儘管他這人常常很不一致，但總地來說德勞倫蒂斯仍是一位偉大的製片人。他總是有天才的想法，也很有執行力：很多人跟我說過，如果他對電影的剪輯不滿意，他就會坐在剪輯室裡，自己重新剪。總之，他是那種喜歡對自己的製作全盤掌控的人。他相信自己的投資。

在經歷了薩奇的《春藥》（*Le pillole di Ercole*），這個我之前講過，以及與約翰・休斯頓（John Huston）的《聖經：創世紀》（*The Bible: In the Beginning*，1966）合作不成之後，第一部真正由德勞倫蒂斯製片、我作曲的電影是法蘭柯・英多維納（Franco Indovina）導演的《義大利家庭》（*Ménage all'italiana*，1965）。他很喜歡我的音樂，所以之後又帶著兩部西部片來找我。我接受了，但也提了條件，我叫他再給我兩部不是西部片的作品。真可惜，這麼多年了，我跟他還要用到這種小把戲。

德 羅 薩：你剛剛提到跟約翰・休斯頓合作《聖經：創世紀》時遇到了一些阻礙，這部電影的配樂最後是由黛敏郎完成的。發生了什麼事？

莫利克奈：在1964到1965年間，我的老東家RCA提出讓我為這部電影配樂，說製片人是迪諾・德勞倫蒂斯。對我來說那絕對是機會難得，當時的我還沒有接過這麼重要的工作。《聖經：創世紀》是一部跨國製作，休斯頓將成為我合作的第一位非義大利籍導演。他們一開始找的是佩特拉西（Goffredo Petrassi），但是他的音樂雖然好聽、深刻，卻沒有說服導演。

就在這個時候，RCA加入，提了我的名字。

當時我連電影的一個畫面都還沒看到，他們只是叫我按照《創世紀》（*Book of Genesis*）的內容準備一首曲子，根據《摩西五經》（*Torah*）以及《聖經》（*Bible*）中的記載，其他的我都可以自由發揮：簡而言之，我需要展示自己，讓他們信服。

我為創世紀的場景精心創作了一首曲子，還自行加了一首描述巴比倫塔的。我記得後面這首曲子用到了希伯來文歌詞，是我的妻子瑪麗亞教我的。她去羅馬的猶太會堂約見了一位拉比，那位拉比挑選了一些語句，錄下正確的讀音，並為我翻成義大利語。

也許是因為這些歌詞，我很快就完成了第二首曲子，在低音提琴演奏的持續音Do之上，幾段人聲此起彼伏，互相纏繞。第一個聲音在喊叫，第二個聲音好像在回應，如此延續。然後慢慢地，所有聲音的細流匯聚到一起，凝聚成一股越來越洶湧的大合唱，最終注入銅管樂器的大爆發，五把小號和長號噴湧出了協和樂音，結束。

我找來了法蘭柯·費拉拉（Franco Ferrara）幫忙，我們倆在RCA宏偉的A錄音室完成了兩首曲子的錄製。費拉拉不僅跟往常一樣出色地指揮了Rai的管弦樂團和合唱團，還利用創世紀那首曲子本身的素材，修正了我匆促寫就而過於簡短的「過門」。管弦樂團和合唱團的全體成員都配合得很好。

最終的成品所有人都很滿意：RCA、剪接師卡斯特拉（Castella），尤其是休斯頓，他對我的音樂讚不絕口。一切都進行得非常順利，迪諾·德勞倫蒂斯突然私下找到我，要我繞開RCA，直接跟他合作這部電影。這對我來說是個很慷慨的提議，但這是不對的。

我很不客氣地回絕了，雖然我也知道將要面臨什麼樣的後果。RCA對我有約束，除了把我們綁在一起的合約，公司也投了很多錢在製作上。我把事情跟公司講了，希望能找到一個方法，讓我不要失去這部電影。

然而公司拒絕了這次合作，我明白在合約的專屬授權方面，是沒有協商餘地的。機會就這麼溜走了，最終這部電影由日本作曲家黛敏郎配樂，他的音樂也十分精彩。

德 羅 薩：你最早配樂的一批外國電影，除了泰倫斯·楊（Terence Young）的《巨船》（*L'avventuriero*，1967）主要是在義大利製作，其他都是純外國血統，其中有法國導演亨利·韋納伊和布瓦塞的電影，俄羅斯導演米哈依爾·卡拉托佐夫（Mikhail Kalatozov）的《紅帳篷》（*Krasnaya palatka*，1969）以及南斯拉夫導演亞歷山大·彼得羅維奇（Aleksandar Petrović）的《大師和瑪格麗特》（*Il maestro e Margherita*，1972）。

與此同時，除了1970年的《烈女與鏢客》，美國市場再一次等到你的加盟是在1977年。那一年，除了鮑曼的《大法師2》，你還署名了米高·安德遜（Michael Anderson）的《大海怪》（*Orca*）；然後是1978年，泰倫斯·馬力克的《天堂之日》（*Days of Heaven*）。為什麼你和美國電影市場的合作來得晚了些？

莫利克奈：我說過，尤其是在「鏢客三部曲」之後，大洋彼岸許多導演和製片人都來聯繫我，因為他們透過李昂尼的電影認識了我，他們都希望跟我合作西部片，只有西部片。跟克林·伊斯威特合作的《烈女與鏢客》是一部很棒的片子，席格也是一位出色的導演，但那還是西部片。

儘管我跟美國電影合作愉快，但是我生在羅馬，從未遠離羅馬，這裡有我心愛的人，這是我的城市。我的人生在這裡。而且我從來都不喜歡坐飛機。如果我出生在洛杉磯，我一定會跟好萊塢聯繫得更頻繁……但是這些「如果」和「但是」都沒有什麼意義；就像伍迪·艾倫（Woody Allen）說的：「就像我母親過去常說的：『如果我祖母有輪子，她就會變成一台路面電車』，但我媽媽沒有輪子，她只有靜脈曲張。」[8]

德 羅 薩：你覺得美國電影界是不是對你的拒絕懷恨在心？

莫利克奈：我覺得沒有。反倒是我，1987年，《教會》沒有為我贏得奧斯卡獎，我感覺特別糟糕。我不高興不完全是因為敗北，最終獲獎的是貝特杭·塔維涅（Bertrand Tavernier）執導的《午夜旋律》（*Round Midnight*，1986），雖然賀比·漢考克（Herbie Hancock）的編曲很棒，但是電影原

8　原書註：《紐約遇到愛》（*Whatever Works*，2009）中，主演之一賴瑞·大衛（Larry David）朗讀的開場白。

聲帶裡的大部分音樂甚至都不是原創的。當然，我從來不覺得這當中有什麼陰謀，但是現場觀眾一片噓聲。

不過有一段時間，我跟美國電影界的關係疏遠了，那確實是我刻意為之，理由很簡單：我的酬勞在歐洲已經屬於一流水準，在美國卻還只是跟中等名氣的作曲家並列。

美國人因為李昂尼的電影認識了我，而且我後來還發現，在他們的百年電影配樂排行榜上，《黃昏三鏢客》的音樂排在第二位，僅次於約翰·威廉斯（John Williams）的《星際大戰》（*Star Wars*，1977）。酬勞的事我一直被蒙在鼓裡，於是我決定疏遠他們。我從未主動過問酬勞的事，因為我太害羞了，也沒有人跟我說過相關的事。

《教會》的上映是我事業的一個轉捩點，我的酬勞也漲到了合理的水平。除了2016年的最後一次奧斯卡之旅，這些年我也經常去美國，特別是為了音樂會，每一次旅程都很愉快。

▌美國作曲家

德 羅 薩：有哪些美國作曲家是你特別尊敬與欣賞的？

莫利克奈：很多。比如昆西·瓊斯，我很欣賞他在電影配樂上的編曲、製作以及作曲，他也是我很好的朋友。而且我參加的最近一次奧斯卡頒獎典禮上，是他念出了我的名字，讓我登上了洛杉磯杜比劇院（Dolby Theatre）的舞台。他對管弦樂團以及各種樂器的潛力都瞭如指掌，堪稱大師。

在他的電影配樂作品中，我印象最深的是薛尼·盧梅（Sidney Lumet）的電影《典當商》（*The Pawnbroker*，1964）中主角的主題曲，我覺得美妙至極。能和他相提並論的一定要數約翰·威廉斯，一位真正的音樂家，他配樂的電影作品不計其數，其中很多都世界知名。

更早期的配樂大師，肯定不能忘了伯納德·赫曼（Bernard Herrmann），他跟希區考克一起開創了新的風格，馬克斯·史坦納（Max Steiner）、艾默·柏恩斯坦（Elmer bernstein）、傑瑞·高德史密斯（Jerry Goldsmith），還有法國作曲家莫里斯·賈爾（Maurice Jarre）……

不過說完這些，我還要講一個現象，我注意到美國電影界有一個普遍趨勢，我不是很贊同。對他們來說，把一首曲子的管弦樂編曲部分交給其他人來做，似乎是一件很正常的事。於是就會發生這樣的情況，已經成名的作曲家為樂譜署名，然而實際上，他只是草擬了一段主題，也就是完成了一份草稿[9]而已。

這個發現讓我失望透頂，因為我接受的教育告訴我，管弦樂編曲是音樂思維中不可或缺的一部分，跟旋律、和聲以及其他一切要素沒什麼區別。只可惜，如今大家想到音樂，都只會想到旋律，圍繞旋律的其他一切都被認為是次要的。這太荒謬了，在我看來，作曲家就是要製作音樂的全部，從頭到尾、從裡到外。不幸的是，在義大利，這種製作慣例仍普遍存在於許多作曲家和創作歌手之間，他們自詡為電影音樂作曲家，而我自己，最初的工作就是「協助」那些有名氣的作曲家。不過當然，我也知道，有些美國的音樂奇才這麼做純屬遵從慣例……

這件事我是在1983年發現的，我和指揮家詹路易吉・傑爾梅蒂（Gianluigi Gelmetti）一起組織了一場音樂會，我們在羅馬波格賽別墅（Villa Borghese）的鹿之公園（Parco dei Daini）演出，主題是電影音樂。[10]我再次跟Rai合作，曲目安排了我自己的曲子，還有史坦納、伯恩斯坦（Leonard Bernstein）、高德史密斯、威廉斯、赫曼、賈爾等大師的作品。於是，我們讓美國方把曲子的總譜寄來，出於好奇，我也拜讀了幾份。

赫曼的《驚魂記》（Psycho，1960）樂譜非常乾淨清爽，一看就是出白他一個人的手筆。《亂世佳人》（Gone with the Wind，1939）的譜只有五行是史坦納自己寫的，剩下的都是由他人編曲。從那時候起，我更加注意電影片尾的演職員表，我意識到這樣做的人太多了。我到現在還是無法理解。

德羅薩： 說到約翰・威廉斯，2016年2月28日，你們並排坐在一起，共同等待奧

9　原書註：相當於一個「簡化版鋼琴譜」，沒有管弦樂團演奏的部分，幾乎就是一張草稿。

10　原書註：音樂會從7月1日持續到7月22日，羅馬Rai管弦樂團以及合唱團（Orchestra Sinfonica e il coro della Rai）參演。該演出名稱為「聽電影音樂會」（Filminconcerto），由羅馬市政府主辦。

斯卡獎的揭曉，那場面還挺感人的。昆西‧瓊斯宣布了你的名字，你們擁抱了一下，在你的獲獎感言裡，你也提到了對他的尊敬之情，對於那些總覺得你們是競爭對手而非合作夥伴、總不相信你們互相尊敬的人，這些足以證明你們的關係了，無須贅言。

但是我知道，你對《星際大戰》的音樂持保留意見。那部電影是1970年代末的一個傳奇。是哪一點讓你覺得不那麼吸引人，科幻題材，還是別的什麼？

莫利克奈：我喜歡科幻。我的觀點跟科幻電影本身無關，跟《星際大戰》也無關，我一直很喜歡那部電影，我關注的是配樂風格的選擇，有些作曲家和導演（尤其在好萊塢）經常會使用那種已讓我們習以為常的風格。

儘管曲子本身寫得很好，但是把進行曲跟宇宙聯繫在一起，我還是認為這樣太危險了。這類音樂處理方式之所以常常出現，不是因為能力不足或者創造力不足，純粹是出於商業的考量：受制於電影產業強加的規則。雖然製作規模無法與《星際大戰》相比，不過我有試著在阿爾多‧拉多（Aldo Lado）的《人形機器人》（*L'umanoide*，1979）中嘗試一條新的道路，我在調性音樂（impianto tonale）的基礎上構建了雙重賦格（一共有六個聲部，平均分配給管弦樂團和管風琴，並且具有兩個主題和兩個對位主題）。〈六度相遇〉（Incontri a sei），這是曲子的名字，我沒有用現成的作曲手法，這花了我很多精力，但也讓我很有動力。我覺得這種方法為宇宙、無盡的空間以及天空的畫面找回了一些東西。

很明顯，我做這些實驗，想這些新手法，是我自己的需求，不是義務，不是一定要走的路。但是我覺得這麼多年來大家漸漸囿於一個過於單一的標準，我作為作曲家，同時也是觀眾，從概念以及從譜曲的角度來看，都覺得這樣的風格選擇太沒意思了。

約翰‧威廉斯是一位傑出的作曲家，一位純粹的音樂家，我無比尊敬他，但是我覺得當時，他做出了一個商業的選擇。很好懂，但也很商業。如果是我，我不會為《星際大戰》寫那樣的音樂，然而事實是，不管是盧卡斯（George Lucas）還是迪士尼，都沒有找我來寫新的三部曲的意思……至少到現在還沒有。（笑）

我反而覺得有一位導演，也就是說不是音樂家，他更加懂得如何為空間深邃的電影畫面配樂，我說的是庫柏力克，在《2001太空漫遊》（*2001: A Space Odyssey*，1968）裡，他用了一段華爾茲，史特勞斯（Strauss）的〈藍色多瑙河〉（An der schönen blauen Donau），特別刺激的搭配，而且非常高級。

▋ 泰倫斯・馬力克

德 羅 薩：1979年，你得到了人生中第一個奧斯卡提名，因為泰倫斯・馬力克的電影《天堂之日》。這是你為他作曲的唯一一部電影。

莫利克奈：這也是我最喜愛的電影之一。1978年馬力克到羅馬來了，他來之前，我們已經在電話上溝通了好幾個月，感謝那位翻譯。因為交流很充分，我寫出了十八段主題供他挑選。

我發現他是一位對待音樂非常用心的導演，他叫我引用聖桑（Camille Saint-Saëns）的《動物狂歡節》（*Il carnevale degli animali*）。你在電影裡能夠聽到，那一組鏡頭是幾個音樂家在狂歡慶祝。

馬力克是一位大詩人，一個文化人，他愛好廣泛，繪畫、雕塑、文學均有所涉獵。電影描繪的是過去的世界，一個遙遠而神奇的世界，那裡詩和現實並存。直到今天，我對這部電影還是很有感情。

畫面和攝影極其考究，我被震撼了：影片拍攝的加拿大自然風光引人入勝，農民的鄉村生活回歸原始簡單。攝影師內斯托・阿門卓斯（Néstor Almendros）的鏡頭不單驚豔了我，還為電影贏得了奧斯卡最佳攝影獎——他的攝影幾乎是在向十九世紀的偉大記者和攝影師們致敬。

有幾組鏡頭我是看著畫面開始作曲的，在畫面和聲音之間我想到了莊重的交響樂。原本我們經過漫長的探討，已經基本上達成共識，但是馬力克還是提出了更改樂器編配的要求。一般來說我不是很歡迎這樣的干預，但是他提了要求之後，我們的溝通發展成了一段很有意義的討論。最後，泰倫斯自己改變了主意，於是我們回到我最初設想的音樂和樂器編配。我一般都相信自己的第一感覺，這一次看來我的直覺還是準的，

我得到了第一個奧斯卡獎提名。雖然電影沒有獲得音樂相關的獎項有點可惜，但是我在美國電影圈得到了更多人的認可。

德 羅 薩：你記得那次是誰贏了嗎？

莫利克奈：當然，喬吉歐·莫洛德（Giorgio Moroder），《午夜快車》（*Midnight Express*，1978）。其他獲得提名的除了我，還有傑瑞·高德史密斯的《巴西來的男孩》（*The Boys from Brazil*，1978），戴夫·格魯辛（Dave Grusin）的《上錯天堂投錯胎》（*Heaven Can Wait*，1978），以及約翰·威廉斯的《超人》（*Superman*，1978）。

德 羅 薩：為什麼沒有和馬力克繼續合作？

莫利克奈：非個人原因。我們的關係一直很好，他還找我做一部日本音樂劇，可惜一直沒有做成。

我特別遺憾的是沒有加入《紅色警戒》（*The Thin Red Line*，1998），那部電影非常精彩，而且跟《天堂之日》正好相隔二十年。他邀請我了，但是我那段時期太過奔波，沒有辦法直接跟他交流。結果我們之間產生了一個很不愉快的誤會，與我無關與他無關，是因為我的經紀人。大局已定時，一切都已太遲。我被迫終止合約，馬力克繼續他的拍攝計畫，計畫裡沒有我。

我能做的只有一件事：換個新經紀人。

■ 跟約翰·卡本特一起工作，光有翻譯可不夠

德 羅 薩：你跟外國導演一起工作時一直依賴翻譯嗎？

莫利克奈：對，你知道我的人生經歷，而且這一點我耿耿於懷。有時候真的很不方便。可惜我一直沒有時間學英語。我工作起來跟瘋子一樣，也許我得花上十倍百倍的努力才能學會新的語言。

有時候，就是因為我的語言障礙，讓我跟一些電影人難以精確交流。之前我們講到唐·席格，不止他，還有約翰·卡本特（John Carpenter），他把電影《突變第三型》（*The Thing*，1982）交給了我，但是沒怎麼跟我

說話。或者應該說，他幾乎一句話都沒跟我說，而且當我們第一次見面，一起看試片時，他居然突然消失了。

德 羅 薩：發生了什麼事？

莫利克奈：這絕對是件怪事。那時他來到羅馬，我們一起在他下榻的飯店看試片。影片放映中途，他拿了錄影帶就跑了，把我一個人留在飯店房間裡。他是表示尊重呢，還是害羞了，還是別的什麼原因？我覺得他的行為有點異常。但是說到底，這次見面是他堅持要求的（他甚至跟我說，他自己的婚禮上放的就是《狂沙十萬里》的插曲）。

我回到家，根據試片時做好的筆記寫曲子，盡可能覆蓋各種不同風格：不協和的、協和的，有幾首還再次啟用了「多重化」樂譜，就是曾經在阿基多以及其他情節緊張的電影裡用過的那種方法。有一段相當長的音樂我做了兩個版本：一個版本完全用合成器，是我在羅馬獨立製作完成的，另一個版本是樂器演奏版，跟其他曲子一起在洛杉磯錄製了管弦樂團的演奏。

所有曲子都錄好了，一切都很順利，工作臨近尾聲時我收到了熱情的讚美。我鬆了一口氣：「啊，真順利！」混音是其他人的事，於是我心滿意足地回到了羅馬。

我很期待電影上映，也很好奇最終成片會是什麼樣。結果，迎接我的是一個巨大的「驚嚇」：在洛杉磯錄的曲子一首都沒有被選中！整部電影裡，卡本特只用了我在羅馬用合成器做的那個版本……我驚呆了，不過也就這樣。還能怎麼辦？只能隨他去了。

德 羅 薩：卡本特習慣自己作曲，而且他對合成器格外偏愛。你覺得效果怎麼樣？

莫利克奈：他不是專業的音樂家，但是他能寫出跟自己的電影畫面互相感染的音樂。《紐約大逃亡》（*Escape from New York*，1981）就是一個很好的例子。另外，1982年卡本特聯繫我的時候，我就知道他有這樣的習慣，但他還是堅持要跟我合作……後來，你也知道，類似的邀約總是能誘惑到我，多年來我也對此反思很多。

有時候，非專業作曲家也能寫出引人注目的作品，也許有些是即興創作，

不是長期穩定的水準，但是在感染力方面，完全不輸那些聲名顯赫的專業音樂家，如果不承認這一點，我就太缺乏誠實的智慧了。事實上，為電影創作音樂的時候，簡單實用似乎是一條非遵守不可的準則，我覺得這樣的準則，很大程度在於人們總是把音樂放在次要的地位，更主要的是畫面，以及其他聲音比如對白。

專業作曲家要做到簡單，很有可能需要縮減樂譜，這幾乎是在自我限制；而業餘作曲家要做到簡單，基本上那就是他們的原始狀態，可說是完全正常的狀態。

電影音樂的這種面向，我們可以理解為一種限制，而這樣的限制，也會嚴重影響我們定義好壞的能力，任何對作品進行分析的嘗試都會趨於扁平化，並且走向相對主義。總之，我們幾乎可以說：既然這些音樂都是簡單的，那麼它們幾無區別。

03 制約和創造力：雙重審美

德　羅　薩：我們現在談得更深入一些，能不能講一講，你決定把自己的創造力投入
電影音樂的時候，遇到的最大的困難是什麼？比如說，你接受或者不接
受一部電影的配樂工作，依據的標準是什麼？以及，你如何改變自己的
創作方式？

莫利克奈：一開始我什麼電影都接，因為我需要工作。後來我稍微挑剔一些了。但
是如果有導演來找我，我答應了，我就會做到最好。一定要弄清楚你接
的是什麼類型的電影，因為作曲家的工作方法不是一成不變的。簡單來
說，我把電影分為三大類：藝術電影（也就是所謂的「散文電影」〔film
d'essai〕），商業電影，以及處於「中間地帶」的電影。最後這種電影通
常既希望在藝術水準方面得到認可，又渴望得到大眾的好評，渴望成功。

德　羅　薩：我們聊過藝術電影，說過要給勇於探索創新的導演更多機會，也談過你
為商業電影作曲時，對作品有著同樣的高標準高要求。那麼「中間地帶」
的電影呢？

莫利克奈：這是最複雜的情況，因為制約因素格外多。「有良心」的作曲家很可能
遇到的是層出不窮的麻煩，以及越來越重的負擔，因為他不想妥協於簡
單、平凡，所以他要絞盡腦汁，讓電影得到更好的藝術以及商業效果。
不用說，這種情況我特別熟悉。我真的總是陷入這種境地。不過我想詳
細講一下剛剛提到的制約因素，或者至少講其中一部分。要知道，作曲
工作一旦開始，電影音樂作曲家就不得不面對三個人物：導演、音樂發
行方、觀眾。

我們先說導演，他負責挑選音樂家，有時製片人也參與決策。導演會提
出一些電影相關的要求，其中包含了他的期望，這些要求需要仔細留意。
音樂發行方可能是個人，也可以是一家公司，承擔電影配樂的製作、發
行等全部相關工作。有時候發行方就是唱片公司，他們甚至會自行推薦
作曲家，推薦標準基於他們的評估、交情，但更重要的標準是公司和作
曲家簽訂的合約：配樂成本，音樂合作的商業方案，中長期收益等等……

所有發行方都希望花得少賺得多。音樂越簡單、商業，越是合他們的心意，產生的潛在利潤也更高。

所以很好理解，為什麼電影製片人、音樂發行方或者其他投資人，更喜歡有名氣的作曲家，因為能給電影的成功加碼。商業作曲家比實驗派更受歡迎，因為後者很難僅僅為了換取商業上的成功，而犧牲他想表達的東西。

整套運作系統這麼多年下來也有了很大的變化，但實質上還是我經歷過、我所熟悉的那一套，這套系統的影響很明顯，甚至可以說很嚴重，因為作曲家的作品以及音樂，在他們眼裡首先是賺錢的商品，有時候他們完全無視電影的真正需求。

我們講到最後一個限制了，當然排在最後不等於不重要：觀眾，以及他們的口味和接受度。觀眾的標準來源於什麼，取決於什麼？當然，到目前為止我們討論過的一切都與此有關，但是還有一些因素不為人知。二十世紀，特定類型的音樂發展壯大，以各種各樣的方式改變了音樂的樣貌和傳播方式。什麼是現代音樂（musica moderna），電影音樂家為了順應時代而寫的那種算嗎？答案不是唯一的，因為我們的時代不止有一種聲音。[11]

舉個例子，在我所接受的音樂教育中，前衛音樂（musica di avanguardia）是很重要的一部分，但它是遠離大眾的，並且這個傾向在二十世紀下半葉越加明顯。如今很多概念經常混淆：古典音樂、現代音樂、當代音樂（musica contemporanea）[12]，都跟商業音樂混在一起，定義如此接近，下定義如此便利，如今的音樂領域到底發生了什麼事？人們對這一問題缺乏主動的批判性思考，在這方面的忽視也暴露無遺。

另外，正如帕索里尼很久以前所知悉的那樣，消費主義社會在廣告方面大量挹注。廣告需要讓訊息極致簡化，讓人們能輕易吸收代謝。

11 現代主義音樂泛指十九世紀末、二十世紀初印象主義音樂以後，直到今天的全部西方專業音樂創作。現代主義音樂起源於十九世紀末的美國爵士樂，二戰後，以搖滾、藍調、爵士、鄉村等為代表的音樂更加通俗化、多樣化。

12 當代音樂一般指當代嚴肅音樂。

商業廣告的目標從來不是喚醒良知或責任感，而是販賣商品，而且要在極短的時間內達成目標。對於音樂來說，相當於在創作技巧方面對作曲家提出幾點要求：追求分節歌式的樂句、清晰簡潔的旋律、運用傳統的調性體系，當然還有，盡可能減少變奏和變化，強調重複性，同時注重音色特徵。這就是成功的訣竅（有時候，這與我們所了解的史前音樂〔musica primitiva〕似乎有許多共通處）。

所有這些創作的必要元素和限制元素完成了這類作品的自我展示，大眾越來越習慣於他們已經熟知的一切，他們漸漸不去尋找新的體驗，不去思考，於是也習慣了被動消費。只要我們願意，這就是一個自我確認自我強化的封閉循環。

科技日新月異，新發明層出不窮，合成器、電腦，如今技術所提供的便利性讓人人都可以是音樂家，這當然帶來了很多好處，但同時也令一些音樂商品的價值過分膨脹。在講卡本特的時候，我們討論過電影中總是被奉行的「簡單」準則，以及非專業音樂家和專業音樂家之間存在的模糊地帶。

大眾眼中的「電子音樂」，並不是我在錄音室的這些年一直很感興趣的探索性、實驗性音樂，大家總是把電子音樂跟迪斯可、DJ，或者某些搖滾樂團、流行樂團混為一談。

電影音樂家在這重重包圍之中，如果想堅守自己的道德，保留一份尊嚴，就得找到一種足夠聰明的方法，深入地參與進去。每一次都重新創造或重新挖掘自身的經驗，以歷史的眼光加以審視，與此同時，重新感受、體驗這份音樂歷史所帶來過程和經驗，然後將其過濾並加以呈現。換句話說，電影音樂家處於自身文化與當代社會脈絡之間，是一名中間人，分別要面對導演、發行方、觀眾以及由此產生的動態關係。他不想，或者不能允許自己失去觀眾的理解和欣賞，也不能無視導演和發行方的意願，但同時，他還想做自己，不斷前進，他想一直愉快地創作下去——有何不可呢？——他想把工作做到最好。

每一次找尋折衷的道路都是一場磨難，免不了痛苦和辛勞，就像是在一座精心製作、變幻莫測的迷宮，迷宮裡有生路和死路，還有無數問題糾

結纏繞，必須從中掙脫出來。我相信我一直在堅持探索，堅持尋找這條路，我慢慢確立了「雙重審美」這個概念。定義並實踐這個概念讓我的創新能力和個人特色都得到了發展，而且會一直發展下去。但是我花了很長時間才慢慢做到……而且我還在思考。

德 羅 薩：「雙重審美」具體指的是什麼？

莫利克奈：就是我說的做好中間人，這在我看來不可或缺。一方面我像是在「利用」大眾，好讓我的音樂被理解，另一方面要保持創造力，不能流於平庸或者半途而廢：要尊重大眾，給他們訊息，悄悄地也行，告訴他們，在已經聽慣的東西之外，還有很多很多。

德 羅 薩：這幾乎是一項教育事業……

莫利克奈：不，我從來不這麼認為。我一直是為自己而做的。我通常會從大眾音樂文化中最一般的層面著手，遵守大眾音樂傳播的標準規律。另外，就像我們說過的，史前音樂和現代音樂之間，很有可能存在強烈的相似性，尤其是那些用於廣告宣傳的音樂。這種相似性總是讓我反思，有時候，為電影音樂的制約去做調整，是可以接受的，甚至可以是積極正面的。因此，雙重審美也是一種能力，意味著你能把源自音樂歷史的經驗跟現代技法結合在一起。

為了把玄妙的、非理性的抽象概念傳達給聽眾，有時我會仿照點描音樂（musica puntillistica）[13]、電子音樂，甚至機遇音樂（musica aleatoria）[14]的創作標準，然後結合調性音樂，進行調整。我們之前講過的蒙達特《焦爾達諾‧布魯諾》就是一例，可以說明我如何做到用音樂講述哲學家的抽象思維。其他例子可以在戰爭片、尤其是在警匪片中找到，此類電影的戲劇性鏡頭，能把人物的創傷和情境融為一體。

所以可以這樣說，不管是在純粹音樂世界之內還是之外，那些表面上相距甚遠的事物，都被雙重審美拉近了距離。對，我覺得在我的內心深處，

13 現代主義音樂流派之一，由作曲家魏本創造。點描音樂用許多被休止符隔斷的短音和音組構成樂曲，就像一幅「點描派」畫作。

14 現代主義音樂流派之一。指作曲家將偶然性因素引入創造過程中或演奏過程中的音樂。

那些看似差距很大、水火不容的部分也走到一起了。

有時在與導演達成共識的情況下，我會嘗試將自己的絕對音樂（musica assoluta）語言大量地甚至完全地運用在電影配樂中，但事後我非常痛苦，因為很遺憾，我發現觀眾對這些音樂的認可度很有限。比如維多里奧・德賽塔的《半個男人》，或者艾里歐・貝多利的《鄉間僻靜處》，這幾部優秀的電影作品都是如此情況。於是我希望建立個人的創作「體系」，用這個體系讓當代音樂適應電影觀眾的理解需求，我相信我做到了。

德 羅 薩：關於這個「體系」，能透露更多細節嗎？

莫利克奈：當然。我試著把荀白克的十二音理論轉移到僅有七個音的體系上，所有其他因素則參照魏本及其追隨者的標準，總地來說就是繼承發揚第二維也納樂派的技巧。因此，我對音色、音高、休止、音長、強弱等等要素進行有序組織，但理論上來說還是屬於調性音樂的寫法。在這樣一個系統中，音階裡的每一個音都承擔了相等的重要性。調性音樂特有的顯著吸引力（七音要下行級進，導音要上行級進，以及其他在音樂創作史裡長期傳承、成為我們音樂感知一部分的那些規則）擺脫了歷史和演變所給予的特質，變成了自由的聲音。

接下來，我順理成章地發現，只用三個音比七個或十二個更容易讓人記住，我還意識到穩定的和聲對聽者更加友善，簡短清晰的重複樂節比冗長曲折的旋律更加好記。在和聲方面，更確切來說是和弦方面，我認為（在某些情況下，不是絕對）要去除基礎低音在傳統調性音樂中固有的支撐作用，有時我甚至會消除聲部之間的等時關係。如此，我便能創造出更自由的和聲組合，這些和聲是由傳統和弦中的音高所組成，不過，它們不僅僅只是三和弦（主音、三音、五音），在我所使用的這種和弦中，可運用的音符可以多達五個，有時甚至六、七個。有時，我也可能會完全拋下這種和聲關係，並根據其他標準來選擇音符。如此，我便能創造出既掛留又多變、既靜止又動態的和聲，既讓人感到似曾相識，又讓人感到難以捉摸。

在和聲方面，我還追求將源自無調性的技巧和傳統調性體系相結合，只

挑選少量和弦，互相孤立，就像華格納（Wagner）《萊茵的黃金》（*Das Rheingold*，1853-1854）的開頭幾小節那樣（有好幾分鐘他只用降E大調的一個和弦）。其實這些都不是別人提出來的要求，至少我沒有見過哪位導演或哪家公司表達過這樣的意願，這是我自己的道德義務：創作有尊嚴的音樂。

德 羅 薩：你說到道德義務，這是非常私人的範疇，不只針對作曲家身分，更是個人的必備素養。這方面你能談得更詳細些嗎？

莫利克奈：在外部自由受到限制的情況下，我嘗試培育一種內在的、隱祕的自由。這種自由尊重對方的需求，尊重我自己音樂構思的需求，同時捍衛我的音樂個性。這就是我說的道德。

我一直覺得自己處事帶有一絲中世紀僧侶般的頑強和固執，這一點不是很明顯，幾乎被我隱藏起來了，但是從未改變。也許這種態度的最表層大家都察覺到了，想想看這幾年我作曲的電影有多少部，這些電影之間又是多麼千差萬別，而我每一次都要努力突顯自己的思想……

在不斷適應不同電影需求的過程中，我知道自己也理出了一條探索方向，去調和看似迥異的各種音樂領域與類型。這個方向一直在我心底，是我內心的需求，幾乎可以說是使命：我認為這是我們這個時代作曲家的命運。

我會在單獨一次音樂體驗中，嘗試著把深奧和通俗、詩意和平庸、民族和傳統互相融合，並加以提煉，這樣的話，我也許一次又一次地解救了自己，解救了那門可能會變得太過閒散苦悶的「手藝」，我也許能重新找回自己。

所有這一切漸漸地形成了一種風格，我指的是技巧和表現意圖的總和，我建立了自己的作曲模式：一張個人標籤。

所以我想說，這不僅僅是道德救贖，因為有時候我會特別要求加入實驗的元素，盡可能靠近我的需求，靠近我們這個時代作曲家的需求，這種情況尤其會讓我意識到，作品能被大家理解、欣賞、認同，那是奇蹟，無法預料。相反，很多時候同樣的決定卻會為我帶來激烈的批評。

04 戲劇、音樂劇、電視劇音樂

德 羅 薩：作為一個觀眾，戲劇和電視劇，哪一種你看得更多？

莫利克奈：當然是戲劇。我很少看電視，看的話一般不是新聞就是體育賽事，比如說週日，我會看羅馬隊（AS Roma）的比賽。

至於戲劇，我最愛的毫無疑問是莎士比亞（Shakespeare）的戲劇，我年輕時在倫佐·里奇和艾娃·曼尼劇團（Compagnia Renzo Ricci & Eva Magni）當小號手時，把莎士比亞的好幾部悲劇作品都背下來了。那是1950年代初。有很長一段時間，我和瑪麗亞會定期去羅馬主要的幾家劇院。我們有三張會員票：兩張我們自己用，還有一張留給我們其中一個孩子，看最後是誰想跟我們一起去。

德 羅 薩：對音樂劇你有過這樣的熱情嗎？

莫利克奈：從來沒有，不過我很喜歡倫納德·伯恩斯坦的《西城故事》（*West Side Story*，1957），其中的音樂部分總是從現實出發，從故事的內部世界延伸到外部世界，非常抽象。一位演員開始打響指，另一位加入他，然後更多人加入進來，直到管弦樂團也開始演奏。音樂起，混雜著現實，一起去到別處。幾年之前，羅曼·波蘭斯基說過要找我寫兩部音樂劇，但是後來沒有下文。

德 羅 薩：麥可·傑克森（Michael Jackson）的音樂劇呢？

莫利克奈：不是特別喜歡，我覺得太用力了，從某種意義上來說加工痕跡太重，不太自然。我可以看破其中虛幻的花招與技巧，但不得不說，它們確實是精心構思過的。

德 羅 薩：那麼美國新拍的這些電視劇呢？你有什麼評價，在拍攝方式方面……

莫利克奈：那些在義大利播出的……我沒看。

德 羅 薩：你也為許多電視劇集和電視電影配樂。你會為小螢幕調整創作方法嗎？

莫利克奈：電視作品有顯著的不同之處。總地來說，音樂的時間和空間都要縮減，

而且相對於電影放映廳而言，電視螢幕極少能展現出史詩般的宏大感。但是我用的方法還是一樣：和導演交流，找出合適的構思方向，把看到的和聽到的結合在一起。

另外，電視作品比起電影規模小很多，更傾向於迎合觀眾，觀眾的構成也更加多樣。這點導致電視作品較少進行新的探索，而更加追求穩定。

■ 《約婚夫婦》

莫利克奈：說到這裡，我突然想到自己為《約婚夫婦》（*I promessi sposi*，1989）創作的音樂。那是一部很精彩的電視劇，改編自亞歷山卓・曼佐尼（Alessandro Manzoni）的著名小說，導演是薩瓦托雷・諾奇塔（Salvatore Nocita）。每一位演員的表演都非常到位，我也重返那種聯繫角色心理的主題創作。

主要演員有丹尼・奎恩（Danny Quinn）、黛芬・佛雷斯特（Delphine Forest）、亞柏托・索帝、達里歐・弗（Dario Fo）和法蘭柯・尼洛（Franco Nero），他們都表現得非常出色。我還寫了兩段比較複雜的主題，一段用於無名氏（L'Innominato）的轉變，另一段用於整部劇的結尾。但是諾奇塔跟我說，他覺得對於電視觀眾來說兩段都太「高端」了，都想換掉。

德 羅 薩：但也不完全是這樣……

莫利克奈：不完全是這樣，確實。有一位偉大的導演，艾瑪諾・歐密（Ermanno Olmi），我從來沒有跟他合作過。他製作過一部電視電影《創世記：創造與洪水》（*Genesi: la creazione e il diluvio*，1994），一部傑作，在我看來非常宏大壯麗。完全打破了我們之前提到的一些刻板印象。義大利有一個很好的電視電影傳統：從70年代開始Rai就推出了一系列鉅製。

■ 《摩西》

德 羅 薩：雖然是一部英義合拍片，《摩西》（*Mosè, la legge del deserto*，1974）還是可以視為義大利最早的大製作電視電影之一。你有什麼印象嗎？

莫利克奈：我為這個計畫工作了六個月，其中一個半月是在錄音室度過的。這是一項漫長而繁重的工作，但是帶給我很大的滿足，不過也有些許不愉快。我寫了兩段主旋律，都是為中提琴創作的，就音域（tessitura）和音色而言，中提琴是最接近人聲的樂器。迪諾・阿西奧拉（Dino Asciolla）的演奏一如既往地完美。

幾年之後，他們剪了一部電影版，為此我需要重新剪輯音樂。電影中有些源自場景內部的音樂，像芭蕾舞等場景，他們決定找一位以色列作曲家來創作，多夫・塞爾策（Dov Seltzer），他的作品非常棒。我在現場遇到他，他很客氣地提出，希望我在後期製作的時候，不要把他已經寫好的音樂替換掉。我當場向他保證：我完全沒有這樣的打算，畢竟我覺得他寫得很好。此事暫時告一段落。

到了後期製作的時候，我重新看拍好的素材，發現有一場戲，亞倫（Aronne）唱起了一首只有三個音的歌，將歌詞「以色列」重複唱了三次。導演德波西奧（De Bosio）跟我說，這是一首希伯來傳統歌曲，於是我決定將這首用到我寫的〈第二哀歌〉（Lamentazione seconda）裡。所有人都很滿意。只是電影的後期製作結束之後，塞爾策找到我，他告訴我那個主題是他的。我試圖解釋到底是怎麼回事，但是他不想聽。我們只得走法律程序，最後，一切以和解告終，我們達成共識，塞爾策是那個片段（重複的三個音）的作者。他的應對方法我一點都不喜歡。如果我知道那段主題是他創作的，我當然二話不說會另寫一段。

▌《馬可・波羅》

德 羅 薩：之後，在1982年，Rai出品了另一部大製作電視作品，傑里亞諾・蒙達特導演的《馬可・波羅》（Marco Polo），當年獲得了好幾項提名和獎項，其中包括美國的艾美獎。

莫利克奈：《馬可‧波羅》和電視電影《摩西》都是文森佐‧拉貝拉（Vincenzo Labella）監製的作品。我和蒙達特從1967年開始一同完成了那麼多部電影，已經非常有默契了。《馬可‧波羅》很有紀念意義，在這部電影中，我得以透過不同的音樂語言表達自己：〈致母親〉（Saluto alla madre），〈母親的回憶〉（Ricordo della madre）以及〈父親的思念〉（Nostalgia del padre）描繪了波羅的家庭記憶；而對於主角發現的新天地，這幾首音樂我印象尤其深刻：〈向東方（旅途）〉（Verso l'Oriente〔viaggio〕），〈長城傳說〉（La leggenda della Grande Muraglia），以及〈忽必烈宏偉進行曲〉（La grande marcia di Kublai）。

為了表現肯‧馬歇爾（Ken Marshall）飾演的主角內省的一面，我挑選了豎琴和中提琴作為獨奏樂器，用輕盈的弦樂加以烘托。

要為馬可‧波羅穿越未知東方大陸的旅程，創作出如此豐富且不拘一格的配樂，對我而言這是很大的挑戰，我覺得有必要實地探索一番，實實在在地感受一下當地的味道、音色、聲音。

一路下來，我和蒙達特研究了那個時代的細節，獲得許多音樂參考，所有這些對我來說，都變成具有重要意義的研究與實驗。電影配樂可以是、並且應該是一種研究，否則就沒有意義了。在和聲方面，我在旅途中領會到東方音樂的靜謐，並且主動在我的創作中再現。

顯然，對我而言這是一種「參考」，不是賣弄學識地去模仿那些音樂……而是根本性的探索。

德 羅 薩：將和聲與旋律空間化、稀疏化、擴展化，這個概念事實上在很多部由你作曲的電影以及電視電影裡都有所體現。比如已經提過的《摩西》，佛里奧‧蘇里尼（Valerio Zurlini）的《韃靼荒漠》（Il deserto dei Tartari，1976），還有帕索里尼的《一千零一夜》，以及內格林（Alberto Negrin）的《撒哈拉之謎》。

莫利克奈：悠長、擴展、稀疏的小樂句（semifrasi），拉長的持續音，或者，從更為整體的層面來看，這種空間化創造了一種廣闊而延展的音樂呼吸，就如畫面上被陽光和沙粒覆蓋的荒原般不斷擴張。總譜上的各種音樂符號，以及眼睛在畫面上看到的東西，這兩者在空間和時間上能夠相提並論嗎？我告訴自己，能。

■ 《撒哈拉之謎》

莫利克奈：《撒哈拉之謎》的主旋律也固定在一個和弦上展開，就像靜止的沙漠一樣。開場是一個空茫舒緩的引子，進行到情緒飽滿的旋律線最高點，之後又迅速回落到原點，最終回到開頭的主題構思。

《撒哈拉之謎》是我和亞柏托·內格林認識的契機，我們後來又合作了好幾次，現在是很好的朋友。在我看來，《撒哈拉之謎》是最成功的電視電影之一。這部電影用畫面展現了一場神祕的冒險，大部分內容拍攝於北非的茫茫沙漠之中，過程十分艱辛，但是我覺得不管是我還是內格林都找對了方法，比如我在這種環境下選擇大量運用電子音樂。我們合作得非常愉快。

■ 《出生入死》

德　羅　薩：與此同時，1984年又有一系列電視作品開拍了，在義大利獲得了巨大的成功，其中就有電視劇《出生入死》（La piovra）。第一季的導演是達米亞諾·達米亞尼，作曲是歐特拉尼（Riz Ortolani）。你從第二季開始接棒，那是1986年。

莫利克奈：完全正確。而且，第二季導演也換了：接替達米亞尼的是弗洛雷斯塔諾·萬奇尼（Florestano Vancini）。我跟他認識很久了。該片場景設定在西西里，講述黑手黨的黑暗內幕，這是我第一次為這種電影配樂。因此，我決定從《對一個不容懷疑的公民的調查》的主題中，取用其和聲結構與半音旋律。另外，每一季我都會調整一下樂器編配，每一個音色都有存在的理由，而且更重要的是，隨著劇情的展開，每一個音色都參與其中，

有屬於自己的故事。

德 羅 薩：你借鑒了第一季的元素？

莫利克奈：沒有，事實上我刻意繞開了。加入劇組的時候，第一季的內容我一集都
沒看過。我直接根據圍繞著黑手黨和正義展開的故事本身創作音樂，一
口氣寫了好幾年，一直寫到第七季，之後中斷了一段時間，2001年又重
新開始為第十季作曲。幾年之後，在其他電視作品中，我還是會使用類
似質感的音樂，包括《法爾科內大法官》（*Giovanni Falcone, l'uomo che
sfidò Cosa Nostra*，2006），主演是馬西莫・達波爾托（Massimo
Dapporto）和艾蓮娜・蘇菲亞・瑞琪（Elena Sofia Ricci），還有《最後的
黑手黨》（*L'ultimo dei corleonesi*，2007），導演是亞柏托・內格林。

德 羅 薩：我們繼續聊《出生入死》，2001年，史汀（Sting）演唱了主題曲〈我和我
的心〉（My Heart and I），你們見面了嗎？

莫利克奈：沒有，但是我很喜歡他的演唱。這首曲子是十一年前的作品，1990年我
為第五季創作的，當時演唱者是艾蜜・史都華（Amii Stewart）。

德 羅 薩：你和史都華第一次見面是什麼時候？

莫利克奈：就是錄製前不久，在倫敦，她的姐姐也在。當時我就意識到這是一位天
生的歌手，後來我們經常合作。

德 羅 薩：你參與過的電視作品中，還有哪些給你留下了比較深刻的印象？看來要
全部講完是不可能了……

莫利克奈：《諾斯特羅莫》（*Nostromo*，1996），其中有許多音樂處理方式，是我在
李昂尼的西部片中就開始採用的，而這些處理方式又在《諾斯特羅莫》
取得了巨大進展。僅管這不是一部西部劇，但是象徵著李昂尼開創的那
條道路又一次向前邁進。

05 痛苦和實驗

▌羅貝托・費恩察

德 羅 薩：你和許多導演都保持著長久的友誼，其中與羅貝托・費恩察（Roberto Faenza）的情誼最為牢固。

莫利克奈：我們一起做了九部電影，完全互相信任。第一部是1968年的《升級》（*Escalation*），我實驗了幾種非傳統的人聲處理法。之後是《H2S》（1969）、《義大利向前行》（*Forza Italia!*，1978）、《想活請自救》（*Si salvi chi vuole*，1980）⋯⋯

德 羅 薩：在《弒警犯》（*Copkiller*，1983）裡你寫了很多搖滾樂曲，也許是因為拍攝現場有性手槍樂團（Sex Pistols）的主唱約翰・萊頓（John Lydon，即約翰尼・羅頓〔Johnny Rotten〕）⋯⋯

莫利克奈：那部電影我印象不是很深，羅貝托有一部電影震撼了我，《仰望天空》（*Jona che visse nella balena*，1993），他憑這部電影獲得了大衛獎。特別打動我的是納粹集中營裡的一幕，一個小孩在一位士兵的幫助下重新見到了自己的父母，但他的父母沒有發現他，他們在醫務室裡做愛。出人意料的一幕，但是充滿人性。

德 羅 薩：然後在1995年，你為馬斯楚安尼主演的《佩雷拉的證詞》（*Sostiene Pereira*）作曲，這部電影的主題曲，你選用響棒來完成節奏音形，然後由管弦樂團演奏。這段節奏貫穿全片，會一直在觀影者的腦海裡迴響，很少有這樣的情況，你是不是聯想到主角心臟不好，於是進行了這樣的創作？

莫利克奈：不，其實完全不是這樣⋯⋯寫這首曲子的時候，我絞盡腦汁，但是什麼都想不出來。於是我決定去散個步，回來的時候，路過我家樓下的威尼斯廣場，看到一場罷工集會，有幾個青年在打鼓，一小段固定的節奏反反覆覆。我把這些節奏帶回家，用響棒演奏出來，最後變成了堅定的「革

命節奏」，在電影中指引著馬斯楚安尼所飾演的平凡雇員一步步走上革命的道路。

這成了樂曲的中心思想，以此為基礎，在這個二拍子的節奏上，我加了一段三拍子的旋律⋯⋯這是如此自然而然，我也沒多想⋯⋯不過放心吧，不會有人發現的。

德 羅 薩： 歌曲〈心之微風〉（A brisa do coração），由杜塞・邦蒂絲演唱。

莫利克奈： 她是一位非凡的歌手，我相信她在這首歌中充分釋放了自己的才華。她的演繹讓歌曲聽起來就像真正的法朵（fado）[15]。另外，杜塞・邦蒂絲還參與了我的好幾場音樂會，2003 年，我們一起合作了專輯《天作之合》（Focus），其中她還重新演繹了〈薩科和萬澤蒂敘事曲〉。

德 羅 薩： 你和羅貝托・費恩察的最後一次合作是《瑪麗亞娜・烏克里亞》（Marianna Ucrìa，1997）。不過這部電影的作曲家寫的是法蘭柯・皮耶桑蒂（Franco Piersanti）。這是怎麼回事？

莫利克奈： 皮耶桑蒂後來接替了我的位置。我剛把主題寫完，羅貝托跟我說了一句話，我現在回想起來還是覺得很震驚。他說：「如果到了錄音環節，我突然覺得不喜歡那些音樂呢？」

我說：「羅貝托，那你找別人寫吧，我退出。」

一開始他覺得我在開玩笑，我一再堅持，他才知道我是認真的。

不過我們的關係沒有受到影響，法蘭柯・皮耶桑蒂也是我向他推薦的，

15 原書註：法朵是一種流行於葡萄牙的經典音樂類型。人聲像是在與葡萄牙吉他（guitarra portuguésa）或其他撥弦樂器對話，比如「viola do fado」和「cavaquinho」。

一位優秀的作曲家，非常出色地完成了這部電影的配樂工作。我還因為同樣的理由推掉了羅蘭・約菲（Roland Joffé）的電影《真愛一生》（The Scarlet Letter，1995）。

因為一旦進入錄製環節，就沒有大幅改動的餘地了：管弦樂團已經安排好，要付他們薪水，而我對付錢的人也必須有交代。如果導演表現得沒有信心，那說明他其實沒有完全認可，還有很多疑慮，這些疑慮我承擔不起，因為這樣是在燒別人的錢……這也是我之前講到的，我能感受到的肩上的責任之一……

▌尼諾・羅塔

德 羅 薩：除了皮耶桑蒂，還有其他你特別欣賞的義大利作曲家嗎？

莫利克奈：當然。尼古拉・皮奧瓦尼（Nicola Piovani）、安東尼奧・波切（Antonio Poce）、卡羅・克里韋利（Carlo Crivelli）、路易斯・巴卡洛夫……

德 羅 薩：你和尼諾・羅塔關係怎麼樣？你如何評價他的音樂，以及他這個人？

莫利克奈：他創作了很多動人的旋律。但是有些作品我不是特別喜歡，比如《樂隊排演》（Prova d'orchestra，1978）的配樂，還有他為費里尼寫的大部分音樂。但這不是他的原因，費里尼規定他只能創作馬戲團音樂。他的參考曲目只有兩首：〈鬥士進行曲〉（Entrata dei gladiatori）和〈我在尋找叮叮娜〉（Io cerco la Titina）。費里尼很聰明，如果尼諾想要繞開這個限制，透過即興創作加入一些其他東西，費里尼能立刻察覺到他的意圖。於是，那些即興創作也得錄下來了，以便他檢查。

儘管如此，漸漸地，我還是發現了尼諾・羅塔的偉大之處。我非常欣賞他和維斯康提合作的《洛可兄弟》（Rocco e i suoi fratelli，1960），以及《浩氣蓋山河》（Il Gattopardo，1963）。他和費里尼搭檔的時候，真正打動我的是《卡薩諾瓦》的配樂，能聽出自由的感覺。

也許這一次費里尼恍神了，忘了「推薦」他馬戲團音樂？

德 羅 薩：除了藝術家的一面，你對他本人了解嗎？

莫利克奈：羅塔比我年長幾歲，但是我們的交友圈及生活圈，有很大一部分是重合的。於是時間長了，我們有了好幾次交集。我發現他是一個非常優雅的人，對人很熱心，還有點大咧咧。

再後來，我還知道他偷偷對唯靈論（spiritismo）感興趣：他對降靈會非常熱愛。有一段時間，他私下跟著阿爾弗雷多・卡塞拉（Alfredo Casella）學習，那是我的老師佩特拉西的老師，學術素養十分雄厚。羅塔贏得獎學金後赴美留學，歸國後，他的畢業論文主題是喬瑟夫・札利諾（Gioseffo Zarlino），這位文藝復興時期的作曲家大力推動了對位法的發展。[16]

跟我一樣，羅塔也努力創作既純粹又配合電影的音樂作品，雖然有的時候，他的美學我無法產生共鳴，但是我一直很欣賞他的作品完成度。他是一位偉大的音樂家。

我們還在同一部電影合作過，在他逝世不久前，聯合國兒童基金會（UNICEF）聯繫我為阿諾多・法里納（Arnoldo Farina）和賈恩卡羅・札尼（Giancarlo Zagni）的一部動畫電影《孩子的十種權利》（*Ten to Survive*，1979）作曲。

影片由十部短片組成，分別在不同國家製作。本來所有短片的曲子都要我一個人寫，但是我覺得找更多同等水平的作曲家一起完成會更好。

我提名法蘭柯・伊凡傑利斯蒂（Franco Evangelisti）、埃吉斯托・馬基（Egisto Macchi）、路易斯・巴卡洛夫和尼諾・羅塔。我們每人負責兩部。

我寫了兩首童聲合唱曲，《大大的小提琴，小小的小朋友》（*Grande violino, piccolo bambino*）以及《全世界的小朋友》（*Bambini del mondo*）。

曲子照例進行了一些探索，在這方面我從未停止過，這對我有特別的意義。羅塔聽到樂曲後來找我，激動地跟我說：「這是調性的點描音樂！」

16 原書註：札利諾的《和聲的規範》（*Istitutioni Harmoniche*，1558）和《和聲的示範》（*Dimostrationi Harmoniche*，1571）兩本著作對聲音及聲部進行量化分析，像研究科學一般對音樂展開討論，並且修正了八度音程的劃分，明確了其中包括的大小調的數量。把音樂和數學結合起來的想法自然和當時的文藝復興運動有關，但是札利諾對調式的研究處於時代的最前端，並且流傳到北歐（德國、荷蘭、法國），影響了許多巴洛克時期的音樂家及作曲家，其中多位對莫利克奈也有非常深刻的影響。

他顯得很高興，嘴角有一絲不易察覺的微笑。在他之前沒有一個人聽出來，他也沒有跟我細講確切的定義，但我覺得他是懂的。我得到了理解。

▌難以處理的關係

德 羅 薩： 對於電影作曲家來說，最大的痛苦是什麼？

莫利克奈： 如果導演在錄音室否決了你的音樂，那種感覺非常痛苦——可能直接就瘋了。你一邊在錄製，他一邊跟你說他不喜歡……

德 羅 薩： 什麼時候發生過？

莫利克奈： 這種形式的沒有。不過有一次，羅賓・威廉斯（Robin Williams）主演的《美夢成真》（*What Dreams May Come*，1998），他們不喜歡我的音樂，全部換掉了。
我記得我在洛杉磯見到了導演文森特・沃德（Vincent Ward），他跟我講解電影的時候一直很激動。最後我們達成共識，選好了主題，我甚至錄音都錄好了。總之製作全部完成，但是最後他說不想用我的音樂了，後來他們找了邁可・凱曼（Michael Kamen）。

德 羅 薩： 據說他們覺得你的音樂太浪漫了。他們怎麼跟你說的？

莫利克奈： 我的音樂一點也不浪漫。不幸的是，他們聽的時候音量太大了，混音也不對。那首曲子根本不是那樣。
還有一次，亞卓安・林恩在拍《蘿莉塔》時——也就是翻拍庫柏力克那部經典作品——我邀請導演到我家，把主題彈給他聽，他跟我說，好聽極了，但是成不了經典。我不知該做何反應，但那還是最初階段，他只聽了鋼琴版。於是我們討論、交流，他告訴我哪些地方他覺得不對，我們得到了很有建設性的結論，我決定全部重寫。那是很微妙的時刻，因為一切賭注都押在臨時建立起的信任上。

德 羅 薩： 第二版他是否更滿意了？

莫利克奈： 是的，可能稱得上是經典音樂了吧……（笑）但是回到音樂被否決這個話題，鮑羅尼尼的《她與他》也是同樣的情況，不過那一次，我為只有

兩個音的曲子加上第三個音，總算補救回來，這件事我們也講過⋯⋯幸好他沒有對我失去信心，因為我們的關係有穩固的基礎。但是如果事情發生在第一次合作，那就是一道深深的傷口。很難癒合了。

有時候導演會不好意思講他不滿意，這也是個問題。或者我自己也不好意思問他們：「你喜歡還是不喜歡啊？」有時候，對於一些反對意見，我可以回應：「我給你的音樂很好，因為我思考過了。」但這不是在辯論誰說的才是事實，一切都有賴導演與我的音樂素養：如果有交集，合作愉快，否則，就是問題。

有時候，導演聽完第一遍沒有聽懂，需要更多時間。他所承擔的角色意味著，對於自己的電影該配什麼樣的音樂，他可能早就設想好了：因此他期待作曲家也會按照那個方向創作。之前提到塔倫提諾就是這樣，但是其實，所有我認識的導演都是這樣，只是表現方式不一樣罷了。你可以說他們對作曲家都抱持著這種天真的期待。

如果導演願意一點一點溝通，我就能明確他想要的方向，或者我也可以直接拒絕。但是如果導演什麼都不說，作曲家走進錄音室的時候，身上背負著他自己也不知道的期待，那麼他就算做了所有的工作，可能也只是背道而馳。

德　羅　薩：要變身成心理學家才行。尤其是對那些偶爾合作的導演。

莫利克奈：合作初期特別讓人苦惱。其實一直都是這樣：想把作品做好，為電影和導演服務，滿足他們的期待和個人品味⋯⋯也要滿足我自己和觀眾⋯⋯

▌瓊豪、史東以及泛音

莫利克奈：我記得有一次，我為電影《魔鬼警長地獄鎮》（*State of Grace*，1990）寫的音樂，導演菲爾・瓊豪（Phil Joanou）不是很喜歡。他什麼都沒跟我說，我自己慢慢察覺到的。其中一首〈地獄廚房〉（*Hell's Kitchen*）尤其不對他的胃口，於是這段主題在電影裡出現的頻率極低。我沒有參與混音，因為我在羅馬完成錄音，導演在美國自己混音，所以到電影出來後我才發現他的做法。讓我更覺得遺憾的是，那首曲子包含了一些實驗性的探

索，我覺得是很有價值的一首曲子。

於是我決定把它救出來。在為巴瑞·李文森導演、華倫·比提主演的《豪情四海》配樂時，我從〈地獄廚房〉中提取了一些構思，跟泛音（suoni armonici）[17]有關，並且在原有的基礎上有所發展。一切都很順利。然而，這部電影的音樂獲得了奧斯卡提名，瓊豪頓時憤怒了，他公開指責我，說我在他的電影裡用了同樣的音樂。我回應說，我不能僅僅因為他不喜歡，就讓自己的實驗不了了之，這是理所當然的。

德 羅 薩：探索的內容是什麼？你說是關於泛音？

莫利克奈：我寫了一首中提琴獨奏曲，主題清晰流暢。

在觀眾耳中，明確的主題就像旋律指南針，指引方向，帶領他們。我還圍繞主題寫了一段調性音樂，到目前為止沒什麼特別創新的。但在這段和聲的基礎上，我用之前講到的泛音搭建了一個架子。我從泛音列[18]中選擇距離基音較遠的泛音，比如第十三泛音，第十四泛音，甚至第十五泛音（而不是第八泛音），也就是相對而言最不協和的音符，讓它們恰恰在旋律休止的時候突然上場、下場，創造出預料之外的不協和音。這「汙染」了基礎和聲，我還透過管弦樂編曲將這種效果進一步放大。

瓊豪當時沒有理解，等他明白過來已經太晚了……對他來說真的是太晚了！他是一位非常年輕的導演，拍了一部非常棒的電影，但是我們的合作就此終結。

德 羅 薩：在其他電影中，你有沒有找到機會繼續這個泛音實驗？

17 泛音，即諧波。物體（發聲源）振動時，不僅整體在振動，各部分也同時分別在振動。因此，人耳聽到的聲音是由多個聲音組合而成的複合音。其中整體振動所產生的音叫基音，各個部分振動所產生的音叫泛音。

18 把泛音按照音高從低到高排列起來，叫泛音列。每件樂器都有自己的泛音列特徵，不同的泛音組合決定了樂器各自的音色。理論上，泛音的頻率分別為基頻的2、3、4、5、6等整數倍。

莫利克奈：有，是在1997年奧利佛‧史東（Oliver Stone）的《上錯驚魂路》（*U Turn*）。那是一部很特別、很奇幻的電影，西恩‧潘（Sean Penn）飾演倒霉透頂的主角，珍妮佛‧洛佩茲（Jennifer Lopez）飾演同樣麻煩纏身的美麗性感女主角。

德羅薩：關於這部作品，你還有什麼印象嗎？

莫利克奈：史東自己來聯繫我，我們很快建立起深厚的友誼。一般來說，這種友情是一把雙刃劍，因為有時候，為了維護和諧的工作氛圍，作曲家會做出一些事後後悔的選擇，或者更糟糕的，胡亂加入過量音樂。但是跟史東的合作非常順利。我記得我們一起看試片，整整一天都待在一起討論。音樂他已經預先剪好了，用的是我以前的一些作品，比如《對一個不容懷疑的公民的調查》和《狂沙十萬里》的插曲。

我再三強調，這種做法我不喜歡。他還加了很多美國歌曲。而我，從一開始就很真誠地跟他說，電影本身已經很棒了。但是他堅持要我參考這些曲子的一些和聲與聲響，然後創造出全新版本。我知道史東為人很誠懇，他只是不懂得像其他人一樣，把腦子裡的想法解釋給我聽。他是一個敏感、認真的人。他還說很喜歡我使用口琴和曼陀林，我照做了，但是和以前的作品相比，這一次我展現了兩件樂器的另一面。

德羅薩：在主題曲〈葛雷絲〉（Grace）的管弦樂編曲中，你再次用上基於泛音現象的創作手法。

莫利克奈：是的，我想到用這個手法，是因為電影講述了兩位主角之間，有一點混亂又有一點諷刺的愛情。跟《豪情四海》的音樂相比，《上錯驚魂路》的配樂在某些地方更不協和，「擾亂」的泛音元素更加明目張膽。此外，我還大量使用電吉他，有時甚至帶有搖滾風格。很有趣的合作！

可惜電影上映後評價並不好，尤其在美國，這又讓我想起了一段往事。當時他寫了一封信給我，為電影的不成功道歉，他說糟蹋了我寫給他的那些優秀音樂。我合作過的電影人中，找不出第二個這麼認真的。

他真的很認真，而且最後一次見面的時候，他送給我一本非常精美的佩脫拉克（Francesco Petrarca）十四行詩詩集，我一直珍藏在書房中。

華倫・比提

德 羅 薩：跟你合作多次的美國人還有華倫・比提。

莫利克奈：我們關係很好。只要我倆在同一座城市，就會帶上自己的妻子共進晚餐。我與他結識是因為他找我為《豪情四海》配樂，他是那部電影的製片人，導演是李文森。在那之前，我知道他是一位傑出的演員、優秀的導演，以及精明的製片人。我很欣賞他。我們在1994年再次相遇，我為葛倫・高登・卡隆（Glenn Gordon Caron）導演的《愛你想你戀你》配樂，華倫還是擔任製片人，除此之外，他還與自己的妻子安妮特・班寧聯袂主演。我們一共合作了三部電影，其中唯一一部由他執導的，是最後一部《選舉追緝令1998》（*Bulworth*，1998），講述了一位特立獨行的政客的故事。我記得華倫親自到羅馬來讓我看試片，我們在我家客廳裡一起看電影。他從機場直奔我家，時差還沒調過來，電影一邊放，他一邊在沙發上睡著了。等他睡醒之後，我們開始制訂工作計畫，他問我是否可以為電影中的饒舌歌手寫兩段伴奏，但是我跟他說我不太敢。

德 羅 薩：那部電影的嘻哈樂插曲〈平民巨星〉（Ghetto Supastar〔That Is What You Are〕）取得了不錯的商業成績。你為電影創作了兩首組曲。第一首十八分鐘，第二首二十四分鐘……曲目時長是電影鏡頭的需求，還是後來你自己分配的？

莫利克奈：嗯，這兩首曲子我小小任性了一下。以前我偶爾也會脫軌發揮，讓曲子既能完整演奏，又能讓各個段落自成一體。總地來說，我記得兩首組曲有不同的寓意：第一首明顯較為夢幻，第二首有一點仿照《對一個不容懷疑的公民的調查》，緊迫、重複、擾人、荒誕。它扣人心弦，在某些瞬間也很有張力。

驕傲和懊悔

德 羅 薩：你經常到電影拍攝現場嗎？

莫利克奈：不常，真有必要時我才去。李昂尼的電影我去了兩次：第一次是《狂沙

十萬里》，因為克勞蒂亞・卡汀娜也在現場，第二次是《四海兄弟》，塞吉歐叫我去的，因為他覺得這樣能帶來好運。當時正在拍狄尼洛在中國皮影戲劇場裡抽鴉片的那場戲。這場戲拍了大約四十次吧，我受不了一溜煙就跑了。那位中國女士一直沒演好，我不知道他們究竟又重拍了多少次……

後來，我記得我又去了那部片的拍攝現場一次，因為詹尼・米納（Gianni Minà）那時製作了一檔電視節目，要記錄《四海兄弟》在Cinecittà製片廠拍的最後一場戲。這場戲中，勞勃・狄尼洛飾演的「麵條」進入了多年未見的友人房間。當晚有點像是一場派對，艾達・迪蘿索和她的丈夫——鋼琴家賈科莫（Giacomo）——還表演了幾首我為李昂尼寫的曲子。很感人。

我還去過托納多雷《海上鋼琴師》的拍攝現場，因為兩位鋼琴家，提姆・羅斯（Tim Roth）和克拉倫斯・威廉斯（Clarence Williams III）之間的對決需要我把關。那場戲對所有人來說都不容易。

德 羅 薩：在你作曲的這麼多部電影之中，你最喜歡哪幾部？

莫利克奈：我對那些讓我煎熬、難受的電影，感情特別深。或者那些很美但不叫座的電影，我也會對其中的音樂耿耿於懷，比如《鄉間僻靜處》和《半個男人》……還有《寂寞拍賣師》，毫無疑問，我覺得這部電影裡有一些特別的東西，比如拍到主角珍藏的畫作那幾幕。

《幽國車站》也是，我特別喜歡故事的主旨和音樂，音樂從一開始的完全不協和，慢慢轉為調性音樂。情節決定並掌控音樂的發展，這一點對我非常重要。除了這些，還有《教會》，約菲的《烈愛灼身》（Vatel，2000）。

德 羅 薩：那麼有沒有讓你覺得後悔的電影？

莫利克奈：那些糟糕的電影。而且，我必須說，後悔不是因為我參與了這些電影，而是因為我經常試圖用我的音樂拯救它們……是的，對於自己的這種樂觀態度，我很後悔，因為我發現，我這些善意的、甚至可能有點天真的意圖，最後還是被商業剝削了。

德 羅 薩：創作配樂時，最困難的瞬間是？

莫利克奈：太多了。每部電影都會給作曲家製造一道或是好幾道難題，我們必須找到對觀眾、製片人、導演以及我們自己而言，都有說服力的解決方法。但是在我看來，為電影配樂這件事有時候變得難上加難，是因為導演的態度，他們希望掌握、控制電影製作過程中的一切，留給作曲家的信任並不多。我知道有幾位導演是這樣的，塔維安尼兄弟、里娜‧韋特穆勒，還有羅蘭‧約菲，他尤其如此。但是一段合作關係需要以信任為基礎。

德 羅 薩：能具體聊一聊你跟約菲的合作嗎？

莫利克奈：就像我說的，一直以來，跟他一起工作總是不太輕鬆。約菲屬於那種在每一個創作階段都想跟進的導演。我們合作《教會》的時候，他堅持要求把不同的主題合併起來，跟我的構思完全相反。製片人費南多‧吉亞（Fernando Ghia）制住了他，勸他放棄。這件事要是順著他，那他就會干預所有的事。

德 羅 薩：《教會》的插曲〈瓜拉尼聖母頌〉（Ave Maria Guaraní）聽起來特別真實、痛苦，在某種程度上也是一種相當粗糙的演奏。這種整體效果是怎麼做到的？

莫利克奈：最基本的一點是將聲音混雜起來，有時候會冒出一些雜音，然後被合唱團隨意地吸收掉。我們在英國大使館的幫助下，聯繫到幾位來自不同國籍的非專業歌手，這幾位被我安插進一個小型的專業合唱團。站位也混雜在一起，一位女高音身邊都是男高音，而一位女低音被一群女高音們包圍：這對於創造真實感來說至關重要。先前聊過源自場景內部的音樂，〈瓜拉尼聖母頌〉又是一例：在我的構想中，這首曲子在電影中是真實存在的，因此它必須具有可信度。片中，傳教士的教堂建造時，耶穌會傳教士和印第安人一起歌唱……

德 羅 薩：《教會》有兩位製片人，你提到了費南多‧吉亞，你跟他關係還不錯，但你沒提到另一位製片人大衛‧普特南（David Puttnam）。

莫利克奈：事實上我對他沒什麼好印象。一開始在電影製作的過程中，他表現得很

正派，電影上映大獲成功後，一次午餐時，他邀我為電影的改編音樂劇做配樂。我本來很感興趣，但是他說，這件事吉亞完全不知道，我就告訴他，我不會接受的。

德 羅 薩：《教會》之後，你和約菲合作了《直接武力》（*Fat Man and Little Boy*，1989），一部關於原子彈問世的電影。

莫利克奈：我記得那部電影裡好像還有保羅・紐曼（Paul Newman）……

德 羅 薩：是的。

莫利克奈：我只記得一開始我的曲子幾乎都是無主題的。旋律是有的，但是非常簡單，像是飄浮在管弦樂團所演奏的聲音混合體之上：研發出那些可怕武器的物理學家們內心都有一點不安和波瀾，因此這種飄浮的旋律非常適合。錄音室裡，羅蘭用一種很難過的口吻跟我說：「顏尼歐，很抱歉，這個主題我覺得不對。」我即興創作了一段，效果更好……

他好像總是不怎麼相信音樂家，慢慢地我開始懷疑，也許他首先是不相信自己。

還有一次，應該是因為電影《烈愛灼身》，他讓我在巴黎待了十天，因為他要在那裡剪輯，他想要一邊剪輯一邊聽音樂寫得怎麼樣。我沒有異議，我們很快開始工作。但是我做了一件特別危險的事：約菲要我給他可以作為剪輯參考的音樂，我把我為《夜與瞬》（*La notte e il momento*，1994）寫的曲子給他了，那部電影的導演是安娜・瑪麗亞・塔托（Anna Maria Tatò），也就是馬切洛・馬斯楚安尼的最後一任伴侶。幾天後，羅蘭跟我說，那些音樂簡直完美，他想要改編一下直接用。我嚇呆了，想盡辦法勸阻他，最後終於說服了他。

為了讓他徹底放棄跟塔托用一樣的曲子，我在巴黎多停留了幾天。每天晚上他來到我住的飯店，我用電子琴把當天新寫的曲子彈給他聽。要讓他滿意太不容易了，但是我做到了。而且說實話，《烈愛灼身》的配樂棒極了，有幾首曲子重現了十七世紀的風貌，電影裡的故事就發生在那個年代。

▌ 爭吵和討論

德 羅 薩：你從來沒有跟導演發生過激烈的爭執嗎？

莫利克奈：我總是這麼說，聽起來像開玩笑，但實際上，我真的從來不會跟導演吵架。我會先放棄。結束對話，到此為止。實事求是地說，就是因為這個原因，我跟所有人都不至於發展到爭吵的地步，我會退一步，不撕破臉，至少維持朋友關係。

但是有些情況我也會生氣。比如有一次，弗拉維奧・莫蓋里尼（Flavio Mogherini）找我為他的新作品作曲。我們早先因為李昂尼的一部電影互相結識。他的導演處女作《即使我很想工作，又能怎麼辦？》（Anche se volessi lavorare, che faccio?，1972）我也參與了，那本該是我們的第二次合作。但是在電話溝通的時候，出了一些偏差。

他說：「我們一起做這部新電影，但是這次你要給我寫出像柴可夫斯基（Tchaikovsky）那樣的音樂……」

我沒讓他說完直接打斷他：「我不會寫的。」我罵了他一句，狠狠地掛了電話。

現在，事情過去這麼多年，我對那段往事深感抱歉，我覺得自己太激烈，太粗魯了，但當時我氣炸了。我很喜歡他的電影，其他時候莫蓋里尼一直很有紳士風度，他是一位非常出色的導演。

雖然我覺得每個人都應該堅定地堅持自己的思路、自己的主張，這沒有任何不對的地方，但是不能用那樣沒禮貌的方式提出沒禮貌的要求……在沒有事先討論的情況下，沒有人能直接要求我，來一段柴可夫斯基的旋律。我得先有構思，再開始創作，讓自己的想法交織在作品之中……如果引用柴可夫斯基的音樂是電影的需求，是必要的，我會歡迎這個提議，主動重審我的創作意圖；但是這種方式，不行。

德 羅 薩：這種情況只發生過一次嗎？

莫利克奈：跟莫蓋里尼？是的；我們再也沒有聯繫。類似的問題還發生在塔維安尼兄弟身上。

我們合作的第一部電影是《阿隆桑芳》，統一意見的過程非常艱難。第

一次討論他們就直接跟我說要寫什麼音樂，要怎麼做……之後他們籌拍
電影《林中草地》（Il prato，1979），再次找我。在錄音室，他們為了一
個音符的存在向我提出抗議，堅決要求我改掉……這從程序上來說沒有
問題，但是我立刻喪失了積極性，沒有了那種主動創作的滿足感。追求
這種主動性也許會有風險，但這是我自己選的，我會因此面臨各種難以
預料的狀況，但這也會讓我覺得自己責任重大。

不管是保羅（Paolo Taviani）還是維托里歐（Vittorio Taviani），兄弟倆如
今都是我很好的朋友，我很欣賞他們的電影，但是他們的做法以及對音
樂家理所當然般的索求，我不是很喜歡，我後來不再跟他們合作了。

在我合作過的導演之中，塔維安尼兄弟對音樂的認識絕對高於一般水
準，但是他們有時候會有點越界。作曲家不是演奏者！那種強加的命令，
不管來自誰我都不接受：帕索里尼也不行，我跟你說過……問我，可以；
命令，不行！

德 羅 薩：他們是受人尊敬的導演，但是提要求的時候太直接了……

莫利克奈：不能這樣做。另一位我不再合作的導演是澤菲雷利。我很抱歉得這樣講
　　　　　一位傑出的導演。

德 羅 薩：你跟澤菲雷利合作了電影《哈姆雷特》。

莫利克奈：在我之前，澤菲雷利的作曲家是歐特拉尼，但是他們意見不合。我去倫
　　　　　敦看《哈姆雷特》的試片，記錄了可能要插入音樂的精確時間，我們的
　　　　　討論進展得很順利。電影由梅爾‧吉勃遜主演。
　　　　　澤菲雷利跟我說：「顏尼歐，我想要不落俗套的音樂，跟一般聽到的那
　　　　　些都不一樣。我要無主題的，氛圍音樂，就像一種氣氛，一種聲響。」
　　　　　我說：「這要求提得太棒了。我太高興了！」那個夏天，我和塞吉歐‧
　　　　　米切利（Sergio Miceli）一起在西恩納（Siena）教課，我告訴全體學生，
　　　　　我接了一個任務，要為《哈姆雷特》作曲，還特意強調說，導演叫我嘗
　　　　　試沒有人做過的事：為電影譜寫沒有主題的音樂，純粹是聲音的音樂。
　　　　　我幸福極了。
　　　　　音樂寫好後我馬上讓澤菲雷利聽，他說：「你寫的音樂連主題都沒有。」

我說：「這不是你要求的嗎？」

他反駁：「第一首聽起來像中國音樂。」

我用中世紀的手法創作了一首曲子——由五個，至多六個音組成——他覺得那是中國音樂……他一直埋怨我連主題都不寫，直到我妥協：「別擔心，法蘭柯，我馬上幫你改好。」

我們都在錄音室，當時已經很晚了。我為經典的一幕「生存還是毀滅」（Essere o non essere）寫了一段主題。吹奏雙簧管的樂手被我留在錄音室，直到我們商量好了，直接開始錄音。錄音之前澤菲雷利還說了一番重話，有幾位樂手差點上去揍他……因此，當他找我為《麻雀》（Storia di una capinera，1993）及之後的另一部電影配樂時，我都回覆不行。第二次拒絕後，他再也不找我了。

德 羅 薩：信任一旦被破壞，什麼是重要的，什麼是不重要的，就無從分辨了……

莫利克奈：電影很美，非常棒，但是在這部電影的美國版裡，我為「生存還是毀滅」寫的音樂完全被刪掉了。我們第一次討論的時候，就確定了那段配樂要用什麼樣的速度，但對於那場經典的戲，梅爾・吉勃遜提出了自己的疑問，他大概是這樣跟澤菲雷利說的：「法蘭柯，你真的覺得我表演得不夠到位，需要音樂來輔助嗎？」

拍《四海兄弟》的時候，狄尼洛也提出過類似的疑問，但是李昂尼沒有動音樂，而是用其他辦法成功地安撫了演員。

德 羅 薩：你拒絕了多少部電影？

莫利克奈：至少跟我接下的一樣多。

06 電影之外，音樂之外

（在漫長的對話過程中，那盤西洋棋早就下完了，當然之後又下了好幾盤。不用說，我一盤都沒贏。於是我們決定休息一下。莫利克奈起身去廚房拿水，我趁機活動活動腿部。我環顧這間寬敞的客廳，突然，目光落在一座大型木雕上，那是一座看起來讓人有些不安的戰士雕像，上頭滿是鑲飾，旁邊是一扇精美而神祕的門。我還看到了幾幅畫和一張掛毯。我飛快地向左邊瞄了一眼，鋼琴旁邊的牆上也掛著一幅畫。莫利克奈很快端著水杯回來了。）

德羅薩：顏尼歐，這裡的每件物品背後應該都有一個故事吧⋯⋯

莫利克奈：當然，它們都跟我生命中的某些回憶緊密相連。比如鋼琴旁邊的那幅畫，那是貝多利陪我一起買的，戰士木雕是費迪南多・科多尼奧托（Ferdinando Codognotto）的作品。我覺得很有他的風格，而且說真的，這座木雕總是讓我想起《哈姆雷特》中父親的幽靈：儘管全副武裝，但是不會讓人覺得邪惡。科多尼奧托常用的一些代表性元素我一直很喜歡。還有一位雕塑家我也很喜歡：亨利・摩爾（Henry Moore）。我慢慢發現，如果認識藝術家本人，他們的作品我會尤其感興趣。

德羅薩：那畫呢？

莫利克奈：畫是我的初戀，對雕塑的喜愛是後來的事。1960年代初，我住在蒙特韋爾德，跟艾娃・費雪（Eva Fischer）是同一棟大樓的鄰居。我收了很多她的畫，有一段時期我家簡直可以開她的專題畫展。這些畫作後來我都送給子女們了。

時間長了，我還觀察到很多畫家在風格上的變化，比如馬斐（Mario Mafai Volpe）、薩瓦托雷・菲烏梅（Salvatore Fiume）、蘿賽塔・阿切比（Rosetta Acerbi）、巴托利尼（Luigi Bartolini）和塞吉歐・瓦基（Sergio Vacchi）。我很喜歡瓦基「最初階段」的作品，但是等到我認識他，決定買下他的畫作《女人與天鵝》（*La donna e il cigno*）的時候，他的創作已

經進入「第二階段」了。我一直覺得他的藝術旅程有點像作曲家，一開始寫不協和的音樂，後來開始寫動聽的旋律……

德 羅 薩： 你覺得你的音樂創作有沒有受到畫作的影響？

莫利克奈： 我覺得沒有，說實話要我找出兩者之間的直接聯繫，挺困難的。真正的繪畫愛好者是佩特拉西。按照鮑里斯‧波雷納（Boris Porena）對佩特拉西作品的分析，佩特拉西對繪畫的熱愛與其作品之間是有一定聯繫的，特別是他的《第八號管弦樂團協奏曲》（*Ottavo concerto per orchestra*，1972）。當然我也有自己的偏好。比如卡納萊托（Canaletto），我一直很欣賞他對陰影的處理，層次非常豐富，疊加得很巧妙：我總是把他跟德基里訶（De Chirico）聯繫在一起。我記得有一次欣賞卡巴喬（Vittore Carpaccio）的一幅畫作，畫中描繪了沿路上滿滿的殉道者[19]，每一處細節都刻畫入微，這樣一幅畫作，想必要窮盡一生才能完成吧。我覺得這幅作品對於色調深淺和細微之處的專注，和我的工作非常相近。

然而如果讓我在二十世紀的藝術家中選擇一個，一定是畢卡索。

德 羅 薩： 我偶然看過一部法國導演拍攝的紀錄片《畢卡索之謎》（*Il mistero Picasso*，1956），講述了畢卡索如何作畫，就看他揮動畫筆，一隻母雞變成了魚又變成其他東西……他冒著一切風險，追求著一種難以捉摸的平衡……

莫利克奈： 畢卡索有一點讓我很好奇：他的執迷，以及他對探索的渴望，讓他開創了一種介於繪畫和攝影之間的技術。[20] 在一個黑暗的房間中，他用一台光圈大開的相機，記錄他手持蠟燭在畫布上作畫的連續動作。如此一來，他的每一個動作都被記錄在膠卷上。

德 羅 薩： 運動凝結在每一個動作中。

19 此處所指畫作應為《亞拉臘山上的一萬名殉道者被釘十字架和榮耀》（*Crocifissione e apoteosi dei diecimila martiri del monte Ararat*）。傳說，改信基督教的古羅馬軍人在亞拉臘山被釘上十字架。卡巴喬據此繪製了同名畫作。

20 用光作畫並非畢卡索首創，可以追溯到1889年，先驅是法國科學家艾蒂安－朱爾‧馬雷（Étienne-Jules Marey）和發明家喬治‧德梅尼（Georges Demenÿ）。

莫利克奈：這個想法讓我很著迷。

德 羅 薩：你有自己的畫像嗎？

莫利克奈：有幾幅，各不相同，分別展示我不同面貌。其中一幅是一名道路清潔員
　　　　　送的。一天早上，他向我走來：「我是一名環境衛生工作者，我畫了這
　　　　　個給您。」我把這幅畫和我的其他畫像掛在一起。每一幅我都很愛惜。

德 羅 薩：所以你也欣賞非專業人士的畫？

莫利克奈：是的，我有好幾件我妻子的畫作，她有一段時期沉迷陶藝；另外還有兩
　　　　　幅畫，我之所以會保存，是因為它們有非常神奇的來歷。那是挺久以前
　　　　　的事了，在巴里（Bari）的一次音樂會結束之後，我馬不停蹄趕往波坦
　　　　　察（Potenza）參加一場會議。來接我的司機很熱情友善，旅途很愉快，
　　　　　但是車子開到馬泰拉（Matera）突然停下來了。他說，他爸爸想認識我。

德 羅 薩：綁架？

莫利克奈：也可以這麼說。他把我帶到他父親家裡，老人家送了我兩幅畫。（莫利
　　　　　克奈指了指那兩幅畫）他是一位農民，在空閒時間熱衷於用繪畫記錄當
　　　　　地田間村裡的真實風光。
　　　　　我還在牆上掛了兩幅音樂畫。我解釋一下：就是兩張樂曲總譜。一張是
　　　　　我自己的，一張是安東尼奧・波切的，他是我在弗羅西諾內音樂學院
　　　　　（Conservatorio di Frosinone）的學生。我跟他、馬基還有達朗加洛
　　　　　（Michele Dall'Ongaro）一起，在90年代初期合作了管弦樂《十字架之路》
　　　　　（Una via crucis），他寫出了這張像畫一樣的樂譜。

德 羅 薩：你的那張呢？

莫利克奈：是《全世界的小朋友》的總譜，你應該還記得，我為動畫電影《孩子的
　　　　　十種權利》創作的插曲。瑪麗亞特別喜歡，所以我們決定掛起來。

　　　　　（我們回到沙發上坐好，默默喝水，我突然想起一件事。）

IV
祕密與職業

德 羅 薩：顏尼歐，我必須坦白一件事，其實我覺得有點尷尬。但是我知道你聽完了，會覺得我告訴你是對的。

莫利克奈：你說……

德 羅 薩：好幾年以前，我們還不認識的時候，我做過一個夢……我在你家裡，我們在聊天，就像現在這樣。突然我站了起來，我在一個展示櫃裡發現了一尊小雕像。我仔細一看，是一座奧斯卡小金人，那時候你還沒有得過奧斯卡獎。展示櫃就放在一扇半開的門邊。

現在，我知道這個問題聽起來可能有點奇怪和唐突，但是你的那座奧斯卡，或者說那幾座奧斯卡獎杯，還有其他的獎杯，都藏在哪裡？

莫利克奈：（顏尼歐笑了一下，從沙發上一躍而起）還好你之前一直沒告訴我。跟我來，我帶你看。

（我們飛快地把棋盤收起來，棋局完全被扔到腦後了──顏尼歐在這一盤也完全佔據上風。我跟著大師，他走向那扇我之前也注意到的鑲嵌門，門外有科多尼奧托的「戰士」忠心把守。所以門後是他的書房……我們在門前停了下來。我注意到顏尼歐掏出一串鑰匙，鑰匙圈用一根帶子拴在他腰上，從不離身。他打開門。）

莫利克奈：你要知道，我不喜歡任何人走進這間房間，你得做好準備，很亂。

（我們走進書房。幾張小桌子，一張他伏案創作的書桌。我的目光落在幾張照片上：瑪麗亞、子女們、孫子孫女們……房間很寬敞，但不至於太大。有一架古董管風琴，周圍一排排大書架，藏書包羅萬象，應有盡有：從《RCA往事》〔C'era una volta la RCA〕到音樂百科全書，還藏有大量黑膠唱片、卡帶、CD和音樂類書籍，沙發上散落著報紙，桌上攤著各種各樣的紙，一落又一落。我不能說那是一間特別整潔的房間，但是可以看到某種秩序，物品的排列都有它的實用意義。總之，是一個充滿生活氣息的地方。我面前的一排高大書架，擺滿了白色的厚卡紙文件夾，裡面是他創作的所有樂譜，房間的主色調也是白色。其中一個巨型文件夾特別顯眼，是《理查三世》〔Riccardo III〕的樂譜，同名電影由威

爾・巴克（Will Barker）拍攝[1]於1912年，莫利克奈在影片重製時創作了這份樂譜。）

莫利克奈：莎士比亞是對我具有特殊意義的作家之一。（指向一件木製家具）你看，獎杯我都放在這裡……

（順著他手指的方向，我終於看到了夢中的小金人，就在我眼前，這是我第一次看到實物。有兩座，緊挨在一起。沒有展示櫃，木櫃其實就在門後面，集齊了他職業生涯中獲得的所有榮譽。好幾座大衛獎獎杯，各種各樣的銀緞帶獎，還有來自其他各國的榮譽：音樂界的諾貝爾獎——瑞典保拉音樂獎〔Polar Music Prize〕，葛萊美獎〔Grammy Award〕，英國影藝學院獎〔BAFTA〕，還有一座巨大的金獅獎。）

莫利克奈：看到沒有？根本沒有什麼展示櫃！

德 羅 薩：你把兩座奧斯卡獎都獻給了自己的妻子……

莫利克奈：這是正確的選擇，是應該的。我在進行創作的時候，她在為我們的家庭和孩子們奉獻自己。五十年來我們共處的時間很少：我不是跟管弦樂團待在一起，就是把自己關在書房裡一心作曲。這間書房誰都不能進，除了她——這是她的特權。

工作時我處於一個非常緊繃的狀態，有時候無法完成分內的職責，我會變得很難相處。但是瑪麗亞懂我，她會支持我，無條件地接受我。

德 羅 薩：你的孩子們都不在身邊嗎？

莫利克奈：女兒亞歷珊卓（Alessandra）和兒子馬可（Marco）住在羅馬。另外兩個兒子在美國住了有段時間了，安德烈（Andrea）在洛杉磯，喬瓦尼（Giovanni）在紐約，但是我們經常聯繫，感謝電腦……（指了指電腦）我用Skype跟他們聊天，也很享受在螢幕上看著孫子孫女們慢慢長大，雖然我覺得這些螢幕很詭異……但是如果沒有它們，尤其隔著那麼遠的距離，事情只會更糟。那麼我只能安心地用了。

1　原文如此。該片導演應是安德烈・卡爾梅特（André Calmettes）和詹姆斯・基恩（James Keane）。

德 羅 薩：你也會寫email嗎？

莫利克奈：你在開玩笑嗎？好多人跟我講過那東西怎麼用，但我用電話和傳真就很
　　　　　好。記錄日程我也更喜歡寫在紙上。一週一張，我會在紙上劃分出七個
　　　　　區塊，寫上日期與月分，然後填上約定時間和待辦事項。這樣的紙我有
　　　　　一整箱。我討厭使用日程表，而電腦，我不信任它。

　　　　　我知道有作曲家用電腦作曲。我也在工作室裡用電腦做過實驗性創作，
　　　　　但我不懂，要完全在螢幕上創作，比如為大型樂團作曲該怎麼做……

德 羅 薩：為什麼這麼說？

莫利克奈：因為如果不能一眼看到整張譜，你要怎麼寫？縱向和聲怎麼控制？放大
　　　　　局部忽視整體是行不通的。

德 羅 薩：好吧，這要看軟體，而且現在有可以完整顯示總譜的大螢幕。

莫利克奈：你有在用？

德 羅 薩：是的，經常用。

莫利克奈：我需要紙。書寫這個動作對於總譜來說可能不是特別重要，但是對於我
　　　　　有特別的意義，可以一眼看到音樂的密度，看到紙我就平靜了。

01 創作的祕密

德 羅 薩：帕索里尼說，書寫是他的存在主義：是表達自我的一種習慣，一個陋習。那麼你為何而寫？

莫利克奈：書寫樂曲是我的職業，是我熱愛的事，我唯一會做的事。是一項陋習，是的，是習慣，但也是必需品，是喜好：這是對聲音、音色的愛，它能把思維化為有形，把作曲家對成品的興趣和好奇化為具體的東西。
關於你的問題我沒有更多答案了，我不知道怎麼隱藏書寫的欲望。沒有一定要寫的規定，但是我有太多去寫的動力……講得這麼複雜，也許是因為這個問題太私密了，我不想跟他人分享。

德 羅 薩：在什麼樣的時刻比較容易產生音樂創意？

莫利克奈：沒那麼期待的時候。還有，工作得越多，創意越多。有時候我的妻子看到我在發呆，她問我：「顏尼歐，你在想什麼？」我回答說：「什麼也沒有。」其實我腦子裡正在哼一段旋律或是醞釀一個構思，也許是我的，也許是別人的，我一直記在腦海中。這可能是職業病。一般來說也沒什麼壞處，只是在書桌前工作了一整天，或者更糟糕，在工作室錄音混音一整天之後，吃完晚飯，躺在床上，夜深人靜的時候，「病情」會惡化。這樣的日子裡，我睡覺的時候想的也是音樂。瑪麗亞這麼多年一直支持我，太不容易了。還有幾次，在睡夢中，腦海裡浮現出一些聲音或者思路，如果能進入半夢半醒的狀態，捕捉到它們，等我醒了我會立刻拿筆記下來。所以很長一段時間，我的床頭櫃上不是五線譜就是白紙。那些音樂構思有各種形式，有的可以用五線譜記錄，有的得用白紙。

德 羅 薩：你覺得創作的過程，是取決於主觀意願，還是取決於某種迫切的表達欲？是什麼觸發你創作？

莫利克奈：不一定。在我覺得想出一個構思真難的時候，音樂就來了。構思有時遲到，有時失約，還有的時候來得很隨意。我可以無視之，或者將其加工，或者和其他構思結合。作曲家在腦內想像音樂，再像其他人寫便條或寫

信那樣寫出來。

電影配樂要考慮更多：即使一時沒有特別好的想法也要逼自己寫，因為我簽了合約，合約裡寫了錄音的日期，還一定要寫出適合另一部作品的好音樂。

有另一種音樂，就是我們說的無標題的「絕對」音樂，我會等待一個特定的直覺，我一聽就知道對不對：觸發我的可能是音色方面的一個創意，是整體聲音，管弦樂團的即興發揮，樂器編配，或者是在作品中加入合唱的可能性……總之，在這種情況下，標準多樣且不可控，無關主觀意願——至少我是這樣的。有的時候某個樂手或者樂器組會對音樂提出要求，那麼我就以此為出發點開始創作。

對於絕對音樂我更喜歡不設期限。最近有幾位神父找我，希望我寫一首彌撒曲。[2] 我接受了，還特別講明：「我寫完了就會寄給你們，沒寄給你們就是還沒寫完。」我不想要期限，音樂是自成一體的，有自己的生命，必須尊重。我對待自己的音樂就如同人對待自己的子女，我要對我的樂曲負責。

有時候我感覺自己像孕婦一樣在待產，或者說在「孕育」音樂。這個過程會激勵我，也讓我深深著迷。

德 羅 薩：你經歷過創作危機嗎？

莫利克奈：最近一段時間我確實沒有什麼作曲欲望，但是不管怎麼樣，最後我還是寫了，而且我對作曲依然熱愛。所以總地來說，只要有時間限制，這樣的危機永遠不會發生在我身上：我總是能得救。

但是有一次，為《狂沙十萬里》配樂的時候，我完全趕不上進度：一段主題都想不出來。製片人比諾‧奇科尼亞（Bino Cicogna）知道了這件事，他沒多想，直接找到李昂尼，跟他說：「你為什麼不找阿曼多‧崔洛華約利呢？這是一部特別的西部片，叫崔洛華約利試試吧。」他們讓崔洛華約利寫了首曲子試聽，甚至還去錄音了，沒跟我說一個字。李昂尼聽

2 原書註：莫利克奈指的是《方濟各教宗彌撒，耶穌會復會兩百週年》（*Missa Papae Francisci. Anno duecentesimo a Societate Restituta*）。創作於 2013 年，2015 年 6 月首演。

完阿曼多的demo，不太有信心。完全不知情的我此時終於突破了自己的困局。這件事我一直不知道，很久之後才從我的抄寫員多納托・薩洛內（Donato Salone）那裡得知。我向塞吉歐求證，他回覆我：「顏尼歐，你那時候什麼都寫不出來……」

德 羅 薩：所以最好不要在電影製作中遇到這種危急時刻。

莫利克奈：（笑）看來你懂了。總之，大家的感覺都不好：塞吉歐，還有當初毫無顧忌的崔洛華約。而類似的事情還發生過好幾次……從那以後，如果我要頂替某位作曲家，哪怕那人我私下不認識，我也會先跟他溝通，聽聽對方的看法。

德 羅 薩：你覺得創作危機有什麼規律可循嗎？

莫利克奈：我不知道危機是怎麼發生的，或者從哪裡來的，我只知道這遲早會發生，在任何一個創作階段都有可能。到了我這個年紀，要堅持不斷地創作挺吃力的。我經常問自己：「顏尼歐，你還要繼續嗎？」然後我捲起袖子，埋頭工作。寫絕對音樂的時候，我遇到過好幾次危機，真正的問題是如何開頭，寫完一段還要丟棄一切重新開始，再來第二次，第三次。慢慢地到現在，這類音樂我寫得比較少了。

我對自己的作品很嚴格，而且偏悲觀，雖然我認為作者本人不是評判自己作品的最佳人選。所以我也會尋找認可我，或者批評我的旁證。

至於電影音樂，當我沒有所謂的「靈感」——我不喜歡這個詞——就必須依靠別的東西：職業能力。要找到對的構思，跟另一個作品完美契合，並不總是那麼容易。我尊重每一部作品，但是像托納多雷的《寂寞拍賣師》這種本身就能為我指明方向的電影並不常見……如果每次都能這樣，那是最理想的了！

德 羅 薩：那次是什麼情況？

莫利克奈：我讀了劇本，對其中一個片段尤為震撼。主角古董商走進一間密室，他的寶藏露出真面目：收藏室裡珍藏著十多幅女性肖像畫。這一幕也透露了主角的內心，我寫下一首曲子，其中蒐集了不同女性的歌聲。穿插在

音樂中的女聲彷彿來自畫像中的人物；從主角的幻想走進現實，不斷呼喚。女聲之間透過自由的對位，自由地互相影響，類似牧歌（madrigale）[3]，隨意打亂，無條理可言。也就是說，它既是即興的，同時又是有組織的。

德 羅 薩：也就是說，這種類型的直覺你才稱之為「靈感」？

莫利克奈：對，而構思是自己想出來的，或者來自電影。但是需要注意一點：構思還需要後續辛勞地加工。我覺得靈感更像直覺，有時候是對外部刺激，比如圖像或文字的反應，有時候是一些不可預料的因素，或者是夢。不論何種情況，都跟沒有任何提示、自己想出來的構思完全相反。人們賦予「靈感」一詞浪漫的詞義，與心靈、愛和感覺密切相連，我從來不信。音樂乃至所有的創意產業，主要依靠什麼？對於這個問題，事實上，如今大部分人心裡的答案，都受到這個詞義的限制。有多少人問過我靈感的事啊……誰知道為什麼這個神祕兮兮的東西這麼受歡迎。你怎麼看？

德 羅 薩：我覺得這個概念之所以如此成功，是因為我們都在追求心安。「從天而降」的東西讓我們感覺沒那麼孤獨，意味著有一個神祕事物可以寄予希望。當那些「天才」、「藝術家」揭示了這些神祕事物的存在時……我們一直追求的那個令人心安的、不容置疑的象徵，就此成形，這也確保了我們的希望。

莫利克奈：「天才」這個詞總是讓我懷疑，而且讓我想到一句話，應該是愛迪生（Edison）說的，「天才是1%的靈感和99%的汗水」。汗水，也就是踏踏實實工作！要討論靈感，首先認識清楚靈感只佔一瞬間，而瞬間之後全是工作。你寫了點什麼，也許刪掉了，扔掉了，然後從頭再來。那不是天上掉下來的。有時我們的音樂構思中，的確包含了具體展開的可能性，但是大多數情況下，這些都是需要之後再花精力的。我知道這些話不太鼓舞人。（笑）

3　指義大利牧歌，十六世紀歐洲最有影響的世俗音樂形式。歌詞多是感傷或愛情內容的田園詩。歌曲多為單段式多聲部，風格靈活，織體形式多樣，旋律自由。

德　羅　薩：總之，神祕的靈感很有誘惑力，我們還想挖掘更多。讓我們回到托納多雷的電影，回到你對《寂寞拍賣師》的本能反應，你有沒有追隨最初的直覺？

莫利克奈：有，這是我一貫的做法。如果有了對的構思，我就嘗試一下，追隨自己的創作本能。我會盡可能在紙上還原，度過最初的白紙危機。但是思考還在繼續，只有等到錄製完畢，佩普喬點頭，大眾和評論界也認可的時候，我才收工。這時候，回頭看自己的構思，我能辨認出它所有的前身，我以往的經驗都凝結於此。

所謂前身，指的是我以前寫過的其他作品，比如《全世界的小朋友》、《一生的順序》（*Sequenze di una vita*，1979），還有我為達米亞諾・達米亞尼的《魔鬼是女人》（*Il sorriso del grande tentatore*，1974）所作的插曲。因此可以說，在《寂寞拍賣師》那首曲子中，我以新的形式表達了舊有的主題。

說這些的意思是，精彩的靈感或者直覺當然有可能出現，但是由此發展出完整的作品，還是得依靠個人的學習和積累，以及集體的文化與傳承，我們認同了一段歷史、一種文化，與之相親相近，最終才得以重塑我們認同的一切。

我寫的很多主題現在廣為人知，其中，貝托魯奇《1900》的主題是我在剪接機上創作的。周圍一片漆黑，我的眼前只有電影畫面，一枝鉛筆，一張白紙。我的父親一手教會了我作曲，這是我從小到大一直在做的事，但是畫面告訴我不一樣的東西，兩者都是真實的，不過作曲家不斷學習就是為了把這些因素都融會貫通。和聲、對位、歷史因素……一切都要考慮……都可以實驗。

而且，寫主題還不是最複雜的：直覺，或者構思，怎麼叫都可以，大多數時候並不局限於旋律。比如托納多雷的《幽國車站》，所有音樂都建立在劇本結構的基礎之上。最後一首〈記住〉的主題是由許多音樂片段組成的，隨著故事進展，當主角作家奧諾夫（Onoff）一度失去的記憶逐一恢復時，這些音樂片段也逐一浮現。從創傷到恢復，從不協和到協和。

德 羅 薩：你剛剛強調了過去的經驗對你來說有多重要。而你非常喜愛的一位作曲
家史特拉汶斯基卻聲稱，他每一次創作時，都會抑制自己的過去經驗。

莫利克奈：我不一樣。我覺得，在心底有一個來自過去的迴響，並且讓那個聲音傳
達到此時此刻，這是基礎。要做好現在的事，我必須走過之前的路，因
為那段路程撐起了我的文化、我的音樂個性，還有我的人格和自我。這
種「回溯」對大眾來說或許無足輕重，甚至無法作為一種溝通元素傳達
給他人，對我而言卻至關重要，那是動力：推動我寫出樂曲。

比如，我對弗雷斯可巴第（Frescobaldi）、巴哈或史特拉汶斯基的音樂，
都有一種理想化的想像，因此多年以來，不管是應用音樂還是絕對音樂，
我一直堅持在作品中加入幾小節他們的東西，這些行為都是源自同樣的
欲望。[4]

之前我們提到我創作了一首彌撒曲，後來命名為《方濟各教宗彌撒，耶
穌會復會兩百週年》（*Missa Papae Francisci. Anno duecentesimo a
Societate Restituta*），這首曲子我採用雙重合唱團，並決定參考威尼斯樂
派（scuola veneziana），從阿德里安・維拉爾特（Adrian Willaert）到安德
烈・加布里耶利（Andrea Gabrieli）與喬瓦尼・加布里耶利（Giovanni
Gabrieli），也參考了電影《教會》中的音樂。

我的另一首絕對音樂作品《第四協奏曲，為兩把小號、兩把長號與管風
琴而作》（*Quarto concerto per due trombe, due tromboni e un organo*，
1993）也是如此，我想到將兩把小號、兩把長號的聲音空間化，得到立
體聲效果，呼應聖馬可大教堂（Basilica di San Marco）的雙重合唱團。
我需要把傳統和當代聯繫在一起，讓我的過去在我的現在重生，在創作
中重生。

德 羅 薩：這是「永劫回歸」。李格第・哲爾吉（Ligeti György）說過：「保持原創！」

4 原書註：除了巴哈和史特拉汶斯基經典的旋律動機，莫利克奈還提到了史特拉汶斯基的Do、降Mi、
還原Si和Re組成的動機，出自史特拉汶斯基1930年創作的《詩篇交響曲》（*Sinfonia di Salmi*）第二
樂章開頭。這一動機可以在莫利克奈眾多作品中找到痕跡：從《映像，為大提琴獨奏而作》（*Riflessi
per violoncello solo*，1989-1990），到《石頭，為雙合唱團、打擊樂和獨奏大提琴而作》（*Pietre per
doppio coro, percussioni, violoncello solista*，1999），再到許多後期創作的電影主題。

我更願意用「誠實」這個詞，不過不管怎麼說我們需要先對這些詞語的含義達成共識。那麼你對音樂（以及其他事物）的原創、誠實以及忠誠有什麼看法？

莫利克奈：嗯，是的，這個問題不好回答……保持原創？（他低聲自語，幾乎像在爭取時間……）我自認為內心所想以及親手所寫的東西，都是忠於原創的。當然我也會受他人影響，我可以明確說出影響我的人有誰：佩特拉西、諾諾（Nono）、史特拉汶斯基、帕雷斯提那（Palestrina）、蒙台威爾第、弗雷斯可巴第、巴哈，某種意義上來說還有阿爾多·克萊門蒂（Aldo Clementi），也許還有其他人。但這不意味著我對自己不誠實。很顯然，我不會在譜曲的時候跟自己說：「現在我來解決這段佩特拉西式的音樂，或者帕雷斯提那風格的音樂……」不是這麼回事。這些音樂在我心中早已根深蒂固，我甚至不會特別意識到它們，所以我只能去寫，重要的是自我滿足，至少在那一瞬間。誠實，至少在那一瞬間。那之後，我願意從其他角度再度審視自己，聽取批評和讚美，重新思考，從頭再來。

所以就因為有時候我被迫匆忙趕工，有時候我用平庸的而不是純粹的「靈感」來完成創作，我就得判定自己不誠實？我不這麼認為。

當我讀到劇本，或者看到電影，我就知道什麼是對的構思，何處是我要追尋的方向，哪裡是最精彩的地方；有時候，尤其是以前，我會希望留更多時間用來發展構思，但是我聽到的是：「我們在一個月之內把所有曲子都做好吧？」美夢破碎。不管怎麼樣我總要竭盡全力，我的專業就在於此：在完成任務的基礎上，盡可能完善自己和自己的作品。

在工作中，我一直努力捨棄過高的理想化。我寫出極其調性化的旋律，然後再進行我的探索，在細節之處做一些安排，讓自己作為作曲家的道德心找到歸宿，這位作曲家知識儲備充足，在應用音樂的世界之外還有豐富的「其他」經驗。我無論何時何地都努力恪守職業和藝術誠信，這一點卻經常被忽視。

我寫的一些東西值得更全面的分析，可惜按照慣例，沒有人會為電影音樂這麼做。我無意要求什麼，但我當然會捍衛自己的決心，讓應用音樂得到它應得的音樂尊嚴與作曲尊嚴。

德 羅 薩：總而言之，原創性是可遇不可求的？

莫利克奈：是的，就是這樣。

德 羅 薩：所以，按照你所說的，你不認為作曲家是發明家，他們不是從無到有創造新事物的人；他們重新找到、重新發現已經存在的東西，並讓它們產生關聯。

莫利克奈：一方面，作曲家從歷史中汲取養分，但如果僅僅如此，那就像是在說，他過去、現在、將來所寫的任何音樂都早就在那裡了，好像他只是照抄下來而已。然而作曲家會思考、應對，他下意識地捕捉腦海中閃閃發光的一切，自己的技巧，自己喜歡的東西，以前寫過的舊作：只要它們適合再創作。

這樣再正常不過了。另一方面，音樂的歷史不會陡然消逝，一定會為我們留下什麼。（莫利克奈神情激動）但如果這一切只被定義為「重新找到」，或者只是和已有的內容相匹配，那不就相當於說我一直在重複自己，一直在寫同樣的音樂？當這種去脈絡的推論被認為是唯一可能的答案，說實話，對此我很沮喪。按照這種說法，那麼這種可以保存一切的集體記憶，實際上到底在哪？又是如何生成的？

於是有時候我會想，創作行為跟創造新事物多少是有些相關的，創造只存在於創作者的創作需求之後。也許我需要這樣的想法來激勵我繼續前進，我承認到現在還是如此。

這些想法在我工作的過程中時不時冒出來，也許會導致一些不那麼原創的創作。它們都源自未經檢驗也無從檢驗的我的個人發現，也許下一秒又被我否定，但是至少那一刻，這些答案是完全屬於我的，能給我動力，讓我堅持創作。

我會在那創造之中，在幻覺之中，畫下一個記號，掙脫一切束縛，然後立刻回過頭來審視周遭一切。

德 羅 薩：所以，你所說的創作行為是這樣的：在歷史之中，也許只是個人的歷史之中，短暫地開闢一個空間，只在當時，只在一瞬。即使是幻覺，實際上卻有其功能性，讓你能繼續行動。

莫利克奈：創作行為是專注而冷靜的，是去實現一個想法——或者它本身就是一個
想法——並且與那個當下密不可分。蒙達特的電視劇《馬可・波羅》中
有一首曲子，我尤為記憶深刻，一開始，我只用兩個和弦進行創作。一
級和弦和四級和弦交替出現（Am/C、Dm），營造出單調的效果，讓我
聯想到某種東方音樂在和聲上的靜默，一種沉思的氣質，和聲經常表現
為靜止，沒有去往任何地方的意願。作為對應，在曲子的中段部分我製
造了些許變化，獨立使用變格終止[5]。對我來說，那是創造的一刻。到了
錄音階段，在混音的時候我偶然發現，我的創造跟林姆斯基-高沙可夫
（Rimsky-Korsakov）的《天方夜譚》（*Scheherazade*）有很明顯的共通之
處，儘管那部作品也是對東方世界的重新詮釋。我並非有意為之，但是
我用跟高沙可夫完全不同的論據得到了同樣的結果。

所以我覺得讓創作順暢進行是很重要的，之後你會發現可能的源頭或者
相似的存在。也因此，儘管創造和再創造看起來是互相對立的兩種形態，
我認為從某種意義上來說，二者皆真實且成立。

德 羅 薩：也許正是因為這個永恆的難題——創造和再創造——藝術家才總是被看
成一個載體，或者一個天才，不管在哪種情況下，都被認為比其他人更
頻繁地接觸一些神祕能量，不論是內在的或是外在的，神聖的或是精神
的。這種信念傳承至今，但也許就像我們說的，對人類來說，這種信念
具有絕對的功能性，不過同時它也依然是曖昧不明、懸而未決的。

莫利克奈：載體的說法讓我很想笑，關於天才的那些也是。基本上我認為自己的職
業跟工匠一樣：當我在書房裡閉關，在書桌前，我透過一系列個人的、
具體的、物質性的實踐，完成創作行為。跟手工製作一模一樣。

德 羅 薩：所以你不用鋼琴？

莫利克奈：我直接寫總譜。我知道有些作曲家，其中不乏成名已久的大家，喜歡先
寫縮編的鋼琴曲，也就是草擬曲譜，之後到了第二階段再配上管弦樂

5　原書註：變格終止（cadenza plagale），指四級和弦到一級和弦的過渡，會產生不安感，且略帶古典
風味。

曲。這是個人喜好。對我來說，這種操作不可行，因為管弦樂團，或者說所有樂器的整體，已經自成一件樂器，把鋼琴曲改寫成管弦樂曲是有缺陷的。

一般來說，我用鋼琴只是為了讓導演聽一下我對電影音樂的構思：我不能在對方一無所知的情況下直接帶他進錄音室。那種情況下，我彈奏的肯定是「小樣」，我希望之後全體管弦樂團演奏的更完整、更細緻的版本也能讓導演滿意。而且在錄音室裡，「小樣」也有可能走樣，因為管弦樂團會有自己的發揮。

但是我要講清楚，這不是什麼奇蹟：所有懂音樂，學過作曲，有構思音樂的技巧和能力的作曲家，都能夠直接在紙上寫曲，不一定需要鋼琴。

當我有音樂構思的時候，我反而會用心挑選紙張，能給我施展空間的紙張。通常，我先在紙上畫好五條線，然後根據需要，標出或寬鬆或逼仄的各個小節：當然，我需要對音樂進行空間預測。

我可以透過圖像看到各方之間的博弈，看到律動，看到強弱，又不至於像西爾瓦諾・布索堤（Sylvano Bussotti）的繪圖法一般，把樂譜變成一件現代美術作品。這樣我就知道自己要做什麼了。有的時候，情況卻正好相反：紙張的限制會影響最初的音樂構思。

如果我所探索的構想，在音樂表達和空間表達上有多重可能，我會使用一種又長又寬的樂譜，那是我特別印製的。看到那些空白，我的創作思想得到解放，整個過程變得非常有趣……

我會想：「這裡空檔這麼大，看起來像是早就知道我一定會用一樣，那我偏不用」，但是類似的零碎想法閃現的時候，我還沒有一個完整的構思。構思的誕生需要一個巨大的空間。（說到這裡，莫利克奈特別激動）另外，沒有小節線，我會寫得更好，我感覺更自由，雖然按照電影配樂的習慣我應該加上那些線。

記得學生時期，我曾經認真研究過華格納的總譜。當時就覺得——現在也這樣想——他似乎覺得總譜中的那些停頓部分全都非刪不可，就好像他被那些停頓搞得很煩一樣。他的作曲方法，是讓那些同時發聲的所有樂器都能在樂譜上一次呈現，因此總譜密度極高。如果某一件樂器有一

段停頓，那麼華格納不會讓那行五線譜留白：他會直接把那行刪掉，因此總譜整體看起來依然很滿。

我想他喜歡看到一團音樂糊在一起，同時進行。他應該不會是想要省紙吧。我和華格納的區別當然不可能是省不省紙，這根本不值一提。

德 羅 薩：事實上華格納不像是會省紙的人，也不像是會節省自己構思的人……說到音樂構思：一般來說它會以什麼樣的形式展現在你面前呢？

莫利克奈：在電影音樂方面，構思，以及隨之產生的選擇，都取決於許多「偶然」因素，當然劇本和畫面本身也是很重要的因素；不過有時候，一個意外的、隨意的直覺就能掩蓋一切。然而我寫絕對音樂的時候，情況完全不一樣。

比如在我的《第四協奏曲》中，我清楚感覺到，要把兩把小號和兩把長號配對組合，分別安置在管風琴的左右兩邊：這是需求，不是要求，我想要在特定的合奏音色之外，得到一種空間感。

我接過一個任務，要寫一首《復活節主日灑聖水歌，是貝納科湖，為女高音和小型管弦樂團而作》（*Vidi Aquam. Id Est Benacum. Per soprano e un'orchestra piccola*，1993），樂曲的需求顯而易見，也就是必須與加爾達湖（Lago di Garda）[6]這一地理背景相關聯，我們希望得到一首獨一無二的灑聖水歌。

我選擇用五組四重奏樂團，五組配器各不相同，演奏時一組接一組，一組套一組，逐漸得到一共二十七種組合音色。我為什麼這樣決定？此種形式有何淵源？為什麼我選擇了調式不明的音高組合，聽起來漫長而缺乏變化，只有女高音在結尾處唱了額外的兩個音？

問題的答案在於音樂的構思，我希望寫出靜水流深的感覺；而構思的來源，正是樂曲背後的地理環境。

當我為電影寫曲的時候，我能夠調整自己，「浪漫」的音樂我也寫得出來；但是如果我寫的是另一種音樂，不必強調情感和情緒，也與動態影像無關，總之，不用遵從各種特定限制，一切只關乎我自己，那麼我會

6　加爾達湖，又名貝納科湖（Benaco），義大利面積最大的湖泊。

追求更加抽象，更加無邊無際的表達。

我再舉個反例，雖然只是部分相反。我為托納多雷的《愛情天文學》（La corrispondenza，2016）所作配樂中的一曲，是從一張草擬的鋼琴譜慢慢發展而來的：確切地說，是為四架鋼琴而作的樂譜。

但是這麼多架鋼琴彈什麼？為什麼一定是四架？單獨一位鋼琴家沒有辦法完成全部的聲部，那就乾脆請四位，每人一次只彈一個音符，甚至用一根手指就能完成。

這樣設計純粹因為我對電影情節的印象：故事關於兩個親密又遙遠的人，而我想著他們之間不斷靠近的距離，構思就此誕生。最初這只是一個理論上的探索，無關其他，所以，這首曲子的音樂構想和發展方法，有點類似我寫絕對音樂時的行為模式。等到真正製作樂曲的時候我才意識到，直覺是好的，但是由此發展出的音樂，脫離應用環境來看太過呆滯，用在電影裡則顯得發展性不足。最後我將它擱置了，但是也許有一天，這個構思還能長成別的樣子。

德 羅 薩：那麼我重複一下之前的問題，我想知道的是那個讓你感到無拘無束的時刻：音樂構思出現的時候是什麼樣子？

莫利克奈：首先，是音色。音程對我來說是之後的事了，但是音色最基本：想到某一種樂器，或者某幾種樂器整體的音色，總是能給我很多啟發。然後是曲式，任意一種音樂結構。

說到這個，我再也不相信好幾個世紀以前的傳統音樂曲式了[7]，雖然它們給我們留下了作曲的主要標準。

如果節奏不需要聽從畫面的指令，寫音樂的人可以自由地為每一首作品都創造一種自己的曲式。

有時候，決定並構建一首作品的總是同樣的因素，每一首作品都自帶一個或者更多選項，於是選項之間不斷協調、自行發展，在這種情況下根本不用去想。這些對我來說也是選擇樂器之後的事（我總是痴迷於配器）。然後，到了真正開始寫的時候，會有更多變數：寫、刪、改，我

7　原書註：比如賦格、奏鳴曲、協奏曲、交響曲、幻想曲、夜曲、即興曲、組曲……

會問自己這個起音能不能再推遲一些或者提前一些。這不能算思考，幾乎是一個下意識的過程，在手中的鉛筆畫上休止符或者音符的瞬間，立刻就有了實際的功能。

每一個瞬間都有很多岔路和選擇：一首曲子可以有許多不同的方向。哪個是對的？全對，或者全錯，但是這些選擇讓一部作品以及一位作曲家與眾不同。

德 羅 薩：在你的創作以及生活經驗當中，你會提前估算自己的步伐和選擇，預測路線；還是先做了，再回過頭來反思？

莫利克奈：可以說兩種方式都有。在我的人生經歷中，還有作曲生涯中，我做的很多事——以及很多沒做完的——都被我內化為自己的一部分，這要感謝一些實踐經驗，而且很多經驗都是偶然得來的。透過我走過的路，還有我的志向抱負，我總是能找到新的動力。這一切共同塑造了越來越鮮明的我。比如說，1958年的夏天，我到了達姆施塔特（Darmstadt）進修暑期課程，主修「當代」音樂，我強烈地感覺到，必須對我所見所聞的一切做出點反應。

我對當年德國新音樂（Neue Musik）的語言和結構方式有了些許了解，在離開達姆施塔特之前，我寫了《三首練習曲，為長笛、單簧管、低音管而作》（*3 Studi per flauto, clarinetto e fagotto*，1957）、《距離，為小提琴、大提琴與鋼琴而作》（*Distanze per violino, violoncello e pianoforte*，1958）。離開之後，那個必須做點什麼的暗示還是很強烈，我又寫了《音樂，為十一把小提琴而作》（*Musica per undici violini*，1958）。

然後我開始為歌曲編曲，為電影配樂，兩者都和我原本預想的未來相去甚遠。總之，不管生活給我什麼，我都全力以赴。

我感覺現在的我，至少在創作方式上，跟剛起步時的姿態距離很遠了，但是所有經驗的源頭，還有我習得的技巧，都在我身上扎根，緩緩滲透，日漸融合，而我的聲音、我的風格、我的個性，越發鮮明。

一切都很清楚了，那麼這件事我就不去想，不在意了。

德 羅 薩：你怎麼看待天賦和努力之間的關係？

莫利克奈：努力是一切，也是煎熬；而天賦，如今經過這麼長時間，我覺得我在音樂方面的天賦有所提高。我這麼說是因為，現在我的一些第一直覺完全屬於我，也許可以稱為「創造」了，但是早期這種直覺很少。也許創造是逐漸發展而成的，那麼，這應該不完全是一種有意識的過程，更多是我自身某種潛在的意願在運作。所以帶領我逐步達到這些結果的，是我的一次次構思和改變。這不就是一個人為了進步而投入的努力嗎？也許可以這麼說，天賦帶來的進步，人是毫無自覺的，每一次經歷，即使是最微小的體會，都能帶來意料外的收穫，大部分是作夢都想不到的，而努力帶來的進步取決於主觀意願。天賦也許是在潛意識層面，為提升專業能力和創造能力服務的。

德 羅 薩：也就是說，人們一般都認為天賦是一個起點，但是你覺得天賦是一段過程？

莫利克奈：是的，我覺得天賦源於熱愛，同樣源於練習和自律。時間長了也能產生才華。而我，我從來不覺得自己有天賦。我說實話，不是客氣自謙，完全沒有。如今我發覺也許我是有的，但我還是堅持認為那其實是進化。

02 音樂是什麼？

▌音樂的誕生、死亡與復活

德羅薩：音樂，似乎自誕生以來，一直陪伴著人類，儘管音樂無法觸摸，也不能抓在手中，而且很明顯，不是生存必需品。聲音，一個具有魔力的現象，迷人、神祕、神聖，屬於知覺的一種，具有社會文化價值：音樂讓歷史上的許多大思想家苦惱不已，他們將音樂歸結為主觀性，同時也將音樂與數學、變化與存在聯繫起來。

你覺得音樂來自何處？

莫利克奈：也許是很久很久以前，我們的一位祖先發現了怎樣透過聲帶發聲，慢慢地，發出的聲調越來越準確，有一天，聲音從喊叫變成了歌唱。此時，聲音已經產生了旋律，雖然那時候我們的用意是交流。很明顯，音樂的誕生沒有人可以完全確定，但我認為音樂就是與那位祖先一同誕生的，我有時會叫他「音樂之子」（Homo musicus）。

又有一天，幾根動物的骨頭敲到了岩石，可能從此變成了武器，同時也是第一件打擊樂器。然後，他碰巧看見了蘆葦稈，他朝空心的稈子裡吹氣，在他之前，吹氣的是風。也許幾經嘗試他意識到了，要產生聲音，氣息可以，一層震動的皮，一塊震動的金屬，或者敲打石頭，撥動繩子，都可以。於是他發現了樂器、音色、震動現象、和聲，然後這一切由畢達哥拉斯（Pythagoras）歸納成理論。

人類心臟跳動的節奏大致上都是規律的，於是打擊樂器的節奏變成了誰都能聽懂的音樂呼喚。許多原始音樂建立在打擊節奏與歌聲的基礎上，也許這不是偶然。

在生命中的重要時刻，比如出生或死亡，或者在軍事活動、宗教活動中，音樂放大事件的意義，讓情緒更加激烈，那些人類靈魂深處的感受，得到了感官的、外放的，甚至內在的提煉和淨化。這種聯繫到今天還存在，音樂在畫面上的應用鼓動了我們的天性，尤其是廣告，讓我們即刻興奮

起來，就是呼應了這種聯繫。

音樂是什麼？也許永遠無法得出確切的答案，但是這個問題本身就有不可忽視的哲學分量。也許「做音樂」回應了人類比創造更深刻的需求：交流。

德 羅 薩：似乎創造和交流都是人類用來自我確認的工具，或者讓自己歸屬於某個更強大的東西。換句話說：讓自己生存下來。童年時期就有這個傾向，因為對於新生兒來說，嘗試著跟母親互動是生存的必須，與生存本能牢固地聯繫在一起。

莫利克奈：想想我們之前說的喊叫：喊叫向另一個人確認了我們的存在，也向世界確認了我們的存在。轉變成人際互動的形式，就是歌唱。像一個魔法。歌唱反過來成了一套代碼，其編碼方式，取決於社會或文化的習俗與傳統，或者至少取決於有在生產與消費音樂的那一塊。做音樂的人與聽音樂的人之間，歌唱或多或少成了一種共享的代碼。

德 羅 薩：一種語言？

莫利克奈：一種語言，和其他任何語言一樣，幾經變革，進化退化。但是有一點要注意：我不覺得音樂是「通用語言」。影響人際互動的因素複雜多樣，大部分是文化因素，所以有地理區域和歷史時期的限制，在這一點上，音樂和其他語言完全一樣，在不同的國家、地區，或者不同時期，都有不同的語言。

德 羅 薩：音樂裡的人際互動如何實現？

莫利克奈：有人構思、製造，有人欣賞、享受。媒介，或者說傳遞途徑，時不時發生變化：演奏者、唱片、收音機、電視、網路；作曲家可能受到種種制約：自身音樂文化、習慣、在學習實踐中形成並使用的風格、對音樂語言與音樂歷史的了解（至少是他們應該了解的那些，儘管有時他們也不是完全了解）……但是無論如何，有一種制約，哪怕最自由的作曲家也無法擺脫，那就是約定俗成的慣例，我指的是音樂體裁、曲式、樂團編配還有音樂技巧，經過漫長的時間，慣例早已固化。

德 羅 薩：也就是之前說到的一個社會或一個文化的語言代碼？

莫利克奈：我稱為制約，其中有些我們能意識到，有些不能，有音樂的，有音樂之外的。每個個體都伴隨這些限制，在特定的環境中成長、生活。

還有接收訊息的人：聽眾或者享受音樂的人，他們也受到諸多影響，文化背景、音樂體驗、欣賞習慣。比如說幾年前，我和一位先生進行了一番探討，他跟我坦白：「我不喜歡莫札特，很讓人厭煩，他好像總是在寫嘉禾舞曲和小步舞曲。」我覺得這個認定有點輕率，但是我努力理解他的觀點，我反駁他，提出要考慮作曲家所處的歷史環境和語言環境，試圖為莫札特的天才辯護。

我覺得是謬誤的，對那位先生來說恰恰是事實：聽莫札特讓他很不耐煩。當然，他不一定非得喜歡莫札特不可，但是我覺得那位先生聽莫札特時應該是毫無準備的，或者早就習慣了另一種音樂。由此我推論，聽一首對自己來說不太習慣的作品，僅僅欣賞是不夠的，就算直覺告訴我們作品有豐富的內涵，就算作品在自身文化中是有價值、有品質的表達，我們照樣可能無動於衷。

於是，我們回歸既有的欣賞經驗，回歸大多數時候都不太夠用的欣賞手段，因為首先，在學校就沒有人教我們如何開發這些，這一點需要重新審視，也許不限於音樂學校。

德 羅 薩：音樂的交流引出了一些更複雜的問題。所以說，有沒有可能存在一種無法交流的音樂？就像兩個語言不通的人碰到一塊，只能雞同鴨講一樣？

莫利克奈：很可惜，這很可能，而且當代環境所產生的作品可能性尤高。我剛講過：我不覺得音樂是世界通用的語言，不可能對每個人都用同一種表達方式，同樣地，我也不認為存在一種跟全世界都無法交流的音樂，但是如果一定要讓某些人接受某種特定的音樂，確實很難。我們剛才看到的莫札特的例子就是如此，可想而知，一些所謂的前衛音樂、實驗音樂更是這樣，比如在達姆施塔特奏響的那些，通常來說，那裡的創作和編配原則沒有那麼一目了然，而是更加學術，有時甚至即興。大多數時候，聽者對這一切全然不知，他們不明白，而且不知道如何才能參與其中。

德 羅 薩：沒有人感覺參與其中。所以你的意思是，有的時候，音樂不再是語言了？

莫利克奈：重點就是這個：有些音樂不想有所指，既不「表達」，也不「講述」，至少按照西方的傳統來說不算。這類音樂仍然被認定為語言是因為它們作為代碼而存在，因為我們察覺到作曲人生成了一整套代碼，而我們習慣性地想要解碼，但是這種音樂語言變化莫測，且每個作曲家都自成一派，所以少有人能夠分享。

德 羅 薩：然而欣賞莫札特或者貝多芬的時候，所有人都懂：在某一刻，終曲樂章就會到來。對我們來說，只要看到這樣的旋律小節：

幾乎就會本能地回應：

莫利克奈：這是因為幾個世紀以來，西方的音樂語言都使用同一種系統，也就是所謂的調性音樂，儘管這種體系也在逐步發展，但大致上還是基於一些集體參照的標準：旋律、和聲（音階，以及音級與音級間的特定關係），以及節奏（比如有規律的節奏型）。[8]

在這個系統出現之前講究的是調式，和聲可能也已有所體現，但是只用於合唱，還沒有完全發展出調性的概念與架構。

當調性體系及其曲式廣泛傳播並成為標準，很多人找到了依靠，開始安心地在此基礎上構建並表達自己的情感，為製造和欣賞的雙方都帶來了一系列足以載入史冊的傑出作品。

德 羅 薩：一個穩固確定的基礎？

8　原書註：調性體系建立在七聲音階的基礎上，其中四個音有「主導」地位。這四個音的地位源自長時間積累下來的經驗、習慣、規定，保證了調性音樂的旋律織體以及和聲織體內在清晰的邏輯規則。

莫利克奈：就是這個意思。二十世紀見證了音樂的迅猛發展，相當於之前五到六個世紀的總和，同時，在更廣泛的層面，藝術和科學都在大踏步前進。關於語言的研究呈指數增長。一切都發生得那麼匆忙。

德羅薩：所以，你認為音樂語言在二十世紀的改革，至少部分來說，是一個越來越與交流無關的過程？

莫利克奈：在二十世紀的西方世界，隨著音樂的進化，聲音走出了封閉的箱子，至少在理論上，得到了解放 —— 結構、曲式、書寫規則、音樂手勢（gestualità）—— 幾乎所有我們習慣稱為「音樂」的東西都被顛覆了。

於是，一個真正的問題出現了，如何靠近音樂的真相。想要在構思音樂和欣賞音樂的人之間架設「橋梁」，音樂本身肯定不會提供任何幫助。

華格納創作出《崔斯坦與伊索德》（*Tristan und Isolde*），已經標誌了革命性的變化：旋律半音化[9]。和聲的作用越發模糊，從前因後果的角度來說越發不可預見，「由此及彼，於是以此類推」，這樣的說法不再成立。

接著，伴隨著荀白克在二十世紀初發展完善的十二音體系理論，調性環境裡的基礎和弦 —— 主和弦（tonica）、下屬和弦（sottodominante）、屬和弦（dominante）—— 完全失去了等級地位之分，而這原本僅看「dominante」（主導的；統治的）一詞就很明確了。聲音的民主化推翻了音階、音級和音符的專制獨裁，最終結果就是調性概念的崩塌。

在荀白克之後，逐漸產生了理論化的動機和需求。安東·魏本等人對音色、音高、休止、時值、強弱等等這些標準完全序列化[10]，搭建起一套純邏輯、純數學的架構：這是對傳統的極大違犯。[11]

作為這場革命的結果，旋律被剔除出作曲標準的行列，旋律的協和與節

9 音樂中運用非自然的、半音的聲部進行與半音和聲的手法與風格總稱，其基礎為變音，也稱半音進行。

10 一種音樂創作手法、現代音樂流派，出現於二十世紀。其特徵是將音樂各項要素（稱為參數）按照數學排列組合，編成的序列或其變化形式在全曲中重複。序列的概念最早用於音高，即荀白克的十二音體系。

11 原書註：荀白克僅對十二個音進行了序列化，即十二個音全部出現之前禁止重複任何一個音，但在曲式與表現方式等方面仍為傳統的西方音樂，而魏本以及之後的作曲家們在序列化程度上更加極端和激進：不只是十二個音，一切要素（時值、強弱、節奏等等）都要序列化，由此產生了多變的微觀或宏觀音樂結構，再也不參照承襲歷史的曲式，而是參照作曲家自己設定的體系標準。

奏也遭到驅逐。沒有了旋律「指南針」的指引，聽眾無法找到音樂的含義，隨著多種音樂語言飛速發展，這個困難不斷加劇，欣賞變得更為艱難。大眾被要求接受無視傳統規則的聲音，而作曲家只希望大家聽到並理解聲音本來的樣子：聲音只對他們自己有意義，以一種自由的形式存在。

情況進一步激化，因為在「聲音」這個分類之中，慢慢地混進了噪音。未來主義音樂（musica futurista），路易吉‧魯梭羅（Luigi Russolo）和他的噪音機器（intonarumori）[12]，查爾斯‧艾伍士（Charles Ives）和艾德加‧瓦雷茲（Edgard Varèse），當然，除此之外還有很多流派和作曲家都起到了決定性的作用。這一切催生了「具象音樂」（musique concrète），1949年，皮耶‧亨利（Pierre Henry）和皮耶‧薛佛（Pierre Schaeffer）共同製作了《為一人獨奏而作的交響曲》（*Symphonie pour un homme seul*），其中用到了腳步聲、呼吸聲、關門聲、火車聲、警笛聲。隨後，具象音樂研究組（Groupe de Recherche de Musique Concrète）成立。

持續的改革和創新將後魏本時代的作曲家們推向了完全序列主義（serialismo integrale）：邏輯嚴謹的程序和理論覆蓋所有參數，完全序列化，不斷自我複製，也就是說，一套模型決定一個數學結構，這個結構決定其他一切。梅湘（Messiaen）、布列茲（Boulez）、史托克豪森（Stockhausen）、貝里歐（Berio）、馬代爾納（Maderna）⋯⋯他們也許是那個年代最有名氣的代表人物。一種前所未有的複雜性，能帶給我們偉大的作品，當然也有徹底失敗的嘗試。

就是在這樣的時代背景之下，我來到了達姆施塔特。我走出校門，想要用整個世界來檢驗自己，創造一些屬於我的、原創的東西，但是那時的我還不知道，在達姆施塔特迎接我的是一個前所未見的世界。

我聽到、看到的一切讓我震撼。「這就是新音樂？」我問自己。

我記得伊凡傑利斯蒂（Franco Evangelisti）用鋼琴為我們彈了幾段完美的

12 原書註：噪音機器，一種樂器類型，1913 年由路易吉‧魯梭羅（Luigi Russolo）發明。魯梭羅認為，音樂的主要素材應該取自日常生活中的噪音，以此進行有組織的創作。

即興演奏，跟史托克豪森早期的《鋼琴曲系列》(*Klavierstücke*)[13]一樣充滿力量，你聽過嗎？

德 羅 薩：當然聽過。不過史托克豪森的那些作品不是即興創作，而是由完全序列主義手法生成的。完全序列主義是當年前衛音樂的最前端，傳統意義的曲式、書寫規則和音樂手勢或多或少都陷入了危機，並非因為完全序列主義完全沒有規則，而是因為完全序列主義規則過剩。[14]

莫利克奈：你說到了重點。對於有些人來說，這可能是一種挑釁，但當時我們很多人所提出的問題是：「如果一個繁瑣至極的體系，到了聽的時候，可以呈現為完全即興的，甚至可以是噪音，那麼構建如此複雜的體系還有什麼意義？」不管怎麼說，當時的我還是深受吸引，我寫了之前說的三組曲子（《三首練習曲》、《距離》，以及《音樂，為十一把小提琴而作》）。但是這個時候，約翰‧凱吉（John Cage）出現了，他用自己的作品告訴我們，在音樂中，隨機也是可能的。

他的革命包括無意義、即興，以及挑釁式的沉默。凱吉的作品讓眾多後魏本時代的作曲家相形見絀。但是到了這個地步，到底什麼才叫作品？即興、計算，還是別的什麼？

沒有人能回答，但是道德準則必須得到回應，否則我們無法在所處的歷史、社會和文化環境中，對創作、作曲家及其作品進行思考和審視。在那個變化不定的當下，必須從內部與外部找到一個意義。於是探索變成了一味求新，不惜一切追求獨創性，甚至到了不難懂的曲子就不是好作品的程度，必須讓別人捉摸不透，相似的作品越少，作曲家越是滿足，如此他便能說作品成功了，是有價值的。

而在義大利，帶領純粹音樂走向理想化又走向終結的，是以哲學家貝內

13 原書註：《鋼琴曲系列》，創作於1952年至2004年之間。如標題所示，主要為鋼琴曲。最後創作的幾首為電子合成器演奏。

14 原書註：史托克豪森1971年將《鋼琴曲系列》定義為「我的畫作」。當時有個說法叫「點描音樂」（punktuelle Musik），史托克豪森將「點描」一詞引進音樂語言，用以描述奧利佛‧梅湘（Olivier Messiaen）的作品《時值與強度的樣態》(*Mode de valeurs et d'intensités*，1949)，這首曲子的所有要素都進行了序列化。

德托・克羅齊（Benedetto Croce）的理論為基礎的理想主義，這是二十世紀初期音樂美學中最重要的一部分，受到評論界和學術派一致認同，而我和我的同事們都學習成長於學術派的氛圍之中。任何不屬於純粹、自主範疇的音樂都被看輕，人人都在隱晦地表達對應用音樂的責難，判定古典音樂更高級、更有價值，但是這樣的判斷標準本身就是非音樂的。約束力太過強大，對我們之中的許多人來說，不光是審美，「創作」的概念也被限定了。

可能這也是一段必經之路，但是作者和大眾之間的交流變得更加複雜，也許已經受到了損害。

德 羅 薩：我腦海裡出現了幾句話，是帕索里尼的電影《定理》中的一段台詞。工廠主的兒子發現自己是一個畫家，還是一個同性戀，他把剛剛在玻璃上畫好的畫一幅一幅疊好，他對自己說，同時也是對我們說：

必須開創全新的創作手法，沒有人看得懂，所以無所謂幼稚或荒謬。開創一個新世界，一如全新的手法，屬於我自己的獨一無二的新世界，沒有標準，無從評判。沒有人知道畫畫的人一文不值，他變態、卑賤，如蟲子一般扭動掙扎，苟延殘喘。他的天真幼稚從此無人知曉，一切都是完美的，遵循的標準前所未聞，所以無可挑剔，就像一個瘋子，對，就是一個瘋子！一幅玻璃畫，上面再放一幅玻璃畫，因為我根本不懂怎麼修改，不過也不會有人察覺。一塊玻璃上的筆觸，可以修正另一塊玻璃上的筆觸，而不會破壞原本的筆觸。沒有人會想到這是一堆信手塗鴉，來自一個無能的蠢貨，完全想不到的，他們只會看到自信大膽、精妙絕倫的構思，甚至蘊藏了無限的力量！其實就是隨機組合，完全經不起推敲，然而一旦組合完成，簡直如奇蹟天降，當立刻奉入神龕，供世人瞻仰。沒有人，沒有一個人，能看破其中奧妙！誰能知道，作者只是個傻瓜、可憐蟲、膽小鬼、無名小卒，他惶惶度日、自欺欺人，只能回味著再也回不去的從前，一輩子逃不出這荒唐可笑的憂悶泥淖。

帕索里尼為這段獨白配的音樂是莫札特的《安魂曲》（Requiem），一首死

亡彌撒。但是如果想要開創一個自己的世界，獨一無二的新世界，沒有可以參照的評判標準，也就是說，作曲家放棄了和外界的交流，只想跟自己，跟自己的作品建立聯繫？如果每一段音樂都是獨立、割裂、無法交流的，作為一種語言它已經死了，否認自身的交際本能，打算製造死亡和隔離？這可以說是在執行集體的死刑，歡慶個體的勝利，撕毀了交流的雙方、即作曲者和欣賞者之間為社會所認可的契約。

莫利克奈：大家紛紛響應，各出奇招。如今光是提起那段時期我都覺得沉重。當時空氣中瀰漫著強烈的空虛感和困惑感，但是與此同時你能感覺到，要求越來越嚴苛、絕對：不顧一切朝那個方向前進成了道德準則。然而沒有出路。

我想到了偉大的長笛演奏家賽維利諾·加傑洛尼（Severino Gazzelloni），他在達姆施塔特演奏了伊凡傑利斯蒂的「填字遊戲」，就是隨手拿一張報紙畫上五線譜，用膠水把蒼蠅黏在五線譜上，交給演奏者當總譜……這算邪道嗎，算罪惡嗎？如果算，那麼是對大眾而言，對演奏者而言，還是對其自身而言？

我漸漸覺得，比起罪惡，更應該說是挑釁，或者是在捍衛他們所屬的想要與眾不同的音樂知識分子階層。只有少數例外是誠實和真誠的實驗。

德 羅 薩：那個階層以自身的高不可攀，來鞏固自身的存在與權力？

莫利克奈：每個人都想用自己的方式應對這場危機，但是我們正在失去大量聽眾，他們正是我們交流的對象。在我開始學習音樂的時候，我們有明確的標準，有神聖不可背棄的原則，然而那段時期，幾乎所有人都有自己的選擇。作曲界亂成一團。

音樂走向何方？

有人提出一個假說，音樂已死。同時出現的還有其他形式的表達，都是一個意思，音樂走到了盡頭。

（顏尼歐與我一陣靜默，感受到交流的僵局。）

一片混亂。

至少這是我的感覺。

就在這個時候，在那個1958年的夏天，在一片困惑之中，有一個聲音深深打動了我：諾諾用翁加雷蒂（Ungaretti）的詩詞所創作的《狄多的合唱曲，為混聲合唱團和打擊樂而作》（*Cori di Didone per coro misto e percussione*）。諾諾擊中了我的心。他在冷靜的邏輯基礎之上，透過精確的設計計算，完成了高度抽象的情感表達。

聽眾的反應非常直接，整個劇院都在喊著：「安可！」

那首合唱曲匯聚了那段時期最為精巧複雜的邏輯和計算，集前衛與傳統表達方式於一身：跟我當時聽的眾多作品完全相反，成功地感動了我，也激勵了我。

還有《掛留的歌聲，為女高音、女低音和男高音獨唱、混聲合唱團和管弦樂團而作》（*Il canto sospeso per soprano, contralto e tenore solisti, coro misto e orchestra*，1956），我去達姆施塔特之前就聽了這首曲子的唱片。諾諾的這兩首作品尤其體現了同時存在的兩套體系——數學體系和表達體系——如何相互協作，相輔相成。這是兩首曲子最蓬勃的力量。

德 羅 薩：是一種希望？

莫利克奈：是的，在這種互補之中，我首先聽到了悅耳的音樂，除此之外我看到了一個希望，一條可以追隨的道路，對此我完全認同。回到羅馬，我把之前寫的三組曲子補充完整，我對它們還是很滿意的，因為音樂之中有我的親身經歷，還有在達姆施塔特的思考：設計、即興、表達，三者能夠互通、交流，能夠在同一首曲子的創作過程中結為同盟。這個認識不是一蹴而就的，至少不是以我們現在所說的意義。那個時候，我沒有太多思考的時間，我還有別的擔憂：我要生存，我要養家，我要靠音樂賺錢，這意味著我必須迎合給我工作的人，而他們對於不可交流的音樂，是完全不感興趣的。

我所受的教育教導我要去探索，但是我遠離，甚至背叛了那個世界，我的內心也很苦悶，那個世界生長著巨大的難題，但是我知道其中的價值和意義。於是，我逐漸找到了一個方法，離那個世界越遠，我就越努力地在內心培育我個人的觀念，一個開放的觀念，不斷塑造我對事物的看

法，事實上也塑造了我的創作行為。

因此，在達姆施塔特的那段經歷對我意義非凡。

▊ 尋找自我：如何欣賞當代音樂

莫利克奈：在我心裡，有一個信念越來越堅定，我相信歷史上所有偉大的作曲家，都有讓科學邏輯跟情感表達相互融合的能力，他們多多少少都會有意識地做一些變化，在同時代的同行們都在使用的語言之中，加上一些新的東西。

西方經典音樂作品流傳至今，歷代作曲家在所處的時代中身體力行，他們的一次次實踐，讓演變的、實驗的概念逐漸凝結、確定，在現代得到繼承。他們在創作時，總是處於邏輯和情感之間，理性和非理性之間，理智和衝動之間，設計和即興之間，自由和限制之間，實驗和不可避免的固化之間。他們再造出新作品，也就是把既有的名作重新整合，這樣的作品像一面鏡子，映照出其所處的社會，並與各種其他人類活動保持多種關係。這種特質不止諾諾所獨有，其他我所尊敬和欣賞的偉大作曲家也都擁有這種特質。

我經常在音樂、歷史和思想進化之中發現一些對應的聯繫。我告訴自己：「也許這不是巧合，1789年爆發的法國大革命喊出了『自由、平等、博愛』的口號，隨後發生了歐洲1848年革命，還有各國的民主、民族革命，又過了幾十年，荀白克創建了民主的十二音體系，賦予所有音符平等的價值。」歷史事件肯定在很大程度上影響了音樂的命運：調性音樂裡經常出現的詞語「dominante」（主導的；統治的），和「民主」對立，在音樂中卻又暗示了一個完全不同的等級觀念。這些關聯豈不是顯而易見？在我看來，音樂系統的這些變動，超越了音樂、語言和內在規則的範疇，可能又反過來作用於其他非音樂的因素：社會、政治、哲學。比如二十世紀下半葉，獨裁的垮台就與音樂的飛速發展不無關聯，其他藝術和科學也走向高潮，催生了五花八門的理論、語言、假說和重塑。

德　羅　薩：音樂和社會環境之間存在關聯，我們當然不是最早提出這種設想的人。

比如，跟現在的作曲環境相比，莫札特所處的創作環境，或者至少說語言環境，顯然更加穩定。1782 年 12 月 28 日，莫札特在給父親的一封信中提到了一組鋼琴協奏曲（《F 大調鋼琴協奏曲，K. 413》〔*Concerto in Fa maggiore K. 413*〕、《A 大調鋼琴協奏曲，K. 414》〔*Concerto in La maggiore K. 414*〕、《C 大調鋼琴協奏曲，K. 415》〔*Concerto in Do maggiore K. 415*〕），他寫道：「這幾首協奏曲難度適中，恰到好處；都是傑出的作品，悅耳動聽、自然流暢又不空泛。其中有些樂段只有行家才能完全欣賞；不過一般聽眾也會滿意的，他們只是不懂好在哪裡。」[15]

莫札特的音樂，其創作、演奏、傳播的目標受眾和背景環境都非常明確：貴族階級和資產階級。但是在這樣明顯「穩定」的環境中，莫札特還是開闢了自己的空間，他的音樂如流水般划過人們的耳邊，複雜但溫和，但在總譜上並沒有那麼明顯。[16]音樂貫穿著清晰的邏輯，能窺見啟蒙運動的閃光，那是一種信念，相信所有事實都在演繹和推理的掌控之下：理性的勝利，也就是說，至少在表面上，一切都是有目的的，一切都是表演出來的，所以，是戲，要放鬆地、愉悅地去享受，因為勝券已然在握──所謂勝券，即理性。想想《女人皆如此》（*Così fan tutte*）[17]，一切都很假：正經的演出內容，滑稽的表演方式。

15　原書註：書信內容選自《莫札特的鋼琴與管弦樂協奏曲》（*I concerti per pianoforte e orchestra di Mozart*），作者吉安‧保羅‧米納爾迪（Gian Paolo Minardi），泰西工作室出版社（Edizioni Studio Tesi），波代諾內（Pordenone），1990。

16　原書註：1781 年 9 月 26 日，莫札特在維也納寫信給自己的父親，其中提到了《後宮誘逃》（*Die Entführung aus dem Serail*）中的詠嘆調〈這些放蕩的新貴〉（Solche hergelaufne Laffen），他說：「這正像一個暴怒的人，完全忘乎所以，一切秩序、穩重和禮貌都拋諸腦後，因此音樂也必須忘乎所以。但由於熱情不管是否狂烈，不能表現得使人厭惡，描寫最可怕的情景的音樂也不能冒犯耳朵，必須怡悅聽眾，換句話說，不能失去其為音樂，因此我從來不從 F（詠嘆調的基調）進入遠系調，而是進入關係調，但並沒有進入最近的關係調 d 小調，而是進入比較遠的 a 小調。現在讓我們轉向貝爾蒙特（Belmonte）的 A 大調詠嘆調……你想知道我是怎麼表現這首詠嘆調嗎……凡是聽過它的人，都說這首是他最心愛的詠嘆調，我自己也是。這是專為亞當伯格（Adamberger）的嗓子而作的。」莫札特提到的亞當伯格是當年備受歡迎的一位男高音歌唱家，他習慣為演唱者量身作曲。他繼續寫道：「土耳其禁衛軍合唱正像大家所期望的那樣短小、活潑，是用來取悅維也納人的。」這裡他指的是另一選段《為偉大帕夏歌唱》（*Singt dem großen Bassa Lieder*），這是他為了更了解聽眾所做的進一步嘗試。書信內容選自莫札特的《書信集》（*Lettere*），關達出版社（Guanda），帕馬（Parma），1988。

17　莫札特創作的歌劇，劇情是圍繞女性貞潔的一場賭局，或者說騙局。

然而到了法國大革命時期，貝多芬已經在拷問人類和歷史的關係，包括他自己：是人類創造歷史，還是歷史造就人類？

貝多芬一生都在解構奏鳴曲式──以及其他曲式，他的音樂是創造和想像組成的岩漿，從未停止變化，在他看來，問題的答案是開放性的，他自己就一直是分裂的：信，還是不信？是他掌握著歷史和命運，還是命運和歷史塑造了他這個人？

大歌劇（grand opéra），還有歷史小說，不斷向我們拋出同一個問題：人造歷史，還是歷史造人？通常，問題的外衣總是兩個年輕人之間的愛情故事，由於各種歷史災難或困境，他們的愛情一定是悲劇收場。我想到了曼佐尼的《約婚夫婦》，在瘟疫、戰爭和苦難之間：不可能的愛。愛與死，中世紀，古希臘戲劇……在這些主題之上，浪漫主義運動蓬勃開展。這個時候，華格納出現了。

華格納創造了一種音樂語言，也是戲劇語言，展現了人類的本性和蟄伏其中的衝動本能，按照這種新語言的語法，一些和聲功能被單獨處理，突出模糊感，猶如人們的非理性一樣，變幻莫測。半音化旋律和旋律中反覆出現的半音，代表了個體受到束縛，代表了個人的情感和衝動，華格納以此進一步破壞垂直方向上的和聲，也就是和弦，然而和弦是當時的社會規則，是理性，是意識。我們之前講到的和聲功能，存在，同時也不存在。華格納的「整體藝術作品」（Gesamtkunstwerk）[18]和杜斯妥也夫斯基（Dostoevsky）的「複調小說」（polyphonic novel）[19]有很多共通之處：事實不止一個，取決於你的視角和立場。與此同時，在歐洲，佛洛伊德（Freud）的精神分析理論已成氣候，再後來，愛因斯坦（Einsten）

18 原書註：整體藝術作品，根據華格納的定義是指戲劇、視覺、詩歌、音樂等藝術的綜合體。這一概念是華格納所有歌劇的核心，而拜羅伊特節日劇院（Bayreuther Festspielhaus）的建築構造最能完美呈現此一概念。拜羅伊特節日劇院位於德國拜羅伊特，是華格納為自己的劇目量身打造的劇院，此處每年依然會舉辦紀念這位作曲家的音樂節。

19 「複音／複調」是一種多聲部音樂，沒有主旋律和伴奏之分，所有聲部相互層疊。蘇聯學者巴赫汀（Mikhail Bakhtin）借用這一術語來概括杜斯妥也夫斯基小說的詩學特徵，以區別於已經定型的獨白型（單旋律）歐洲小說模式。杜斯妥也夫斯基的作品中有眾多獨立且不融合的聲音和意識，各自具有同等重要的地位和價值。

提出了相對論。

然而，上帝已死，這是尼采的名言；絕對也死了，變成了相對。所有人都感覺到了，一個時代就要終結。歐洲文化被近在眼前的未來粉碎、瓦解，多麼悲哀，衰落的沉重感在馬勒的音樂和托馬斯・曼（Thomas Mann）的文字中已可見一斑——個人認為兩人的創作都源於對未來矛盾的憂慮——再後來，亦可見於李昂尼、貝托魯奇、帕索里尼、維斯康提等人的電影作品，從更廣泛的層面來說，二十世紀標誌性的問題和矛盾之中，都有這份沉重感的身影。

莫利克奈：（沉默片刻，沉思著）上學期間我就注意到，時代交替之時經常出現尖銳的對立。就像浪漫主義音樂關注內心世界，召喚情感的回歸，和非理性緊密相連，二十世紀的音樂則追求科學性，以邏輯、結構、數學為標準，音樂語言在複雜程度上達到了一個前所未有的新高度。兩種截然不同的態度和鑒賞方法，引領了音樂、科學、哲學語言的探索和發展。如此一來，技術得到了發展，反過來也為探索和變化提供支持。有些東西各自成熟，但互相關聯，從某種意義上來說，全人類都被聯繫在一起。所以我必須承認，我相信在歷史進程方面，所有藝術範疇都具有天然的同步性。

德 羅 薩：從你的話中我隱約聽出了一絲實證主義的意味。在這動態的對立之中，你提到了人類活動，也就是語言和音樂，如同有機體一般為了存活而改變。這種持續的波動式變化，似乎存在於人類所有的表現形式之中，對生存、探索、發現、傳承，還有對各種運動和改變，都起到了推動作用。

莫利克奈：人們曾經試圖在神祕玄想之中尋求答案，但玄奧總是不可捉摸，一時抓住了，下一秒也會溜走。每個終點都是再次出發的起點。這一切帶領我們一路走到現在，到我們所處的時代，我們必須親身實踐，找到自己的路，也找到自己。

德 羅 薩：從這個觀點來看，從我們祖先的第一聲叫喊，到現在作曲家以及其他人眼中的「做音樂」，好像並沒有產生太大差別。儘管跟最原始的探索相比，幾個世紀下來音樂複雜了很多，但是最初的人際互動目的一直保留

到今天，如今音樂還是為了和他人交流，或者和自己交流。也許有些前衛派回歸數學和邏輯，是為了逃避偶然性，逃避孤獨的苦痛，或者相反，為了逃避對上帝的尋找，結果卻反而加劇了自我隔離。假設這個猜想成立，那麼比起無法交流，更恰當的說法可能是我們經歷了一段封閉交流期：封閉自己，探索內心，不必強求他人，而是反思，是自我交流，以此更好地了解自己，了解內在各部分如何聯繫，又如何跟世界聯繫。

莫利克奈：這個觀點真的很有意思。我們討論假想中的音樂起源，這個話題很有趣，但也很神祕，某些猜測容易被放大，我們說音樂最初是用於確定自己在世界中的存在，用於交流，「喊叫變成了歌唱」，這些都是想像。起初，人類賦予音樂的任務應該是他們原始的迫切需求，而太多人有同樣的需求，於是在大家的期待之中，經過時間沉澱保存了下來。

我把某種特定類型的音樂比作「聲音雕塑」（scultura sonora），尤其是音樂會上演奏的音樂，或者至少是我自己的作品，我越來越喜歡這種說法。我想「雕塑」這個詞很能代表我的音樂作品，因為就像通過觸覺可以摸到一塊石頭，通過聽覺也可以聽到一場展覽，展出的是音色，以及作曲家呈現給我們的音符。和聲音材質接觸就像摸到一顆石子，或者一塊大理石。

「不要用你們習慣的方法去聽，」我說，「想像這些音符是有實體的，就像一座雕塑。」

德 羅 薩：事實上我發現，在研究你的 些作品時，我也會遇到同樣的問題。我要如何誠實並盡可能好懂地，向讀者談論一首音樂作品呢？因為需要用語言來描述非語言，我才意識到自己在兩種表達方法之間搖擺，一種是結構式描述，對於各個構成元素、微觀及宏觀結構、重複出現的模式，進行定義、區分、比較與分析。另一種是用語義學的方法來分析，這將賦予聽覺體驗任意的含義。

比如聽你的《第四協奏曲》，我的眼前彷彿出現了沙漏般的漩渦，這完全是我個人的聯想，而且涉及現實的材質。但是怎樣傳遞這種感覺？也許不應該追求語言表達，不用在音樂裡搜尋可以交流的元素，同樣的事

物對於不同的人也會有不同的象徵意義，那麼把一切交給感官，或者說通感[20]，在自己認定相似的象徵意義中自由組合。

就像手裡有一塊大石頭：跟物體對話是沒有意義的，因為很難得到回應。但是我們有觸覺上的感知，這是很私人的體驗，對體驗的解釋和說明又會產生歧義，因為這不可避免地受到自身文化和人類發展程度的影響，根據有些人的觀點，其中還有「集體潛意識」的作用。換句話說，物體本身的意義已經被抹去了，現在是我們在賦予物體意義，如果我們有這個需要，我們可以定義它們的功能，定義它們在世界中的位置，從而為與之相關的我們確定一個位置。

莫利克奈：你說的基本上是一種「投射」機制，事實上，你對《第四協奏曲》的描述肯定有很多自己的東西在裡面。過程中聽者會對音樂進行詮釋，而當創作者不一定「有所指」、而只是想展示某種特定的聲音元素時（這種情況越來越多），這種運作機制又會更明顯。

德　羅　薩：那麼交流呢？這種時候怎麼交流？

莫利克奈：一切都取決於作曲家想用這個聲音雕塑做什麼，當時的背景環境如何，以及我們能夠，並且想要運用什麼樣的解讀方式。沒有唯一的答案。經歷過各種形式的思想專政——音樂領域的也有、社會性的也有——如今我們的音樂語言比起以往已經自由很多了，儘管音樂的書寫還是有很多學術上的規定，但這再也不受限於死板的創作理論，再也不是僵化的規則和慣例，在不同作者和創作環境之間可以存在許多變化。

現在的問題不是交流或者不交流，而是交流的對象以及方式，對我來說重要的是，當我知道一項個人探索很難獲得大眾認同，我該如何繼續。當然，我並不是說探索和獲得認同不能同時進行。

我的直接經驗隨著閱歷的增加日趨成熟，我漸漸明白，如果一段音樂比另一段更受歡迎，除了看是怎麼寫的，也要看如何傳播。然而一段訊息對每個人的意義都是不一樣的，我在某一刻感受到的東西，不可能傳達給所有人，這一點我很早就痛苦地認識到了。我們討論過：音樂不是一

20 原書註：觸覺－聽覺；味覺－聽覺；視覺－聽覺；嗅覺－聽覺。

種通用語言，作曲家只是跟大眾共享了音樂代碼中一部分。

所以在我的創作活動中，有一些更具實驗性，有一些則更保守，更加清楚、明確，還有一些是二者的集合（絕對音樂和應用音樂都有）。如果我要寫的曲子必須讓大多數人理解，儘管實驗經驗對我來說一直很重要，我也會盡可能寫得通俗易懂，與此同時避免流於平庸。在這過程中，我會寫出一些過渡性的音樂，同時鞏固自己的音樂風格，擺盪於實驗性的階段以及更加明確化與結構化的階段。

為此我稍稍離開了自己作為作曲家的音樂觀，我原本想要不惜一切代價地傳遞新事物、傳遞新音樂的火炬。我認為，有時候大眾需要更加努力，但是作曲家也要盡自己的一份力。在交流過程中，我們不可能忽視他者，儘管有時很諷刺地，我們可能並不想交流具體的訊息。每一位在自己的時代佔據重要地位的作曲家都渴望被理解。比如我們之前提到的莫札特，他遵守當時流行的準則，同時用自己的天才和想像力將其發展至另一高度。

現在的作曲家擁有大量的實驗空間，而且公認的準則或許更加式微了。但是這就像賽車一樣：在實驗階段數據再漂亮，真的上了賽道還是要靠排位說話。我不排斥前衛性，但是我相信在一定程度上，不管是對大眾，還是對自己，作曲家都有責任讓自己被理解、被感知。這一點至少要在創作意圖中有所體現，至於作曲家的態度和作品，交給時間吧，現在，更有可能是未來，也許會給出評判。我不能評判我的作品；更不要說評判其他人的。

▋ 我的道路

莫利克奈：那一段時期，我走過的路程為我帶來了新發現。我和新和聲即興樂團一起做了很多實驗，涉及各個方面，肆無忌憚，極致的、純粹的音樂實驗，我們剛剛聊到的很多思考，就是源自這個時期的經驗，並且我也找到了答案。還有一些答案是我獨自找到的，可能來自我所走的這條道路，來自我所從事的職業，還有我作為電影作曲家或者純粹作為作曲家所開展

的活動。

剛開始我很難協調創作理想和經驗技巧，以及我在學校學到的東西之間的關係，學生時代大家都在追求個性和獨特的音樂觀，於是我也必須融合所有這些追求，這就像是我的義務，然而我寫電影音樂，更早的時候我做唱片、編曲，我身處歌曲的世界：唱片是渴望被購買的商品，不可能允許無法交流的音樂！我要好好地為電影服務，更要為大眾服務，同時還要做自己，堅持自己的理想和語言，這並不容易。

我舉一個例子：在我的人生中有這麼一個瞬間，我跟達里歐·阿基多最早合作的三部電影（《摧花手》〔*L'uccello dalle piume di cristallo*，1970〕、《九尾貓》〔*Il gatto a nove code*，1971〕、《灰天鵝絨上的四隻蒼蠅》〔*4 mosche di velluto grigio*，1971〕），我決定使用一種全新的寫法，跟人們慣常用於電影的音樂手法完全不同。我想試試看在電影裡應用一種更現代、更不協和的音樂語言，一種超越魏本的技巧。於是我開始積攢音樂構思、旋律以及和聲片段，全部建立在幾組十二音列之上，參照荀白克的十二音體系理論。

我把蒐集好的素材匯集成厚厚兩大本，我取名為《多重》（*Multipla*）：這是一個字彙寶庫，可以從中選取素材並以不同的方法重新創作。每一個素材都有一個編號，我可以找到任意素材，然後分配給任意樂器或是完整的樂器組（比如樂句1給單簧管，或者小號，或者第一小提琴組），而且每個素材都可以和其他素材（樂句、旋律、和弦）組合，也就是說我創造了可以組裝的音樂模組。

到了錄音室，我把這些事先寫好的、自由且不協和的音樂結構分配給樂團：一個樂器組在演奏第1、2部分的時候，我示意另一個樂器組起音第3部分，以此類推（這個策略之後還被我用於《大法師2》裡的人聲部分）。總譜充滿了各種組合和可能，我又取了個名字：「多重化總譜」，放映機播放著電影，樂團跟隨畫面開始演奏。一種半隨機的狀態，大家根據我臨時給出的手勢，製造出各種紛雜的不協和音效，一切都在演奏的瞬間才塑造成形。顯然，演奏者的勇氣和實力也至關重要。我一共得到了十六條音軌，接下來，對這些音軌進行剪輯，從控制演奏到後期製作，

聲音得到了更充分的自由。

很快，我又有了一個構思，給這一層不協和的、半即興的聲音效果加上幾段鐘琴演奏的調性旋律，帶來感官上的雙重審美。這種元素在恐怖片和驚悚片中尤其適合，單獨使用或者和別的元素結合效果都不錯：對大部分觀眾來說，不協和的聲音會引起緊張、懷疑、不安的情緒，然而在電影的特定背景下，一些簡潔、單純的旋律聽在耳朵裡，也能夠令人毛骨悚然。

在此之前，我一直無法擺脫作品不連貫的困擾（這幾段用調性語言，那幾段用更前衛的語言），然而這一刻，我第一次將兩者合二為一。這種雙重審美對我來說是一條潛在的逃生之路，我必須踏上去：我窺見了交流性和實驗性合為一體的可能：我感覺自己創造了一些新東西，至少在電影領域。達里歐·阿基多當時還是電影界的新人，他覺得這些實驗跟他的電影非常匹配。但是有一天，他的父親薩瓦托雷（Salvatore），同時也是電影的製片人，把我叫到一邊對我說：「我覺得，您為三部電影做的音樂好像都差不多。」我回答道：「不如我們一起聽一下吧，您會聽出差別的，我還能給您詳細講解一下。」於是我們走進錄音室，一起聽完全部配樂，但是結果，我感覺我們還是沒能完全理解對方。問題出在誰身上，他，還是我？

這段經歷讓我明白了一件事，對於有些人來說，不協和的聲音等同於有問題：如果連續長時間使用十二音，就會削弱具備指引功能的和聲，或者是引導聽覺的旋律線，雖然一般在這種情況下，我會盡力用其他方法彌補。我不斷在內心深處問自己：「那麼十二音體系呢？我的探索呢？該置於何處？」但是我沒有辦法跟別人解釋：對他來說這種音樂聽起來都是一個樣。

這段小插曲之後，我和達里歐·阿基多的合作中斷了二十五年，直到《司湯達爾症候群》（*La sindrome di Stendhal*，1996）才再度共事。他們不來找我，我也不去找他們。

我很頑固，在其他給我更多自由空間的電影裡，我一直探索和實驗，為所欲為，百無禁忌！我用特定的樂團編組在複雜度上達到新的高度，根

據電影的故事和背景持續我的創造，但是這樣的實驗進行了差不多二十三、二十四次之後，我終於意識到了，這條路再走下去，以後就沒有人請我了。

我該怎麼辦？我必須改變。我一邊繼續工作，一邊尋求解決辦法，我想要成功地融合，當然是在尊重電影、觀眾和我自己的前提下。

更慘的是又過了一段時間，有人對我提出批評，一位音樂學家，同時也是我的朋友塞吉歐·米切利，我對他的專業素養以及為人都十分尊敬。他覺得我把不協和的音樂應用在電影中並不合適，他大概是這麼說的：「你把一種現代的、不協和的音樂語言用在電影最傷痛的時刻，相當於讓音樂在人們暴烈而苦痛的傷口上撒鹽。那個畫面本身已經充斥了強烈的戲劇能量，你還要用這麼複雜的語言，你這是在為聽者製造新的困難，這種組合對非調性音樂來說只會是有害無益。」

我自覺完成了一場優秀文化的推廣運動，而他全盤否定，我感覺到了危機，我失望透頂，但是這也是一個契機，我開始了漫長的自我反省。

德 羅 薩：或許米切利點出了公眾在不自覺中受到的限制，把不協和與創傷聯繫在一起，這是「少數人」替「多數人」做出的選擇。我們可以看看70年代中期的文化分散運動（decentramento）——也許說「集中」（accentramento）更合適——發起人是跟義大利共產黨關係密切的幾位作曲家和音樂學家，包括路易吉·諾諾、阿巴多（Claudio Abbado）、佩斯塔洛札（Luigi Pestalozza），他們深入工廠，動員工人階級走進歌劇院，接觸「高雅」的音樂，而工人階級此前受到種種限制，恰恰是因為出身……[21] 這場運動差不多就是在說「給他們一個機會」。

莫利克奈：是這樣的，他們希望透過一場文化運動讓人民群眾逐漸習慣欣賞當代音樂。但是他們需要了解聽眾的平均欣賞水平，如果不夠高，就先在那個

21 原書註：我們回到「慈善」、「愛心」等詞語的定義上，它們的概念很模糊，此類行為到底是強加於人還是推己及人？針對文中的例子，我們很自然會想到一個問題：工人們主觀意願上想要接觸所謂的高雅文化嗎？這個問題非常重要，卻沒有被考慮到，這代表了一種意識型態，在電影《教會》中，耶穌會士、殖民者以及加百列神父（Father Gabriel）對土著所施加的模糊行為，背後亦有著類似的意識型態。也許這種模糊之中隱藏著所有意識型態背後的傲慢。

基礎上下功夫。但問題是怎麼做？

隨著時間的推移，我逐漸意識到人們普遍缺乏欣賞習慣。如果一段音樂聽起來有困難，那就重聽兩、三遍，然後再談喜不喜歡。我自己就是這樣做的，因為我的好奇心相對比較旺盛。同樣，我經常建議導演們重聽我已經提交的主題，有助於更好地捕捉情緒。第一遍聽的時候有些東西一閃而過，很容易被忽視，也許只有多聽幾遍才能抓住，而且重複聽也能增加熟悉度。

我覺得，電影作為流行的文化作品，其中加入一些無意義的特殊語言，也許能讓所有人都接觸到某些音樂類型，讓他們逐漸適應音樂的多樣性。就像我曾經「利用」過的疏離效應，有些音樂對大眾來說「天生」自帶疏離效果。我們討論雙重審美的時候，你問我是否有教育意圖，我的回答是我不想改變人們的思想，我從來不覺得這可以做到，我只想不聲不響地推廣、傳播，找到符合觀眾口味和電影訊息的個人空間。我感覺這是一項責任，必須做的事，而且在個人層面和職業層面上也會有所回報。如果我為流行文化引入了新的體裁，那一定是實踐的結果。我沒有可供他人參考的模式，只有需要日復一日扎實錘鍊的職業，在這個過程中我也承擔著風險，有的時候也會犯錯。

當我使用的語言和我創作的聲音被認為對於某種應用類型來說太過晦澀，我就從基礎開始改造，謙卑、理智地重新思考，並時時提醒自己堅持自我和追求。時間、好奇心，還有被認同、不被認同、被批評、被讚揚的經驗，將引導我找到真正屬於自己的風格，並且最終，回歸自我。我能否成功，這個我也不知道。

我捫心自問：我覺得有價值的東西，別人就一定要關注嗎，我哪來的自信提出這樣的要求？別人為什麼一定要聽我的？我憑什麼要求別人付出努力？就因為我對探索懷有深厚的愛？我覺得美的地方，別人就一定有可能感受得到嗎，為什麼我會這樣認為？這些疑問一直在我的腦海中盤桓，但是我覺得，一定要保持懷疑。雖然這從來都不是一件簡單的事，甚至可以說是難捱的煎熬。

德 羅 薩：也許，尋找自我，就是在內在外在的約束限制中煎熬，在沒有盡頭的搖擺反覆中糾結，毫無客觀性可言，這牽扯到「時代性」這個複雜的概念。人際交流當中存在隨機因子，不在預期之中而且無法預料；是危險，也是機遇，隱藏著通往新發現的道路。疑問之中，福禍未卜。而且，除了你的自我，你還需要滿足其他人的喜好和習慣。

莫利克奈：我也是這麼想的。事實上這是從古至今每一位作曲家都要面對的問題，不客氣地說，交流也是為了賺麵包錢。對於米切利的異議，我回應他，十九世紀的威爾第也會用不協和音來呼應分歧、爭執和痛苦，只不過他用的是那個時代的方法，也就是減七和弦。威爾第也許認為這種和弦很悅耳，而這種和弦對那個時代的聽眾來說，亦具有特定的溝通含義。一段音樂要發揮其功能，至少要有一部分是聽眾早已熟悉、認可並且能夠解讀的：來自應用環境的「限制」有助於產生受歡迎的好作品，這些作品整體看來具備交流功能，同時也能充分還原作曲家的想法和個性。然而這並不意味著解決方案已經找到。自己發揮了幾成，作曲家心裡是有底的。那麼所謂應用環境是什麼？是我們的現在，時代性，是我們所處的環境與受到的制約，是可能以及不可能的一切。

▋擴張的現在

德 羅 薩：那麼我們就聊聊現在。

傳統音樂已經「死」了，至少看起來是這樣；「高深」的音樂語言發展成了小眾的「聲音雕塑」；大多數人接觸到的新音樂類型伴隨著錄製技術和傳播技術一同發展。從機械（唱片、錄音帶），到數位（CD、MP3），以及大眾傳媒（廣播、電影、電視、網路），只用了很短的時間，傳播方式不斷推陳出新。

這是一場革命，如今我們只需滑鼠輕輕一點，就能輕鬆獲得任何歷史時期的各種音樂和資訊。我們可以一邊聽著上千人演奏的交響樂一邊開車；我們可以舒適地坐在沙發上觀看記錄二戰的影像，就好像在自家樓下的體育館裡看一場足球比賽。原本任意一則訊息都具有「此時此地」

的性質，如今完全分散，聲音和畫面在技術上已經進入「無時無地」的時代，地球上任意一個喇叭或螢幕，都可以在同一時刻（抑或在不同時刻），讓這些聲音和畫面複製成千上萬次。早在1936年，德國哲學家華特・班雅明（Walter Benjamin）在他的《機械複製時代的藝術作品》（*Das Kunstwerk im Zeitalter seiner technischen Reproduzierbarkeit*）一書中就已經提出了類似的思考。

莫利克奈：這是時代的變遷，我們能夠獲得各種類型的音樂經驗，至少在理論上可以，這在過去是不可能的。變遷帶來了良機，但是畸形異常的模式和曇花一現的改革也如影隨形。在RCA做編曲的時候我就隱約察覺到了這種變化的兩面性，儘管我自己還有其他矛盾，但是我一直在抗爭，就像我們這個時代所有製造音樂還有欣賞音樂的人們一樣。這是一場革命，過去的音樂、不同地域背景的音樂都被聚集在同一個時代裡。

所以，時代性，這個概念至少應該重新審視一下了。

德　羅　薩：也就是說，我們所說的「現在」在概念上有所擴張，人類不同時期的痕跡都聚集並層疊在一起。人類歷史上首次出現幾個世紀的文化同時共存，一切都是科技的功勞。我們可以說，在我們這個現在，巴洛克時期的韋瓦第和今天早上才寫好的樂曲，也有可能屬於同一個時代？

莫利克奈：聽起來很矛盾，但的確是這樣。長久以來，人們刻板地以為「當代」音樂就等於「曲高和寡」，等於純粹且脫離現實需求。幾十年前我就認為，在「當代音樂」的定義之中，我們可以自由地加入當下製作完成的所有音樂，其實也可以不限於此。搖滾、流行、爵士、藍調、民謠……還有各種音樂類型之間數量龐大、種類繁多的混雜和融合，幾十年來吸引了不計其數的人，創造了不容小覷的文化現象（至少這個現象為我們所處的位置提供了大膽的假設，不僅限於音樂層面）。

唱片工業和電影工業的發展風馳電掣，尤其二戰之後，吸引了更多人的注意，不管其本身是好是壞，至少提供了充足的養分。

我感到肩頭的重量與日俱增，我也秉持自己的信念——應對，但是總有做不到的時候，我也不可避免地寫過一些自覺羞愧的音樂。儘管如此，

儘管還有不可避免的矛盾、差錯和誤解，我從沒想過離開這個複雜的現在，我想要充實地活在現在，帶著我的好奇心衝在最前線。

德 羅 薩：在你看來，我們現在最大的問題是什麼？

莫利克奈：我覺得是年輕人自學的時候，對這些矛盾和對立產生了混淆和誤解。不只是年輕人，還有那些不知道如何比較現在和其他歷史時期的人。一些音樂被當作商品販賣並傳播，它們的侵略和大面積蔓延是誤解產生的根源。新生代面對如此龐大的數量，如此繁多的種類，很難從容應對，他們眼花撩亂，不知如何選擇，不知道什麼才是他們真正想要了解的東西，又談何深入了解。

除此之外，唱片業的絕大部分資金都流向了商業產品和流行歌曲：用最少的投資獲得最多的回報。也是因為這個原因，音樂文化和對音樂的欣賞理解——現在應該說是「消費」——普遍處於發展停滯狀態，不過商店裡的背景音樂卻完全無此憂慮。

從機械複製到數位複製，技術改革讓音樂得以擺脫文化背景和社會背景的束縛，傳達給每一個人。但是這些年音樂的前進方向似乎是更加普及的消費主義。人們越來越不懂得區分爵士樂演奏家的演繹能力和他的音樂。搖滾只看「天賦」，看表演者有多特立獨行，卻不看音樂語言本身。流行音樂也是一樣，傳遞的音樂訊息都是枯燥乏味的老生常談，只有編曲能做出些不一樣的東西（有時候連這一點都做不到）。新生代作曲家的音樂總是讓我覺得很無趣，如果我找到了讓我興奮的作品，很遺憾，基本上都是來自音樂學院，而那是音樂從業者的世界，社會中很小的一部分。

這套複雜的系統塑造出了這樣的大環境，那些還不知道應該做什麼或關注什麼，卻必須做出選擇的人，只會頭腦一片混亂。我說的尤其關係到年輕人，包括那一小群對音樂事業感興趣的人：新生代音樂家，新一代作曲家。

人們本可以不顧一切地愛上某一樣事物，或者說就應該全身心地去熱愛，然而干擾因素太多——有些是正確的選擇，有些不是——很難再集

中注意，深入了解。

哪些是正確的？

很難說。

但是我還記得聽佩特拉西講課，記得那對我來說意味著什麼，我還是個學生，我學到了對位法，當時我覺得這能構建我的專業知識，我的思想……我是個利己主義者，所以我對學習如飢似渴！現在重新回想過去，我才意識到周圍環境已經發生了天翻地覆的變化。我這樣說不是為了批判現在。我年紀大了，容易傷感，經常回顧往事，懷念一些已經不復存在的東西，它們是神聖的，我會不顧一切去捍衛。不，不是為了批判，我這麼做是為了講述一些經驗，來自一個經歷過另一種時代的老人。困難一直都有，但是現在有些東西變了，要有所警覺。

德 羅 薩：總之，我們對訊息龐雜化的迅速察覺，不代表我們能夠自動理解所有訊息，相反，很多情況下我們越加困惑、散漫。一片混亂之中，如何才能學會判斷到底哪些音樂有價值，哪些沒有？我們好像要陷入完全相對主義了。

莫利克奈：這很危險：完全相對主義，一切都有價值，那不就等於一切都沒有價值嗎？我不認同。在我看來，如果用心了，動腦子了，會表現得非常清楚，非常強烈。可惜人們總是被更簡單或者更刺激的音樂吸引，因為那些音樂不需要耐心、學習、理解，也就是說不需要思考，如今人們似乎越來越不重視這些能力的培養。我們需要更好的教育，教大家如何去聽，我相信自己推動教育的嘗試是有意義的，當然還算不上革命，應該說是改變，目標是更多關注，更加專注，更重要的是培養一種創造作品進而創造環境的能力。首先應該從學校開始，最好是小學，正是萌芽的年紀，但是現實情況是這個時期的音樂教育完全不夠。有時候我會想，我們需要一個大天才，一位「音樂救世主」，喚醒人類，讓他們不要虛耗手中這項珍貴的本領，去取回他們渴望的潛能。但是環顧四周，我還沒有發現救世主的身影，也許答案不應該向「外」求，應該向「內」求。

德 羅 薩：我們來到了一個完全主觀的時代。沒有絕對的客觀真相，只有主觀、私

人、個人的解釋。如今媒體可以輕而易舉地傳播訊息，帶我們深入各地，時空的概念被重塑，還有「現在」：一個擴張的現在，現在也包括過去，訊息和語言急速繁殖。我再一次想到「音樂之子」，想到我們的祖先，他們喊叫，以此確認自己，他們想要告訴別人自己的存在，他們希望突破所在的空間和時間。科技總體而言也朝著這個方向前進，似乎跟語言一樣，也許科技和語言也是一樣的。[22]

▌現在學音樂？

德 羅 薩：我們說了這麼多，在你看來，如今學作曲還有意義嗎？

莫利克奈：絕對有。

德 羅 薩：對那些想要投身音樂世界的人，你有什麼想說的嗎？

莫利克奈：「別過來！」（笑）首先要熱愛作曲家這門職業，渴望從事這一行。第一步，找一位好老師，真正的好老師。找好幾位也行，但是他們最好分別研究不同的方向。然後開始學習歷史留給我們的那些總譜，這個你的老師會引導你。你需要做的是做好從此開始受苦的心理準備。因為當你學了十年或是十二、十三年，拿著一張好文憑（也許還是全優）從音樂學院畢業，那只是你在這一行的第零年。

這時候你才走到起點。

此時你有技巧，有責任心，你要去面對如今存在的一切，有些很好，有些不那麼好。

我從音樂學院畢業的時候，擺在我面前的就是這個問題。我跟著佩特拉西學習，積累經驗。我的老師卓爾不群：我去學院之前會先到他家接他，下課了再送他回家，只為能跟他多聊幾分鐘。我對他推崇備至，心悅誠服。然而修完了作曲課，我畢業了，發現又要從零開始。我該怎麼辦？我決定接受當時的音樂：第二維也納樂派、達姆施塔特、前衛派音樂。

22 原書註：兩個人都對「技術」（tecnica）和「藝術」（arte）的詞源產生了濃厚的研究興趣，這兩個詞最原始的語義似乎十分接近。

我寫了那三首曲子，從不否認那就是我的作品。這就是結束學習之後我的初試啼聲。接下來才是進一步發展。

德 羅 薩：如果有一個學生拜你為師，你會怎麼教他？

莫利克奈：我會事先聲明，我不覺得自己是個好老師。我沒有足夠的耐心。但是如果一位年輕人想要成為作曲家，並且他對自己的選擇足夠堅定，那麼他需要專心學習，聽對的音樂，源於歷史的音樂：所有偉大的作曲家（巴哈、弗雷斯可巴第、史特拉汶斯基、貝多芬、馬勒、諾諾……），學習的過程可能會極其枯燥，不要剛起步就灰心氣餒。對位法與和聲的古典規則會帶來數不清的限制（禁止平行五度、禁止平行八度……），學會超越強加在你身上的困難，踏踏實實學習如何應對這些規則，以後才能發展出更加個性的語言。

到了後期，這些規則的重要性會慢慢顯現出來。我堅定地相信，一名學生，或者一位學者，都一樣，他必須重走人類的歷史，重新跨越一座座里程碑，感受著引領我們走到現在的每一段進程。擺脫束縛，那是之後的事。

我的這個想法在荀白克的《和聲學》（Traité d'harmonie）一書中得到了肯定：像他這樣堅定的開創者，在書的開頭幾頁就闡明，就算是為了學習新的十二音語言——十二音體系事實上粉碎了傳統的和聲體系——學生們也應該先掌握傳統的規則。我相信就算誕生於過去的一切都被破壞、被棄置一旁，到了那個時候運用規則也還是有意義的。人們很容易以為規則已經不存在了，沒落了，但這是錯覺，規則從未離開。

如果我用十二音體系寫曲子，突然我感覺到可能存在平行八度，我會很不舒服。如果我發現在一組十二音音列結束之前，有一個音重複出現了，我會覺得這是「錯誤」。學習規則能夠改變思維模式，讓我懂得選擇，因此也更加篤定：規則成就了我們的身分，成為我們的一部分。這就是為什麼剛開始的時候，學習作曲可能會非常困難：平行五度與平行八度是錯的，三全音不能用，七音要下行級進而導音要上行級進……說這些很乏味，但是如果你積極主動地去接受，這些都是學習路上的里程碑，

跨過去，作曲的風景一覽無遺，你的眼前將是無限的可能。

德 羅 薩：這是否意味著，學習音樂語言除了能找出積極的解決方案，同時亦伴隨著相關的問題與限制？

莫利克奈：另一種做法是與一切脫離，將一切通通拋開。也許這只是一種錯覺。今天，我可以自由地製作自己的音樂雕塑，用理性計算，也用其他方法，我試圖摧毀自己的舊習，創新，同時多多少少保留一些過去的痕跡。但我不是非這樣做不可，我沒有被強迫，也不覺得一定要向某種「手法」靠攏，我下筆毫無勉強。音樂讓我們掌握技巧，保有熱愛，教會我們自由、探險，有時候也要用同樣的勇氣去犯錯、失敗。

說到底，在和大眾或者樂手，也就是和外部世界交流之前，作曲家的問題——我的問題——永遠都是同一個：「我為什麼寫出這樣的聲音？」在自己製造的聲音面前，總要有個回答。

德 羅 薩：也就是「為什麼」、「怎麼會」、「什麼目的」？把非理性引導到理性，或者至少把二者結合起來？

莫利克奈：正是如此。為什麼這個和弦在特定的時刻能發揮作用？是怎麼辦到的？這條旋律線怎麼會帶來這樣的情緒？作曲家以這種方式變換聲部，有什麼目的？這些都是進行分析和自我分析的絕佳角度。

重要的是，不要被動地應對我們感知和思考的對象。時間、精力和實踐組成了天賦，在我們每個人身上會以不同的樣貌呈現。

能指與所指互相結合，也讓我在聲音面前找到了自己的位置。如此一來，那些一開始沒有看到，或者只看到表面的東西，會變得越來越清晰。但是不要抱有太大的幻想：理性的理解和掌控也無法面面俱到，就算在分析階段也會有很多遺漏，而且這是理所當然的，因為這樣才能激發這段程序：新實驗、新方法、錯誤、再實驗、再確認，每一個事先推測的終點都會立刻變成重新出發的起點。

有時候，某個瞬間，音樂讓你忘了呼吸，在這個緊要關頭也許無法深入細緻地分析，如此時刻可能只有一次，那也不錯。　瞬間感受到的情感是一種刺激，好好珍惜。然後在第二次欣賞的瞬間，試著摸索回去的路，

試著理解這是如何發生的——手邊準備好總譜，如果需要的話。保管好第一印象，然後用知識和技術去理性分析，我們就是用這樣的程序構築起作曲家這個職業。

在寫曲的過程中，我們編制語言、分類整合、創作、再創作，出於同樣的好奇心，我總是「巧遇」自己曾經用過的手法。有時候也會偶遇效果很好的構思，卻完全不知箇中原理。有些音樂寫在紙上看起來特別乏味，感覺寫得不對，沒意義，然而演奏出來卻能被聽進去，能打動人，能得到理解、欣賞，能建起一座連接作曲家和大眾的橋梁，這就是效果好。當然相反的情況也有，多少寫得很漂亮的音樂遭受冷待，遭到漠視？

德 羅 薩：音樂被應用於各種媒介，如今音樂的前沿是什麼模樣？

莫利克奈：從這個角度來看，音樂，尤其是那些特別「抽象」、「反常」的音樂，對其製造者、追尋者、欣賞者而言，可以成為淨化心靈、超越世俗的一個途徑，越過單一絕對的「意義」，去向別處，到達比聽覺更高的境界，因為很矛盾的是，即使語言本身沒有一定要說什麼或表達什麼，我們還是會不自覺地尋找意義，同時我們也在構建意義。

德 羅 薩：一種冥想儀式？

莫利克奈：在某些文化，尤其是東方文化中，音樂曾經作為冥想行為的輔助手段長達好幾個世紀。在60、70年代，這種做法風靡歐洲和美國。許多搖滾、流行、爵士以及其他前衛派音樂家都受到影響。

德 羅 薩：音樂和力量有關嗎？

莫利克奈：有，音樂介於兩種力量之間，說不清和哪一種的關係更為密切，一種是積極力量，即激發人們覺醒、行動、更新、創造的力量，另一種是消極力量，操縱或剝奪個體選擇的權利，用一種權威的、教條的、絕對的交流方式，讓人因為遭受更強力量的壓制而倍感消沉，幾乎等同於暴力。我個人覺得音樂更接近第一種力量，但是不能否認，相反的那種理論在現實中也發生過。不管積極還是消極，其實主要取決於如何和音樂產生聯繫。更廣泛地來說，我覺得音樂天生適用於模稜兩可的關係，與電影

畫面的關係是這樣，與力量的關係也是這樣。帕索里尼也指出了音樂的這一特性，我們說過，他認為電影音樂能夠「讓概念情感化，讓情感概念化」。這句話一說出來我就被震撼到了，如今我的理解越來越深刻：這就是我作為作曲家一直在做的事，並且我希望永遠如此，不只是為電影而生的音樂，而是跟周遭一切都有關係的音樂。

德 羅 薩：音樂就像連接理智和情感的橋梁，橋的兩頭是理性和非理性，意識和潛意識⋯⋯語言和直覺。在某一個「無時無地」，我們可能獨處，也可能群居，我們可以同時體驗到歸屬感和孤獨感，同時迷失自己又找回自己，作為集體的我們遭遇作為個人的自己⋯⋯我們又一次來到了人類最古老的階段：對立的兩面融合統一，意識之舞回歸，也許是和死亡共舞，也許是和生命共舞。

所以，為了挖掘音樂積極的潛能，並且積極地加以利用，我們要毫無畏懼地對交流性進行各種探索和實驗？

莫利克奈：是的，但是要帶著充分的責任感和充足的認知去做這件事。對我來說，「做」的目標也很重要。有時候恰巧走運，得到一個好的結果，但是不應就此停下腳步。永遠追求更上一層樓，永遠真誠、誠實，像我們之前講過的那樣，這是我的一個信念，我的個人信念不一定完全正確，但是在我的職業生涯中，以及在其他方面，一直指引著我前進的方向。未來我們會得到怎樣的評價？這些關於交流性的實驗，有些只存活於現在，很快會被歷史淘汰，還有一些能持續很多很多年。對於做音樂的人，還有研究語言的人來說，也許這已經是最大的希望，所以也關係到所有人，以各種各樣的方式。

德 羅 薩：也就是說，那些錯覺，那份創造——也許還有交流——的可能性，那個被你定義為創作的瞬間，會擴張並且發散，超越「此時此刻」，留存在歷史、世界之中？

莫利克奈：如你所見，這有點像一個人一直在進步，在前進，卻總是回到第零年。回到某個構思，某個直覺，回到某個充滿可能性——或許只是錯覺——的瞬間，就像人類第一聲喊叫前的那個瞬間。這就是我說的音樂的更高

意義：一種通往明天的可能性。當然，我承認，更多時候這種意義屬於
絕對音樂。

德羅薩：所以，你用「絕對」描述能夠存活到未來的音樂，而「應用」指的是那
些留在現在的還在為歷史認同而奮鬥的音樂？好像純粹的音樂是一台時
光機，能夠讓作曲家瞬間萌發的直覺和意願變成永恆，在時間和空間上
無限延伸，超越自身──或者至少，讓作曲家能夠有此憧憬？

莫利克奈：從某種角度來看也可以這樣說。我所說的以及我所憧憬的是，在某個未
來，音樂能夠超脫其誕生的瞬間，作為純粹的音樂被世人聽到，當然，
不是所有音樂都能留存到未來，這一點從未改變，那麼至少那些留下來
的音樂，那些技巧扎實、用心創作的音樂，應該作為音樂本身流傳下去。
如今我為電影所做的音樂和為自己所做的音樂之間，已經找不出太大差
別，因為整體而言，我對自己的作品都比較滿意。我發展出雙重審美的
理論並且加以實踐，於是衝突的稜角被磨平，我身體裡不同的聲音得到
交流的機會，討論出明確具體的結論。但是如果讓我思考未來可能是什
麼樣子，在五十年、一百年、一百五十年之後……如果那是我的名字和
音樂永遠到達不了的未來……最好別去想，否則消沉的浪花襲來，懷
疑、恐懼會攻佔我的心。

德羅薩：你寫絕對音樂的時候，會不會覺得自己是在抗拒責任感？擺脫大眾的期
待，遠離你所處的現在，掙脫對一切人事物的義務，幾乎可以說是一種
革命行為？一聲超越時代的吶喊？

莫利克奈：你說對了。而且，在應用音樂中探索到的一些收穫，我會在絕對音樂中
還原，反之亦然。我覺得自己是這麼做的。剛開始也許是無意識的，我
也不確定有多少次成功了。但是我堅信，絕對音樂和應用音樂，兩種都
屬於當代音樂，屬於我們的現在。這一切會不會留在時間裡？以後會不
會談論到我們？這是歷史的決定。

有時候我也會重新思考，也許在電影產業工作讓我更能努力實踐，因為
電影，或許就是二十世紀藝術的代名詞，電影之中完美地綜合了我們討
論過的一切積極和消極的典型。我覺得電影算得上是社會的一面鏡子，

是這個時代生命的代言人：一面時代性的鏡子。

其實，對於自己時常在寫的音樂，我一直嚴格要求，追求品質，我希望音樂能夠自主、個性，並且在一個更加寬廣的環境內體現其功能性，這個環境可以是電影，也可以是其他形式。

雖然這個追求，這個目標，好像很難達成，表面上看還有點自相矛盾，但是我相信這是我職業進步最重要的基點之一。

德 羅 薩：想像一下未來，如果你被時間記住了，你希望別人如何介紹你？

莫利克奈：一位作曲家。

03 可預見和不可預見之間的微妙平衡

德羅薩：我們剛剛談到了音樂裡的誠實。你有沒有想過，也許有時候不被理解不被欣賞，正是因為太過誠實？你的音樂有沒有被人討厭過？

莫利克奈：對於自己的作品我通常比較謹慎，有時候甚至可以說是悲觀。我會關注作品的反響，但是我從來不問自己某一首曲子能不能得到大家的喜愛。我寫的電影音樂，大多數情況下都得到廣泛的認可，但是我通常不會徵求同行的意見。說實話，我覺得主動問這種問題挺尷尬的。

但是如果別人自發地評論我的作品，情況就不一樣了，不管是肯定還是批評都沒關係。1969年，我創作的《致迪諾，為中提琴和兩台磁帶錄音機而作》（*Suoni per Dino per viola e due magnetofoni*）進行首演，那是我在絕對音樂領域沉寂八年後首次回歸的作品，奇科尼尼（Cicognini）找上我，跟我說：「現在你做對了。」當時沒有一個人料到我會重新創作跟電影無關的音樂。我一直覺得直接找同行評判非常尷尬，但是佩特拉西是唯一的例外，我完成《第一協奏曲》的時候詢問過他的看法，那是獻給他的作品，還有《歐羅巴清唱劇，為女高音、兩位朗誦者、合唱團和管弦樂團而作》（*Cantata per l'Europa per soprano, due voci recitanti, coro e orchestra*，1988）我也問了。但是佩特拉西是我的老師，我偶爾碰到他，和克萊門蒂和博托洛蒂（Mauro Bortolotti）一起，感覺像是回到了音樂學院。

在電影領域，我在意導演和製片人是否滿意，作品是否達到了我心目中的高度，是否完成了我最初設定的目標。至於會不會被討厭，我不是特別關心。

幾年前，RCA想出一張合輯，收錄我為電影寫的實驗音樂。但是後來他們決定終止發行計畫，因為覺得專輯「不夠商業」。我覺得非常遺憾，因為收錄的曲目中，有很多首我特別看重：《命運安魂曲》（*Requiem per un destino*）、《來自深海》（*Venuta dal mare*）、《後來人》（*Altri dopo di noi*）、《毒氣間諜戰》（*Fräulein Doktor*）。

德　羅　薩：能詳細講講這四首曲子嗎？為什麼對你來說特別重要？

莫利克奈：四首曲子每一首都有自己的故事。我們從《命運安魂曲》說起，那是維多里奧·德賽塔的電影《半個男人》的原創配樂之一。就像我說過的，在所謂的作者電影中，我擁有更廣闊的實驗空間，能寫出更複雜的音樂，不一定非要寫調性音樂，我感覺更加自由。這種感覺太容易上癮，有時候我會控制不住，結果寫了太多曲子，遠遠超出電影的需求量。但是《半個男人》遭遇了票房慘敗，我開始思考，自己是不是太過分了，我的音樂是否也是電影遭受冷落的原因之一。

德　羅　薩：你覺得自己也有責任？

莫利克奈：是的，所以我才決定把音樂從畫面之中解放，到劇院演出，我的音樂已很久沒在那裡奏響了。編舞家彼得·范·德斯洛特（Pieter van der Sloot）根據音樂編排了一整套芭蕾舞，對於芭蕾我沒有特別關注，但是因為這套舞蹈，同樣的演奏在不同的背景環境之中顯得更加適合和正確。其實《命運安魂曲》的構思基於一個非常明確的應用目標，音樂的起承轉合都是根據畫面而定。1967年1月，這齣芭蕾舞劇首演於佩魯賈（Perugia），舞台布景和服裝道具都出自服裝設計師維多里奧·羅西（Vittorio Rossi）之手。[23]

德　羅　薩：那麼《來自深海》、《後來人》和《毒氣間諜戰》呢？

莫利克奈：這三首曲子我都用到了序列主義手法，但是方法各不相同。後兩首聽起來明顯更不協和。

最後一首曲子出自亞柏托·拉陶達（Alberto Lattuada）的電影《毒氣間諜戰》，講述了一戰期間一位冷酷迷人的德國間諜的故事。主角有歷史原型，其真實身分至今無人知曉，名副其實的謎一般的存在。因為這位間諜的「努力」，在伊珀爾戰役（Battle of Ypres）中，德國人對法國人使用了可怕的毒氣攻擊。關於這一系列戰役的配樂，拉陶達跟我說：「我

23　原書註：1967年6月17日在羅馬芭蕾舞劇院（Teatro del Balletto）的演出，由Rai 2頻道錄製並全程直播，與瓦倫提諾·布奇（Valentino Bucchi）作曲的《西西里故事》（*Racconto siciliano*）一同播出。

不要一般意義上的電影音樂，我要真正的交響樂。」這個要求深得我心。
另一首曲子《後來人》，是我為米哈依爾‧卡拉托佐夫（Mikhail Kalatozov）的電影《紅帳篷》（*Krasnaya palatka*）創作的。電影由史恩‧康納萊（Sean Connery）、克勞蒂亞‧卡汀娜（Claudia Cardinale）和彼得‧芬奇（Peter Finch）主演，講述了翁貝托‧諾畢爾（Umberto Nobile）率領探險隊乘坐「義大利號」（Italia）飛艇遠征北極荒原，卻不幸遇險的故事。《後來人》時長二十多分鐘，由一段節奏發展而來，而這個節奏，源自SOS求救信號的摩斯密碼。

大家都知道，探險隊被困於冰雪之中，只有成功地用摩斯密碼發出SOS求救信號，國際救援隊才會出發搜救。

三短三長三短：以這個信號的節奏作為基礎小節，管弦樂團不斷重複演奏。除了樂器之外還有一些合成音效和一組合唱團，合唱團以其無調性與不合諧，圍困著合成節奏。

德 羅 薩：就像SOS是唯一可以識別的信號，是困境中唯一可以抓住的希望？

莫利克奈：管弦樂團要充分演繹出受困的危難境遇，冰層隔絕並擊潰這群失蹤的探險者們。對於不幸的探險隊來說，SOS就是他們的全部……合成器製造出陷入絕境的戲劇張力，他們的等待似乎讓時間和空間都凝滯不動、惴惴不安。

德 羅 薩：你說還有一首《來自深海》，也用了序列主義手法。

莫利克奈：這一首出自電影《試觀此人：倖存者們》（*Ecce Homo-I sopravvissuti*，1968），我決定用四個音、五種樂器——人聲、長笛、打擊樂器組、中提琴、豎琴——對應電影中出現的五名角色。因此，樂器代表人物，基本序列象徵著他們之間的關係和共同命運。

音樂由艾達‧迪蘿索（Edda Dell'Orso）的歌聲開場，對應艾琳‧帕帕斯（Irene Papas）飾演的角色，像海妖的吟唱，帶領觀眾走進這場如末世般

的歷險。我在八月匆忙錄製這首曲子，此時正逢假期，幾乎所有音樂家都在休假，有幾位直接從度假勝地飛奔回來。[24]

《試觀此人：倖存者們》是導演布魯諾・加布羅（Bruno Gaburro）的第二部電影長片，是我和他第一次合作。電影沒有什麼商業野心，但是導演表現得很出色，故事很觸動我，給我留出了很多實驗空間。

整部電影幾乎沒有什麼場景變化，角色也沒有做出什麼實際行為：一場浩劫之後，三個男人、一個女人和一個小孩，他們是最後的倖存者，在一片荒涼的海灘上，戲劇性的故事開始了。這種極端情況下，「進步」社會一夕衰落，三個男人象徵了社會的三個側面：充滿男子氣概的傲慢士兵，可能派（possibilisme）[25]知識分子，頹廢消極且在性事上日漸受挫的丈夫。

作為唯一一個倖存下來的女性，女人成了三個男人追求、討好的對象，而那個小孩則用他稚嫩柔弱的雙眼觀察一切。

德 羅 薩：一般來說，為電影作曲的時候，你會先想好整體的創作構思嗎？

莫利克奈：是的，一般來說是這樣。從定調開始——如果我寫的是調性音樂——到一些常見的要素：主導動機、基本序列、和弦選擇、獨奏樂器、器樂編配……直到今日，當我在配樂中運用這些要素時，我依然會讓它們重複出現，因為我認為它們在電影中具有明確意義。不一定跟觀眾有關，但是對我來說是有意義的。在音樂中，重複表現已出現過的東西很重要，這樣才能獲得親近感和凝聚力，但是也要注意，每一次都要用得有趣味，有新意。

有時候，發行商會在電影上映時同步發行電影原聲帶。遇到這種情況，音樂更加需要擁有自主的意識和清晰的架構。

買唱片的人不想聽到一堆只有二十五秒的片段，他們想聽更豐富，更令

24 原書註：迪諾・阿西奧拉（Dino Asciolla）演奏中提琴，安娜・帕隆巴（Anna Palomba）演奏豎琴，尼古拉・薩馬萊（Nicola Samale）演奏長笛，法蘭柯・焦爾達諾（Franco Giordano）演奏顫音琴和馬林巴木琴。

25 十九世紀末法國社會主義運動中，從法國社會主義工人聯盟分裂出來的派別。該派別主張不經過革命，而通過可能的、逐步的改良來變革社會。

人愉悅的東西（除非他們想聽魏本和他的音樂小品）。

我現在沒有在教授作曲，但是如果我教，我會給應用音樂領域的年輕作曲家們一個建議：從更統籌的角度來思考所有曲目。考慮到整體的連貫性，才能在創作的那一刻讓想像翱翔，又不至於飛過界而對電影毫無貢獻。為了應用於畫面，我們需要可分解、可調整的音樂碎片，這同樣要求全盤考慮。

德 羅 薩：你有沒有試過在電影音樂裡騰出一段空間用來實驗？

莫利克奈：反常的寫法不是每一次都能行得通的，也要考慮電影世界呈現出的格調和氛圍。總之，電影本身和導演的意見都很重要，導演可能早有想法，會叫我用「沒有人聽過」的音色，寫「沒有人聽過的音樂」，於是我盡情地自由發揮，然而他們聽到成品時又改變主意了。因此如果我有機會在電影音樂中做實驗，那是因為導演給了我一定的特權，我有更多操作餘地。所以只有兩種結果，經濟實惠型的作品，或者充滿實驗可能的作品。

德 羅 薩：你覺得，在進行各種實驗探索的時候，有沒有可能過界，越過「得體」的界限，變成一種「變態音樂」？

莫利克奈：這個我真的不知道，我不想做純粹主義者。也許沒有規則、沒有感情的即興創作，可以視為是變態的；因為我認為，即使是無序的作品，也應該會存在某種秩序，或者至少看起來如此。

如果一樣東西是完全混亂的，就可以說是變態的。

但是在音樂領域，我不知道。

無規則的即興創作就是變態的？

也不一定，實際情況千差萬別，有時候我也欣賞極端化的實驗。

德 羅 薩：那麼你寫過變態音樂嗎？

莫利克奈：看來你對這個話題很感興趣，我可以告訴你，有時候「變態」是必需的，因為這是電影的需求，尤其是某些恐怖片。我想到阿爾多·拉多（Aldo Lado）的一部恐怖片：《黑夜中的玻璃人偶》（*La corta notte delle bambole di vetro*，1971），尤其是那一首〈M33〉（Emmetrentatre），在打

擊樂與不協和音樂的基礎上，我在艾達・迪蘿索的歌聲之上疊加連續不斷的急促嗚咽聲，以此挑釁公眾的耳朵。但是包括這個例子，我可以寫變態音樂是因為有這個環境，而且更重要的是，有氛圍，有聽的習慣，所以這種音樂在當時就能得到包容和理解。我不覺得有什麼東西是可以撇開一切單獨考慮的。

德 羅 薩：所以作曲家運用某些元素是刻意為之，能否讓大多數人產生共鳴，其實他早就知道？

莫利克奈：絕對是這樣，如果作曲家確實想要交流，他會好好耍玩這些元素。其實歷史上最偉大的創作者們也一樣，大多數時候他們是工匠，把不同內容按照同一個音樂規則整合，製造出一個成品。

而電影音樂作曲家需要意識到，他是為大部分人而創作：不是為所有人。或者應該這麼說，我們也可以把所有人都考慮進來，但是眾口難調，各種各樣的訊息要如何一網打盡？其中的平衡很難把握。

我記得很多年前，還是學生的我就在音樂方面大膽實驗，我的母親很擔心，她對我說：「顏尼歐，你寫音樂一定要讓人家聽得來，不然大家會搞不懂你。」，「聽得來」是一種通俗的說法，因為她不是音樂家，但是她的意思我慢慢懂了。我想舉個例子。

1970年，RCA邀請我為巴西創作歌手奇哥・布亞奇（Chico Buarque）編曲，他很有名氣，因為祖國正處於專政時期而流落他鄉。當時我已經不為RCA工作了，但是作詞家塞吉歐・巴多蒂（Sergio Bardotti）再三邀請我，他是我的摯友，有一段時間我和他、路易斯・巴卡洛夫、塞吉歐・恩德里戈（Sergio Endrigo），我們四家人都住在門塔納小鎮。最後我同意了。

在這張名為《森巴風情》（*Per un pugno di samba*，1970）的專輯中，我近乎苛刻地進行了大量實驗，用到很多非傳統的技法：比如弦樂團演奏的點描音樂、脫離常規的人聲演唱，刻意地為和聲製造出一些「瑕疵」。〈瑪麗亞的名字〉（Il nome di Maria）和〈你〉（In te）這兩首曲子中用到的各種手法還不是很明顯，另一首歌曲〈你是我們中的一個〉（Tu sei una di

noi），我在一個完全調性音樂的編曲中加入了十二音音列。但是最好的例子是〈不，她在跳舞〉（Lei no, lei sta ballando），這首歌最能說明這種可聽性和創新性之間、常見和不常見之間的平衡與結合，我參照十二音體系，將七個音編成一組加入這首歌曲之中。

這組七音音列用艾達・迪蘿索的聲音演繹出來，慢慢地「侵蝕」了弦樂的演奏，她的歌聲觸摸到提琴的木質琴身，又回歸為純粹的聲音。歌詞的主角是一位年輕的姑娘，第二天她將在里約嘉年華中跳舞，沿著城市的街道，自顧自地瘋狂舞蹈，就好像節日永不落幕。

我覺得女聲和弦樂的結合產生了獨特的味道，透著一絲不協和，有效表現出歌曲的瘋狂，讓人迷失在一座充滿鄉愁之夢的世界。

其實我對這一組音列的用法很奇特，因為除了人聲之外，歌曲其他部分的和聲簡單至極，我需要適應這個調性環境。在 C 大調裡用一個 Mi，這當然是可以接受的，再加上一個降 Mi 和一個降 Si，但是升 Fa 就有點問題了，降 La 更不對。

於是我選擇了與調性環境非常相容的音列：如此一來，整首歌曲的和聲乾淨清爽，除了如小蛇一般蜿蜒穿梭的女聲。

德 羅 薩：打擊樂器組，尤其是貝斯，安分守己，規規矩矩，讓我們感覺如「回家」一般安閒舒適，而且「巴西風格」格外強烈，而人聲則把我們領出家門，帶我們進入「外面」的世界。總地來說，你剛開始介紹的那些複雜的元素，被簡單的部分補救回來了，而簡單，其實等於牽住了聽眾的手。從這個意義上我們也可以說，這是可預見性和不可預見性之間的平衡，讓歌曲更加豐富，同時更容易理解。

莫利克奈：如果剔除人聲，這就是一段再正常不過的編曲；如果我去增加其他音樂元素的複雜度，成品可能就會太過「臃腫」。簡化是必要的，既照顧到發行方又照顧到聽眾。於是，每當我把一個「正常」的元素變得不穩定了，我就試著加入一些廣泛認可的元素，這是我補償性的承諾。

《森巴風情》的商業成績不是特別好，直到二十年之後我才開始陸陸續續收到人們「幡然悔悟」的反饋。我的編曲，似乎連布亞奇也不得不排

練很久，當時他在羅馬進行錄製，因為編曲太過複雜，總是讓他錯亂，他不知道該從哪裡起音。不過我早就警告過他：「你得當心，如果要我編曲，我會隨心所欲。如果要巴西風格，你就去巴西。」另外，我有自己的規矩：對33轉黑膠唱片，我會留出比45轉唱片更多的實驗空間。因為33轉被普遍認為是一種小眾產品，更加講究，而實際發行的唱片大部分都是45轉，受眾面更廣。

德 羅 薩：你找到了一種「溝通平衡」，也就是刻板印象和新鮮想法的連接點，習以為常和意料之外的連接點，我們可以說，做到這一點，一方面是因為專業技巧和對大眾口味的熟知，另一方面是得益於直覺？

莫利克奈：是的，就是這樣。我可以舉一個例子，一首雖然過去很多年，但是直到現在我還是很喜歡的配樂：〈愛的交叉〉（Croce d'amore），來自電影《一日晚宴》（Metti, una sera a cena，1969）。那首曲子，儘管最終來看是調性音樂，c小調，但是充分展現了我這種混雜融合的創作「習性」。音樂一開始，鋼琴彈奏出三個音組成的旋律：Do，Re，降Mi。

這些音程再次出現時，會倒過來演奏，節奏有所變化，主題更加延展、擴大。支撐整首曲子的低音聲部，其中的音高構成，讓人聯想到那組以「巴哈／Bach」之名構成的音列。[26] 然後銅管樂器加入，演奏另一段主題，也不能完全定義為「主題」，因為只是簡單的五度進行。

三個聲部完全獨立，位置可換，首先組成一個純正的三聲部對位，然後再加上三個聲部，變成六聲部對位，毫不混亂，反而一切都易於理解。

對位法總是好的，對此我深信不疑。我寫的一切都離不開對位。甚至最簡單的兩聲部在我看來也能為作曲帶來很多益處。不考慮應用環境（和

26 原書註：以「巴哈／Bach」之名構成的音列，即「B、A、C、H」，B＝降Si；A＝Ia；C＝Do；H
＝還原Si。在文中所說樂曲中，莫利克奈以這幾個音以及它們的變調為基礎，在低音部實現了半音
進行。

聲、色彩、音色）的話，抽象地說，對位總是能豐富作曲的層次，提高作品的質感。

德 羅 薩：盧奇亞諾・貝里歐（Luciano Berio）也跟你持有相同的觀點。這樣做幾乎可以說是一種文化「普及」行為，你跟我說過不想表現出說教意味，那麼為什麼要如此執著地尋找平衡？

莫利克奈：對我來說這是責任，是需求，反過來說，在個人和事業層面，也會給我很多回報。這是一種無聲的舉動，絕非他人要求。你也可以這樣想，我這麼做首先是因為自負和自私，然後，這種行為是否導致一種調解，甚至是實際的調整呢？我不知道。但這是我之前講到的雙重審美的結果。

德 羅 薩：唱片產業和電影產業的技術革命，大大豐富了承載的訊息和探索的空間。無論你初衷為何，這都形成了新的文化標竿，「莫利克奈式」的風格在高雅和流行之間架起一座橋梁，而其他作曲家，有時在先天上是抗拒這種風格的。

莫利克奈：變成一個形容詞感覺挺奇怪的……我覺得要感謝那些編曲練習，那是很好的磨礪，也是我剛開始為電影作曲時，唯一可以借鑒的經驗。

我可以按照自己的心意編曲，用簡單或者複雜的樂器，用現實中採集的聲音，用奇怪的、或者沒那麼奇怪的、或者只有我自己覺得奇怪的技法。所有這些做法，都高度尊重創作歌手交給我的和聲結構，當然有時候，針對特定旋律，我還是不得不重做和聲與修正。

我把這種經驗嫁接到電影中。我需要尊重觀眾們的平均欣賞水準，大多數人習慣聽流行歌曲的調性音樂，但是我也要為自己謀取空間，做我理想中的音樂，進行我的探索。也許這種事業上的蓄意轉折，讓我的個人生命變得更複雜，但另一方面，我的音樂也被各種出身和文化水準的人們遇見。我把作曲運用在其他藝術形式，即電影，是為了重新定義自己的職業。作曲家華特・布蘭奇（Walter Branchi）曾經跟我說：「你寫的音樂聽起來像歌曲，但其實不是。」

04 題外話

▎ 變化的電影

德羅薩：從我們的聊天內容可以看出，你身上有一股堅定、頑強的力量，你在改變自己的同時也沒有忘記堅持自我：有些地方不一樣了，但你還是你自己。這關係到你的內心世界和你製造的音樂，但是對於外部世界，你認為電影發生了什麼變化，圍繞電影的音樂呢？你看到了進步、退步還是原地踏步？

莫利克奈：進步，我覺得一直在前進，以各種各樣的方式，至於是好是壞，我還沒有做好評判的準備。而且我有自己的偏好。我認為美國電影的發展取得了驚人的成績，在特效領域的探索帶領美國電影獲致巨大成功，但是他們的音樂手法已經形成了固定的「套路」。總之，他們在走一條高度商業化的路。

而在義大利，電影產量越來越少。說起來很不甘心。就在幾年前，作品數量飛速下滑，電影產業全面崩潰。相應地，電視方面投入增加，這件事我們已經討論過，很多因素都在改變我們的語言。

德羅薩：你覺得對於將來的作曲家來說，如果他們不願放棄實驗，並且想要研究我們如今所處的時代，應用音樂的世界能否成為他們的神聖殿堂？

莫利克奈：這很難說。不過我覺得想要研究我們這個時代的人，應該會在電影中發現關於我們以及這個社會的寶貴證據，其中有些是互相矛盾的。但是就像我說的，電影也在變，不只是因為投資少了，或者電視、網路和其他新興技術在搶佔位置。

我不覺得單純是經濟的問題，我相信曾經我們擁有更多勇氣，而如今不復當初。很多事物都受到影響，我不再贅述。

我願意經歷各式各樣，甚至千奇百怪的體驗，因為首先，我有實驗的願望，即使條件不允許，我也會自己創造條件。現在也有人這樣做，但是更常見的情況是人們只求快速成功，只求捷徑。我覺得人們如今前進的

方向，從任何角度來看都越來越不專業。

有些業餘的作曲家與音樂家願意免費工作，事實上這種情況太多了，他們只要有從義大利創作者和出版商協會（SIAE）拿到版權費──運氣好的話──他們就心滿意足了。

幾年前，有一次跟內格林合作的機會，我無奈拒絕了。我跟他一起製作電視劇很久了，但是那一次我接到Rai的電話，他們開出的預算非常荒謬，令人難以接受。他們開出的數字，根本負擔不起錄製成本和樂團費用，更別說是我的酬金了。

也許弱點只會在處於弱勢地位時出現，而導演的弱點在於有時候不能反抗製片人的強硬要求。於是內格林跟我說：「顏尼歐，不要在意，我會從你以前為我寫的曲子中選幾首用。」我們就這麼辦了，我必須承認，他選得很不錯。

不只是音樂，所有的工作環境中都出現了業餘者的溫床，當然一開始也是大環境造成的，他們只要能工作什麼條件都肯接受，就算報酬低到不合理也全然不顧。還有合成器。聽起來跟真的樂團一樣，其實是電腦在發聲。聽不出差別的人完全會被這種方法哄騙。

另一個問題是管弦樂團大量解散，因為他們接不到多少工作……也許這也會帶來進化，但是誰知道呢？我們拭目以待……

德 羅 薩：經常跟你合作錄製的管弦樂團有哪些？

莫利克奈：羅馬音樂家協會管弦樂團（Orchestra dell'Unione Musicisti di Roma），其中聚集了一群最棒的音樂家。我說「最棒」，不是指絕對意義而言，而是指這群多才多藝的專業人士，無論是在錄音室還是在應用音樂領域，都擁有豐富經驗。電影音樂需要專門的經驗。

最近幾年，我經常跟羅馬交響樂團（Roma Sinfonietta）合作，他們跟著我幾乎走遍了全世界，還有一些傑出的獨奏樂手：文森佐・雷斯圖恰（Vincenzo Restuccia）、南尼・奇維滕加（Nanni Civitenga）、羅科・齊法雷利（Rocco Ziffarelli）、吉達・布塔（Gilda Buttà）、蘇珊娜・利加奇（Susanna Rigacci），還有很多很多……

▍音色、聲音以及演奏者

德 羅 薩：說到樂器演奏家，我想到你跟我說過，有時候你選擇音色的標準是看當下有哪些好樂手有空。你寫的音樂和電影之間總是存在某種具有象徵意義的關聯，有時候是因為作曲技巧和規則的運用，但更多情況下，是音色在發揮作用。比如《對一個不容懷疑的公民的調查》，曼陀林和吉他是流行樂器，而那架走音的鋼琴，就像是從路邊撿來的一樣，但那也是資產階級沙龍中會出現的經典樂器，即便它已如此破敗不堪。《工人階級上天堂》中壓力機捶打的聲音呼應了工人們機械般的生活，看不到出頭之日，一種卡夫卡式的命運。還有《黃昏雙鏢客》中的口簧琴……你在選擇音色的時候，主要依靠直覺演繹還是細緻思考？如果某個特定的構思找不到合適的樂手，你會怎麼做？

莫利克奈：一般來說，電影音樂的構思來得很快，基本上憑直覺。但也要停下來精準思考。要理解音樂之中發揮作用的是什麼、怎麼做，以及為什麼。一段音樂能否成功通常取決於此。《工人階級上天堂》裡我用到了小提琴，本來我可以非常穩妥地在小提琴演奏後，插入節奏有致、鏗鏘有力的銑床聲響……也許從某種角度來看，這樣聽起來更連貫，但肯定沒那麼吸引人。因此，我的做法是，在每一次舒緩的小提琴聲之後，讓機器聲反撲得更加凶猛、更加殘暴，強行剝奪動聽的聲音，剝奪人們的快樂，完全呼應電影想要傳達的訊息。

雖然有時候選擇音色像直覺一樣自然，但是在電影音樂中還是要考慮現實，如果我一時找不到合適的音樂家，如果沒有人能夠達到我想要的演奏高度，我也不會耽誤我的構思，我乾脆直接換一件樂器。比如說，如果沒有偉大的小號手拉切倫薩（Michele Lacerenza），我就不會聽任李昂尼對《荒野大鏢客》的配樂提出那樣的要求。所以我傾向於邀請有獨特風格的樂手，他們能為既定的演奏內容染上自己的色彩，用獨有的才華讓音樂變得不一樣。

在電影《追憶》（*La prima notte di quiete*，1972）中，只是為了一首樂曲的其中一部分，馬利歐・納欣貝內（Mario Nascimbene）特意邀請到梅

納‧佛格森（Maynard Ferguson）。佛格森是一位偉大的小號手，能夠演奏極高的音域。就為了這麼一部分，讓他專程從美國趕來，這是我作夢也想不到的。有合適的樂手，我就邀請，沒有，我就換樂器，我甚至養成了一個習慣，在構思的同時一邊想像找誰來演奏。

所以有的時候，電影音樂要適應這些條件。比如我們提過，我有好幾年在配器時基本上不考慮單簧管，因為找不到滿意的單簧管演奏家。直到巴爾多‧馬埃斯特里（Baldo Maestri）出現，我才可以隨心所欲。

有時候我不得不冒險為不熟悉的演奏者寫曲。但是如果發現對方能力不足，我就取消那段樂器分配，當然由我承擔全部責任，然後再安排其他樂器。

德 羅 薩：我發現一個很有意思的矛盾，你說到將構思轉化為絕對音樂的時候，音色的選擇排在第一位。但是現在，說到電影音樂，你的構思似乎還要考慮演奏者本身，二者密不可分。這種協調是不是旨在構建一種特定的聽覺效果，貼上莫利克奈式的聲音標籤……

莫利克奈：正是如此：在發掘音色這方面，有些演奏者真的扮演至關重要的角色；在許多情況下我們都會密切討論。人聲是我最喜歡的一件「樂器」，因為直接源於肉體，沒有經過其他媒介，可以傳達任何情感和心情。但是這麼多年我一直只依賴艾達‧迪蘿索的美妙歌聲（有時候甚至是濫用），因為作為一位歌唱家她實在太過出眾。

還有中提琴，在一眾樂器之中最接近女聲的音色，對我來說具有特別的吸引力：尤其是迪諾‧阿西奧拉（Dino Asciolla）的演奏。他的逝世是莫大的遺憾，幸好之後我又遇到了國立聖西西里亞學院管弦樂團（Orchestra dell'Accademia Nazionale di Santa Cecilia）和羅馬 Rai 交響樂團（Orchestra Sinfonica della Rai）的第一中提琴手：福斯托‧安賽莫（Fausto Anselmo）。

另一位偉大的演奏家，鋼琴演奏家阿納多‧格拉齊奧西（Arnaldo Graziosi），我也為他寫了很多樂曲；還有吉他演奏家布魯諾‧巴蒂斯蒂‧達馬利歐；小提琴演奏家法蘭柯‧坦波尼（Franco Tamponi），一直以來

他都是我的第一小提琴手，直到他人生的最後一天⋯⋯與這些人在一起，我很篤定，我們不會浪費時間，而且一切都會順利進行。

我總是在尋找能幹、可靠、聰慧的音樂家，我會和他們建立持續的合作關係，長期交流。但是這種做法僅限於電影音樂領域，絕對音樂則是另一回事。

許多樂手經常跟我合作，後來我們都發展出了真摯的友誼，其中有一些還是我在弗羅西諾內授課時的同事。

▌關於教學

德 羅 薩：啊，真的嗎？

莫利克奈：是啊，在1970年到1972年之間。教書從來都不是我的志向，但是當時情況特殊：我們辦學是對教育部門的挑釁，丹尼爾・帕里斯（Daniele Paris）發起了這場行動，而我並不反對。

德 羅 薩：你們創辦了一所學校？

莫利克奈：是的，學校現在還在弗羅西諾內：只是名字變了，叫作利奇尼奧・雷菲切音樂學院（Conservatorio Licinio Refice）。

成立一所音樂學院的想法是帕里斯提出的，我的很多好友，還有幾位羅馬音樂圈的重要人物都來到學校任教：文森佐・馬利歐齊（Vincenzo Mariozzi）教單簧管，迪諾・阿西奧拉教中提琴，阿納多・格拉齊奧西和米米・馬丁內利（Mimì Martinelli）教鋼琴，達馬利歐教吉他，布魯諾・尼可萊和我教作曲，還有長笛演奏家賽維利諾・加傑洛尼，以及其他多位著名樂器演奏家。我們所有人一起研究實踐新的教學項目，完全不理會頂上的政府官員們。

在學校成立的第三年，帕里斯被任命為校長，整個學校被收歸國有，變成了國立音樂學院。我們這些教師自然也被教育部收編。這個時候，有人通知我必須一週教兩門課。聽到這個要求，我扭頭就走。阿西奧拉和尼可萊也因為國有化放棄了教職。

德　羅　薩：這是你唯一的教學經驗嗎？

莫利克奈：我辦過幾場研討會⋯⋯但是持續時間最長的教學經驗，是從1991年開始的，那時奇吉亞納音樂學院基金會（Fondazione Accademia Musicale Chigiana）組織了暑期進修班，我和音樂學家塞吉歐·米切利一起在西恩納授課。我們在1980年代初就認識了，這很重要，因為很快米切利決定寫一本書，關於我和我的音樂。他明白電影音樂屬於我們這個時代，當時沒有人有這樣的認知，對他而言，支持電影音樂需要很大的勇氣，尤其是在義大利，學術界對應用音樂的研究普遍落後。

▌高產量？健全之心寓於健全之體[27]

德　羅　薩：60年代末70年代初，你曾經一年為二十多部電影作曲。完成一部電影的配樂需要多長時間？

莫利克奈：這裡的完成日期需要注意一下，因為一般來說，電影都是按照上映時間而不是製作年分歸類排序，不過我確實有很多年都處於爭分奪秒的工作狀態。現在我需要至少一個月來製作音樂，但是過去的常態是，我在一個星期之內就把所有曲目都寫完了，我很看重的電影也是如此，最長不過十天。尤其是商業電影，配樂被普遍認為無關緊要。導演要全盤考慮，掌控方向，基本上電影都已經剪輯好了才跟作曲家溝通。

我示範一下這麼多年我必須做的心理建設：今天是2月8日，我跟導演談好合作，然後，他立刻跟我說電影的上映日期定在2月26日，因此混音要在2月20日開始，2月15日音樂就必須出來，因為要寫還要錄⋯⋯我的精神狀態是：勉強可以說還有七天時間，我一定要擠出正確的構思並且發展成音樂。

根據我的經驗，這種高強度的工作週期能讓我思考到正反兩面：積極的一面是，我有機會在短短幾天之內，聽到自己腦內所想和紙上所寫的音樂化成真實的聲音——雖然對於大部分不從事這一行的，還有出身名門的作曲家來說，這是不該做的蠢事；消極的一面是，這樣瘋狂工作，除

27　原文為拉丁語：Mens sana in corpore sano。出自古羅馬諷刺詩人尤維納利斯（Juvenalis）。

了好結果，當然也會帶來不怎麼樣的作品。有時候我感覺自己又走上了重複的路，雖然我一直避免這種情況。

德 羅 薩：音樂學院、絕對音樂、電影音樂、編曲……你怎麼有時間寫這麼多音樂？

莫利克奈：如果有人覺得這樣的成績很驚人，我建議他們查一下莫札特或者羅西尼（Gioachino Rossini），看看他們曾經被迫在多短的時間內完成一部作品，還有巴哈，他的效率有多高，他不到一週就能寫出一首清唱劇（cantata）[28]。況且，我起得很早。

德 羅 薩：幾點？

莫利克奈：每天早上我都要和懶惰做鬥爭。你知道嗎，鬧鐘會準時在早上四點鐘響起，現在稍微晚一點了，但還是很早，雖然我也會跟自己說我做不到，我也滿肚子怨言，但最終我還是會起來。

德 羅 薩：為什麼鬧鐘要調到四點整？

莫利克奈：因為沒有別的選擇：我差不多是在早上八點半到九點之間開始坐定寫曲，在那之前我需要健身，讀報紙——現在還在讀——知曉天下事。接下來才是把自己關進書房好好工作。

　　到了下午，如果沒有什麼緊急的事，我通常都想休息，不過現在，我總是有一堆急事……然後到晚上，我會動動腳踝和腳趾；鍛鍊脖子，腦袋先往左邊轉，到轉不過去為止，再往右邊轉。前段時間我跟妻子一起去看醫生，醫生叫我轉轉脖子，他以為我會有困難：我毫無壓力，輕輕鬆鬆做到了，因為我每天都在鍛鍊，持之以恆。總共做五十個鍛鍊動作，三個動作一組，我覺得這樣的組合很有效果，我現在身體靈活，這種感覺非常幸福。任何時候都要注意鍛鍊，一輩子不能鬆懈，不然就會迅速衰老、僵硬。

德 羅 薩：你從什麼時候開始意識到自己需要每天鍛鍊，又是如何開始的？

莫利克奈：少年時期的我就已鎮日伏案寫曲。有一次體檢後，醫生告訴我，如果繼

28　一種多樂章的大型聲樂套曲，包括獨唱、重唱和合唱，一般包含一個以上的樂章，大多有管弦樂伴奏。

續這樣下去，我遲早會脊椎側彎。於是他建議我運動，我問他該做什麼運動，他很堅定地跟我說：「您喜歡什麼運動就做什麼運動，只要動起來就好。」我開始打網球。打了一段時間換成做體操，之後又繼續打網球。直到有一次，我跟我兒子馬可對戰，那時我佔上風，然而他打出了幾記炮彈般的擊球，我為了接球一頭栽倒在地，臉部朝下，撞到下巴，就像被拳擊手打中面門，完全失去戰鬥力。那之後我再也不打網球了，於是我繼續做體操。

每天早上四點四十分到五點二十分，我都履行運動的承諾，堅持了四十多年；現在，體操我做不太動了，只能盡量活動身體。幾年前我嘗試帶瑪麗亞一起鍛鍊。有一天早上她跟我同時醒了，我在客廳做熱身的時候，她默默地觀察我——我很高興——然後她跟我說：「顏尼歐，你自己練，我繼續睡。」

德 羅 薩：你的職業，何時讓你實現經濟穩定，讓你開始覺得有保障？

莫利克奈：你可能不相信，我在90年代初以前，一直不覺得這份工作能夠長久。是的，我的工作量很大，甚至可以說是過勞。浸淫電影音樂五十載，我完成了五百部電影（這是別人告訴我的，我自己感覺大概是四百五十多部），還不算絕對音樂和其他作品。我為了不至於陷入沒有工作的窘境奮鬥了很多年；而很多年以後，我逐漸做到了，我很幸運。

現在我的經濟狀況基本穩定，我當然沒有什麼好抱怨的：感謝版權保護，如今即使不工作我也有收入。不過剛開始的時候，我根本不知道今後會發生什麼。這是一項自由職業，充滿風險和不確定，沒有什麼打算或計畫。你不可能自己打電話給導演說要參加他的新電影。沒有哪個導演會同意的！這就像一名律師主動去找客戶……不穩定是這種職業的典型特點，我總是因此而焦慮，雖然我現在再也沒有這方面的客觀需求了。

1983年左右，我大幅減少電影方面的工作量，沒過幾年我又宣布隱退。不過計畫有變：有幾部特別有趣的電影找上我，還有一些很有意義的合作，讓我改變主意。我又回到電影產業，儘管我在另一種音樂裡的空間越加廣闊——如今我可以這樣說了，另一種音樂我寫起來更自由。

德　羅　薩：費里尼說，他會拍一部電影是因為合約已經簽好了，製片方預付了部分款項，所以沒有選擇餘地。對方用這種條件和責任來束縛他，而不是給予「完全自由」，他會立刻感覺很不舒服。但是他還說，對於他那種人，完全自由也很危險，強加於身的限制能夠化為他的動力，面對障礙，壓力劇增，他也藉此積攢能量。對此你有何看法，電影的限制，或者更廣泛地說，當下感受到的所有限制，能夠成為你的動力嗎？

莫利克奈：費里尼說的限制客觀存在，而且早就存在，我也覺得限制能夠成為動力，代表一種激勵，而不是被動地承受。自由的念頭受到束縛，想像力就一定會被喚醒，至少我是這樣，在受限的情況下，我盡可能尊重他人，專業地應對所有條件和要求。儘管如此，我還是會為了那種我稱之為「絕對」的音樂設法開闢屬於自己的空間，這對我來說尤為重要。

V

一種絕對的音樂？

01 起源

▌ 關於「絕對」的簡介

德 羅 薩：能不能更深入地講解一下，如何區分絕對音樂和應用音樂？

莫利克奈：箇中區別對作曲家來說更加重要一些，大眾基本上對這些東西不怎麼關心。絕對音樂完全源自作曲家的心願，其原始構思非常純粹，而應用音樂產生的目的是「服務」於另外一種居於主要地位的藝術。

寫絕對音樂的時候，作曲家會感到更加自由，至少理論上應該是這樣，他能夠隨心所欲地打造自己的作品，而不是為了某個特定的應用環境，雖然我們說過「限制」一直都在，內在的或者外在的。而且總地來說，限制來自我們自身，來自我們的時代。

德 羅 薩：事實上，「絕對」這個詞本身（除了是「神聖」的同義詞）暗示了無關實用、無關牽絆，只為自己而存在。這個概念用於音樂，其定義為排除任何與音樂無關的事物。這一概念出現於浪漫主義時期，雖然不斷被提及，但是第一位公開使用的是華格納。

你是否有過冷落了絕對音樂的感覺？可能因為你一直在電影領域努力奮鬥？

莫利克奈：有過。50年代末到60年代初，我甚至完全停止了這類作品的創作。我一直在爭取能夠擁有持續長久的工作，我需要更加穩定的收入。靠「藝術」音樂來生存總是太難，但是我真心渴望的是另一條路，這種渴望源自音樂學院，源自某種特定的思想精神狀態，源自某些原則。於是我嘗試著在自己的工作中引入一些探索：編曲和電影中都有。佩特拉西向來把作曲家的道德責任講解得非常明確。

但是，做了這些嘗試，我還是很累，我分裂於兩個世界，試圖拉近二者之間的距離，合二為一，然而兩個世界水火不容，背道而馳。

幾年之後在羅馬，有一天，我和我的老師一起散步，他已然年邁，我們沿著弗拉蒂納路（Via Frattina）漫步，我向他傾訴內心世界的分歧。佩

特拉西聽完，突然停住腳步，他直視著我的眼睛對我說：「顏尼歐，你花的時間一定不會白費，對此我堅信不疑。」這句話讓我心頭一暖，頓時信心百倍。

之前說過，我的職業狀態和經濟狀況剛一穩定，足夠讓自己和家人過上體面的生活後，我就更加頻繁地回到絕對音樂的世界，還宣布從電影音樂界隱退。雖然後來改變主意，但是我覺得這樣的創作態度會給我更多自由，果然，我得到了更多空間。

如今我創作的絕對音樂作品超過了一百首。

德 羅 薩：絕對音樂這一門類之下可謂五光十色、五彩紛呈，除了為管弦樂團所作的樂曲，還有各種樂器獨奏曲，為鋼琴和人聲創作的藝術歌曲（lied），合唱音樂，聖樂，以及為各種類型的樂器組合而作的樂曲。

你創作的絕對音樂中，有沒有不是受人委託的？

莫利克奈：當然，如果你所說的委託指的是支付報酬的任務，應該說大部分作品都與此無關。其實對我來說，問題不在於有沒有酬金，而是對於這種類型的音樂，在很久以前我就有接受或拒絕的權利。一般來說此類創作都是應邀而成，邀請人是我敬愛的朋友們，或是出色的演奏家們，作品完成之後，提出邀約的演奏家會親自負責曲目的演繹。我通常都把作品獻給他們。

有些樂譜是從應用音樂轉化過來的，比如《命運安魂曲》，原本是為德賽塔的《半個男人》創作的，後來用於芭蕾舞劇；《三首音樂小品》（*Tre pezzi brevi*），原本是為艾里歐·貝多利的電影《好消息》（*Buone notizie*，1979）而作；還有《第二圖騰，為五支低音管和兩支倍低音管而作》（*Totem secondo per 5 fagotti e 2 controfagotti*，1981），也是為貝多利的電影而作，不過那時未被電影採用……

除了這幾種情況，其他作品均來自我的主觀意願。舉個例子，創作《第一協奏曲，為管弦樂團而作》（*Primo concerto per orchestra*）的時候，我不知道後來這首作品會在威尼斯鳳凰劇院（La Fenice）演出，當時我在工作和經濟上都有些困難，但我還是堅持完成這首絕對音樂，因為我想

這麼做。最初所有曲子都是如此；比如以Fukuko[1]、李奧巴迪（Giacomo Leopardi）、尼奧利（Domenico Gnoli）和夸西莫多（Salvatore Quasimodo）等人所作的詩歌為歌詞，為鋼琴和人聲所作的那些歌曲[2]，還有基於帕韋塞（Cesare Pavese）的詩創作的兩首，《死之將至》（*Verrà la morte*，1953）和《清唱劇，為合唱團和管弦樂團而作》（*Cantata per coro e orchestra*，1955）……我感覺到一種需求，我要寫屬於自己的東西。這些曲子可能不夠成熟，就像我當時還是不成熟的作曲家一樣，但是其中包含了我的創作意圖，我的音樂品味和興趣。之後的部分作品也是如此，從《致迪諾》（*Suoni per Dino*，1969）到《孕育，為女聲、預錄的電子樂和即興弦樂團而作》（*Gestazione per voce femminile, strumenti elettronici preregistrati e orchestra d'archi ad libitum*，1980），再到《裝飾奏，為長笛與磁帶而作》（*Cadenza per flauto e nastro magnetico*，1988），還有《四首鋼琴練習曲》（*Quattro studi per pianoforte*，1983-1989）……
這些作品都是我自己想寫的，是我的意願。

德 羅 薩：從最初幾首略顯青澀的藝術歌曲到1955年的《清唱劇》，我想知道選擇歌詞的標準是什麼。

莫利克奈：沒有標準，從來沒有。歌詞都是我原本就知道的，某個時刻帶來了構思，萌發出作曲的願望。比如說，《鋼琴前奏曲》（*Preludio per pianoforte*，1952）是我為妻子的詩〈無題短篇小說〉（Novella senza titolo）所作。其他詩作大都是碰巧看到，我記得不是很清楚了……不過有一行詩句給我留下了深刻的印象：「我們心中只有距離」（Dentro di noi sono tutte le distanze），來自一位業餘詩人，這是他某一篇詩作的開篇第一句，其中蘊含的深意讓我著迷。但是我覺得在文字之上，音樂還需要有自主性，那種純粹為歌詞服務的音樂從來不曾打動我。

1 「Fukuko」為阿蒂利亞‧普里納‧波齊（Attilia Prina Pozzi）所用筆名。
2 原書註：分別為《清晨，為鋼琴和人聲而作》（*Mattino per pianoforte e voce*，1946）；《模仿，為鋼琴和人聲而作》（*Imitazione per pianoforte e voce*，1947）；《分離I，為鋼琴和人聲而作》（*Distacco I per pianoforte e voce*，1953）和《分離II，為鋼琴而作》（*Distacco II per pianoforte e voce*，1953）；《被淹沒的雙簧管，為人聲和器樂而作》（*Oboe sommerso per voci e strumenti*，1953）。

德 羅 薩：你如何定義作為絕對音樂作曲家的自己？

莫利克奈：我屬於後魏本世代，這一點無可否認，但是這種定義不能完全代表我。我受到的教育深深扎根於佩特拉西的羅馬樂派（scuola romana）。我對荀白克及其追隨者的第二維也納樂派產生興趣是之後的事。我不喜歡用絕對的答案回答問題，因為每一種定義對我來說都是壓抑，我喜歡變化。按照「純正」的後魏本風格，我只寫了三組曲子，就是之前提到過的《三首練習曲》、《距離》和《音樂，為十一把小提琴而作》，然後我就換了一條路，不過，當時的某些技巧，我現在依然會用在我的音樂語言中，包括電影音樂。

▋ 達姆施塔特：實驗之夏

德 羅 薩：這三組曲子似乎宣告你的絕對音樂作品第一階段告一段落。由你的履歷可以得知，從 1958 年開始，你在絕對音樂領域的創作出現了八年的中斷，直到 1966 年你完成了《命運安魂曲，為合唱團和管弦樂團而作》（*Requiem per un destino per coro e orchestra*）。然後又是三年沉寂，1969 年寫了《致迪諾》。感覺就像你需要時不時停下腳步，需要反思到當下為止走過的路。而且在 1958 年，你到達姆施塔特開始了關於新音樂（Neue Musik）的暑期課程。關於那段經歷，還有那三首為第一階段畫上句號的作品，能不能再多說一些？

莫利克奈：在達姆施塔特的經歷是嶄新的，與之前我所見聞的一切截然不同，常常讓我思考。1958 年，許多和我一起上作曲課的同學都去了達姆施塔特，有幾位已經是二度前往。我被前衛音樂吸引，人們都說，如果想要理解「新音樂」的方向與潮流，那麼達姆施塔特將是一段無可取代的經驗。就是在這段時期，我完成了《三首練習曲》和《距離》，這兩組作品在一定程度上已經為我指明了序列語言的方向。當時的作曲課總是強制要求在譜曲方式上創新，不允許重複。我們先前說過，這種音樂語言和音樂技術的暴增，撼動人心且無從預料，就算一直在前線也很難跟上步伐。於是我尋找新的前線，我想開疆擴土，發展自己的原創語言。然而還沒

去德國之前，在跟著佩特拉西學習的最後幾年，我已經對一種更加「科學」的寫法進行了實驗。所以在我的記憶中，去德國之前沒多久完成的《三首練習曲》和《距離》才會跟回程時完成的《音樂，為十一把小提琴而作》並列放在一起。三組曲子都具有「後音樂學院」風格，我直到現在都非常看重。創作之時我一門心思想要檢驗自己，看看自己是否能夠匹配得上當年那個「高深」的世界，包括達姆施塔特的前衛音樂。但是真正有意思的是，我以絕對可控的方式對新語言及其語法加以運用，而我自己其實並沒有意識到。

德 羅 薩：這是怎麼回事？又會帶來什麼樣的結果呢？

莫利克奈：我對這種寫法深深著迷，其中應該有佩特拉西的影響，可能我的同學阿爾多·克萊門蒂也感染了我，我覺得這種寫法秩序井然、有條不紊。重點在於創造一個體系，並預先設定好素材，這些素材受到「設定好的詩意」或者「不容置喙的規則」所約束。不過，雖然《距離》和《音樂，為十一把小提琴而作》是徹頭徹尾的數學化序列，但在《三首練習曲》，我選擇給予三位演奏者更大的自由，每一位樂手都可以隨意切換加入其他樂手的演奏，樂譜上可以看見其他所有樂部。

我為三位樂手創造了一處「自由」的空間，他們可以彼此偶遇，樂曲結尾處就是這樣。

德 羅 薩：用這種方法，你在一套嚴格的體系之內實現了幾乎即興的一面，就像在用偶然的內容彌補嚴苛的數學體系？

莫利克奈：某種程度上是的，但只適用於《三首練習曲》。演奏者顯然是表演的關鍵，幾年前，在一次演出時發生了一點狀況：長笛沒有跟上另外兩件樂器，結束時間晚了大約十秒鐘；那個女孩是一位出色的青年樂器演奏家，但是那天晚上她的心思可能飛到其他地方去了。

也許我的譜曲方式本身就是一種危險，但是當時那種想跟自己在德國所感受到的一切一決高下、跟這些作曲方法做一番較量的想法，確實令我獲益匪淺。

那一年，在達姆施塔特，除了用周密至極的邏輯和序列體系寫成的嚴格

的、精準的作品以外，我也見識過完全偶然的創作思路，但是鮮有什麼有趣作品，至少我這樣認為。唯一特別引起我注意的是約翰・凱吉（John Cage）：一位真正的「反動者」和「教唆犯」。

德 羅 薩：你對約翰・凱吉和他的研討班有什麼印象？

莫利克奈：我記得讀暑期班的第二天我就到他的班上聽講，應該是我最早聽的幾門課之一。他先是和大衛・都鐸（David Tudor）一起彈奏〈為兩架鋼琴而作的音樂〉（Music for Two Pianos）給我們聽，臨近尾聲之時，凱吉獨自開始另一首曲子，他的身前是他正在彈奏的鋼琴，身旁還擺著一台收音機。有幾秒鐘他完全保持靜默。然後他打開收音機，一拳砸在鋼琴琴鍵上。又是一段沉默，琴鍵上又落下一拳……如此反覆好一陣子，人群漸漸開始騷動，大家不明白發生了什麼，我也一頭霧水。

想要透澈地闡明他的意圖需要一些時間：對於當年人們集體追求的音樂，約翰・凱吉的態度極為批判，我自己也很快採取了相同的立場。聲音的音長和音高，噪聲的音色，還有在虛構的五線譜上寫什麼音符，全部由一枚骰子決定，他這樣做就是為了挑起爭論。說到凱吉，不能不提他行事之中的挑釁和諷刺：在那個歷史時刻我們急需一種思想，他把自己置於備受爭議的位置上，正是為了催生這種思想。

德 羅 薩：1952年，凱吉發表了一首三樂章作品，《4分33秒》（4'33"），演奏者來到舞台之上，但是完全不發出聲音，哪怕一個音符的動靜都沒有。你如何看待音樂中的靜默？

莫利克奈：作為一種可能。靜默似乎是這個社會的手下敗將，但是對我來說，靜默是一處可能的藏身之所，在我的思想之中，與我的思想共存。而音樂中的靜默，可以是傷口，是即興出現的某種存在的匱乏。我自己經常這樣使用。然而在創作語境下，靜默也可以是音樂，或者按照凱吉的做法，靜默是反抗。我覺得從這個意義上來說，凱吉稱得上是一位真正的革命者，一位鬥士，未來許多重要思想都能夠追溯到他。他展示了在音樂之中，偶然是可能的。不過，他的這種觀點，經常被誤解成製作音樂的全新道路。為了理解他的思想，我不得不和當時的一些觀點和制約保持距

離：那個年代，我能夠接觸到各式各樣的音樂技巧和新鮮想法，這和我內在的某些部分形成了強烈的對比，因此，我必須探索自己的道路，才能與之應對。

德 羅 薩：這場達姆施塔特之旅還讓你遇到了路易吉·諾諾和他的《狄多的合唱曲》（*Cori di Didone*），你對他非常推崇。

莫利克奈：去達姆施塔特之前我已經聽過諾諾的《掛留的歌聲》（*Il canto sospeso*）。在他的譜曲之中，邏輯性的數學體系，以及對表現力的不懈追求，兩者完美共存。前者讓我著迷，後者保證交流。音樂內部的純粹連貫驚豔了我。儘管隔了那麼多年，時至今日，他的作品在審美和音色方面聽來還是妙不可言。音色、音高、時值、靜默，都經過精確計算，但是還有別的什麼——還有詩意，串起了一切抒發和表達。對於已經在後魏本時代的序列世界中探尋摸索的我來說，諾諾的作品不僅是肯定，更是支持，鼓勵我繼續探索，加倍努力。

回羅馬的路上，我完成了《音樂，為十一把小提琴而作》，這首作品背後有著明確的標準與體系，儘管也有抽象部分，但是跟我在達姆施塔特見識過的那種即興感全無關係。三組曲子中最後完成的這一首對我而言尤為重要，我會時不時地回歸這一特別的「作曲方式」，像是永劫回歸。我還窺探到了實驗的新世界，從那之後，在我的探索之路上，我從未放棄對實驗的改進和調整。我一直堅持的觀點得到了確認：預期的「終點」其實是再次出發的良機，百尺竿頭，更進一步。

那個夏天，我有所感悟，我改變了道路。從那幾首創作開始，我一點一滴地調整，用自己的方法，儘管前衛音樂的世界仍然吸引著我，但是那種態度有些過頭，和追求表現力的創作方式相去甚遠，而我感覺到，表現力、感染力，更加屬於我。不過調整的過程是漫長的，持續多年，歷經多個階段，現在還在發展當中。

從那以後，每當我要譜曲，我必須先問自己準備運用什麼樣的標準，這個問題不容忽視。每一個音符，每一處停頓，以及其他作曲元素，都應具有各自明確的功能，一起將音樂構思搭建成清晰連貫的實體。但是同

時，所有元素都要對最終的聲音結果負責。換句話說，音樂構思要以被聽為前提，而不只是無交流目的的純理論研究。

▋新和聲即興樂團

德 羅 薩：我們之前說到，你的絕對音樂創作出現過幾段真空，這種說法其實排除了一場實驗。從1965年開始，在電影配樂之外，你開展了當代音樂最激進的前衛實驗。新和聲即興樂團（Gruppo di Improvvisazione Nuova Consonanza）的成員既是作曲者，同時也是即興演奏者，這是當代音樂史上頭一遭，你們不只辦了自己的音樂會，也出了唱片。樂團是如何誕生的？

莫利克奈：組建樂團是法蘭柯·伊凡傑利斯蒂提出來的，1958年我們在達姆施塔特的時候他就有了這個想法。約翰·凱吉在他的研討班上完成了一場小型音樂會，第二天一早，我們幾個義大利同學一起在附近的小樹林裡散步。那位美國作曲家的演出讓所有人都無所適從，我們一邊走一邊開始討論起來。

突然，眼前出現了一小塊空地，中間有一塊大石頭。我們圍著石頭聚成一圈，每個人製造一種聲音：「你負責這種，我負責那種，你還得另找一種不一樣的⋯⋯」我站在石頭上，開始指揮。根據我的示意，一種聲音起，然後第二種，再另外一種，直到音樂達到最終高潮。大家陶醉於集體即興創作，所有人都樂在其中。一支小型聲音樂團在小樹林中製造著奇聲怪調。

往後，我們以「新和聲即興樂團」之名，又將這份體驗延續多年。

德 羅 薩：所以樂團就這樣逐漸成形？

莫利克奈：基本上就是這樣。創始人是伊凡傑利斯蒂，組建樂團是他的主意。一起聽過那堂課之後的第二天清晨，我們自發聚在一起，這是凱吉和他的挑釁帶來的反應。但是，如果沒有法蘭柯，反應只是反應，不會生成任何結果，從第二年（1959年）開始，是法蘭柯決定將那次偶然、玩鬧、無憂無慮的經驗，轉化為嚴肅的集體實驗計畫，打造一個即興演奏團體。

我知道伊凡傑利斯蒂曾經向多位作曲家發出入團邀請，包括阿爾多‧克萊門蒂，跟其他人一樣，他堅定地拒絕了。（笑）阿爾多的譜曲系統排斥即興成分：他是一位數學家，一位純粹的序列主義者。而我，1965年他們明確發出邀請，我才正式加入。

德　羅　薩：你覺得樂團接近你，是不是因為你在電影領域出名了？他們邀請你的時候，《荒野大鏢客》剛剛上映一年……

莫利克奈：我不這麼認為。伊凡傑利斯蒂很欣賞我作為應用音樂作曲家所創作的作品。有一次他表達得特別誇張，我們在聊天，我說到對於工作我有許多遺憾——我的現實工作對於我原本的創作理想來說，是場令人難以承受的中斷，他立刻對我說：「聽著，顏尼歐，你知道多少作曲家為了能有你這份工作，出賣親媽都甘願！」

他的話我一字一句地刻在腦海裡。這對我很重要。我聽到了他的敬意。

德　羅　薩：在樂團的這段經歷讓你回歸了自己期望中的工作領域？為樂團工作有哪些吸引人的地方？

莫利克奈：對我來說，加入新和聲即興樂團具有根本性的意義。我終於回到相對開放的音樂實驗，重新和我的同行們，以及曾經的同學們建立起聯繫。也可以說是我不可或缺的解藥，這與我日漸固化的職業習慣形成某種對比。我重新開始擔任專業小號手，但是這一次，演奏方法完全屬於實驗性質。在那樣的環境中把樂器「大卸八塊」，拆析之、解構之，很有意思。我們的實驗基本上都極端超前，幾年前我主動遠離的前衛音樂體驗也「失而復得」。即興讓創作過程更加自主，我大受啟發：彷彿推開了一扇門，門後是即興的無政府主義新世界。

樂器的用法一律反常規，態度堅決果斷，程度逐漸遞增，我們繞開了一切經典音色，徹底改造，煥然一新。甚至偶爾不小心發出了正常的小號聲，哪怕只有一瞬間，我反而覺得很可怕。樂團全員同心一意：吹長號的和吹薩克斯風的也都是這樣。

鋼琴也有特殊的「準備工作」：有時候在琴弦之間放幾顆螺絲釘或幾塊布料，然後把手直接伸進音板撥動琴弦，就像彈奏豎琴一樣，或者用掃帚

來彈奏琴弦，總之不靠琴錘。鋼琴家們用任意一件物體——比如打火機——在琴弦上滑動或者摩擦，製造出滑音的效果。總之，我們運用一切能夠帶來新意的工具和物品，打破對樂器音色刻板的「官方」印象。

德 羅 薩：似乎樂團的某些經驗也被你引入電影音樂當中。

莫利克奈：其實跟隨佩特拉西學習的時候，我們已經在探索一些前所未有、不同尋常的樂器組合，不過確實，許多音色上的發現都得益於樂團的努力。

德 羅 薩：你們即興創作有什麼規則嗎？

莫利克奈：樂團的基本思路在於，盡可能通過集體工作和共同體驗製造「聲音實體」。即興是核心，各組成部分自由但有組織。我們設立了嚴格的自我批評機制，遵循鐵一般的紀律。

我們在演奏中全程錄音，所以之後能夠反覆重聽，嚴加控制，便於進一步細緻分析。

彰顯個性，但不需擺出獨奏的姿態，樂器之間應該互相結合，從最開始對結構和曲式的構思，到排練，再到演奏，每一步都要保證樂器之間能夠民主聯合。除此之外，對於六、七件樂器的配置來說，讓不同音色輪流表現是最基本的，但是受制於有限的成員數量，這一點做起來也沒有那麼容易。一旦意識到自己的表達太傾向於獨奏，我們就會感到內疚。伊凡傑利斯蒂的鋼琴演奏經常過火，我們會明確告知他；有時候也許是我的小號存在感過強，遇到這種情況，我會立刻認錯。

我們先是研究樂手和樂器如何相互影響，各種方法和風格都拿來實驗，由此固定幾種「樣式」，並且一一命名。接下來開始攻克不同樣式之間如何轉換，這樣便搭起一副創作框架，一種更加寬廣、包容的曲式。其中一種框架，「長篇音樂」（composizione lunga），一般持續四十、四十五分鐘之久，要把所有研究成果都一起實驗一遍：這種即興創作有自己的結構，但同時也是自由的。

有時候，用哪套樣式是提前定好的，但是可以根據需求臨時調整。總地來說，我們的音樂對話依賴瞬間回應，回應的標準可以是積極的，也可以是消極的：某一位團員拋出一個音樂提議，另一名樂手加以肯定或者

否定，環環相扣，逐步塑造出整體作曲個性。其實這是一種來自東方的音樂結構，我們借用了拉格（Raga）[3]的相關概念。

我們需要一種靜止、但又同時能動態調整的明確方法。而拉格，在我們看來就是靜止的，一種動態而流動的靜止狀態，有時能夠持續好幾分鐘。所以我們的即興演奏可能是這樣的，我敲擊小號的活塞，重複的打擊聲形成一段節奏。這個時候，如果有人想要積極回應，他可以用自己的樂器跟上這段節奏。假如另一個人想要否定我的試探，演奏一串三連音，那就出現了新的動機……以此類推。

德 羅 薩：可以說是一場辯論？

莫利克奈：當然，你可以這麼說。有的時候，我們會演奏長段疊加的聲音。這種情況下，我們一般關注泛音現象。

德 羅 薩：能舉個例子嗎？

莫利克奈：一般來說，樂團裡有兩到三件管樂器：我的小號，一把長號，偶爾還有薩克斯風。我們從一個持續音開始，降 Si，也就是這些樂器的基音，再從各自樂器的泛音列中選取單音完成樂曲。我們為當時沉迷東方音樂的賈欽托·謝爾西（Giacinto Scelsi）創作了一首曲子，就是用這種方法完成的。曲名〈獻給賈欽托·謝爾西〉（Omaggio a Giacinto Scelsi），收錄於專輯《樣式音樂》（*Musica su schemi*，1976）之中。

德 羅 薩：你們舉辦過好幾場音樂會，觀眾的反響如何？

莫利克奈：非常好。演出總是爆滿，大家對我們樂團的音樂非常歡迎，相對前衛極端的曲目也能得到熱烈回應。我們想讓他們聽什麼，大家基本上都有心理準備，60年代的大眾非常樂意配合。仔細想想這已經是四十多年前的事了，真是不可思議……

德 羅 薩：你覺得來自地下音樂和自由爵士樂的年輕群體也會愛上你們的音樂嗎？

3 印度古典音樂的基本調，也可說是旋律的種子。每種拉格都有特定的音階、音程以及旋律片段，並表達特定的意味（Rasa），但拉格本身只是一種旋律框架，要靠音樂家的即興表演加以豐富、完善，因此表演者也是創作者。

所謂年輕群體，如果用一個稱謂來概括，也就是我們所說的嬉皮們⋯⋯

莫利克奈： 他們是後來才出現的！一如以往。在樂團的語言中，爵士這個詞必須避免，即使我們對爵士音樂毫無異議。比如我一直非常喜愛爵士大師邁爾斯・戴維斯，他不斷創新，水準一流，不容忽視，但是那些作品都是獨奏音樂。而樂團中，任何非集體的表達方式都會受到「譴責」。壓倒其他個體的個性是不能夠、也不允許存在的。

為了讓大眾更感興趣，我們加入了 Synket 合成器，由華特・布蘭奇（Walter Branchi）演奏，負責製造沒有人聽過的聲音。事實上，Synket 是歷史上第一台電子合成器，60年代初，由我的朋友保羅・凱托夫（Paolo Ketoff）在義大利發明並製作而成。Synket 這個名字其實是凱托夫合成器（sintetizzatore Ketoff）的意思。然後美國人把電子合成器據為己有，設計研發新的型號，其中就有著名的 Moog 合成器，許多現代音樂、實驗音樂、商業音樂都離不開這一新生工具。

除了發出特殊的音色，Synket 還可以實現聲音訊號的分層疊錄。

磁帶也能預先錄音，但是每一次重新錄製，舊的內容都會被洗掉；有了合成器這個新工具，分層疊錄成為可能，原先錄好的聲音訊號也能夠輕鬆保存。凱托夫曾經為我們做過一場示範，一段已經錄製好的樂句重複播放，來自美國的單簧管演奏家比爾・史密斯（Bill Smith）以此為基礎即興演奏，他的表演也被錄音，和原有的音樂合為一體。

我蠢蠢欲動，想要利用這一特性完成一次創作，我覺得，電子合成器真是一項偉大的發明。我對技術發展頗為關注，而這一領域中，保羅・凱托夫和吉諾・馬里努齊（Gino Marinuzzi）都可謂開路先鋒。我立刻決定購入一台 Synket。

另外，1968年，我開始邀請樂團參加一些電影配樂的製作。第一次是貝多利的《鄉間僻靜處》，之後是卡斯泰拉里（Enzo G. Castellari）的《冷眼恐懼》（*Gli occhi freddi della paura*，1971）和辛多尼（Vittorio Sindoni）的《如果偶然一天清晨》（*E se per caso una mattina...*，1972）。後兩部電影的配樂跟我們的專輯《反饋》（*The Feed-Back*，1970）擁有類似的錄製形式，音樂內容卻差異明顯。先確定基本樣式，再用即興演奏完成音樂

的搭建，這個步驟基本一致，但是顯然，為電影配樂還要考慮畫面，即興也要受到故事和音畫同步的牽制。

德 羅 薩：《鄉間僻靜處》我們先前有討論過一些，那麼你和艾里歐·貝多利在那部片是怎麼合作的？

莫利克奈：為《鄉間僻靜處》配樂時，我加入新和聲即興樂團才三年，而且那是我們第一次開展此類實驗。貝多利知道這樣會大幅延長錄製時間，但他還是答應了。

電影的主角是一位風格獨特的畫家，他所在的世界似乎藝術已死，他活得痛苦、困惑、格格不入。我記得某一瞬間，畫面上的主角突然發瘋，所有顏料都被打翻在桌子上，看到這一幕，樂團回以一連串的「滑音」，音階和琶音急速驟降，聲音墜跌在地，不成形狀。

沒有指揮，每個人都用加入演奏作為反饋，同時牢記著我們自己定好的集體原則。除此之外，這次實驗的獨特之處在於我們的即興都在艾里歐的嚴密監控之下，他會說：「啊，我喜歡這個，啊，我喜歡另一個……」我們按照他的判斷進行摸索，逐步發展成導演主導型的即興演奏。

德 羅 薩：這簡直是每一位導演的夢想……

莫利克奈：我跟你保證，有些導演只會覺得這是噩夢。為音樂或者作曲拿主意會讓他們很不自在。而我跟貝多利的相遇則有些奇特：他一上來就告知我，他只跟我合作這麼一部電影。他的意思是每部電影他都會換新的作曲家。我覺得這種態度很極端，我必須得說，我尊重他的想法，但是我很不喜歡他的做法。

之前講到，我們的配樂極具實驗性，幾乎算是挑釁，可說是對貝多利那種奇怪態度的極端回應。但最終也帶來了深刻的結果。

對於我樂團的同事們來說，這也是一場重要的挑戰，這次經驗供我們研究了很長時間，後來也完成了許多類似的曲子。總地來說，對於聽者而言，結果總是即興的，但是對於我們來說，我們還是被畫面和導演指揮著，有的人覺得這樣「不好」，因為我們必須遵守的標準太過綁手綁腳。而且如果有些音樂呈現得過於「獨奏」，貝多利也要插嘴。有一段過門

他甚至直接提議換掉低音提琴，用電子合成器代替，演奏兩個音符重複的固定音型，我還記得布蘭奇有一處起音，艾里歐很喜歡，構思極為簡潔，電影一開場就能聽到。和樂團合作的音樂由我和其他作曲者及演奏者共同署名，除此之外，我還加入了一些自己的作品，包括《音樂，為十一把小提琴而作》，我在原曲中加入了女聲和打擊樂器，獻給貝多利。電影的商業成績並不太好，不過艾里歐還是改變了主意，從那以後他的所有電影都找我配樂，直到最後。一共七部，包括根據同名戲劇改編的電視電影《骯髒的手》（*Le mani sporche*，1978），這個數字挺讓我驕傲的，畢竟這位導演名聲赫赫，而且我們的第一次接觸那麼讓人掃興。這些經歷對我來說非常重要。

德 羅 薩：我相信不管是即興創作的方式，還是多音軌的結合，都影響到了之後你開展的大量實驗，包括但不限於電影領域。

莫利克奈：是的，不可磨滅的經歷。我的所有創作都從中汲取養分，不管是應用音樂還是絕對音樂，否則我可能寫不出《全世界的小朋友》，有幾部電影的配樂也無法誕生，比如《牢獄大風暴》（*L'istruttoria è chiusa: dimentichi*，1971）和《魔鬼是女人》，這兩部都是達米亞諾·達米亞尼執導的作品，以及伊夫·布瓦塞（Yves Boisset）的《大陰謀》。還有阿基多的電影，我在驚悚片裡發展出的多重化樂譜概念也可以追溯到那一時期，因為兩者都運用了多軌疊錄系統。

一開始，我選擇不同的素材疊加，有時候用人聲，有時候錄下現實的聲音，有時候讓各種素材混搭。

接著，我開始研究寫譜技巧，於是我不再需要藉助多軌疊錄和後期製作，在現場直接就可以演奏出結合多種素材的成品。《三次罷課》（*Tre scioperi*）、《三首音樂小品》，以及後來我寫的許多樂譜都是這樣構思出來的。

這樣作曲時，我把總譜視為一個作曲計畫，一種潛力：只有我了解其中潛藏的可能性，只有我知曉能夠獲得什麼樣的整體音效。任意樂手或樂器組發聲與否都由我決定，曲式和作品按照我的標準塑造成形。

德 羅 薩：其實，如果把你的作品按照創作時間順序排成一列，這一段實驗的經歷正好串起了列隊的兩頭，一頭包括一些近期的作品，絕對音樂比如《來自寂靜的聲音，為朗誦、錄音、合唱團和管弦樂團而作》（*Voci dal silenzio per voce recitante, voci registrate, coro e orchestra*，2002），電影音樂比如《裸愛》和《寂寞拍賣師》的配樂；而另一頭是《三首練習曲》，其中已然可以同時見到邏輯和偶然。你似乎特別喜歡搭配結合，讓繁瑣細緻的創作與偶然隨機的一面共存。

莫利克奈：我總是喜歡琢磨這些概念，樂此不疲。多重化或者模組化總譜帶來了不可預見性，開啟了即興演奏。但是這種即興是有組織的，我稱之為「有樂譜的即興演奏」。每一個音符都已經確定，但是潛在的組合舉不勝舉。如鑽石般呈現出豐富多彩的刻面。

這些做法的發展成形離不開我曾經的經歷，從樂團和編曲到為電影配樂，缺一不可。

德 羅 薩：你幾乎參與了新和聲即興樂團所有階段的所有活動，如果加入樂團對你來說意義非凡，那麼你覺得，你為同事們帶來了什麼？

莫利克奈：很多，你盡可以去問，我相信他們都能為我作證。首先，我覺得樂團活動成功地阻止了某些「實驗性」的創作傾向，這些傾向有一點為了實驗而實驗的意思，還有一絲自我指涉的意味，我的達姆施塔特之旅已經在新音樂中確證了這一點。其實，暑期課程結束的時候我就感覺到必須做出一些反應，不僅是因為凱吉的挑釁和教唆，還針對當時的潮流，流行的作曲方法越來越趨向於不確定，其實基本上沒有這種必要，但是我的許多同行都以此為音樂進步的旗幟，紛紛照做。

比如在五線譜上滴墨水——彷彿是傑克遜・波洛克（Jackson Pollock）[4]的畫，我還想到用骰子決定音符，想到謎語般的規則，還有拿幾張報紙塞給樂手……其實有時候，是一知半解偽裝成進步：作曲家躲在僥倖的自由裡，或者相反，藏身於極端的計算之中，以此逃避自己的責任。

4　傑克遜・波洛克，美國抽象表現主義繪畫大師。1947年開始使用「滴畫法」，把巨大的畫布平鋪於地面，用鑽有小孔的盒、棒或畫筆把顏料滴灑在畫布上進行隨機創作。

相比之下，樂團給出的進步是即興的，自由的，有控制標準，有共同遵守的規則。作曲家變成了演奏者，於是他們得以再一次親身感受聲音素材。一般來說，這種二次檢驗並不會發生。

德 羅 薩：總之，你們都明白，比起你們所追求的成果，有組織、有規則的即興創作過程更加重要……算是對當時潮流的一種修正。

莫利克奈：有時候，我們的作品比起一些樂譜系統含混的即興音樂，更具表現力與說服力。順便說一句，在那個年代，「表現力」這個詞被視為洪水猛獸：在當時，寫一首表現力很強的音樂從而得到大眾認同，甚至可以算是一個汙點。

考慮到這種時代背景，我覺得我們樂團的活動可以說是踐行誠實，履行責任，帶來了新的可能性，把我們從嚴峻的歷史困境中解放出來。

然後漸漸地，世界各地陸續有許多團體和藝術家宣稱受到我們的影響。比如我記得有一次，我們去德國參加即興樂團音樂節，有一場音樂會深深地觸動了我：巨大的會堂裡，多支小型樂團四散分布，同時演奏各自的曲目，如此寬大的空間裡，各種聲音回盪、交融，動人心弦。偶爾會有一個樂句，一種音色或者一個單獨的音符特別突出，但是只有一瞬間，下一刻音樂又擁擠起來，不斷蔓延擴散。我為自己聽到的千變萬化和隨興偶然驚嘆不已。

我們的樂團顯然激起了強烈反響，有贊同也有反對，但人們從未漠視這個樂團，樂團成員當然也是如此。說到這裡，我又想到了亞歷山卓・史博多尼（Alessandro Sbordoni）的一首曲子，幾年前由羅馬 Rai 交響樂團演奏，正好也出現了一個降 Si 持續音。當然，不同於樂團，史博多尼的持續音更加經過深思熟慮，有明確的樂譜，不是即興演奏，且適用對象為整個管弦樂團。但我還是覺得他的降 Si 參考了我們樂團的集體經驗，利用我們之前講到的泛音現象得到「近似」動態靜止的效果，這很明顯。

而埃吉斯托・馬基（Egisto Macchi）似乎就有一點拒絕：他有一首《波麗露舞曲》（*Bolero*，1988）在維也納演出，我發現那居然是調性音樂。作為絕對音樂領域的前衛作曲家，他不聲不響地回歸了調性的懷抱，出

乎所有人的意料。我的同行們是出於什麼樣的動機，去引用、再現我們的經驗，又為何接受或反對，我當然沒有辦法完全確定。我只能確定那對我來說意味著什麼。

那時我已經認定實驗會走向極致。我一直在身體力行，並且毫無猶疑，只是感受太過強烈，幾乎不可能簡單概括，也無法用言語描述。

從這個層面來說，也許我的音樂，尤其是用於電影以及其他商業用途的那些，和我在樂團的經驗靠得更近。而在樂團之前曾經是達姆施塔特，是音樂學院，也許有人會將我的作曲活動、我的音樂語言以及音樂的發展理解成是一種投降，或是一種屈服，不過我覺得這種推斷似的解讀是不確切的。

其實我覺得自己找到了一種可以用於調性或者調式系統的寫法，其中包含了無數現代手法和技巧。我必須找到繼續實驗的理由，這是一條個人的路，在電影領域也一樣，我重新審視某一特定類型的音樂，使其更加有用、易懂，從而將其解救。

我的音樂語言逐漸從危機重重——有幾次真的到了生死關頭——變得更加自我、更加個人化，透過語言轉變，我的所有經驗都得到了改進，其中就有我最初定義為「有規則但無意識」的創作方法，還有那些序列主義技巧和偶然性，這也要感謝我做過的所有實驗，儘管有些開花結果，有些無疾而終。在某些方面我必須不忘過去，一路前進。

換句話說，我不會抹去任何經驗，我只會慢慢地調整，讓「系統」的規則向我的表達需求低頭，創作迎合大眾的音樂以及電影音樂時也是如此。甚至，我在聲音以及音色選擇方面越來越精準，越來越目標明確，這個方向是我真正的興趣所在。

02 對爭議的回應：關於「動態靜止」

▎《致迪諾》

莫利克奈： 在我們說到的這場探索中，寫於1969年的《致迪諾》至關重要。這首曲子象徵著一次回歸，音樂重新成為被單獨討論的對象，而不僅僅是畫面的附庸。不僅如此，《致迪諾》還有點像是我思考的結晶。曲子裡有我那幾年正在研究的想法，也有已經得出的結論。裡頭有一些我覺得很重要的元素，都是我在當時以及之後很長一段時間裡一直在探討的。

《致迪諾》中的迪諾，指的是迪諾·阿西奧拉，一位名譟一時的中提琴手。他和我一起合作了許多電影配樂，他本人也是義大利最重要的演奏家之一：《致迪諾》就是獻給他的。阿西奧拉是一位與眾不同的樂手，他奏出的音色獨一無二，而多年的合作也讓我們成為摯友。我早在他為義大利弦樂四重奏（Quartetto Italiano）工作的好幾年前就已經認識他了。這首曲子來源於一個構思：只用四個音作曲：降Mi、Re、升Do、La。我對鍾愛的弗雷斯可巴第式動機（cellula）中的一部分進行移調後得到了這四個音。[5]

德羅薩： 你寫的最有名的幾段旋律，從《黃昏三鏢客》到〈如果打電話〉，基本上都是對很少的幾個音使用運音法，以此為基礎構成模進。

莫利克奈： 那個時期，我執著於在主題中減少所使用的音的數量。這一準則用於旋律創作效果也非常不錯。但是，和那些琅琅上口的旋律不一樣，寫《致迪諾》的時候，我用組成音列原型的四個音完成了這首作品的所有創作元素。在那幾台磁帶式錄音機的幫助下，這些元素架構起了一條靜態的

5　原書註：他所熱愛的這個音樂動機，還激發他創作了多首作品，如《孕育》（*Gestazione*）、《第二協奏曲》（*Secondo concerto*）以及幾首《弗雷斯可巴第主題變奏曲》（*Variazioni su tema di Frescobaldi*，1955），變奏曲中的第一首還被用作《阿爾及爾之戰》的片頭音樂。另外，此處提到的「弗雷斯可巴第式動機」，即指《無插入賦格半音階》（*Ricercare cromatico*）中的音列，該曲的前三個音（La、降Si、還原Si），正好對應了那組以「巴哈／Bach」之名構成的音列（即「B、A、C、H」，B＝降Si；A＝La；C＝Do；H＝還原Si）。

和聲通道⋯⋯

我們逐一分析吧⋯⋯我想讓你看一下《致迪諾》的總譜，這樣我們可以一起討論（見左頁）。

看到了嗎？你得從下往上看。仔細觀察，很快就能發覺其「無曲式」的特性。每一個小節持續一秒鐘，每一行持續三十秒。

曲子一開始是最下面兩行，兩個短促的電子音訊：電子合成器模擬出顫音琴和打擊樂器的音色（前者：一個和弦；後者：降Mi–La音程。兩者之間間隔五秒鐘）。接著，第三行開始中提琴起音，嚴格演奏著我所標註的連續重複的三連音音組，而兩個電子音訊仍舊週期性出現，節奏精準，為提琴手給出提示。同時，磁帶開始錄音。

為了實現我描述的效果，我放置了兩台錄音機，間隔大約3公尺（2.8575公尺）。中提琴手站在兩台設備之間，麥克風直接拾取他演奏的部分。磁帶連接兩台錄音機的磁頭，以每秒7.5英寸的速度飛轉：第一台負責把迪諾的演奏寫到磁帶上（已經錄好的部分也不刪除），第二台負責讀取磁帶上的內容，透過音樂廳裡的喇叭播放出來。

樂手對時間的掌控至關重要，因為每一句，也就是每一行，都必須精確控制在三十秒，三十秒，磁帶跑完一圈，每一行都和前一行完美同步，十輪重複，層次越來越多。

在這之中我還安排了燈光效果⋯⋯《致迪諾》也需要視覺衝擊，就像戲劇般：大廳中，一位音樂家用中提琴製造聲音，那是什麼樣的姿態，聽眾能夠現場觀看到，他們還能同時聽到其他錄製聲音的疊加。現場是一個圓形大廳，所以聽眾被聲音環繞包圍。

樂曲的聲音不斷壯大，直到結尾處，提琴演奏一聲尖過一聲，音樂變得稀疏；疊加到第十一層時，錄音停止播放，我們用一個電位器實現了淡出效果，開頭的電子音又再度出現。

德羅薩：相當於早期的循環效果器（loop station），也可以說是一種聲音記憶技術：四個音總有不同安排，或單獨出現，或抱團發聲，氛圍和諧，有了錄音機，和弦得以長時間存在。

莫利克奈：是的，四個音組成唯一一個和弦，聽眾耳朵能感受到逐步建立的和諧。

德 羅 薩：《致迪諾》第一次公演是在 1970 年。反響如何？

莫利克奈：除了專業人士，對此類探索較為陌生的普通聽眾也表現出極大興趣。我發現，音的數量減少了，樂曲的其他音樂含義也變得平易近人，因為只靠和聲與和聲相遇，不會產生太多不協和音，就那麼幾個，一開始不習慣的人也會因為重複而熟悉，因為熟悉而懂得辨識。

我相信自己找到了一條更具交流性、更加個性化的路，我在二十世紀習得的複雜製作工序也得以保留。

迪諾去世以後，我和其他提琴手一起演奏，其中莫里齊奧・巴貝蒂（Maurizio Barbetti）把這首曲子傳播到世界各地。但總會有一些惱人的小插曲，比如樂器上的麥克風掉下來了，讓我們不得不全部重置，從頭再來。這樣的風險我無法承擔：於是演出的現場演奏部分也被換成以事先錄好的音軌為主。演出還是照常進行，只是犧牲了一點現場演奏的精彩性。從技術角度來說還前進了一步呢……

然後到了 1990 年代，我聽到了皮耶・布列茲（Pierre Boulez）的《重影對話》（*Dialogue de l'ombre double*，1985）[6]，那是一首單簧管曲，和《致迪諾》有許多相通之處。演出在法國駐義大利大使館法爾內塞宮（Palazzo Farnese）舉行，現場音響設備實現了四聲道環繞。

樂手站在正中央——我不知道是不是即興演奏，因為我沒見過樂譜——樂句穿過不同的喇叭，變得支離破碎，不再完整。單簧管像是在跟自己

6　原書註：皮耶・布列茲的《重影對話》創作於貝里歐六十歲生日之際，1985 年 10 月首演於佛羅倫斯。演出時，單簧管獨奏樂手（「領銜單簧管」〔clarinette première〕）站在音樂廳正中央，和自己的「影子」對話，該影子透過音響播放事先錄好的單簧管演奏（「重影單簧管」〔clarinette double〕），實現空間化的聲音效果。

玩捉迷藏。真是一首奇妙的曲子，我想：如果《致迪諾》也能這樣空間化一定會更美。

德 羅 薩：凱托夫用Synket完成的實驗對你是否產生了一定的影響？

莫利克奈：絕對有。第一次演奏《致迪諾》的時候，負責技術部分的正是凱托夫，包括之後的《禁忌，為八把小號而作》（*Proibito per otto trombe*，1972）和《裝飾奏》，儘管沒有用到他的電子合成器，但這三首樂曲都源自對凱托夫理念的理想化呈現，如今我還是會時不時地回歸這一理念。

大家都覺得《禁忌》是在錄音室裡錄製的，並且傳播方式是機械複製（如今是數位複製），而不是現場演奏；那麼，如果說《致迪諾》有後代的話，《裝飾奏》絕對是其直系後代之一，與自己的祖先秉承同樣的理想而生：弗雷斯可巴第式的音列，現場演奏疊加的流程……曲式也是循環式的，一行行五線譜一層層堆疊，直到一個音群，然後又回到最初的音符La，整首樂曲出發的起點。

德 羅 薩：音的數量減少，序列體系回歸，音軌疊加系統，以及電子音效的應用，一切盡在一場表演之中，音樂廳的現場音響效果和事先做好的採樣同時並存。

莫利克奈：《致迪諾》對我來說太重要了，那些看起來相距好幾光年之遠的想法，這一瞬間匯聚一堂。所謂想法，比如運用電子音效，更重要的比如減少音的數量，我相信縮減到三、四個，或者五個，最多六個的時候，大眾接收到的訊息會更加清晰。

有趣的是，在我的記憶裡，這個念頭是自發產生，自己萌芽的，就在我寫完《音樂，為十一把小提琴而作》之後。自此，後魏本序列主義（十二音，以及提前確定創作相關的所有參數，等等）和我樂團、電影，尤其是編曲相關的各種經歷之間，開啟了交流的「時刻」，一直持續超過了十一年……

其實為歌手編曲的時候，他們會給我歌唱部分的旋律以及幾個簡單至極的和弦，我必須據此完成編曲，我也願意這麼做。大多數時候我完全遵守既定內容，偶爾（很少）稍做改動。以和聲的簡化為出發點，透過縮

減音的數量，我在和聲之間製造了一些模稜兩可的「中斷」，它們本該串起調性音樂，自身卻不是調性的。[7]

德 羅 薩：也就是說，做編曲的時候，你被迫在和聲上進行簡化，你的作曲方式也因此改變。

莫利克奈：是的，在簡單的表面之下，我還是想重建複雜性，而減少音符數，在我看來這是積極妥協的最好辦法。這一過程也讓我重新審視那些原本已經無人使用的創作模式，其中就包括模組化，自由且複合的模組化，讓我可以對每一種調式進行任意處理。

　　我意識到一點，如果基本動機不超過七個音，大眾就能更加輕鬆地跟上我的「音樂演講」，如果音符取自古希臘、古希伯來音列，或者任何一種古典音列，則更是如此。六、七個甚至更多的音，對於大眾的感知力來說，困難增加了許多，整體聲音結果疏遠、艱澀，甚至讓人感到厭煩（這種情況下，效果到底怎樣基本上取決於音樂跟畫面的親密程度）。

　　對我自己來說，限制音數完成的創作更加容易講解，那麼對於當時的聽眾來說，應該也更好理解。於是我進一步發展這一作曲方法，嫁接在各種大型小型樂團身上，每次都嘗試不一樣的樂器組合。

德 羅 薩：說到大眾感知力的時候，你用到了過去式。你是否覺得和那個時候相比，如今的平均欣賞水平已經有所進步？

莫利克奈：我不這麼認為。也許我應該重新組織一下語言，換成現在式？（笑）

德 羅 薩：總之，你在保障複雜性的同時做到了溫和親切⋯⋯

莫利克奈：挺神奇的。我遵照精簡的原則進行創作，多年來我慢慢發現，在整段過渡之中，任何轉調都會被我中止。有時候我只能原地踏步，轉來轉去又回到原處，停留在某個由四、五、六個音組成的和弦上動彈不得⋯⋯我

7　原書註：關於這一點，里娜・韋特穆勒的電影《翼蜥》中的一首插曲〈在路上〉（Nel corso）可以作為例子；這首插曲的演唱者先是福斯托・奇利亞諾（Fausto Cigliano），後來是吉諾・帕歐里（Gino Paoli）。管弦樂編曲部分，如果注意到開頭呆滯的弦樂，以及唱到第二段歌詞「火箭飛向月球」（i razzi vanno sulla luna）時弦樂的進行，就能看到莫利克奈所說的和聲中斷⋯⋯也許這是他第一次在編曲中用到，同時也傳達出歌詞描述的疏離感。

問自己：「和聲通道」到底是什麼？

我覺得應該是一種無調性的過渡，這很矛盾，因為如果只用一種和弦，這一個和弦到下一個和弦之間就沒有過渡，調性功能勢必中止。那麼，儘管自身是簡單明瞭的和弦，但是沒有參照物，沒有確切的音樂「語境」，發展的方向變成了無調性？我說過，這很矛盾……

德　羅　薩：命名上的矛盾，是的。

莫利克奈：但是因為這一矛盾，我逐漸形成了一種應該只有我一個人在使用的作曲方法，更加孤立的縱向和聲也有了實現的可能。儘管我曾經投身十二音和序列體系的冒險之旅，魏本也給我帶來極大自由，但我還是離開了源自十二音體系的調性和複雜性，轉而重新研究起了模組化。

隨著研究的深入，到我製作《寂寞拍賣師》配樂的時候，裡面有幾首曲子可以說是將這一音樂語言呈現到了極致，同時也帶來了新的起點，你完全無法在其他電影音樂中找到同類，現代室內樂裡也沒有。我為《寂寞拍賣師》寫的音樂，除了所謂的愛情主題——最傳統的一首——之外，其他曲子都解決了和聲環境帶來的難題，並且在某種程度上做到了超越。這些曲子被我定義為無調性的，因為沒有確切的調性中心，也沒有清晰的轉調；但也可以說是調性的，因為在最終呈現的作品裡，聽者能夠找到自己的耳朵所需要的東西，那是他自身文化帶來的追求，但是他不會承認。

按照調性規則，從一個和弦發展到另一個和弦，之間必須遵守和聲的功能性，現在這一功能性被削弱了。這種功能上的沉悶是靜態的，但是其內部一樣會因為音樂的強弱、手勢、音色等元素而生機勃勃，沉悶取代了「和聲環境」，我覺得這是必然的結果。

這樣的過渡在《致迪諾》裡也很重要。只要用心聽你就能發覺，這種模組化的音樂每一次都不盡相同，可以說是凝滯不動的，也可以說是富有活力的。

德　羅　薩：你覺得探索和聲的時期已經結束了，和聲沒有進一步發展或開拓的空間了？

莫利克奈：不一定是進一步創造的問題，問題在於混搭的可能性。比如說，今天我覺得可以在一個徹底不協和的音樂語境裡完全自由地使用和弦……為什麼不行？

我不想再研究受制於特定規則的十二音體系了。我覺得普遍來說，按照傳統觀念使用和聲已經不太現實，所謂傳統觀念，比如C大調的關係小調是a小調，可以說是相當陳腐的觀點了。然而我發現，把不同的語言邏輯結合在一起就很有意思；比如在調性體系中運用一些與之相矛盾的和聲邏輯。

我逐漸發展用對位處理和聲的作曲方法，類似於橫向推進和聲，可以通過任何和聲轉換展開，而且由此帶來的和弦變化——如果有的話——再也不是縱向同步發生，而是存在於不同聲部對位行進的交合之處：這種作曲方法擁有龐大的可能性。

德 羅 薩：我好像明白了，不管怎麼說，為了實現這一點，你更加關注橫向發展而不是縱向發展……換句話說：和聲思維從屬於旋律思維……

莫利克奈：是的，我一行一行寫，一段一段寫，橫向地，但其實並不存在什麼真正的旋律或者作為參照物的獨唱聲部，至少不是非有不可。都是湊在一起的碎片。

德 羅 薩：如何橫向發展一個聲部？音樂語法隨著時間順序而發展，而你想像在這種發展之中潛藏著的和聲可能？

莫利克奈：是的，我都沒辦法說得更好了。假設我寫了一首曲子，配器選了一組弦樂組——也許我想要編織一張聲音的網，表面靜若止水，實則靈動多變，那麼我會規劃好，避免出現同步，並且在縱向上避免多個音符同時出現，同一個音符之間至少相隔一個十六分音符或者一個八分音符，這是通常做法。不過有時候，我會允許後和弦的音符提前出現。

寫這些橫向旋律或者說音列的時候，我會避免同一個音太過密集地重複出現，同一行五線譜中不行，跨行也不行，沒有例外：比方說一個聲部裡安排了La，那麼另一個聲部裡就不會立刻出現La，我會尋求其他變化。

還有一個原則，其邏輯跟調性音樂完全相反，那就是音的行進方向完全不可預知。比如我有一個 F#7 和弦（b 小調的屬七和弦，由升 Fa、升 La、升 Do 和還原 Mi 構成），我可以讓 Mi 行進到任意位置——可能升一個七度跳到最高的 Re 上——但我不會讓它下行，這和調性處理方法完全相反，調性中應該是七音下行級進，導音上行級進。換句話說，我會拉平音與音之間的功能等級：眾音平等，這是荀白克教給我們的民主。沒有重複的音，沒有聲部超越或聲部交叉[8]，對位裡藏著和聲，卻沒有主題……

另外，這種作曲方法在縱向上沒有三和弦的限制，可以另外加音符進來。比如 D 大調通常是 Re、升 Fa、La，我會加升 Do、Mi 和還原 Si：六個音的音列讓我得到了大調的持續音。但是如果需要轉到 b 小調，我就加一個升 La，這個新的音符旨在「汙染」之前的和弦，但是在我們聽到下一個和弦的瞬間，這個音符又合乎邏輯、合乎規則了。

如果要對提前定好的基本音列進行轉調，這種方法也同樣有效。假設我在一個 C 大調的調性環境中，要轉到升 F 大調，我得選擇一個能夠幫助我的音符。哪一個？還原 Fa，但是記成同音異名的升 Mi。接下來我需要注意的就是如何讓這個音符慢慢出現，悄悄地進入新的「調性」。

德羅薩：所以會同時存在兩個主人，或者更多（邏輯上、語言上、語法上都是），但是其實哪一個主人都不能做主：要樹立新的規範……

莫利克奈：這種寫法非常自由，因此也沒有辦法簡單仿照。有人嘗試過，不過說實話做得不是很好。

最終作品有許多種可能，音樂的表達如此開放，如此引人入勝，有時候我也可以按照調性和功能選取幾個節點加入某些固定的內容，比如加入低音提琴的撥奏，這些節點指明了和聲通道行進的方向，如果刪掉，音樂銜接平衡感難以明確。

也可以輪流出現休止符，或者音符時值交替著來……把序列主義和十二

8　聲部超越指在和聲進行中，某一聲部的音低於前一和弦下方相鄰聲部的音，或高於前一和弦上方相鄰聲部的音。聲部交叉又稱聲部交錯，指相鄰的下方聲部高於上方聲部，是在一個和弦之內發生的。

音體系的規則運用在調性環境中，你總能找到新的寫法，反之亦然。

我的做法是，用六個音，而不是十二個，仍然遵照十二音體系裡的音和音同等價值原則；其中能看到許多其他方法的影子，而且各不相同，為了講得更清楚些，我舉幾個比較容易理解的例子：如果把音列中的每一個音都拉長，樂曲的組織結構會更加靜態，就算再加以模組化處理也一樣；把這些音縮短，則會得到相反的活潑生動效果，甚至變成了切分節奏。如果選擇種類不同的樂器演奏同一段內容，賦予音符個性，結果更是不一樣，音色上的細微變化更加豐富，這跟配器是一個道理。

作曲方法可以作為一塊基石，上面再疊上另一塊，或者直接成為作品的「中心」，「聲音雕塑」的「中心」。

就像畫畫一樣，繪畫手法本身也能成為「中心」，或者變成中心周圍的背景，變成一張網、一方流體，讓「海納百川」成為可能，也許還能容下一個又一個主題。

有一次我寫了一首曲子，想要用音樂呈現出表面靜止、內在活潑的穩固狀態，就是寫湖與湖水的那首《復活節主日灑聖水歌，是貝納科湖》。這首曲子堪稱絕佳典範，除了我剛剛說到的這些，還體現了幾個更廣泛的概念：動態靜止、模組化、有樂譜的即興演奏。

▊ 《復活節主日灑聖水歌，是貝納科湖》

莫利克奈：曲名的原文是「Vidi Aquam. Id Est Benacum.」，意思就是「我見有水。是加爾達湖。」貝納科湖其實是加爾達湖的古稱。作曲委託來自特倫蒂諾－上阿迪傑大區（Trentino-Alto Adige）。原本的設想是在音樂廳錄製好，到加爾達湖播放，通過湖邊沙灘上準備好的喇叭循環一整夜。

這一提議很讓我心動，於是我回饋給委託方一首實驗之作，讓現在的我來評判，我仍舊認為實驗相當成功，而且我們剛剛講到的問題在這一曲中都有所涉及。

我很快想好要用五組四重奏樂團和一位女高音。樂團一共有二十七種演奏組合：一開始是一組一組輪流演奏，然後兩組一起演奏（1｜2，1｜3，

1｜4，1｜5，2｜3，2｜4，2｜5，3｜4，3｜5，4｜5）；然後三組一起（1｜2｜3，1｜2｜4，1｜2｜5，1｜3｜4，1｜3｜5，2｜3｜4，2｜4｜5，3｜4｜5），然後四組一起（1｜2｜3｜4，1｜3｜4｜5，2｜3｜4｜5）；最後全部五組一起演奏。一種「漸進結構」。

那麼五組四重奏樂團分別由什麼樂器構成呢？

一組純弦樂樂團，一組打擊樂器，一組鍵盤樂器，一組銅管樂器，一組木管樂器。

德 羅 薩：按照樂器種類來分……

莫利克奈：是的。先確定基礎音階，由此衍生出所有素材，一起組成樂曲，《致迪諾》也是這樣的創作步驟，但是描寫加爾達湖的這一首裡不止有四個音，而是整整六個（＋2）：升 Fa、升 Sol、La、Si、升 Do、Mi。順帶一提，在這種情況下，「動態靜止」的理念和「傳統」的模組化概念產生了重疊，因為這六個音都是常用音階。其實我腦子裡想的是多里安調式[9]，不過為了避免 E 大調的感覺太強烈，我選擇從升 Do 而不是升 Fa 開始。

德 羅 薩：這樣就更加模稜兩可了，六個音既可以說是 E 大調或升 c 小調，又可以算作 A 大調或升 f 小調[10]。Re 是升音還是還原音（是導音還是四級音），我們無從得知……只要升 Re 或還原 Re 不出現，我們的音階就不會揭曉自己的真實身分。

莫利克奈：我正是在模糊性上做文章，樂團演奏部分從頭到尾都不會出現你說到的兩個音，直到最後，女高音出場，隨著一段平靜的旋律，人聲唱出了一個 Re，緊接著一個升 Re，兩個音來來回回沒有結果。

德 羅 薩：五組四重奏樂團之間如何互動？

莫利克奈：首先，我以六個音組成的音階為基礎，為每一件樂器各寫一個聲部。以第一組樂團為例，某一件樂器和其他三件樂器通過二聲部、三聲部、四聲部對位交織在一起。然後再用同樣的方法，寫第二組，第三組……以

9　以首調唱名 Re 為主音的調式，音階關係為全半全全全半全。

10　E 大調和升 c 小調，A 大調和升 f 小調互為關係大小調，即音列相同，主音相差小三度。

此類推。

每一個聲部、每一組樂團都是單獨的個體，但是基礎都是同一個音列，所以不同聲部以及不同樂團之間也能自由結合，突出由那六個音組成的和聲。

德　羅　薩：樂團進入音樂的節點由你親自設定嗎，還是說樂手或指揮會得到一套隨機標準？

莫利克奈：每一組四重奏樂團都有不止一套編排方案。方案沒有規定某個聲部要用何種方式在哪一瞬間起音，但是固定了一種模式，我記得每個聲部擁有三種可能方案，由指揮示意樂手何時起音，不論結果如何都在特定規則的約束之下。

對提前定好的結構進行自由組合後，五組樂團逐步完成曲式的搭建，實現了經過構造的即興演奏。

我會單獨留意每一位樂手的聲部，但是在演奏的時候，對於一個聲部來說，背景音樂總是有新的變化，單個聲部時不時被整體背景消化：整首作品思想高度統一。

類型一致又各有變化的素材組成了一首相當長的曲子，在和弦方面，形成了既平靜又活潑的穩定狀態，和那片湖水稍微有些接近了。在大眾的耳朵裡，整首作品可能更加偏向新世紀音樂，其實不管從創作意圖還是創作流程來看都不是。

德　羅　薩：一切和聲發展都被抹殺，轉化成一條凝滯的通道，既活潑又靜止，既有組織又即興，真正吸引耳朵的，是每一條旋律線的音樂手勢，每一種樂器的音色，以及樂器之間的組合。就像一股凝滯的水流之中居住著一群靈活的小蛇，平靜只在表面……

你是否感到有必要讓和聲朝其他方向演變？

莫利克奈：那個時候，我對「結構」和「素材」之類的概念已經有所懷疑，而「演變」這個概念，不管是和聲演變還是曲式演變，說的是一種因果演變，也很可疑。我甚至開始認為，樂曲連貫與否跟「語法」是否一致沒有什麼必然聯繫。而且為什麼一首作品能夠成立另一首就不能呢？說實話，我的

疑惑越來越深。所以我要尋找新的理論根基，既要清晰，至少自己明白，同時還不能一成不變。

這一次我得到了想要的結果，但是如果遇到其他情況，我可能會做一些調整，也許會構建一套沒那麼固定的曲式結構。我想讓大家聽出那片湖水，又不能寫成抒情音樂或者標題音樂。這種「似是而非」的「偽裝」勾起了我的興趣，而且是多層面的興趣，當初那種經過構造的即興演奏也是類似的感覺。

組合帶來了意外，帶來了不可預見性……但是不會失控，只是有時候掙脫了創作的那一瞬，在後續的演奏階段，甚至在編輯、混音階段，意外才會真正到來。

德 羅 薩：你講得有點像遺傳學。「原始湯」[11] 裡各種元素匯聚一處，多少有點偶然地開始生成一個更龐大的個體：生命，創造，以及準備創造的念頭。還是說應該反過來才對？也許兩種可能都成立，就像物質自動覺醒了自我意識。但是同樣的問題：是客體通知了主體，還是反過來？

演員卡梅洛・貝內（Carmelo Bene）表達過這樣的意思：「我不說話，而是被人說話！」同理，你在「寫」的同時也是「被寫」的對象，但是兩種形式不管缺少哪一種，整個過程的完整性都會受到影響，互相對立的玄奧感也無從展現了，雖然對立性似乎只存在於表面……

按照你的敘述，這好像是自發形成的路線，也就是說，某一時刻，你寫在紙上的音符和休止符們突然用近乎通知的形式，把自己的個性和相互之間可能的關係都告訴你了。是這樣嗎？

莫利克奈：是的，一切都在一瞬間，當我開始創作，一個神祕的程序運行起來，於是所有素材都有了靈性，它們依附於我的意願，同時也有獨立意志，這是一個難題，如果我給一個音符換位置，另一個也要重新考慮……那麼加一個停頓進去吧，結果一切都要變了……所以我乾脆讓兩種想法碰撞出一個全新的構思……

11 1920年代科學家提出的一種理論，認為四十五億年前，地球的海洋中就產生了存在有機分子的「原始湯」，地球生命起源於此。

你剛剛說到「自發形成的路線」，我覺得這個說法很好地描述了在那樣的時刻發生了什麼。還有，有時候總譜是全程開放的，也許到了混音或者演奏的階段才最終成形。

德 羅 薩： 你經常提到一些說法比如「動態靜止」「經過構造的即興演奏」，以及「模組化」。這些概念之間有什麼關聯嗎？

莫利克奈： 從某種意義上來說，這三個概念其實是同一回事：一個表面上穩固不變，其實能夠吸納各式存在的元素組合。

模組化是針對我選擇的音而言，經過構造的即興演奏是一種方法，讓各個聲部和元素之間產生聯繫，而動態靜止包含且超越了另外兩個概念，因為既涉及了作曲方法，還寬泛地囊括了我的一些思想。

說得更準確些，要達到動態靜止，不一定要模組化，至少不是傳統意義上的模組化。關鍵在於音的數量，如果多達九、十、十一、十二……結果就會偏離某一個調式，轉而跟十二音體系越來越接近，也有可能整體靠近類模組化或者複合模組化。複雜程度及不協和程度都會增加……

如果音的數量偏少也是一樣，比如弗雷斯可巴第式或者巴哈式的動機，或是其他由少量音符組成的序列，其中的音無法定義一個典型的「調式」，或者排列出的音階不止有一個調性中心，可能有兩個以上，也可能完全沒有。這種情況下生成的和聲通道也會跟「傳統」的模組化越走越遠。

所以我所說的模組化是指音與音的組合，是一個建議。而動態靜止是一個更加廣泛的概念，既涵蓋了模組化，又包括了經過構造的即興演奏。

德 羅 薩： 我想知道可不可以這樣理解：你提到的模組化涉及你所使用的語法（和聲語法、旋律語法，取決於音的選擇），對應哲學中的「存在」；經過構造的即興演奏指的是各種組成個體之間的重複反饋，對應的是存在者以及選擇（這種選擇可以來自創作者，也可以純屬偶然）；而動態靜止包括了音樂手勢、強弱，還包括由上述兩項以及「別的什麼東西」引發的辯證過程；換句話說，動態靜止是作品的生成過程，或說動態靜止就是「生成」本身？（模組化＋經過構造的即興演奏＝動態靜止？）

莫利克奈：是的，就是這樣。

德 羅 薩：總而言之，動態靜止不只是一種音樂潛力，也是一種能量潛力，並且不斷發展中。

莫利克奈：很準確。可能性造就的潛力，所以也是不可能性造就的潛力。這是對另一種自由的追求，在規則和秩序的前提下，自由地跟混亂、偶然、意外進行互動。所有這一切都是促使我下筆的動力。

德 羅 薩：你的講述讓我想到了一個半世紀以前，西方音樂史上第一個明顯且長篇運用的靜態，也就是華格納《萊茵的黃金》的開場。華格納在總譜的前136個小節裡奠定了一部分主題素材，由這些素材誕生出他宏大的「四部曲」。

一個降Mi持續音帶來了漫長的呆滯，這種靜如止水的狀態停留在表面，內部由琶音和音階逐漸填充，帶來活力。「四部曲」的故事正是從萊茵河底開始，水面之下，生命自行起源的地方。

鮑里斯·波雷納為此寫道：「首先有構思，在任意一個時間點——假設時間是永恆而單調的，這一節點之前沒有意義，這一節點之後，意義連鎖產生；然後，創造音樂符號——也許此時音樂還未成形，也就是所有語法都還沒確定——一個音符，可能說『一個音』更好（一個音可以象徵一個正在發育的細胞，獨一無二，但並不簡單，其內部遺傳密碼的複雜度，足令它們區別有致），或是一個完美的和弦，這些符號是基礎元素，也是對整個『系統』發展過程以及概念的概述，可以容納所有可能的含義，容納所有可能形成符號宇宙的方式：比如說，和弦，可以是降E大調上的和弦。」[12]換句話說，這是聲音和概念的原型。

我自己在研究時發現，日本的古典能劇[13]中也能看到「動態靜止」的身影。舞者在充滿祭祀儀式意味的演出中長時間保持靜止，但是外在凝固的動作之中，潛伏一股幾乎無法看見的能量，同時卻又能感知其存在。

12 原書註：摘自歌劇演出介紹手冊（威尼斯，鳳凰劇院〔Teatro La Fenice〕，歌劇演出季1975–1976）。

13 原書註：能劇是十四世紀日本的一種戲劇表演形式。表現劇情的詞由多人齊唱，主演一人自由演繹。特點為慢、雅，以及別緻的面具。

我也在2008年《羅馬觀察報》（*L'Osservatore Romano*）[14]的一篇文章中，發現阿德里亞諾‧羅庫奇（Adriano Roccucci）用了相同的詞彙，來描述十月革命後蘇聯政權下俄羅斯東正教的抵抗精神：「動態靜止」是一種源於內在的能量與信仰，需保存在心底，而不需張揚在外。[15]

總之，動態靜止旨在守恆，同時不排除生成；於是，「存在」與「生成」兩個概念互相疊合，這形成了語言上的悖論，而我們必須訴諸修辭手法，才有辦法從對立的兩面進行描述，因為我們的語言是如此有限，如此囿限於哲學的二元論。

回到《灑聖水歌》，坦白說，你對人聲的使用，還有你在作曲中應用的一系列「哲學」標準，都讓我想到了你另一首作品《孕育》的總譜。但是討論這一首之前，我想先問一下，對於電子音樂領域正在進行以及已經完成的研究，你有多少興趣？具體有哪些實驗讓你特別喜愛？《致迪諾》和《孕育》用不同方式使用了幾件電子樂器。但是今天回頭去看，你有什麼看法，如今的你會如何使用電子樂器？

莫利克奈：我們之前說過，這些年科技進步日新月異，我也為之目眩神迷。我還小的時候，有一本專做電子音樂的雜誌，名字就叫《電子》（*Elettronica*），我買過好幾次。新的一期一出我就買下來；但是儘管雜誌品質很高，他們還是很快就停刊了。我特別記得有一期附贈了一張CD，裡面收錄了盧奇亞諾‧貝里歐一首很有趣的曲子：他在米蘭的音韻實驗室（Studio di Fonologia）創作的……曲名就不要去追究了，因為我不記得了。這些是最初的接觸，在我還小的時候。

如今，電子音樂以及相關實驗人人都懂，隨時隨地都能嘗試，而就像所有廣泛開展的實驗一樣，能否取得真正的成功取決於對實驗結果的應用。我感興趣的是電子音樂和不插電音樂的混用。單純的電子音樂我覺得不會有太好的前景。現在電子創作或者數位音效方面的實驗都很有意思，但是在我看來，應該選擇互相滲透的路線。在一個不插電的聲音環

14 《羅馬觀察報》為梵蒂岡報紙。

15 原書註：Adriano Roccucci, "L'immobilità dinamica che permise di resistere," *L'Osservatore Romano*, August 22, 2008。

境中加入電子音，或者倒過來也行。

有了電子音樂設備，作曲家們手中的調色盤上，色彩實實在在增加了，可使用的音色更豐富了，我覺得這是一個值得開拓的大好機會。我自己在很多情況下探索過電子音樂的使用方法，比如和管弦樂團搭檔的時候，還有寫電影音樂的時候，《紅帳篷》、山繆・富勒（Samuel Fuller）導演的《夜晚的賊》（*Les voleurs de la nuit*，1984）、《摩西》中的一首〈上帝之聲〉（Nella voce di Dio），還有電視劇《撒哈拉之謎》，更晚期的幾首作品也是，我覺得電子音樂的加入豐富了這些作品的聲音複雜度。

至於你問我的那首作品《孕育》，那次我使用了另一款電子合成器，是在 Synket 之後出的，但是確切名字我記不清楚了。這一次合成器創造了一個持續音，其他音慢慢地和這個音聯繫在一起。塞吉歐・米切利有一次分析我的這首作品，他仿照《聖經》說道：「太初有持續音。」其實他說得一點都沒錯……

03 音樂創世主義或者音樂進化主義

▋《孕育》

德羅薩：《孕育》最初的構思是？

莫利克奈：我的孩子們有一個朋友名叫伊曼內雷・喬凡尼尼（Emanuele Giovannini），是一位青年詩人，他寫了一首歌詞，講的是一個男人回到了女人的子宮裡，那個女人既是他的母親也是他的情人，而他，又一次成了她的兒子。我認為寫得很棒，儘管作者本人還處在一個相對青澀的年紀。這個時候，構思來了：我想為母子之間的共生關係寫一曲。

用少量的音組成一個「集群」，它可以發展成某種生命形式的遺傳核心，一個發育之中的音樂有機體。我在樂譜第一頁上加了一句按語：「獻給狂熱而不自知的女人兼母親。」雖然最初的構思很簡單，但是後續的加工還是帶來了一些複雜性。在工作過程中，想法發生改變很正常，類似的例子數不勝數。

我從弦樂團和女聲開始創作，女聲的雙重象徵我也考慮到了。樂曲的基礎是三個音，來自我很喜歡的弗雷斯可巴第音列，La、降Si、降Do（會這樣表示，是因為我更喜歡以同音異名的方式來詮釋這些音符），三個音固守在唯一一個音域之內。這是樂曲的核心，代表了母親的聲音，以此為中心，其他樂器逐漸發展，最終孕育出生命。

德羅薩：就像DNA片段？

莫利克奈：是的，其實當時我想到了精液（這種程度的坦白前所未有），但我更願意想像母體子宮中的小生命能夠聽到這些音符，而這些音符能夠幫助胎兒創造一個自己的身分。

在此基礎上，我增加了兩組樂器，功能各不相同：大鍵琴和鋼琴一組，根據一段指定素材——還是那三個音——即興演奏；而鑼（tam-tam）和電子樂器匯成一道音層。[16] 音層和音點混雜一處，效果類似持續音，音高

16 原書註：電子合成器帶來的音是還原Do。一個基本序列以外的音。

與人聲相同。人聲以毫無規則的方式介入，並堅守在同一片音域中。

這個時候，弦樂也加入進來，既支持人聲，又支持活躍且平穩的持續音，呈現出多重色彩：撥奏琴弦，敲擊琴弦（col legno），刮擦琴弦（sfregate），透過琴弦的多種用法形成漸進的組織結構。

最初只有三個音，互相間隔半音，而此時，人聲帶來另外兩個音（升Fa和Fa）。小生命一邊自己成長，一邊也要依賴母體。我加入一把低音提琴和一把中提琴，它們迸發了尖銳激烈的叫喊，並始終基於同樣的音列。沒過多久，弦樂團本就複雜的樂句越發複雜、激烈，直至高潮，又歸於沉寂。然後是一個中斷，弦樂聲部開始進行一些表述，直到樂曲快要進入尾聲，又再次出現新的音，還原Mi（這個音徹底完結了利用對位法從弗雷斯可巴第音列中得到的三個音）。

此時我突然從標題想到一個新的意義。「孕育／gestazione」可以理解成妊娠期，也可以拆成兩個單詞：「gesto」（行為、手勢）和「azione」（行動），活動、行為及其反應。於是我想，可以將兩者結合起來，創造一種手勢舞：把手勢動作和舞蹈融合在一起。在整個創作過程中，我一直對一些象徵意義有所懷疑，搖擺不定。他的各種身分之間是什麼關係，這一點不曾明確，也不會明確。

德羅薩：是母親的聲音成就了樂曲的身分還是倒過來？人是一張白紙還是命運已定？先有雞還是先有蛋？是女聲孕育了胎兒還是胎兒塑造了理想的母親兼情人？創世主義還是進化主義？

莫利克奈：也許我比較感興趣的，是母胎中的嬰兒感應到母親這個猜想，不過我們不能說得太確切，畢竟到現在為止，這個問題一直不曾明確。那個胎兒兼男人也是，也許他在理想化母親的存在，只不過母親正在唱一首只有幾個音的類似搖籃曲的歌……誰知道呢……

但是回到標題以及「gesto」和「azione」的拆解，當我們追求更進一步的含糊不清時（部分產自於我，部分產自其他人），第一位編舞家朱賽佩・卡博內（Giuseppe Carbone）用三人舞（pas de trois）編排了一齣孕婦之舞，與我的構思沒有半點關係。舞蹈在威尼斯表演，我也去了，我對他

說，我覺得他曲解了一部分含義。他跟我保證，說會重新思考一下編舞，但其實他再也沒有行動。之後這段舞蹈又由兩位傑出的編舞家先後重新編排：來自法國波爾多的約瑟夫・拉齊尼（Joseph Lazzini），還有拿坡里的維吉利奧・謝尼（Virgilio Sieni），他們完全理解了最初的構思。

德 羅 薩：剛剛你說「這種程度的坦白前所未有」，其實我也震驚了。談論自己的音樂，談論音樂和創作過程中最隱祕的內涵，你會覺得尷尬嗎？

莫利克奈：某種程度上會的，因為當我發現自己如此公開坦白地宣講這些個人的、隱私的內容，我感覺相當分裂。有點興奮，又有點恐怖。感覺像當眾裸奔。有的人可能眼睛都不會眨一下，但我還是有所保留。

德 羅 薩：你更喜歡含糊一點？

莫利克奈：有時候這樣也許更自在些。

德 羅 薩：你有沒有對科學感興趣過？比如生物進化方面的研究所取得的進展？

莫利克奈：不太有。但是我記得我曾經想過學醫。也許有什麼東西一直在那裡，潛藏著。

德 羅 薩：明白了。還有在布萊恩・狄帕瑪的《火星任務》中，有一幕是外星人向太空人展示DNA鏈，你選擇了合成器，反覆彈奏一段極少音組成的音列，不停反覆。我覺得那是整部電影最妙的地方。

莫利克奈：從演奏的角度來說，《孕育》和《火星任務》的那首曲子不大相同，因為前者的音列像一條悠哉的大蛇，前前後後出現了五次，至於你剛剛講到的狄帕瑪電影，為了音畫同步，我寫了演奏速度極快的片段。但是構思是相似的：兩首曲子的基本音列都在模仿遺傳鏈、DNA。

▌信念：生命和宇宙的起源

德 羅 薩：剛剛說的這些都是生命的起源，是關於一個假想的人，關於他的身分。那麼如果是宇宙的起源，你會怎麼寫呢？

莫利克奈：我寫過。其實一樣，我覺得最初是一段渾渾噩噩、沒有限期的寂靜：既

有聲又無聲，一切始於斯，一切歸於斯。漫長的停頓，稀疏的音符……或者一段漫長的持續音，積極、平靜、充滿活力。1960年代中期，有人叫我為休斯頓（John Huston）的電影《聖經：創世紀》（*The Bible: In the Beginning*）寫一首講述創世的曲子，我按照自己的想法以《創世紀》為基礎：先有光，然後是水，然後有太陽，接著是鳥兒和其他陸生動物，最後，人類。

光以低音部的形式呈現，低音提琴撥奏出低沉莊重的 Do，一切由此開始。在極輕的演奏中，人聲一個接一個地出場，分別維持不同的音，緩慢地漸強。合唱分成五十多個聲部，每一個聲音都有自己的處理方法，但是整體不容許出現空隙。「這是一個集合體。」我告訴自己。

第一個音，我規定是 Do，以此為基礎，另一個音出現、漸強，升 Fa，也就是水，極慢的漸強，水滲透進來，開始溶解一切。音樂素材越來越液態化，越來越活躍，生命麇集，直到一個猛烈的漸強，太陽爆發。

德 羅 薩：升 Fa 的漸強聽起來比實際上要長得多：其實總共是一分半鐘。

莫利克奈：確實是這樣，我的想法是：我沒有時間的限制，不需要對應畫面，我的創作先於畫面。

接下來出現了動物，我選擇了六到八件小型樂器在較高的音域演奏（比如長笛或短笛）。最後是結尾，創造人類，持續兩分鐘：整個合唱團柔音輕唱，令人印象深刻。那場錄製的指揮是法蘭柯·費拉拉，他還是那麼出神入化，一如既往！（停頓了片刻）你知道，我一直很喜歡音樂學家馬里烏斯·施奈德（Marius Schneider）的一句話，他說，我們都起源於聲音。有時候我會想，百年之後，終有一天，我們會化作聲音歸來。

德 羅 薩：你信教嗎？

莫利克奈：我接受天主教教育。在我很小的時候有一段時期，特別是戰爭期間，我會每晚念誦《玫瑰經》（*Rosary*），跟我媽媽一起……現在，我覺得自己是一個教徒，但是沒有嚴格遵守教規。而且，坦白說，「信教」的定義也需要進一步明確。

我相信存在一些感官察覺不到的東西，但是對於身後之事，對於冥界這

套說法，我又有很多懷疑。一想到這個可能的歸宿，我所有的篤信都蒙上了一層薄霧。我們會榮升真福（Beatitudine）嗎？或者「pulvis es et in pulverem reverteris」[17]？我們會聽著宗教歌曲一個世紀又一個世紀嗎？還有人說，肉體會復活。

我沒有答案，只有疑惑：尤其是最後這個歸宿，我思考得太久了，一度迷失在自己的思緒之中。有一次，在一場研討會上，我問一位從事神學研究的學者：「肉體復活的時候，那些已經把器官捐掉的人會怎麼樣？」也許這個問題聽起來有一點挑釁意味，但其實我完全沒有那個意思。他回答我說，這只是一種象徵的說法。

另外，有時候，我會陷入心靈深處進行一些思考，自己和自己交流，通常是大清早健身鍛鍊的時候，這些思考會自己冒出來。但是現在，我能做的鍛鍊越來越少，有些想法卻會突然湧上心頭……是的，也許這個過程可以叫作禱告。

好了，我想我已經回答了。

17 拉丁文，即「你本是塵土，仍要歸於塵土」。

04 神祕主義作品

德 羅 薩：你覺得聖樂（musica sacra）的說法在今天還適用嗎？

莫利克奈：現在我可能更願意說神祕主義音樂（musica mistica），我覺得「聖」
（sacra）這個詞跟特定的傳統關係太過密切了。

德 羅 薩：不管是哪種說法，身為作曲家，你從未放棄這種類型的音樂。

莫利克奈：我全身心投入，真的。除了《方濟各教宗彌撒》（*Missa Papae Francisci*），
我還寫過兩首清唱劇：《飽滿靈魂的空虛，為管弦樂團和合唱團而作》
（*Vuoto d'anima piena per orchestra e coro*，2008）[18] 和《耶路撒冷，為男中
音和管弦樂團而作》（*Jerusalem per baritono e orchestra*，2010）[19]。但凡創
作這類樂曲，感覺到的「宗教需求」越真切，我就越有動力，因為好的
歌詞能夠激勵我。

比如《耶路撒冷》，歌詞分幾段討論了和平這一主題，分別節選自《舊約
聖經》（*Old Testament*）、《福音書》（*Gospel*）和《可蘭經》（*Quran*），三大
一神論宗教的三本經典，這是委託人明確要求的。於是我謹遵傳統，特
意設計了一個男中音聲部，樂曲剛開始，男中音和管弦樂團融為一體。
接下來的部分展示了從古希臘聖歌到葛雷果聖歌的發展史，男中音和管
弦樂團拉開距離，像一團聲音的雲霧；管弦樂團的演奏加上合唱團的歌
聲，經過處理聽起來像是從磁帶裡放出來的，同時聲音愈加分散。來自
死後世界的眾多聲音淹沒了個體的聲音（男中音），希望能讓聽眾感覺
到並且銘記，這些聲音是和平使者，來自神祕彼岸，遍布所有土地。

德 羅 薩：一開始都是單獨的聲音，聚在一起卻一起消逝，聲音溺死在合唱裡，融
化在合唱裡。

那麼《飽滿靈魂的空虛》呢？是什麼主題？

18 原書註：為紀念薩爾西納大教堂（basilica cattedrale di Sarsina）建成一千週年而作。法蘭切斯科・德
梅利斯作詞。

19 原書註：由羅韋雷托（Rovereto）陣亡將士之鐘福利基金會（Fondazione Opera Campana dei Caduti）
委託創作。

莫利克奈：歌詞是法蘭切斯科‧德梅利斯（Francesco De Melis）教授的傑出之作，靈感主要來自聖女大德蘭（Teresa de Ávila）和聖十字若望（Juan de la Cruz）[20]的詩句，還有印度教和伊斯蘭教的一些宗教作品。歌詞的豐富內涵和強烈矛盾吸引了我，遇到這樣的作品我肯定毫不猶豫積極投入創作。結尾一段給我的印象尤為深刻：

Sono balena immensa

L'oceano batte in petto

La mole dell'essenza

Sfonda l'azzurro tetto

Del mare e vola in alto

Da dove tocco il fondo

Con gigantesco salto

Sprofondo nel profondo

Lassù di là dal cielo

Si vede tutto il mondo

Adesso guardo l'uomo

Che è piccolo nell'io

Il mio silenzio è un tuono

E tuona come Dio

（我是巨大的鯨／胸中激盪著海／我的身軀之大／衝破深藍的頂／破海高飛／我觸到盡頭／縱身一躍／我墜入深淵／天之上那一處／可觀世間萬物／現在我看著人類／人類看起來真小／我的沉默是雷／雷鳴如神）

在這幾句詩裡我嗅到了一絲超驗感，深受震撼。

德 羅 薩：關於這首曲子，有兩個地方我想跟你討論一下：一個是開頭，大鼓規律

20 聖女大德蘭與聖十字若望均為同時代西班牙最偉大的神祕家、靈修大師，對教會靈修教導做出卓越的貢獻。

的鼓點支撐著合唱，還有快要結尾的時候，和聲對位漸漸緊繃起來，人聲一段半音下行進行，像是被大鼓一下一下踢著，總是被無情地打斷。大鼓則一直節奏分明，鼓聲不斷，像是一種責任，一種規則，邁開步子，粉碎一切，超越一切，一路「向前」。

雖然我的解釋可能會太過武斷，但我還是覺得，整首曲子表達的是痛苦。一個人，面前擺著許多問題，關於自己身分的問題。他的痛苦超越了肉體以及心靈的力量。就好像遠超我們智力範圍的難題粗暴地把我們撕個粉碎（暫且假設這種情形可能發生）。那麼這種撕裂一般的痛苦從何而來？倫理道德上的壓力迫使我們不斷前進，頑強堅持，犧牲一切，但是首先犧牲的，是我們自己。

這具軀體如今身處一個無法感知的時空。個人意志再也沒有意義了。整個過程之中，矛盾是核心，是前進的支點，而前進，是發揮作用的各種動力的意義。也許生命前進的動力正是來自矛盾，來自疑問？

堅持，如此痛苦而苛責，卻也如此強烈而有力，因為在某些時刻，還是能聽到意外悅耳的段落，然而這些片段一旦結束，立刻淪為純粹的幻影。總之，如果這是一種「超越」，過程之中少不了痛苦。也許這是我太過個人、太情緒化的解讀。

莫利克奈：我為這首曲子加的副標題正是「神祕的或世俗的清唱劇」（Cantata mistica o laica）。我寫過五首清唱劇，這一首，還有《來自寂靜的聲音》，是我最喜歡的兩首。其實兩者差別很大，有時候我甚至會想，如此截然不同的兩首曲子真的都出自我這一雙手嗎（當然，仔細研究的話，相通之處還是有的）。

《飽滿靈魂的空虛》標題本身已經是明顯的矛盾，一對反義詞，卻道盡了人的全部經歷無非是在絕望和愉悅之間，可憎和美麗之間，低微和高貴之間，不斷搖擺。這一切使得追求有了意義，事實上，也讓苦難有了意義。如何解讀這首作品，遇見上帝？自我認識？身分認同？一個啟示？墜入迷失的冥府地獄？每個人都會看見自己想要看見的東西。但是「苦難」，這個滿是疑問和衝突的概念，我覺得才是中心。苦難之中有追求的動力。

對我來說，追求的路上也有痛苦煎熬的時刻，從某些方面來說可謂一條慘烈的路，因為當你感覺無所不知，其實你還一無所知，你得從頭再來。你知道史特拉汶斯基的《聖歌》（*Canticum Sacrum*）嗎？他為威尼斯城以及聖馬可大教堂而作的⋯⋯

德 羅 薩：當然。那個時期，史特拉汶斯基已經離開法國（也離開了法國的香水商[21]，按照亨德密特〔Paul Hindemith〕的說法），整首作品聽來極端刺耳、生硬、不協和。

莫利克奈：刺耳的不協和，我也注意到了。

德 羅 薩：需要承受苦難才能獲得的自由⋯⋯

莫利克奈：是的。非凡的一曲。《飽滿靈魂的空虛》也是如此，我鐵了心要用模組化來創作，或說用我所詮釋的模組化來創作，就是我先前講的那樣。我想用一個音階來保持整首創作的動態性。

　　　　　但是，回到史特拉汶斯基，我知道他是虔誠的東正教教徒，至少他本人是這麼說的。

德 羅 薩：你是否認為要寫好聖樂必須信教？

莫利克奈：我不這麼認為。信教和有靈性是有區別的。至少在我看來，靈性與單一信仰無關，這是一件私密的、個人的事，有的人有，有的人沒有，但都與宗教無關。但是我認為，要寫好聖樂，信仰或者靈性都不是必要的。換句話說，我相信即使不信教我也能寫出同樣的音樂；或者，我也可以稍微抵觸我剛剛的說法，我會說，要讓音樂「神聖」起來，光靠標題是不夠的。

德 羅 薩：你對這類作品的興趣從何而來？

莫利克奈：我覺得任何對西方音樂感興趣的人，不論過去還是現在，都會把聖樂置於中心。第二次梵蒂岡大公會議（Concilio Vaticano II）上，羅馬教廷拋棄了傳承千年的音樂傳統，允許品味可疑的現代歌曲登上教會儀式，有

21 此處暗指嘉柏麗・香奈兒（Gabrielle Chanel）。

很長一段時間我都對這項決議相當失望。問題在於，如今人們聽的歌曲很多都糟糕透頂，歷史上流傳下來的音樂則具有極高的價值。最重要的是，後者都有一個來由。甚至不止一個。

德 羅 薩：所以你在學生時代就已經感受到了聖樂的魅力？

莫利克奈：是的。學習葛雷果聖歌的時候我就深深愛上它。葛雷果聖歌帶來了對位的發展，帶來了一定時期的作曲發展。

如果不是以此──定旋律（canto fermo）、高音聲部（discanto）、平行調（diafonia）、假低音（falso bordone）等等──為基礎，我們永遠不會擁有複音音樂、對位以及和聲。我滿腔熱情地學習聖歌，我相信聖歌在我們的歷史中，在我個人的創作史中，都處於極其重要的核心地位。也許我對聖歌，進而對聖樂的興趣，就是由此開始。

我甚至記得，我為達米亞尼的電影《魔鬼是女人》寫的其中一首曲子，在短短幾分鐘之內回顧了聖歌的歷史：高音聲部、平行調、假低音、葛雷果聖歌、中世紀歌曲（這些詞莫利克奈念得如夢似幻），還有曾被教會判定為「有罪」的音樂……這個構思來得很意外，要感謝我和某個地方發生的實質性接觸……

德 羅 薩：怎麼說？

莫利克奈：你知道，有時候迫於需要，我必須到拍攝現場去。當時，現場的布景是一座修道院，由布景師翁貝托・圖可（Umberto Turco）一手設計，在這座建築中，概括性地重現了那段歷史時期眾多建築的特色。我對自己說：「很好，那麼我的音樂也這樣做。」

德 羅 薩：那麼在葛雷果聖歌之後呢，吸引你的又是什麼？

莫利克奈：在歐洲，音樂技巧的演化發展讓人驚嘆，幾個世紀以來，作曲家們創造出了各種各樣的技巧和手法，要麼是為了迴避教會設置的規矩，要麼是不想依從宮廷、劇院或華宅的演出慣例。他們能夠做到高度概括提煉。當然，我說的是某些特定的音樂，因為曾經流行過的音樂很大一部分都消失在歷史中了。

▌《方濟各教宗彌撒》

德 羅 薩： 我常常會想，歷史的任何軌跡，包括音樂軌跡，都以這樣或那樣的方式和某個強大的力量聯繫在一起，這股力量讓發展和保存變成可能。比如之前你提到的葛雷果聖歌，直到今天還被認為是西方音樂的元年。其中起到決定性作用的是查理曼大帝（Charlemagne），出於政治考量，他和羅馬教廷一起選擇用葛雷果聖歌來統一以及確立神聖羅馬帝國的身分。這也證明了音樂和社會之間遠不止一條紐帶。

莫利克奈： 人們總是脫離環境做出一些抽象空泛的音樂，而幾個世紀以來傳到我們耳朵裡的音樂都有非常明確的使用環境：慶典、舞會、戲劇、宗教儀式……說到環境，前面我們講過制約和強加的規則，我們稱之為「限制」——限制一直都在並將一直存在，我想到了文藝復興時期的偉大作曲家喬瓦尼·達·帕雷斯提納（Giovanni da Palestrina）。

帕雷斯提納代表了音樂的奇蹟，因為即使有特倫多大公會議（Concilio di Trento）制定的嚴格限制，他還是成功地譜出了合唱曲[22]，前所未有，不落窠臼，這份樂譜就算放到現在也足以驚豔世人。他生活的年代是極其混亂的年代，許多事件接連發生。音樂上也是一片混亂。當時音樂有教會和世俗之分，在這種情況下，特倫多大公會議試圖重建秩序，強行定下多條規矩，對教會音樂的曲式和語法都設立了極其嚴苛的限制：只有一位帕雷斯提納能夠在限制之中找到一絲可能，從而創造出絕對的經典之作。

為了遵守大公會議的決議，他創造出新穎的對位，囊括所有限制同時一併解決，成就了一首讓人難以置信的作品。他把一系列妥協轉化成了令人驚嘆的傑作。

帕雷斯提納這樣的作曲家真的是我的榜樣。特倫多大公會議的規定和限制，目的就在於淨化作曲者的音樂想像力，在他們看來想像力絕對是魔鬼，跟神的訊息相比，想像力只會讓人思想渙散，帕雷斯提納如何做到一邊遵守這樣的規定，一邊完成如此複雜的作品？

22 指《教宗瑪策祿彌撒》（*Missa Papae Marcelli*），帕雷斯提納最負盛名的作品之一。

總之作曲家們還是設法找到了表達自己的方法,太厲害了,一想起來就讓我心潮澎湃。不可思議!

好幾位作曲家,比如若斯坎(Josquin)、杜飛(Dufay)、帕雷斯提納、弗雷斯可巴第、蒙台威爾第、巴哈,都增長了我探索發現的欲望,雖然原因各不相同。如今,以他們的作曲方法作為模仿範本我已經不感興趣了,但是我相信他們都讓我的語言發生過重要的轉變,尤其他們自身的語言轉變在我看來是一個求勝的姿態:對歷史,對他們所處的時代都產生了不可或缺的作用。

從整體來看,《方濟各教宗彌撒》的總譜在人聲進行以及銜接部分可能會讓人聯想到帕雷斯提納的對位法,但是如果拿放大鏡看,又能感覺到這一曲在語法上追求的東西,正是被特倫多大公會議禁止的那些不協和因素。當然這既不是挑釁,也不是「違抗」,只是因為我想要用自由的對位來表達自己,我不想完全陷於教會傳統。

我違反了平行五度的禁令,雖然在雙重合唱曲中這樣做似乎沒有那麼嚴重……但是不管怎麼說,我想要表達的是:我完全不在乎。

就像我說過的,這麼多年來在這一方面我已經超越了縱向的概念,也就是說我再也不關注縱向上可能產生的衝突碰撞,這已經不是最原始的帕雷斯提納對位法了,而他還要考慮如何對不協和因素進行特殊處理。

如果我用多里安音階起頭,《方濟各教宗彌撒》就是這樣,那麼整首曲子我都會用這個音階進行,不再調換。所以由這個音階產生的對位之中,在雙重合唱的四個或者八個聲部之間,有時候會發生一些不協和的相遇。

德羅薩:我們再一次來到了模組化的通道……

莫利克奈:模組化捆住了我們的雙手,和古典音樂以及宗教音樂綁在了一起。對我來說,參考帕雷斯提納沒有問題,因為他跟羅馬教廷之間有歷史淵源,而且長久以來我對他的音樂一直非常喜愛。但是,我再強調一遍,要參考;不要模仿。

《方濟各教宗彌撒》還用到雙重合唱,一種對宗教象徵而言非常理想的合唱方式,這對空間感的獲得也很重要:歷史上的雙重合唱曲本就和教

堂有關，利用簡單的聲學原理，讓兩個唱詩班一左一右排布在寬闊的教堂大殿兩側，在空間上分隔開，從而得到最早的「立體聲」效果。

之前還提到過，除了帕雷斯提納，我的腦海裡也會自動浮現出威尼斯樂派、阿德里安·維拉爾特、加布里耶利叔侄。他們認為內在聲部——女高音和女低音、男高音和男低音——可以分成兩個部分，合唱團在兩個部分中都要有非常堅定的表達。所以要麼是兩個合唱團一唱一和，要麼是交織在一起互相影響，最好是後者，因為我沒有用過對唱的作曲方法（trattamento antifonale）[23]。

德 羅 薩：我知道在《方濟各教宗彌撒》之前你從來沒有寫過彌撒曲。能講講這首曲子是如何誕生的嗎？

莫利克奈：你說得沒錯，這是第一次，雖然我的妻子瑪麗亞早就想要我寫一首彌撒。2012年12月，我碰到了神父丹尼爾·利巴諾里（Daniele Libanori），他是一位耶穌會士，清晨我去買報紙的路上我倆經常偶遇。他先是告訴我2014年適逢他所屬的修會，也就是耶穌會，復會兩百週年，接著他直接表示希望我為此創作一首彌撒曲。他明確點出他們沒有錢給我。這個行為我很欣賞，因為他直接告訴我了，而不是等著我問，我臉皮太薄了問不出口的。

我想這一定會是一次意義非凡的、高品質的演出，典型的能讓我激動的那種類型。但是，就像我之前跟你說過的，我也馬上明確了一點：「只有當我寫完時，才會知道自己什麼時候寫完。」

事實上這份委託工作量巨大，我花了整整六個月才完成。[24]我要操心的不光是音樂創作，還有歌詞：我原本決定一半用拉丁語一半用義大利語，但是修會的首席神父告訴我，因為計畫在教堂內演奏，曲子只能用拉丁語，我覺得非常合理。於是我又一次找到法蘭切斯科·德梅利斯，請他為我改寫歌詞。

23 原書註：莫利克奈所用的表達「trattamento antifonale」可以有多種解釋，此處比較可能是指兩支合唱團以互相應答的方式輪唱讚美詩。

24 原書註：《方濟各教宗彌撒，耶穌會復會兩百週年》於2013年6月4日完成創作。兩年之後，2015年6月10日才迎來第一次演出。

這一曲是為雙合唱團和管弦樂團而作，時長近半個小時，還包括一個終曲，而一般教會慶典音樂不會考慮終曲。

德羅薩：我覺得對帕雷斯提納的參考還有雙重合唱，在《教會》的總譜裡好像也能看到。這首彌撒曲和大名鼎鼎的電影《教會》的配樂在理念和技巧上有什麼相通之處嗎？

莫利克奈：有，除了共同的參考音樂之外，還有許多相通處。就比如剛剛我們講到的終曲，我寫這一段，既是為了在慶典結束後，讓音樂陪伴信徒回家，也是因為想到了《教會》裡的那一首〈宛如置身天堂〉（On Earth as It Is in Heaven）。那部電影裡也出現了好幾位耶穌會修士。人的生命中，這麼遙遠的事情還能串聯在一起，挺神奇的。

我從2012年12月底到次年1月初左右開始寫彌撒曲，3月分的時候，選出了新的教宗。樞機主教貝爾格里奧（Bergoglio）接替本篤十六世（Benedetto XVI）成為歷史上首位耶穌會教宗。首先他選擇的稱號，方濟各（Francesco），已經讓我感嘆不已，還有他舉止謙虛，對一切不必要說不：從純金十字架到豪華驕車，通通拒絕。只要漫步梵蒂岡博物館就會明白，說到底，教會永遠不會缺少美。

我想羅馬教廷會迎來許多變化：教宗方濟各提出了「回歸信仰的本質」，先前的本篤十六世也有著同樣的謙遜，而他所無力補救的裂痕和傷口，終將在此得到癒合。

1773年7月21日，教宗克萊孟十四世（Papa Clemente XIV）發布通論《我們的上帝和救主》（Dominus ac Redemptor），宣布廢除耶穌會，如今第一位耶穌會教宗慶祝當年被解散的修會復會兩百週年，作為觀眾旁觀這些循環交替，我還是很有感觸。電影《教會》講述的故事也可以從那起年代久遠的事件中找到頭緒。現在我發現，那個修會所遭遇的挫折和復興，我都為之創作過，而我本身沒有做出任何促進這一巧合的舉動。

還有更進一步的聯繫，《教會》中有一個人物，一位傳教士，我為他寫了主題，他不願放棄瓜拉尼族人，反而不帶武器，降臨在他們身邊，一直守護著這個受到西班牙、葡萄牙以及羅馬教廷勢力威脅的民族。

2013年夏天，任務完成，耶穌會首席神父提議讓我把這一曲彌撒獻給新任教宗，我沒有異議。於是得名，《方濟各教宗彌撒》。

德 羅 薩：你見過教宗嗎？

莫利克奈：見過，在梵蒂岡。我們對視了很長的時間，都沒有說話。我感覺教宗可能在等我跟他講述我的作品，於是我向他展示了總譜的第一頁：一條安排給法國號、小號和合唱團的旋律線組成了十字架的橫臂，而管絃樂團的其他樂器則組成了垂直線。音符為墨，畫出了一副十字架，這是基督教的象徵。

我在《十字架之路》（*Una via crucis*）裡也做過類似的事。會面結束之前，我把總譜贈給了教宗。

德 羅 薩：技巧層面，《教會》和《方濟各教宗彌撒》的樂譜有哪些共通的地方？

莫利克奈：相似之處僅限於最後一段，彌撒曲的終曲部分。我運用了相似的結構及和聲（都是 D 大調，和參考的樂曲一樣）。合唱部分完全一樣，不過歌詞不同。管弦樂團部分，穿插演奏帕雷斯提納的內容，但弦樂的進行方式不一樣。

05 理想中的結合：雜糅與希望

▌《教會》

莫利克奈：〈宛如置身天堂〉這一曲的收入比電影還多。這是製片人費南多‧吉亞（Fernando Ghia）告訴我的，他很苦惱。當然，他也為我感到開心，我們是很好的朋友，但他還是對電影很失望。另一首配樂〈加百列的雙簧管〉（Gabriel's Oboe）則被多次改編，出現了各種版本。我還聽過長笛版的……我知道在歐洲有些地方，比如波蘭，這首曲子經常被用於教堂婚禮。總之，就差一個手風琴四重奏版了……

德 羅 薩：我很確定這個版本也是有的。你會把《教會》的配樂算作自己的絕對音樂作品嗎？

莫利克奈：這很難說：它們是調性的，為電影而寫，但是對於很多人來說，這些曲子又成了其他類型的音樂。事後看來，正因為這些音樂得到了廣泛認可，再加上1986年那座擦身而過的奧斯卡獎（很多人都認為頒獎不公），《教會》的配樂可以說在一定程度上代表了我作品的內在矛盾性。

德 羅 薩：本來我們在挖掘你的絕對音樂作品，我在這個時候問到《教會》可能有點像挑釁，其實我是想要挑戰一下，在兩者之間搭起一條直通的線路，類似電線短路，不過短路也有其意義，不管從音樂層面來說，還是對於這本自傳來說。實際上，《教會》的配樂，還有那些西部片配樂，毫無疑問已經脫離了最初為之誕生的電影。我自己就是先接觸到音樂，之後才接觸到電影。

除了最初的電影，後續幾年間，配樂被使用在越來越多的場景之中，說到這裡肯定不能忘了塞吉歐‧米切利：[25] 從能量飲料廣告到法國大革命兩百週年慶典，都有這幾首曲子的身影。說到這場慶典，1989年7月16日的義大利《共和報》（*La Repubblica*）上，圭多‧韋加尼（Guido

25 原書註：Sergio Miceli, *Morricone, la musica, il cinema*, Modena, Mucchi, 1994。

Vergani）這樣寫道：喇叭裡傳來了「巴哈、史特拉汶斯基，還有，天知道是出於什麼標準，也許是什麼好萊塢情結，居然還有電影《E.T. 外星人》（*E.T. the Extra-Terrestrial*）和《教會》的電影配樂」。[26]慶典在義大利人的電視螢幕上播出時，還加上了「8‰給天主教」[27]的廣告，這段廣告沿用至今，如今「8‰稅」已經成為一個相當廣泛而普遍的共識。

顏尼歐，你覺得這些音樂為什麼會成功呢？真的是「好萊塢情結」嗎？

莫利克奈：我一直覺得也許是因為這些樂曲中滿載著禁慾主義和靈性修行，匯集了道德意義和象徵意義。在我的電影配樂音樂會上，〈加百列的雙簧管〉和〈宛如置身天堂〉——這個名字是費南多‧吉亞取的，我本來取的名字是〈榮耀安魂曲〉（Requiem glorioso）——是毋庸置疑的必演曲目。我已經驗證過了，如果不把這兩首放進曲目表，外面就要開始抗議了，大家都會覺得不滿足……

德　羅　薩：《教會》這部電影是怎麼找到你的，你又為何接受呢？

莫利克奈：1985年，兩位製片人中的一位，費南多‧吉亞，從倫敦向我發來邀約，另一位製片人是大衛‧普特南，他一開始想好要找倫納德‧伯恩斯坦作曲，伯恩斯坦在我眼裡，是聲名赫赫的指揮家，才華出眾的教育家，首屈一指的作曲家。事情過去幾年之後我才得知。如果當時他們告訴我有這個打算，我肯定不會參與了。不過他們好像根本沒有聯繫上伯恩斯坦，儘管他們花了很大力氣。就是這個時候，吉亞提出了我的名字。

我還需要聲明一點，那一年我並沒有參與任何電影音樂的製作，因為我已經確定並且公開宣稱自己準備放棄應用音樂，投身絕對音樂創作。我的經濟狀況已經穩定，允許我做這樣的選擇，那個時候我想的是，最終，我還是要投身於其他事業，投身於我的絕對音樂，我不用遷就任何人的要求，除了我自己。

然而，我收到了來自命運的嘲諷，對我有諸多限制的《教會》把我重新

26 原書註：Guido Vergani, "Pirotecnico finale firmato Chirac," *La Repubblica*, 1989年7月16日。

27 義大利納稅人必須繳納全部納稅額的8‰用於「慈善或宗教」活動。他們可以選擇將這筆稅款交給國家，讓國家用於慈善或文化項目，或者他們可以委託國家把相應的數目交給某個與國家簽過協議的指定宗教團體。

帶回了電影的軌道，這一次可以說是前所未有：《教會》的原聲帶取得了世界級的成功，一項奧斯卡提名，還有電影之外的廣泛傳播。

當時我到倫敦去參加審片。初剪的版本還是無聲版，我看得既感動又困惑。我說，我覺得這樣就很好，就算我現在靈感豐富，但是我的介入會破壞這部電影。這是我一開始拒絕的原因。

德 羅 薩：我想問一下，是不是因為感動和困惑都是來自電影本身的訊息，或者你擔心音樂會被定義成太過明顯、刻意的角色——我發現電影中很多線索都用音樂來說明而不是對話，又或者你感到自己想要離開電影的選擇受到了威脅？當你真的接了這個計畫，寫了音樂，甚至還走到如此地步，簡直可以說是奇蹟……

莫利克奈：我覺得這就是奇蹟。應該說我當時的心情是你提到的所有因素的總和。電影是技術制約和道德制約的綜合體現，如今，為電影工作的作曲家有時不得不以個人身分獨自面對這些限制。

不管怎麼說，第一次看片的時候我很感動，看到最後的屠殺場面，我哭了半個小時。結尾處有一名倖免於難的小女孩在河裡找到一只燭台和一把小提琴，她毫不猶豫地拿起小提琴，轉身離開……這組畫面讓我久久不能平靜。

「不行，不行，我只會毀了它。」我翻來覆去念叨這句話。但是費南多・吉亞根本沒有給我離開的機會，他一再堅持，大衛・普特南也加入勸說的行列，然後是約菲，最後我還是同意了。為了更加詳盡地了解故事的歷史背景，我買了一本書，書中收錄了十八世紀早期的耶穌會士安東尼奧・塞普（Antonio Sepp）的幾篇作品。書名叫《巴拉圭的神聖實驗》(*Il sacro esperimento del Paraguay*)。那一刻，我的挑戰開始了。

羅蘭・約菲的這部電影，故事背景設定在1750年，南美洲中部（阿根廷、巴拉圭和巴西邊境），幾名耶穌會士來到此地，向當地土著居民傳教，也帶來了當時歐洲的音樂文明。這一文明的主要成果，尤其在聖樂方面的成果，正是以特倫多大公會議決議為基礎，也就是帕雷斯提納以及其他牧歌作曲家需要面對的那項決議。這是第一個限制。

第二個限制來自加百列神父，傑瑞米・艾朗（Jeremy Irons）飾演的主角，他有好幾個吹奏雙簧管的鏡頭，在電影中，歐洲文化和當地土著文化因為這件樂器才得以建立起最初的交流，這不光是加百列神父的個人表達，也成了他道德觀念的象徵。我之前說過，電影已經拍好了，所以雙簧管一定要出現在總譜中，同時還要再現1750年代的歐洲樂器，那個年代正處於巴洛克時期的尾聲（除了聖樂，耶穌會士還帶來了「當代」音樂，非宗教的、當時的流行音樂）。其實電影的開頭就有加百列神父教瓜拉尼族小朋友們拉小提琴的場景。

最後，第三個限制，必須加入民族音樂，當地音樂，瓜拉尼人的音樂，然而關於他們的音樂我毫無頭緒。於是我寫了一段聽起來很符合這一設定的主題——跟一段拉丁語歌詞結合在一起，歌詞展現了南美印第安人的反抗（《我們的生命》〔*Vita nostra*〕）——我還搭配了另一個可以用來疊加的版本，同樣的素材，只不過多了一個Mi。

Vita vita nostra tellus nostra vita nostra sic clamant.

Vita vita nostra tellus nostra vita nostra sic sic clamant.

Poena poena nostra vires nostra poena nostra sic clamant.

Poena poena nostra vires nostra poena nostra

sic sic sic clamant.

Sic ira ira nostra fides nostra ira nostra

sic clamant clamant sic sic.

Ira ira nostra fides nostra ira nostra sic clamant.

Vita vita nostra tellus nostra vita nostra.

Sic sic clamant vita vita nostra tellus nostra

vita nostra sic clamant.

Poena poena nostra vires nostra poena nostra

sic clamant clamant sic.

（生命，我們的生命，我們的大地，我們的生命，他們如此吶喊／苦難，
我們的苦難，我們的力量，我們的苦難，他們如此吶喊／如此怒火，我
們的怒火，我們的信仰，我們的怒火，他們如此吶喊）

德羅薩：請允許我打斷一下，我覺得有一個地方挺重要的，那就是最後這首合唱
的作曲方法非常簡單。在紙上看起來似乎根本「沒有什麼」，但是透過
人聲的選擇以及由此得到的音色，最後整體的聲音滲透進聽者的記憶，
滲透進管弦樂織體，化為一種強烈而獨特的個性。
這些音樂是按照什麼樣的順序寫出來的呢？

莫利克奈：我先寫了加百列神父的雙簧管主題，後文藝復興風格，那個時期幾種典
型的裝飾音我都考慮到了：碎音（acciaccatura）、漣音（mordente）、迴
音（gruppetto）、倚音（appoggiatura），同時我也試著參考樂器上演員手
指的動作，那一幕是他第一次和瓜拉尼人接觸，瀑布下他們圍成一圈聆
聽他的演奏。

接下來我寫了一首帕雷斯提納式經文歌，展現教會身分的同時，也為加
百列神父的主題提供和聲上的支撐。畢竟至少在一開始，教廷對這些耶
穌會士的傳教活動還是支持的。

我寫的第三段主題是印第安人那段，寫完後，我開始專攻主題的疊加。
整部電影中，我限制自己最多疊加兩個主題：第一個和第二個，第一個

和第三個，還有第二個和第三個。你可以逐一聆聽每個主題，也可以同時聽到兩個主題成對出現。耶穌會士和瓜拉尼人之間越是接觸、交流、互相交融，音樂技巧的精煉度就越高。三種音樂個性各自獨立，但又有所聯繫。

但是寫著寫著，我越來越沉浸其中，越來越忘我，某個時刻，我把三個主題重疊在一起，這一刻我才得到了真正無可比擬的成果，一個技巧上和道德標準上的奇蹟，我完全沒有去想，寫著寫著它就自己誕生了，這首作品後來被用作片尾演職員表的配樂，也就是〈宛如置身天堂〉。三種不同的音樂個性，通過三個主題的複節奏[28]對位，最終融為一體。

我發現我的雙手比我的大腦先行一步，從最開始就有所預料。我很滿足。

德 羅 薩：你想表達世俗的或宗教的融合？

莫利克奈：我比較願意說是精神的融合，更確切地說，烏托邦的融合。我覺得比起作為世人的交流工具，音樂更是平等和超越的載體：一個徹底的、橫向的統一體，超越每個個體的文化。

最後那種融合方式讓我很滿足，而我也發現，我恐怕很難再想出別種方式，讓這三種元素既能完美融合，同時彼此獨立自主。

不過，有一點對我來說至關重要，我必須重申：我從來都無意暗示瓜拉尼人的投降，亦無意暗示他們的精神觀與政治觀已向殖民者歸順。在這種音樂融合中，瓜拉尼人的抵抗依舊充滿生命力與力量，每當這首曲子奏響時，都會再次喚起和平的訴求。至少我是這麼看的。

德 羅 薩：這段三重對位象徵了一個悲劇故事，而合唱團雜糅其中，對於反抗，合唱團是如此堅定、持續、忠誠，這個線索很重要，也很有趣。其實還有另外一個主題你沒有提到，疊加在其他主題之上的：瀑布的主題。水、土地還有自然也融入了人類文明，和泛靈論很接近的概念，任何生物和非生物之間的壁壘、隔閡、不平等都將消失，一切都趨向同一個方向，在那裡，個體和集體互相滲透，遵照彼此的個性聯合在一處。

28 複節奏，在同一樂句或小節中各聲部的節奏不一致；或在同一小節中，組成各節拍的時值不一致。

相較之下，神父加百列的雙簧管，則似乎表達了一個人理解愛與博愛時——儘管只是暫時的——心靈的分裂狀態：他發現，愛與博愛，原來只是「為他人付出」，而不是「與他人共享」；這樣的愛與博愛，即使是出於善意，卻也可能是未經深思熟慮的危險行為，是一種自我欺瞞。整部電影都沾染了愛與博愛這個不確定的概念，片中有一幕引用了《哥林多前書》（*The First Epistle to the Corinthians*，藉勞勃·狄尼洛扮演的羅德里戈〔Rodrigo〕之口念出），可疑的、雙重標準的口是心非被放大，而大家正準備帶著這種兩面性去交流，在與他人的聯繫之中理解自己，最終，去愛，去生活，去解讀生活。

莫利克奈：我也發現了加百列身上不可調和的分裂。他誠心誠意地準備進行福音傳教，帶著自己的信仰，對其他文化尊重相待，被教廷背叛和拋棄之後，他最終以神職人員的身分，和已經被殖民、被傳教的瓜拉尼人一道走向死亡，從任何角度來看他所處的位置都是自相矛盾的。這是一個既堅強、又脆弱、又仁慈的人物，分裂的人物。他讓我很感動。

我想，從人類直立行走的那一天起，人類就遂行各種殘忍行為、惡行與屠殺。但是這些黑暗的、陰暗的、悲慘的甚至殘暴的面貌，都是我們生存的世界的一部分。因為這一點，在耶穌基督的教誨面前，我激動不已，我認為他是一位革命者，是我們的文化中最重要、最偉大的人物，反正我堅信，帶著信仰的人不可能變成保守主義者。

但是還有一個地方更觸動我：他身邊出現的所有人物都是脆弱的，第一個就是彼拉多（Ponzio Pilato）[29]。這份脆弱包圍著我們每一個人。

這些主題的結合，對我來說，是一個理想中的結合，烏托邦式的結合，一種平和的聯繫和交流，但是很可惜，這是違反歷史發展規律的，不過可以在音樂裡實現。

德　羅　薩：感覺也是同樣的理想促使你在《來自寂靜的聲音》裡引用了《教會》中瀑布的主題。

莫利克奈：是的，在結尾處。你知道，瀑布主題的基礎是三個音交替出現，這三個

29 釘死耶穌的羅馬帝國猶太行省總督。

音對我來說很重要，再加上一個音，在〈瀑布〉（Falls）中可以聽得很清楚。我在音樂會上也經常用到這首，比如演奏《教會》組曲時用來連接〈加百列的雙簧管〉和〈宛如置身天堂〉。

■ 《來自寂靜的聲音》和《溺亡者之聲》

莫利克奈：《來自寂靜的聲音》誕生於「911」事件之後。我相信任何聽到曲子的人都能明白引用《教會》配樂的用意。我還對培羅定（Pérotin）的作品片段進行採樣，錄下來，電子處理，倒過來放。[30] 這兩段的加入破壞了曲子原本的緊張感，為安魂曲般的尾聲做好準備。

德　羅　薩：漫長的折磨被希望打斷，就像烏黑的雲層之中一道藍色的裂縫。這首曲子里卡多·慕提（Riccardo Muti）指揮過兩次，先是在拉溫納（Ravenna），然後在芝加哥。

莫利克奈：我在紐約聯合國總部也指揮過一次，不過最早是慕提，這一段我記得很清楚，因為那首曲子也是慕提為了音樂節[31] 委託我寫的。草擬完曲譜，我想送到他家，我們一起研究。我記得他當著我的面很仔細地讀完了整首樂譜，就好像正在演奏它一樣。

我們一直在翻閱樂譜，大約有三十分鐘一言不發，正好是這首曲子的時長，慕提跟我說，他很願意指揮這首曲子。演出棒極了，對我來說這是雙重感動，因為曲子本身就有訊息想傳達。

30　原書註：出於同樣的意圖，莫利克奈在1974年用到同樣的錄製方法。當時他以希臘革命家亞歷山德羅斯·帕納古利斯（Alexandros Panagoulis）的詩集《我從希臘的監獄寫信給你們》（*Vi scrivo da un carcere in Grecia*）為歌詞創作了幾首樂曲，皮耶·保羅·帕索里尼（Pier Paolo Pasolini）、阿德里安娜·阿斯蒂（Adriana Asti）、吉昂·馬利亞·沃隆特（Gian Maria Volontè）朗誦歌詞。1979年，這幾首作品由RCA做成專輯發行。專輯名《你不該忘記》，出自〈我從希臘的監獄寫信給你們〉（"*Non devi dimenticare*" da "*Vi scrivo da un carcere in Grecia*"）。

31　原書註：指拉溫納音樂節（Ravenna Festival）。

德 羅 薩：紐約雙子星大樓遭到襲擊的消息你如何得知的？還記得當時自己在哪裡做什麼嗎？

莫利克奈：怎麼可能忘記？我在羅馬，在工作室，正在為莉莉安娜・卡凡尼（Liliana Cavani）的電影《魔鬼雷普利》（*Ripley's Game*，2002）錄製音樂。有個人進來了，我們繼續工作，他告訴我們正在發生什麼事。我們打開電視看直播的現場畫面，大家都嚇呆了。幾天之後，我完成了《來自寂靜的聲音》的構思，給「911」事件受害者們的獻詞已經刻在音符裡了。

德 羅 薩：這是所有人共同的記憶。全世界的電視都在直播同一個畫面，但是每個人都沉浸在自己的生命裡，（就像瓦斯科〔Vasco Rossi〕的歌裡唱的那樣）沉浸在和自己相關的事情裡：我們每個人的孤獨在那一瞬間通過「聖靈感召」連在一起。

莫利克奈：電視上報紙上關於紐約恐襲的報導鋪天蓋地，但是還有很多襲擊和殺戮沒有媒體報導。很慚愧我只記住了這麼一個日期，然而不管是歷史上還是現代，還有大量殺戮不會被這麼有力地被記住。

創作《來自寂靜的聲音》的時候，我慢慢想到要把人類歷史上所有殺戮都囊括進來。除了朗誦聲、管弦樂、大合唱，我想再播放一些曾經被記錄下來的聲音。從美洲印第安人到廣島到前南斯拉夫一直到今天的伊拉克和南非。

德 羅 薩：所以最終的獻詞其實是「反種族主義，勿忘人類歷史上所有的殺戮」。你覺得音樂本身可以激起這一類的反思？換句話說，你相信除了神祕主義的、道德上的、精神上的內涵，音樂還能夠承載政治意義？

莫利克奈：某種程度來說我覺得是的，但是我無法預測大眾的反應，也不能控制音樂在聽眾中會激起什麼樣的反響。說到這個，我想跟你講一個小插曲。2013年，阿諾爾多・莫斯卡・蒙達多里（Arnoldo Mosca Mondadori）到我家來找我。他帶來了一些十字架，都只有巴掌大小，由蘭佩杜薩島（Lampedusa）的工匠法蘭切斯科・圖喬（Francesco Tuccio）回收船隻木材後製成。這些船隻曾載滿難民，他們中的一些人永遠都無法到達目的地，有的餓死有的渴死，還有的，活活淹死。

阿諾爾多把這些十字架一一擺放在我家客廳的地毯上，這時候發生了一件事，我突然唱出了一首歌。我和阿諾爾多都激動萬分，這首歌就是《溺亡者之聲》（*La voce dei sommersi*，2013）。2013年10月3日，在距離蘭佩杜薩島海岸只有幾公里遠的地方，一艘運送移民的船隻著火、沉沒，我將這首曲子獻給靈修和藝術之家基金會（Fondazione Casa dello Spirito e delle Arti），獻給在這場悲劇中喪生的難民們，也獻給以這種方式遇難的無數人。[32]

我決定在環境音的基礎上加上電子合成音。但是到了剪輯的時候，我坐在錄音室裡，突然想要用自己的聲音錄製溺亡者的哀鳴，就像當初想到可怕的海難時，我的聲音自動湧到喉頭一樣。

德 羅 薩：完全感同身受，幾乎把自己當成他們中的一員……

莫利克奈：是的，我一直沉浸在這起災難之中，沉浸於這些可憐的人們所遭受的苦痛之中。但是我的感同身受，我的投入，實際上對這些難民的境地沒有任何改變：我很清楚，我的音樂救不了他們，我很遺憾。

也就是說，作曲家投入自己所有的力量，也許能夠觸動聽到音樂的人，但是讓世界做出具體的回應，做出改變，又是另一回事。

但是，這首曲子播出的那天晚上，在米蘭，有一群穆斯林和基督徒，他們一起聽一邊為遇難者祈禱。

就是這樣，有的時候，比如《溺亡者之聲》這種情況，我遇到的類似悲劇會推動我去創作，我必須擺出個人立場，用我的語言：我的思維模式有一部分是音樂。

德 羅 薩：回到《來自寂靜的聲音》，你說在全世界蒐集了許多聲音。我想問一下你是如何選擇的。

莫利克奈：我又一次勞煩法蘭切斯科·德梅利斯幫助我。我需要的是片段，五、六

32 原書註：這首曲子在米蘭的聖母加冕堂（Chiesa di Santa Maria Incoronata）播放，許多天主教徒和穆斯林趕來為遇難者祈禱。靈修和藝術之家基金會還在此處拍攝了一部紀錄片，片中除顏尼歐·莫利克奈和阿諾爾多·莫斯卡·蒙達多里，還採訪了大師的兩個孫女：法蘭切斯卡（Francesca）和瓦倫蒂娜（Valentina）。

秒，最多七秒：一共選出二十多個，透過多軌疊錄混雜在一起。

每一段聲音，比起它的內容和每一個詞語的意義，我更關注整體效果，無論是單獨聽或者和其他聲音混合起來聽。為了形成鮮明對比，有一些十分平靜，有一些就比較激烈，有一些是女聲，有一些則是男聲。每一段都是孕育我們的世界的真實證明。這一切放到音樂裡，音樂則提供一個全新脈絡，讓這些聲音的感知方式完全改變。

說起來，我用的唯一一段「歡快的」歌聲只出現了那麼一瞬間，就在管弦樂團演奏到最慘烈的時候，於是這個歌聲忽然承擔起了明顯對立的角色。通過這種類似裝配般的過程，人的聲音和管弦樂相比，變成了一片模糊的陰影，一種存在。

德 羅 薩：一個聲音實體？

莫利克奈：是的，完全正確：一個可以聽得到的個體，從現實的聲音實體變成抽象的聲音實體，就像是來自想像中的彼岸。樂曲中還有一段現場朗誦，內容節選自理查·賴夫（Richard Rive）的詩作〈彩虹盡頭〉（Where the Rainbow Ends），他是一位南非詩人，在自己的祖國遇刺身亡。

雖然《來自寂靜的聲音》對我來說，不能算是突破，反而更像是鞏固，但我還是覺得，這可以稱得上是一首相當完善的作品：整整兩大章節的時長，以及其中包括的音樂素材，引導聽眾達到一個情感上的敏銳狀態，他們的「感覺」會更加清楚明白。

德 羅 薩：在《教會》的片段和加工過的《垂憐經》片段之後，在搭建好的和聲通道之上，最後合唱的加入像是一個安慰。但是與其說是篤定的拯救，在這種情況下我覺得一切都還是疑問，也許是一個假設：一種可能，大家都盼望著的那種可能。

在你1988年寫的《歐羅巴清唱劇》的結尾部分，我也看到了同樣的概念。兩者都讓我想到史特拉汶斯基《詩篇交響曲》（Symphony of Psalms）的結尾。

莫利克奈：那首曲子也是，沒有經過我的大腦，我沒有想要寫，我直接就寫出來了。我想用我們經常提到的詞來定義這種類型的曲子——愛。

德 羅 薩：我在想，不管是史特拉汶斯基《詩篇交響曲》的最後一段，還是你在新和聲即興樂團的經歷，還有你的譜曲方法，其中都能看到你說的「動態靜止」的具體體現，這個概念讓人聯想到某些古老的東方音樂。[33]

莫利克奈：首先，我們聊到樂團的時候，我跟你講過印度的拉格……我們錄過一首曲子名叫〈近乎拉格〉（Quasi Raga），那是一首實驗之作，其實更像是對某種東方音樂的意譯。其原型就是印度的那個音樂結構。

德 羅 薩：你有沒有更加具體地研究過這種音樂語言？

莫利克奈：沒有，當時這還不能算一門研究，但我仿照過這類寫法。甚至，與其說是仿照，可以說我已經學會了。

樂團那個時期算是從印度音樂那裡汲取一點建議，我們會花十多分鐘研究同一素材千篇一律的地方，由於不斷重複，因此創造出一種靜止但動態的通道。有點像梵唱（mantra），反覆念誦同一句話好幾個小時。音色時常變化，單詞的咬字速度也不一樣……

創作素材的重複、否定、靜止和動態成為這種思想的支柱，也是我部分思想的支柱。

德 羅 薩：你不覺得他們經常說你很「神祕主義」，說你很有「神聖感」嗎？可能也是因為你經常參考神聖的古典風格，還有你很多作品中體現出的道德觀念。

莫利克奈：很有可能。很多人說我是一個神祕主義的、具有神聖氣質的作曲家，就算寫逗趣的、色情的、搞笑的作品也是一樣。薩奇是第一個這麼說的人。不過或許，在我的作品裡確實能夠感覺到我對待事物的「神聖」，不管是對待音樂本身，對待創作行為，還是最終，對待生活。我相信每個瞬間都要活得熱烈，活出個性。這是我每次開始作曲時的追求，我總會想到自己的家庭、妻子、子女和孫子孫女。想到我的過去、現在和未來。也許這種行為模式很神祕主義？說到底什麼是神祀主義，什麼是靈性？

33 原書註：我特別是指印度教或佛教對Shankha（梵語寫作Sanka）這個字的詮釋。它通常是一種儀式，關乎社會身分或者個人身分，關乎兩者之間的關係，關乎人生各階段間或微觀或宏觀的時間連結；從更深層的角度來說，它是一個解放精神、「再次醒來」的治療概念。

這些詞語經常跟上帝的概念聯繫在一起，但是在我看來，這些詞指的應該是個體的真實，無關任何宗教信仰。每個人都有，如果化為行動，或者只要去想，就會有所體現。

我們也可以說我賦予某個作品的意義涉及道德觀念，這裡的作品特指那些非應用音樂的，我們稱之為絕對音樂的作品，這些道德觀念超越了作品的實際內容，也關係到我為創作進行的準備。

■ 《歐羅巴清唱劇》和一首給瑪麗亞的詩

德 羅 薩： 之前你說《來自寂靜的聲音》和《飽滿靈魂的空虛》是你最喜愛的兩首清唱劇，也就是說，與之相反，《歐羅巴清唱劇》不在你的最愛之列。能夠說明一下原因嗎？

莫利克奈： 我必須承認對於自己的作品，我不覺得自己的評判有多可靠。從某種意義上來說，這幾首我都喜歡，儘管每一首都有局限。但是《歐羅巴清唱劇》先後多次被我尊敬的人批評，於是我就產生了一些懷疑……你說到的這首曲子的最後一部分我不是很滿意，前面兩個部分我認為還是不錯的。但是我請佩特拉西聽，他不喜歡的是前面兩段，尤其第二部分，他覺得人聲用得太多，可能會讓聽者產生混亂……

可能他是有道理的。

德 羅 薩： 徵求老師的意見是你的習慣做法嗎？

莫利克奈： 有時候我會到他家裡去，莫洛·博托洛蒂（Mauro Bortolotti）和阿爾多·克萊門蒂也在，我們談論音樂，就跟在音樂學院的時候一樣。我跟你說過，我直接問他對《第一協奏曲》和《歐羅巴清唱劇》有什麼看法，但其實這麼多次交流，他看過無數張我寫的總譜。我們之間能夠坦誠相對，這一點我很喜歡。其他地方很難再找到這種坦白。就算他發表批評的意見，那對我來說也是激勵。可能在絕對音樂中，他比較不喜歡的一首是《第二圖騰》（Totem secondo），我用一些樂器來喚起一位假想中的神祇或庸俗皇帝的俗世情感。

德 羅 薩：佩特拉西怎麼說？

莫利克奈：他說庸俗得太直白了。

德 羅 薩：回到《歐羅巴清唱劇》，我知道這首曲子有兩個不同的版本。為什麼？這兩個版本是怎麼寫出來的？

莫利克奈：比利時的一個音樂協會找我寫一首曲子慶祝歐洲的整合。一開始我寫了一個前奏，由吉他和長笛演奏，因為這個協會的主席是吉他手，他想親自參加演出。

第一次演出在比利時的列日市（Liège），由我指揮，那一次有四位歌手分別用各自的母語進行朗誦。我覺得必須寫一段前奏，因為那位主席如此彬彬有禮，給的報酬也很高，但是從曲子的整體安排來說，他演奏的部分我覺得不是太有說服力。於是之後我把那部分拿掉了，那位主席知道了之後，寫信向我表達遺憾。這是第一個版本。

後來我在聖西西里亞學院指揮了一次演出，請兩位演員來演繹這首清唱劇，他們朗誦的歌詞都翻成義大利文的版本，反響相當不錯。義大利共產黨為他們的一次遊行選擇了這首曲子，然後我們又在奧林匹克劇院（Teatro Olimpico）演奏了一次。

最後這次演出之後，莫洛・鮑羅尼尼也來跟我說他感覺不對。他對這首曲子進行了全面的批判，我問他具體是什麼「感覺」，他私下告訴我，他覺得我在這類華而不實的修飾手法上走得太遠了。

德 羅 薩：也許是因為歌詞，更整體地說是因為委託內容，整首曲子顯得有些太過表面，某些想要拍出大場面的電影有時候也會出現這樣的情況。

莫利克奈：你說到了一個真正的陷阱。在使用華麗的修飾手法時，我們很難總是都能站在最適切的距離，去抗衡這種修飾手法。不管怎麼說，我一直很信賴來自外部的意見。有時候，我會試著去挽救那些我覺得還有救的作品，把它們帶到其他作品裡。這樣的過程中我能看到進步：我們不能放棄追求進步，不然就到此為止了。

說到這個，我想說《歐羅巴清唱劇》的第一部分我還是很喜歡，尤其是前奏之後合唱的迅速加入，還有合唱團獨唱的部分（所用的音列脫離了

整首複音音樂的其他音列）。

我還追加了一個特殊效果，透過加入一些弦樂碎片——每一個碎片都進一步細分成更小的碎片——除了增加活力，還得到了聲音累加帶來的漸強，以及聲音削減帶來的漸弱。

這顯然是一種充滿可能性的寫法，我覺得跟「分層化」（stratificazione）的概念也聯繫得很緊密，理想中的歐洲應該因此而穩固。

德 羅 薩：這種累加的寫法，似乎非常符合那種讓不同的音樂個性分層化的做法。不過不管怎麼說，我不覺得這首曲子是徹底的頌歌：結尾部分游移不安，與其說是肯定，不如說是一種可能。除此之外，整首曲子都透著一股掙扎的氣氛。

　　　　　低音提琴的持續音Sol加入之後，氣氛馬上變得更加緊繃，不過並不強硬，以一個音群告終；然後又出現了希望，從那個碎片化的持續音開始，一直到最後合唱團用密集的和聲唱出單詞「歐羅巴」，彷彿還跟著一個問號……

莫利克奈：這首曲子分成三個部分：等待（Attesa）、告誡（Ammonizione）、希望（Speranza）。我在第一部分安排了合唱，第二部分雙人朗誦，第三部分又是合唱，還有一位女高音演唱維克多・雨果（Victor Hugo）的文字。

德 羅 薩：我們來聊一下歌詞。總譜上有一句話：「這裡所節選的文字，皆來自真正的歐洲理念之『父』。」選中的歌詞中，最近代的一句話來自1963年。這些文字是如何挑選的？

莫利克奈：我自己選的。都是歐洲各地已故政治家、思想家和詩人留下來的文字，歷史留給我們的遺訓，我想做成不同語言的混雜。

　　　　　我不想翻譯這些文字，每一句話都保持它原本的語言。各個國家、各個時代的知識分子之間超越時間的限制，進行了一場假想中的對話，每個人都用自己的母語表達共有的和諧概念，我很喜歡這個主意：一個聲音的萬花筒。

德 羅 薩：多年來你為各種文字譜過曲，有一些節選自世界各地的文學作品，有一

些是創作者專門為你寫下的文字，比如帕索里尼、米切利、德梅利斯。你的音樂裡有沒有你自己寫的歌詞？

莫利克奈：我要先說一件憾事，愛德華多・桑吉內蒂（Edoardo Sanguineti）有一首詩，我第一次讀到時就深深喜愛，但是很可惜我沒能譜寫成曲。詩名叫作〈勞動歌謠〉（Ballata del lavoro）。說的是一些「階梯」，生命的階梯，辛勤勞動的階梯，好幾輩人在不同的年代上上下下攀爬這些「階梯」……現在說起來我還是很有感觸……至於你的問題，我自己寫歌詞就一次，1988年，我為我的妻子瑪麗亞作了一首詩，獻給了她。我很快譜成曲子，取名《回聲，為女聲（或男聲）合唱團與即興大提琴而作》（*Echi per coro femminile [o maschile] e violoncello ad libitum*）。我還記得歌詞：

Il suono della tua voce
coglie nell'aria
un invisibile tempo
immobilizzandolo
in un attimo eterno.

Quell'eco è entrata in me
frantumando i cristalli fragili
del mio sospeso presente
... senza ritorno.

Dovrò cercare futuro
inseguendo quel suono
io stesso disperata eco
a ritrovarmi.

（你的聲音／抓住空氣裡／無形的時間／定住／瞬間永恆／／那回聲進入我的身體／粉碎如玻璃般脆弱的／靜止的我的現在／……不再回頭／／我要追尋未來／追隨那聲音／而我，不顧一切的回聲／會找到我）

德 羅 薩：那麼你所追隨的聲音不僅僅指音樂。此處，聲音，是一種存在……

莫利克奈：是至關重要的存在，我已經追隨了很多很多年，而它還是不斷激勵著我，讓我充滿活力：也就是瑪麗亞，以及我對她強烈的愛，許多年前瑪麗亞便已俘擄了我，接納我原本的樣子。

德 羅 薩：回想《歐羅巴清唱劇》、《來自寂靜的聲音》、《耶路撒冷》、《飽滿靈魂的空虛》、《教會》這幾首樂曲，還有《回聲》也可以算，你用不同的方法，在混合各種元素的過程中做到了標準化的多樣性，我很好奇這個過程，這些元素看起來相隔甚遠，有時候甚至完全對立：神聖的和世俗的；西方的、地中海的和東方的；大眾的和個人的；內在的和外在的……似乎你的歌詞和作曲元素都融入了一個概念，「音樂全球化」，或者有個更好的說法，「理想化的結合」。

莫利克奈：把明顯不可調和的東西結合在一起，這一理想指導了我的所有行動，但我並沒有將其視為要達成的「目標」或者願望，它其實比較像是一種心理狀態，而我每次都會不自覺陷入其中。

德 羅 薩：我們繼續說這個「理想化的結合」，也可以說是讓多樣性協調統一的力量，我想知道你心裡有沒有這樣的感覺，在最近幾年中，也是因為你說過的雙重審美概念，絕對音樂和應用音樂之間的差別似乎被打磨得不那麼明顯了？如果你有這種感覺，那麼你創作的絕對音樂中有多少是這樣的，具體是哪些？

莫利克奈：這很難確切回答，尤其我本身就身處其中。

可以說從 1990 年代開始，我嘗試寫一種更加容易感染大眾的絕對音樂：減少音的數量，模組化，我還用到了一些可能來自其他經驗，來自應用音樂的音色處理方法以及作曲手法。

也沒法分得那麼清楚，在這個方向上進行創作的第一批曲子，我可以點出來的有《第二協奏曲，為長笛、大提琴和管弦樂團而作》（*Secondo concerto per flauto, violoncello e orchestra*，1984），我在 80 年代還寫了《歐羅巴清唱劇》和《艾若斯的碎片，為女高音、鋼琴和管弦樂團而作的清唱劇》（*Frammenti di Eros. Cantata per soprano, pianoforte e orchestra*，

1985）。當然還有《UT，為C調小號、弦樂和打擊樂而作》（*UT per tromba in Do, archi e percussioni*，1991）。

你知道，在我的作品裡，這兩種態度是互相「趨同」，而不是完全結合，不過不是所有人都有這樣的創作意圖。其他作曲家比如羅塔就沒有類似的問題，他們在兩種情況下都用同樣的創作模式，但是對我來說不是這樣。對我來說兩種東西完全不一樣。

只要聽幾首我的絕對音樂，再和我的某一首電影音樂對比一下就能明白了……因此，我覺得我做出的這種區分，就像作曲家遇到的其他難題一樣，會一直保留下來。

我不確定我是否是第一個將「絕對音樂」這個術語引入當代語境的人，不過這不重要：我依然決定如此區分，與他人無涉。當代有各種定義的音樂，我覺得很煩：現代音樂、嚴肅音樂、高雅音樂（musica colta）、當代音樂……也太多種了吧！

我似乎可以更加準確地區分電影音樂（一種應用於另一種作品、另一種藝術的音樂）和絕對音樂，後者誕生自作曲者的意願，這種意願擺脫了外界可能帶給音樂的汙染，也就是說，擺脫了和其他藝術形式的聯繫——儘管無法擺脫其原本參考的對象。然後，也許我們會發現，這種音樂展現了某種靈活度，讓電影能夠反過來適用，因此這兩種藝術形式能夠自由地互相「應用」。

換句話說，絕對音樂是一個只關乎於我的概念，而應用音樂關乎於其他作品。

06 語言的交流、形成和滲透

▌《UT》

德 羅 薩：你提到了一些作品，可以看到絕對音樂和應用音樂的互相交流，其中有一首《UT》，創作於1991年8月。你把這首曲子獻給你的父親，獻給莫洛‧毛爾（Mauro Maur）和法蘭切斯科‧卡塔尼亞（Francesco Catania），他們都是小號手，跟你一樣。

莫利克奈：獻給莫洛‧毛爾是應該的，因為這是他要我寫的曲子，第一次演出在里喬內市（Riccione），他在弗拉維奧‧艾米利歐‧斯科尼亞（Flavio Emilio Scogna）的指揮下奉獻了一場精彩絕倫的演出。

而法蘭切斯科‧卡塔尼亞，是我所知最偉大的小號手，想到他我就悲從中來：他是羅馬歌劇院（Teatro dell'Opera di Roma）的首席小號手，突如其來的唇部麻痺讓他不得不放棄小號演奏。麻痺，你能體會嗎？這怎麼可能？歌劇院知道自己擁有的這位藝術家有多麼優秀，他們沒有解雇他，而是任命他為銅管樂團指揮。他繼續在那裡工作，但是沒過幾年，他完全喪失了聽力，只能失業在家。

法蘭切斯科是傑出的、偉大的，他能演奏出遊走在無法演奏邊緣的高難度曲目。我們說過，我為《黃昏三鏢客》寫了幾首難度非常高的小號曲，五層疊錄，五段都由他演奏。他是唯一一個能夠嚴格按照曲譜完成的人。

德 羅 薩：「UT」是拉丁語中的Do，也可用作謂語。比如「Cicero ut consul」，意思是「西塞羅作為執政官」。也就是說，這個詞可以將一個人的兩種身分合而為一：作為個體的身分，以及作為結構性一員的職業身分……我覺得這首曲子描寫了一個衰落的過程：從炫技的開頭到旋律線條稀疏的結尾，就像對樂器做最後的告別，同時也是對生命的告別。我還想到這是一張描繪你父親個性的音樂相片。從你成為小號手的那一刻起，而你父親比你更早，小號Do的音色似乎把你們和同行們聯結在一起，在這一曲完美的致意中，互相映照。

莫利克奈：莫洛‧毛爾希望我為小號寫一首曲子，我寫了。我把它獻給卡塔尼亞完全是出於感情，獻給小號手們是因為我自己也是其中一員（當時我還能吹，吹得不好，但是還過得去），獻給我父親，因為他成為小號手比我要早（最後這個我必須承認是最重要的）。

德　羅　薩：所以你不認可我剛才的解讀？

莫利克奈：不認可。開頭部分富於變化，所以持續時間只有一分半鐘。作為一名小號手，我知道如果這一段再長一點，獨奏樂手就要抗議了。於是我製造了一些空白區域，通過休息和喘息同樣帶來了一些變化。高難度的技巧展示和停頓休息的標記讓這首樂曲在不同個性之間輪流切換，直到陷入少數音符構建出的停滯，接著一點一點消散。最後小號往上跳了一個八度，這個音也漸漸沉寂。這就是這首曲子及其曲式結構。

如今傳統曲式幾乎沒什麼用了，重要的是再創造，通過再創造，作曲家能夠做到「無曲式」，或者「參考」歷史上遺留下來的傳統曲式，按照個人喜好加以控制。

▌四首協奏曲：曲式與無曲式

德　羅　薩：我們已經知道你經常用到曲式循環，甚至「無曲式」的概念：幾乎一切元素都在那兒了，懸停於動態的靜止和聲音的雕塑之中，不一定需要一致的方法。但是同時，在你列舉的曲目中還出現了四首協奏曲：協奏曲這個詞按照定義來說就是扎根於傳統的一種經典曲式，和「無曲式」至少是相抵觸的。你怎麼想到要寫協奏曲，又是如何「參考」那種曲式的呢？（假設有一個標準的協奏曲式）

莫利克奈：首先，我認為「協奏曲」這個名字更多地是指某類作品：一種絕對音樂，在音樂會上演奏的音樂。這種曲式一般由三個樂章組成，我尊重這一特徵，但是組織各個樂章時，樂章之間的傳統過渡方式我不做保留。

第一首，為管弦樂團而作的協奏曲，1957年寫成，沒有誰委託我，我都不確定寫完了能不能演出。我把這首協奏曲獻給佩特拉西，他已經寫了整整八首協奏曲，不過我從來沒有要寫那麼多首的野心。獻曲是一份禮

物，給佩特拉西，給我們之間的師生情誼；也是一份聲明，關於他的創作對我的作曲道路產生了多麼深刻的影響，但是我覺得這第一首協奏曲就已經和他的作品有些區別了：實際上我的想法是把涉及的樂器都當成獨奏樂器來對待。配器我選擇了一支短笛、一支長笛、一支雙簧管、一支英國管、一支單簧管、一支低音單簧管、一支低音管、一支倍低音管、一支法國號、一支小號、一支長號，加上一組定音鼓和一組弦樂器，這個選擇不是隨意而為的。我記得這首作品的孕育過程花了我很大心力。

德 羅 薩：第二首協奏曲創作於差不多三十年後，1985年。也是獻給你的老師。

莫利克奈：是這樣的，我從最愛的弗雷斯可巴第動機發展出了許多創作元素，但是和第一首相反，這一次我想寫一首雙重協奏曲：為長笛、大提琴和管弦樂團而作。佩特拉西從來沒寫過雙重協奏曲。我延續同樣的思路寫了《第三協奏曲》（*Terzo concerto*，1991），獨奏的樂器是馬林巴木琴和古典吉他，加上一支弦樂團。最後，《第四協奏曲，為管風琴、兩把小號、兩把長號和管弦樂團而作》（*Quarto concerto per organo, due trombe, due tromboni e orchestra*，1993）。這些都是雙重協奏曲，其中有些是受人委託的。

德 羅 薩：《第三協奏曲》非常生動有節奏，可能是因為古典吉他和馬林巴木琴的音色，不過主要還是因為樂曲的節奏型，由始至終頓挫分明，同時也支撐住了整首曲子的宏觀和微觀結構：全曲節奏連貫一致。這是你對極簡主義拋了個「媚眼」？

莫利克奈：你不是第一個發覺我的作品和極簡主義的聯繫的人，我很喜歡極簡主義，我發現這是一個很古老的概念，只不過用了一個現代的名字。
極簡主義和爵士、藍調、搖滾以及民謠之間都有很強烈的共通之處，因為它們都有所謂的即興重複段（riff）或者你說的節奏型（pattern）：這些都是固定音型。作曲家，或者說音樂家，就將自己的構思建立在一段執拗重複的節奏旋律之上。有些人推測這與頑固低音技巧之間有某種關聯。不管怎樣，這樣的推測都將極簡主義和原始音樂聯繫起來。
在古代社會，人們還沒有掌握書寫的時候，只有口述傳統，一段訊息想

要保存下來，一定要易於理解，這樣才便於記憶。在這種需求之下，什麼才是最經濟、最具有競爭力的？節奏動機或說節奏旋律動機，其本質及重複性都與此有關。有時候人們只專注於不斷重複的兩個音符……就不需再更多了。

這種古老的低音技術，可見於非洲音樂，也可見於那種看似超現代的音樂——正是「超現代」這個概念孕育了「極簡主義」。而極簡主義，我重複一遍，我認為是一個現代名詞之下的古老概念。原始主義的極致，進化的極致。這個奇怪的閉合圈，如果放在歷史之中我覺得是極度新穎的。但只有讓對的人來寫它，這種新穎才能真正展現。這種音樂有人能做到頂級，有人則比較差。

德羅薩：你最欣賞的極簡主義創作者有哪些？

莫利克奈：這一類作品，因為其本質和特性，我覺得需要持續投入，才能逐漸積累。我最喜歡的極簡主義作曲家肯定少不了約翰‧亞當斯（John Adams），至少在我聽到的幾首作品中，他成功地混合了幻想和技巧，連接西方傳統和更古老的非洲傳統，對原始極簡主義進行了必要的修正。

葛拉斯（Philip Glass）我覺得是最有冥想氣質的一位，或者說最靜態的一位，他幾乎不要任何變化。尼曼（Michael Nyman）我覺得有時候他做得很好，有時候無法打動我。萊許（Steve Reich）我很喜歡。

德羅薩：你會把自己定義為一個極簡主義者嗎？

莫利克奈：應該這麼說，當我沿著孤獨的小路漫步，我會碰巧跌進極簡主義之中。

德羅薩：你似乎認為《第四協奏曲》的創作方法跟《第三協奏曲》完全相反，它就像大理石一般堅硬、穩固。副標題是「Hoc erat in votis」（此乃我所願），這是賀拉斯（Horace）的名言，梅塞納斯（Maecenas）送給他一棟位於薩比納（Sabina）別墅時，他寫下了這句話。

有人給你送過別墅嗎？

莫利克奈：沒有，絕對沒有。（笑）這個拉丁語副標題也是在向大學音樂會協會（Istituzione Universitaria dei Concerti，IUC）暗中致意。他們邀請我為協

會成立五十週年寫一首曲子。這個任務我真的沒想到。實際上，1993年的時候我還不是IUC的藝術總監，當時的主席是莉娜‧布奇‧福爾圖納（Lina Bucci Fortuna），有一天她打電話到我家跟我說：「大師，您過來一趟吧，IUC為您制訂了一個計畫。」

她在電話裡跟我透露，他們準備專門為我的絕對音樂作品辦一場音樂會。要知道，IUC每年都會以一位當代重要作曲家為主題舉辦一場晚宴，佩特拉西、克萊門蒂、諾諾、貝里歐、馬代爾納（Maderna）等都曾收到過他們的邀請，都是非常有地位的人物。

所以對於莉娜‧福爾圖納的提議我半點準備都沒有：我從來沒有期待過這種事。「女士，您是不是撥錯號碼了？」我問她。「沒有撥錯，一點也沒錯。」她回答道，「您是當今深受大家喜愛的作曲家。」我在震驚之中同意了。

這場晚會由安東尼奧‧巴利斯塔（Antonio Ballista）指揮，大獲成功，演出結束後，他們委託我創作《第四協奏曲》，幾年前我還在布達佩斯的匈牙利國家歌劇院（Teatro dell'Opera di Budapest）指揮過這首曲子，卡爾尼尼（Giorgio Carnini）演奏管風琴，莫洛‧毛爾和山德羅‧維薩里（Sandro Verzari）擔任小號獨奏。

德 羅 薩：1994年11月15日，適逢IUC第五十屆音樂季，《第四協奏曲》在羅馬大學（Sapienza）大禮堂首演，羅馬歌劇院管弦樂團和合唱團（Orchestra e Coro del Teatro dell'Opera di Roma）參演，弗拉維奧‧艾米利歐‧斯科尼亞擔任指揮。這首協奏曲獻給大學音樂會協會，獻給莉娜‧布奇‧福爾圖納……

莫利克奈：……還獻給管風琴手喬治歐‧卡爾尼尼，每次我們在聖西西里亞學院的週日音樂會上碰到，他都不會忘記叫我寫一首管風琴和管弦樂團的曲子給他，說了整整十年，而且我們的座位總是很近！最後我對自己說：「見鬼，十年可不短。我得做點什麼！」

正好這段時間，IUC委託來了，於是我決定把兩個任務合併成一個，就是《第四協奏曲》。也獻給卡爾尼尼，為了他那麼多年的耐心等待。

一開始我就想到了要有一架龐大的管風琴在中央，這是主角，然後兩把小號和兩把長號，分別位於兩側。對稱排布：一把小號一把長號在左，一把小號一把長號在右。這組立體聲的布置被管弦樂團整個包圍起來。

德 羅 薩：在我們的文化中，管風琴的音色立刻會讓人聯想到教堂，聯想到神聖的地方……

莫利克奈：確實是，我想到了威尼斯的聖馬可大教堂，想到他們立體聲效果的雙重唱詩班，想到加布里耶利叔姪……不過我的寫法……對於管風琴手來說，協奏曲第三部分的難度可以稱得上是喪心病狂……

德 羅 薩：故意虐待人的寫法？

莫利克奈：嗯，是的，為了讓他出錯。有點像是在說：「你想要這首曲子？那就試試看吧！」我記得他把樂譜塗得五顏六色，就是為了記住不停變換的音域（反正在布達佩斯的那次演出上，他有一位得力助手專門負責這一部分[34]）。

我把管風琴當作一台音序器（sequencer），一台電子音樂設備。第三樂章中我想要的音色甚至都不再像管風琴的音色了。9/16拍加上破碎而急速的節奏型達到了一個極端難度，但喬治歐還是完美無缺地完成了演奏。只不過布達佩斯那次，第二樂章剛開場的時候他犯了一個小錯誤，而第二樂章跟第三樂章正好相反，特別簡單。

德 羅 薩：欣賞過這幾首曲子，我必須承認《第四協奏曲》對我來說很有啟發性，從各個角度來說都是。我很快注意到這首曲子呈現出的「聲音雕塑」概念，你經常提到這一概念。其實第一次聽的時候我就覺得，音樂語法失去意義了。每一層結構的曲式連貫性，以及樂曲的個性，似乎都找到了自己存在的理由，尤其透過音色和音樂手勢來展現。耳朵想要抓住的意義很有可能根本不存在，於是脫離意義，開始塑造一個具象化的實體。（當然，這都是完全個人的聯想過程。）

34 管風琴音域極寬廣，除了鍵盤和腳踏鍵盤，還有許多根音栓來控制具體音高。這裡所說的助手專門負責控制音栓，進行音域變換。

於是我第一次產生了一個想法，音色可以跟遠古時期、甚至在語言產生以前，也就是前語言時期的東西聯繫起來……就像人們聽到一個聲調，這個聲音可以延續下去，但不是在說話。不過再深究一點，我相信這種沒有音樂手勢的音色也是不動的、靜止的；而我們耳朵所聽到的不是靜止的，而是動態的實體：如沙漏一般的漩渦。由此，音色和音樂手勢擁有了兩種不同的功能：如果前者與「存在」、與那個始終自給自足的個性相關聯，那麼後者就聯繫到動態，聯繫到宏觀和微觀變化，聯繫到「生成」。《第四協奏曲》，還有《第二圖騰》、《孕育》、《復活節主日灑聖水歌》——隨意舉幾首我們討論過的曲子——都適用於這種觀察。

有那麼一瞬間我想到，就是因為你如此追求音色、聲音實體以及音色的連貫性，你才成功找到了自己的絕對音樂、絕對矛盾。絕對的矛盾，就存在於絕對本身：音色。

莫利克奈：如果要說是什麼定義了一位作曲家，是什麼把他和其他同行區別開來，我會說，是音色。不過在這層意義上，馬上又會出現更多標準：對樂器的使用，他的「怪癖」，他的規矩，他因為喜好而經常使用的東西，還有被他拒絕的做法，更加概括地說，他的所有思考。

就我而言，我一直認為對音色個性的追求是最基本的，我的所有作品都是如此。有時候我會在編曲或者電影音樂中放大這種追求，希望大眾會因為音色而喜歡上整首樂曲，當然在此之上，這也是我的表達需求，是音色的自我慶祝。音色，就是擁有能夠直擊耳膜的驚人力量。

然而最近，我偶然踏上了一條完全相反的路。為《寂寞拍賣師》作曲時，尤其是那首〈面孔和幽靈〉（Volti e fantasmi）的「背景音」——其中穿插人聲——透過電子處理，我擾亂了音色參數和樂器本身的特性。我和法比奧·文圖里一起把樂器的音頭（la testa del suono）[35]剪掉了。在物理聲學上，如果這樣處理聲波，獲得的音色將難以辨認。

我為電吉他寫了一個和弦，羅科·齊法雷利（Rocco Ziffarelli）很正常地用撥片彈奏，但是透過逐漸調節音量電位器，出來的聲音變得十分尖銳。

35 樂器被觸發後第一時間產生的聲音。不同聲波形狀的音頭會產生不同的聽覺效果。

弦樂也這樣處理，錄好不同性質的和弦之後，我們刪掉了音頭，也就是最開始的一瞬間。如此一來，不同樂器發出的音色都變得有些相似。所有素材混在一起，我就得到了「背景音」，在此基礎上，六個女聲互相交織。這些聲音碎片對於各種組合方法都很適合，最後我半開玩笑叫文圖里準備一個第二版本。他一個星期不到就把成品拿給我了。

德 羅 薩：你更喜歡哪個版本？

莫利克奈：我自己的，因為我聽慣了。不過他的版本也經得住檢驗！

德 羅 薩：你經常提到某種音樂，其中創作的元素和交流的元素變得越來越稀疏，幾乎隨意排布。其旋律的音列幾乎就像DNA一樣，橋接了古老語言與現代語言這兩個極端。這種稀疏化（也可以表達成動態靜止）圍繞著客體概念，而不再一定得是能動的主體概念。經過構造的即興演奏表現出極大的矛盾性，「音色／存在」以及「音樂手勢／生成」，為我們帶來了不可預測，甚至，帶領我們到達了前語言階段（假設有這種說法）。現在，在這個階段之上，還要加上一個音色「去來源化」的概念，剛好跟你先前作品典型的音色特點有些相悖。

總之，在這個包含了音樂意義和哲學意義的新開端裡，對立面並存，你不覺得自己作品的個性被逐漸削弱了嗎？你不覺得從某種程度來說，你自己作為作曲家的個性也被削弱了嗎？

莫利克奈：為什麼這麼說？我既不想削弱我的作曲家個性也不想減少我的責任，更不想損害作品的個性。但是我熱衷於開啟更多不確定性，與各種可能性，開啟完全意想不到的結果。雖然樂譜都是確定好的，但是我相信結構和曲式帶來的可能性既豐富多彩且又令人滿意，尤其是搭配畫面的時候。

還有，假設和猜想，未被探索、未被選擇的路，都代表著潛力，動態靜止之中也隱藏著潛力，這是向著更廣闊自由的探索。這些新概念不是突然之間一蹴而就的。

我從來都不覺得有什麼東西真的可以一蹴而就。進步，在我看來，是一個過程。瞬間的爆發通常都需要幾年間不斷提出構思和想法，積累到一

定程度才能往前邁進一步，哪怕是極微小的一步。當我運用新的方法來思考，這個瞬間才能稱為爆發：這是過程鏈的最後一環，直到下一次爆發出現前，依然如此。

你說到托納多雷那部電影中所涉及的音色去來源化，就是一個歷時八十五年的爆發，爆發之前我一直沒有明確的概念，但是寫下這種音樂的筆還是跟以前一樣，連接到同一個思想，連接到我，有時候這種聯繫顯得很微弱很短暫，但是它一定在。

07 音樂的未來：噪聲和無聲

德 羅 薩： 你覺得音樂探索應該走向何方？你自己在未來又準備選擇哪個方向？

莫利克奈： 這個問題很難回答。我覺得對聲音的關注是基本的。而音色的對位至關重要。我也無法想像未來的音樂缺乏音程——也就是僅以環境音與電子音構成音樂；無論如何，音程必須要留下，不過音符應該盡可能分散與稀疏，這樣就不會跟前一個音符或音色直接關聯。

現在需要思考的是我們不僅僅有節奏，不僅僅有和聲或旋律，我們還有許多其他參數，幾個世紀以來都被規則忽略了，或者說排除了。我們要用這些參數去冒險，用我們自己冒險，這樣進行創作。我們應該對這些參數毫不吝嗇，除此之外，我還能怎麼回答呢？

節奏，從傳統定義的角度來看，不用考慮。和聲，在縱向上也不用考慮。至於其他的，我們可以自由地使用，但也要創造……即興又受控制的參數，多少有點碰運氣的樂譜。現在的潮流，過去的潮流……不論哪個方向，一切都要適合作曲家和他的音樂。

德 羅 薩： 噪聲呢？

莫利克奈： 噪聲也一樣。比如說電視電影《法爾科內大法官》（*Giovanni Falcone, l'uomo che sfidò Cosa Nostra*，2006），講述主角對抗黑手黨的一部片。我為其創作了一首〈警笛變奏曲〉（Varianti su un segnale di polizia），我以法國的警笛聲為基礎建構了一個賦格，成了這首主題的開端。

噪聲，或說環境音，也可以歸入抽象語言的範疇。為什麼不呢？一切都可以匯集在一起。聲音也是，對可能的聲音組合進行探索：避免相似音色的重複、探索新音色、甚至追求音高的多樣化，同樣的音高要盡可能間隔得遠一些，好讓樂曲不要一直自我重複，不要只是重複內部元素……但是最終，還是要看寫曲的人對於樂曲有什麼思考，重要的是他想做什麼。

現在我比較憂心的是，我聽到了一些沒有內在持續性的作品。憂心也只是一種說法，因為其實我一點都不關心。如今這樣的曲子太過常見，每

五秒鐘就來一次徹底改造。而我信奉樂曲內部最大限度的連貫性。每個人都有做自己想做的音樂的自由，但是我作為聽者會被這種舉動震驚，然後生氣，最後失去興趣。也許樂曲本身水準很高，能夠聽出作曲家能力不低，但是如此設計會讓我產生一些困惑。不過如今，這樣的創作也不是不行。主要還是在於你想做什麼，我不反對拋開一切，但是五秒鐘一變，間隔實在太短了。

德 羅 薩：你覺得，結構上缺乏長樂段會不會是因為技巧不足，或者其實是新生代作曲家的刻意追求？你覺得過度的碎片化以及未能成功更新音樂創作模式，其源頭是什麼？

莫利克奈：我不知道。我覺得技巧不是問題，現在有很多厲害的作曲家，雖然我通常都比較嚴厲，但我還是對當代創作者們的工作抱有很大的尊敬。不過我確實覺得，音樂世界，尤其是「當代」音樂世界，還缺少一個決定性的轉折點，我焦急地等待著答案。我不想為任何人指路，也不想在獨自思索時為自己指路。也許我們需要的，是改變觀點的勇氣。但是我不想談論其他人，那我就談論我自己：我的「勇氣之舉」——幾乎是無自覺的，不是出於意願或者需求，而是事後才發覺——在於當大家都不再談論模組化時，我卻開始重新思考這個概念。誰知道這麼多概念裡面，會不會有哪一項就在未來對誰特別重要呢。也許就像我們說過的，世界需要一個舉世聞名的音樂天才，這個人會改變一切……但是我們只能等待他的出現嗎？好吧，我們還是自己來吧……

德 羅 薩：或者答案要在無聲中尋找，就像凱吉所提倡的，或者，就像你的同事法蘭柯・伊凡傑利斯蒂曾簡潔概括的那樣：「音樂已死。」你怎麼看？

莫利克奈：根本沒死！（笑）法蘭柯為不寫曲找到了一個好託辭。

德 羅 薩：保拉・布坎（Paola Bučan）跟我說，60 年代末，伊凡傑利斯蒂在羅馬主持一場人滿為患的討論會。會議開始後他才到場，他把墨鏡稍微往下挪，走到麥克風前說：「你們到底懂不懂？音樂已死！」然後扭頭就走。

莫利克奈：（還在笑）這完全是約翰・凱吉的風格……

VI
與未來的默契

（似乎就在剎那間，沉默填滿整間屋子。這時我們才想起，已經是午飯時間了。要把有待挖掘的內容一一深挖清楚已經不太可能，我們一起走向書房門口⋯⋯出門後，我向顏尼歐吐露了這份遺憾之情。）

莫利克奈：好吧，我工作了一輩子⋯⋯可說的事情多了⋯⋯

（顏尼歐反手關上房門。鑰匙插進鑰匙孔，轉兩圈鎖好，又被塞回小口袋裡。我把落在客廳裡的錄音機和筆記收好，把水端回廚房，和瑪麗亞道別。然後，我們穿好大衣，走出家門，希望找到一家此時仍在營業的餐館。我跟著顏尼歐走到坎皮特利講壇路（Via della Tribuna di Campitelli），走進「老羅馬」餐館（Vecchia Roma），他經常光顧這家。我們坐下來，點菜，等菜上桌，又開始聊起來，聊到義大利國內外的幾所音樂學院。莫利克奈問我在荷蘭學習得怎麼樣。我們對比各種教學方法，討論每一種的優點與不足⋯⋯我們一起回顧了時間如何改變音樂學院的教學方式，有那麼一瞬間我意識到，這一刻對我具有革命性的意義，這樣的聊天不可能再出現第二次了，不僅僅因為我對如此開放、如此徹底的討論渴望已久，還因為這個人跟我，儘管有許多觀點互相對立，我們構建的這一場對話卻流暢自如、毫無滯礙，在分歧處搭建起座座橋梁，而一切的中心，皆是音樂。我品嘗這滋味，即使多幾分鐘也好。也許是我們在回顧時重新追溯了二十世紀音樂史中美好的一面，也許因為我想到了歸屬感的轉瞬即逝，我產生了一點鄉愁，我意識到自己一遍又一遍地吹著口哨，是貝托魯奇的《1900》的主題。）

德　羅　薩：你願意為我講解這段主題是如何誕生的嗎？我沒辦法把它從腦中剔除。
莫利克奈：就像你說的，一氣呵成，自動成形。貝托魯奇帶我看剪接機，當我在黑暗之中看著那些美麗的畫面，我的腦海裡出現了這段主題。於是我把它寫在手邊的一張白紙上。

這些畫面需要一段既莊重肅穆又易於傳播的主題，幾乎相當於寫一首國歌。我把曲子交給雙簧管，比起其他樂器，雙簧管的音色特點使其能夠更好地刺穿管弦樂織體。

有一種觀點認為，旋律擁有鮮明的個性，而這一個性完全可以透過合唱、合奏來展現，我很認同這個觀點。實際上，電影片頭的背景，朱賽佩・佩利扎・達沃爾佩多（Giuseppe Pellizza da Volpedo）的名畫《第四階級》（*Il Quarto Stato*），絕妙地呼應了這一觀點，不同個體因為同一理想而聚集成一體。畫面的色彩也讓我想到了許多其他主題：其中一部分我用了，一部分捨棄了。

德 羅 薩：你到拍攝現場去了嗎？

莫利克奈：這次也一樣，沒有去。我甚至可以告訴你，貝托魯奇為了這部《1900》花了幾乎兩年時間，不過當他來找我的時候，電影已經拍完了。我只得到兩個月的時間來完成音樂⋯⋯對於這樣一部電影來說，這點時間可不算多！

德 羅 薩：你如何評價這部電影？

莫利克奈：我覺得它是貝托魯奇最美的電影之一，主題完全是義大利式的，但是電影本身的強大魅力超越了國界，在全世界獲得強烈的共鳴。當然，面對如此廣大的受眾，受到歡迎的同時也會招致批評，但是在當時，我覺得有人誤解了這部電影。

德 羅 薩：你指的是？

莫利克奈：評論很快呈現兩極化，電影的政治主題是出現這種狀況的原因之一。我心裡一直很清楚，這是一段現實的寓言，而不是對歷史的批評，但是我記得在一次座談會上，我與一位記者激烈地爭論起來，他堅持認為《1900》歪曲史實，是一段有所偏袒的歷史描寫，用英雄主義的筆觸塑造廣大人民，而法西斯黨被一味刻畫成冷血無情的劊子手。

說到這個我突然想到，也許我應該更加頻繁地在演奏會上演出《1900》的主題⋯⋯這一曲目出現的頻率不是特別高⋯⋯

德 羅 薩：我在想，你每晚在成千上萬的觀眾面前指揮管弦樂團，對你來說，和觀眾之間的關係有多重要……特別是你的大半人生都是在書房之中獨立工作，獨自度過的。我想明確地問出這個問題：顏尼歐，指揮為何如此吸引你？

莫利克奈：這是很多因素的集合。首先，你知道，音樂是寫在紙上的，無聲的：需要指揮、樂手、觀眾……需要一個過程。

而其他藝術形式，雕塑、繪畫，都不需要這些過程。比如繪畫，藝術家畫了，畫作就會自己向觀眾展示。

音樂指揮身處一場儀式之中，這場儀式進行了上百年：透過樂器和樂手，完成從紙上的符號標記到聲音的轉化。

多年工作室經驗的澆灌滋養，讓我對這種實踐活動駕輕就熟，但是從2001年起，我更加頻繁、持續地在世界各地指揮自己的電影音樂，我發現直接與觀眾接觸總是能帶來滿滿回報。直到今天，我的音樂會還是場場爆滿，能夠親身感受這份肯定，並在某種程度上掌握這份肯定，讓我身心舒暢。畢竟，作曲家一職需要漫長的、日復一日的與世隔絕。

我只指揮我自己的音樂，當我的思想透過聲音進行轉化，我能夠成為這一過程的一部分。曲譜上有些部分會格外出色——總有幾頁紙是出類拔萃的——演奏到這些部分，聽到管弦樂團和我同心合力，會為我帶來深深的滿足感。

最近幾年，我的年紀為我帶來了幾次身體上的不適，尤其是2014年的一次疝氣手術，那之後很多朋友問我：「顏尼歐啊，到底是誰令你如此奔波，如此勞累？」我回答，音樂會讓我覺得大家跟我在一起，給我帶來力量，我喜歡這樣。

德 羅 薩：你剛剛提到的手術讓你不得不休養了很長一段時間。

莫利克奈：那是我人生中第一次感覺被身體束縛住了，我被困於椅子和床，那段時間太久了。考慮到我的年紀，醫生給我定的恢復期格外長，不過我恢復得很好，因為我的身體已經習慣了四處奔波。之後我又有些其他毛病，但我總是和病痛作對，甚至繼續在工作室裡指揮，在世界各地辦音樂會。

衰弱是生命的自然結果，但是身體需要不停地活動，否則，必將提前付出代價。

德 羅 薩：所以你鍛鍊身體是為了更好地指揮，為了某場演出做準備？

莫利克奈：在音樂會前夕，或者有比較複雜的錄製的時候，我會在自己的書房裡排練。按照演出順序，照著總譜，無聲地指揮，過一遍所有曲目和手勢，動作要盡可能少，又要保證意思傳達準確。我必須時時刻刻關注精力的分配，留神肌肉組織的反應。這也是因為年紀越大，人越容易累。

德 羅 薩：你比較喜歡的管弦樂指揮家有哪些？

莫利克奈：在當代指揮家中，我很喜歡義大利籍的幾位，像是帕帕諾（Antonio Pappano）、慕提（Riccardo Muti）和加蒂（Daniele Gatti）。

德 羅 薩：你從來沒有指揮過其他人寫的音樂嗎？

莫利克奈：有時候我會指揮我兒子安德烈的一些作品，還有幾次指揮過國歌《馬梅利之歌》（*Inno di Mameli*），通常是在特殊場合，或者是共和國總統在場的時候。

德 羅 薩：傳聞你接到過譜寫新國歌的任務，是真的嗎？

莫利克奈：假的，但是貝納多·貝托魯奇多次宣稱我有好幾首作品可以擔此大任。有一次，我為電視電影《悲壯的阿古依師》（*Cefalonia*，2005）編寫了另一個版本的國歌，更加雄壯、莊嚴。我提議在總統府奎里納爾宮（Quirinale）演奏這個版本，但是沒有得到批准。我很遺憾，在我看來，這一版更能展現我們充滿苦難和艱辛的歷史。幾年前，阿巴多（Claudio Abbado）指揮過一次國歌，我從中聽了類似的情感。我們的國歌通常都以較快的速度進行演奏，聽起來像輕快活潑的進行曲，幾乎是興高采烈的；而在阿巴多的指揮和控制之下，國歌煥發出截然不同的色彩，出人意料地低聲、內斂。

德 羅 薩：除了阿巴多的這一次，你還聽過哪些讓你記憶深刻的指揮嗎？

莫利克奈：我記得一次，在聖西西里亞學院，塞爾吉烏·傑利畢達克（Sergiu

Celibidache）指揮史特拉汶斯基的《詩篇交響曲》，非常難忘。那是一首宏大的作品，讓我觸電的一曲，我很熟悉的一曲，但是那天晚上，傑利畢達克指揮到尾聲之處，演奏速度越來越慢，越來越慢。我覺得自己簡直快要瘋了：漸慢變成了絕望，我忽然明白了之前那個段落為何要從全音階轉變為半音階。管弦樂團在他的指揮下保持極慢的速度，他的控制和力量給我留下了深刻的印象。

漸慢很難保持。我指揮自己的某些作品時，最多只能做到慢板，雖然我也覺得應該再慢點才對。我不能冒險，再細分下去我怕會毀掉作品的魔力，但是有些指揮，那些以指揮為唯一職業的大家們，他們能夠輕鬆做到。總之，快速比慢速容易。比如托斯卡尼尼（Arturo Toscanini），他指揮的快板總是還要再加快一些，非常神奇。

另外，我還觀看過史特拉汶斯基本人親自指揮，那一天我記得特別清楚，是一場彩排，史特拉汶斯基要在羅馬辦一場音樂會，他在義大利的最後幾場演出之一。當時我還是個學生，得知他要來演出的消息，我一路跑到演出場地，透過一道門縫看完了整場排練。如今回想起來我還是一陣一陣地戰慄。

德 羅 薩：不難想像……你自己的音樂會中，有哪些讓你覺得特別榮幸的場次嗎？

莫利克奈：2007年紐約聯合國總部的那一場可以算。一開始合唱團出了點問題，但我們還是完美地完成了演出。還有幾場：澳大利亞的伯斯（Perth）；南美；天安門廣場，歷史底蘊太深厚了；還有米蘭史卡拉歌劇院（Teatro alla Scala）。

還有一次我真的非常激動，在日本，觀眾極度自律，同時又極度熱情。所有人都起立了，我從沒想過，在離我們義大利如此遙遠，並且如此不同的一片土地上，能看到這樣的反應。

德 羅 薩：你的音樂會有哪些必演曲目？

莫利克奈：有些曲子是非演不可的，因為我知道略過它們會給觀眾留下遺憾。比如《教會》、《新天堂樂園》，以及塞吉歐・李昂尼電影組曲。一般來說我會把《四海兄弟》放在第二首或第三首，然後接上托納多雷電影裡的一些

音樂，然後是西部片裡的配樂⋯⋯總之，我努力為大家，也為自己製造驚喜，插入一些新的曲子，要玩一些出人意表的組合。舉個例子，《一日晚宴》（*Metti, una sera a cena*，1969）的電影組曲中，我就將主題曲 —— 這應是該片最有名的一首 —— 與另外一曲〈愛的交叉〉（Croce d'amore）接在一起，後面這首的主題更為抽象與私密，該曲在帕特羅尼‧格里菲（Patroni Griffi）的這部電影中烘托著主角之間的三角戀。

德 羅 薩：面對自己的觀眾，你感覺如何？通常你在演出中都比較沉默。你想對來聽你演出的人們說點什麼嗎？

莫利克奈：我愛他們，我很感激他們對我的肯定。我會建議他們閉上眼睛聽我的音樂會，因為視覺幫不上什麼忙，反而會損害聽的專注度。如果有人專程來看我的指揮手勢，我建議他們還是待在家裡吧⋯⋯我可不覺得自己算是出色的指揮家！

我的手臂動作一般不會太誇張，幾乎都被我的身體擋住。我覺得手上動作只要能讓音樂家們看明白就行了，不需要太吸引觀眾的注意力⋯⋯

德 羅 薩：我想像了一下身後有這麼多觀眾的感覺，一定非常興奮⋯⋯

莫利克奈：這倒是真的。有幾次音樂會到場人數多得驚人，雖然這麼多年來我已經對指揮台無比適應，但經驗永遠是不夠的。不過那種情況下，沒有激動的餘地，必須全神貫注。如果身後是我的觀眾，面前是管弦樂團和合唱團，那麼我的目標永遠不言自明：我要為這些音樂家們提供明確清楚的指示。這是最實在的。

有時候我會焦慮，因為我會開始想，音樂廳裡的觀眾感覺如何，設備表現得好嗎，會出差錯嗎⋯⋯但這些念頭都只是一閃而過，之後我的注意力必須回到手勢，回到那一刻的動作上。然後，做到最好。

德 羅 薩：這麼多年這麼多場音樂會，有沒有引起爭議，甚至效果不好的演出？

莫利克奈：感覺最不對勁的是2006年在米蘭的主教座堂廣場（Piazza del Duomo）那一場。舞台搭在大教堂的立面，我和樂團在舞台上演奏了幾個小時。底下黑壓壓的全是人，但是沒有掌聲。一次都沒有。

我不是吹嘘自己，但是我習慣了接受熱烈的歡呼和鼓掌。而那一次完全沒有反應，鴉雀無聲：觀眾席冷得像冰。

在絕對的寂靜裡，我指揮著自己的樂團和合唱團，那種詭異的感覺我記得清清楚楚：人群在，但就像不在一樣。兩首曲子的間隙處，我甚至連一星半點的掌聲都聽不到。

怎麼會這樣？難道他們不喜歡這場音樂會？我有點惱火，當時我真的生氣了。我對自己說：「等演出結束，我絕不演奏安可曲。他們不值得。我要直接走。」

我已經記不清楚，演出結束的時候到底是哪種情緒更佔上風，悶悶不樂還是憤憤不平？我退到舞台幕後，把自己封閉在自己的世界裡。

這時，瑪麗亞還有一位音樂家一起走了過來。我向他們傾吐整晚的掃興和失望。這兩人都笑了，問道：「顏尼歐，你知不知道下雨了？別看地面，順著路燈的光線看。」

這時候我才意識到，那麼長時間，所有觀眾都身處滂沱大雨中。他們手上舉著雨傘，所以沒辦法鼓掌。

我回到舞台上，奏了三次安可曲，心潮澎湃、熱血沸騰。這也許是我職業生涯中最奇怪的一次演出。我記得那是 12 月的事。

德 羅 薩：是的，2006 年 12 月 16 日。米蘭大廣場被擠得水洩不通，我從沒見過這幅景象……

莫利克奈：你怎麼知道？

德 羅 薩：我是那場音樂會的策劃人之一，與 Free Consulting 合辦的。我想用這種祕密且個人的方式，向你表達感激之情。一年前，你聽了我的 CD，打電話給我，堅決建議我學習作曲……我說這些是因為我知道，對你來說鼓勵年輕人也許再平常不過，但這真的很值得讚揚。

莫利克奈：我收到的 CD 很多，很多人向我尋求建議，跟你一樣。我盡量都聽一下，如果真的有我欣賞的音樂，我就拿起話筒，撥通電話。

有時候我也會困惑，因為某種程度上，音樂這門專業我不想推薦給任何人，我也曾跟你表達過相同的想法。我記得我的兒子安德烈跟我說他想

當作曲家的時候，我立刻告訴他：「安德烈，放棄吧。這一行太難了。苦學多年你卻發現，自己不過剛入門而已。」我真的覺得這一行很難，只有極少數人能夠找到自己的位置，以此安身立命。

我當然可以打一通電話，鼓勵一番，不過幾分鐘的事，但是對於對方而言，若想做出實際成果，需要搭上一生的時間去追求。然而就算這樣，就算音樂的世界舉步維艱，我鼓勵過的這群人之中總會有那麼一部分，他們會對音樂興致不減、熱情不滅，永遠為音樂保存能量。有的時候，他們也能成就一番事業。所以我覺得這通電話應該打。

德 羅 薩：你成了我們這個時代流行文化的一部分，沒有多少人能做到這一點。你得到了廣泛的認同，同時也是許多代音樂家心目中的標竿。

之前你跟我說，未來你想要以「作曲家」的身分被銘記。那麼，如果你允許的話，我想問你最後一個問題。

莫利克奈：當然。

德 羅 薩：你是從何時意識，自己已經成為近百年來最偉大、最具影響力的作曲家之一？

莫利克奈：我不認同你的說法。這樣的認證需要時間，也許要好幾個世紀。反正不是現在能確定的。這很難說。

可以說我是一個願意交流的作曲家，就這樣……如果能跟更多人交流就更好了。（笑）百年以來最偉大？感覺有點難以作答……

不過說起來……你從哪裡聽來的這種說法？

德 羅 薩：我只是想試探一下你的虛榮心……

莫利克奈：哎，你看你看……我就知道！（又一次笑了起來）

（用完午餐，我們一起走回他家。

我們的交流時光已經結束，我還在思考語言帶給我們的可能性和不可能性，想著莫利克奈似乎永遠保有對音樂語言的信任，而這份信任也連接起了這場對話的各個部分。

其實我也對自己進行了反思，關於各種聯繫，我和世界的聯繫，關於這

場對話的命運：我希望這些內容真的有用、有趣。

到家之後，顏尼歐說他正好要去羅馬歌劇院一趟，可以順道載我到特米尼車站（Roma Termini）。我萬分樂意。我很想看看他開車的樣子。

我等他上樓取一份曲譜，然後一起上車出發。

一路上有些沉默，我們趁此良機欣賞羅馬城的美景。顏尼歐放了一張CD，帕索里尼的聲音微弱而清晰地開始朗讀，是那一曲《說出口的沉思》（*Meditazione orale*）。

到達目的地，顏尼歐停好車。

我們一起走了一段路，他帶著他的曲譜，我背著我的包。

羅馬歌劇院門前，離別的時刻到了，沉默。一個簡單的示意。我們目光交會，一瞬之後，各自轉開，投向前方等待著我們的新的相遇。

就這樣，帶著與未來的默契，我們互相告別。）

VII
大家的莫利克奈

- 朱賽佩・托納多雷
- 貝納多・貝托魯奇
- 傑里亞諾・蒙達特
- 卡洛・維多尼
- 路易斯・巴卡洛夫
- 塞吉歐・米切利
- 鮑里斯・波雷納

跟莫利克奈遠距交流的幾年間，我漸漸想要更加全面地了解他，了解他的音樂，同時為我們的面對面交流做好準備。我意識到必須蒐集一切可能得到的資訊，其中有些資料非常關鍵，包括幾位專家比如塞吉歐‧米切利（Sergio Miceli）、安東尼奧‧孟達（Antonio Monda）、多納泰拉‧卡拉米亞（Donatella Caramia）、法蘭切斯科‧德梅利斯（Francesco De Melis）和加布里埃萊‧盧奇（Gabriele Lucci）等人的文章，對詹尼‧米納（Gianni Minà）、法比奧‧法齊奧（Fabio Fazio）、吉吉‧馬祖洛（Gigi Marzullo）、吉諾‧卡斯塔爾多（Gino Castaldo）、埃內斯托‧阿桑特（Ernesto Assante）、馬可‧林塞托（Marco Lincetto）等人的採訪，莫利克奈在各大媒體以及透過不同組織發布的聲音與影像紀錄，還有我與莫利克奈的幾位同事同時也是好友之間的對話。

　　於是我們決定，在接下來的篇章中呈現一部分「證詞」。我開始聯繫一些人，約他們見面，其中包括我的老師及朋友鮑里斯‧波雷納（Boris Porena），他與莫利克奈共同師事於佩特拉西（Goffredo Petrassi）；塞吉歐‧米切利（Sergio Miceli），第一位致力於研究顏尼歐及其作品的音樂學家；還有路易斯‧巴卡洛夫（Luis Bacalov）、卡洛‧維多尼（Carlo Verdone）、傑里亞諾‧蒙達特（Giuliano Montaldo）、朱賽佩‧托納多雷（Giuseppe Tornatore）和貝納多‧貝托魯奇（Bernardo Bertolucci），這幾位應該不用介紹了。我希望為讀者們提供一種「相對視角」。「如果說到目前為止，我們都站在莫利克奈的角度看待世界，那麼從他人的角度看莫利克奈，又會如何？」這就是我們想做的。

01

Boris Porena

鮑里斯・波雷納

從某種意義上來說，我和顏尼歐一同學習……

鮑里斯・波雷納｜義大利作曲家、學者，聖西西里亞學院教授。他是莫利克奈在聖西西里亞學院的同學，二人皆師從佩特拉西。

波 雷 納： 1950年代的義大利音樂有一部分呈現兩極分化：一方以路易吉・達拉皮柯拉（Luigi Dallapiccola）為代表人物，親近十二音體系的各種創作實踐（尤其以第二維也納樂派為引導）；另一方則推崇義大利文藝復興傳統，以佩特拉西為代表。後者有時被視為是反十二音體系、反德國傳統音樂的旗幟，其流派傳承可追溯至佩特拉西的老師阿爾弗雷多・卡塞拉（Alfredo Casella）和吉安・法蘭切斯科・馬里皮耶洛（Gian Francesco Malipiero）。儘管如此，佩特拉西給予學生們最大限度的開放，讓他們接觸到不同流派，這群學生之中就有莫利克奈和我。這是他留下的教誨中最有趣，也最有可能孵化出未來的一筆。1952至1953年左右，佩特拉西完成了一次轉變。德國十二音體系的專制和講究號稱承載了那個時代的音樂語言，儘管佩特拉西的創作經過地中海思維的過濾得以遠離獨裁和做作，但是他的作品，尤其是《管弦樂第三協奏曲》（*Terzo Concerto per orchestra*），還是更加向十二音體系傾斜。

我相信顏尼歐對靠近文藝復興的那一端理解得比我更深，而我和德國那頭更加緊密，也許我的德國血統也是原因之一。不過不要誤會，我倆之間沒有絲毫敵對。莫利克奈到佩特拉西的班上比我晚，我們在音樂學院不是特別熟。

我記得我們在同一個學期畢業，顏尼歐的畢業作品很有學術價值。接下來，1958年，我們同在達姆施塔特，那是我在那裡的第二年。如果只看莫利克奈最出名的那些作品，他從來不算一個真正的達姆施塔特人。但是我想到當時他最前衛的一些音樂實驗，非常嚴肅，偏技巧層面（這就是達姆施塔特，荀白克的十二音體系更是如此），那些實驗在他後續的作品中留下了一道連綿不斷的線：對探索的追求。也許這不是他最出名最為人知的特質，但其實在他的電影配樂作品之中也多有展現。說到這裡我想到他寫的一首曲子，透過各種組合方式，調整並統一內部結構，得到十二組不同的音列，由此組成一段音樂。

在那個年代，人們推崇純粹、絕對的音樂，與庸俗塵世無關的音樂，我想在某種程度上，顏尼歐可能覺得「問心有愧」，因為他把自己的音樂才能「賤賣」給了市場。他打電話跟我提起過。當他面對那些從不踏出純粹音樂神聖領地的人時，他會毫無理由地「自卑」。如今聽來這簡直荒謬，然而很多人，包括我，直到很晚才改變這種思想：荒謬的其實是我們這些人。當然，人們都知道美國有幾位電影音樂家才華橫溢，知道他們使用大型管弦樂團，他們能創造出與電影人物相匹配的世界或氛圍：這是一項有趣且值得尊敬的工作，毋庸置疑。然而，莫利克奈似乎更清楚音樂領域正在發生的事，他知道如何為外部環境改編音樂，使其更好地服務另一事物。其實這並不奇怪，在音樂史上也並非新鮮事。畢竟巴哈也為新教和萊比錫的聖托馬斯教堂（Thomaskirche）服務過，而威爾第為了迎合歌劇的標準，有時甚至會犧牲一部分音樂性。

和顏尼歐不同，我對不只是音樂的音樂從不感興趣，一點也不，然而純粹主義道路太過艱難，漸漸地，我放棄了音樂本身。他不一樣，他的作品聯繫著世界、社會以及市場需求。他以音樂家的身分完成這一切。面對音樂難題，莫利克奈的破解方法源自他身上的一股認真勁，而當年在佩特拉西門下，他用同樣的勁頭完成了專業能力的積累。那段學習造就了他極高的音樂素養，他以此創作大家喜聞樂見的音樂。

我發現莫利克奈和根據畫面進行音樂詮釋的「標準」審美，其頻率並不相同。我指的是他最出名的、而且我最熟悉的作品，也就是與塞吉歐·

李昂尼的合作。其實西部片的目標在於，以充足的預算，用幾乎是文獻考證的方法，還原歷史上的美國西部，或者說，重現一個由真實歷史組成的、幻想中的美國西部。但莫利克奈並不順應這一意圖，他從不（或者說幾乎從不）附和電影要講述的內容，而是創造出保持一定距離的第二環境，引導觀眾走向同樣的疏離。在我看來，這一點推動了「義式西部片」（Spaghetti Western）的廣泛流傳。總之，「跟美國相親相愛」的感覺被削弱了，總有一絲批判揮之不去：在音樂中非常明顯，比如音色的選擇隱約有所顛覆。在他身上你找不到一絲現實主義或二戰後義大利電影傳統的痕跡：就算電影本身呈現出某些現實主義的特質，音樂也從來不是，甚至聽到的與看到的格格不入，這一點我認為很現代。

這其中應該有佩特拉西（課堂上的氛圍）和史特拉汶斯基的影響。史特拉汶斯基永遠和自己的作品分裂，對於自己正在「模仿」或是「運用」的語言他總是持批判態度。這麼說吧，這批判性、破壞性的一面，我相信莫利克奈理解了，並且理解得很好。塞吉歐·李昂尼的電影中，作曲家和導演達成某種程度的一致，他們對待西部片的方式與史特拉汶斯基的作風如出一轍，隨心所欲，幾乎完全背離西部片本質，賦予其濃重的政治色彩。視覺和音樂的疏離可能受到了布萊希特（Bertolt Brecht）[1]的影響，戲劇以及形成戲劇的所有其他藝術形式，其處理方式都體現了疏離：總有一部分，透過在主體和客體之間建立屏障，否定並革新中歐的浪漫主義傳統。換句話說，在作者、聽者以及主題之間，永遠存在隔閡。對莫利克奈來說，電影音樂及其評論功能，即是體現隔閡的途徑。音樂作為評論的重要地位，使其與美國的同類作品區別開來。

莫利克奈還減少了使用的樂器數量，比較少用整支管弦樂團或大型管弦樂團，和好萊塢的習慣完全相反。他不關心各個元素如何組合成一件電影成品，所以有時候音樂作為干擾元素加入，負責製造距離。我個人很喜歡這種創作方法，另一位在應用音樂領域特別享有盛名的作曲家，尼

1　布萊希特，德國戲劇家、詩人。其最重要的戲劇理論之一「陌生化效果」或「間離效果」，即演員與角色的情感並不混合在一起，且觀眾以一種保持距離（間離）和驚異（陌生）的態度看待演員的表演／劇中人。

諾・羅塔，他的作品中，至少某些部分，也能看到這種方法。

也許這是義大利在音樂領域的獨特之處：我們既有向自主思想和純粹主義靠近的努力，也有應用於電影的音樂作品，前者已然不屬於我們的時代，後者，可能顏尼歐・莫利克奈是其中最主要的引領者之一。莫利克奈也許具有「雙重音樂人格」，一種人格偏向史特拉汶斯基式的批判主義以及疏離化，另一種更加實驗性，來自達姆施塔特以及那個年代歐洲整體的音樂探索。如果真是這樣，一定很有趣。要想知道真相，你需要聽懂他的所有音樂作品，比我更懂。

2013年5月8日

02
Sergio Miceli
塞吉歐・米切利
音樂學家如是說

塞吉歐・米切利｜義大利音樂學家，莫利克奈研究專家。與莫利克奈合著有《為電影作曲：
電影中的音樂理論與實踐》（*Composing for the Cinema: The Theory and Praxis of Music in
Film*）。

米 切 利：有一天，顏尼歐打電話給我：「塞吉歐，我拿到奧斯卡終身成就獎的時
候，只有你沒來祝賀我。」

我回答說：「我早知道你是天才，不需要那幫美國佬告訴我。」

其實顏尼歐沒少拿獎，不過我倆認識的時候，他還沒有拿過學術界頒發
的獎項。當時他已經小有名氣，在義大利作曲界頗有地位，但是學術界
仍然對他保持懷疑，所以我們第一次見面的時候，他整個人都透著一股
挫敗感。

我介紹自己是音樂學院的老師（那時我還沒到大學任教），正在寫一本
書，想要採訪他。一位教師，來自排斥他的「學術界」，正向他尋求幫助，
我想他一定無比受用。他向我敞開心扉，我們的友誼由此開始。

時間長了，他發現我還寫詩（我不想把自己定義為詩人，這是對詩人的
冒犯）。他叫我寫幾首給他看，其中一部分後來由他譜寫成曲——感謝
他。後續也有其他作曲家向我邀詞，我想是因為他的緣故。

德 羅 薩：你是第一位對莫利克奈其人及其作品產生深度興趣的音樂學家。

米 切 利：確實，我是第一個，但其中一部分原因是義大利音樂學家們對應用音樂
的研究太過滯後，這背後的根源在於義大利歷史悠久、根深蒂固的成見。

義大利作曲家之中，第一位關注應用音樂的是尼諾‧羅塔，他遭遇了許多困難，不得不遠赴美國費城專門學習，結業後再回到義大利繼續進修。受過「正統教育」的義大利作曲家們對電影深惡痛絕，比如「80年代人」（Generazione dell'Ottanta，包括皮澤第〔Pizzetti〕、馬里皮耶洛〔Malipiero〕、卡塞拉〔Casella〕等）[2]。他們對電影一無所知，也不想了解。這種思想一直影響到顏尼歐的老師佩特拉西。和皮澤第等人相比，佩特拉西具備更深的具象藝術及戲劇藝術造詣，但是論及電影，他似乎也沒有擺脫陳腐偏見的影響。在和隆巴迪（Luca Lombardi）的對話中[3]，佩特拉西談到了電影，突然之間他好像再也不是人們熟知且尊敬的那個佩特拉西了，他說，為電影創作音樂等於出賣自己——這句話讓顏尼歐十分痛苦——佩特拉西採取了自負的菁英立場，但是他的表現堪稱糊塗……說到顏尼歐的思想掙扎，我想到了在奇吉亞納音樂學院（Accademia Musicale Chigiana）的時候，有一次我在備課，放了一曲《荒野大鏢客》，準備課上討論。顏尼歐請求我調低音量，因為他不想讓這段音樂在他心目中的神聖殿堂裡迴響。他為自己做的事感到羞恥。

學生時期的顏尼歐不顧一切地想要拜佩特拉西為師。顏尼歐非常迷信，他絕對不會選擇莫爾塔里（Mortari），因為他覺得不吉利[4]，反正他從來沒有叫過莫爾塔里的名字。好了說正經的，佩特拉西對顏尼歐有一種嚴厲的愛：我見過好幾次他們相處的場景，這對師生總是特別親近。佩特拉西私下將顏尼歐看成自己的得意門生，也許是因為佩特拉西自己踏入音樂世界的第一步也是「非正式的」（在羅馬一家音樂用品店擔任店員）。所以顏尼歐對自己的老師一直敬重有加，但是我個人認為，跟佩特拉西學習對顏尼歐沒什麼好處，反而讓他接受的音樂訓練有所缺漏：雖然這絲毫不影響他譜曲，但問題終究存在。

2　「80年代人」指的是1880年代出生的一批義大利作曲家，他們的創作試圖復甦義大利傳統器樂音樂，反對當時流行的真實主義（Verismo）創作風格。

3　指1980年出版的《對話佩特拉西》（*Conversazione con Petrassi*）一書，作者為義大利作曲家、音樂評論家盧卡‧隆巴迪。

4　在義大利語中，Mortari的發音近似mortale（死亡的、致命的）。

德 羅 薩：你如何得出這一結論？

米 切 利：我的教學經驗告訴我：站得越高，教得越差。雖然我對佩特拉西一直非常尊敬和欣賞，但是我覺得他不會教人。他帶到課堂上的永遠是自己感興趣的主題，講給學生聽，和學生一起討論，到此為止。除了主題選擇問題，討論內容也相對抽象，不是所有人都能跟得上。上作曲課是非常困難的事：哪一種方式最好？沒有人知道。學作曲不是研究音樂素材，而是把音樂素材和其餘一切，和各方面文化修養及思想素質聯繫起來。所以不難想像，顏尼歐一定非常拘束，他在音樂上如此有天賦，對「其餘一切」卻如此陌生，然而顏尼歐的同學們要理解佩特拉西的討論話題卻毫無障礙：他們普遍家境富裕，上過大學，和顏尼歐不一樣，他們接受過其他類型的訓練，有一定基礎。除此之外，他們所處的1950年代，正是前所未有的風格變化期。

最終結果是，顏尼歐的音樂理論造詣停滯不前，我認為停留在他之前和卡羅・喬治歐・加羅法洛（Carlo Giorgio Garofalo）學習時的程度。比如法國作曲家們就被徹底無視了：從德布西（Debussy）到拉威爾（Ravel）再到「法國六人組」（Groupe des Six：大流士・米堯〔Darius Milhaud〕、阿圖爾・奧乃格〔Arthur Honegger〕、普朗克〔Francis Poulenc〕、喬治・奧里克〔Georges Auric〕、熱爾梅娜・戴耶費爾〔Germaine Tailleferre〕和路易・迪雷〔Louis Durey〕）[5]。顏尼歐消化得最好的應該是帕雷斯提納、弗雷斯可巴第和巴哈。

不過儘管顏尼歐接受的音樂教育有遺漏之處（再比如說，德國浪漫主義），他還是有信心，有天賦，有強烈的創作本能，即使最簡單的和弦到他手裡也成了創造。他讓我們看到音色的重要性，他特別擅長譜寫旋律……事實上沒有哪個方面是他不擅長的。

顏尼歐尤其善於詮釋導演的意圖，有幾位導演養成了找他合作的習慣。托納多雷、鮑羅尼尼和蒙達特的喜好比較傳統一些，但是他們同樣在一

5 「Groupe des Six／法國六人組」的名稱於1920年由法國音樂評論家昂利・科萊（Henri Collet）提出。此六人在創作上反對十九世紀音樂的浮誇風格和印象派的朦朧特點，風格清新、明快、樸實。

定程度上把音樂交給顏尼歐負責，給予他極大的信任。有一位導演讓顏尼歐能夠完全遵照自己的本心創作音樂，他是艾里歐・貝多利。他們倆對諷刺、汙穢以及褻瀆有相同的品味。在我看來這是最好的相處模式……不過說起電影導演可就說不完了……

德羅薩： 你和顏尼歐來往非常密切，除了寫書、授課等方面的合作共事，你們之間也有起爭執的時候。爭論的焦點是什麼？

米切利： 一般都是創作方面的選擇問題。我批評他，因為幾乎只有合作的導演或製片人既沒有藝術野心也沒有票房追求的時候，他才會寫一些實驗性的音樂；如果作品有野心，他就求穩，走經過市場檢驗的老路。顯然他覺得自己要為大筆投資負責，也許他想讓自己的名字成為一塊值得信賴的牌子，但我覺得他做得有點過了，他的智慧和能力已然是一塊金字招牌。其實顏尼歐這個人很特別；有些話，其他人會認為是指責，他卻不覺得。如果要聊其他作曲家，又是說來話長了。

另一個爭論點，也是善意的，是歌詞的處理和使用問題。顏尼歐基本不關注歌詞含義，最多泛泛地表示一下，他只會把文字按照語音和節奏重新分組。這也是一種傳統做法，能用，但有時候會讓他犯錯。類似的情況比如《三次罷課》（*Tre scioperi*），顏尼歐將皮耶・保羅・帕索里尼的文字譜成樂曲。歌詞作者描述了罷課的過程，最終孩子們被馴服，乖乖聽話以求得到認可。也就是說歌詞是負面的。帕索里尼的立場是批判的。然而顏尼歐完全顛倒了帕索里尼的本意，童聲和大鼓愉快玩耍，聽起來很美，卻像是在「慶祝」罷課，和歌詞的中心思想沒什麼關係。

我們還討論過達米亞諾・達米亞尼的電影《魔鬼是女人》。顏尼歐決定實驗性地融合五首天主教繼抒詠[6]——《復活節繼抒詠》（*Victimae paschali laudes*）、《聖神降臨節繼抒詠》（*Veni Sancte Spiritus*）、《基督聖體聖血節繼抒詠》（*Lauda Sion Salvatorem*）、《聖母悼歌》（*Stabat Mater*）、《末日經》（*Dies irae*），五首繼抒詠的歌詞拼湊成一盤大雜燴，個人認為如此做法實為不敬。顏尼歐作為一位虔誠的天主教徒，走向了去神話化和反傳

6　天主教禮拜儀式音樂，可詠唱或誦讀，彌撒禮儀的一部分。

統——這一點上他也和貝多利同一個陣營——然而幾首繼抒詠來歷截然不同，不適合如此組裝。

德羅薩： 關於應用音樂中不協和元素的使用，你們也各持己見。具體情況如何？

米切利： 他跟我說：「威爾第也用不協和的減七和弦加強戲劇張力。」但是我以為，威爾第的不協和有單一而明確的定義。如果現在大家都像顏尼歐一樣理所當然地認為，不協和在絕對音樂中是「解放」的象徵，在電影音樂中又成了痛苦的表達，那麼，這種雙重性我不能接受。而顏尼歐必須接受有人向他指出這一點。

這些話我跟他說過，我甚至寫成文章給他看。顏尼歐完全不為所動，照樣我行我素。而我，照樣繼續寫。我覺得缺乏連貫性是一個缺點，無緣無故地削弱了自身風格。這一切皆有跡可循，根源就在於他的學生時代。

德羅薩： 從一個角度來看可能是「教學疏漏」，從另一個角度來看，其實也讓他更加自由地寫出不同的作品。他的創作過程有哪些創新之處？

米切利： 他一般使用較少的作曲元素，但是能夠充分利用，而且總是用聞所未聞的嶄新方法。從對主導動機的運用到一些主題的組織原則皆是如此。比如他經常用到弗雷斯可巴第《無插入賦格半音階》（*Ricercare cromatico*）中的四個音，大家都知道這是他的參照點。有些主題，比如電影《神機妙算》（*Le clan des Siciliens*，1969）的主題，源自對巴哈式琶音的排列組合：對和聲進行重組得到主旋律，在此基礎上，再用「巴哈／Bach」音列（即「B、A、C、H」，B＝降Si；A＝La；C＝Do；H＝還原Si）組成第二聲部。有一點佛拉蒙樂派（Franco-Flemish School）[7]的味道，當然不是很明顯。顏尼歐為貝多利電影所做的所有配樂，包括《對一個不容懷疑的公民的調查》，都貫穿了同樣的核心思想：排列組合。《工人階級上天堂》的片頭曲也不例外——這部電影的配樂是我心目中的傑作。還有一個例子，不過只有部分符合，因為顏尼歐從不在電影配樂領域重

7 十五世紀中葉至十六世紀文藝復興時期的一個重要音樂流派。佛拉蒙樂派的重要貢獻是創立了一種新的複音風格，每個聲部同等重要。

複自己，即使有時候旁人會這樣認為。我說的是蘇里尼的電影《韃靼荒漠》，通過精簡作曲元素，顏尼歐在和聲與旋律上實現了空間化的穩定感，那是我聽過最美的音樂之一。

後來我又發現了顏尼歐的另外兩個傾向。我總結為「三重風格」（tripartizione stilistica）和「模組化」（modularità）。兩者一定程度上呼應了同一個需求，即簡化音樂創作程序並與大眾交流。顯然這一結論來自個人分析，我用這樣兩個詞來概括說明我的分析。有意思的是，莫利克奈對我的理論表現得十分驚訝：儘管他接納這些理論，但他總是說自己走到這一步的過程，比我想的更實際些，類似工匠，得到的音樂成果不需要專門的詞彙來定義。

我想到了在奇吉亞納音樂學院的時候，我在課上給學員們看導演肯尼斯・布萊納（Kenneth Branagh）與作曲家派屈克・杜爾（Patrick Doyle）合作的電影《亨利五世》（Henry V，1989），顏尼歐也一同觀看，他感動到不行。我放這部電影的目的，是向學生們解釋如何從內部音樂（源自場景內部的音樂）過渡到外部音樂（畫外音樂）。那一場戲是戰爭勝利之後，亨利五世對士兵們說：「讓我們高唱讚美詩……」於是士兵寇特（Court，飾演者為本片作曲家杜爾）開始唱起《榮耀不要歸於我們》（Non Nobis, Domine）[8]；他微弱的聲音很快和士兵們的大合唱匯合；接著出現和聲，增加一個對位聲部，最後管弦樂團也加入進來。總而言之整個過程是從內部到外部的漸變，電影場景中士兵們的歌聲慢慢變成了人們定義的畫外音樂。顏尼歐眼眶濕潤著說：「太美了。」他比學生們還要激動。其實他自己早就實現過類似做法，比如在李昂尼的電影裡。只不過不像杜爾這樣信手拈來。到了片尾處這一曲再度出現時，換成了由專業歌手演繹的另一個版本。

這些小片段以及我們之間的信任，讓我偶爾得以窺見他身上的一絲小心謹慎。不是因為我，是因為我的身分：學者、理論家。他和作曲家、樂

8　出自舊約《詩篇》（Psalms），原文為拉丁語：「Non nobis Domine, non nobis, sed nomini tuo da gloriam.」（耶和華啊，榮耀不要歸於我們，不要歸於我們，一切榮耀歸於你的聖名。）

手等音樂家交往起來比較放得開。我記得有一次我們跟兩位作曲家克里韋利（Carlo Crivelli）和皮耶桑蒂（Franco Piersanti）一起去吃披薩，玩得特別開心。不過到了我們分析他的總譜的時候，他幾乎從不讓我看透，他好像總是想考驗我，而且不想洩露行業竅門。

德 羅 薩：之前你提到了源自巴哈的排列組合思想，同時還提到了「三重風格」和「模組化」。模組化指的是什麼？

米 切 利：我認為這是顏尼歐在音樂上的一個重要轉折點，在他的電影音樂生涯中開創了一個新時代。許多樂譜中都可以看到模組化，比如《魔鬼警長地獄鎮》（*State of Grace*，1990）裡的〈地獄廚房〉（Hell's Kitchen）、《教會》，還有很多，包括一些絕對音樂比如《三首音樂小品》（*Tre pezzi brevi*）。

我第一次發現模組化是研究〈約翰創意曲〉（Invenzione per John）總譜的時候，這首曲子出現在《革命怪客》的開場，畫面上一個人影，是正在等馬車的洛·史泰格（Rod Steiger）。我很快注意到這份樂譜在縱向上重疊了多種創作可能。根據組合搭配方式的不同，樂曲的各個部分可以組成不同風格傾向的「模組化」總譜。所以〈約翰創意曲〉的譜可以橫著讀，也可以豎著讀：相當於提供了一個方案，我叫它「母本樂譜」（partitura madre），因為以此為出發點，每一個樂器組、每一件樂器，都可以週期性重複演奏自己的模組，不斷更換配對組合。我把自己的發現告訴顏尼歐，他說：「啊，你看出來了？」

德 羅 薩：這個概念很有吸引力，而且一舉解決了多個創作需求：每一個模組都適於疊加，所以，同一套素材可以得到各種不同的結果。說到底其實還是對位……

米 切 利：當然，這種對位讓他能夠應對導演方面帶來的不確定性。而他在其他方面的探索，涉及到旋律與和聲的持續不確定性──應該是從阿基多的電影開始──讓整體音響效果顯得緊張、不協和。

說實話，還是〈約翰創意曲〉裡的發現更加讓我興奮，多麼奇妙的創造。顏尼歐的非電影音樂作品大多以基本動機為支柱，基本動機作為基本序

列，也可以重新組合、重新排序。事實上，分析他的音樂，最難的地方就是找出基本序列：一旦找到，剩下的唾手可得。我還發現，他寫的最無調性的曲子中，其實也隱藏著調性的殘餘。

多年以來，顏尼歐一直在減少主題使用的元素，從半音音階中的十二個音（按照十二音體系的規定）到六個、五個、四個音，甚至還有一些僅由兩個音組成的微型旋律（micromelodie）[9]。通過精簡這道程序，顏尼歐同時發展出兩種潛力：序列主義以及古典風格。四個音可以是列歐寧（Léonin）或培羅定（Pérotin）的克勞蘇拉（clausula），幾乎如定旋律一般，或者是荀白克、魏本序列的一部分。換句話說，音樂動機既古典又極度現代，可以用在模組化環境中，也可以處理成二十世紀的完全序列主義。

德羅薩： 減少序列中含有的音高數量，等同於直接在創作的DNA層面進行操作，音樂語言進化的兩個對立方向因此產生了聯繫。只有幾個音組成的主題擁有更豐富的表現力，而且可以應用於不同的語法系統，根據所處環境加以理解：調性，無調性，模組化……

米切利： 在〈約翰創意曲〉裡已經出現了這個趨勢，但那是一個調性環境。顏尼歐透過重複少數幾個音，以反覆出現的主題元素為基礎，搭建出樂曲的框架。由一個純四度轉調（Do–Fa／降Si–Fa）發展出電子低音提琴和鋼琴演奏的快速樂句，隱隱指向一個調性中心，但不明確，樂曲節奏則清楚展現。

在這第一個素材之上，顏尼歐疊加了由弦樂組演奏的兩個可選素材——「選奏1」和「選奏2」。選奏1為3/4拍，效果是協和的（引用了《革命怪客》的另一首配樂〈乞丐進行曲〉主題）。

9 　旋律短小簡單，音域較窄，音與音之間通常在二度或三度音程內環繞級進。

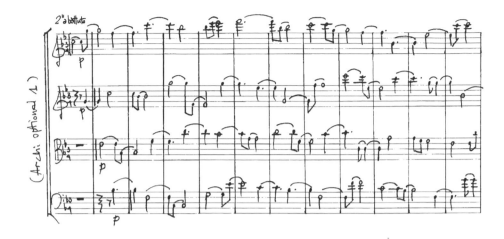

選奏2則是4/4拍，運用了點描手法，音高的選取依據泛音現象而定。調性中心在選奏1中是明確的，在選奏2中是「潛在的」。

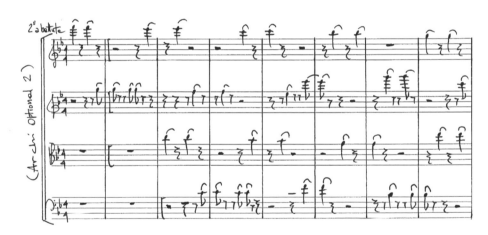

用音樂以外的事物來比喻，這就像是用樂高拼一輛小汽車和一間小屋：積木都是一樣的，但組裝方法不同。

德 羅 薩：組裝可以在錄製過程中進行，直接向樂手發指令，也可以在混音時完成。

米 切 利：完全正確。比如《全世界的小朋友》，顏尼歐召集了來自不同族裔和地區的合唱團，每支合唱團錄一個音階。他讓他們都使用相同的規律拍子，而每支合唱團的音軌，或開或關都由顏尼歐決定。這個操作是在混

音階段進行的，透過控制台上的電位器進行操作，因此技術手段成了作曲方法的一部分。

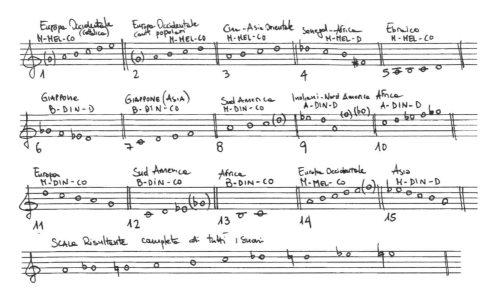

這裡我要評論一下分配給合唱團的音階：有一些音階代表了特定地區的文化，可以接受，另外一些則太過「刻意」。換個說法就是，帶來了語言連貫性的問題（這種連貫性是我所追求的，我剛剛也說到過，不過顏尼歐好像時不時會忘記，或者他根本不在意。）。

而貝多利的電影《好消息》（Buone notizie，1979）中，各種樂器水乳交融，因為採用了非機械的系統：樂手齊聚在顏尼歐面前，他若想讓某個樂手開始演奏就用手勢示意。這種情況下就不是什麼母本樂譜了，而是一件容器，容器裡每個部分都能和其他部分相結合。有一次，有人向他指出，如此演奏需要對樂手足夠信任，那人問他是不是只有他信得過的樂手才能參加錄製。「不是，」顏尼歐說，「有時候也有我不認識或者我不喜歡的樂手。」「那怎麼辦？」「我一個手勢也不給他們！」於是某位樂手可能從頭到尾保持靜默，不過他還是能領到報酬的。這都是玩笑話，說真的，我看這部電影的時候心裡想的是：顏尼歐的音樂太美了，迪諾·阿西奧拉的中提琴獨奏簡直有舒伯特的風範，但又沒有步上他人後塵。顏尼歐的非應用音樂作品中，他對「模組化」的探索，體現在《大大的

小提琴，小小的小朋友》這類作品，還有《致迪諾》（此曲正是獻給迪諾‧阿西奧拉的）。我一直認為《致迪諾》是顏尼歐絕對音樂的巔峰之作：可以很哲思，沒有任何交流性，也可以完全反過來。兩種東西同時存在。這首曲子一般為樂手現場演奏，並利用磁帶式錄音機現場錄下樂器的聲音，然後同步進行回放，其中凝聚了顏尼歐的很多經驗：比如電子音源和現場演奏結合，現場完成模組化等概念。我很為這種演奏法自豪，好像這是我自己的傑作一樣，不過有時候由於實際操作考量，錄音系統會被整套替換成事先錄好的音樂，這讓我有種被背叛的感覺。

德 羅 薩：雖然這些「模組化」處理程序在《三首練習曲》中就初見端倪，但是我認為其源頭在於新和聲即興樂團。不論如何，這意味著顏尼歐對「有樂譜的即興演奏」的概念十分關注，這一概念不斷發展，更後期的一些作品中也有所體現：從非應用音樂《復活節主日灑聖水歌》到托納多雷的電影，尤其是《裸愛》和《寂寞拍賣師》的音樂。

米 切 利：跟我的看法一樣。我在1994年寫過這個觀點。

德 羅 薩：我們討論了「模組化」概念，能否再為我解釋一下「三重風格」？

米 切 利：我一直認為顏尼歐的音色不是附加在音樂理念上的。顏尼歐在寫譜時，腦子裡已經有了想要的音色。不是先有草稿，再分配樂器，染上不同的色彩。他的音色是結構。能聽得出來。在我看來，這是很多搖滾明星特別愛他的原因：他們被音色吸引，被聲音吸引。但是我也很好奇：為什麼西部片的配樂格外受歡迎？

特別是「鏢客三部曲」（在《神機妙算》也有一些應用），顏尼歐在自己的作品裡串聯三種風格。「仿古風」（arcaico），來自不太常見的音色和略顯「寒酸」的樂器，比如口哨、鞭子、口簧琴、陶笛、口琴、木吉他，另外還有打擊樂器、旋律樂器等，傳達了個人主義、無政府主義、簡單、真實等概念。「偽搖滾」（pseudo-rock）——一種相對無害的「馴化」搖滾——將仿古風拖進當代：在沙漠中獨自吹口哨的人，彷彿搖身成了我們這時代那些齊聲高喊著「性，毒品，搖滾樂」的搖滾人士。最後，「偽交響」（pseudo-sinfonico），基本上來自人聲合唱團與弦樂團，任選其一或

兩者組合，帶來更加傳統的音色及和聲：增加一點正統派、保守派的感覺，也就是回歸「理性」，回歸美好情操，回歸小資產階級品味。

第一種風格在音色上更加新奇有趣，第二種是將前一種風格城市化，第三種會覆蓋或者從屬於另外兩種風格，三種風格交替出現，使得顏尼歐打動了各式各樣的聽者，跨越階級和代溝，同時得到了年輕人和老年人的喜愛。每一位聽眾都能在他的音樂裡找到自己熟悉的東西，找到參照物，雖然因為多個風格共存，每個人都可能更喜歡這一種不喜歡那一種，但是大家在選擇的時候就把他的音樂聽進去了。

德 羅 薩：莫利克奈認同自己有三種風格嗎？

米 切 利：我跟他說過，他很驚訝，覺得這個公式完美地描述了他，但他自己從來沒想過這些詞彙：「我作曲的時候想的都是別的事情。」顏尼歐有時候對這些概念化的方法好像不是特別感興趣，他追隨自己的音樂本能。《大鳥和小鳥》的片頭曲就出自這份本能，這一曲像是顏尼歐電影音樂概覽，短短幾秒鐘內能聽到他從西部片到點描主義的所有風格。

如今，許多導演比如艾密立（Gianni Amelio）和莫瑞提（Nanni Moretti）都在自己的電影中大幅縮減音樂佔比，顏尼歐所說的音樂如「救世主」般的詮釋作用被消除了。這樣的大環境下，我覺得顏尼歐有一點孤立無援。不過最近一段時間，他基本上不怎麼進行音樂實驗了，不像以前那樣。只有少數幾部電影例外，比如《烈愛灼身》（Vatel，2000）。

曾經還有好幾年，他一直以寫絕對音樂為夢想，我一直鼓勵他。

德 羅 薩：你的鼓勵起作用了嗎？

米 切 利：如果查一下他的電影音樂作品年表，可以看到80年代有將近兩年時間幾乎完全空白。我不是說自己起到了決定性的作用。完全不是這個意思。有些決定他早就想好了，身邊朋友的意見對他來說是支持。僅此而已。不過這段時期沒有持續多久，還不到兩年……

德 羅 薩：在你看來，他的探索中斷在哪裡？

米 切 利：絕對音樂中最後的探索我覺得是《UT》，或者我們合寫的清唱劇《艾若

斯的碎片》（*Frammenti di Eros*，我負責歌詞部分）。電影音樂的話應該是《教會》，這首作品涵蓋了許多，代表著一個臨界點。三重風格和模組化糅合成一首絕對的傑作。但是這裡的模組化不是「母本」樂譜，而是更加「傳統」的形式，是將不同的音樂個性融合在一起的樂譜。〈宛如置身天堂〉（On Earth as It Is in Heaven）是這一切的結晶。雙簧管象徵加百列神父的聲音，帕雷斯提納風格的經文歌代表教廷，同時和雙簧管形成和聲，在此之上疊加了瓜拉尼人的主題（他們唱著「我們的生命」），一首12/8拍的貌似民族風的曲子。三個主題融合成一個多節奏的整體。顏尼歐很滿意自己創造出了這樣一個音樂成果，不管在技術上還是精神上都高度濃縮了他一直堅信的原則，即音樂可以成為救贖的源泉。

我覺得奇怪的是顏尼歐似乎曲解了電影的含義。雖然電影本身，尤其劇本，是模稜兩可的，其整體基調卻是完全悲觀的。但是在上片尾字幕前，電影的最後一幕，一個渾身赤裸的小女孩（僅存的倖存者之一）從躺在水底的燭台和小提琴中選擇了小提琴，被顏尼歐解讀出了希望和團結，並以此為原點重組一切。可能他有意無意地用音樂來與電影描繪的慘敗形成對比？這是一個謎。

但是拋開解讀，《教會》配樂本身絕對是傳世傑作。電影上片尾字幕時再次出現的瀑布主題取自瓜拉尼人主題，全曲由三個音組成，總是讓我想起〈如果打電話〉，只不過後者主題有所展開。這就是最奇妙的地方：〈如果打電話〉是顏尼歐創作的為數不多的歌曲之一，完成於60年代，其身影在《教會》裡再現，如果沒記錯是1986年。兩者之間可說是隔了大半輩子。而顏尼歐對自己的守護神始終堅信。

最後，我相信，顏尼歐‧莫利克奈能夠獲得不分年齡、不分地域的尊重和感謝，是因為——顏尼歐看到這裡一定會嗤之以鼻——因為他有能力讓音樂簡單而不簡陋。二十世紀音樂，尤其是德國新音樂（Neue Musik）逃避掉的一些東西，人們在顏尼歐身上找到了。

2014年6月15日

03

Luis Bacalov

路易斯·巴卡洛夫

高雅音樂和不高雅的音樂？

路易斯·巴卡洛夫｜阿根廷裔義大利作曲家，曾以電影《郵差》（*Il postino*，1994）獲得奧斯卡最佳原創音樂獎。他曾與莫利克奈在 RCA 共事，二人也曾長期共用一間錄音工作室。

巴卡洛夫： 我從小接觸各種不同的音樂類型，先是學習西方偉大作曲家的鋼琴曲，又對南美的民族音樂和城市音樂產生興趣。

在哥倫比亞生活了一段時間之後，我決定回到歐洲，我想要學習前衛的創作潮流。但是我需要在羅馬找一份工作，於是我成了 RCA 的編曲。在這裡，我結識了莫利克奈。

當年，RCA 應該是義大利最重要的一間唱片公司，旗下歌手和樂手在很短的時間內取得了巨大的成功。顏尼歐已經在那裡工作了一段時間，他同時為唱片和電視作曲——我特別記得有一個電視節目叫作《小音樂會》（*Piccolo concerto*），他在裡面重新編配了許多有名的曲子。隨著為 RCA 完成的作品數量不斷增加，公司逐漸放開權限，讓我們自己選擇合作歌手：我們都有自己的工作，各自努力，互不干涉。我們彼此都很熟，是很好的朋友。

其實我們的職業路徑大同小異：都是從編曲起步，轉而寫歌曲——我寫得更多些——最後，為電影配樂。

他的學術基礎比較扎實，編曲顯得獨特而複雜。但是做到一定程度之後，他想要更加長久地在唱片產業工作，為此他必須轉變觀念：每一個產業的基本目標都是實現盈利，RCA 也不例外。

顏尼歐是個聰明的人，他一方面明白編曲要求的是簡單有效，一方面又設法寫出不同於當時「典型」做法的編曲。聽一聽1950年代末1960年代初米蘭製作的一些唱片就知道，RCA正在發展一種創新的編曲方式。

到了60年代中期，莫利克奈為塞吉歐‧李昂尼的西部片創作的音樂讓他在全球取得了轟動性成功，一時風頭正盛，得到觀眾的一致喜愛，現在我還經常說他不是普通人，是搖滾明星。他真的可以像滾石樂團（Rolling Stones）一樣讓整間體育館座無虛席。

我們之間還有另一段重要時刻，我感覺自己所受的學院教育有些「漏洞」，而莫利克奈在這方面更加專業一些，於是我問他能不能為我上幾堂課，教我和聲與對位。他對我說，跟和聲相關的一切實用手法我都掌握了，但是他又補充了一句，針對對位的學習應該會對我很有幫助。這樣的小課堂持續了好幾個月，我受益良多。顏尼歐‧莫利克奈是一位非常嚴格的老師，他對其他人跟對自己一樣嚴厲。我有時候會跟他爭論，大量規則在我看來都是無用的，但是如今想來，嚴謹的對位法學習是很有意義的。

我和顏尼歐的友誼非常穩固，有時可以說是熱烈，不過最近我們很少見面了。在我的記憶裡我們之間沒有太大的爭執，只在一件事上有分歧：他認為電影配樂應該自成一個創作整體。

在我看來，莫利克奈的觀點和許多著名音樂家一樣，源於音樂作品是一個有機整體的概念，這可能是西方音樂一脈相承的。但是這種觀念可能會帶來爭論。舉個例子，十九世紀末之前，奏鳴曲曲式一直被認為是西方「高雅」（colta）音樂的支柱之一，然而其他的音樂理念其實也都不斷出現與發展，是呈現多樣性。

可能有人還記得，關於「高雅音樂」（musica colta）也有過一番議論。「高雅音樂」的說法意味著一定有一種「不高雅的音樂」存在。但是這個詞是無意義的，在我看來音樂只有不好聽，哪有什麼「不高雅」！

還有一個說法我也持懷疑態度：絕對音樂，顏尼歐很喜歡用這個概念和應用音樂做區分。我更喜歡說器樂音樂。

德　羅　薩：這個概念應該來自德國，狂飆突進運動（Sturm und Drang）[10]和浪漫主義運動。貝多芬等人用絕對音樂的概念解放了作曲家的社會地位。像是在說：我的語言帶來了新的訊息，而且只能透過我（指作曲家本人）和樂器來表達。

巴卡洛夫：純粹、高尚、絕對，隨便我們怎麼叫，顏尼歐放掉這些創作理念後，身上留下了痛苦的印記。出於現實，他成為一名編曲師時不得不「改變身分」。想到這些我就難過，提到歌曲和應用音樂的時候，他不止一次用到了貶低的詞彙，因為這些音樂在結構上幾乎總是調性的或調式的，和他的絕對音樂不一樣。幸好我聽說——我和他有一段時間沒見了——最近他這種為音樂劃分「等級」的執念稍微柔和了一些。貝里歐就曾提出，只有音樂和音樂，到此為止。貝里歐喜歡披頭四，同時也寫他自己的音樂，然後某天他寫了《民謠》（Folk Songs，1964）。有什麼關係？他不覺得羞愧。他腦子裡沒有什麼道德家的說教：「你應該做這個，你不該做那個。」

　　　　　在這方面，直到今天還是有許多「高雅的」義大利作曲家們在選擇榜樣的時候只選多納托尼（Donatoni）、貝里歐、布列茲、諾諾等作曲家。不過在極簡主義的影響下情況也在改變。

德　羅　薩：在您看來，為何他們和大眾的距離變遠了？也許可以說這兩個社會群體，大眾和（某種特定類型的）作曲家之間的「信任公約」已經被毀掉了？

巴卡洛夫：我稍微思考過這些問題，我說「稍微」是因為我是作曲的，不是做理論研究的，但是我認為——您說到「信任公約」，我覺得這個表述很恰當——它遭到破壞是因為有些當代音樂家完全脫離了大眾。他們不再有能力將自己的苦心孤詣和探索發現應用於現實。換句話說，他們已經停止和大眾產生聯繫了。但是他們仍舊自我陶醉，幻想著那些基本上只會造成不適，甚至引起痛苦的音樂在劇院和音樂廳裡上演，然而眾多音樂愛好者只會遲疑、拒絕，然後繼續聽德布西和普羅高菲夫。

10　1760年代晚期到1780年代早期德國文學和音樂創作領域的變革，是古典主義向浪漫主義過渡的階段，代表人物為歌德（Goethe）和席勒（Schiller）。

但是搭配文字和影像，二十世紀一些特別激進的音樂也能變成大眾可以接受、可以欣賞的音樂。

我以庫柏力克的電影為例，試問：有人因為電影配樂中有李格第的曲子而中途離場嗎？沒有。

德羅薩：您認為莫利克奈的成功祕訣是什麼？

巴卡洛夫：我認為在應用音樂領域，顏尼歐・莫利克奈是自有聲電影問世以來義大利最好的音樂家，應該也是歐洲頂尖的音樂家之一，和蕭士塔高維契、普羅高菲夫同一等級。

他有很多創新，集天賦、創意和精煉於一體。

然後他的成功，幾乎就像所有成功的音樂一樣，永遠是一個謎。

當然，如果有人想要用二十世紀的激進風格獲得廣泛認可，我相信會失敗的。

在我看來，成功的作品會有一些特定的特徵：樂曲必須是調性的或調式的，還要有好聽好唱的旋律，即使是純器樂作品也一樣。

仔細研究顏尼歐的電影音樂作品，我們發現他的器樂作品一般都是「好聽好唱的」。

所以這是一部分原因，但是一定還有一些原因是無法解釋的：人們可以寫出成千上萬條旋律，為什麼只有那幾條能夠受到歡迎？誰也說不清楚。阿班・貝爾格（Alban Berg）在1920年代對舒曼的《夢幻曲》（*Träumerei*）進行過一次研究。他分析了形成「完美」樂曲所需的各種因素。在他選取的諸多特徵之中，他覺得音程結構特別重要，尤其是對純四度的應用。但到底怎樣，誰知道呢……我不知道顏尼歐對貝爾格的研究有什麼看法，不過看他寫過的旋律總數，以及其中有多少是廣為傳唱的，他應該已經找到了自己的祕訣。那麼這個問題，就留待他來解答吧。

2014年3月26日

04

Carlo Verdone
卡洛・維多尼
兩位宗師

卡洛・維多尼｜義大利喜劇演員、導演，曾出演保羅・索倫提諾（Paolo Sorrentino）的電影《絕美之城》（*La grande bellezza*，2013）。莫利克奈曾為他自編自導的電影《白色、紅色和綠色》（*Bianco, rosso e Verdone*，1981）配樂。

維多尼：帶領我開始導演生涯的是一位導演界的宗師：塞吉歐・李昂尼。他有如天降奇兵，為我最初的兩部電影擔任製片人，還為我引薦了顏尼歐・莫利克奈。他在一檔晚間播出的歌廳式（Cabaret）節目《我們不喊停》（*Non stop*）裡看到了我，可能我給他留下了還不錯的印象，他想見我。「我想跟你合作。」他說。那是 1979 年左右，我手上有好幾位製片人和導演的邀約。比如切倫塔諾（Adriano Celentano），我記得他準備找我演主角，而他自己扮演上帝。但是我知道自己想做的是什麼，我很肯定，於是我推掉了所有片約，我要等待對的機會，對的人。李昂尼來找我的時候，我立刻便明白，機會來了。當時他已經在籌備《四海兄弟》，不過也為其他的電影擔任製片人，包括由蒙達特導演、尼諾・曼弗雷迪（Nino Manfredi）主演的《危險玩具》（*Il giocattolo*，1979）。我們一拍即合，感覺特別談得來，總之，我們開始合作《美麗而有趣的事》（*Un sacco bello*，1980）。

塞吉歐希望這部電影成為我轉行導演的首秀。我們找到李奧・本維努提（Leo Benvenuti）和皮耶羅・德伯納迪（Piero De Bernardi）來寫劇本，他們是塞吉歐心目中最好的編劇，應該能為我提供很大幫助。劇本一完

成，李昂尼就帶我到梅杜莎影業（Medusa Film），我當著投資人科拉亞科莫（Colaiacomo）和波喬尼（Poccioni）的面，一人分飾不同角色念了一遍台詞。我感覺他們可能看不太明白，但是我記得結束時波喬尼說了一句話：「噢，你看，感覺還行……成本也不高……行吧，我們來拍吧！」總之，雖然是一點一點在摸索，我們還是啟動了。

劇組的演職員班底日漸明確：我們找到了演員、剪輯師和攝影指導（顏尼歐・瓜涅里〔Ennio Guarnieri〕）。然後我們開始考慮電影配樂的問題。「你有什麼想法嗎？」有一天塞吉歐問我。我提議請凡狄帝（Venditti），那個年代非常流行的創作歌手。塞吉歐聽過他的唱片之後跟我說，據他判斷，這位更適合在體育館裡對著人群演唱，我明白了他不是很喜歡我的提議。接著他又說：「我們再想想……你說呢，卡洛？我們冷靜地想想……」於是我們轉而考慮〈一座歌唱之城〉（Una città per cantare，傑克森・布朗〔Jackson Browne〕的經典歌曲〈路〉〔The Road〕的義語版）演唱者是羅恩（Ron），當時他有路奇歐・達拉（Lucio Dalla）的大力贊助，我們還見面談過一次。不過我看李昂尼似乎更不滿意了。最後他對我說：「卡洛，我們必須找一位真正的作曲家，他還要有豐富的電影音樂經驗。你知道我們要去找誰了吧？走吧，步行過去，沒幾步路，莫利克奈就住在附近。」

我感覺像在作夢。看過塞吉歐的電影之後，我瘋狂愛上了顏尼歐的音樂，他的每一張45轉唱片一發售我就立刻買下。那一刻簡直是幸福無止境。當時顏尼歐住在EUR區，在緬甸路（Via Birmania）附近，一棟大房子，他家有許多現代畫，客廳正中央擺著一架平台鋼琴。我記得按門鈴之前，塞吉歐停頓了片刻，他問我：「卡洛，你覺得我有錢還是沒錢？」「我覺得你很有錢……」我回答道。「好，」他說，「你要想到顏尼歐・莫利克奈擁有的錢是我的四倍！」大師很簡短地介紹了一下自己，客氣地稱讚了一下在電視上看過我演的角色，說他很喜歡。李昂尼為他講了一下《美麗而有趣的事》的梗概，三個故事：李奧（Leo）邂逅了一位西班牙姑娘、一位嬉皮遇上自己的父親（馬力歐・布雷加〔Mario Brega〕飾）、一個自大的傢伙準備去波蘭。

這時候我問是否需要演幾段台詞，顏尼歐說沒有必要，他說他看過我演戲。他只問了我一句話：「你覺得這是一部什麼樣的電影？」我說這是一部喜劇，要讓大家開懷大笑，但同時我還希望能有一點詩意，故事發生在一個冷冷清清的羅馬城[11]，三位主角此時的境遇本身就帶著點詩意。我又開始講解人物。「一個是『媽寶』：自己住在台伯河岸區，媽媽住在拉迪斯波利（Ladispoli），卓別林式的人物。那個嬉皮需要多一些配樂，因為他的戲對白比較多，相對更戲劇化。最後那個自大的男人，這一段的音樂我已經有了一個想法，如果您同意的話，我會想好所用的曲目。不過您會不會生氣……？」

他叫我具體講講。

於是我告訴他，電影的開場是那個自大男的更衣儀式，他剛洗完澡，裹著一身蒸汽走進畫面，穿好衣服，往褲襠裡塞了一坨棉花，挑好項鍊、墨鏡，準備出發去波蘭，當然他是去不成的。我說這一幕是按照英國樂團 Cream 的歌曲〈列車時刻〉（Traintime）設計的。我提出給他聽一下。於是第二天，我帶去一張雙面 LP 唱片《火輪》（*Wheels of Fire*），其中就有現場演奏版的〈列車時刻〉，傑克·布魯斯（Jack Bruce）吹口琴並演唱，金格·貝克（Ginger Baker）負責鼓奏。我聽得特別興奮，這首藍調給人列車飛馳的感覺，真是一首偉大的歌曲。莫利克奈則顯得比較謹慎，李昂尼說：「等下我們看看用它要花多少錢……」我再三強調自己只是提出一個想法，因為我構思這場戲的時候受到了這首音樂的影響。「要不然……」我說到一半，塞吉歐接上我的話：「……要不然讓顏尼歐幫你寫一首類似的。」我趕緊表示不如放棄 Cream 的歌，但是塞吉歐說：「聽我的，顏尼歐什麼都能搞定。」

接下來，我還看到了對於自己信任的作曲家，李昂尼如何習慣性地干預人家創作，其實本維努提和德伯納迪都有跟我說過。塞吉歐說：「我看李奧與西班牙女人那一段很有詩意。」他又補充道，「我覺得你應該寫這種感覺的音樂。」說著他開始吹口哨。吹得特別糟糕，真的都不在調上，

11　三個故事都設定在 8 月 15 日，即八月節，這一天前後義大利人普遍開始度假。

而莫利克奈一邊用鋼琴彈奏。本維努提曾提醒過我：「你看著吧，等你到莫利克奈家了，塞吉歐就會開始唱那首〈我在尋找叮叮娜〉（Io cerco la Titina）。他也不是故意總唱那一段，但是他多少還能唱出調來的就這一首，然後你就看可憐的顏尼歐心有多累。」事實上莫利克奈默默聽著，到某一刻他示意自己懂了，看上去有一點不耐煩。他拍了一下我的肩膀，像是在說：「這需要多大的耐心啊。」

與此同時電影拍攝也在進行中。有一天我們帶莫利克奈在剪接機上看已拍好的片段，我覺得他挺滿意的，我也很滿意。但是這時候我們收到一個消息，Cream的公司報了天價，我覺得完了：開場戲就是根據那段音樂拍的。塞吉歐馬上安慰我：「別擔心，顏尼歐給你來段更好的。」我無論如何都想保留口琴的聲音，但是我記得莫利克奈是這樣說的：「嗯，我們不能用口琴，不然太顯眼了。我盡量給你寫一首相似的，用同樣的節奏。」結果就是這樣了。神奇的是我們說到的這首配樂，被莫利克奈命名為〈原創〉（Originale）。

這首曲子，還有幾乎所有配樂，都是在電影拍好剪好後才加上的。不過我有幸見證了片尾音樂的錄製，作曲家本人指揮，電影投映在管弦樂團背後，他邊看邊指揮以求同步。我記得是在歐幾里得廣場（Piazza Euclide）上的一間錄音工作室。這個片段我印象很深：我感覺自己是一個真正的導演了！

回想那些日子，我想說莫利克奈不到拍攝現場來對我來說可能是件好事，因為和李昂尼一起拍戲，什麼都可能發生……他甚至打過我！

那一場戲講的是媽媽打來的電話，呆頭呆腦的主角正要跟西班牙美女親熱，但是被母親的一通電話打斷了，他意外地鼓起反抗的勇氣：「為什麼？我就不能有女人嗎？！」這個人物我覺得幾乎是「一張白紙」，這是他第一次反抗：他甚至直接掛掉了媽媽的電話。

「我要看到青筋直暴，我要看到一個真正被激怒的人。」李昂尼給我的設定是汗流浹背、氣喘吁吁、青筋暴起，要一眼就能看出來。他說：「你下樓繞三圈，用跑的。你回來我就上場記板，你直接說台詞。」

當時正是八月分，羅馬的氣溫有四十度。我提醒他天氣很炎熱。

「這跟我有什麼關係？！我們在拍電影，不是在演馬戲。你必須繞著大樓跑三圈。」

我走出攝影棚，關門下樓。我順著台階上上下下跑了好幾趟，根本沒出大門，剛有一點喘我就回到了現場。

「我準備好了，塞吉歐。」

「攝影機準備。」

他坐在那兒看著我。用他出了名的冷靜語氣說道：「開拍。」

我還沒來得及說台詞，突然塞吉歐‧李昂尼戴著紅寶石戒指的肥手伸過來給了我一記響亮的耳光。

那個電子場記板還在計時。

「停！」

「混蛋……叫你繞大樓跑你根本沒去。我就站在窗戶旁，我沒看到你。」

現場冷得像冰，化妝師試圖用粉底蓋住他在我臉頰上留下的五道手指印。

那一瞬間我簡直恨死他了。我們對視的目光火星四濺，就跟他拍的西部片一樣。他當著所有人的面搧我一記耳光，我恨不得送他下地獄。

李昂尼說：「那麼，下去跑圈？」

我氣沖沖地下樓。街上的瀝青彷彿在沸騰。我一邊跑一邊用餘光偷瞄，發現他真的在窗戶後面監視我。

回到拍攝現場，用來遮五指印的妝都掉了，我渾身濕透，熱到通紅，甚至發紫。

「攝影機準備。」「開拍。」他喊道。

「喂，媽媽……」

一次過。

「我覺得挺好。」塞吉歐說。然後他站起來，離開了。

李昂尼對我而言就是這樣，有時像父親，有時像長官。莫利克奈則總是謹慎周到地表達自己的意見。他是一位非常細緻的音樂家，為我打造了非常精緻的電影配樂。我總是長篇大論，而他從來不會把自己的東西強加給我，我在演戲時有時會想到這裡應該加一段音樂，這時他的音樂就會出現，就像一根支柱。我能感覺到他非常喜歡電影角色。口哨聲用得

也很成功，既豐滿了電影描述，還為整體增添了一絲熱情、孤獨和詩意。《美麗而有趣的事》大獲成功，投資方對我以及我的下一部電影，《白色、紅色和綠色》都更有信心。這一點光聽電影配樂就知道了，許多曲目都用了更豐富的樂器編制。我覺得莫利克奈的音樂比起前一部電影作用更大了，音樂極大地增強了特定片段的詩意。比如三名主角之一的米莫（Mimmo）和祖母前往墓地的場景，莫利克奈為這一段故事譜寫的主題幾乎有點童趣，精彩至極。至於另一位移民他國的主角，莫利克奈則採取諷刺風格，選用義大利風情的樂器，音樂上融入南義大利的音樂特點，其中還引用了義大利國歌。總地來說，《白色、紅色和綠色》中給人印象最深的就是米莫和他祖母的曲子：墓地那場戲真的很美。

莫利克奈從來不到拍攝現場。他會在紙上做筆記，但是我感覺他不用多想，很快就知道該怎麼做了：看過一遍電影之後，兩、三天內他能交出好幾個主題任你選擇。他的作曲速度很快，創造力十足。

我一直覺得李昂尼和莫利克奈這對組合跟藍儂和麥卡尼（Lennon & McCartney）很像：這兩個人在一起絕不會出錯！

我還發現顏尼歐·莫利克奈很懂諷刺的藝術，至少在藝術作品中是這樣，他能在音樂中恰當地表現諷刺。我不知道在我的電影之後他又配了多少部喜劇。聽他為托納多雷的電影寫的音樂，我能察覺到一股浩然剛勁：宏大的畫面配宏大的音樂。而跟我合作的時候，是小音樂，很合適，而且總是在恰當的時機出現，很有智慧。他行動謹慎，但是效率奇高，而且會適時地加入一點諷刺。在我的印象中，他還是一個非常幽默的人。他在給我的電影原聲帶唱片上寫了一句非常有意思的話：「祝你再接再勵再導一百部，期待再度合作。」還有，我們碰面的時候他總是問我：「你對我不感興趣了嗎？」我回答道：「顏尼歐，你看，你的報價那麼高……」「這有什麼關係？我們之間可不一樣，我們是朋友啊。」「有機會一定，」我說，「一定！」這實際上牽涉到另一個問題，他寫的音樂，光有鍵盤、吉他和鼓是不夠的，他需要一整支管弦樂團，所以他開的薪酬是有道理的。

在我看來，莫利克奈的偉大源於他受到的教育。他有高夫雷多·佩特拉

西這樣的老師，他熟知馬代爾納、達拉皮柯拉的音樂以及當時的當代音樂：這一切讓他為電影發展出了一種現代的、非慣例的音樂思維。由他編曲的歌曲中也能看出他扎實的基礎，最經典的要數〈如果打電話〉，這首歌即使放到現在還是那麼特別。他的偉大，很大程度上是因為他的教育背景以及他的幾位老師。當你背後有堅實的文化支撐，你就能夠去到任何想去的地方。

2014年3月28日

05

Giuliano Montaldo

傑里亞諾‧蒙達特

獻給你的贊歌

傑里亞諾‧蒙達特｜義大利電影導演，代表作《死刑台的旋律》(*Sacco e Vanzetti*，1971)。他的電影有十二部由莫利克奈配樂，是與後者合作次數最多的導演之一。

蒙達特：如果有人叫我談顏尼歐，我可以講一下我們是怎麼認識的，還原一下那前後發生的故事，不過我也不會忘記趁機評論一番如今的電影環境以及電影音樂環境。所以我想這樣開頭：2013年，我在威尼斯影展擔任原創音樂（soundtrack）評審團主席，如今大家都不說「電影配樂」(colonna sonora)了，我意識到，電影配樂正在消失。音效依然很受重視，但是所有參賽電影中，作曲家讀過劇本後，量身創作音樂，在錄音室裡指揮管弦樂團完成演奏，這樣的電影只有一部，吉安尼‧艾密立（Gianni Amelio）導演的一部義大利電影。只有這一部擁有真正的電影配樂，錄音室裡錄製的那種。但是在哪裡錄製的，哪個錄音室？在匈牙利、保加利亞，或者在羅馬尼亞，如今大家就是這麼做的，所有人都跑到東歐錄製音樂，因為那裡好的管弦樂團開價更低。唱片公司和發行公司都在緊縮開支，反正傳統行業都很難過。除了電影，我還導演過歌劇，持續了很長一段時間，我的第一部歌劇作品是《杜蘭朵》(*Turandot*)，在維羅納圓形競技場（Arena di Verona）上演，還有其他幾部作品，比如在維也納演出的《魔笛》(*Il flauto magico*)。我最後一次導演《杜蘭朵》是在都靈，觀眾反響熱烈，歌劇本身也很精彩，但是舞台……我們分到的演出時間只有三、四天。同時期還有另外一部歌劇上演，於是劇院「優化」了各

個劇目的演出時間。現在歌劇整體水準普遍下滑。生活不易。

以前不一樣。我來到羅馬的時候是1950年代，我發現自己所到的這座城市，只需要一個晚上就可以認識所有人。如果你去人民廣場（Piazza del Popolo），你就會碰到利札尼（Carlo Lizzani）、貝多利（Elio Petri）、德桑蒂斯（Giuseppe De Santis）、烏戈‧皮羅（Ugo Pirro）、托尼諾‧蓋拉（Tonino Guerra）……再去克羅齊路上（Via della Croce）的那家餐館，你能遇到富里奧‧斯卡佩利（Furio Scarpelli）、保羅‧本威努迪（Paolo Benvenuti）、德伯納迪（Piero De Bernardi）、史寇拉（Ettore Scola）、馬卡里（Ruggero Maccari）、龐泰科法（Gillo Pontecorvo）、索利納斯（Franco Solinas）、莫尼切利（Mario Monicelli）……所有人都在那兒。最後，如果你再順便逛一下威尼托大道（Via Veneto），你可能會跟正在散步的費里尼（Federico Fellini）和顏尼歐‧費拉亞諾（Ennio Flaiano）擦肩而過。

我覺得這是一種幸運，不過那時候生活也很艱難，不一樣的艱難，因為當年既沒有電視也沒有廣告，導演們只能拍電影或紀錄片。為了生存，我當過幾年演員，不向我父母求助，不然他們可能會有所警覺，發現我過得不是那麼好。

「生活的甜蜜」就在威尼托大道[12]，這是費里尼的教導：當年我從沒去過那裡。我們都吃炸飯團（supplì），沒有車，從來都是步行。我們都沒什麼錢，但是我們很團結。那個時候我還不認識顏尼歐，但是我們有許多共同朋友。我和艾里歐‧貝多利的關係就很好，我們還一起拍了電影《裸活》（Nudi per vivere，1963），由查特‧貝克（Chet Baker）主演、艾里歐‧蒙泰斯蒂（Elio Montesti）導演。有人可能會問最後這個傢伙是誰。我來回答：是艾里歐‧貝多利（Elio Petri）、蒙達特（Montaldo）再加上朱利奧‧奎斯蒂（Giulio Questi）。是一個化名。

還有一個人跟我們倆關係都不錯，傑羅‧龐泰科法。我在他家住了五年。

12 羅馬城中最著名的街道之一，1950年代時曾是富人聚集的港灣，名流最愛的浪漫大道，擁有眾多高檔酒吧和餐廳。費里尼的電影《生活的甜蜜》（La Dolce Vita，1960）記錄了奢靡的羅馬上流社會生活，故事的主要發生地即威尼托大道。

傑羅是家中的主人，房子的所有者，就在羅馬非洲區（Quartiere Africano）的馬薩丘科利路（Via Massaciuccoli）上。同住的還有法蘭柯·吉拉爾迪（Franco Giraldi），法蘭柯·索利納斯時不時會來借宿，卡利斯托·科蘇里奇（Callisto Cosulich）住了很長時間，還有其他房客……基本上都是五、六個人一起住。龐泰科法告訴我，他發現了一位才華橫溢的作曲家：顏尼歐·莫利克奈。

我和顏尼歐的合作始於1967年。我保持著一項紀錄，他創作了那麼多張電影配樂，合作次數最多的導演就是我，還有鮑羅尼尼（Mauro Bolognini）、內格林（Alberto Negrin）。我們一共合作十二次，包括電影和紀錄片——電視電影《馬可·波羅》（八集）居然只算一部作品，真不敢相信……我第一次見到顏尼歐就對他很有好感。他很有禮貌，不複雜，讓我感覺十分自在。我當時的感覺，說起來可能有點詭異，我覺得自己認識了一個「普通人」：他很平和，願意配合別人。顯然我臆測的傲慢是不存在的，從來沒有存在過。除此之外，顏尼歐的生活十分規律。如果要請他吃晚飯，一定要控制好時間，因為一到晚上十點他就睏到不行，要回家睡覺了。晚場電影對他來說也有變成「催眠曲」的風險，所以我總是比較注意這方面。不過這也難怪，想想他每天早上幾點起床……

我們成了很好的朋友，我真的很喜歡他，也很喜歡他的家人們。

《國際大竊案》（Ad ogni costo，1967）是我們合作的第一部電影。雖然早就想好了背景設定在里約熱內盧，但是因為版權問題我不想用那些巴西名曲。不過對某些場景來說，巴西風格的曲子是非常有必要的：於是我叫顏尼歐寫幾首巴西民謠，拍攝的時候就在旁邊放。哎，不過他寫得太好了，還給我製造了一點麻煩。我說到的那場戲是一場嘉年華，奇裝異服的人群、五顏六色的花車把燈火輝煌的街道擠得水洩不通，一大群舞者在路中央瘋狂舞蹈。在拍攝現場，我按照計畫用最大音量放顏尼歐為我寫的三首森巴舞曲。舞蹈演員們跳得很起勁。我都喊停了他們照樣跳個不停，完全的里約風情。不可思議。他們都被音樂感染了。

顏尼歐讓我學到很多，因為他喜歡讓導演參與音樂製作，即使是像我一樣並非音樂專業出身的導演。比如《死刑台的旋律》的片頭曲，顏尼歐

設計了一個很明顯的電椅音效。製片人審片的時候，一開始沒有看懂。我向製片人解釋（之前我和顏尼歐也討論過這個音效），最後我們留下了這一段。不過，另一部電影《焦爾達諾‧布魯諾》（*Giordano Bruno*，1973），他先寫了一段弦樂曲作為基礎，像是一塊地毯，之後才會擺上其他音樂部件。那一次他沒有跟我講自己的作曲計畫，我聽到弦樂曲時，心想可能這就是他寫的配樂。他如往常般和顏悅色地告訴我：「啊，傑里亞諾，這只是一塊地毯，不是最終成品，上面還要放別的東西。」後來他老是拿這件事開我玩笑：「這一次我給你做張地毯吧？」我們會互相調侃，但我們感情很好。完全的信任：我拍好電影，你來寫音樂。

和他的相處也讓我意識到了對於導演來說，有一些小細節不可忽視，最重要的就是要盡早和作曲家好好聊一次。最好從劇本的開頭開始聊，因為哪些空間要留給音樂必須盡早確定。你不能在空投炸彈的時候把音樂墊在爆炸聲底下。這種事在拍《神與我們同在》（*Gott mit uns–Dio è con noi*，1970）的時候發生過一次，他很溫和地問我：「你聽得到音樂嗎？聽得到嗎？要是聽得到那你可太幸運了！」他說得格外輕柔，但是話語中的訊息堅定明確。幸好我們聽的只是前期混音，我還能想辦法。從坦克或者炸彈下手，不然就只能動音樂……

一般來說，在一部電影裡，觀眾能意識到的音樂有兩段：片頭音樂和片尾音樂，如果他不提前離場的話。絕大多數情況下，音樂是滲透於其他聲音之中的。如果想要把某一場戲完全交給顏尼歐和他的音樂，那就需要為音樂構建一個表達的空間。比如，假設有一場戲，一個男人到公園去沉思，那麼他到底在想什麼就由音樂來表達。不需要話語或其他聲音。這是顏尼歐教我的。我不知道自己是不是領悟了，但是我嘗試過，有幾次還挺成功的。

對這一點，我在美國為《馬可‧波羅》混音時再次加深了理解。在我個人看來，如果鏡頭中一匹馬跑遠了，馬蹄聲也要聽起來越來越遠，不能留下來成為背景音樂的「鼓聲」。但是顏尼歐和李昂尼是這麼做的：西邊傳來馬蹄聲，這聲音變成了鼓聲，然後變成了音樂。我曾經好幾次偷偷摸摸跑去Cinecittà製片廠看塞吉歐的電影混音！每一次都是一場生動

的教學。如此我才明白了電影應該怎麼拍。每次有人找我拍西部片，我總會想起李昂尼，於是我都推掉了。毫無疑問：李昂尼和莫利克奈的西部片為美國人上了一課（想想克林·伊斯威特的職業生涯：西部片讓他成了世界巨星，他自己如今也承認從中學到了很多）。我跟李昂尼的關係也很好，在達米亞尼的電影《一個天才、兩個朋友和一個傻子》（*Un genio, due compari, un pollo*，1975）裡，我們倆共同負責第二攝製組，這部電影的拍攝因為天候原因延遲不少，塞吉歐還是製片人。1979年，塞吉歐也為我的《危險玩具》（*Il giocattolo*，1979）擔任了製片人。當然，音樂都是顏尼歐寫的。

拍完《神與我們同在》之後，顏尼歐傳授給我的「祕訣」，以及聲音和音樂在電影中所需的空間，引發了我更多的思考。接下來的電影，約翰·卡薩維蒂（John Cassavetes）和布麗特·艾克蘭（Britt Ekland）主演的《鋌而走險》（*Gli intoccabili*，1969），我按照先前得到的經驗拍攝，再一次被他折服，他總是能夠找到電影中適合變成音樂的那段沉默。畢竟音樂中也有休止符。《鋌而走險》那次是典範，我將畢生學習。接下來，自然到了拍攝《死刑台的旋律》的時刻！我永遠都不會忘記，開拍前的一次閒聊，我跟顏尼歐說我要加一首民謠。那時候正是民謠的時代。他嗆我：「怎麼加，你來唱嗎？」然而在另一次閒聊時，顏尼歐突然想到：「你為什麼不找瓊·拜雅（Joan Baez）？」這個主意簡直太瘋狂了！「我怎麼聯繫得到她？」要知道當年拜雅正處在事業巔峰。

但是命運把我送到了美國，我去尋找合適的拍攝地，見了幾位演員和製片人。有天早上，我離開飯店準備去見一位製片人，半路上我碰到了富里奧·科隆博（Furio Colombo）[13]，當時他因為工作的原因也在美國。

「傑里亞諾，你怎麼在這裡？」他問道。

「我準備拍一部關於薩科和萬澤蒂的片子。」我回答道，「回國之前要是能和瓊·拜雅見一面就好了，我想邀請她為我的電影獻唱。」

「你看，怎麼這麼巧：她今天晚上到我家做客。」

13 富里奧·科隆博，義大利著名記者、作家、政治家。

「真的？」

「真的，那位拜雅今晚在我家！」我趕緊請富里奧幫我轉交我的英文劇本，還聲明負責音樂創作的是莫利克奈，當時他已經是傳奇作曲家了。「顏尼歐會專門為她寫一首歌，一首民謠。」

第二天一早，我接到拜雅女士的電話，她同意了。為了這首歌，顏尼歐專程趕去見她。顏尼歐說不了牛津式的道地英語，她也不會佛羅倫斯口音的義大利語，但是音樂是一種國際語言，音樂可以傳播到任何地方，所有人都聽得懂……只要知道音樂就行……

顏尼歐仔細研究拜雅的唱片，全面了解她的歌唱能力和潛力，她跟我說：「感覺像是我們合作很久了。」這是一見鍾情，一次不可思議的相遇。拜雅帶了筆記本，上頭摘錄了萬澤蒂寫給父親及辯護委員會的信，顏尼歐以此為素材寫下了那首如列車般滾滾向前的歌。

毫無疑問，《死刑台的旋律》獲得的巨大成功音樂也佔了一定的功勞。

電影上映之後，有好幾年，我走到哪裡都能聽到我們那首民謠。有一次我在柏林遇到一場學生遊行。警察攔住了我的車，前方正在行進的隊伍聲嘶力竭地唱著：「Here's to you, Nicola and Bart」[14]。

這不是戰爭之歌，這是自由之歌。《焦爾達諾・布魯諾》裡也是這樣，主角所受的苦難傳遞出痛苦折磨的感覺，但是顏尼歐的音樂裡似乎有什麼東西，又給電影帶來了一絲希望。他的一些靈感非常奇妙，只有藝術家才能想到。從我們一起合作第一部電影開始，我再也沒有想過要去找第二位作曲家──他兒子安德烈除外。那一次我對顏尼歐說：「我和你兒子背叛了你。」其實只要有顏尼歐在，音樂部分我根本不用操心。

有時候他好心邀請我到他家，用一場鋼琴「獨奏會」把他寫好的主題彈給我聽，我特別享受。其實要什麼樣的音樂，我完全由他做主。在他家，我也經常見到他的妻子瑪麗亞，非常可愛的一位女士。顏尼歐給我聽的鋼琴版主題，是他計算了剪接機上的時間後寫的，同一場戲會寫四、五個版本。我仔細觀察、認真研究，慢慢學會了讀他的想法。於是，透過

14 《死刑台的旋律》歌曲〈獻給你〉（Here's To You）中的歌詞，意為「獻給你的讚歌，尼可拉與巴特」。

他彈琴時的投入程度，我能看出哪一版是他最喜歡的。在音樂方面，我相信他，不相信自己，我會選出他最喜歡的，跟他說：「顏尼歐，我要這一段。」瞬間，他臉上的神情更加平靜了，像一道陽光。在他身上，我知道了什麼叫對音樂的熱愛。

這種做法持續了好幾年，另外我們還有一個小小的記憶遊戲。我會突然哼一首他為我寫的、盤繞我心的曲子，他要猜出是哪一首。當然，他幾乎都能立刻一一猜中。

在他配樂的那麼多部電影中，我對《教會》印象特別深刻，不是我的作品，但堪稱顏尼歐的經典之作，部落音樂和神聖音樂互相轉換，甚至合為一個整體。要我說，也許是瀆神之作，用音樂褻瀆。這部電影居然沒有為他拿下奧斯卡獎，我覺得很震驚。一直要等到2007年，他才收穫那個終身成就獎。當然顏尼歐不缺大獎，但是那個空缺還是有點分量的。他和李昂尼合作的那些電影，比如《四海兄弟》，都值得一座小金人。

《死刑台的旋律》之後間隔了很長一段時間，直到80年代初期我加入《馬可·波羅》的拍攝，我們才再度合作。我向所有人，包括演員、技術人員、製片團隊，提出了一個可怕的要求：在一片遙遠的土地上，封閉拍攝至少兩個月，其間無法跟外界聯繫。這對美國演員來說尤其難熬，他們恨不得把電話綁在身上。那個時候還沒有手機，在蒙古，通訊靠的是……點火生煙，就像美洲印第安人一樣。我記得攝製組還發生了一次抗議，他們跟我說：「導演啊，都快三個禮拜了，我們都不知道羅馬那邊發生了什麼事。」於是我們想辦法聯繫義大利大使館，七天之後我收到了一條消息，羅馬隊（AS Roma）主場敗給了當年還在義甲的阿韋利諾隊（US Avellino 1912）。我召集所有人宣布了這個消息，他們說：「不用說了導演，就這樣吧。」這故事聽起來像是編的，但真的實際發生過。

我們在中國拍攝時，莫利克奈來了。他到北京的時候全劇組正在紫禁城裡。我安排了皇家衛隊護送他到拍攝現場。他覺得很有意思。他在北京城裡四處晃，這裡聽聽，那裡看看，研究一下中國樂器，但不止這些……閒逛讓他蒐集到許多聲音和畫面。他去看舞蹈，看演出。電影中有他的旅途和體驗留下的痕跡。這讓我想到普契尼（Puccini），儘管他從未離

開義大利，但是透過幻想和音樂，他能去到世上任何一個地方：用《蝴蝶夫人》（*Madama Butterfly*）去日本，用《杜蘭朵》去中國，用《波希米亞人》（*La Bohème*）去巴黎，用《西部黃金女郎》（*La fanciulla del West*）去美國（如果叫我改編這部歌劇，我會拍成黑白電影：場景都是黑白的，服裝也都是黑白的，然後臨近尾聲慢慢顯出色彩）。

除了《馬可·波羅》，顏尼歐應該沒有來過我的其他拍攝現場。我倒是經常去聽他的音樂會。2007年威尼斯聖馬可廣場的那一場我也偷偷去了：連續兩晚的精彩演出。他的音樂會舉世矚目，因為他本身才華出眾，也因為許多電影的宣傳效果，比如過去的李昂尼電影以及現在的托納多雷電影——托納多雷與顏尼歐至今依然要好——還有貝托魯奇等許多偉大導演的電影。

我總是第一時間把劇本和腳本拿給我的合作者們看，其中也包括顏尼歐。作為一項儀式，我將這道工序稱作：「腳本分析——給所有合作者們的筆記」……顏尼歐通常會寫一些註記、讚賞或保留意見，他總是表現得非常謙遜。或者他可能會寫一條建議：「這個鏡頭結束之後我們可以為音樂留出一段空檔？」我回覆他：「當然可以。」第一遍審閱腳本並且比較各方意見後，接下來我就直接給顏尼歐看成片了。總地來說他不怎麼評論，而是把自己的工作做得很好：他會給我一些提示，告訴我哪裡應該加音樂。我會把他說的訊息都蒐集起來，然後讓他去執行。

如果顏尼歐不喜歡某位導演，他不會猶豫：對方的電影他直接拒絕。我問過他好幾次：「為什麼你不接某某某的電影？」他總是回答：「不要問。」要知道這種情況很可能就是有什麼地方讓他不舒服了。

調皮的貝多利偷偷把《對一個不容懷疑的公民的調查》裡的音樂全都換掉的那次，我也在場。「如果你喜歡的話。」顏尼歐這樣回答，看得出他心裡很亂，完全沒意識到那是個惡作劇……但是他的反應再一次證明了這個男人有多麼謙遜。

我最初的兩部電影請到了魯斯蒂凱利（Rustichelli）作曲，之後是烏米利亞尼（Piero Umiliani）。但是等我發現了顏尼歐後……我就再也沒有遇過第二個顏尼歐。有些導演還和巴卡洛夫、羅塔合作過，都是非常出色的

作曲家，但我還是找莫利克奈。製片人一直在換，但是沒有一位對這個選擇有過異議。我撞開大門才能進入的宮殿，對他而言完全開放。他就是好作品的保證。我和蓬蒂（Carlo Ponti）很熟，並曾在德勞倫蒂斯（Dino De Laurentiis）製片的幾部電影裡擔任助手，我也和克萊門特利（Silvio Clementelli）、帕皮（Giorgio Papi）、科隆博（Arrigo Colombo）一起工作過（後兩位是《死刑台的旋律》以及李昂尼第一部電影的製片人），不論製片人是誰，只要提名莫利克奈，就像手握一把萬能鑰匙：對於電影的音樂他們完全不插手，從第一個音符到最終完成的配樂，從音樂錄製到管弦樂團的管理，一切都交給他。

最近幾部電影我們都在羅馬論壇錄音室（Forum Music Village）進行錄製，那是莫利克奈和其他幾位電影音樂作曲家共同買下的，在歐幾里得廣場上。我感覺他在那兒跟上帝一樣，那裡就像他家。他肯定覺得比RCA的錄音室好。

我從來不會重新觀看自己拍過的電影，那是無盡的折磨。我只有一名共同拍攝的伙伴：上帝，但是他老人家不願意跟我合作，我拍攝的時候他從來不幫忙。你想要拍一道美麗的日光，天邊馬上飄來一朵雲；你正在一家餐館門前拍攝，老闆跑出來趕人你只能收工；要不然就是你缺少某種許可……可能發生上千種狀況。

上帝本該是一位超凡出眾的聯合導演，然而在我拍攝的時候他總是消極怠工，真的很遺憾。

幸好顏尼歐一直在我身邊，他是一名工匠，一位藝術家，一個偉大的人。

2014年5月26日

06

Bernardo Bertolucci

貝納多・貝托魯奇

千面顏尼歐・莫利克奈

貝納多・貝托魯奇｜義大利電影導演、編劇，曾以《末代皇帝》（*L'ultimo imperatore*，1987）獲得奧斯卡最佳影片、最佳導演、最佳改編劇本獎，2007年獲威尼斯影展終生成就金獅獎。他與莫利克奈合作過五部電影。

貝托魯奇： 我來到蒂泊蒂娜（Tiburtina）車站，RCA公司應該就在附近，吉諾・帕歐里（Gino Paoli）正在那裡為我的電影《革命前夕》（*Prima della rivoluzione*，1964）錄製配樂。他向我介紹了「他的編曲師」。一位非常非常年輕的音樂家，圓框眼鏡後面的臉上直白地寫著他的心情，他叫顏尼歐・莫利克奈。帕歐里寫了兩首歌曲：〈請你記住〉（Ricordati）和〈依然活著〉（Vivere ancora），還有電影配樂的旋律部分。錄製開始之後，我意識到莫利克奈的重要性，他創作出銜接這兩首歌的交響樂。我記得〈依然活著〉沒過多久就被Rai審查了，「你的長髮披散在枕頭上」（i tuoi capelli sparsi sul cuscino），他們說這句歌詞太露骨，必須刪掉。不可理喻。帕歐里決定不理他們，這首歌後來成為Rai的禁忌。

一段時間之後我發現那位編曲師顏尼歐自己也在作曲，而且他是著名的新和聲即興樂團的成員，在當時的義大利，這支樂團在音樂方面的實驗最為徹底。

拍完紀錄片《石油之路》（*La via del petrolio*，1967），1968年我又回歸劇情片，《同伴》（*Partner*），一部「處於精神分裂邊緣」的電影：1968年對我來說——對許多人來說——是特別喧囂的一年。

同一時間，顏尼歐完成了李昂尼「鏢客三部曲」的音樂，他的音樂和塞吉歐對西部片的偉大改寫，造就了一部典範：這是一部先於後現代概念的後現代作品。塞吉歐還找我和達里歐・阿基多（Dario Argento）一起為他的西部片終章《狂沙十萬里》編寫腳本。莫利克奈的配樂奠定了又一部精彩的典範，如今這部塞吉歐電影已成影史經典。當年甚至有人指控我背叛了「作者電影」。我告訴他們，李昂尼是義大利1960年代最好的導演之一。第一次見他的時候，站在他面前，我的心裡滿是崇敬。

1966年，一部《大鳥和小鳥》昭示著顏尼歐與帕索里尼的合作拉開序幕。我記得顏尼歐跟我講起他的時候，無比深情、無比尊敬。他應該是欣賞皮耶・保羅的特立獨行，因為他自己從來無法做到。莫杜尼奧（Domenico Modugno）演唱的《大鳥和小鳥》片頭曲至今仍是音樂和諷刺藝術中的一顆明珠。一想到這首曲子，我就默默地在心裡唱了起來。

西部片音樂對我影響頗深，所以1968年籌拍《同伴》的時候，我又想到了顏尼歐。我叫他寫一首浪漫的弦樂曲，鏡頭畫面如好萊塢歌舞片般，史蒂芬妮亞・桑德蕾莉（Stefania Sandrelli）在夜色中走下台階。

這些工作經歷讓我有機會看到莫利克奈的其他特質：他天生果敢，直覺驚人，又很多變，不管合作導演的風格相差多遠，對於不同電影不同要求，他總有超乎常人的適應能力。在錄音室這塊戰場上，他能迅速而準確地記住其他作曲家寫下的曲譜。他的天資讓他能夠輕鬆運用任何一種音樂語言，並且從內部重建，化為自己的語言。

1970年到1974年之間，我的電影從獨白轉向對話，至少朝著和觀眾進行對話的方向發展。《同流者》（Il conformista，1970）請到了法國作曲家喬治・德勒呂（Georges Delerue），他曾為楚浮、高達以及許多法國新浪潮導演作曲。《巴黎最後探戈》（Ultimo tango a Parigi，1972）我邀請了我的阿根廷朋友嘉托・巴比耶瑞（Gato Barbieri）——片名中「探戈」一詞就是獻給他的——他是吹奏次中音薩克斯風的白人，但他的音樂有點黑人的質地。之後，當我開始構思《1900》，我知道不會再有第二人選，只有顏尼歐・莫利克奈能夠寫出如此史詩性的義式音樂，同時他還能兼顧二十世紀初的流行音樂以及當時的政治背景。

這部電影成了一場挑戰十足的冒險，我記得整個攝製期間我和顏尼歐經常聚在一起討論。他給我聽寫好的主題，我拍攝時就會去想可以怎麼用。不管我提出的要求多麼奇怪，他都能迅速把整場戲的音樂重寫好或者修改好：他走到鋼琴邊，幾分鐘之後，我得到了一個新的版本。這也是一種極為難得的天賦。

《1900》的配樂，是在當時還在人民廣場的羅馬論壇錄音室舊址錄製完成的，費時超過一個月。整支管弦樂團幾乎全程在崗，那麼多弦樂器、銅管樂器等等，對於電影製作可以說是一筆巨大開支。但是我只關注顏尼歐的音樂，而且製片人完全沒有干預。此一時，彼一時啊。

《1900》大獲好評之後，我又請顏尼歐加入我的新電影《迷情逆戀》（La luna，1979）。臨近他準備開始寫曲的時候，我突然想到，片中姬兒·克萊寶（Jill Clayburgh）飾演的母親是一位女高音，圍繞她的配樂只能是歌劇音樂。於是，在《迷情逆戀》中，顏尼歐的音樂只剩下非常短小的一段鋼琴曲，用在片頭音樂。

我會非常詳細地向共事的音樂家們提出我的要求。我和他們走得很近，有時候可能太近了。我知道我的某些音樂直覺無法強求，也無法以言語解釋：我和音樂家們必須要有某種共同情感，要在我的需求和電影的需求之間找到平衡。所以顏尼歐的超強適應性真的讓人無法捨棄。《一個可笑人物的悲劇》（La tragedia di un uomo ridicolo，1981）我又邀請莫利克奈，這是我們最後一次合作。我要他寫一段讓人百聽不厭的主題，一段能在拍攝過程中指引我的主題。我第一次這樣提要求。顏尼歐別出心裁地用一把手風琴為旋律增添了一份深情和憂鬱。

我還記得我們是如何開啟合作的，但是關於我們是如何結束合作的，這方面的記憶我已全失。

後來我拍了《末代皇帝》，這部電影離一切都很遠，就像那個年代的中國一樣。我把拍攝過程當成對古老而迷人的文化的探索。我狂熱地愛著那個國家。我遠離了在我看來被腐敗擊潰的義大利，那個我想與之保持距離的義大利。我計畫在《1900》之後再拍一部「國際」電影。於是我找到三位分別來自不同國家的音樂家：日本的坂本龍一代表東方文化，

原為蘇格蘭籍後來又加入美國籍的大衛・拜恩（David Byrne）代表西方文化，還有年輕的中國作曲家蘇聰代表宮廷音樂。然而結果和我預料的完全相反：坂本龍一寫的最接近交響樂（或西方音樂），大衛・拜恩交給我的是極簡主義音樂，和黑澤明電影中的音樂很像。

莫利克奈配樂的電影如此之多，似乎存在著千千萬萬種顏尼歐・莫利克奈。因為他寫《對一個不容懷疑的公民的調查》的音樂時，在某些方面跟貝多利很像，而《狂沙十萬里》時期，他給人的感覺又完全不一樣。私下的莫利克奈應該一直在挖掘自己音樂人格的最深處，只不過每一次都用上不同的方法。他能用自己的音樂把導演的想法包裹起來，但是儘管他有變色龍的天賦，我還是無法想像一個把自己的曲子、自己的想法強加給導演的顏尼歐。顏尼歐喜歡這樣說：「你看，這段音樂只用了三個音……」他總能找到向導演展示音樂的方法。

我想，莫利克奈比任何人都更理解電影音樂的性格，此類音樂既需恆久，又要短暫。沒有合適的音樂，整組鏡頭甚至整部電影都會黯然失色；同樣，沒有好的電影，音樂也會很快被人遺忘。然而顏尼歐的音樂就算只在音樂廳奏響也能走向全世界，這一點我們有目共睹。

<div align="right">2014年5月27日</div>

07

Giuseppe Tornatore
朱賽佩‧托納多雷
工作模式的進化

朱賽佩‧托納多雷｜義大利電影導演、編劇，代表作包括《新天堂樂園》（*Nuovo Cinema Paradiso*，1988）、《海上鋼琴師》（*La leggenda del pianista sull'oceano*，1998）、《真愛伴我行》（*Malèna*，2000）等。其中，《新天堂樂園》不僅為他贏得了坎城影展評審團大獎和奧斯卡最佳外語片獎，也拉開了他與莫利克奈連續合作十三部電影的序幕。

托納多雷：1988年我第一次見到顏尼歐，在那以前我早已是資深音樂愛好者。我八
　　　　　歲聽巴哈，至少直到二十五歲前，我幾乎都只聽「古典」音樂。人們一
　　　　　般認為有一些音樂類型對那麼小的孩子來說太過艱澀，但是我特別喜歡
　　　　　那種音樂。巴哈之後是貝多芬、馬勒和莫札特，同時我也發現了義大利
　　　　　作曲家比如貝里尼（Vincenzo Bellini）、威爾第、羅西尼（Gioachino
　　　　　Rossini）；相反，爵士音樂我不太能欣賞。後來，我對電影的熱愛日漸
　　　　　深厚，剛有紀錄片製作經驗的我，開始研究電影配樂，我逐漸積累了大
　　　　　量的收藏，33轉黑膠和CD唱片都有，如今我擁有的電影原聲帶超過兩
　　　　　千張。也許是這樣的背景讓顏尼歐感覺到眼前這個人可以好好聊一聊。
　　　　　但是我對作曲領域的專業術語缺乏認識和意識。而且，導演和作曲家之
　　　　　間的對話注定是複雜的：作曲家必須顧及導演的「音樂幻想」，也就是
　　　　　導演長時間以來的音樂積累讓他形成的音樂思路，對於某一組特定鏡頭
　　　　　需要怎樣的音樂，他心中有一個原始雛形，然而他不知道如何表達。我
　　　　　也不例外。
　　　　　於是我一直借助比喻的手法和誇張的舉例，最終說出來的話七彎八繞、

意義不明，然而從一開始，顏尼歐就能夠理解我。可能我們的關係也是因此才這麼特別：我不懂他的專業詞彙，於是自創了一種根本不存在的語言。結果我們居然能夠理解對方的意思，真是個奇蹟。

德羅薩：也就是說，莫利克奈對你的想法進行了提煉總結，如果沒有他，你可能找不到恰當的表達語言。

托納多雷：沒錯。而且當時，顏尼歐已經為三百部電影創作了音樂；而我，正在拍我的第二部，他的偉大之處在於，他自始至終都非常平等地對待我，並不因為自己經驗多、資歷深而仗勢欺人。與他相處是我人生中的一堂課。第一次見面在他家，他直接說：「我們都別用敬語了吧。」他仔細觀察我，在告訴我對《新天堂樂園》劇本的想法之前，他先問我的是：「你打算用口簧琴嗎？」他想知道我對電影音樂的理解是深是淺。我回答他說，我不想要西西里風情的音樂。這時候他才說同意接我的電影：「結局寫得太美了，是我讀過最美的；我已經有一些構思了。」他原本正在準備《烽火異鄉情》（Old Gringo，1989）的音樂創作，然而他推掉了這部美國電影，轉而為我的《新天堂樂園》作曲。

那時候的我特別「聰明」，如果覺得音樂有不對的地方，我毫不顧忌，直接挑明，可能人在青年時期某個階段特有的單純和自負會讓人變得特別「聰明」。那段時間我們經常見面，一聊就聊很久。我說我的想法，他說他的經驗：也許這也是我們互相了解的方式。

多次討論之後，顏尼歐說要把寫好的音樂用鋼琴彈給我聽。他給我聽了很多主題，各種思路，我深受震撼。這是他的態度，他讓我能夠直觀地進行選擇，他用這樣謙遜的方式指引我、教導我。接下來就是對不同主題的評論和比較。

我們之間關係牢固還有一個原因。要知道，按照慣例，大部分情況下，作曲家會拿到一個初剪版的片子，有時候拿到的甚至是完全剪好的終剪版。但是從音樂開始錄製到拷貝送到電影院，基本上只有一個月的時間，甚至更少。「好的構思根本沒有時間沉澱。」我告訴自己。劇本可以編寫，刪改，重寫……在電影的籌資階段，他們有充足的時間不斷精煉劇本，

就算有時候已經沒有必要再改了，你還是要不斷重複創作過程，重複到你看到劇本就頭痛。拍攝電影的外部制約條件很多。從前期籌備到準備腳本，還有布景：這一切都有時間緩衝。大概只有服裝不一樣，直到最後一刻，你還可能告訴服裝師你又換主意了。基本上電影拍攝的每個部門都有時間，但是音樂不一樣。音樂幾乎從來沒有時間。

我跟顏尼歐說，這種模式我覺得有問題，因為音樂彷彿處於電影之外，像是最後一分鐘才被貼到膠卷上。除此之外，現在還有一種廣為流傳的做法，剪片時先用現成的配樂，剪好之後交給作曲家，讓對方以此為藍本，這種方法我也不認同。「我想在拍攝的時候就聽到音樂。」我對他說，「我想一邊拍一邊放，剪輯的時候直接用同一個版本。」這個想法在電影界顯然不算新鮮，但實際上很少這樣操作，顏尼歐聽我說完，告訴我，李昂尼有幾部電影就是這樣拍的。對我來說，這是我反覆思考的必然結果。

德羅薩：《新天堂樂園》就是這樣拍的？

托納多雷：是的。我認識顏尼歐的時候是1988年的1月末2月初。4月，他開始錄製主題，我經常在現場播放。剛好這部電影有許多外國演員，現場收音本來就無法直接使用，需要後期配音。現場的音樂讓攝影機的運動和音樂同步，音樂成了許多場景的支柱。舉個例子，電影臨近尾聲時，雅克·貝漢（Jacques Perrin）來到廢棄的電影院：警察為他打開封鎖的大門，他走進電影院，一台推軌攝影機環繞著他拍攝四周破舊的放映廳。現場音樂完美地指揮了攝影機的運動。

拍攝片頭時現場也放著顏尼歐錄好的一首曲子。多數時候，我們會用最初錄製的版本進行混音；也有必須再加工的時候，適當增減或者更換配器。總之，最後都會用上。

在羅馬論壇錄音室，我會一邊聽顏尼歐指揮管弦樂團，一邊把腦子裡想到的都寫下來。我想從第一步開始參與音樂錄製，哪裡都有我：錄音、前期混音、根據畫面剪輯，當然最後這一步我本來就應該在。顏尼歐經常詢問我的想法。我記得有一次，他錄完一曲走出錄音間，我對他說這一首棒極了。「這只是最基礎的弦樂部分，」他有點不知所措，「我們還

要加上很多其他樂器。」我才知道這叫多軌疊錄。接著顏尼歐告訴我，傑里亞諾‧蒙達特也有過類似的誤解。我想這類經驗，可能在某種程度上影響了莫利克奈以及他音樂風格的演化。

隨著時間推移，我逐漸掌握了一定數量的專業術語。我記得有一次，聽《風之門：情繫西西里島》（*Baaria*，2009）的一段主題，我突然說：「這裡是不是有個第一轉位連續重複了四次？」他從椅子上跳了起來：「你是怎麼知道的？」「顏尼歐，第一轉位你用得特別好，這種風格我只在你的音樂裡聽到過。」

德 羅 薩：你怎麼聽出來這是顏尼歐的第一轉位？轉位和弦的運用在許多作曲家的音樂中都很常見……

托納多雷：他的用法不一樣，第一轉位在他的手裡能夠觸動人心。總地來說，他用第一轉位來打斷情感：你的情感被主題牽引著，以為會到達某個地方，但是他打破你的預想，突然拋出自己的旋律規劃，那一瞬間的慌亂和迷惑讓你感覺靈魂都要被扯碎了……真是嘆為觀止。

可能因為我稍微專業一點了，顏尼歐對我繞來繞去的語言多了一點敬意，我發現我們慢慢走向了新的工作模式，對他來說不是全新的，但是我們用創新的方式加以詮釋，而且毫無疑問，是「我們的」方式。第一次體現在作品中是2006年的《裸愛》。

德 羅 薩：莫利克奈也提到《裸愛》是他作曲方式上向前邁進的「一大步」，創新之處在於創作「百變」的音樂，後續可以自由變化、混音以及疊加，於是足以適應畫面，並且在剪輯階段適應導演和作曲的需求。

托納多雷：……還有剪輯完成之後的需求。《幽國車站》已經出現了這樣的苗頭，但是技術還不夠成熟。於是，到了《裸愛》，又出現了同樣的情況：顏尼歐發現他和我各自的需求最終可以交匯、結合。他對我說，新技巧將是一個多變的音樂體系，能夠最大限度地滿足電影的不可預見性，說實話，因為他的推動，我不僅在音樂選擇上發揮了最佳水準，我也建立並穩固了這方面的意識。

《裸愛》是一部懸疑片。沒有需要揪出來的殺人犯，只有一場自相矛盾

的錯誤調查。故事情節太過複雜，導致電影在開拍前難以規劃或預測。在這種情況下，顏尼歐引導我說出想要的和聲與樂器。我們聽巴爾托克（Bartók）和史特拉汶斯基，聽到某處我會告訴他，這種聲音效果我覺得用在電影裡會很有趣。我們談了很多，他開始用那個新的模式進行創作。

德羅薩：你說的這個「新的模式」應該是指模組化樂譜，這讓我想到了「多重化樂譜」、「有樂譜的即興演奏」以及「動態靜止」。這類探索總是吸引著莫利克奈，即使是非電影音樂創作。這樣的探索讓他自己、他的創作個性、樂譜、他的音樂思維，都步入了持續的發展期。他繪製了一張地圖讓大家一起探索，而不是打下一塊領地一個人固守。這種模式在錄製和作曲上節省了許多時間和財力，同時也讓音樂本身在組合和功能上擁有更多的可能性。

這是對精力的節約和優化：最少的力氣，最多的收穫。

托納多雷：顏尼歐性格堅強，在這堅強之內又有一部分出人意料的虛懷若谷、自得其樂。我們最初的幾次合作，每一首曲子他都寫兩、三個主題，有時候甚至更多，我甚至會建議他把幾個主題糅在一起；而且由於他的新創作模式，在某種意義上，我們可以共同「創作」音樂（此處引號必須著重強調），比如《裸愛》。而到了《寂寞拍賣師》，我們又向前邁進了。我們不只是組合音樂片段，我們還在音樂剪輯過程中創作音樂。有一次我在錄音時哼唱了一段旋律，主題便被我改頭換面，增加了一分緊張感，顏尼歐一聽就懂了，他馬上記錄成譜，回到錄音室加錄。我們把這一段疊加進原有的錄音版本。這首曲子叫〈空房間〉（Le vuote stanze）。片頭音樂中，小提琴的疊加部分也是這樣產生的：我們在音樂剪輯時的討論，刺激他產生了新的音樂直覺。

對於用電腦和電子合成器的人來說，此類做法大概很常見，但是對於電影音樂來說這很不常見，說實話，我不是很喜歡電子合成器的聲音。說起來，我記得《風之門：情繫西西里島》中，顏尼歐提議用採樣的管風琴聲音。他堅稱聽不出差別。我堅決反對：「顏尼歐，我不喜歡！」最後，我們在艾賽德拉廣場（Piazza Esedra）上的天使與殉教者聖母大殿（Santa

Maria degli Angeli e dei Martiri），用那台壯麗輝煌的管風琴進行錄製。完全不一樣的聲音。顏尼歐說：「佩普喬，現在你知道得太多了！」其實並非如此，這些年來我學到的那一點皮毛都是他教給我的。

顯然，一場真誠而純粹的談話應該擁有的一切要素，在我和顏尼歐之間都能找到。我們滔滔不絕，通常最後只需一個手勢或者一個微笑就能達成共識。這一點對我非常重要。

我在工作中遇到很多次，向合作者提出要求，對方直接回覆我：「做不到。」這種情況會觸動我身體裡的某個開關，我會自己想辦法完成。等對方看到我做好了，此時兩人的關係要嘛變好，要嘛終結。顏尼歐從來沒有跟我說過「做不到」，從來沒有，哪怕我叫他寫很庸俗的曲子甚至提出不可能的要求。

我又想到一件事：我們會在錄音室根據影像（fotografico）校準音樂，所謂影像就是指電影畫面（immagini）——我很喜歡顏尼歐一直用「影像」這個詞，雖然這種說法早就過時了——在這一步，所有音樂都要確定。顏尼歐習慣在看完第一遍之後，在正式錄製之前問我一句：「怎麼樣？」這是最後的加工機會，錄製之前的最後一次鬥爭。必要時我會說出我的意見：「這裡銅管樂器起音太強烈了」，或者「弦樂的顫音製造的緊張感太誇張了」。如果他不同意，他會說：「先這樣吧，之後我會跟你解釋原因；你要是還想改，一秒鐘就能改掉，別擔心。」或者他會回到錄音室，再做最後一次修改，錄下來。向來如此，非常順利。只有一次，《海上鋼琴師》的音樂，面對他如常的那句「怎麼樣？」我的回答是，感覺不對。我叫他再對一次畫面。這一次我確定了：「顏尼歐，完全不行。」當然他寫的音樂是我們之前商定的，但是配上畫面，我覺得突然不能成立。我向他解釋，我覺得這首曲子要重新寫，因為在概念層面就錯了。

我說這首曲子，是場景內部本身就有的音樂：主角「1900」遇見了那個女孩，他被迷住了，他在夜晚彈起了鋼琴，執拗地重複著同一個樂段，一個不協和的音不斷出現。當「1900」走進船上的女子宿舍，尋找正在睡夢中的女孩，這段音樂又成了配樂。就是這裡不行。我覺得太過抽象。兩個人都清楚問題在哪兒，但是解決起來很困難。面對這樣的情況，我

想任何人都會非常焦慮，尤其管弦樂團已經處於最後一輪演奏。最專業的作曲家到了這種時候也會需要再多一些時間，但是我們沒有時間。顏尼歐面不改色。距離管弦樂團中場休息結束還有三分鐘，顏尼歐回到錄音室，打開樂譜架，開始在上面寫寫畫畫。樂團成員回來了他還在寫。樂手們竊竊私語，漸漸地越來越吵，他堅定的話語打斷了一片嘈雜：「安靜，安靜，稍安勿躁。」所有人都不安地靜候著……他們不知道發生了什麼事。

顏尼歐在極短的時間之內重新創作，音畫同步所限定的時間框架不變，樂曲和配器都做了改動。除了結尾，其他部分完全變成了另外一首曲子。他直接把新樂譜口述給樂手聽：木管樂器、銅管樂器、弦樂器、打擊樂器……十分鐘後他告訴我：「聽著。」他轉向管弦樂團和技術人員，喊道：「跟上影像！」結果堪稱完美。

如今我跟顏尼歐講起這個片段，他總是說事實跟我想的有所出入，他說有些應對辦法對他而言非常容易，因為他早有準備，他作曲時會多寫幾種備案，根據導演的反應臨場換上。但是在我眼裡，這樣的真相反而更加突顯了他的天才。

德 羅 薩：我相信在音樂方面問題最多的就是《海上鋼琴師》。

托納多雷：對。因為電影本身的宏大，也因為場景內部的音樂和畫外音樂彼此碰撞，甚至交鋒。眾所周知，故事改編自亞歷山卓・巴瑞科（Alessandro Baricco）的小說《海上鋼琴師》（Novecento）。作者提到鋼琴家的演奏時，所用的表達都是類似：「他彈的音樂前所未聞」，而作曲家卻要把這樣的音樂寫出來讓人去聽，無疑是莫大的挑戰。

另外，這部電影後期加上的音樂共有三十三首之多，而且經常和對話同時進行。複雜程度更是呈指數上升：剪輯起來需要時時注意同步。顏尼歐為此特意到現場來了好幾次，這種化圓為方的任務總是不容易的。

幸好他向來喜歡接受新挑戰。我提出的要求有時候會縮小我們可選的方向，但我總是說：「顏尼歐，我們必須做到這個，同時也不能放棄那個……」這種情景發生了不知多少次！

有一句話讓他印象深刻，我問他：「音樂能描繪人的臉孔嗎？」

我向他解釋：「因為有很多人在船上來來去去，『1900』把這些過客的臉孔都轉化成了音樂。」在一場戲中，我清楚表現了這個概念；不過想想顏尼歐的工作，你會意識到，這是他一生都在做的事。

德羅薩：你們之間從來沒有不可調和的衝突或者分歧嗎？比如我知道在電影《風之門：情繫西西里島》裡，你們發生了一次小小的口角，也就是關於電影的樂團音樂，是否採用「貝里尼式」的主題……

托納多雷：那一次我們各持己見。我覺得有必要來一首「通俗」曲，但是合作了這麼多年，我注意到顏尼歐不喜歡寫這種類型的音樂。他說他覺得不需要其他主題。我堅持要他用上通俗的主題，因為琅琅上口，他對我說：「不，太琅琅上口了！」我們無法達成一致，僵持了一段時間後我說：「顏尼歐，我從來沒有提過這樣的要求，現在我不得不提。我有點慚愧。」我深吸一口氣，繼續說道：「希望你幫我做一首貝里尼式的作品，不一定要完全模仿他！」我作夢都沒想過自己會要求顏尼歐模仿別人的風格，甚至我向來認為導演擺出這樣的態度是非常無知且不尊重人的。如果製片人叫我按照其他導演的樣子來拍電影，我無論如何都不可能接受。顏尼歐什麼也沒說，最後交給我一段精彩的主題。即便是自己不習慣的做法，他一樣能夠不負期待，這就是他的職業積累！

《真愛伴我行》的結尾也是。在這場戲，貝魯奇（Monica Bellucci）的橙子掉到地上。小主角跑上去撿橙子，第一次也是唯一一次成功地和她說上話。她向他道謝，甚至他的手還蹭到她的手。

按照原計畫，電影的主題音樂本來應該貫穿整個場景，直至片尾字幕。但是，當片尾字幕出現時，我希望顏尼歐能改用〈我的情意〉（Ma l'amore no）的主題。這是一首現成歌曲，在電影中其他關鍵場景都有出現，盧奇亞諾·文森佐尼（Luciano Vincenzoni）劇本的原始標題就用了這首歌的歌名，我也以此為基礎創作了電影劇本。顏尼歐不喜歡重新改編別人寫的主題，雖然這門技術他是頂級的。在他的職業生涯中，這樣的改編有好幾次：《四海兄弟》中的〈罌粟花〉（Amapola）主題，還有《新天堂

星探》中的〈星塵〉（Stardust）。於是他不情不願地開始改編〈我的情意〉，
剛開始聽我就覺得節奏太密集了。「我不喜歡。」我埋怨道。「為什麼？」
他有點不開心。「顏尼歐……我覺得這個版本聽起來像是在聖雷莫音樂
節（Festival di Sanremo）！」我們一下子爆笑起來，這句玩笑瞬間打消了
先前的緊張氣氛。

然而有時候，如果我讓他不斷重做一首曲子，他會主動提出：「佩普喬，
你需要建議嗎？這一版最好。」然後他會告訴我為什麼。他會傾聽你的
需求，但是如果你犯錯了，他也會溫和地指出來，不帶半點強迫的意思。
顏尼歐無所不能，但是叫他被動地退回已經探索過的領域，他會很厭煩。
對他來說，每一種可能，每一次機會，都應該用來尋找新的東西。他是
不知疲倦的實驗家，在某些方面還有些不顧後果。有時候他的發明能嚇
我一跳，他還要展示背後的原理。

比如《寂寞拍賣師》中的畫像主題，他創造了一個瘋狂的音樂環境，但
這對我也是一個刺激。他說主角收藏的女性畫像讓他產生了一個想法，
把女聲五聲部對位和牧歌融合在一起，彷彿畫像中的主角們一個個活了
過來，開口歌唱。有趣的是創作劇本時我也想到牧歌，我聽了幾首，也
跟顏尼歐說起過。所以我特別喜歡他這個想法，我們的主角對畫像中這
些陌生女人們的愛，在一道道女聲中得以體現，這個男人能夠辨別所有
古董的真假，卻不懂得在生活中分辨人的感情。

錄製階段，每一位歌手都單獨在麥克風前演唱自己的段落，她們不知道
自己的歌聲會被用在什麼地方。弦樂團也被分開錄製。和人聲一樣。錄
音室顯得空空蕩蕩，這些音樂家們各自演繹某件神祕物品的其中一塊碎
片，如此這般日復一日。物品的完整面貌只存在於顏尼歐的腦海中。他
單獨完成所有剪輯工作，然後打電話給我。他很亢奮，很自豪，但也有
點害怕。他問我：「怎麼樣？」我說，這是他最美的創造之一。他很感動：
「你知道嗎，人到了一定年紀就會在工作的時候問自己：我還能不能做
到？我還有這個能力嗎？」

有時候他會讓我聽一個構思，我負責評論：「顏尼歐，我很喜歡，但是
這一小節不是很好。」「為什麼？」他問。「因為你在1969年的電影裡寫

過類似的，那部電影叫⋯⋯」「你確定嗎？」他呆呆地問我。「確定，我放給你聽吧！」「啊，你說得對，我都不記得了，那我現在就換掉！」我們一起笑著結束討論。

他的作品太多了，有時候某些音樂元素會無意識地「重現」。

德 羅 薩：一切元素都能在他的過去找到根源，但是他願意一邊回憶一邊前進。

托納多雷：你說得很準確。他總是這樣，同時還能照顧到別的事情。我在《新天堂樂園》時期就發現了。他會直接問我喜歡什麼樂器的音色，我回答：「單簧管。」於是由他兒子安德烈作曲的愛情主題就有了一個單簧管演奏版。很好聽。幾年之後，另一部電影，他對我說：「這個主題我還會再做一個單簧管版的，你喜歡⋯⋯」他對導演能接受的聲音範圍特別注意，他明白對方的喜好，他會用心記著。

德 羅 薩：很多導演說到了他的超強適應性。顏尼歐如何做到既與導演和電影想傳達的個性與訊息相結合，又能保持自我？

托納多雷：這是他又一個偉大的地方：他能把自己和自己的音樂與某一位導演的音樂、知識、文化格調交織在一起，顏尼歐能夠挖掘導演的「音樂幻想」，轉換一下，為他所用。如果他找不到這個「音樂幻想」，可能會比較累。因為這能標記出導演的文化框架及音樂框架，讓顏尼歐能在框架內構築自己的音樂。他是自主的、自由的，但他的概念結構要能在導演的腦子裡搭建起來。這一點至關重要。就像他自己說的：「你讓我知道，或者隱約看到你的方向，我就在這些方向之內行動，我的創作是完全自由的，但是你一定會喜歡。」

德 羅 薩：他很有風度，很會照顧別人的想法。

托納多雷：這是一種處世哲學，也是難能可貴的對他人的敏感。但是注意：這個形象不是他的全部。有些時刻他也會放任自己，鬆開一切保險。他往前走，不管任何人，不管自己，不管導演，也不管什麼框架、方向，通通不管。看著鏡頭他就開始寫。這是直覺。然後他找到你，宣布：「你聽一下，我看那場戲的時候想到了這個。」聽完音樂，你會感覺此曲只應天上有。

這種情況發生過很多次。貝托魯奇的《1900》就是他在一片黑暗之中看著影片寫出來的。他知道什麼時候該探索導演的世界，和他會合，什麼時候又應該單純依賴電影，如有必要，可無視導演的意見。

德羅薩：也許這是一個機會，攜手前進，跨出你所說的框架。

托納多雷：這很了不起。另外，現在我很懂他了，我知道如果在汽車維修廠拍攝，顏尼歐會找到這個地點有代表性的噪音放進來。《幽國車站》就是這樣：故事情節完全在雨夜展開；雨水落在地面，滲透屋頂跌進瓶瓶罐罐。我跟顏尼歐說到這一設定，他馬上說：「我要把所有能想像到跟水有關的樂器都用上。」我知道這是他的一貫做法，類似的還有《工人階級上天堂》，他把管弦樂團理解成聽覺比喻，複製出生產線的噪聲。

為了證實他的這一偏好，我記得《寂寞拍賣師》裡，我叫他用玻璃豎琴（Glasspiel），一種由玻璃杯注水組成的樂器。一開始他不同意：他認為音色和電影方向不符，希望我用鏡頭讓樂器的出現合理化：比如拍到一扇窗戶玻璃破了所以發出這種聲音，或者特寫一只玻璃杯……我對他說我們不一定要為某種音色的出現補充原因，但是他覺得有點為難，因為他自有一套邏輯：捕捉劇情中的某個關鍵元素，然後加以延伸。最後我們還是各退一步，我真的從布拉格找來一位玻璃杯音樂演奏家。顏尼歐興奮不已，還讓他演奏了其他內容，後來也用在電影裡。

德羅薩：從電影中的世界選擇聲音，明顯表達了唯物的實用主義思想。但是同時，莫利克奈似乎還建立了符號體系，他的音樂超越了簡單的配合功能和放大功能。《新天堂樂園》的音樂展現了讓人傷感的功能，對欣賞電影方式的傷感，對一個正在瓦解的世界的惆悵……

托納多雷：這正是我所期望的：「那一處地方，那一種看電影的方式，再也不存在了，但是電影會永存。」最後的親吻鏡頭表達了同樣的概念。我給他的導向從情感角度來說是很有作用的。

德羅薩：在這個意義上，主題音樂的旋律變化、加速，反覆出現，可能喻示著永劫回歸，但是同時也象徵著對於不復從前的事物的回憶。電影和主題音

樂藉由呈現典型的回憶情感，讓人感受到傷感與懷念。

按照這樣的觀點，你們為每一部電影找的關鍵象徵是什麼——如果有的話？我們可以列一下你們合作的電影。

托納多雷：這個問題很難回答，但是至少對於《新天堂樂園》來說，我們用到的音樂元素比較傳統：音樂的來源是劇情片段以及其中人物。

你說到的主題音樂源自主角和女孩之間的苦澀感情，會反覆出現直到最後的親吻鏡頭。此外還有一個電影院的主題，我們討論了好幾天。放映廳是很個人、很私密的場所，同時又很普通、很常見，大家都能去。我們想，失去這樣一個空間，痛苦的情感一定要表現得無比強烈，結果我發現這首主題甚至比愛情主題更加觸動人心。

然後是童年主題，最輕快詼諧。曲中能聽到小男孩的靈氣和狂熱，但突然之間曲風一轉，小男孩長大成人，來到了遺憾主題：一個事業上功成名就，感情上一敗塗地的男人的主題。主角身上的這種衝突似乎特別打動顏尼歐，比我們說到的其他任何因素都更加吸引他。那時候我還不敢叫他寫一首「通俗」的主題，但是我們整體還是朝那個方向走：也許因為這個原因，在我拍的所有電影中，配樂最受歡迎、最廣為流傳、最為觀眾所熟知的一部，到現在仍然是《新天堂樂園》。

按照同樣的方式，接下來我們合作了《天倫之旅》（*Stanno tutti bene*，1990）和《新天堂星探》。每一部顏尼歐都要找出一個關鍵點，以此為基礎搭建他的音樂框架。寫《新天堂星探》的音樂時，他直截了當地說：「這部電影沒有給音樂多少發揮空間。」我說，西西里是一塊文化融合的土地，她經歷了那麼多代統治更迭。「我們正被迫面對新的統治者、新的語言，所以我們才如此偏好肢體語言。」於是，顏尼歐以分層疊加的概念創作了一個主題，某種卡農曲式。想像一下主題由字母構成：A—B—C—D—E—F。第一條旋律線延續的同時，從「E」開始又有一條新的旋律線，這段旋律重複了不知多少次，每一次都換一種演奏樂器，直到疊加的層次越來越多，混雜到無法分辨：一座巴比倫塔。

片中一個如此深刻的隱藏元素，提煉出一段如此強烈的音樂主題。

而《天倫之旅》，我們以人物和情節戲劇衝突作為音樂的靈感源泉。馬

切洛‧馬斯楚安尼飾演的主角深受當時流行音樂文化影響，他愛好歌劇：
這是農村文化典型特徵，就連莊園裡的奴隸們都知道，每年一次，都會
有一支樂團，小型管弦樂團，來到廣場上，演奏《鄉間騎士》（*Cavalleria*）
間奏曲，或《塞維亞的理髮師》（*Il barbiere di Siviglia*）序曲……

德 羅 薩：廣場成了文化碰撞和再分配的場所。

托納多雷：我小時候經常去看這類演出，所以我想主角馬泰奧‧史庫羅（Matteo
Scuro）應該是一個非常喜歡歌劇的人，他會用歌劇裡的著名人物為自
己的孩子們命名。根據這個設定，顏尼歐設計了一段結構非常複雜的主
題，涵蓋多個歌劇選段。在荒誕滑稽的基調上，能聽到羅西尼、莫札特
等人的影子，但是都以顏尼歐的方式寫成。而對於反覆出現的夢境，我
們製造了一個對比。說起來，顏尼歐通常會在開始一部新作品時問我：
「調性，要還是不要？」我幾乎每次都回答：「要。」……（笑）

德 羅 薩：你瞬間就讓他死心了……

托納多雷：（繼續笑）他總是想要無調性……

幾乎整部電影我們都用調性語言，與畫面的冷色調形成對比。我所選的
冷色調，甚至可以說是灰色調，代表主角經歷的現實，與生活及世界維
持著表面上的和諧。然而在夢裡，無調性音樂平衡了畫面的冷色調。這
種焦慮的、執念般的對比，也讓他越來越清醒：原來自己和別人，和親
人之間的關係，不像他一直以來想的那麼積極；說到底，這是史庫羅的
悲劇。這部電影中還有妻子的主題，孩子的主題，噩夢的主題，以及旅
行的主題。

現在回想起來，從最一開始顏尼歐就經常告誡我：「記住：如果你有一
段很美的主題，不要讓它經常出現，不要濫用。」我一直在工作中思考
這個建議，現在可以說已經完全消化吸收，甚至比他給我的建議更進一
步。我甚至開始向他要主題只出現一次的樂譜。

《幽國車站》就是這樣，主旋律只出現在電影結尾處。顏尼歐根據電影
劇情結構，打造類似結構的樂譜。這一思路他在別處也有運用，但是我
相信他在此處做到了極致。儘管這部片可以有多種解讀，但故事實質上

是在講一個不記得自己自殺的自殺者。這個故事起初源於一個想法：在自殺的生死瞬間，自殺的創傷記憶是否有可能消除？我的回答荒謬且毫無根據：能。如果自殺者能在自殺的生死瞬間消除自殺的記憶，那麼在餘下的時間微粒中，他將不再記得自己曾自殺過。這就是我的電影。（拍了一下手，彷彿在打場記板）

這份創傷記憶的消除狀態，將被一位特殊的警探慢慢削弱，伴隨著新境況的出現，一些細枝末節再次浮現。只有透過恢復記憶，主角才能真正通往死後的狀態（或通往死後的虛無）。

人們經常說：「這部電影拍的是死後世界。」「不，」我回答他們，「如果真要這樣說，電影拍的是與死後世界相反的世界。」

顏尼歐很喜歡整個構思：「我想做這樣一首曲子，一開始是無調性的，隨著主角的記憶逐漸恢復，微小的音樂片段慢慢融合進來，一開始幾乎無法察覺，最終建立起調性和記憶的主題。」總而言之，他把劇本的戲情結構轉換成了音樂結構，這讓《幽國車站》成為我心目中我們最好的一次合作。

有幾首曲子我們討論了多久啊，比如電影開場那首！這過程太折磨人了⋯⋯在開場音樂中，我們兩人的角色第一次互換了：試圖用語言解釋音樂的人變成了他。「這一首我不能用鋼琴彈給你聽。」他一點一點把理由和具體做法講解給我聽，有那麼一會兒我完全不知道最後的錄製結果會是什麼樣。

如今想起來，真是特別美好的一段經歷。

德 羅 薩：他的音樂在電影中總是很積極，但不突兀，從一開始就影響了音樂在電影中的功能。他的音樂，其實探索了自己對這部片的理解，以及自己對這部片持有的立場。

托納多雷：他的這種音樂方法，可以源自電影本身的結構（《幽國車站》），可以源自與故事情節無關的文化考量（《新天堂星探》），也可以源自角色的心理狀態或複雜的情節（《海上鋼琴師》），然後牢牢地和更加傳統的音樂元素結合在一起。總之莫利克奈的做法從不平庸。「這是一個愛情故事，

那麼就用一個愛情主題吧。」這種想法從來不是他。他的想法要深刻得多。這也讓我更加確定自己一直以來的認知，即音樂是電影潛台詞的揭露者，某一刻畫面不能或不想展示的內容，音樂可以展示。

關於這種方法，《裸愛》裡有一場略顯爭議的戲。主角突然把小女孩綁起來，不停地讓她摔倒，看起來似乎是在折磨這個她認為是自己親生女兒的小女孩。這是一個愛的行為，她在教導無力自保的小女孩去改變，學會保護自己不再跌倒，也就是讓她成長。這是電影非常重要的一幕，因為從伊蓮娜（Irena）的角度來說，這象徵著她重新奪回母親的身分，而對小蒂婭（Tea）來說，則是成長的時刻。

我們常處理這類具爭議性的主題，我也常因這些鏡頭受到批評。顏尼歐建議我用無聲作為音樂。我不同意：「我們需要簡單的、小心翼翼的音樂，感覺和無聲一樣，但是又要提醒觀眾『有些事並不像表面上那樣』。」幾次實驗之後，他寫出了一首非常「輕」的主題，由豎琴演奏。畫面上小女孩被反覆推倒在地，備受折磨，動作和配樂形成強烈的對比……

德 羅 薩：……音樂就像看不見的愛撫。更加廣泛地說，電影之中，似乎正是配樂將所有視覺畫面連接起來，帶領觀眾經歷接連不斷的意外情節。音樂一直在引導觀眾用理性與感性去理解他們看到的內容。音樂成了理解連續畫面的唯一鑰匙。

托納多雷：《裸愛》就是這樣，為音樂留了很多空間。在《寂寞拍賣師》中我們更進一步，因為那部電影你看到的一切都不像表面上那樣。這個概念也延續到音樂中。顏尼歐說：「我要寫一首弦樂曲，把每個音的起音都剪掉。只有共鳴組成的音樂。」沒有個性，沒有觸發，沒有緣由，只有最終效果。聽到的聲音無法分辨。我覺得這次對概念的延伸很美很好聽。

德 羅 薩：你認為你們未來會走向何處？

托納多雷：我正在拍攝一部關於他的紀錄片，最近我們又合作了《愛情天文學》。顏尼歐為這部電影作曲時，身體仍處於康復期，他精心設計了許多構想，不過並非一帆風順，他一直說這是「永久修正」。他給我的最初兩個版本，我聽完之後直言不諱地說出了自己的想法：「顏尼歐，音樂很

好聽，但是我的評論可能不會好聽。」「我知道。」他回答我。和往常一樣，我們繼續投入工作。然後，和往常一樣，他全力以赴，最終的樂譜真的讓我驚嘆。

德 羅 薩：你是唯一讓莫利克奈成為演員的導演，在《天倫之旅》中他扮演米蘭史卡拉歌劇院的樂團指揮。希區考克也做過類似的事，在《擒兇記》（*The Man Who Knew Too Much*，1956）中，他讓深得他信賴的作曲家赫曼（Bernard Herrmann）出現在電影的重要鏡頭中。你是在向希區考克致敬嗎？

托納多雷：說實話我沒有想到他。我叫顏尼歐參演是因為我想這麼做。好玩的是他接受了。我記得指導他演戲不是難事，畢竟他其實不需要表演，只要指揮樂團就好了。但是當我叫他面向鏡頭，和馬斯楚安尼目光交會，我發現他露出了一點少年般的羞澀。

德 羅 薩：在認識他之前，你的孩童時期，莫利克奈對你來說意味著什麼？

托納多雷：莫利克奈讓我明白電影中的音樂也能單獨存在。在我家鄉的海濱度假勝地，就像我在《風之門：情繫西西里島》裡重建的那種，通常都會有一台自動點唱機。45轉唱片，五十里拉聽一張，一百里拉聽三張：投入硬幣，輸入字母，享受音樂。有一天在海灘上，有人點播了一首曲子，震耳欲聾，我兩天之前才在電影院聽過，是《黃昏雙鏢客》的插曲。
為什麼那首音樂會出現在那裡，在海灘上陪伴著我們所有人？
那台機器點唱率最高的通常是米娜（Mina）、切倫塔諾（Celentano）和披頭四的歌。而那可是電影裡的曲子。音樂放了很多遍，我很喜歡，其他人也很喜歡。我走到點唱機前，看到唱片封面和電影海報一模一樣。對我來說這是一項重大發現。封面上寫著音樂作者的名字叫莫利克奈，於是，他的名字就與這啟發性的一刻連在一起了。
後來，我在點唱機還有唱片行也找到許多電影原聲帶，但是海灘上的體驗絕對是第一次：我第一次發現，原來電影音樂可以脫離電影單獨存在。不只如此，你終於可以把電影裡的東西帶回家了。

2016年4月4日

莫利克奈絕對音樂作品年表

本表中所列年分為作品的創作年分。

1946 *Il Mattino* per pianoforte e voce (testo di Fukuko - trad. Bartolomeo Balbi)

1947 *Imitazione* per pianoforte e voce (testo di Giacomo Leopardi)

 Intimità per pianoforte e voce (testo di O. Dini)

1952 *Barcarola funebre* per pianoforte

 Preludio a una Novella senza titolo per pianoforte

1953 *Distacco I* per pianoforte e voce (testo di R. Gnoli)

 Distacco II per pianoforte e voce (testo di R. Gnoli)

 Oboe sommerso per voce e strumenti (testo di S. Quasimodo)

 Sonata per ottoni, timpano e pianoforte

 Verrà la morte per pianoforte e voce (testo di C. Pavese)

1954 *Musica per orchestra d'archi e pianoforte*

 Sonata per pianoforte

1955 *Cantata* per coro e orchestra (testo di C. Pavese)

 Sestetto per flauto, oboe, fagotto, violino, viola e violoncello

 Variazioni su tema di Frescobaldi

1956 *12 variazioni* per oboe d'amore, violoncello e pianoforte

 Invenzione, Canone e Ricercare per pianoforte

 Trio per clarinetto, corno e violoncello

1957 *Concerto* per orchestra

 Quattro pezzi per chitarra

1957-1958 *3 Studi* per flauto, clarinetto e fagotto

1958 *Distanze* per violino, violoncello e pianoforte

Musica per undici violini

1966 *Requiem per un destino* per coro e orchestra

1969 *Suoni per Dino* for viola and two tape machines

 Caput Coctu Show per otto strumenti e un baritono (testo di P. P. Pasolini)

 Da molto lontano per soprano e cinque strumenti

1970 *Meditazione Orale* (testo di P.P. Pasolini) [utilizza musica da *Requiem per un destino*]

1972 *Proibito* per otto trombe

1974 *Totem* per cinque fagotti, due controfagotti e percussioni

1975-1988 *Tre scioperi* per una classe di 36 bambini (voci bianche) e un maestro (grancassa) (testo di P. P. Pasolini)

1978 *Immobile* per coro e quattro clarinetti

 Tre pezzi brevi [Originariamente composti per *Le buone notizie* di Elio Petri (1979) ma non impiegate nel film]

1979 *Bambini del mondo* per diciotto cori di voci bianche

 Grande violino, piccolo bambino per voce bianca, violino, celesta e orchestra d'archi

1980 *Gestazione* per voce femminile e strumenti, suoni elettronici preregistrati e orchestra d'archi ad libitum

1981 *Totem secondo* per cinque fagotti e due controfagotti

1982 *Due poesie notturne* per voce femminile, quartetto d'archi e chitarra (testi di E. Argiroffi)

1984-1985 *Secondo concerto* per flauto, violoncello e orchestra

1984-1989 *Quattro studi "per il piano-forte"*

1985 *Frammenti di Eros.* Cantata per soprano, pianoforte e orchestra (testi di S. Miceli)

1986 *Rag in frantumi* per pianoforte

 Il rotondo silenzio della notte per voce femminile, flauto, oboe, clarinetto, pianoforte e quartetto d'archi

1988	*Refrains. 3 omaggi per 6* per pianoforte e strumenti
	Mordenti per clavicembalo
	Neumi per clavicembalo
	Cantata per l'Europa per soprano, due voci recitanti, coro misto e orchestra
	Echi per coro femminile (o maschile) e violoncello ad libitum
	Fluidi per 10 strumenti
	Cadenza per flauto e nastro dal "Secondo concerto per flauto, violoncello e orchestra"
1989	*Epos* [organico sconosciuto]
	Studio per contrabbasso [Omaggio a Giovanni Bottesini]
	Specchi per cinque strumenti
1989-1990	*Riflessi* per violoncello solo
1990	*Frammenti di giochi* per violoncello e arpa
	Quattro anamorfosi latine (testi di S. Miceli)
1990-1991	*Terzo Concerto* per chitarra classica amplificata, marimba e orchestra d'archi
1991	*Canção para Zelia na Bahia* per due voci di soprano e pianoforte (testo di J. Amado)
	UT per tromba in Do, archi e percussioni
	Questo è un testo senza testo per coro di voci bianche (testo di S. Miceli)
	Una Via Crucis. Introduzione a forma di croce per orchestra
	Una Via Crucis. Stazione I "...Fate questo in memoria di me..." per doppio coro e strumenti (testi di S. Miceli)
	Una Via Crucis. Stazione IX "...Là crocifissero lui e due malfattori" per recitante, tenore, baritono e orchestra (testi di S. Miceli)
	Una Via Crucis. Stazione XIII "...Lo avvolse in un candido lenzuolo" per soprano, coro e strumenti (testi di S. Miceli)
1991-1993	*Epitaffi sparsi* per soprano, pianoforte e strumenti (testi di S. Miceli)
1992	*Una Via Crucis. Secondo intermezzo* per orchestra
	Una Via Crucis. Stazione V "...Crucifige!... Crucifige!..." per contralto e

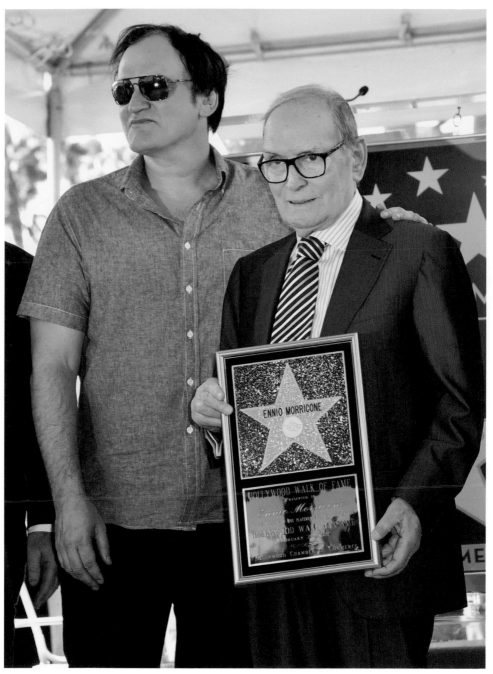

2016年2月26日，莫利克奈與昆汀・塔倫提諾一起出席好萊塢星光大道的授星儀式。莫利克奈的名字成為星光大道上的第2575顆星。（©Alberto E. Rodriguez/ Getty Images）

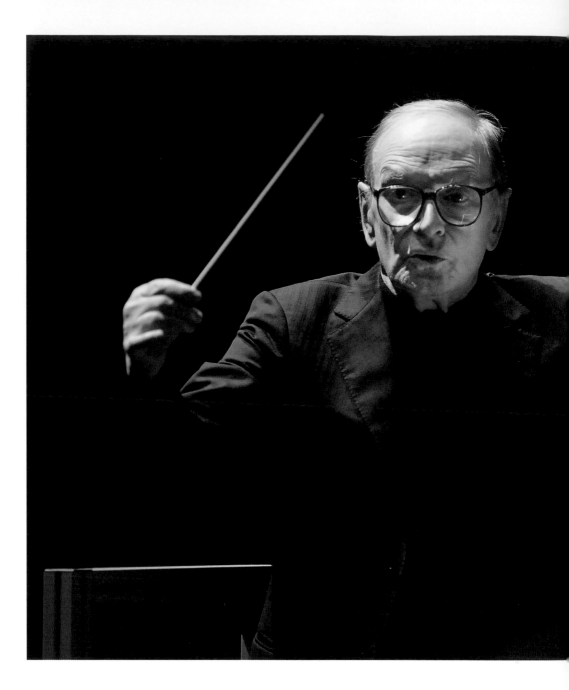

2012年11月24日,莫利克奈在波隆那的烏尼波爾競技場(Unipol Arena)指揮羅馬交響樂團(Roma Sinfonietta)與維羅納合唱團(Coro di Verona)。(Roberto Serra-Iguana Press/Redferns/©Getty Images)

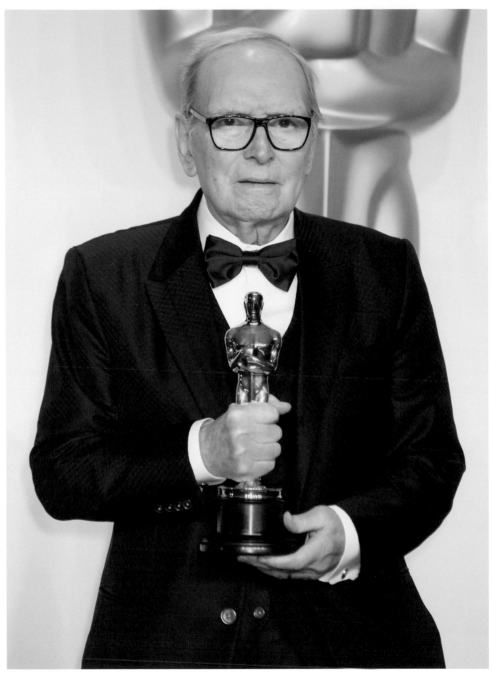

第88屆奧斯卡獎，在記者會中手握奧斯卡獎座的莫利克奈。2016年2月28日，洛伊斯好萊塢飯店（Loews Hollywood Hotel），好萊塢，加州。（©Jeff Kravitz/FilmMagic/Getty Images）

orchestra (testi di S. Miceli)

1992-1993 *Esercizi* per 10 archi

1993 *Wow!* per voce femminile

Braevissimo I, II, III per contrabbasso e archi

Vidi Aquam per soprano e piccola orchestra

Elegia per Egisto per violino solo

Quarto Concerto per organo, due trombe, due tromboni e orchestra "hoc erat in votis"

Canone breve per tre chitarre

1994 *Il silenzio, il gioco, la memoria* per coro di voci bianche (testi di S. Miceli)

Monodie I per chitarra e voce

1995 *Ave Regina Caelorum* per coro a quattro voci miste e strumenti

Blitz I, II, III per quattro saxfoni

Blitz I, II, III per corno, due trombe, trombone e tuba

Coprirlo di fiori e bandiere per soprano, clarinetto, violino e violoncello (testo di A. Gatto)

Corto ma breve

Omaggio

Ricreazione... Sconcertante

Tanti auguri a te (Happy Birthday to You)

Due pezzi sacri [Precedentemente rilasciato come "Borromeo e l'innominato" nella musica originale composta per la Serie TV *I promessi sposi* (1989)]

1995-1996 *Lemma* (by Andrea and Ennio Morricone) per due clarinetti e due pianoforti

Ipotesi per clarinetto e pianoforte

1996 *A L.P. 1928* per quartetto d'archi

Flash per soprano, contralto, tenore e basso (testi di Edoardo Sanguineti)

Partenope. Musica per la sirena di Napoli su libretto di G. Barbieri e S. Cappelletto

Passaggio

Passaggio secondo per voce recitante e orchestra (testi tratti da "Diario Indiano" di A. Ginsberg)

Scherzo per violino e pianoforte

1997 *Tre duetti* per violino, viola e voce

Il sogno di un uomo ridicolo per violino e viola

Musica per una fine per coro a quattro voci miste, orchestra e nastro con la registrazione di un testo di P. P. Pasolini letto dal poeta

Ombra di lontana presenza per viola, orchestra d'archi e nastro magnetica

Quattro anacoluti per A.V. per archi

1998 *Amen* per sei cori di voci miste

Grido per soprano, orchestra d'archi e nastro magnetico ad libitum

Non devi dimenticare per voce recitante e orchestra

S.O.S. (Suonare O Suonare) per corno, tromba e trombone

1998-1999 *Il pane spezzato* per dodici voci miste, strumenti e archi ad libitum sul testo liturgico della Messa

1999 *Abenddämmerung* per soprano (o mezzosoprano), violino, violoncello e pianoforte (testi di H. Heine)

Grilli per quattro quartetti (testo di Stefano Benni)

Ode per soprano, voce maschile recitante e orchestra (testo di Giuseppe Bonaviri)

Per i bambini morti di mafia per soprano, baritono, due voci recitanti e sei strumenti (testo di Luciano Violante)

Pietre per doppio coro, percussioni, violoncello solista

2000 *A Paola Bernardi* per due clavicembali

Flash (Seconda versione) per otto voci e quartetto d'archi (testi di S. Benni, S. Miceli, E. Sanguineti ed anonimo del '600)

Quinto studio (Catalogo) per il piano-forte

2000-2001 *Tre studi per tre chitarre*

2001 *Immobile n. 2* per armonica a bocca e 12 archi

Metamorfosi di Violetta per quintetto d'archi

Se questo è un uomo per soprano, voce recitante, violino solista e archi (testo di P. Levi)

Vivo per violino, viola, violoncello

2002 *2 x 2* due pezzi per clavicembalo

Finale (Invenzione improvvisata) per due pianoforti

Notturno e passacaglia per ensemble

Notturno e passacaglia Versione per clarinetto, violino e pianoforte

Voci dal silenzio per voce recitante, coro misto, voci registrate su nastro magnetico e orchestra

2003 *2 TT x 4* per flauto, clarinetto in sib, violino, viola

Geometrie ricercate per ensemble

2004 *Cantata narrazione per Padre Pio (fuori da ogni genere)*

Ricercare patriottico per flauto (oppure ottavino o violino), violoncello e pianoforte

Riverberi (Per i 100 anni della nascita di Goffredo Petrassi) per flauto, violoncello e pianoforte

2005 *Come un'onda...* per violoncello solo

Come un'onda... Versione per due violoncelli

Come un'onda... Versione per clarinetto basso in Sib

Frop per pianoforte a quattro mani

2006 *Sicilo e altri frammenti*

2008 *Vuoto d'anima piena* per orchestra e coro

2009 *Monodia* per violoncello

2010 *Jerusalem* per baritono e orchestra

Ostinato ricercare per un'immagine

Roma (Pensando al "Ricercare cromatico" di Girolamo Frescobaldi) per soprano, voce recitante maschile e ensemble (testo di V. Morricone)

2011 *Bella quanno te fece mamma tua* per soprano e pianoforte su un canto

popolare romano

Quarto studio bis per pianoforte a pedaliera

Totem No. 3 (Segnali) per fagotto e pianoforte

2013 *Missa Papae Francisci. Anno duecentesimo a Societate Restituta* per doppio coro e orchestra

La Voce dei sommersi

I Vangeli. Una sacra rappresentazione per due voci recitanti e supporto preregistrato su testi tratti dai Vangeli

2016 *Varianti per Ballista Antonio Canino Bruno* for due pianoforti e orchestra d'archi

2019 *Tante pietre a ricordare*

2020 *Infinite Visioni*

莫利克奈應用音樂作品年表

本表中所列年分為作品首演或首映的年分。

其他引用過莫利克奈原創音樂或其片段的作品，由於不可能全部羅列，在此僅列出
其中一部分意義較特殊的，以MP（musica preesistente，「引用莫利克奈舊作」之意）
作為標記。出於同樣的原因，本表未收錄由莫利克奈作曲或引用其原創音樂、編曲、
歌曲的廣告。

F = Film 電影

FE = Film a episodi 分段式電影

A = Film d'animazione 動畫電影

D = Documentario 紀錄片

T = Teatro 戲劇

FTV = Film tv 電視電影

STV = Serie tv 電視劇

TT = Teleteatro 電視戲劇

M = Musical 音樂劇

VTV = Varietà tv 電視節目

＊ = 除莫利克奈原創音樂之外，還包括他以自己或第三方原創歌曲為基
礎創作的改編作品（尤其是與RCA以及各類電視節目合作時期的
「歌曲電影」〔Musicarello〕）

1958　　*Le Canzoni di tutti*, réalisation de Mario Landi [avec Franco Pisano]* (VTV)

1959　　*Il Lieto fine*, mise en scène de Luciano Salce (T)

　　　　La pappa reale, de Félicien Marceau, mise en scène de Luciano Salce (T)

1960　　*Rascelinaria*, mise en scène de Pietro Garinei et Sandro Giovannini [avec

Renato Rascel] (T)

Gente che va, gente che viene, réalisation di Enzo Trapani* (VTV)

1961 *Il federale*, de Luciano Salce (F)

Non approfondire, di Alberto Moravia, d'mise en scène di Enzo Trapani (T)

Rinaldo in campo, mise en scène de Pietro Garinei et Sandro Giovannini [avec Domenico Modugno] (T)

1962 *Diciottenni al sole*, de Camillo Mastrocinque (F)

I motorizzati, de Camillo Mastrocinque (F)

La Cuccagna, de Luciano Salce (F)

La voglia matta, de Luciano Salce (F)

Caccia ai corvi, di Eugène Labiche, mise en scène di Anton Giulio Majano (T)

I Drammi marini, mise en scène de Mario Landi (TT)

1963 *Duello nel Texas*, de Riccardo Blasco (F)

I Basilischi, de Lina Wertmüller (F)

Il Successo, de Mauro Morassi (F)

Le Monachine, de Luciano Salce (F)

Gli italiani e le vacanze, de Filippo Walter Ratti (D)

La fidanzata del bersagliere, mise en scène de Paolo Ferrero* (T)

Tommaso d'Amalfi, écrit et mise en scène di Eduardo de Filippo [avec Domenico Modugno] (T)

Musica Hotel, réalisation di Enzo Trapani* (VTV)

'Ndringhete 'ndra, réalisation de Romolo Siena* (VTV)

Smash, réalisation di Enzo Trapani* (VTV)

1964 *E la donna creò l'uomo*, de Camillo Mastrocinque (F)

I due evasi di Sing Sing, de Lucio Fulci (F)

I Maniaci, de Lucio Fulci (F)

I marziani hanno 12 mani, de Castellano et Pipolo (F)

In ginocchio da te, di Ettore Maria Fizzarotti (F)

Le pistole non discutono, de Mario Caiano (F)

Per un pugno di dollari, de Sergio Leone (F)

Prima della rivoluzione, de Bernardo Bertolucci [avec Gino Paoli] (F)

I Malamondo, de Paolo Cavara (D)

Una nuova fonte di energia, de Daniele G. Luisi (D)

La Manfrina, de Ghigo De Chiara, mise en scène de Franco Enriquez (T)

14° Festival della canzone italiana di Sanremo, réalisation de Gianni Ravera* (VTV)

Biblioteca di Studio Uno, réalisation di Antonello Falqui* (VTV)

Ma l'amore no, réalisation de Romolo Siena* (VTV)

1965 *Agente 077 missione Bloody Mary*, de Sergio Grieco [con Angelo Francesco Lavagnino] (F)

Altissima pressione, di Enzo Trapani* (F)

Amanti d'oltretomba, de Mario Caiano (F)

I pugni in tasca, de Marco Bellocchio (F)

Idoli controluce, di Enzo Battaglia (F)

Il ritorno di Ringo, de Duccio Tessari (F)

Ménage all'italiana, de Franco Indovina (F)

Non son degno di te, di Ettore Maria Fizzarotti* (M)

Per qualche dollaro in più, de Sergio Leone (F)

Se non avessi più te, di Ettore Maria Fizzarotti* (M)

Slalom, de Luciano Salce (F)

Una pistola per Ringo, de Duccio Tessari (F)

Thrilling, de Carlo Lizzani, Gian Luigi Polidoro, Ettore Scola (FE)

L'amore delle tre melarance, de Maria Signorelli, mise en scène de Silvano Agosti (T)

Mare contro mare, réalisation de Romolo Siena e Lino Procacci (VTV)

Rotocarlo, réalisation de Mario Landi* (VTV)

Senza fine, réalisation de Vito Molinari* (VTV)

Stasera Rita, réalisation di Antonello Falqui* (VTV)

1966	*7 pistole per i MacGregor*, de Franco Giraldi (F)
	Come imparai ad amare le donne, de Luciano Salce (F)
	El Greco, de Luciano Salce (F)
	Il buono, il brutto, il cattivo, de Sergio Leone (F)
	La battaglia di Algeri, de Gillo Pontecorvo [avec Gillo Pontecorvo] (F)
	La resa dei conti, de Sergio Sollima (F)
	Agent 505 - Todesfalle Beirut, de Manfred R. Köhler (F)
	Mi vedrai tornare, di Ettore Maria Fizzarotti* (M)
	Navajo Joe, de Sergio Corbucci (F)
	Svegliati e uccidi, de Carlo Lizzani (F)
	Uccellacci e uccellini, de Pier Paolo Pasolini (F)
	Un fiume di dollari, de Carlo Lizzani (F)
	Un uomo a metà, de Vittorio De Seta (F)
	Lo squarciagola, de Luigi Squarzina (FTV)
	Per pochi dollari ancora, de Giorgio Ferroni [con Gianni Ferrio]* (F)
1967	*Ad ogni costo*, de Giuliano Montaldo (F)
	Arabella, de Mauro Bolognini (F)
	Da uomo a uomo, de Giulio Petroni (F)
	Dalle Ardenne all'inferno, di Alberto De Martino [avec Bruno Nicolai] (F)
	Faccia a faccia, de Sergio Sollima (F)
	I crudeli, de Sergio Corbucci (F)
	Il giardino delle delizie, de Silvano Agosti (F)
	L'avventuriero, de Terence Young (F)
	L'harem, de Marco Ferreri (F)
	La Cina è vicina, de Marco Bellocchio (F)
	La ragazza e il generale, de Pasquale Festa Campanile (F)
	Matchless, di Alberto Lattuada [avec Gino Marinuzzi Jr.] (F)
	OK Connery, di Alberto De Martino [avec Bruno Nicolai] (F)
	Scusi, facciamo l'amore?, de Vittorio Caprioli (F)

Le Streghe, de Mauro Bolognini, Vittorio De Sica, Pier Paolo Pasolini, Franco Rossi et Luchino Visconti. Episode *La Terra vista dalla Luna*, de Pier Paolo Pasolini (FE)

Musica da sera, réalisation di Enzo Trapani (VTV)

Il libro dell'arte, regia di Luciano Emmer (D)

1968 ... *E per tetto un cielo di stelle*, de Giulio Petroni (F)

C'era una volta il West, de Sergio Leone (F)

Comandamenti per un gangster, di Alfio Caltabiano (F)

Diabolik, de Mario Bava (F)

Ecce Homo - I sopravvissuti, de Bruno Gaburro (F)

Escalation, de Roberto Faenza (F)

Galileo, de Liliana Cavani (F)

Geminus, de Luciano Emmer (STV)

Grazie zia, de Salvatore Samperi (F)

La Bataille de San Sebastian, di Henri Verneuil (F)

Il grande silenzio, de Sergio Corbucci (F)

Il mercenario, de Sergio Corbucci [con Bruno Nicolai] (F)

Mangiala, de Francesco Casaretti (F)

Partner, de Bernardo Bertolucci (F)

Roma come Chicago, di Alberto De Martino [avec Bruno Nicolai] (F)

Ruba al prossimo tuo, de Francesco Maselli (F)

Teorema, de Pier Paolo Pasolini (F)

Un tranquillo posto di campagna, di Elio Petri [avec le Gruppo di Improvvisazione Nuova Consonanza] (F)

Orgia, mise en scène de Pier Paolo Pasolini (T)

Appunti per un film sull'India, regia di Pier Paolo Pasolini (D)

Geminus, réalisation de Luciano Emmer (STV)

1969 *Cuore di mamma*, de Salvatore Samperi (F)

Fräulein Doktor, di Alberto Lattuada (F)

Gli intoccabili, de Giuliano Montaldo (F)

Gott mit uns - Dio è con noi, de Giuliano Montaldo (F)

H2S, de Roberto Faenza (F)

Le Clan des Siciliens, di Henri Verneuil (F)

L'alibi, di Adolfo Celi, Vittorio Gassman, Luciano Lucignani (F)

L'assoluto naturale, de Mauro Bolognini (F)

La donna invisibile, de Paolo Spinola (F)

La monaca di Monza, di Eriprando Visconti (F)

La stagione dei sensi, de Massimo Franciosa (F)

La tenda rossa - Krasnaya palatka, de Michail Kalatozov [version soviétique mise en musique par Aleksandr Zatsepin] (F)

Metti, una sera a cena, de Giuseppe Patroni Griffi (F)

Queimada, de Gillo Pontecorvo (F)

Sai cosa faceva Stalin alle donne?, de Maurizio Liverani (F)

Senza sapere niente di lei, de Luigi Comencini (F)

Tepepa, de Giulio Petroni (F)

Un bellissimo novembre, de Mauro Bolognini (F)

Un esercito di 5 uomini, de Don Taylor et Italo Zingarelli (F)

Una breve stagione, de Renato Castellani (F)

Vergogna schifosi, de Mauro Severino (F)

Giotto, de Luciano Emmer (D MP)

Giovanni ed Elviruccia, réalisation de Paolo Panelli (STV)

1970 *Città violenta*, de Sergio Sollima (F)

Giochi particolari, de Franco Indovina (F)

Two Mules for Sister Sara, de Don Siegel (F)

I cannibali, de Liliana Cavani (F)

Hornets' nest, de Phil Karlson et Franco Cirino (F)

Indagine su un cittadino al di sopra di ogni sospetto, di Elio Petri (F)

L'uccello dalle piume di cristallo, de Dario Argento (F)

La Califfa, di Alberto Bevilacqua (F)

La moglie più bella, de Damiano Damiani (F)

Le foto proibite di una signora per bene, de Luciano Ercoli (F)

Lui per lei, de Claudio Rispoli [jamais distribué] (F)

Metello, de Mauro Bolognini (F)

Quando le donne avevano la coda, de Pasquale Festa Campanile [con Bruno Nicolai] (F MP)

Uccidete il vitello grasso e arrostitelo, de Salvatore Samperi (F)

Vamos a matar, compañeros, de Sergio Corbucci (F)

Forma e formula, de Giovani Cecchinato [con Luigi Giudici e Scott Marlow] (D MP)

The Men from Shiloh, de Leslie Stevens, Glen A. Larson (STV)

1971 *4 mosche di velluto grigio*, de Dario Argento (F)

Addio fratello crudele, de Giuseppe Patroni Griffi (F)

Giornata nera per l'ariete, de Luigi Bazzoni (F)

Giù la testa, de Sergio Leone (F)

Gli occhi freddi della paura, di Enzo G. Castellari [avec le Gruppo di Improvvisazione Nuova Consonanza] (F)

Le Casse, di Henri Verneuil (F)

Il Decameron, de Pier Paolo Pasolini (F)

Il gatto a nove code, de Dario Argento (F)

Il giorno del giudizio, de Mario Gariazzo [avec Claudio Tallino] (F MP)

Incontro, de Piero Schivazappa (F)

L'istruttoria è chiusa: dimentichi, de Damiano Damiani (F)

La classe operaia va in paradiso, di Elio Petri (F)

La corta notte delle bambole di vetro, di Aldo Lado (F)

La tarantola dal ventre nero, de Paolo Cavara (F)

Maddalena, de Jerzy Kawalerowicz (F)

Sacco e Vanzetti, de Giuliano Montaldo (F)

Sans mobile apparent, de Philippe Labro (F)

Tre nel mille, de Franco Indovina (F)

Una lucertola con la pelle di donna, de Lucio Fulci (F)

Veruschka, poesia di una donna, de Franco Rubartelli (F)

Oceano, de Folco Quilici (D)

Tre donne, réalisation de Alfredo Giannetti (STV)

1972 *... Correva l'anno di grazia 1870*, di Alfredo Giannetti (F)

Forza "G", de Duccio Tessari (F)

Anche se volessi lavorare, che faccio?, de Flavio Mogherini (F)

Bluebeard, di Edward Dmytryk (F)

Che c'entriamo noi con la rivoluzione?, de Sergio Corbucci (F)

Chi l'ha vista morire?, di Aldo Lado (F)

Cosa avete fatto a Solange?, de Massimo Dallamano (F)

D'amore si muore, de Carlo Carunchio (F)

I figli chiedono perché, de Nino Zanchin (F)

Il Ritorno di Clint il solitario, de Alfonso Balcázar (F MP)

I racconti di Canterbury, de Pier Paolo Pasolini (F)

Il diavolo nel cervello, de Sergio Sollima (F)

Il maestro e Margherita, di Aleksandar Petrovic (F)

Imputazione di omicidio per uno studente, de Mauro Bolognini (F)

L'Attentat, di Yves Boisset (F)

L'ultimo uomo di Sara, de Maria Virginia Onorato (F)

La banda J. & S - Cronaca criminale del Far West, de Sergio Corbucci (F)

La cosa buffa, di Aldo Lado (F)

La violenza: quinto potere, de Florestano Vancini (F)

Nessuno deve sapere, de Mario Landi (STV MP)

La vita, a volte, è molto dura, vero Provvidenza?, de Giulio Petroni (F)

Les Deux saisons de la vie, de Samy Pavcl (F)

Mio caro assassino, de Tonino Valerii (F)

Fiorina la vacca, de Vittorio De Sisti (F) [E.M. seleziona musiche di altri autori]

Quando la preda è l'uomo, de Vittorio De Sisti (F)

Quando le donne persero la coda, de Pasquale Festa Campanile (F)

Questa specie d'amore, di Alberto Bevilacqua (F)

Un uomo da rispettare, de Michele Lupo (F)

Io e..., de Paolo Brunatto, Walter Licastro, Luciano Emmer (D)

L'Italia vista dal cielo - Sardegna, de Folco Quilici (D)

L'Uomo e la magia, de Sergio Giordani (D)

E se per caso una mattina..., de Vittorio Sindoni [avec le Gruppo di Improvvisazione Nuova Consonanza] (F)

1973 *Ci risiamo, vero Provvidenza?*, di Alberto De Martino [avec Bruno Nicolai] (F)

Crescete e moltiplicatevi, de Giulio Petroni (F)

Giordano Bruno, de Giuliano Montaldo (F)

Il mio nome è Nessuno, de Tonino Valerii (F)

Le Serpent, di Henri Verneuil (F)

Il sorriso del grande tentatore, de Damiano Damiani (F)

La proprietà non è più un furto, di Elio Petri (F)

Quando l'amore è sensualità, de Vittorio De Sisti (F)

Rappresaglia, de George Pan Cosmatos (F)

Revolver, de Sergio Sollima (F)

Sepolta viva, di Aldo Lado (F)

1974 *Allonsanfàn*, de Paolo Taviani et Vittorio Taviani (F)

Fatti di gente perbene, de Mauro Bolognini (F)

Il fiore delle Mille e una notte, de Pier Paolo Pasolini (F)

Le Secret, de Robert Enrico (F)

L'anticristo, di Alberto De Martino [avec Bruno Nicolai] (F)

La cugina, di Aldo Lado (F)

Milano odia: la polizia non può sparare, di Umberto Lenzi (F)

Mussolini ultimo atto, de Carlo Lizzani (F)

Sesso in confessionale, de Vittorio De Sisti (F)

Spasmo, di Umberto Lenzi (F)

Le Trio infernal, de Francis Girod (F)

Il giro del mondo degli innamorati di Peynet, de Cesare Perfetto [avec Alessandro Alessandroni] (A)

Mosè, la legge del deserto, réalisation de Gianfranco De Bosio (STV)

Italiques, émissions produites et réalisées par l'ORTF (TV)

1975 *Der Richter und sein Henker*, de Maximilian Schell (F)

Attenti al buffone, di Alberto Bevilacqua (F)

Divina creatura, de Giuseppe Patroni Griffi [con Cesare Andrea Bixio]* (F)

Gente di rispetto, de Luigi Zampa (F)

The Human Factor, di Edward Dmytryk (F)

Peur sur la ville, di Henri Verneuil (F)

L'ultimo treno della notte, di Aldo Lado (F)

La donna della domenica, de Luigi Comencini (F)

La Faille, de Peter Fleischmann (F)

Labbra di lurido blu, de Giulio Petroni (F)

Leonor, de Juan Luis Buñuel (F)

Libera, amore mio!, de Mauro Bolognini (F)

Macchie solari, di Armando Crispino (F)

Per le antiche scale, de Mauro Bolognini (F)

Salò o le 120 giornate di Sodoma, de Pier Paolo Pasolini (F)

Storie di vita e malavita, de Carlo Lizzani (F)

Le Ricain, de Sohban Kologlu, Stéphane Melikian et Jean-Marie Pallardy [avec Bruno Nicolai et Luis Bacalov] (MP)

Un génie, deux associés, une cloche (Un genio, due compari, un pollo), de Damiano Damiani (F)

Space: 1999, réalisation de Lee H. Katzin* (STV)

1976 *Le Désert des Tartares (Il deserto dei tartari)*, de Valerio Zurlini (F)

 L'Agnese va a morire, de Giuliano Montaldo (F)

 L'Héritage (L'eredità Ferramonti), de Mauro Bolognini (F)

 1900 (Novecento), de Bernardo Bertolucci (F)

 Per amore, de Mino Giarda (F)

 Tuer pour tuer (San Babila ore 20: un delitto inutile), de Carlo Lizzani (F)

 Todo modo, di Elio Petri (F)

 Una vita venduta, de Aldo Florio (F)

 L'Arriviste, de Samy Pavel [avec Klaus Schulze] (F)

 Cinema concerto, réalisation de Sandro Spina (indicatif) (VTV)

1977 *La Proie de l'autostop (Autostop rosso sangue)*, de Pasquale Festa Campanile (F)

 Holocauste 2000 (Holocaust 2000), di Alberto De Martino (F)

 Qui a tué le chat ? (Il gatto), de Luigi Comencini (F)

 Qui sera tué demain? (Il mostro), de Luigi Zampa (F)

 L'Affaire Mori (Il prefetto di ferro), de Pasquale Squitieri (F)

 L'Exorciste II: L'Hérétique (Exorcist II: The Heretic), de John Boorman (F)

 Orca, de Michael Anderson (F)

 Stato interessante, de Sergio Nasca (F)

 René la Canne, de Francis Girod (F)

 Alla scoperta dell'America, de Sergio Giordani (D)

 Nella città vampira. Drammi gotici, réalisation de Giorgio Bandini (STV)

1978 *Corleone*, de Pasquale Squitieri (F)

 La Fille (Così come sei), di Alberto Lattuada (F)

 Les Moissons du ciel (Days of Heaven), de Terrence Malick (F)

 La Cage aux folles, di Édouard Molinaro (F)

 L'immoralità, de Massimo Pirri (F)

 One, Two, Two: 122, rue de Provence, de Christian Gion (F)

 Où es-tu allé en vacances ? (Dove vai in vacanza?) de Mauro Bolognini,

Luciano Salce et Alberto Sordi. Episode *Sarò tutta per te*, de Mauro Bolognini (FE)

Forza Italia!, de Roberto Faenza (D)

Invito allo sport, de Folco Quilici (D)

Le femmine puntigliose [Les femmes pointilleuses], de Goldoni, mise en scène de Giuseppe Patroni Griffi (T)

Il prigioniero, di Aldo Lado (FTV)

Noi lazzaroni, de Giorgio Pelloni (FTV)

Le mani sporche, réalisation di Elio Petri (STV)

1979 *Dedicato al mare Egeo*, de Masuo Ikeda (F)

I... comme Icare, di Henri Verneuil (F)

Un Jouet dangereux (Il giocattolo), de Giuliano Montaldo (F)

Le Pré (Il prato), de Paolo Taviani et Vittorio Taviani (F)

L'Humanoïde (L'umanoide), di Aldo Lado (F)

La luna, de Bernardo Bertolucci (F)

Le buone notizie, di Elio Petri (F)

Liés par le sang (Bloodline), de Terence Young (F)

Opération Ogre (Ogro), de Gillo Pontecorvo (F)

Professione figlio, de Stefano Rolla (F)

Voyage avec Anita (Viaggio con Anita), de Mario Monicelli (F)

Ten to Survive, de Arnoldo Farina e Giancarlo Zagni [avec Luis Bacalov, Franco Evangelisti, Egisto Macchi, Nino Rota] (A)

Rose caduche, de Giovanni Verga, mise en scène de Luisa Mariani (T)

Orient-Express, réalisation de Daniele D'Anza, Marcel Moussy, Bruno Gantillon (STV)

1980 *Le Bandit aux yeux bleus (Il bandito dagli occhi azzurri)*, di Alfredo Giannetti (F)

Le Larron (Il ladrone), de Pasquale Festa Campanile (F)

La Cage aux folles II, di Édouard Molinaro (F)

L'Ile sanglante (*The Island*), de Michael Ritchie (F)

La Banquière, de Francis Girod (F)

Si salvi chi vuole, de Roberto Faenza (F)

Stark System, di Armenia Balducci (F)

Un sacco bello, de Carlo Verdone (F)

Uomini e no, de Valentino Orsini (F)

Windows, de Gordon Willis (F)

Dietro il processo, de Franco Biancacci (D)

Pianeta d'acqua, de Carlo Alberto Pinelli (D)

1981 *Bianco, rosso e Verdone*, de Carlo Verdone (F)

So Fine, di Andrew Bergman (F)

Le Professionnel, de Georges Lautner (F)

La disubbidienza, di Aldo Lado (F)

La storia vera della signora delle camelie, de Mauro Bolognini (F)

La tragedia di un uomo ridicolo, de Bernardo Bertolucci (F)

Occhio alla penna, de Michele Lupo (F)

The Life and Times of David Lloyd George, réalisation de John Hefin (STV MP)

1982 *Espion, lève-toi*, di Yves Boisset (F)

Butterfly, de Matt Cimber (F)

White Dog, de Samuel Fuller (F)

Blood Link, di Alberto De Martino (F)

The Thing, de John Carpenter (F)

A Time to Die, de Matt Cimber (F)

Marco Polo, réalisation de Giuliano Montaldo (STV)

1983 *Treasure of the Four Crowns*, de Ferdinando Baldi (F)

Copkiller - L'assassino dei poliziotti, de Roberto Faenza (F)

Hundra, de Matt Cimber (F)

La chiave, de Tinto Brass (F)

Nana, de Dan Wolman (F)

Le Marginal, de Jacques Deray (F)

Sahara, di Andrew V. McLaglen (F)

Le Ruffian, de José Giovanni (F)

Le Louvre, de Jean-Marc Leuven, Daniel Lander, Claude Vajda, Carlos Vilardebó [avec Mounir Bachir] (D)

The Scarlet and the Black, réalisation de Jerry London (FTV)

1984 *C'era una volta in America*, de Sergio Leone (F)

Thieves After Dark, de Samuel Fuller (F)

Don't kill God, de Jacqueline Manzano (D)

Wer war Edgar Allan?, de Michael Haneke (FTV MP)

Die Försterbuben (I figli del guardaboschi), regia di Peter Patzak (FTV MP)

1985 *Il pentito*, de Pasquale Squitieri (F)

La gabbia, de Giuseppe Patroni Griffi (F)

La Cage aux folles III - «Elles» se marient, de Georges Lautner (F)

Red Sonja, de Richard Fleischer (F)

Chimica e agricoltura. Documentari per l'ENEA, de Luciano Emmer (D MP)

Via Mala, réalisation de Tom Toelle (STV)

1986 *C.A.T. Squad*, de William Friedkin (FTV MP)

La venexiana, de Mauro Bolognini (F)

The Mission, de Roland Joffé (F)

La Piovra 2, réalisation de Florestano Vancini (STV)

1987 *Rampage*, de William Friedkin (F)

Gli occhiali d'oro, de Giuliano Montaldo (F)

Il giorno prima, de Giuliano Montaldo (F)

Mosca addio, de Mauro Bolognini (F)

Quartiere, de Silvano Agosti (F)

The Untouchables, de Brian De Palma (F)

La Piovra 3, réalisation de Luigi Perelli (STV)

1988 *C.A.T.Squad: Python Wolf*, de William Friedkin (FTV MP)

Camillo Castiglioni oder die Moral der Haifische, regia di Peter Patzak (FTV MP)

Frantic, de Roman Polanski (F)

A Time of Destiny, de Gregory Nava (F)

Nuovo Cinema Paradiso, regia di Giuseppe Tornatore [con Andrea Morricone] (F)

Gli angeli del potere, de Giorgio Albertazzi (FTV)

Gli indifferenti, réalisation de Mauro Bolognini (STV)

Il segreto del Sahara, réalisation di Alberto Negrin (STV)

1989 *Fat Man and Little Boy*, de Roland Joffé (F)

Tempo di uccidere, de Giuliano Montaldo (F)

Casualties of War, de Brian De Palma (F)

12 registi per 12 città, (épisodes *Udine*, de Gillo Pontecorvo et *Firenze*, de Franco Zeffirelli) (FE)

The Endless Game, réalisation de Bryan Forbes (STV)

I promessi sposi, réalisation de Salvatore Nocita (STV)

La Piovra 4, réalisation de Luigi Perelli (STV)

1990 *Hamlet*, de Franco Zeffirelli (F)

Cacciatori di navi, de Folco Quilici (F)

Dimenticare Palermo, de Francesco Rosi (F)

¡Átame!, de Pedro Almodóvar (F)

Mio caro dottor Gräsler, de Roberto Faenza (F)

Stanno tutti bene, regia di Giuseppe Tornatore [con Andrea Morricone] (F)

*State of Grac*e, de Phil Joanou (F)

Tre colonne in cronaca, de Carlo Vanzina (F)

Voyage of Terror: The Achille Lauro Affair, di Alberto Negrin (FTV)

La Piovra 5 - Il cuore del problema, réalisation de Luigi Perelli (STV)

1991 *Bugsy*, de Barry Levinson (F)

The Big Man de David Leland (F)

La villa del venerdì, de Mauro Bolognini (F)

Money, de Steven Hilliard Stern (F)

La domenica specialmente, épisode *Il cane blu*, de Francesco Barilli, Giuseppe Bertolucci, Marco Tullio Giordana, Giuseppe Tornatore (FE)

Il principe del deserto, réalisation de Duccio Tessari (FTV)

1992 *A csalás gyönyöre*, de Lívia Gyarmathy (D MP)

Beyond Justice, de Duccio Tessari (F)

City of Joy, de Roland Joffé (F)

Deutsches Mann Geil! Die Geschichte von Ilona und Kurti, de Reinhard Schwabenitzky (F)

La signora delle camelie, de Gustavo Serena (1915, film restauré avec musique originale) (F)

La Piovra 6 - L'ultimo segreto, réalisation de Luigi Perelli (STV)

1993 *Il lungo silenzio*, de Margarethe von Trotta (F)

Jona che visse nella balena, de Roberto Faenza (F)

La scorta, de Ricky Tognazzi (F)

In the Line of Fire, de Wolfgang Petersen (F)

Palermo - Città dell'antimafia, de Giuseppe Tornatore (D)

Roma - Imago urbis, de Luigi Bazzoni (STV)

Una storia italiana, de Stefano Reali (STV)

Piazza di Spagna, réalisation de Florestano Vancini (STV)

1994 *The Night and the Moment*, di Anna Maria Tatò (F)

Love Affair, de Glenn Gordon Caron (F)

Disclosure, de Barry Levinson (F)

Una pura formalità, de Giuseppe Tornatore (F)

Wolf, de Mike Nichols (F)

Missus, di Alberto Negrin (FTV)

1995 *L'uomo delle stelle*, de Giuseppe Tornatore (F)

L'uomo proiettile, de Silvano Agosti (F)

Pasolini, un delitto italiano, de Marco Tullio Giordana (F)

Sostiene Pereira, de Roberto Faenza (F)

Lo schermo a tre punte, de Giuseppe Tornatore (D)

Roma, 12 novembre 1994, film collectif, sous la direction de Francesco Maselli (D)

Il barone, réalisation de Richard Heffron et Enrico Maria Salerno (STV)

La Piovra 7 - Indagine sulla morte del commissario Cattani, réalisation de Luigi Perelli (STV)

1996 *I magi randagi*, de Sergio Citti (F)

La lupa, de Gabriele Lavia (F)

La sindrome di Stendhal, de Dario Argento (F)

Ninfa plebea, de Lina Wertmüller (F)

Vite strozzate, de Ricky Tognazzi (F)

Laguna, de Francesco De Melis (D)

Nostromo, réalisation di Alastair Reid (STV)

1997 *Cartoni animati*, de Franco Citti et Sergio Citti (F)

Con rabbia e con amore, di Alfredo Angeli (F)

Il quarto re, de Stefano Reali [avec Andrea Morricone] (F)

Lolita, di Adrian Lyne (F)

U Turn, di Oliver Stone (F)

Naissance des stéréoscopages, de Stéphane Marty (D)

1998 *Bulworth,* de Warren Beatty (F)

La leggenda del pianista sull'oceano, de Giuseppe Tornatore (F)

Il fantasma dell'opera, de Dario Argento (F)

La città spettacolo: Ferrara nel cinema d'autore, de Giuliano Montaldo [avec Andrea Morricone] (D MP)

Ultimo, regia di Stefano Reali [con Andrea Morricone] (STV)

In fondo al cuore, de Luigi Perelli (FTV)

La casa bruciata, de Massimo Spano (FTV)

I guardiani del cielo, réalisation di Alberto Negrin (FTV)

1999 *Morte di una ragazza perbene*, de Luigi Perelli (FTV)

Ultimo 2 - La sfida, regia di Michele Soavi [con Andrea Morricone] (STV)

Concerto apocalittico per grilli, margherite, blatta e orchestra, mise en scène de Stefano Benni [avec Luca Francesconi] (T)

2000 *Canone inverso - Making Love*, de Ricky Tognazzi (F)

Malèna, de Giuseppe Tornatore (F)

Mission to Mars, de Brian De Palma (F)

Vatel, de Roland Joffé (F)

Padre Pio - Tra cielo e terra, de Giulio Base (FTV)

2001 *La ragion pura*, de Silvano Agosti (F)

Richard III, di André Calmettes et James Keane (1912, film restauré avec musique originale) (F)

Aida degli alberi, de Guido Manuli (A)

Un altro mondo è possibile, film collectif (D)

Nanà, di Alberto Negrin (FTV)

La Piovra 10, réalisation de Luigi Perelli (STV)

2002 *Ripley's Game (Il gioco di Ripley)*, de Liliana Cavani (F)

Senso '45, de Tinto Brass (F)

Perlasca - Un eroe italiano, di Alberto Negrin (FTV)

Un difetto di famiglia, de Alberto Simone (FTV)

2003 *Al cuore si comanda*, regia di Giovanni Morricone [con Andrea Morricone] (F)

La luz prodigiosa, de Miguel Hermoso (F)

Kill Bill: Volume 1 (Kill Bill: Vol.1), de Quentin Tarantino (F MP)

Ics - L'amore ti dà un nome, di Alberto Negrin (FTV)

Il papa buono - Giovanni XXIII, de Ricky Tognazzi (FTV)

Maria Goretti, de Giulio Base [con Andrea Morricone] (FTV MP)

Musashi, de Mitsunobu Ozaki (FTV)

2004	*72 metra*, de Vladimir Khotinenko (F)
	Guardiani delle nuvole, de Luciano Odorisio (F)
	Die Puppe, de Ernst Lubitsch (1919, film restauré avec musique originale) (F)
	Kill Bill: Volume 2 (Kill Bill: Vol.2), de Quentin Tarantino (F MP)
	Ultimo 3 - L'Infiltrato, de Michele Soavi [avec Andrea Morricone] (STV)
2005	*E ridendo l'uccise*, de Florestano Vancini (F)
	Cefalonia, de Riccardo Milani (FTV)
	Il cuore nel pozzo, di Alberto Negrin (FTV)
	Karol, l'homme qui devint Pape (Karol - Un uomo diventato papa), de Giacomo Battiato (FTV)
	Lucia, de Pasquale Pozzessere (FTV)
	Sorstalanság, regia di Lajos Koltai (F)
2006	*La sconosciuta*, de Giuseppe Tornatore (F)
	Gino Bartali - L'intramontabile, di Alberto Negrin (FTV)
	Giovanni Falcone, l'uomo che sfidò Cosa Nostra, di Andrea e Antonio Frazzi (FTV)
	Karol, un Papa rimasto uomo, de Giacomo Battiato (FTV)
	La Provinciale, de Pasquale Pozzessere (FTV)
2007	*Tutte le donne della mia vita*, de Simona Izzo (F)
	Death Proof, de Quentin Tarantino (F MP)
	L'ultimo dei corleonesi, di Alberto Negrin (FTV)
2008	*I demoni di San Pietroburgo*, de Giuliano Montaldo (F)
	Resolution 819, de Giacomo Battiato (F)
2009	*Baarìa,* de Giuseppe Tornatore (F)
	Inglourious Basterds, de Quentin Tarantino (F MP)
	Pane e libertà, di Alberto Negrin (FTV)
	Mi ricordo Anna Frank, di Alberto Negrin (FTV)
2010	*Angelus Hiroshimae*, de Giancarlo Planta (F)
	L'ultimo gattopardo: ritratto di Goffredo Lombardo, de Giuseppe Tornatore

(D)

The Earth : Our Home, de Pierpaolo Saporito et Vittorio Giacci [avec Luis Bacalov, Philip Glass, Nicola Piovani, Arvo Pärt, Michael Nyman] (D)

Il teatro di Eduardo - Filumena Marturano, mise en scène de Massimo Ranieri et Franza Di Rosa (TT)

2011 *Come un delfino*, réalisation de Stefano Reali (STV)

Il teatro di Eduardo - Napoli milionaria!, mise en scène de Massimo Ranieri et Franza Di Rosa (TT)

Il teatro di Eduardo - Questi fantasmi, mise en scène de Massimo Ranieri et Franza Di Rosa (TT)

The Mission - Heaven on Earth, de Stefano Genovese [avec Andrea Morricone] (M)

2012 *Il suono delle fontane di Roma*, de Massimo F. Frittelli (D MP)

Paolo Borsellino - I 57 giorni, di Alberto Negrin (FTV)

L'isola, réalisation di Alberto Negrin (STV)

Il teatro di Eduardo - Sabato, domenica e lunedì, mise en scène de Massimo Ranieri et Franza Di Rosa (TT)

2013 *La miglior offerta*, de Giuseppe Tornatore (F)

Django Unchained, de Quentin Tarantino (F MP)

Ultimo 4 - L'occhio del falco, réalisation de Michele Soavi (STV)

Come un delfino - seconda stagione, de Stefano Reali (STV)

Richard III, mise en scène de Massimo Ranieri (T)

2014 *American Sniper*, de Clint Eastwood (F MP)

2015 *En mai, fais ce qu'il te plaît*, de Christian Carion (F)

L'enfant du Sahara (Laurent Merlin) (F)

The Hateful Eight, de Quentin Tarantino (F)

2016 *La Corrispondenza*, de Giuseppe Tornatore (F)

致謝

　　我要感謝我的妻子Maria，我的孩子Marco、Alessandra、Andrea、Giovanni，他們的孩子和我所有的家人，感謝他們一直陪伴在我身邊。還有我的老師Goffredo Petrassi。

　　感謝多年來給予我工作機會和信任的導演、製片人和發行商。感謝我有幸與之合作的歌手、音樂家、抄寫員和優秀的錄音師，特別是Fabio Venturi，感謝那些特別為我的譜曲作詞的作詞人。當然，還有關注我的大眾，他們的喜愛和熱情支持著我，給了我力量。

　　我也要感謝那些長期以來對我保持興趣的人，他們的工作和研究使我的思想和作品變得更加為人所知。在此，我必須提及Sergio Miceli、Gabriele Lucci、Antonio Monda、Francesco De Melis、Donatella Caramia和Giuseppe Tornatore。我也要感謝 Boris Porena、Luis Bacalov、Carlo Verdone、Giuliano Montaldo、Bernardo Bertolucci，以及前面提到的Sergio Miceli與Giuseppe Tornatore，為這本重要的出版物提供「證詞」。所有這些人的「證詞」對我來說都很重要。

　　最後，感謝Alessandro De Rosa，在我們合作這本書的四年裡，他是如此敏銳、忠誠、智慧和努力。

<div align="right">顏尼歐・莫利克奈</div>

　　特別感謝那些一直以來以不同方式、在不同階段為我的思想發展提供幫助的人，他們為我指明了正確的道路。同時也感謝那些在我完成這本書的過程中直接或間接幫助過我的人，他們自己可能都沒意識到：Raffaella Faiella, Gianfranco De Rosa, Francesco De Rosa e tutta la mia famiglia. Patrizia Bacchiega. Chiara Mantegazza. Ivana Suigo. Paolo Fusi, Pinuccia e famiglia. Giuliano Riva, Maria Teresa Cattarossi e il gruppo di Caronno. Salvatore Esposito e famiglia. Maria Pia Cordaro, Giuseppe Lo Iacono, Roberto e Gabriella. Ettore Lo Iacono. Settimo Todaro, Francesca Setticasi e

Roberta. Maria Teresa Sacchi. I miei insegnanti e compagni di scuola. Patrizia Zafferami. I compagni di pallavolo. I ragazzi dei Sopracultura del Black Crow e degli Extend. Riccardo Carugati. Francesco Aragona. Cristian Orlandelli. Francesco Altamura. Manuel Strada e Alex Lauria. Fabio De Girolamo. Maurizio Colonna. Via San Pietro 34. La signora Michela (Danzi Carniato). Mario Belli e famiglia. I ragazzi della SG di Solaro. Marta Basilico. Camilla Pagani. Davide Falciano. Valentina Fraccascia. Francesca Locati. Jessica Clerici Durante. Selena. Stefano Solani e famiglia. Alfredo Ponissi. Eddy Palermo. Carola de Scipio. Zio Achille (Mughini). Marco Guerri, Marcella e famiglia. Armando Brasca, Francesco de Matteis, Alfredo Bassi, Laurentio, e i ragazzi di Free Consulting. Arsenio De Rosa. Valentina Aveta. Renata Di Rico e famiglia. Giovanni Gorgoretti. Giampiero e Stefano Aveta. Jon, Jane e Deborah Anderson. Paul Silveira. Alessandro Anniballi e i ragazzi del Coro Orazio Vecchi. Davide Rossini. Angelo e Davide Del Boca. Francesco Telli. Stefano Bracci. Claudio Perugini. Wanda Joudieux. Pasquale Pazzaglia. Mayah Kadish. Dvorah Kadish e famiglia. Paola Bucan, Boris Porena, Thomas, Noris. Ana. Yvonne Scholten e Wessel van der Hammen. Rita Pagani. Michele Arcangelo Firinu. Giuditta Isoldi e Giuliano Bracci. Alessio Bruno, Marcello Spagnolo e i ragazzi del conservatorio di Den Haag. Guy Farley. Antonella Ciacciarelli, Marco, Alice, Giorgio e Margherita Aresti. Matteo Manzitti. Ania Farysej. Francesco De Rubeis e famiglia. Andrea di Donna. Andrea Bevilacqua. Federico Bartulli. Ilaria Fondi. Stefano Lestini e Nanni Civitenga. Doina Murariu. Nicola Sisto. Plamen D. Georgiev. Allegra Betti Vander Noot. I colleghi e colleghe della Rai. Guus Jansen, Peter Adriaansz. Diderik Wagenaar e Gilius van Bergeijk. Anna Trombetta. Francesca Tandoi. Franco Proietti. Zbyszek Kuligowski. Francesco Gallo. Fabrizio Simone e Giuseppe Capozzolo. Laura Russo. Luisa Calabrese. Giorgio De Martino. Fantine Tho. Sergio Oriani. Mariagrazia Martin. Pippo Caruso. Marco Sabiu. Fabio Gurian. Corrado Canonici. Charlie Rapino. Geo (Andreozzi). Stefania Moschetto. Karoline Kammersberger. Carlo Vani. Olesja Rubene. Maria Teresa Santonato. Paola Bianchini. Peppe Capuano e famiglia. Gli Etereum. Manuel Palma. Fernando Sanchez Amillategui, Oliver Wehlmann, Dario Peluso. Lulù Russo. Ennio Morricone. Maria Travia e la famiglia Morricone.

Fabrizio Manunta. Anna Fleischhauer. Marco Massimi. Alexander Broekman. Mauro Scardovelli e Carolina Bozzo. Lorella Cantaluppi. Gaetana Conversano. Raffaella Urania. Maurizio Schiraldi. Eder Lorenzi. Giorgio Cozzi. Matteo Taheri. Paolo Cellammare. Coco Francini. Loredanda Limone. Fabio Venturi. Alessandra Barberio. Raffaele Giannuzzi. Caroline Ries. Giulia Martinez. Teo Youssoufian. F.C. Giovanni Robbiano. Patrizio Ranzani. Nathalie Baldascini. Gilles Pitschen. Massimo Baraldi. Andrea De Silvestri. Massimo Pastorelli.

<div align="right">亞歷山卓‧德羅薩</div>

兩位作者還要共同感謝：詩人Arnoldo Mosca Mondadori，他向出版社提供了手稿；Michele Turazzi、Lucia Stipari、Paola Mazzucchelli、Rachele Moscatelli，以及米蘭的studio pym出版社；Alberto Gelsumini、Paola Violetti、Claudia Scheu、Stefania Alfano、Emanuela Canali、Marco Mariani、Elena Olgiati、Ottavia Mangiagalli、Donata Sorrentino、Chiara Giorcelli、Mara Samaritani、Gian Arturo Ferrari，以及所有在Mondadori編輯出版本書的過程中出過力的人。

<div align="right">顏尼歐‧莫利克奈
亞歷山卓‧德羅薩
2016年5月於羅馬</div>

圖片來源

書中所有的樂譜都是顏尼歐・莫利克奈的親筆手稿，除了第214頁、第282頁和第364-366頁，是由亞歷山卓・德羅薩謄寫。在第280頁，中提琴演奏、磁帶錄音的《致迪諾》（*Suoni per Dino*）總譜，摘錄自Éditions Salabert的出版品，巴黎，1973年。

第314-315頁摘錄的《我們的生命》（*Vita nostra*）歌詞，由瑪麗亞・特拉維亞（Maria Travia）所作。第326頁引用的詩句來自顏尼歐・莫利克奈的私人檔案，由他慷慨授權。

電影配樂大師　顏尼歐：

音樂、電影、人生！世界級大師最後口述自傳，
珍貴樂譜手稿、創作心法與歷程
Inseguendo quel suono: La mia musica, la mia vita

作　　　者	顏尼歐‧莫利克奈 ENNIO MORRICONE（口述）
	亞歷山卓‧德羅薩 Alessandro De Rosa（撰寫）
譯　　　者	邵思寧
審　　　校	季子赫
封 面 設 計	白日設計
內 頁 構 成	黃雅藍
執 行 編 輯	劉鈞倫
校　　　對	吳小微
責 任 編 輯	詹雅蘭
總 編 輯	葛雅茜
副 總 編 輯	詹雅蘭
主　　　編	柯欣妤
業 務 發 行	王綬晨、邱紹溢、劉文雅
行 銷 企 劃	蔡佳妘
發 行 人	蘇拾平
出　　　版	原點出版 Uni-Books
E　m　a　i　l	uni-books@andbooks.com.tw
電　　　話	（02）8913-1005　傳真：（02）8913-1056
發　　　行	大雁出版基地
	新北市新店區北新路三段207-3號5樓
	www.andbooks.com.tw
	24小時傳真服務（02）8913-1056
	讀者服務信箱 Email: andbooks@andbooks.com.tw
	劃撥帳號：19983379
	戶名：大雁文化事業股份有限公司
一版一刷	2023年11月
I S B N	978-626-7338-42-1（平裝）
	978-626-7338-41-4（EPUB）
定　　　價	830元

版權所有‧翻印必究（Printed in Taiwan）
ALL RIGHTS RESERVED 缺頁或破損請寄回更換

國家圖書館出版品預行編目資料

電影配樂大師　顏尼歐：音樂、電影、人生！世界級大師最後口述自傳，珍貴樂譜手稿、創作
心法與歷程／顏尼歐‧莫利克奈（Ennio Morricone）口述；亞歷山卓‧德羅薩（Alessandro De
Rosa）撰寫；邵思寧譯. 季子赫 審校 -- 一版. -- 新北市：原點出版：大雁文化事業股份有限公
司發行, 2023.11
452面；17×23公分
譯自：inseguendo quel suono: la mia musica, la mia vita.
ISBN 978-626-7338-42-1（平裝）

1. CST：莫利克奈（Morricone, Ennio）　2. CST：配樂
3. CST：作曲家　4. CST：傳記　5. CST：義大利

910.9945　　　　　　　　　　　　　　　　　　　　112017264

INSEGUENDO QUEL SUONO: LA MIA MUSICA, LA MIA VITA by ALESSANDRO DE ROSA, ENNIO MORRICONE
Copyright: © 2016 Mondadori Libri S.p.A. , Milano
This edition arranged with MONDADORI LIBRI S.p.A.
through BIG APPLE AGENCY, INC., LABUAN, MALAYSIA.
Traditional Chinese edition copyright:
2023 Uni-Books, a division of And Publishing Ltd.
本書中文譯稿由銀杏樹下（上海）圖書有限責任公司授權。